U0053228

當代戲曲

王安祈 著

三民書局

國家圖書館出版品預行編目資料

當代戲曲／王安祈著.－－初版一刷.－－臺北市；三
民，2002
　　面；　　公分.－－(國學大叢書)
ISBN 957-14-3647-X　　(平裝)

1.戲劇－中國－評論　　2.中國戲曲

982　　　　　　　　　　　　　　　　91015721

網路書店位址　http://www.sanmin.com.tw

ⓒ 當 代 戲 曲

著作人　王安祈
發行人　劉振強
著作財
產權人　三民書局股份有限公司
　　　　臺北市復興北路三八六號
發行所　三民書局股份有限公司
　　　　地址／臺北市復興北路三八六號
　　　　電話／二五○○六六○○
　　　　郵撥／○○○九九九八——五號
印刷所　三民書局股份有限公司
門市部　復北店／臺北市復興北路三八六號
　　　　重南店／臺北市重慶南路一段六十一號
初版一刷　西元二○○二年九月
　編　號　S 98007
　基本定價　拾壹元
行政院新聞局登記證局版臺業字第○二○○號

ISBN　957-14-3647-X　　(平裝)

陳序

誰都知道讀書是為了長學問，開卷有益。我卻沒有那麼高尚，我讀書，純粹是要找一種閱讀的快樂，好看的書，便上癮，丟也丟不下。年齡漸長，「食不厭精」，得好書一本，有夜雨敲窗，斜倚床榻，撚亮檯燈，是不可言傳的消受。

因此平生不喜理論書。尤其是最近黑白顛倒地趕寫一部電視劇本，再好看的書也只能暫時擱在一邊。卻在這時候，收到王安祈教授行將付梓的一部書稿，是洋洋數十萬言的《當代戲曲》。看書名就愣了，是我所先天排斥的理論著作，礙於友情，硬著頭皮看下去，看完又愣了，想起小時侯堅決拒絕那沏得很濃的穀雨新茶，而偶一品嘗，卻兀地覺得滿嘴盈香！

這是一部好書無疑了。

暗自吃驚的是，王安祈不過四十來歲，對於海峽兩岸戲劇哪來如此豐富的閱歷？兩岸隔絕數十年，文化交流不過是近十年的事，她竟能對大陸戲劇的歷史與發展縱橫捭闔遊刃有餘，從五〇年代戲改的「舊瓶裝新酒」到近年戲劇創作的每一個趨勢、苗頭，均有頗為精當的見地。書中隨意列舉的許多人名、劇名，居然是我這個大陸編劇所從未謀過面的。打個不甚貼切的比方：只有我那鄉下老家的家庭主婦們向人談起自家所飼的幾十隻雞鴨時，才有這樣不凡的本事。我知道，這是全身心

投入換來的學問。

王安祈其實是個很出色的劇作家，我雖沒有看過她的作品演出，但耳邊常有關於她的新作的上佳口碑。作家王蒙曾很苛刻地提出「作家學者化」，但他似乎犯了眾怒，因為沒有幾個人能做到這一步。王安祈顯然沒有可能去回應這個號召，但至少在我看來，她好像是做到了。

本書的可貴處，不僅在諸多見地的價值，更在於作者真誠樸實、「童叟無欺」的文風。或減或否，皆能直言不諱，全不像時下流行的諸多評論文章那樣，不著邊際地表揚一通之後再繞著脖子小心小心地提出一兩點「商榷」意見。難得她直陳文弊，如對《夏王悲歌》的劇本文學的批評，對拙作京劇《宰相劉羅鍋》（二本）的「推陳未必出新」的看法，均能一語中的，使人看後沒有脾氣。

蒙王安祈不棄，本書中多次提及我的一兩部作品，褒多於貶，當之有愧，但由於她的真誠直率，我是切切實實地獲益了。因為她的文章不是在賣弄自己，是在好心好意地關注別人。

我在臺北與王安祈初次見面，是她在清華大學上完課，從新竹匆匆趕來請我吃飯。後來漸漸有點熟了，發現除了她的師長，圈內人都叫她安祈老師。我聽來油然地感到親切，二十幾年前，我在鄉村小學教書的時候，那裡的孩子也都叫我亞先老師。那時鄉下文化人緊缺，老師彌足珍貴，那種稱謂是只可意會的親近與愛惜。「安祈老師」四字之得，想必與她的人品、文品分不開。

陳亞先

二〇〇一年十一月五日淩晨於北京

當代戲曲

二

自序

民國八十九年底中國京劇院來臺演出，《表演藝術》邀我寫一篇介紹京劇旦行著名表演藝術家杜近芳的文章，我擬出「從白蛇傳到白毛女——杜近芳與臺灣京劇」主題，除了介紹杜近芳的表演風格之外，更藉她的代表作於解嚴前在臺灣上演的情形，帶出臺灣京劇對於大陸新戲的「接受史」。

後來編輯從我文章中抽出一句話當作題目：〈就是這悠忽的嗓音讓我迷戀了三十年〉，我非常喜歡，因為這一句話點出了我對戲曲的一點情根與數十年執著，而情根與執著正是這本書寫作的基礎，因此我將這篇文章當作本書自序，杜近芳是個引子，京劇是主體，但不是全部，願與所有戲曲同好分享痴迷心事。

京劇《白蛇傳》是熟戲，〈斷橋〉更膾炙人口，憔悴流離的白蛇，來在定情初遇的斷橋，面對多疑的許仙，沒有憤恨，只是幽怨無限。這戲沒有《四郎探母》沈重的家國心事，沒有《三娘教子》堅貞的道德節義，從頭到尾只談一場愛戀，一場人蛇愛戀，美麗多情的白蛇，乾唱「誰的是、誰的非、你問問心間」時，絲竹俱歇，人聲悠悠，千古情愛的糾纏盡蘊於其間，而這戲好像自盤古開天地便存在於舞臺之上，沒人追問誰編的？何時編的？只知誰都會唱，誰都愛聽。我最喜歡的是嚴蘭

三

静，水泠泠的嗓音，冷香一抹、飛上詩句，把之無盡的幽韻，像幽咽的冰泉，像空谷裡一聲嘆息。

嚴蘭靜學張派，我一直以為張君秋就是這麼唱的，後來才發覺梅或張都沒有《斷橋》皮黃資料

（梅蘭芳的《斷橋》拍過電影，和俞振飛合演，唱崑曲），而「女王唱片」裡倒有全本《白蛇傳》

四片八面，《斷橋》和嚴蘭靜的唱法相同，唱片上寫著「杜、葉」二字，葉當然是葉派小生創始人

葉盛蘭，而杜是誰？

民國五、六十年臺灣的京戲迷還很多，舞臺演出有大量觀眾，京戲唱片也有很好的銷路，「女

王」、「鳴鳳」最重要的兩家唱片行，除了印製老唱片之外，還出現了部分「新聲」，是民國三十八

年以後大陸新一代演員所唱的新戲。對於這些「陷匪」「附匪」的伶人，當然不能明目張膽的印出

名字，唱片行老闆用了個巧妙的法子：「埋名不隱姓」，而這和傳統以「姓」當流派代表的作法正

好相合（例如梅派、余派），於是菊壇憑空多出了幾個「新流派」：趙派（趙燕俠）、李派（李玉茹）、

童派（童芷苓），「杜派」就是其中之一。對於這些新流派，大家心知肚明，是唱片行老闆冊封的，

不過聽眾在樂得多聽些新戲新聲的同時，更平添幾許猜謎的樂趣，想像空間頗大，偶從香港美國傳

回來的一鱗半爪消息便彌足珍貴，「杜」的謎底就是從香港傳回揭開的，只是口耳相傳，沒人知道

是杜靜方還是杜競芳，正確的寫法「杜近芳」是我從海外買到了《中國戲曲藝辭典》之後才查到

的，時間已經是民國七十年。

名字寫準了之後，重聽唱片（那時已改製為錄音帶了）更多一份感受。相較於嚴蘭靜的清泠，

杜近芳的嗓音更圓潤甜媚，這樣的音質在《遊湖借傘》裡更合宜，「在峨眉修練之時，洞府高寒、

白雲深鎖，閒遊冷杉徑、悶對秒櫸花，如今來到江南，領略這山溫水軟」幾句唸白，清潤含情、尺

寸得宜，幾乎唸出了冷暖溫差。「蘇堤上楊柳絲把船兒輕挽，顛風中桃李花似怯春寒」唱得明媚，

西湖風光滿臺。

杜近芳得梅派真傳，但不像梅蘭芳那麼含蓄高華不食人間煙火，她的演唱情感比較外露，多齣

獨門代表作都有這樣的特質，「女王」「鳴鳳」出過《柳蔭記》、《李香君》和《玉簪記》，分別是梁

祝、桃花扇和陳妙常故事。最早和臺灣發生關係的是《玉簪記》，早在民國五十一、二年，「大鵬國

劇隊」就由徐露推出過，小生由鈕方雨反串，另一位突出的人物是李金和飾演的船夫，他和當時才

二十上下的徐露為了最後一場《秋江》的身段，特別到白沙灣住了幾個月，每天赤著腳在海水裡體

驗潮起潮落，後來呈現在舞臺上的身段，說實在的，比今天看到的崑劇《秋江》更美更細膩更生動。

戲曲虛擬寫意之美，通過京劇的形式在臺灣舞臺上存在了五十年，可惜以前學界並未加以重視，直

到近十年兩岸開放崑劇劇團來臺後，舞臺之美才被學者發覺，而臺灣京劇演員所做的努力恐怕就將隨

歷史而湮滅了！當年京劇劇團能找到《玉簪記》的唱片，但是看不到演出，身段都是自己開發的，

創作的成分其實非常高，可惜後來還是因「匪戲」而被禁了。直到解嚴後，「大鵬」的王鳳雲才再

度推出。

《佘賽花》是戒嚴時期的「漏網之魚」，當年「大鵬」根據杜近芳錄音排了出來，用老戲《七

星廟》的劇名，沒被檢查發現，從鈕方雨到後來的郭小莊都唱過，演佘老太君年輕時和楊四郎的父

親成婚的事，非常有趣。

《柳蔭記》的本子沒有越劇（即凌波黃梅調電影《梁祝》之本）動人，但杜近芳的嗓子沁人心脾，我尤其喜歡〈思兄〉一段：

白日望到月西降，
晚來盼到月兒照紗窗。
一聽黃犬叫汪汪，
疑是梁兄到我莊。
八月桂花香，
九月菊花黃，
十月寒霜降──
不見我梁郎。

不用花俏的編腔，素樸一曲「四平調」，安安靜靜的，唱出了時間的流逝感與痴盼的無望。馬玉琪、魏海敏曾於民國七十八、九年演過此戲，魏海敏也唱得很好，可惜音色過於「正」，不似杜近芳駘盪迷離，營造不出連綿的意象感。另一齣杜近芳的名劇《李香君》由歐陽予倩所編，可能臺灣沒演過（臺灣張安平、高蕙蘭演的《桃花扇》是陳宏的本子），不過那段臨終前的「反二黃」很多票友都會唱：

你忘了史閣部屍骨未冷？

你忘了千千萬萬的老百姓喪了殘生？

你只想賞心樂事、團圓家慶，

難道說、你還有詩酒流連、風流自賞閒適的心情？

參差的字句、迭宕的旋律，是紛亂政局裡無奈的愛情悲歌。

杜近芳的《謝瑤環》沒被「女王」、「鳴鳳」翻製（女王老闆後來因為匪宣傳而被關），編劇是田漢，這齣戲為田漢帶來了彌天大禍，戲也被列為文革「毒草」之一（另外還有《李慧娘》和《海瑞罷官》）。謝瑤環大部分反串小生，受審前「高撥子」頓挫有力波瀾壯闊、氣勢層層翻送，展露了杜近芳剛勁道健的演唱風格。相較之下，前面思念袁行健「春滿江南」一段，一如健筆中的片段柔情，越發靜謐動人。這戲魏海敏在「海光」也曾演過。杜近芳現代戲的代表作就是《白毛女》了（另一齣《紅色娘子軍》臺灣沒演過），「辜公亮文教基金會」前不久才改編為《仙姑廟傳奇》上演過。

這戲政策性太強，但是任誰也無法抵擋杜近芳的嗓音魅力，「大雪飛」三字一出唇，清新綿邈，滌盡一切意識型態。辜公亮請來北京的年輕金嗓張立媛，嗓音夠高亢卻乏情韻，和杜近芳還有一段距離。

初次「見到」杜近芳是《野豬林》錄影帶，李少春的林沖、杜近芳演林娘子，戲分不多，但長

亭送別令人心碎腸斷。可惜畫質太差，一直沒覺得「看到了」杜近芳。那是民國七十年，錄影帶由

香港輾轉偷渡到臺灣，經戲迷轉手拷貝了幾十次，隔十秒鐘才出現一兩秒畫面，而且還是跳動歪斜

的。我盯著看得眼珠子快掉出來了，還是不忍釋手，沒畫面的部分就用錄音帶加上想像來填補。錄

音帶有兩份，一份是杜近芳的林娘子，另一份是李少春夫人侯玉蘭的程派林娘子。有些道行不夠深

的戲迷，弄錯了，用侯玉蘭的錄音來填補杜近芳的錄影，結果當然牛頭不對馬嘴，連李少春的林沖

唱法都不一樣，侯玉蘭那份錄音裡的林沖還沒有創發出荒村沽酒的經典唱段呢。

民國八十二年，杜近芳隨「中國京劇院」來臺，這是兩岸交流後第二支來臺的京劇團（首支是

北京京劇院），《白蛇傳》演出那天，在「國父紀念館」遇見了許多久未聯絡的愛戲朋友，大家興奮

擁抱後的第一句話都是：「終於等到了！」千呼萬喚，此時才識盧山真面目。當天前半的白蛇由陳

淑芳和刁麗分飾，表現優秀，可是說實在的，真巴不得她們快點下臺，因為大家等的是杜近芳。好

容易京胡拉出了〈斷橋〉閃簾「倒板」前奏，觀眾席開始騷動，「殺出了金山寺怒如烈火」，多熟悉

的聲音，聽過千萬遍、摹擬過多少回的聲音，沒錯，是杜近芳，她真的來了，歲月悠悠，音聲未改，

幾乎每個人都挺身前傾，生怕捕捉不到亮相的一剎那。而就在那一剎那，我竟然不爭氣的一陣激動

鼻酸，眼淚禁不住的湧了上來，模糊了視線，一時之間忍不住也擦不乾，於是，第一眼目睹的杜近

芳身影竟還是和錄影帶一樣朦朧閃爍！還好耳音未被干擾，因為全場鴉雀無聲，「狠心的許郎啊」，

和唱片分毫不差，旋律在嗓子眼兒裡百轉千迴紆曲縈繞，一如百尺游絲、搖漾風前，這悠忽婉約的

唱腔，竟讓我迷戀了三十年也等待了三十年，而民國八十二年，我還不到四十歲，生命中竟有一大

半的時間投注在這樣的深情企盼，杜近芳三字對臺灣戲迷的意義竟是這般！

跨世紀之交她又來了，而這回不再粉墨彩串，只是清唱，相信她的嗓音依舊，只是無須隱瞞的

是：年華似水，青春不再。她和臺灣的京劇曾有密切關聯，而京劇在臺的聲勢已急落直下，這般痴

迷的情懷怕是沒人能體會了。

當代戲曲　目　次

參、劇作篇

細目

壹、認識篇

第一章　何謂「當代戲曲」

「戲曲」是「傳統戲曲」的簡稱，專指「合歌舞演故事」形式的戲劇，主要的戲曲劇種包括「宋雜劇」、「金院本」、「宋元南戲」、「元明清雜劇」、「明清傳奇」以及『「花部亂彈」大類之中的各地地方戲曲』。

對於民國以前的傳統戲曲，一般稱為「古典戲曲」，是古典文學中的一類，也是當時中國唯一的戲劇形式。

二十世紀初，西方戲劇通過日本的轉介影響到中國之後，由「文明戲」開始萌芽，五四運動時中國的戲劇便在傳統戲曲之外又發展出了「新劇：話劇」❶，此後中國的「戲曲」與「戲劇」有了清晰的分野，而新劇的流行並無礙於傳統戲曲的繼續盛演，時至今日，傳統戲曲的創作都沒有終止。

可是「民國以後的傳統戲曲」卻被排除於現代文學的研究領域之外。現代文學的研究往往只有詩、散文、小說與戲劇，通常不包括戲曲。原因很明確：戲曲雖仍存活於現代，但無論編或演採用的都是傳統手法，只能視之為「古典文學在現今的遺留」，和現代文學有本質上的差異。然而古典文學的書寫又都

❶ 詳見陳白塵、董健《中國現代戲劇史稿》（北京：中國戲劇出版社，一九八九年）、葛一虹《中國話劇通史》（北京：文化藝術出版社，一九九〇年）、馬森《中國現代戲劇的兩度西潮》（臺北：文化生活新知，一九九一年）等書。

止於清末，於是，新劇產生之後傳統戲曲的發展便在古典文學與現代文學的研究中都缺席了。本書之寫作目的即在彌補這項缺憾。

好在「戲曲史」的研究並未遺漏這一段，有「京劇史」的論著，從萌芽發源徽班進京一路寫到當前的新作；有以「當代」（一九四九年以降）為論述範圍的，遍及各類戲曲劇種；更有將時間集中在文革結束之後，專門討論改革開放「新時期」作品的專著❷。不過，這些專書多半全面論述「歷史的發展」與「表演藝術的演進、演員個別的表演風格（含流派藝術）、劇作家介紹、劇場、劇團、生態」等戲曲諸元素，整體呈現的重點是「劇種的發展演變」。本書則將重點集中在「劇本分析」，雖然劇作的生命要在演於臺上的一刻才算真正完成，本書也因此必然牽涉到演員表演、導演調度等其他戲劇元素，但最主要的興趣仍在劇作本身，在編劇的藝術。即使在全書一開始歷史發展的敘述過程中，也以「編劇技法的演進」為主要觀察焦點。這樣的寫作傾向前賢所做不多，性質最為接近的當是上海戲劇學院謝柏梁教授的《中國當代戲曲文學史》❸，不過謝書基本上是「史觀」與「劇本的評析或劇作家整體風格」兩條軸線同時交互進行，內容當然都以大陸作品為範圍，而本書希望以「個別劇作的析論」為主體，同時將臺灣的創

❷ 例如蘇移《京劇二百年概觀》（北京：燕山出版社，一九八九年）、馬少波等編《中國京劇史》（北京：中國戲劇出版社，一九九〇、一九九九年出齊上中下卷）、安葵《新時期戲曲創作論》（北京：新華書店，一九九三年）、朱穎輝《當代戲曲四十年》（北京：文化藝術出版社，一九九三年）、于質彬《南北皮黃戲史述》（安徽：黃山書社，一九九四年）及《新中國地方戲劇改革紀實》（北京：中國文史出版社，二〇〇〇年）等書。

❸ 謝柏梁《中國當代戲曲文學史》，北京：中國社會科學出版社，一九九五年。

作納於其中，大陸的作品也以臺灣觀眾較熟悉的為取材範圍。在兩岸長期分離的狀況下，因文化背景不同而在審美趣味上也產生了很大的差距，本書在大陸戲曲部分，企圖呈現的便是一個臺灣觀眾的詮釋與評價。

若用較寬泛的分期，古典文學終止於清末，現代文學由民國初年五四運動開始（多半都會溯源至清末）。但若照更嚴謹的分法，則「近代：晚清鴉片戰爭至五四運動」、「現代：五四運動至一九四九年兩岸分裂」、「當代：一九四九年以降」三期分法，已普遍為現代文學研究界所接受並採用。而站在傳統戲曲的立場，這三期分法之中，第一、二期的區隔意義並不十分明顯，五四新知識份子強力抨擊「舊戲」（傳統戲曲），但受到抨擊的舊戲除了短期產生了一些「時裝新戲」的變革之外，本質上沒有任何變化，「演員的唱唸做打表演藝術」仍是劇場的焦點核心，一個接一個傑出的藝術家以其「個性化的表演風格」開宗立派成為被摹擬的對象，「流派藝術」在這段期間蔚為大觀，這樣的表演特質與觀眾審美焦點是從「近代」延續到「現代」的，這兩期現代文學界通用的分法在傳統戲曲的發展史上比較難彰顯出不同的意義。

然而，一九四九卻是傳統戲曲的重要分水嶺，大陸的「戲曲改革」使得傳統戲曲的發展產生「質變」，不僅敘事技法、思想內涵、表演方式、作曲編腔都產生了鮮明的變化，同時舞臺美術與導演這兩項新元素的加入，更促成了戲曲質性的轉變。新編戲的創作數量大幅度躍增，大量新戲相繼出現，使得當代戲曲的「量可觀、質可談」，研究的必要性頗為明確，因此本書以「當代」為範圍，避開了「近代→現代」分期對傳統戲曲的不適，也將析論作品清楚鎖定在一九四九以後。不過「現代」期間傳統戲曲雖大體延

續「近代」卻仍有一些變化，比較明顯的有兩點：一是話劇劇作家同時編寫戲曲（例如歐陽予倩和田漢），一是延安的戲曲可視為後來中共建國後「戲曲改革」的萌芽。對於這兩點，第一點筆者在〈京劇文士化的幾個階段〉❹一文中已有闡述，本書不再重複，第二點則納入本書第壹篇第二章做為「戲曲改革的端緒」。

若要突顯當代戲曲的特性，首先必須分辨出它與傳統的差異，不過此處的「傳統」不再是元明清雜劇傳奇古典戲曲，源頭僅上溯至乾隆時興起的花部亂彈，更可集中在稍近處：清末民初以來的大眾流行文化傳統戲曲，包括京劇及各地地方戲。也就是說，本書將以「清末民初以來流行的傳統戲」的美學特質與「當代戲曲」相比較。而關於「清末民初以來流行的傳統戲」，筆者曾以京劇為範圍對其美學特質有所提煉，在拙著《戲裡乾坤大——平劇世界》一書中，曾分從表演、舞臺、編劇等層面做過要點提示，更以傳統京劇《蘇三起解》、《三堂會審》、《法門寺》等為例，指出「串珠結構」「片段摘錦」「追溯回憶、疏離游移」「虛實掩映、悲喜交錯」為其編劇藝術。而《傳統戲曲的現代表現》書中，更曾以《春閨夢》等劇為例，拈出「抒情造境」四字為傳統戲的美學特質❻，這些都是本書論述「傳統」的基礎，但詳細內容本書不再贅述。

❹ 王安祈〈京劇文士化的幾個階段〉，《傳統戲曲的現代表現》，臺北：里仁，一九九六年。

❺ 王安祈《戲裡乾坤大——平劇世界》（傳統藝術叢書〇五），臺北：國立傳統藝術中心籌備處、漢光文化事業股份有限公司，一九九八年，頁一〇五。

❻ 王安祈《傳統戲曲的現代表現》，臺北：里仁，一九九六年，頁一一三—一一八。

綜上所述，本書以「當代：一九四九以降至二○○二」為時間斷限，以「戲曲」為研究範圍，評析時雖採「全方位美學觀點」，包括表演、導演等其他相關劇場元素，但以「劇本／編劇技法」為核心。「當代戲曲」既表明了時間範圍，本身也成為一個名詞：不只是「當代人所創作的傳統戲曲」，其中更蘊含了當代的時代意義，形式雖是傳統，質性已不同，是「當代政治社會文化背景下戲曲劇作家情感思想美學觀的整體體現」。

在這段時期，大陸的「戲曲改革」政策是一項重要的推動力，臺灣七○年代末的「戲曲創新」或「戲曲現代化」也有深刻影響。這些歷史背景以及藝術手段與文化意義，筆者在「壹、認識篇」中以五萬餘字的篇幅做論述，不只是歷史背景文化政策的資料陳述，更試圖挖掘出更深刻的戲曲質變的意義，以及編劇技法的演進。對於臺灣部分，筆者長期投入關注，「與之一同呼吸」，體會自然較為深刻；而大陸部分，筆者雖對政治環境不盡了解，但對劇作長期用心關注，不僅有學術上的理性追尋探索，更有藝術上的關懷，早在兩岸開放前二十年，即通過收音機每日暗自收聽對岸戲曲節目❼，民國七十年開始私下觀賞大量錄影帶，兩岸交流以來的演出更不願輕易錯過。因此本書盡量試圖通過實際作品的分析比較，拈出「演員中心→編導中心」的軸線，論說「戲曲改革」的效應及其對當代戲曲質性轉變的推動力量，企圖做出不同於大陸學者的觀察。

「貳、評析篇」是個別劇作評析，而在實際評論之前，本書以近兩萬字篇幅先討論「如何評析當代

❼ 詳見王安祈〈兩岸藝文正式交流前的「偷渡」與「伏流」——以京劇演唱為例〉，兩岸戲曲大展學術研討會論文，二○○二年七月。

戲曲」。由於當代新編戲曲在創作過程中已有了和傳統戲曲不同的美學思考，因此在評析這些新戲時，有

一些前提必須先作提示。也就是說，在「壹、認識篇」的陳述之後，再橫向提煉出幾個「觀測點」，分別

指出當代戲曲在這幾方面的整體趨勢，已經發展到怎樣的程度，然後，才能站在這些基礎上思

考評量個別新戲有哪些開創或不足。否則，一律以傳統戲曲的敘事方式當基準來評量當代創作，那麼任

何一齣新戲的結構都有可能得到「緊湊精鍊」的評語；一律以唱詞曲文和標準的「詩讚體」句式相比，

那麼很多編劇都有可能得到「突破傳統」的高評價。更有甚者，一向謹守傳統文化以溫柔敦厚為美學原

則的臺灣戲曲觀眾，在乍見大陸新編戲時，無不驚訝讚嘆其「顛覆意義、文化批判」，殊不知揭露封建黑

暗是大陸「戲曲改革」前期的共同基調，許多戲都以此為創作前提，如果不了解這個現象，那麼幾乎可

以從每一齣戲裡都讀出「戲曲的現代觀」，那麼大部分新戲都將因此而無法獲得允當的評價。因此，在做

個別劇作評析之前，本章試圖分從「情節結構」、「表演設計」、「性格塑造」、「演員形塑」、「曲文唸白」、

「導演統籌」、「思想內涵」、「舞臺美術」等幾個層面，歸納當代新編戲現有的成就，作為評騭劇作時的

背景與基準。這一章既是當代戲曲現有成績的分項介紹，也是如何評析當代戲曲的基準。

接下來的個別劇作評析部分共十七篇，所選的戲未必是筆者心目中的經典，而是以「臺灣觀眾的熟

悉度」為先決前提，而後各篇拈出一個主題，有的戲反映了某種特殊的編劇技法（如《董生與李氏》展

示了「情節意象化」與「性格塑造虛實交疊」的特殊技法），有些戲的某些作法值得討論（如《阿Q正傳》

即將討論焦點集中在「戲曲豐富的表演性是性格塑造的負擔嗎？」），未必盡是正面意義，但各篇各有主

題。篇幅最長的是〈古老崑劇在臺灣的現代意義〉，對臺灣藝文界而言，「崑劇效應」已然產生，而在崑

劇自家身上也同時呈現了「臺灣效應」，本篇以崑劇這古老的傳統戲曲為例，探討其在現代的劇壇生態與文化意義，更以實際劇作為例，觀察老傳統和現代劇場磨合的經驗過程。這十七篇以個別劇作為單元，議題有時與「如何評析當代戲曲」相互印證，有時又有新的側重點，另有開展。

「參、劇作篇」分為「唱詞選段」和「全本收錄」兩部分。「全本收錄」所選的大部分是筆者心目中的精彩佳作（至少也是值得討論的作品），共有《春草闖堂》《西施歸越》《曹操與楊修》《阿Q正傳》、《李世民與魏徵》和《閻羅夢》六部完整的劇本。不過這並不表示當代優秀作品僅止於此，一來是篇幅有限，一來也考慮到版權問題，有些不易聯絡的劇作家的劇本就只好放棄了，有些已有劇本集或單行本出版，例如臺北爾雅出版社已為魏明倫出版《潘金蓮──魏明倫劇作三部曲》，在臺灣可以輕易買到，而臺灣戲曲現代化的重要作品《慾望城國》也已有了單行本，本書便不再重複。「唱詞選段」部分共包括十六齣戲，有些是已傳唱半世紀和音樂結合根植於人心的名段（例如《白蛇傳》、《秦香蓮》），有些曲文綺佳極富特色（未必只是典雅而已，有些以「俗」取勝），有些則結合舞臺調度有導演的新意呈現（例如《王子復仇記》）。未必都具有經典地位，但都有一定的意義。

筆者試圖在有限的篇幅內呈現臺灣觀眾對於當代戲曲的「視野、審美觀、詮釋態度」。至於戲曲劇種，雖然所選所評包括崑劇、越劇、評劇、贛劇、豫劇、徽劇、莆仙戲、黃梅戲，但最多的還是京劇，原因無他：京劇是筆者最熟悉的劇種。

本章一方面說明了本書的研究範圍與章節安排，一方面也對「當代戲曲」做了基本介紹，以下即從大陸的「戲曲改革」論起。

第二章　當代戲曲的發展——大陸的戲曲改革（上）

一、「戲曲改革」的端緒與具體內容

(一)「戲曲改革」的端緒——延安時期的戲曲

「戲曲改革」的正式名稱出現於中共取得政權之後，但若追溯其源頭，其實早在抗日時期的延安，即已透出了端緒。一九四二年，當「延安平劇院」在「魯迅藝術文學院附設平劇研究班」的基礎之上成立時❶，毛澤東的題詞「推陳出新」，即已標明了往後戲曲改革的重要方針。「推陳出新」這四個字有其特定的背景和意義，背景是毛澤東於同年稍早（五月）「在延安文藝座談會上的講話」中對文藝工作的指

❶「魯迅藝術文學院」創立於一九三八年，設戲劇、音樂、美術三系，為使戲劇系的理論課程與實踐密切聯繫，乃成立了「實驗劇團」，一九三九年增設「平劇研究班」，次年改為「魯藝平劇團」，一九四二年和八路軍一二○師戰鬥平劇社合併組建為「延安平劇院」。參考《中國戲曲志‧陝西卷》，頁八四○、五三八，《中國京劇史》中卷，頁三二六至三三○，《延安文藝叢書》第十卷戲曲卷，湖南人民出版社，一九八五年。

示，特定意義則是「以揚棄批判的態度接受平劇遺產，開展平劇的改造運動」，使平劇能完善地為新民主主義服務。戲曲的政治功能在此是明白而清晰的，藝術由政治帶動，政治是主、藝術是從，戲曲是當時人民群眾喜聞樂見的娛樂形式，因此要善加利用，作為宣傳革命思想的工具，而內容必須改造，必須揚棄封建的糟粕，以表現社會主義人民生活為主要內容。

在此方針指示下，當時延安的戲曲演出，不僅在演傳統戲時，已針對內容的「封建性」有所刪減（例如《金玉奴》只演到乞丐之女金玉奴被新中狀元的丈夫推落江心為止，絕不接演後來的棒打薄情郎洞房團圓），甚至還提出了「舊瓶裝新酒」的口號：利用群眾熟知的戲曲舊程式，演出的卻是以當時戰爭為時代背景的新內容。不過「舊瓶裝新酒」和後來流行的新編「現代戲」還很不同，所謂「舊瓶」，是以現有傳統戲的舊情節、舊場次、舊賓白、甚至舊唱詞為基礎，改裝加入新的時代內容，並不是利用戲曲舊表演程式全新新架構一個現代的故事。有名的例子如《松花江上》、《劉家村》與《夜襲飛機場》，便分別是利用舊戲《打漁殺家》、《烏龍院》、《落馬湖》的場次架構，將賓白唱詞略做更動，即轉換成以抗戰為背景的新戲。下表是《松花江上》及其改編的底本《打漁殺家》二者唱詞的比較，舊瓶如何裝新酒，於此可一窺其梗概：

打漁殺家（傳統戲）	松花江上（舊瓶裝新酒）
他本江湖二豪俠	他本漁民志量大
李俊倪榮就是他	青紗帳裡意氣發

漢奸漁霸他全打	蟒袍玉帶不願掛
赤膽忠心保國家。	弟兄雙雙走天涯。
昔日子期與伯牙	昔日子期與伯牙
爹爹交友果不差	爹爹交友果不差
遇知己說不盡知心話	父女們說不盡知心話
猛抬頭見紅日墜落西斜	猛抬頭見紅日墜落西斜
昨夜晚吃酒醉和衣而臥	昨夜晚吃酒醉和衣而臥
稼場雞驚醒了夢裡南柯	稼場雞驚醒了夢裡南柯
二賢弟在河下相勸於我	二賢弟在河下相勸於我
他把那愛國的事仔細勸說	他叫我把打漁的事一旦丟卻
我本當圖大事敢當敢做	我本當不打漁關門閒坐
怎奈我有愛女無計奈何	怎奈我家貧窮無計奈何
清早起開柴扉烏鴉叫過	清早起開柴扉烏鴉叫過
飛過來叫過去卻是為何	飛過來叫過去卻是為何
將身兒來至在草堂內坐	將身兒來至在草堂內坐
桂英兒捧茶來為父解渴	桂英兒捧茶來為父解渴

《松花江上》原編劇為王震之，經金紫光、阿甲等人集體回憶，由李綸執筆記錄寫成，劇本收入《延安文藝叢書》❸）

比「舊瓶裝新酒」更進一步的是「新編歷史劇」的創作，一九四三年楊紹萱等的《逼上梁山》與次年任

❸《延安文藝叢書》第十卷，湖南：湖南人民出版社，一九八五年。

桂林、魏晨旭、李綸等的《三打祝家莊》堪稱代表。這兩齣戲的劇本現在還保存在《延安文藝叢書、戲曲卷》❹（這兩齣戲也都還可以上演，《三打祝家莊》還曾在臺灣由李寶春與軍中劇隊演出過），我們可以清楚的看出「群眾人民的力量」主宰著整齣戲，在《逼上梁山》裡，歷經白虎堂、野豬林連番劫難的林沖，發配到了滄州，原來還想在邊疆「了我報國之願」，誰知奸賊到處橫行，天下窮苦百姓盡受欺凌，在「花石綱」情節的設計下，林沖終於覺悟到「這世界是官逼民造反，反了吧，這渾身的枷鎖才能打開！」遂與眾患難百姓結拜結盟，同聲高唱道：

攜起手打開籠牢！

反抗的火焰高燒！反抗的火焰高燒！攜起手打開籠牢！

恨今日奸賊當道！恨今日奸邪滿朝！百姓的痛苦受不了！

而後在火燒草料場時，也是在眾結拜兄弟的協助下殺死陸謙的。總之，第三幕的〈酒館〉、〈借糧〉、〈草料場〉、〈結盟〉、〈察奸〉、〈山神廟〉、〈除奸〉、〈上梁山〉連續八場都是群眾戲，被逼上梁山的何止林沖一人？窮人藉刀槍翻身的主旨，非常鮮明的被寄託在林沖的故事裡，編劇只是要藉林沖之口唱出「要把這世界翻轉了，還須得槍對槍來刀對刀」的題旨，因此，這齣戲得到了毛澤東的肯定讚揚，甚至還親筆寫信給編劇楊紹萱、齊燕銘等，稱讚他們⋯

❹《延安文藝叢書》第十卷，湖南：湖南人民出版社，一九八五年。

歷史是人民創造的，但在舊戲舞臺上，人民卻成了渣滓，由老爺太太少爺小姐們統治著舞臺。這種歷史的顛倒，現在由你們再顛倒過來，恢復了歷史的面目。❺

很顯然的，這齣戲受到肯定的正是：把林沖一人「按龍泉血淚灑征袍」悲憤無奈的夜奔抑鬱之情擴大成了對人民力量的歌頌。同樣的，《三打祝家莊》也淡化了梁山英雄個人色彩，強調的是群眾的重要性，一打的重心在石秀探莊的調查研究工作，二打強調的是各個擊破、分化敵人，三打則以裡應外合為主旨。

毛澤東的肯定、鼓勵與讚揚，無疑的使這條途徑成為往後創作的最高準則，戲曲以政治功能為主，「劇本的主題」成為最重要的創作核心，「劇本─編劇」取代了演員的地位，整體京劇的質性為之轉換。

強烈的主題訴求在《難民曲》裡就更明顯了，由李編編劇、延安平劇研究院於一九四三年演出的這齣京劇「現代戲」，故事背景清楚的定在當時：一九四三年，地點則由河南發展至陝甘寧。故事背景是眼下當前，京劇的表演程式卻依舊，聲腔仍是西皮、二黃、高撥子，何處該用什麼京劇鑼鼓在劇本中還有特別提示（如指定要用「撕邊」），但無須借古諷今，也無須以古喻今，主題可以完全不經轉化的直接唱出來：

八路軍好像俺親娘一樣，眾鄉親大恩大德似海洋。

❺
《毛澤東書信選集》，陝西：中央文獻出版社，一九八三年，頁二二二。

越思越想越恨反動派，來邊區才真是到了家鄉。

看起來俺的親娘就是共產黨！共產黨就是咱中國人民的太陽！

要建設新中國人民把福享，要建設社會主義地久天長！❻

到將來敵戰區國統區全解放，中華大地普照陽光！

這是早期的現代戲，不同於「舊瓶裝新酒」，這是全新架構的新故事、新人物、新唸白、新唱詞，「以平劇的形式表現新時代人民生活」的政治目的，清晰的表現出來。不過，當時京劇的現代戲並不多，陝甘寧一代的地方戲則有不少現代戲，目前還有不少劇本保存在《馬健翎現代戲曲選集》❼《延安文藝叢書戲曲卷》等書中，《陝甘寧邊區民眾劇團藝術紀實》❽等書也從側面記錄了這些戲當時編演的情形。《查路條》、《十二把鐮刀》、《血淚仇》、《窮人恨》、《官逼民反》等戲，其實無須細讀內容，從劇名就可以看出強烈的政治性。

我們都清楚的知道：政治是主、藝術是從，這些戲裡表現的是劇作家的「政治認識」，是「集體意識」而非「個性風格」，但在這明顯的「集體創作理念」之下，演員表演藝術只居於「配合呈現主題」的第二

❻《延安文藝叢書》戲曲卷，湖南：湖南人民出版社，頁一五五。

❼《馬健翎現代戲曲選集》，陝西：東風文藝出版社，一九六二年。

❽《陝甘寧邊區民眾劇團藝術紀實》，西安市：西北大學出版社，一九九三年。

線地位，「劇作家」對劇本的主宰性漸有超越「演員」的趨勢，對於原本以「演員劇場」為特質的傳統戲曲而言，政治驅動力之下的此一轉變，實不可謂不大。到了一九四九年，幾乎就在中共取得政權的同時，「戲曲改革」即已形成為官方明令公布實施的「政令政策」了。

(二)「戲曲改革」的具體內容

關於「戲曲改革」，首先要做一些資料性的介紹，根據的書籍主要以趙聰《中國大陸的戲曲改革》[9]、張庚主編《當代中國戲曲》[10]等為主。大致的過程是這樣的：

一九四九年十一月，在文化部內設立了「戲曲改進局」，以田漢為局長，楊紹萱、馬彥祥為副局長，做為全國戲曲改革工作的領導機構。主要任務是：制訂戲曲工作政策；進行戲曲劇目和演出情況的調查研究；擬定全國上演戲曲劇目的審定標準；組織力量整理改編創作戲曲劇目；團結改造關心戲曲藝人，培養新生力量，改革戲曲班社制度。[11]

[9] 趙聰《中國大陸的戲曲改革》，香港：中文大學出版社，一九六九年。

[10] 鄧興器、朱穎輝、余叢、譚志湘、簡慧、李悅、徐鋼、傅淑芸、吳乾浩、王安葵、朱文相、張民、欒冠樺、吳瓊、金芝、葉鋒、李慶成等執筆《當代中國戲曲》，北京：當代中國出版社，一九九四年。

[11] 鄧興器、朱穎輝、余叢、譚志湘、簡慧、李悅、徐鋼、傅淑芸、吳乾浩、王安葵、朱文相、張民、欒冠樺、吳瓊、金芝、葉鋒、李慶成等執筆《當代中國戲曲》，北京：當代中國出版社，一九九四年，頁二四。

一九五〇年七月，在文化部直轄之下又組織了「中央戲曲改進委員會」，是全國戲曲改革工作的最高顧問機構，由文化部副部長周揚擔任主委。主要任務是：審定戲曲改進局所提出的修改與編寫的劇本；對戲曲改進的計畫及政策向文化部提出建議。⑫

一九五〇年十一月，文化部召開「全國戲曲工作會議」，田漢首先提出了有關戲曲改革的工作方針。在這次會議上發生了京劇和地方戲究竟該以何者為主的爭論，有人主張「百花齊放」，鼓勵各劇種一同競爭，毛澤東隨即在一九五一年春提出了「百花齊放、推陳出新」的戲曲工作方針，作為「中國戲曲研究院」成立時的題詞，也正式為「全國戲曲工作會議」下了總結論。這八個字的實質內涵是：「不同的劇種、流派、形式和風格通過自由競賽而共同發展；對待戲曲遺產的繼承，必須採取批判的態度，剔除其封建性糟粕，積極創造反映社會主義時代生活的作品。」⑬

根據「全國戲曲工作會議」的討論結果，政務院制訂了《關於戲曲改革工作的指示》，由周恩來於一九五一年五月五日簽發，故又稱《五五指示》。這份指示即是「戲曲改革」（後來多簡稱「戲改」）的具體內容，也是「百花齊放、推陳出新」方針的具體化。主要可分為「改戲」、「改人」、「改制」三部分。

「改制」是針對藝術體制、劇團體制和劇場管理等三方面不合理的制度進行改革。藝術體制的改革部分，最值得注意的是「導演制度」的建立；劇團體制部分，廢除了舊戲曲班社中不合理的徒弟制、養女制、經勵科等，建立新型的全民所有制或集體所有制劇團；劇場管理制度部分，多數劇場均改由政府

⑫ 趙聰《中國大陸的戲曲改革》，香港：中文大學出版社，一九六九年，頁五四。

⑬ 《中國戲曲曲藝辭典》，上海：上海辭書出版社，一九八一年，頁一，「百花齊放推陳出新」詞條解釋。

統一經營，廢除黑票及茶資小費，取消包廂、首創打字幕、實施中場休息，以整飭劇場秩序。

「改人」政策主要是對藝人進行教育改造，在許多地方舉辦文化識字班，以普及文化知識並掃除文盲，而除了表面的文化目的之外，「改人」更主要的是要提高藝人的政治覺悟，增強藝人對社會主義的熱愛，使其由衷地願以戲曲藝術為武器來為工農兵服務。在這樣的基礎上，藝人們也產生了被國家重視的光榮感與責任感，提升了自己的地位，不再有被歧視的感覺。

三改之中最重要的自然是「改戲」，重點是針對廣為流行的舊有劇目進行審定及修改。內容凡是涉及封建迷信、淫毒姦殺與醜化侮辱勞動人民的，都必須修改甚至禁演，同時對於舞臺形象也加以澄清，不僅革除野蠻、恐怖、惡俗、迷信、淫蕩、不科學的表演方式（包括蹺功、走屍、厲鬼、酷刑、凶殺等），同時還針對所謂舊戲曲的舞臺陋習（如檢場、飲場、把場等）進行改革。

「改戲」主要是對傳統戲的改編，而《五五指示》的次年，周揚更提出了還要創作「新編歷史劇」和「現代戲」的指示，也就是說，「戲曲改革」政策中，和劇本創作最為相關的「改戲」部分，擬出了「整舊」與「創新」二者兼顧的基本宗旨，具體落實為「改編傳統戲」、「新編歷史劇」與「現代戲」三大劇作類型，為往後大量新戲的創作確立了必要性。

整體觀之，「戲曲改革」的具體內容可以條列如下：

1. **改戲**

（1）整舊：改編傳統戲——

內容：針對封建迷信、淫毒姦殺、污辱勞動人民者進行修改或根本禁演，修改方針以配合當前

(2)舞臺形象：廢除蹺功、飲場、把場、檢場等

政治任務為主

2.改人

改造藝人身上舊社會陋習、提高藝人政治覺悟、使熱愛社會主義

(2)創新：新編歷史劇、現代戲

3.改制

(1)藝術體制：建立導演制

(2)劇團體制：廢除徒弟、養女等不合理制度

(3)劇場管理：取消包廂、首創打字幕、實施中場休息等

而與「戲曲改革」政策直接配合的是：研究機構、演出團體、戲曲學校緊接著相繼成立。一九五一年，兩大重要機構同時成立：「中國戲曲研究院」成立於北京，由梅蘭芳任院長；「華東戲曲研究院」成立於上海，周信芳任院長。「中國戲曲研究院」附設京劇實驗工作一團、二團（後又增設三團）和戲曲實驗學校。後來隨著工作的發展與研究院的改組，所屬學校及劇團分別獨立，於一九五五年正式建立「中國京劇院」與「中國戲曲學校」⑭；「華東戲曲研究院」附設華東京劇實驗劇團、華東越劇實驗劇團、華東京劇實驗學校等。一九五五年分別獨立建為「上海京劇院」、「上海越劇院」與「上海市戲曲學校」

⑭《中國戲曲曲藝辭典》，上海辭書出版社，一九八一年，頁四二六、四三一、四一二。

二○

（包括崑曲、京劇、越劇、滬劇、淮劇等班）⑮。這樣的資料透露給我們的訊息是：原本各自為政的演員們正在重新整合，原本僅以娛樂為導向的戲曲藝術開始有了正式的研究機構，原本仍以各自收徒口傳心授為主的傳承方式逐漸納入了教育正軌，而原本從未受過正規教學的戲曲編劇、導演乃至於舞臺美術人才，正在教育及研究機構中逐漸養成。雖然我們都知道「戲曲改革」的政治目的，但戲曲的藝術層面所受到的影響是無可否認的。

二、「戲曲改革」初期效應觀察

(一)「整舊」的附帶效應——新經典劇目的成立

在「整舊」的前提宗旨下，對於傳統劇目的處理態度是由「調查、挖掘」進而至於「審定、修改」的，意識型態的審定以及非著眼於藝術美學的修改對於戲曲藝術當然是嚴重的斲傷，然而在此之前的第一階段「調查、挖掘」工作，卻具備了保存資料的正面意義。原本純娛樂性的戲曲藝術，劇本或演出都不可能被視為「史料」，而在娛樂轉化為政治工具之後，無論是戲改幹部到各地蒐集筆錄劇本、或是老藝人捐獻所藏劇本，倒真的挖掘出了大批戲曲遺產。雖然政治的觀點是要從中選擇「它所反應的歷史內容是否對今天的觀眾具有一定的意義」⑯，但就「戲曲史料保存」的意義而言，各劇種戲曲劇本卻的確在

⑮ 《中國戲曲曲藝辭典》，上海辭書出版社，一九八一年，頁四二七、四一三、四一八、四三三。

⑯ 趙尋〈讓戲曲更好的為人民服務〉，《人民日報》一九六二年九月二十三日第五版，轉引自趙聰《中國大陸的戲曲

五○年代得到了大量編輯出版的機會，以目前所知見的重要大部頭書刊而言，即有以下這些：

《京劇叢刊》中國戲曲研究院編輯，新文藝出版社出版。一九五三年十二月開始至一九五五年六月止，共出三十二集。一九五八年九月從第三十三集起，改由中國戲劇出版社出版，至一九五九年六月止，共出五十集。

《京劇匯編》北京市戲曲編導委員會編，九十六集以後改由北京市戲曲研究所編，北京出版社出版，共一百零六集。

《京劇大觀》一九五八年北京寶文堂書店編輯出版，共六集，共三十餘齣戲。一九五七年開始出書，一九六四年出齊，共收四百多齣戲。

《中國地方戲曲集成》中國戲劇家協會主編，全國各省市文化局編輯，一九五八起至一九六三年止，由中國戲劇出版社陸續出版。按省市分卷。已出十二卷。

《華東地方戲曲叢刊》華東戲曲研究院編，一九五五年上海新文藝出版社出版，收越劇、揚劇、淮劇、滬劇、崑劇、黃梅戲、梨園戲、閩劇、婺劇等二十劇種的五十一個劇本。

《評劇叢刊》中國戲曲研究院、東北評劇劇目整理委員會等單位合編，一九五四至一九五五年通俗讀物出版社出版，共十五集。

《評劇大觀》中國評劇院編，一九五九至一九六○年北京寶文堂書店出版，共十集。

《河北梆子匯編》天津市河北梆子匯編委員會編，一九五八至一九六四年分別由天津人民出版社出版一至四集，百花文藝出版社出版五至二十三集。

《川劇傳統劇本匯編》川劇傳統劇本匯編編輯室編，一九五八年起四川人民出版社開始出版，至一九六三年止共三

改革》，頁六一。

《四川地方戲曲選》四川省戲曲研究所選編，一九六○至一九六二年四川人民出版社出版，共四輯。

《黃梅戲傳統劇目選集》安徽省文化局編，一九六一年安徽人民出版社出版。

《安徽戲曲選集》安徽省文化局編，一九五九年安徽人民出版社出版。

《河南地方戲曲匯編》河南省劇目工作委員會編輯，一九五七至一九五八年新華書店發售。

《湖北地方戲曲叢刊》湖北地方戲曲叢刊編輯委員會編，一九五九至一九六二年湖北人民出版社出版。

《湖南地方戲曲叢刊》湖南省文化局主編，一九五六至一九五七年由湖南人民出版社出版。

《遼寧戲曲叢書》遼寧省文化局戲曲編劇室編輯，一九五六至一九五八年遼寧人民文學出版社出版。

《甘肅傳統劇目匯編》甘肅省文化局編，分別由甘肅省文化局和甘肅人民出版社出版。

《陝西傳統劇目匯編》一九五八至一九五九年由陝西省文化局編印出版。

在這麼多劇種、這麼多文字劇本被調查、挖掘出來的同時，藝人的舞臺演出也被有計畫的記錄了下來，具體的作法主要有二：

一是書面記錄舞臺生涯，為藝人的代表作出版「劇本集」並書寫「表演藝術紀錄」（含舞臺生涯回顧）。

二是拍攝戲曲電影片，留下永恆的演出形象紀錄。

這兩種作法，在大幕落下、斯人已逝之後，為我們留下了大批珍貴的資料，第一項「書面部分」主要包括（以文革前為範圍）：

《梅蘭芳演出劇本集》一九五四年中國劇出版社出版。中國戲劇家協會為紀念梅蘭芳舞臺生活五十年選編而成，

共收十齣戲。（宇宙鋒、醉酒、奇雙會、葬花、散花、別姬、洛神、鳳還巢、抗金兵、生死恨）

《程硯秋演出劇本集》一九五八年中國戲劇出版社出版。中國戲曲研究院為紀念程硯秋逝世而編，共收十二齣戲。

（紅拂傳、三擊掌、鴛鴦塚、青霜劍、寶娥冤、碧玉簪、梅妃、朱痕記、荒山淚、春閨夢、亡蜀鑒、鎖麟囊）

《荀慧生演出劇本集》一九六二年上海文藝出版社編輯出版。（花田錯、辛安驛、元宵謎、香羅帶、釵頭鳳、杜十娘、紅樓二尤、勘玉釧、紅娘、荀灌娘、金玉奴、卓文君）

《周信芳演出劇本選集》一九五五年中國戲劇出版社出版。中國戲劇家協會為紀念周信芳舞臺生活五十年選編而成。

（四進士、打嚴嵩、投軍別窯、鳳凰山獨木關、清風亭、烏龍院、追韓信、徐策跑城、趙五娘、鴻門宴、文天祥）

《周信芳演出劇本新編》一九六一年中國戲劇出版社出版。（打漁殺家、審頭刺湯、金殿求計、單刀赴會、義責王魁）

《蕭長華演出劇本選集》一九五八年中國戲劇出版社出版。（選元戎、變羊記、請醫、連升店、涿州判、赤壁鏖兵）

《崑劇表演一得》徐凌雲演述，管際安、陸兼之記錄整理。一九五九、一九六○年上海文藝出版社出版。（蘇州大學出版社於一九九三年重印）

《我演崑丑》華傳浩演述、陸兼之記錄整理。一九六一年上海文藝出版社出版。

《學戲和演戲》侯喜瑞口述，張胤德記錄整理。一九六一年北京出版社出版。

《粉墨春秋》蓋叫天口述，何慢、龔義江記錄整理。一九六一年中國戲劇出版社出版。（一九八○年再版）

《談悟空戲表演藝術》鄭法祥口述，劉夢德記錄整理。一九六三年上海文藝出版社出版。

《舞臺生活四十年》梅蘭芳口述，許姬傳整理，一九五二年平明出版社、一九五七年人民文學出版社再版。

《梅蘭芳文集》一九六二年中國戲劇出版社。

《程硯秋文集》一九五九年中國戲曲研究院。

《荀慧生演劇散論》一九六三年上海文藝出版社。

《京劇花旦表演藝術》小翠花口述，柳以真整理。一九六二年北京出版社。

《周信芳舞臺藝術》周信芳口述，衛明、呂仲整理。一九六一年中國戲劇出版社。

《言菊朋舞臺藝術》言少朋、言慧珠、李慕良等著。一九六二年中國戲劇出版社。

《郝壽臣臉譜集》一九六二年中國戲劇出版社。

《川劇旦角表演藝術》陽友鶴講述，劉念茲、齊建昌記錄整理。一九五九年中國戲劇出版社出版。

《周慕蓮舞臺藝術》周慕蓮口述，胡度、余夫、朱龍淵等記錄整理。一九六二年上海文藝出版社出版。

第二項「戲曲電影片」的資料包括（以文革前為範圍）：

《梅蘭芳的舞臺藝術》一九五五年吳祖光導演、北京電影製片廠（宇宙鋒、斷橋、霸王別姬、醉酒）。

《洛神》梅蘭芳、姜妙香主演，一九五六年吳祖光導演、北京電影製片廠。

《遊園驚夢》梅蘭芳、俞振飛主演，一九六〇年北京電影製片廠。

《荒山淚》程硯秋主演，一九五六年吳祖光導演、北京電影製片廠。

《尚小雲舞臺藝術》一九六二年西安電影製片廠（出塞、失子驚瘋）。

《望江亭》張君秋主演，一九五八年海燕電影製片廠。

《秦香蓮》馬連良、張君秋、裘盛戎主演，一九六四年長春電影製片廠。

《尤三姐》童芷苓主演，一九六三年海燕電影製片廠。

《楊門女將》楊秋玲、王晶華、孫岳、馮志孝、畢英琦主演，一九六〇年北京電影製片廠。

《戰洪州》劉秀榮、張春孝主演，一九六三年北京電影製片廠。

《武松》蓋叫天主演，一九六三年上海天馬電影製片廠。

《蓋叫天的舞臺藝術》一九六四年上海天馬電影製片廠（白水灘、劈山救母、武松打虎、打店）。

《四進士》麒麟童主演，一九五六年上海電影製片廠。

《周信芳的藝術生活》一九五六年上海電影製片廠。

《周信芳舞臺藝術》一九六一年上海天馬電影製片廠（徐策跑城、坐樓殺惜）。

《野豬林》李少春主演，一九六二年北京電影製片廠。

《群英會》馬連良、譚富英、葉盛蘭、蕭長華、袁世海、裘盛戎主演，一九五七年北京電影製片廠。

正是由於這些電影片，我們今天才可能通過「錄影帶」或VCD形式的轉換而親眼看到藝術大師精湛的表演。在這份電影片資料中，值得我們注意的有以下兩點：

1.拍攝戲曲電影片原本的動機是形象的紀錄保存，但因實際作業的技術需要而衍生出另一層純粹藝術層面的命題：「**戲曲虛擬身段**」與「**電影寫實背景**」該如何調和融會?而有趣的是：這個問題在長期的實踐過程中（從早期的「戲曲電影片」到今天仍常拍攝的「戲曲電視連續劇」）逐漸摸索到的途徑，又轉過頭來為戲曲「舞臺」上的美術設計提供了經驗。這是我們在對戲曲劇場設計做出評斷時，不可輕易忽略的一段歷史事實。

2. 被選中拍成影片的戲，除了各流派宗師早已成名的代表作之外，還包括了《楊門女將》、《望江亭》、《秦香蓮》和《野豬林》等這些一九四九年以後的新編戲。由此可見，在快速且大量的新戲創作脈絡中，「新經典」正在逐漸形成中。

而這些「新經典」的藝術特質，很明顯的即是敘事技法精鍊與表演藝術突出。每一齣戲都有明快的節奏、緊湊的結構、一波接一波的情節高潮。這樣的節奏感、結構觀，以及不同於傳統「情感高潮」的「情節高潮」，正是戲曲改革新編戲的新作風，至於演員的唱唸做打表演藝術，固然是傳統劇場之核心焦點，但以如此精鍊嚴整、突出鮮明的姿態體現，仍是有別於傳統的。以下即就發展先後依序討論。

(二)戲曲改革初期作風──表演藝術的突出精鍊（以《三岔口》與《秋江》為例）

前節所列戲曲遺產資料的保存，其實是戲曲改革在「整舊」前提下的附帶成果，而戲曲改革最直接的工作，當然還是配合政治任務對戲本身所做的修改及創編。改戲的首批成果展現於一九五二年文化部主辦的「第一屆全國戲曲觀摩演出大會」，共有二十三種不同劇種、三十七個團體，推出了八十二個劇目，其中傳統戲六十三齣、新編歷史劇十一齣、現代戲八齣。在今天已穩固了經典地位的幾齣戲，如京劇《將相和》、《雁蕩山》，越劇《梁祝》、《西廂記》和川劇《柳蔭記》等，都是當時的新創或新修作品。

這是「戲曲改革」政策成果的首次驗收，這些被政府公開肯定的戲當然在意識型態上是符合「戲改」原則的，特別是評劇《劉巧兒》、評劇《小女婿》、滬劇《羅漢錢》這幾齣以追求婚姻自主為主題的現代戲，反抗封建固為其基本意旨，呼應的更是當時「婚姻法」的頒布⑰。不過在這個時期的戲裡，配合政

策的主題倒都還沒有以直接說教的方式呈現，例如越劇《梁山伯與祝英台》和《西廂記》，雖然主旨也都是「抗婚」，卻都展現了高度的藝術效果，前者流露了死生相許的動人情愫，後者則宛若一篇優美的詩章。

若再仔細觀察其他得獎劇目，更會發覺政治意識固然存在，卻還沒有全然掩蓋凌駕一切，唱唸做打表演的藝術性仍受到了高度重視，有些戲的創編或修改，仍是以「戲曲表演性」為首要考慮，獲得演出獎的京劇《三岔口》、川劇《秋江》、桂劇《拾玉鐲》和京劇《雁蕩山》就是很明顯的例子。

《三岔口》是傳統老戲，武生與武丑一正一反的對手戲，劇情極簡單，特點是在不用燈光、純粹「明臺」的傳統劇場裡，藉身段武功表現深夜摸黑的對打。參加觀摩演出的這齣戲在劇情上做了一些更動，把原本由武丑飾演的黑店店家的反派身分，改成欲搭救焦贊的正派義士，造型上也改為俊扮，這樣的更改為的是避免觸犯「醜化侮辱勞動人民」的「戲改」原則，不過整齣戲的表演特色卻完全不受影響，非但保持了原本摸黑對打的精華，而且更將原有身段去蕪存菁、高度提煉，使節奏更緊湊明快，而且還利用桌椅砌末配合身段設計出默契純熟的新武打招式。若和劇情以及人物造型更改的幅度相比，表演藝術方面的精鍊，毋寧更為搶眼。（當年參加觀摩演出的《三岔口》是由張雲溪、張春華二位主演，至今還可觀賞到他二人於一九七六年拍攝的戲曲電影片。）

獲演出二等獎的川劇《秋江》（主演老艄翁的周企何獲演員一等獎，飾陳妙常的陽友鶴獲演員二等獎），

⑰ 謝柏梁《中國當代戲曲文學史》，北京：中國社科院，一九九五年。第一章中「建國初期自由婚戀戲四大劇目」即為評劇《劉巧兒》、評劇《小女婿》、滬劇《羅漢錢》和呂劇《李二嫂改嫁》，頁三八，其中《李二嫂改嫁》為一九五四年的創作，稍晚於第二屆全國戲曲觀摩演出。

改編自傳統戲《玉簪記》的一折，編導首先在「戲改」思想基礎上重新塑造了老艄翁的性格，本來的演法是：貪財的老艄翁見陳妙常追舟心急，乃趁機抬高船價敲詐一番，而觀摩演出時的劇本則將他改成了一個和善而愛開玩笑的老人，經過川劇名丑周企何的表演詮釋，老艄翁久經風霜、熟諳人情、善良風趣的特質，使全劇展現了溫馨敦厚的情味，而這齣戲的身段設計更是光芒四射，周企何以「取實用虛、以意繪形」為原則，在「以槳／篙代船」的基礎上，設計了「搭跳登舟、船身搖晃、繫纜解纜、調轉船頭、放流直下、隨波沈浮以及一葉扁舟如箭離弦」等等不同的身段，完全掌握戲曲「虛擬寫意」以及「砌末與身段舞蹈配合」的特質，為「江上行舟」的表演樹立了典範，不僅於一九五四年搬上銀幕（周企何與陳書舫合演），於一九五九年出國訪問[18]，更移植為多種其他劇種，京劇的《秋江》便學自川劇，首先將《秋江》搬上京劇舞臺的是黃玉華與葉盛章，而後杜近芳、劉秀榮、張春華也經常演出。葉盛章和張春華的老艄翁均享有盛名，不過他們的演法均以周企何為基礎[19]。據《周企何舞臺藝術》[20]一書所記，梅蘭芳在觀賞過《秋江》後，特地到後臺向演員道賀說道：「我看你們演的《秋江》，底功好、做功也細膩，芳在觀賞過《秋江》後，特地到後臺向演員道賀說道：「我看你們演的《秋江》，底功好、做功也細膩，《打漁殺家》我們都不敢演啦，你們的變化好多喲，我們那個太簡單了！」顯然這齣戲的成就主要在表演藝術。

桂劇《拾玉鐲》也針對勞動人民的性格作了修改，劉媒婆原來是以保媒拉皮調敲竹槓過日子的，觀

演藝術。

❸ 《川劇辭典》，北京：中國戲劇出版社，一九八七年，頁五二。

❶⑱ 《川劇辭典》，北京：中國戲劇出版社，一九八七年，頁五二。

❶⑲ 參考《武丑張春華》，影像資料有張春華、劉秀榮主演的錄影帶。

❷⑳ 陳國福《周企何舞臺藝術》，四川：四川人民出版社，一九八九年。

第二章　當代戲曲的發展——大陸的戲曲改革（上）

二九

摩演出時改成古道熱腸、成全年輕人婚姻願望的幽默老太太[21]，而全劇讓人留下深刻印象的當然仍是「掏

雞餵食、拈針搓線、刺繡做鞋、覆帕拾鐲」等虛擬的身段。

(三)「編導定制」與「演員劇場」兩條途徑的初步浮現（以《雁蕩山》與《將相和》為例）

以上幾齣都是傳統戲的改編本，而京劇《雁蕩山》[22]則是全新創作的新武戲。這齣戲幾乎沒有唱和唸，但情節卻能用武打程式表現得清清楚楚。編導根據劇情的發展，把京劇的武打套式配合進去，由攻山轉為水戰，由大槍打到盾牌，長靠短打、騎馬步戰、翻牆躍海，幾乎無所不包。而傳統的武打程式更經過了全新的組合，例如水戰一場，利用「旋子」、「分水」、「掃膛腿」、「地蹦接走絲撲虎」以及各式筋斗，組成了一場翻江倒海的動人舞蹈畫面，其中八名士兵交叉對躥疊翻「高毛筋斗」的表演最為驚人，「躥毛、高毛」本是舊程式，但八人對翻表現水中激戰卻是新組合新意義。而《雁蕩山》更值得一提的是「作曲」。傳統京劇武戲的配樂基本不出以下兩種型態：

一是借用崑曲曲牌，演員邊唱邊舞動刀槍靶子，或徒手載歌載舞。

二是演員不用唱、不用曲牌，只用武場的鑼鼓配合武打。

而《雁蕩山》卻為武打套子專門編曲，其中有傳統曲牌的旋律，但經過重新整合組編，純為配樂用，演

[21] 劇本收入《中國新文藝大系一九四九至一九六六戲劇集》，下冊，北京：中國戲劇出版社，一九九一年。

[22] 《雁蕩山》錄影帶以俞大陸主演者時代最早、藝術效果也最佳。

員不用唱，曲子卻和武打套子嚴絲合縫，不僅鏗鏘悅耳氣勢磅礴，更有將武打套子「定型化」的作用。

傳統武戲的招式套子可隨演員當場情況而做一些更動，例如「鷂子翻身」，有的演

員卻連走十個；有時同一位演員，昨天走七個，今天卻撐到了十一下，武場的伴奏人員要視臨場情況而

下鑼鼓點子，但《雁蕩山》的作法卻是音樂與身段武打均在「定制規範」之內，「旋子」既定了十五個，

就不能臨場減一，否則音樂就亂了套。這是《雁蕩山》為武戲豎立的新典範，事實上也正是京劇傳統「演

員中心」質性與演員個別表演風格逐漸削弱的一項具體例證。從同一個武打程式的表演中，固然仍可分

辨出演員功夫氣度的高下，但「某一演員的獨門絕活」可能不容易再出現了，因為任何一人來演《雁蕩

山》都必須遵守定規，若要更動，可能必須是整個「劇組」（編、導、演）同步的工作。對武戲表演藝術

的集中、突出、精修、錘鍊並使之「定制化」，是《雁蕩山》最鮮明的貢獻。

不過，「編導定制」的浮現並不表示「演員的個人化風格」在此時期已完全消失，同樣是此次觀摩演

出的得獎劇目，《將相和》就實際體現了「因人而異——針對演技特長」而修改劇本的實例。

《將相和》為資深劇作家翁偶虹一九四九年的作品，據作者於《翁偶虹劇作選》及《翁偶虹編劇生

涯》[23]二書中所述，這齣戲的編寫受到了郭沫若某次學術報告的結束語「團結團結再團結」的啟發，而

在編寫過程中，則因演員李少春與袁世海的齟齬而真的坐實了「將相由失和到和」的劇情。對於主題思

想、劇情發展、性格塑造與人物關係，編劇翁偶虹有完整的構思（詳見前揭二書），全劇不僅結構緊湊、

[23]《翁偶虹劇作選》，北京：中國戲劇出版社，一九九四年，頁三。《翁偶虹編劇生涯》，北京：中國戲劇出版社，

一九八六年，頁三九八一四一八。

場次明快，而且在矛盾由形成、深化到消解的過程中，凝聚了十足的戲劇張力，劇本在觀摩演出中果然獲獎。

透過《將相和》的例子，我們主要要談的是「編劇對演員發揮空間的提供與設計」。

這齣戲先是翁偶虹針對長期合作的伙伴李少春（生）、袁世海（淨）寫的，不料，李、袁失和，劇團分裂，此時另有譚富英（生）、裘盛戎（淨）聞風而動、爭取演出，編劇乃為新的演員組合重做戲劇構思。誰知劇本完成時，原定搭檔李、袁又和好如初，準備續排此戲。幾經波折之後，終得喜劇收場，兩組雙雙取得了演出權。然而這樣的結果，對編劇而言，卻是極為辛苦的，翁偶虹並不是把同一個本子分別交給兩個劇組之後即輕輕鬆鬆的等待上演，他必須根據兩組人馬不同的表演特質而做劇本的修改。李、袁一組做俱佳（做甚至比唱還有特色），譚、裘一組唱工卓越，因此負荊請罪、將相重和的結尾，李、袁的唱段稍少，只用「二黃散板」，留下身段做表的發揮空間；而譚、裘的劇本則增加「二黃倒板轉原板」與「西皮二六」花臉的大段唱，最後高潮更改「二黃散板」為「原板」對唱（部分唱詞由王頡竹編寫）。

同一劇本、兩種編法，完全以演員表演的特長為考量基礎，這種「編劇既有完整構思、又能兼顧演員藝術特長」的「一本二演」實例，可以看出在「戲曲改革」政治掌控藝術的初期，演員的嗓音韻味、藝術風格仍是編劇要考慮的重要因素。

三、戲曲改革至文革期間「編與演」的共同成長

(一)從兩份不同主軸排列的新編戲單看起

《雁蕩山》的武戲定制化與《將相和》的一本二演，本質上是相對反的，後者照顧到演員專長，仍保有傳統「演員劇場」的幾分特質；前者則以編導為重心，演員執行編導的要求。就戲曲改革整體的方向而言，當然前者是必然的趨勢，但至少在文革之前，這兩種不同的劇場型態還同時存在於劇壇，「劇作家」和「演員」的藝術成就，在這段時期是相互成長而可等量齊觀的。我們試以京劇為例做一觀察。

以政治功能為明確目的的「戲曲改革」，帶動了京劇藝術層面的全新發展。大批優秀演員藝術爐火純青，大批編導人才正在快速長成，大批傳統戲經過加工整理，新編歷史劇成為「新經典」的例證更不在少數，各種藝術革新的會議（舞美、音樂、化妝臉譜、表演程式的突破等等）於一九五五、五六年紛紛召開，演出、研究、教育三者互相溝通，儘管自一九五七年「反右派」以降的種種政治風潮對戲曲界產生了不算小的影響（部分著名藝人被劃分為右派、傳統劇目也有許多被批判），但因京劇底子甚厚，所以整體而言還是相當繁榮。

政治力量的驅動下，戲曲編劇的重要性漸有凌駕於演員之上的趨勢，劇本不再以「為演員服務」為唯一目的，鮮明的主題多半都能以精鍊的編劇技法提出，此一時期「編劇新技法」在「戲曲劇本編撰史」上足以居關鍵地位，歐陽予倩、田漢、翁偶虹、范鈞宏等等都有各自的系列代表作；不過演員的表演藝

術倒也沒有被完全取代，由於老成更穩健、新秀已長成，因此仍是紛華耀眼、光芒四射。以旦行演員為例，梅、尚、程、荀四大名旦，各自或仍推出新戲、或在傳承授徒上展現影響力，張君秋則在此時期以大量獨具風格的新戲新腔確立鞏固了「張派」的地位，另外年輕的一代，趙燕俠、童芷苓、杜近芳等也都隱然有自成一家的趨勢。這種「編與演等量齊觀、交互成長」的現象，我們可以下面兩張由筆者自擬「文革前著名新編戲劇目單」觀其大概。

戲改至文革開始前（一九四九～一九六六）的重要新編戲舉隅——以「演員」為排列主軸

梅蘭芳（一八九四～一九六一）：《穆桂英掛帥》

尚小雲（一九○○～一九七六）：《雙陽公主》

荀慧生（一九○○～一九六八）：（雖無新戲，但在藝術的傳承上有可觀成果→荀令萊、孫毓敏、劉長瑜）

程硯秋（一九○四～一九五八）：《英台抗婚》

言慧珠（一九一九～一九六六）：《春香傳》

張君秋（一九二○～一九九八）：《望江亭》、《西廂記》、《楚宮恨》、《狀元媒》、《詩文會》、《趙氏孤兒》、《秋瑾》、《秦香蓮》

童芷苓（一九二三～一九九七）：《武則天》

趙燕俠（一九二八～　　）：《紅梅閣》、《碧波仙子》、《梵王宮》

杜近芳（一九三二～　）：《白蛇傳》、《柳蔭記》、《佘賽花》、《謝瑤環》、《桃花扇》、《玉簪記》

李世濟（一九三三～　）：《陳三兩爬堂》

劉秀榮（一九三五～　）：《戰洪州》、《十三妹》

裘盛戎（一九一五～一九七一）：《姚期》、《秦香蓮》、《趙氏孤兒》、《將相和》

袁世海（一九一六～　）：《九江口》、《將相和》、《李逵探母》、《黑旋風》

周信芳（一八九五～一九七五）：《義責王魁》、《海瑞上疏》、《檀淵之盟》

馬連良（一九〇一～一九六六）：《趙氏孤兒》、《秦香蓮》

李少春（一九一九～一九七五）：《響馬傳》、《野豬林》、《雲羅山》、《大鬧天宮》、《將相和》

戲改至文革開始前（一九四九～一九六六）的重要新編戲舉隅──以「劇作家」為排列主軸

歐陽予倩（一八八九～一九六二）：《桃花扇》

田漢（一八九八～一九六八）：《白蛇傳》、《金鱗記》、《西廂記》、《謝瑤環》、《對花槍》

翁偶虹（部分與王頡竹合編）：《野豬林》（為李少春修潤唱詞）、《將相和》、《大鬧天宮》、《響馬傳》、

《紅燈記》

范鈞宏（部分與呂瑞明合編）：《獵虎記》、《三座山》、《強項令》、《九江口》、《楊門女將》、《滿江紅》、《春草闖堂》

這兩張劇目單分別以「演員」和「劇作家」為不同的主軸列出，但我們可看出其中有不少「劇目」是交叉重複的。這個現象說明的是：很多戲既是某位名演員的代表作，同時又可列在某位劇作家的系列作品名下；其中有編劇個人的特色，也足以展現某流派藝術的表演特長。編與演的各展風姿，是與民國初年至抗戰前京劇鼎盛時期的編演關係不同的。試著回想一下梅蘭芳身邊的文人劇作家以「眾星拱月」的心態為梅氏編劇，以發揮梅氏特長、展現梅派風姿為編劇前提的創作方式（詳見拙作《京劇文士化的幾個階段》[24]），我們即可對「戲曲改革」開始後此一時期劇作家的「質性」有更深刻的體認。

不過我們當然也別忘了，這些劇作家很無奈的仍無法擺脫「集體政治理念」代言人的身分，從延安時期開始，這樣的政治意圖極明確的刻印在戲曲編劇身上。只是他們精鍊的編劇技法高度的提升了作品的藝術層次，上文所說的「編劇個人特色」主要仍是指「編劇技法」的個人特色而言，不過我們必須承認：優異的技法甚至可以使內容思想具備充分的說服力。以下即對文革前編劇在技巧上的成就作具體的說明。

(二)編劇個人特色的展現——結構技法的精進（以范鈞宏、翁偶虹劇作為例）

「編劇技法」主要展現在「結構」的觀念上。此一時期的劇作家無論對於「傳統戲的改編」、「新編歷史劇」或是「現代戲」的編法，都展現了不同於傳統京劇的新結構方式。

傳統戲曲一般而言多擅長於營造「情感高潮」而不注重「情節高潮」，很多傳統老戲整齣戲都只是「一

[24] 王安祈〈京劇文士化的幾個階段〉，《傳統戲曲的現代表現》，臺北：里仁，一九九六年，頁七〇。

段情感的抒發，一段心情的迴盪」，重要唱腔都不是安置在「危難、衝突、矛盾、抉擇」的轉折關鍵點上，「情緒的抒發、表演的重點」往往和「情節事件的緊張點」並不緊密扣合，「游離」的特質使我們常無法以「緊湊與否」來論述其結構。關於此點，筆者於《傳統戲曲的現代表現》一書內曾有詳論㉕，此處不再贅引。

這樣的美學精神在抒情文學的傳統中自有其重要的地位，但當「戲曲改革」明確的要突出戲曲的功能作用時，傳統的抒情美學編劇法恐怕就很難達成效果了。劇作家們在充分體認傳統特質的同時，轉而也向「主要受到西方十九世紀末寫實主義影響而於中國形成的話劇」劇本中吸收了若干敘事編劇技巧，「抒情的精神逐漸向敘事文學過渡，由情節高潮的營造中凝聚戲劇張力」，乃成為此時戲曲結構的特徵。

上述知名劇作家中的歐陽予倩和田漢，都是有名的話劇編劇，歐陽予倩甚至早在「文明戲」時代就已成名，他們編寫的戲曲劇本在情節布局上當然已有著話劇的特質，而在「由情感高潮向情節高潮過渡，將主要唱做安排在情節衝突矛盾危難的關鍵時刻」的表現上最突出的劇作家，應以翁偶虹與范鈞宏最具代表性（翁偶虹部分劇作與王頡竹合編，范鈞宏部分劇作與呂瑞明合編）。不過翁偶虹的劇作有很多是由李少春主演的，這種密切的編演關係雖然和「梅蘭芳與齊如山」不同，但為了避免不必要的混淆，本論文主要以范鈞宏為例，因為范鈞宏沒有特定的合作對象，作家個人的特質反而容易彰顯。

范鈞宏的代表作《楊門女將》、《九江口》、《滿江紅》、《春草闖堂》等劇㉖，都以情節緊湊、高潮迭

㉕ 王安祈《傳統戲曲的現代表現》，臺北：里仁，一九九六年，頁一二三—一二八、一八五—一九八。

㉖ 諸劇劇本詳見《范鈞宏戲曲選》（北京：中國戲劇出版社，一九八八年）與《范鈞宏呂瑞明戲曲選》（北京：中國

起、結構謹嚴、節奏流暢著稱。一反傳統戲「打引子、念定場詩、娓娓道來」的舒緩節奏，他最擅長在戲一開場之際即將情節設定於緊張衝突時刻，《九江口》運用的是「懸疑」的技巧，《楊門女將》則在開場的〈壽堂〉部分，即樹立了「對比」「逆轉」情節結構的技巧典範，《滿江紅》開場的「由得勝到接詔」也利用同樣的手法。而在緊緊抓住觀眾情緒之後，如何能筆力不懈、延續高潮、直貫結尾，才是更大的難題。這方面范鈞宏有著極用心的表現。仔細分析范鈞宏的每部作品，必可發現他對高潮的「持續性」特別講究，常有一波未平一波又起的妙筆設計，眼看一場即將結束，他卻忽然在臨下場時又製造波瀾，這些地方我們通過一些細節的比對便可見端倪。在此我們也必須先做說明：范鈞宏有一些戲是改編的，例如《楊門女將》改編自揚劇《百歲掛帥》㉗，《春草闖堂》改編自陳仁鑒莆仙戲㉘，對於原創的地位，不容懷疑的，我們自是絕對肯定，但是通過一些細節的比較，更能對范鈞宏在戲劇張力設計上的功力有所

戲劇出版社，一九九〇年）。《楊門女將》影視資料以「中國京劇院」四團楊秋玲、王晶華、畢英琦主演之戲曲電影片為主，另參考該團於一九九二年來臺之現場演出及錄影帶。《九江口》影視資料參考袁世海、李光戲曲電影片，另參考楊赤、江其虎主演之現場演出。《滿江紅》影視資料參考孫岳主演之錄影帶。《春草闖堂》影視資料以劉長瑜、寇春華主演之現場演出及錄影帶為主。

㉗《百歲掛帥》由江蘇省揚劇團集體改編，吳白匋、銀州、江風、仲飛執筆，作於一九五八年，首演於一九五九年。次年即由范鈞宏改編為京劇《楊門女將》「中國京劇院」演出。

㉘陳仁鑒莆仙戲《春草闖堂》於一九六〇年改編為京劇《鄒雷霆》（一九五七年柯如寬改編為《李闖老認婿》，陳仁鑒根據傳統及柯作改編，曾由江幼宋潤飾唱詞，劇本收入《陳仁鑒戲曲選》（北京：中國戲劇出版社，一九八一年），范鈞宏與鄒憶青於一九六二年改編為京劇。

認識，正如謝柏梁《中國當代戲曲文學史》㉙中所說：能夠「小琢成大器、整舊如創新」，是范鈞宏不容忽視的深厚功力。以《春草闖堂》為例，〈闖堂〉一場的整體設計當然已由陳仁鑒確立，但我們試著由一處細節的琢磨上，來看范鈞宏如何加工改編使戲更為緊湊。當范鈞宏安排春草以「唱上、句中夾白」的方式闖上公堂後（原創用的是「唸白上場」），完全利用「對白」推展劇情，刪去莆仙戲原有的所有唱，甚至更安排薛玫庭下場，單純的突出「春草與尚書夫人」兩方對立拉鋸的局面。經過幾番對峙，緊繃的形勢一層比一層升高，最後春草被逼說出「姑爺」二字後，莆仙戲原創是把情緒反應交給了胡知府，在高潮剛剛翻起的一瞬間，舞臺的鏡頭焦點就驟然從春草的身上拉開了。而范鈞宏則不是這樣安排的，他把觀眾焦點仍延續在春草身上，為春草寫了一段唱詞──這是這場在春草唱上之後的第一個唱段。前面全用對白所造成的戲劇節奏感，在這個唱段一出現後立刻為之一變，表面上緊繃的局面似暫得紓解，其實卻是矛盾更形升高了。而這段唱對春草的性格塑造也有更深化的作用，原本是逼急了迸出一句「姑爺」，這兩個字出口後，春草原也是惴惴不安的，但定神回頭一看，眾人居然都被她鎮住了，隨即由不安轉為得意，乃以一大段唱「趁勝追擊」。這段唱的安排，實是中國戲曲「點線結構」在一個小地方「具體而微」的深刻展現。「線」是戲劇情節的推演前進，「點」是霎那情感的停頓、醞蓄、誇張、深掘。「點線結構」原用來分析整齣戲的布局，而在這一小段安排中，我們也可看到同樣的作用。當情節快速緊湊的推行至最緊張的時刻，編劇突然「凝結住時空」，以唱把此刻的情緒作淋漓盡致的抒發，觀眾的目光焦距仍維持在春草身上，情節的高潮得以持續延宕而不致一閃即逝，這是范鈞宏在「極力加快戲劇節奏、釀造情節

㉙謝柏梁《中國當代戲曲文學史》，北京：中國社科院，一九九五年。

高潮」的同時又能巧妙運用傳統「原地勾勒、定點放大」特質的鮮明例證。

通過《楊門女將》和原創《百歲掛帥》結局的比較，我們更可以對范鈞宏如何將高潮直貫到底的功力有所認識。他的作品不單是只有「表面的事件曲折、布局巧妙」而已，內在情感如何貫徹始終，絕對是他深以為意的。揚劇《百歲掛帥》結尾只以太君「下棋論戰」的戰略巧思為結，缺少的不是事件的不足，而是情感無法一貫而下。開頭由慶壽逆轉為報喪的情緒衝擊無法延續至最後，那麼這齣戲只能以武打交戰做一熱鬧的結束，卻無法在宗保驟逝的情懷震盪中獲得深刻的感動。范鈞宏明確的掌握住了情感的因素，最後一場採藥老人的安排，便顯然不只是製造「由聲啞到能言、由困處絕境到尋得棧道」的「表面曲折」而已。隨著馬夫、白龍馬（馬夫的設計當然更是白龍馬的具象化）的相繼出場，和宗保相關的一切人事物逐一浮現，到了採藥老人衝到了最高點，棧道的尋得是情節的高潮，而安排由曾指引宗保的老人幫助尋得，使得情緒得到完整的宣洩。最後一場整個情境和壽堂的為夫慶壽取得了情感的聯繫，楊宗保的影子貫穿了整齣戲，情感主軸始終沒有中斷，緊湊的結構中始終貫穿凝聚著豐沛的情緒震盪。這是范鈞宏在情節高潮與情感高潮的調配中樹立的典範。

范鈞宏一系列劇作不僅展示了個人在編劇技巧上的成就，更體現了戲曲改革在敘事技巧方面的整體追求意義，不過，這樣的成績並不是一蹴可幾的，劇作家在傳統抒情境界與新興的情節高潮兩種編劇技法之間，當然有著擺盪過渡的轉折，即以翁偶虹為例，雖然在《野豬林》與後來的樣板戲《紅燈記》裡樹立了戲劇張力高度迸發的典範，但翁老仍不免時時展露對傳統深度的流連，《響馬傳》就是一個例子。

《響馬傳》劇本收入《翁偶虹劇作選》❸，以下有關表演層面的討論以李少春明場錄音為主，音配

像錄影帶為輔。

《響馬傳》的編劇法頗值得探究，這個故事主要講的是官府捕快秦瓊和草莽盜寇之間的深交厚誼。

試想這樣一個探討「黑白兩道」複雜關係的故事，如果交由最近十來年著名的劇作家（如《曹操與楊修》的陳亞先、《徐九經》的習志淦、《金龍與蜉蝣》的羅懷臻）來編劇，一定會處理得驚心動魄，令人觀後產生「善惡是非的迷思」，可是一九五九年的翁偶虹，在「戲曲改革」風雲初起的時刻，處理這個題材卻完全沒有走「顛覆價值觀」的路子，黑白兩道的義結金蘭是那麼「順理成章」，沒有刻意描摹秦瓊內心的「矛盾糾葛」，甚至沒有營構具「衝突性」的情節，雖然有點平民起義的政治色彩，不過瓦崗寨群雄的豪情義氣超過了一切。關於情義的表現，前半重在「白口語言」，後半則落在《觀陣》的唱做配合。

這齣戲前半唸白非常多，不過白口的特色不在「簡潔」反而在「有意的繁複」，很多很簡單的意思偏偏用「長篇大論」來講述，有時詳述前因、逆料後果，有交代情節的功能，同時又因個人看法的滲透而對性格塑造起了作用；有時忽的另起話頭，間言贅語，娓娓道來，與當下議題看似不相干、卻又未必全然無涉，句句深刻的人生歷練把整個戲在世態人情的層面推向寬廣，不只拘泥局限於劇情一線的發展，「橫向的溢出」增加了整體的豐厚度，當然對於劇中人性格的「展示」也有莫大的功用；有些話語，一人先說一遍，而後另一位（或兩位、三位）劇中人又「覆述」一遍，內容甚至語言詞彙皆無不同，但各人的體會有異，有的先用直述口氣，後繼者則轉為疑問語句，有的先是理直氣壯的大聲宣唸，後說者則

⑳《翁偶虹劇作選》，北京：中國戲劇出版社，一九九四年，頁二二七。《響馬傳》影視資料有李少春明場錄音，于魁智音配像錄影帶，另有李少春弟子馬少良（一九六一年拜師）之〈觀陣〉一折錄影帶。

一改而為疑慮甚或譏諷，同樣的語言乃因唸白口氣的差異而形成了不同的「論述」，就編劇者而言，運用的是言詞的有意重複，對演員而言，則是唸白功力的展現。更重要的是：這先後唸出類似語句的劇中人，多半分由不同「角色」扮演，老生有老生的四聲講究，花臉有花臉的抑揚頓挫，其間又有「京白」、「韻白」的交互穿插，在重複語言中，不同的「角色」分別展演了各自的唸白藝術，不同性格的眾「劇中人」分別體現了各自的情緒反應與思考理念，就在彼此糾纏、相互激盪之中，不必經由劇情的大起大落，「戲劇張力」即由此而凝聚，戲的「密度厚度」亦因此而形成，而戲的「情味」也就在各自的唸白表演中一一展現。這是京劇傳統的語言特色，翁偶虹在《響馬傳》裡有淋漓盡致的揮灑運用，不僅唸白文辭寫作掌握住了強烈的「節奏感」，大量利用「散中夾韻、正俚並陳」的語言技巧，上場詩、下場對、數板、牌子交互穿插，同時更進一步利用語言的繁複周折推演形成戲的整體節奏韻律。因此，前半場在沒什麼懸崗群雄一人一面鬚眉畢現，「有情有義」的戲劇主題更得到了具體凸顯。當然，演員的整齊是成功的保證，不僅要字字響亮，句句有韻味，咬字、口勁、力道、脆度、吞吐收放、節奏尺寸均必須恰到好處，才能疑、對比、逆轉、衝突的情節下，卻能使人看（聽）得目（耳）不暇給，但覺乾淨俐落、緊湊有力，互體現劇本的妙處。

《響馬傳》體現的是名編劇家翁偶虹在「吃透了」京劇特質後、剔除了傳統的冗長散漫，對原有優點去蕪存菁高度提煉的成果，這是「戲曲改革」初期的一種作風，這種「老式新戲」讓我們清楚看到傳統中求創新的步跡足印，這和近十年的新戲是完全不同的表現法，試想《金龍與蜉蝣》或是《曹操與楊修》，對白都極簡短，語言走的是「簡鍊的針鋒相對」路子，展現的哲思啟迪較多，而供演員發揮「頓挫

騰挪、跌宕有致」唸白藝術的大段白口已不多見。這樣的比較無關優劣，只是印證了當前的戲曲其實已進入轉型的「質變」。而翁偶虹的系列作品更見證了：即使是這樣精於傳統的老劇作家，在戲曲改革之後仍欣然接受新情節結構的觀念並努力創作出新經典。至於他在傳統與創新之間的轉折以及兼容並蓄，其實正可視為此時期劇作家個人特色的內涵底蘊。

(三)集體政治理念下的個別差異（以《團圓之後》vs.《春草闖堂》、《晴雯》vs.《紅樓驚夢》以及《燕燕》為例）

結構技法的精進，是劇作家掙脫政治束縛轉向藝術本質的追求，而其實就在政治理念的集體覆蓋之下，劇作家個別的風姿仍有展現的空間。

「戲曲改革」以來，首先在主題思想上要符合政治要求，以批判揚棄舊社會封建思想為根本宗旨，因此大量的創作都以「反封建」為主要內涵。(其實，在戲曲改革開始之前，早在延安時期，這一點就非常清楚了。前文所引《逼上梁山》演出後，毛澤東寫給編劇的親筆信就可為證明)新編的戲，當然都以反封建為基本思想，在此我們將提出一個鮮明的例子：一九五六年的莆仙戲《團圓之後》。

《團圓之後》是知名的莆仙戲前輩老劇作家陳仁鑒先生的名作，創作於一九五六年。陳先生是《春草闖堂》的原創編劇，它與《團圓之後》一悲一喜，奠定了陳先生的藝術地位。

這齣戲從劇名開始就是反面構思，所謂反面，針對的不僅是傳統戲曲「大團圓」的結局，更是大團圓背後所顯示的忠孝節義倫常綱紀。傳統戲經常是劇中人經歷了悲歡離合種種人世風險之後，最後善惡

各得報應一家團圓。《團圓之後》卻將過程倒反，開場時先展示一個團圓喜氣的吉慶場面，而後層層剝筍，揭開內裡的種種不堪。終場之後回頭反思劇名，才體悟到團圓喜慶不過是人為假象，是傳統戲曲的假象，也是封建社會的假象。這戲的主題就是要揭露封建社會的虛假、黑暗、醜陋與罪惡。

若和一向以教忠教孝為主的傳統戲曲比較，《團圓之後》充滿了「顛覆性」，題材的顛覆性連帶的使得寫作技巧無法因循既往，敘事乃較傳統戲曲多了許多新筆法。因為反面著筆，不可能正面循序鋪陳，所以「懸疑、逆轉、衝突、發現」乃為必備，複雜的事件與技巧組成了情節上一波一波的高潮，相對於傳統戲的「情節簡單卻情潮洶湧、思緒流蕩」，整體的寫作方向大異其趣。

然而這齣戲在創作後的四十年來到臺灣盛大演出時（一九九八年十月來到國家劇院上演），卻很難激起觀眾的任何反應。其間原因何在？關於這點，本書在第貳篇第二章個別劇作析論部分有專文討論（詳見本書〈古老劇種與新編戲之間的迷思〉一文），此處僅簡要提出關鍵：筆者以為，「主題指導人物性格」是這戲較難禁得起時間考驗的主要原因。

面對這齣以反封建為主題的戲，編劇並沒有把現代人的觀點強加到生活於古代社會中的劇中人身上，他讓筆下的人物按照舊社會的思想模式來生存，這是劇作家在人物塑造上的作法，也是劇作家藉戲批判封建社會的方式。這樣的人物塑造原則基本上是正確的，但是，在思考轉折的關鍵，編劇卻為了直導主題、完成反封建的最終使命而使人物情緒的發展悖離了常情。最明顯的例子便是男主角由遵循禮教到背叛禮教的轉折關鍵。劇本安排狀元的悔悟覺醒關鍵在於「發現姦夫正是親父」，但是，一個從未深入體察母親隱衷的兒子，一個遵循封建禮教思想模式長成的兒子，在面對「姦夫正是親父」的事實時，結局應

是崩潰毀滅而不可能是悔悟覺醒。為了名位聲譽不惜犧牲一切的人，到頭來卻發現原來連自己的「來路」都是不名譽的，此時崩潰毀滅是必然的結果，強將結局扭向「指出封建的錯誤」，就顯然是「主題直接指導人物的行為」了。

《團圓之後》在臺的未得好評倒不是因為反封建的「過時」，任何劇作都是特定時空下的產物，但無論我們為任何時代任何劇作做出評騭賞析時，藝術的尺度絕對是唯一的指標。戲要演的是人，是一個一個血肉之軀的生存掙扎，如果劇中人只具備批判制度的功能性，如果戲只是透過一群概念化、僵化的人物表達對某一制度的批判，那麼無論對傳統的顛覆性有多大都不足以成就好戲。但我們寧可相信陳仁鑒是受到了干擾才侷促了腳步，他的才華絕不止於此，《春草闖堂》就能在諷刺封建權貴的大前提下揮灑自如。

《春草闖堂》的主題也在諷刺封建社會的上層人物，但是這樣的主題卻透過鮮活的人物形象來呈現，是「人物帶出了題旨」，而非主題掩蓋一切；人物性格走在前面，政治主題跟隨在後，因此，「反封建」的基調只是潛藏在各具風姿的人物言行之下，並未隨時冒出頭以指導的姿態影響性格或情節。編劇對人物的處理也是各有不同的筆法，薛玫庭公子原本是事件的觸發者，結果編劇卻把他「淡出」劇情，以游離的筆調讓他在插花披紅被簇擁上京的時刻唱出了「此事權當戲場看」的神來之句。對於胡知府，編劇並沒有刻意的嘲諷，而是筆帶溫厚的「如實」呈現一個官場老手一路往高攀的身段姿態。全劇唯一被嘲諷的對象只有老相國，對於最正面的人物主角春草，編劇也沒有把她的人物形象一路拔高，她的挺身闖堂搭救公子薛玫庭，主要動機倒不在正義的維繫，而是善體小姐心意，這就更貼近小丫鬟的心思性格了。

而她救人的手段其實是極為「不義」的⋯冒認公子為姑爺、故意抬高公子身分，然而，這樣的情節設計與性格塑造，使得全劇題旨超越了反封建的政治要求而更廣闊的指向了「人命價值、正義公理竟以身分地位為取決標準」這官場、社會乃至於人生之荒謬性。

同一位劇作家，同樣的反封建主題基調，而不同的劇作仍可有藝術的高下區分，個別劇作的各自特性在此一時期是清楚展現的，劇本的獨立價值遠較演員中心時代清晰凸顯。

除了同一作家、不同作品的比較之外，我們還可以提出同題材、不同編者相比較的例子。

既然反封建是創作的基調，揭露封建上層人物隱密虛假污穢的戲相繼出現，直接影響帝王公侯、權貴富豪的人物性格塑造，甚至在以《紅樓夢》小說為題材的戲中，都清晰可見此一調性。崑劇《晴雯》就是一個例子。這是一九六三年的創作（由王崑崙、王金陵合編，先由北崑演出），就崑劇之抒情唯美特質而言，這齣戲應該可以有深入發揮的空間，可是在當時的風氣之下，只能以大力批判封建為主旨。試看下面這一小段對白，其實便可窺見全劇題旨之全豹⋯㉛

晴　雯：既然死到臨頭，倒有幾件事要請教主子⋯金釧投井、尤二吞金、石呆子家破人亡，是奴才的罪過？還是主子的錯？

王夫人：刁奴欺主！你死到臨頭，還敢如此？

晴　雯：我明白了，我千般萬般罪狀都只為一條⋯我不像個奴才！

㉛《晴雯》影像資料參考上海崑劇院一九八〇年所拍戲曲電視片，由岳美緹、華文漪主演。

最後晴雯被王夫人趕出賈府，寶玉痛惜悲憤唱道：「天哪！為什麼親生父母卻似有深仇大怨？」臨死的晴雯，也用曲文抒發憤恨：「為什麼人生下來就要分貴賤？要以貧富分良善？」

至於晴雯最為人所津津樂道的一段「撕扇」情節，在崑劇裡當然沒有被放棄，只不過戲裡晴雯所撕的扇子是賈雨村所贈，成了趨炎附勢的「國賊祿蠹」假做斯文的工具，晴雯撕扇便是要撕去「無恥貪官的假面皮、假斯文、假仁假義」！

小說裡晴雯的個性獨特，但劇本的性格塑造並未往她的內在情性多做深究，反而直以主子奴才的階級對立當作晴雯悲劇命運的根源，整齣戲都從這個角度構思布局，反封建的主題確實已具體落實到「情節構思布局」及「人物性格塑造」。一九六三年初編此劇時有其時代背景，一九八〇年上海崑劇院華文漪、岳美緹仍選擇此劇拍成戲曲電視片，實可見意識型態早已成為創作時的慣性思考了。

同樣以紅樓為題材，同樣沒有避開反封建的基調，但女劇作家徐棻的川劇《紅樓驚夢》[32]卻有不同於《晴雯》的成就。雖然戲一開場不久就安排了一場以奴才殉主掩飾主人穢行的情節，驚心動魄的揭露了封建社會的虛假齷齪，但全劇以老家人焦大為中心焦點俯瞰賈府的衰敗，切入點已是新奇，其中又運用了大量變形、誇張、荒誕的意象，整體情節超脫了寫實的筆法，以特殊的手法體現的不僅是封建權貴一家一室之興衰，更隱含了人世榮枯無常的慨嘆。宏觀的視野，使這齣戲的題旨不致落於褊狹單一。

這是一九八七年的創作，不過，創作時間的早晚也不是戲曲能否在政治監控下展露風姿的唯一考量

㉜徐棻《紅樓驚夢》，《探索集》，四川：四川文藝出版社，一九九〇年，頁八四。

基準。徐棻女士的另一部川劇《燕燕》㉝，早在一九六一年就編成了，反封建主題自是難免，但這齣戲卻被各劇種廣泛的移植改編，至今仍常演出。這齣戲是從關漢卿的《詐妮子調風月》得到啟發，關漢卿這本戲僅存元刊本，科白不全，細節不可盡曉，現代的劇作家從片面中重建全局，倒也不必受到是否合乎原著精神的羈絆，轉而配合時代氛圍與政治需求，著力在主僕對立的基礎上架構情節。單純善良的燕燕，毫無保留的付出了真摯的情感，卻一次又一次受到了公子小姐的欺瞞迫害，最後懸樑自盡時，只有另一位和她同階級的丫鬟放聲一哭，公子小姐絲毫不為所動，繼續經營著他們美好的人生未來。這齣戲的基本構思當然受政治限制，但燕燕的性格刻畫極為生動，尤其難得的是編劇寫唱詞曲文的功力高人一等，打動人心的曲文活靈活現的刻畫了情竇初開的小姑娘的心事，公子看上燕燕時，吟起這樣的詩篇：

> 燕子來時春色滿，燕子去時春色殘；
> 如何添得雙羽翼？笑隨燕燕舞翩翻。

燕燕正猶豫不決、不知是否該接受這份感情時，老夫人卻偏偏命她為公子送衾被。寒夜迴廊，燕燕情意綿綿、欲行難行，唱詞傳遞了她的心事：

> 步迴廊突懼這漏靜人靜，去書齋猛叫我心意驚驚。

徐棻《燕燕》，《徐棻戲曲選》，北京：中國戲劇出版社，一九九〇年。

柳枝柔帶春雨似定非定，荷池水春風吹欲平難平。

半天空春雷聲時來時隱，手兒內紅紗燈忽暗忽明。

意徬徨自思自忖，心撩亂且走且停。

燕燕終於付出了全部深情，公子出門時，她獨坐公子房中，撫著衾枕，柔情如潮，不禁脫口而出一個「夫」字……「公子，奴的……夫呀！見面時這夫字難出唇，背地裡自呼喚千聲萬聲！」誰知公子此時竟已準備另娶名門閨秀了。受盡了屈辱的燕燕，在公子小姐的花燭喜宴之夜，見燈蛾撲向火焰，頓化作一縷青煙，霎時感嘆「你愛這亮堂堂燈火一點，直愣愣撲將去有去無還」豈不正如自身之「我重那赤誠誠真情一片，情深深對蛇蠍瀝膽披肝」？

緊湊的情節中流蕩的是細膩的思緒與濃郁的情愛，燕燕的性格就在這樣的心聲吐露中清晰呈現。這不是一個概念化的人物，她的情愛、她的困惑、她的委屈、她的怨恨，層次分明的展現在觀眾面前，觀眾從戲裡看到了一個活生生的人，此人或許是被封建的虛假迫害死的，但當代的觀眾不會因反封建題旨之「過時」而減損對燕燕的關愛同情。

《紅樓驚夢》與《燕燕》的基本構思都受到了政治的限制，但是我們提出這兩個例子，除了證明反封建確為基調之外，另外還想藉此二劇和《晴雯》所代表的現象作一區別。《晴雯》受限於政治主題，封建的批判橫貫情節及性格，影響了戲的藝術價值，而《紅樓驚夢》和《燕燕》卻另有無法被主題全然覆蓋的卓越風姿。

長期以來都以演員表演為中心的戲曲劇場，在戲曲改革時期，竟因政治對於主題的明確要求而提高了劇本的重要性；而優秀劇作家們在技法上的講求，以及個別劇作特色的展現，終使得劇本在政治之外還在藝術領域內找到了穩健的地位。此時期編劇的成就與演員表演藝術的輝煌足可相提並論，編與演的共同成長，是戲曲改革至文革前的最大成就。

(四)樣板戲結構技法的極致發揮

如何使戲結構精鍊、節奏緊湊，如何利用懸疑、對比、逆轉、反差以營造戲劇張力、凝聚高潮，如何由情感高潮轉換為情節高潮、如何更進一步在情感高潮與情節高潮之間取得調和與平衡，這種種迥異於傳統京劇抒情編法的新的結構方式，在六〇年代，以范鈞宏為代表的劇作家們，幾乎都已能完美的掌握了。這一切技法不僅同時運用到「現代戲」的創作中，在文革樣板戲裡也有充分的發揮。

一九五八年由於大躍進與人民公社的需要，「大搞現代戲」成了戲曲發展的主要政策，傳統戲與新編歷史劇的編演受到了很大的衝擊，其間雖有周恩來所謂「兩條腿走路」（現代戲、傳統戲）及文化部「三併舉」（現代戲、新編歷史劇、傳統戲）的平衡說法，但一九六三年上海市長柯慶施「大寫解放十三年」仍是明確的口號，一九六四年的「現代戲會演」更有宣誓性的意義，緊接著對於《海瑞罷官》的批鬥揭開了文革的序幕，「革命現代京劇：樣板戲」成了十年間的唯一戲碼。如果撇開樣板戲的政治意識而單看其情節布局，其實可說是戲曲改革以來結構觀念的極致發展。

不過，樣板戲對情節複雜度的要求不高，常要求利用大量唱腔表現英雄所遭遇的磨難、堅定的信念

以及對黨的歌頌，因此每一齣樣板戲都有大量的抒情唱段，《紅燈記》李玉和〈刑場鬥爭〉的大段二黃，〈前赴後繼〉小鐵梅以小生聲口唱出的娃娃調大段西皮，《海港》裡方海珍〈深夜翻倉〉時的二黃散板轉慢板、三眼，《奇襲白虎團》的嚴偉才在〈請戰〉時心潮翻騰的西皮倒板轉迴龍、原板等等，都是極著名的例子。此外更有《智取威虎山》楊子榮〈打虎上山〉的「馬舞」與唱段的融合，《紅燈記》裡〈痛說革命家史〉敘事兼抒情煽動力極強的唱段，而《沙家濱》三人〈茶館鬥智〉一段，更是內心獨白與對話機鋒交迭呈現的典範❸。可見要讓劇情緊湊絕不是一味刪除唱段，「現代戲」（含樣板戲）的作法絕不是「向話劇靠攏」而已。因此，樣板戲的藝術成就顯然以音樂的突破為主，另外在現代服裝與戲曲程式之間也花了很多功夫做調合融會，至於編劇的技法，倒沒有躍進式的發展，只是把前期已成熟的技法做了極致的發揮。

❸ 此段所述樣板戲影視資料，參考由戲曲電影片所轉製的VCD、錄影帶及CD、錄音帶。文字劇本參考資料如下：《智取威虎山》收入《紅旗雜誌》一九六七年第八期，頁七五—九七，《紅燈記》收入《紅旗雜誌》一九七〇年第五期，頁二三—四六，《沙家濱》收入《紅旗雜誌》一九七〇年第六期，頁八一—三九，《奇襲白虎團》收入《紅旗雜誌》一九七二年第十一期，頁二六—五四。

第三章　當代戲曲的發展——大陸的戲曲改革（下）

一、文革後新時期劇作家個人風格的建立——「編劇中心」確立

（一）相同結構技法對比下不同主題意涵的呈現

文革結束後（一般將改革開放後稱為「新時期」），「戲曲改革」的名詞已不太使用，但戲曲創作的觀念絕未停滯不前。結構布局的一些新技巧新手法還在不斷翻新出現，《曹操與楊修》裡將曹操內心的恐懼「具象化」實演的「入夢」❶，《荒誕潘金蓮》的古今時空並陳❷，《美人兒涅槃》的七巧板輪轉分場❸，

❶《曹操與楊修》由陳亞先編劇，劇本首先發表於《劇本》一九九八年九月，後收入《湖南新時期十年優秀文藝作品選》（湖南文藝出版社，一九九〇年）及《中國當代十大悲劇集》（江蘇文藝出版社，一九九三年）。影視資料參考上海京劇院戲曲電視片（尚長榮、言興朋）、上海京劇院舞臺演出錄影帶兩份（分別由尚長榮與關懷、尚長榮與何澍主演）、辜公亮文教基金會主辦由尚長榮與李寶春主演之現場觀賞。關於「入夢」部分參考本書第二篇

乃至於《金龍與蜉蝣》的「無場次、不分場」設計❹，都是我們可以輕易舉出來的鮮明例證。可是，這些還只是技術層面的精巧設計，當我們觀賞習志淦、陳亞先、魏明倫、羅懷臻等位編劇的劇作時，整體感受是和《楊門女將》時代非常不一樣的，而這份「不一樣」的感覺不只是因為上述這些新的分場技巧而已，因為六〇年代所樹立的「對比、逆轉、懸疑」等技法在新時期的劇作中仍為根本，敘事技巧的本質未變，改變的是什麼？仔細推敲，我們將會發覺：背後的思想不一樣，劇中人的價值觀認同不一樣了。

而劇本的獨立價值正在這裡。當結構的技法已經成為編劇共同的藝術手段之後，劇作家個別的特色就展現在各自不同的人生觀與價值取向之上。各自不同的觀念想法投射在戲裡，各個劇本即有了不同的主題內蘊與思想意涵。

一樣是「對比、逆轉」，《楊門女將》由喜轉悲、由慶壽到哭喪，可是劇中人效忠大宋的愛國情操沒有轉變。在滿門孤寡穿白戴孝的時刻，還以堅定高亢的語調高聲齊唱「出征出征快出征」，同仇敵愾一心

第二章頁一八一——一八四。

❷ 川劇《荒誕潘金蓮》由魏明倫編劇，劇本收入《潘金蓮劇本和劇評》(北京：三聯書店，一九八八年)及《魏明倫劇作三部曲》(臺北：爾雅出版社，一九九五年)。影視資料參考四川省川劇院錄影帶及現場演出，另參復興劇校(今臺灣戲曲專科學校)京劇版現場演出。關於該劇古今時空並陳的討論，參考王安祈〈曲／戲迴旋路〉，《表演藝術》二七期。

❸ 漢劇《美人兒涅槃》由習志淦編劇，劇本收入《復興劇藝學刊》十二期。影視資料參考湖北漢劇團錄影帶及現場演出，另參考復興劇校京劇版現場演出。

❹ 淮劇《金龍與蜉蝣》劇本發表於《劇本》。影視資料參考淮劇團現場演出及戲曲電視片。

一意報效國家是她們共同的心願，劇中人並沒有因經歷鉅變而改變人生觀或國家認同，情境逆轉只是結構上的技巧運用，並不影響劇中人的思想。

《西施歸越》⑤就不一樣了，西施為國家犧牲了一切之後，國家反而拋棄了她，我們不能忽略西施最後的唱詞：「孩子呀孩子，沒有國，沒有家，只有你我兩個人」，戲到了最後，反過來把戲中每個人一生追求的理想價值、崇高美德全都一筆勾銷。

《徐九經升官記》⑥也可以從這個角度來省察。徐九經經過了精心設計，拜訪侯爺賺出李倩娘，拜訪王爺又取得一口尚方寶劍。一切都在他的掌握之中，眼見得次日一早即可審清全案的時刻，他忽然發覺一切都錯了，李倩娘的一番話讓他發覺所有的巧妙設計全部成空。面對這場突如其來的強烈逆轉反差，徐九經的是非判斷使他陷入了重重疑惑。隨著劇情的層層轉折，主角的認同一直在變化。其實，以徐九經取代包公作為「清官」的形象代表，本身就具備了強烈的顛覆意義，荒謬的判案手法凸顯的是：「世界已經沒有可以依直道而行的真理了」。包公戲流行的時候，代表「人可以憑勇氣正直選擇真理」，包公是希望的寄託，也是人格的典範，徐九經所反映的時代，則是「連正直勇氣都無法贏回真理了」「原來真

⑤《西施歸越》由羅懷臻編劇，劇本收入《西施歸越——羅懷臻探索戲曲集》，上海：學林出版社，一九九〇年。影視資料參考「雅音小集」郭小莊現場演出及台視文化公司出版之錄影帶，另有「江蘇省京劇院」李潔主演之錄影帶。

⑥《徐九經升官記》由習志淦編劇，劇本收入《湖北京劇劇作選》，北京：中國戲劇出版社，一九八九年。影視資料參考「湖北京漢劇團」朱世慧主演現場演出及台視「戲曲你我他」發行之錄影帶。

理要靠邪門歪道來贏得」！

此刻，再讓我們回頭看看六〇年代的「懸疑設計」典範之作《九江口》，這齣戲在一切懸疑真相大白後，陳友諒對自己的所作所為是無限悔恨，而大將軍張定邊呢？歷經「失去信任、被迫交印」等種種難堪處境之後，保主的心志仍絲毫未變，依舊孤忠耿耿的演出了最後的「九江口救駕」。「君臣情感的重歸圓融」是情節的結局，「由懸疑到揭發」的布局設計反而導向情緒的復歸諧和。

然而九〇年代的淮劇《金龍與蜉蝣》就大不相同了。在真相大白後，升起的是另一波更根本的衝突：一個是「但願一切再從頭」，一個是「留在京都帝業守」，思想的衝突使得身分揭穿後反而形成了無解的僵局。

漢劇《求騙記》❼的結局也極堪玩味，在真相大白、發現盜杯賊就是總管太監之後，主角並沒有揭發一切，「查明真相」的目的並不在揭穿而在主角自己「身分的還原」，在此是被放棄的。回想六〇年代的《春草闖堂》，雖然也是一路騙上去，但至少有個正義的根底：「薛玫庭為民除害、尚書公子惡有惡報」，整齣戲的走向和《求騙記》的「不做是非判斷」是大異其趣的。（《求騙記》的討論詳見後文）

當然，以上只是簡單的初步觀察，但我們已可體會到：《楊門女將》《九江口》在逆轉之後，劇中人的人生方向沒有變，一次一次的挫折反而淬礪了他們的心志、堅定了他們的決心。新時期的戲曲卻不一樣，情節布局的技巧沒變，劇中人的思想變了，全劇的主旨也變了。

❼ 漢劇《求騙記》由林戈明編劇，文字劇本參考劇團演出本。影視資料參考「湖北漢劇團」現場演出及錄影帶。

整體而言，新時期的劇作，反封建的基調逐漸淡化，主題由「批判制度」逐步擴大到「對人性的根本探究」，劇作的思想意涵與人物性格塑造均和文革前有所不同。而這一切操之於編劇以及導演（導演部分詳後），演員的表演藝術只能和劇本配合卻不能操縱劇本走向。較之於文革前的「編與演等量齊觀」，新時期「編劇中心」的劇場特質隨著劇本思想意涵與性格塑造的更藝術化而益發明顯的取代了「演員中心」。

仁)個別劇作與劇作家思路開拓的實例（以《曹操與楊修》、《求騙記》以及羅懷臻劇作為例）

改革開放的初期，戲曲的新樣貌還不明顯，到八○年代末九○年代初開始，我們逐漸看到新的思想意涵清晰浮現在新戲裡，對制度的批判漸少，對人性的挖掘日深，陳亞先的《曹操與楊修》是最典型的例子。這齣戲沒有什麼明顯的批判對象，寫的是兩個真誠的心靈的碰撞。其中的道德判斷奠基在自身及彼此高貴理想與卑微私見的隱顯糾纏起伏衝突之上，並沒有標舉絕對的真理作為行為的規範。這齣戲由一九八八年首演開始，至今十餘年，始終深入人心，正是因為劇作家已將人性的刻畫提升到普遍化恆常化的境界。

另外，我們還可以用羅懷臻劇作思路的擴展來作為實例。

羅懷臻的創作雖然都在改革開放之後（第一部劇作始於一九八四年），不過我們仍可察覺出這位劇作家作品思路開展的脈絡。早期的《真假駙馬》是一齣顛覆倫常批判封建的戲❽，雖然劇中人物有激烈的

內在衝突，但本質上是為了外在的綱紀維繫；人物雖有情感的矛盾，但最終的行為仍有是非善惡之分辨。

然而，稍後的《西施歸越》與九〇年代的《金龍與蜉蝣》，對人性內在的挖掘顯然更深了。對編劇而言，這應當是有意識的發展，虛構的《真假駙馬》，劇本設定時間於「宋明」，那是禮教最為嚴苛的時代，而後來羅懷臻愈來愈喜歡把時代推前，《西施歸越》、《金龍與蜉蝣》都早在先秦，據編劇自己說：「在制度將定未定時，人性才有展露最真實一面的可能」，可見劇本不再把矛頭指向制度，人的本身才是主要的關懷。

《西施歸越》把人從「政治制度」層面抽離出來，還原到真實的人。羅懷臻不從政治作用解讀西施，而只把她當一個人、一個單純的女人。這種抽離的觀點正是視角的大突破，以往很少有作品這樣看待過西施，在女間諜、女功臣的標籤下，讀者觀眾早忘記了她只是個女子，早忘了她也有個人感情，甚至早忘了她也會懷孕產子。觀眾也只記得范蠡是個忠臣、功臣，早忘了他是個男人，忘記了只要是男人就不願意和別人分享所愛。羅懷臻這個視角重新開啟了對「人」的關懷，這齣戲從切入點開始就未以「批判制度」自限。而更值得注意的是前文所引述的西施最後的心聲：「孩子呀孩子，沒有國，沒有家，只有你我兩個人」，西施為國家犧牲了一切之後（即使未必出於主動），國家反過來拋棄了她，劇名《西施歸越》應該有著反諷意味，功成歸越，其實是無家可歸、無國可回！而失去一切的又何止西施？范蠡又何嘗不是？范蠡拋棄了懷孕的西施，但他也深刻體察到功成後句踐對他的態度變化，更可悲的，范蠡自身

⓼《真假駙馬》劇本收入《西施歸越——羅懷臻探索戲曲集》，上海：學林出版社，一九九〇年。影視資料參考錢惠麗主演的越劇戲曲電視片。

都還無法省察到的……他同時還喪失了身為人最可貴的真情實意！所有的人都失去了追求的目的，戲的最後，反過來把戲中每個人一生追求的理想價值、崇高美德全部一筆勾銷，理想道德的「剝除」竟成了最終的題旨！

《金龍與蜉蝣》由於史實背景更被架空，因此與其說是「帝王性格」與「平民性格」的衝突，毋寧視之為父子二人性格雙雙（也是交互）變異扭曲過程的犀利剖析。沒有道德可言，沒有理想可循！而將這一對對比人物的身分設定成父子關係，一開始身分的誤置錯認，導出尋父情節，親手閹割兒子時，金龍內在真純的一面也被閹掉了，蜉蝣的性格也開始變異，最後真相發現後，一切回不了頭。「發現」不是重歸和諧圓融，而是人格本質面對面大對決。這齣戲探究的是人的終極歸宿。

這樣的「失落」恐怕更甚於《徐九經升官記》，徐九經雖然無法像包公一樣憑正直勇氣贏回正理，但至少靠著「邪門歪道」還可使天下黑白分明，羅懷臻的戲卻是所有真理是非一概殞落。不過羅懷臻一悲到底，和《徐九經》同劇團且風格有些類似的《求騙記》（林戈明編劇），則以輕鬆幽默的筆法勾銷抹卻道德是非的判斷。

《求騙記》演一個貧無立錐之地的書生，偶然的機會說了一次小謊，得了些米糧，結果竟趕鴨子上架，一次又一次的行騙，贏得了神算美名，甚至還被請到宮中為皇家破案。而在奇巧緊湊、高潮迭起的劇情發展中，有一項關鍵特別值得注意：當真相大白，發現就是宮中總管監守自盜之後，神算書生竟然沒有揭發竊賊的身分──甚至根本沒有想到要揭穿，他一心只求立即取回被偷之物讓自己能向皇帝交差儘快平安回老家。全劇對社會人心浮動不安只期待神機妙算改變命運的現象做了幽默的呈現，**但是「道**

德真理的追求澄清」是被放棄的，沒有被批判的對象，全劇沒有被標舉的正義，不談善惡之爭，不論是非判斷，「道德理想的去除化」，這種主題意識是全新的。

這些優秀的劇作家走出了反封建的影響，對人生、對人性做出更寬闊更獨立的思考。相對而言，演員部分呢，即以京劇為例，出色的演員雖然仍是劇場耀眼的明星，但他們對劇場的主導性已遠遠不如以流派紛呈為標誌的京劇全盛時期了。演員的表現直接關乎人物性格塑造，以下即分從「編劇的刻畫」與「演員的形塑」兩方面細論。

(三)新編戲的性格塑造與斯坦尼斯拉夫斯基體系對傳統流派藝術的消解作用

傳統戲曲在教忠教孝的觀念下，人物多半忠奸二分、善惡判然，當代戲曲劇本的人物卻往往不是單一性格，或是以醜為美（如《徐九經》），或是強調性格的發展轉變（如《金龍與蜉蝣》），或以壓抑之下乍然湧現的真情為描摹重點（如《節婦吟》），或是強調善惡之間的模糊灰色地帶（如大陸編劇臺灣演出的《阿Q正傳》、《羅生門》均有此企圖，表現得最好的是《曹操與楊修》），或是在看似正面的鋪設中隱隱鉤沈出人心的內在深層私念（如陳亞先《李世民與魏徵》 [9]），總之，當代戲曲編劇極力開拓的是「人性的幽微隱隱私複雜面相」，與傳統的正反善惡鮮明已大不相同了。（傳統戲曲雖然也曾對人性的複雜面有

9 陳亞先《李世民與魏徵》一劇劇評詳見本書第貳篇第二章頁一八四至一八六。此劇與上海京劇院建國五十週年獻禮《貞觀盛事》雖同樣演李世民魏徵事，卻是不同的兩個劇本。《貞觀盛事》人物善惡清晰二分，陳亞先《李世民與魏徵》卻寫出了深層隱私。

所著墨，但表現的方式很特別，詳見拙作〈平庸與卑微〉及〈從崑曲到廖添丁——一部戲曲人物性格塑造史〉二文[10]。

然而這樣的人性塑造便和戲曲的「角色分類」有所扞格。

熟知中國戲曲的人都知道傳統戲曲在「演員」和「劇中人」之間，還有「角色」這一道關卡[11]，演員必須通過「角色」的扮飾才能轉換成劇中人，角色是符號也是媒介，生旦淨丑「角色分類」的意義，也必須分別從其與「演員」和「劇中人」兩方面的不同關係做不同的考量。就角色與演員之間的關係而論，角色代表演員各自「表演藝術」的專精；就角色和劇中人的關係而言，不同的角色象徵著不同的「人物類型」。傳統戲曲的編劇，在設定某劇中人由某類角色飾演時，便已大致決定了此一人物的基本性格。

「角色象徵人物性格之大類別」的觀念，在傳統戲曲中是普遍被認同的。

同類角色雖然可以通過演員的詮釋而在性格上呈現細膩的區別（例如《武家坡》與《汾河灣》便有性格之不同），但其間的差異，除了演員要具備高人一等的功力才能精微體現之外，相對的，觀眾也必須具備深厚的傳統戲曲素養，才能從一句唱腔氣口的轉折或一個眼神手勢的角度中詳察秋毫。然而，當傳統戲曲已經從「大眾流行文化娛樂」的主流地位退場之後，恐怕無法對當代觀眾做出如此高度的要求了。

而編劇對於性格的塑造也出現了迥異於傳統的新手法。

⑩ 王安祈〈平庸與卑微〉，《表演藝術》七三期。〈從崑曲到廖添丁——一部戲曲人物性格塑造史〉，《聯合文學》十六卷第二期。

⑪ 詳見曾永義〈中國古典戲劇腳色概說〉，《說俗文學》，臺北：聯經，一九八〇年，頁二三三。

筆者於〈戲曲現代化風潮下的逆向反思〉一文中[12]，曾以崑劇為例指出這種轉變。傳統戲曲人物的情緒與性格並非通過「對事件的抉擇反應」流露呈現，而是由編劇利用唱詞曲文直接陳述，再由演員直接以唱自剖心境，觀眾於聆賞音樂的同時，即接納了劇中人的全付心情與性格，即使當時劇中人才剛剛出場，全劇還沒有任何足以反映性格的事件發生，觀眾也能全無異議的當下了然「這是怎樣的一個人」，往後的情節即站在這樣的性格基礎之上開展。因此，許多戲在大段內心獨唱之時，其實情節是停滯不前的。然而，到了「一齣戲救活一個劇種」的《十五貫》裡，這種傳統塑造法起了很大的變化。《十五貫》的性格塑造並不是由劇中人直接藉「獨白、獨唱」宣示，而是在情節事件的逐步推演中點滴形塑，情節與情緒及性格是相互涵融交會的，唱段並不會造成情節的停頓，在藉唱表達「情緒波動→矛盾糾纏→抉擇決定」的過程中，持續著事件的進行也體現了各自的性格。

這是崑劇的例子，但可以適用於大部分的當代新編戲曲。當劇本的性格塑造法已由「自剖心境」轉為「由事件情節中體現劇中人的抉擇反應」之時，編劇的人物刻畫，首先要在劇本上精確的體現性格，不能仰賴演員靠表演做區分，而現代的編劇也往往不在劇本上先設定角色分類，取消原來每本劇本首頁必備的「劇中人與角色對應表」而直接於劇本中書寫劇中人姓名，一來可避免角色所象徵的性格大類影響演員的詮釋塑造，二來則是現代戲曲所塑造的複雜人性實在很難和傳統角色分類完全相應。

以上是編劇對人物的刻畫，從討論過程中，已可看出編劇和演員的相呼應關係，以下即來看看當代

[12] 王安祈〈戲曲現代化風潮下的逆向反思〉一文發表於「戲曲現代化」研討會，國家戲劇院、周凱基金會主辦，一九九六年五月。

戲曲演員在詮釋形塑劇中人時和傳統有何不同。最鮮明的表現首先反映在對待「流派藝術」的態度上。

讓我們先對流派藝術做一些說明。流派藝術是在傳統戲曲角色分類的基礎上更進一步的體現演員個人表演藝術的獨特風格,而「表演個性化」更可視為傳統戲曲以演員為中心的鮮明印證。是以前文即曾指出:同為旦行,卻仍有梅、尚、程、荀的派別區分;同樣一齣戲,同樣的唱詞、同樣的唱腔,各派卻有不同的演唱風格、不同的性格詮釋蘇三,觀眾進入劇場要看的不是「蘇三」而是「梅蘭芳的蘇三」,要看梅蘭芳如何用他獨特的表演風格詮釋蘇三,更要細膩分辨梅尚程荀在唱腔的氣口運用、墊字的轉折騰挪之間有什麼細節的差異。當然,更進一步的便是:某些戲只有梅派才對味兒、某些戲則恰恰正合程腔的音色,於是各派各自擁有了所謂的「私房戲」乃至於私房琴師與私房編劇。在此狀況下,觀眾進入劇場的觀賞焦點,很顯然的是演員的表演藝術,「演員劇場」的質性乃以流派藝術為鮮明標誌。

於是,「演員→劇中人」之間所插入的便不只是「角色」而更是「流派」。上文已然提及:生旦淨丑「角色分類」的意義,必須分別從其與「演員」和「劇中人」兩方面的不同關係做不同的考量,因此,由表演的層面來看,角色的實質作用是「演員運用該角色行當的表演程式規範來形塑劇中人」,角色這道關卡媒介代表的意義是「整套表演程式規範」。

而流派藝術則是在角色分類的基礎上較角色分類更為嚴格的一道關卡。

表演原即就是要體現劇中人,風格鮮明的流派藝術何以成為嚴格的一道關卡?我們仍以京劇為例,試著通過京劇流派形成過程中的質性轉變說明此一問題。在林幸慧由本人所指導的碩士論文《流派藝術在京劇發展史上的意義》❸中,對此問題有詳細分析,大抵而言,京劇初創期的前三傑(余三勝、程長

庚、張二奎）時期，仍處於「以地域立派」的階段，到了譚鑫培雖已進入「以人立派」時期，不過譚氏

能隨著所飾演的劇中人而呈現出不同的面貌，重在「演誰像誰」，此一時期，譚鑫培雖突出的塑造了許多

「譚派劇中人」，但其個人風格還未明晰的「一貫化」。而後來的四大名旦則不同，他們在「揣摩劇中人

應有特質」的基礎上，更進一步的「找出劇中人與自己共有的特質並加以發揮」，而在各有專屬編劇量身

訂做專屬劇目的狀況下，流派藝術發展的極至，往往能將個人的氣質風韻傾注投射到每一個劇中人身上，

形成「劇中人與演員形象重疊」的現象，於是，「一位演員化身為特定氣質的眾多劇中人」乃成為流派藝

術的具體表現。

在此狀況下，演員若要詮釋劇中人，不僅要善於運用所屬角色行當的表演程式，而且還要極力展現

所屬派別的氣質風格，在「演員→劇中人」的過程中，乃有「角色行當」與「流派藝術」雙層關卡介乎

其間。

面對這兩道轉折，從正面看固然可以說「演員擁有豐富的表演資源可資依循發揮」，但若從另一面來

看，卻也可以說「演員受到的規範過於嚴謹」，如此塑造出的劇中人，恐怕很難與編劇筆下的人物嚴密貼

合，除非這是一位本身並沒有鮮明自我理念、甘為演員烘雲托月的編劇。

「演員→角色→流派→劇中人」的流程長期以來已成為京劇表演的模式，然而在「編劇質性」明顯

轉變、轉為劇作理念優先（包括集體政治意識與個人理念）時，便不可能再出現「專為提供演員發揮表

⑬ 林幸慧《流派藝術在京劇發展史上的意義》，清華大學中文研究所碩士論文，一九九八年，頁六三、一一五、一

五二。

演所長」的專屬劇目了，這時這套表演流程便受到了衝擊。而另一項不可忽視的因素則是：**話劇表演普**遍運用的「**斯坦尼斯拉夫斯基體系**」，同時亦延伸滲透到了戲曲界。

斯坦尼斯拉夫斯基體系的表演法是以「體驗」為主，訓練過程包括形體與心理，形體方面明確要求肢體、聲音、體態、姿勢的肖似，而心理方面也強烈要求演員必須設身處地的想像所飾人物的內心，形體與心理二者必須統一，而表演時則引出記憶中的情緒，是一套「重新經歷的創造過程」，演員將自我融入角色之中，以角色自居而體驗出外部動作。體驗派的表演以「來自生活、貴在真實」為準則，「演員→劇中人」之間無須通過程式規範的關卡，這套表演法和戲曲表演在本質上的不同，或可以下圖簡單表示：

1. 戲曲

演員 ——→ 角色 ——→ 流派 ——→ 劇中人

各行當表演程式　　流派宗師表演個性與氣質風格

2. 斯坦尼斯拉夫斯基體系

演員 ——→ 體驗（形體、心理） ——→ 劇中人

重新經歷的創造過程

然而，在斯坦尼斯拉夫斯基體系被奉為話劇圭臬之時，戲曲演員也無可避免的對劇中人進行著「體驗」。許多演員在自傳中都會說到「如何深入體驗劇中人的處境」，這樣的敘述看來像是普通用語，實則

另有意涵，演員或許未能深入體味察覺兩套表演法則的本質差異，但在「體驗劇中人」的普遍認知下，演員不僅在戲曲程式之外還引進些許生活動作，同時，更重要的是：演員的個性氣質不容許分化到各不同劇中人身上。**流派藝術的嚴謹規範，其實在某種程度上已可被視為消散瓦解了。**

對當代的演員而言，訓練修習過程中當然還是要「歸派」（各自依自身條件擇定學習的流派），在演傳統戲的時候，也仍是以開派宗師的表演風格為模擬典範，但是，演出當代新編戲曲時，所學來的流派規範便只能化為表演的資源與運用的手段。詮釋人物時，有的另行吸納其他流派的某些特質，有些完全打破派別歸屬，有的汲取其他戲曲劇種的表演特色，更有的廣泛吸收其他類藝術（如話劇、舞蹈）的表現手法乃至於直接模擬生活動作。《曹操與楊修》中楊修一角的原創者言興朋，本工家傳的言派（言興朋為言派老生創始人言菊朋之孫），雖然充分發揮了言派拗怒婉折的唱腔特質來詮釋楊修的性格，但是整體的表演不限於言派，他自己即曾說道某處身段白口的表演同時兼採了馬派和麒派的特色；京劇《秋江》裡飾演老艄翁的張春華，認真學習了川劇名丑周企何的表演；胡芝風演的《李慧娘》，除了吸收梆子身段之外，還大量融合了芭蕾舞蹈；童芷苓在《王熙鳳大鬧寧國府》裡的表現，不僅令觀眾對其傳統程式的寬厚根底驚佩讚嘆，同時她更展示了話劇演員對劇中人物的深入體驗；而尚長榮在排《曹操與楊修》時也積極通過「話劇小品」的訓練以激發他對曹操的創造力。這些實例，說明了演員對人物性格的塑造，早已突破了流派的限制、角色的規範，甚至更已結合了其他類藝術的各種手段。當代的著名演員可以擁有「代表作」，但是不容易開宗立派。著名花臉演員尚長榮樹立了《曹操與楊修》一劇中曹操的典範，後來任何演這齣戲的演員都必須以尚長榮為模擬對象（例如臺灣的花臉陳元正），但絕不能說「尚派花臉」

已然成形，並不是尚長榮還不夠資格，而是他並沒有把他個人的表演統一為一套獨特的風格規範——在當代演員的認知中，這根本是不必要的，因為每個劇中人有不同的人格特質，不能用自我的氣質去規範統攝。

角色行當與流派藝術的規範突破，非但不表示表演的資源消減，顯示的反而是創造力的開拓。而演員的努力與編劇對人性的塑造，不僅是相互呼應，更是相得益彰的。

人物塑造部分，就編劇而言，所欲深入刻畫者多為人性複雜多面的幽微隱私而非忠奸之辨、善惡之分，而呈顯性格的技法也已由傳統的「藉唱曲自剖心境」轉為「由對事件的抉擇反應中體現個性」；就演員而言，角色行當的程式規範只是修習的過程與手段，相對於流派藝術的停滯，劇作家逐漸成形的個人風格正開始成為劇場中心。

二、「導演中心」隱然成形（以《畫龍點睛》→《曹操與楊修》→《夏王悲歌》《徽州女人》為例）

在本段論述最後，另一個不得不提出的問題是：「導演在當代戲曲的功能作用」。

延安時期的魯迅藝術文學院已經成立了導演系，導演制也具體規範於戲曲改革的內容之中，前文所述戲曲改革初期的《雁蕩山》也已初步浮現了「編導定制」的趨勢，不過，導演對於傳統戲曲的掌控能

力，在劇作家的個人風采逐漸成形的同時，另一類人物也從無到有的逐步取得了製作群中的重要地位，那就是「戲曲導演」。

力，一直要到八〇年代末期以後才逐步顯出藝術效果。其實，嚴格說來，改革開放後「新時期」的戲曲還可以更細緻的區分為「八〇年代」與「九〇年代」兩個時期，導演的職能顯然是在第二段時期才有突出鮮明的表現。我們可以選擇「《畫龍點睛》→《曹操與楊修》→《夏王悲歌》《徽州女人》」當作例子，觀察編導交互作用於此四劇的發展演進關係。

《畫龍點睛》是八〇年代初的創作，導演在劇中的表現，筆者個人以為居於由「嘗試介入」到「統籌融合」的「中途站」位置。

這齣戲於一九九九年夏天來臺演出時，同檔期還有《掛帥》和《海瑞罷官》，和這兩齣五、六〇年代的戲相比，《畫龍點睛》清晰體現了新一代的編劇技巧，不僅節奏明快、結構緊湊，而且從懸疑的設計、高潮的凝聚，到劇名豐富的意涵，都從傳統走出了一大步，這是改革開放後的新作，雖然由馬派老生張學津唱紅，不過編腔並沒有完全針對（彰顯）馬派特質，因此余派的陳志清也可以唱，可見演員的表演特質已不足以左右一齣戲的成敗，劇本的精彩才是重點，「編劇中心」顯然取代了前期的「演員中心／流派藝術」。不過，八〇年代初戲曲導演的功能還不鮮明，「編、導」並重的時代，當時還沒來臨。

就當時的水準而言，《畫龍點睛》的導演已經頗有表現了，以「塑相停格」取代上下場，今日已成常態，當時卻是先進；最精彩的更有小花臉縣令和衙役以類似皮影的手法吹打抬轎的畫面。不過，導演只有這樣局部片段的新意，統籌全局的能力還有待建構，尤其布景，仍停留在初步階段，更主要的是：導演的職能似乎只在「舞臺調度、畫面處理」，並沒有試圖對劇本做出二度創造。因此，劇情的進展，仍以「唱」為推動方式，導演並沒有「以形體取代語言、以意境醞釀氛圍」的企圖，這齣戲的劇本要比導演

來得突出。

八〇年代末的《曹操與楊修》，則是「編導雙美」的例子。

《曹楊》導演馬科對於布景的象喻意義有明確且深刻的詮釋與體現，浮雕式龍壁狀的二道幕，象徵著權力威勢，又予人沉重的歷史感；明月松崗石階平臺一景在首尾兩場重複的出現，更使全劇的內在意義具象化：明月依舊，當年肝膽相照促膝談心初識之所，而今竟成楊修之刑場！對於場景與劇情的關係，有時用的是「情景對比、真幻反諷」的手法，一如楊修花間小坐與三外商做交易一景，竹林幽篁蒼綠明潔的寧靜外象中，隱然躍動的竟是人心的糾葛掙扎；有時則採用直接「以景象喻人情」的手法：一如雞肋軍令及曹操決意斬殺楊修一場，與北風呼嘯音效襯映的是「盤根錯節掩藏於皚皚白雪之下」的景觀，此情此景正與這一場「深層隱私總披之以冠冕堂皇的讕言宏論」的人生情境隱然相和。除此之外，雪滿弓刀千里行軍場面的調度，以及曹操入夢一場的傳統武戲程式運用，都可見出導演功力。此劇劇本的文學成就已無庸贅言，而導演的二度創作一樣精彩出色。

九〇年代的《夏王悲歌》，是「導」優於「編」的例子。

《夏》編劇有深入的人性思考，切入點深刻且有新意，但是，執筆為文時卻有理路不清甚至文理不順的矯澀之弊，而陳薪伊（陳平）卻成就了「以形體取代語言、以意境釀造氛圍」導演之功，舞臺精簡，而燈光布滿了戲劇時空，空靈凝肅深沉中，時而透露些許幽怪詭異，不僅填補了劇本的不嚴密，更提升了全劇的意境層次。這是導演二度創作最鮮明的例子。

陳薪伊、馬科、余笑予、謝平安等出色的導演，在《夏王悲歌》、《曹操與楊修》、黃梅戲《紅樓夢》、

漢劇《美人兒涅槃》、《求騙記》、川劇《變臉》等名作中分別建立了個人導演的風格，為戲曲「編、導中心」的來臨奠定了穩固的基石。

到了黃梅戲《徽州女人》，幾乎宣示了「導演中心」對於「編劇中心」的取代，著名導演陳薪伊不僅親自兼任編劇，而且整齣戲的呈現，已有清楚的「語言退位」趨勢，導演不僅破除傳統唱唸歌舞的程式規範，甚至唱唸的劇幅都壓縮到最少。劇本本身篇幅即十分簡約，唱詞唸白非常少，大部分的意念情感都靠舞臺美術呈現，全劇予人印象最深之處便在於「畫面處理、視覺意象」，尤其「塑相停格」的幾幅畫面，猶如素面版畫繡像，更宛若女人的一生。女人的一生可以簡化為一句話：「三十五年漫長無盡的等待」，而時空的凝結停滯，就以舞臺構圖方式具體呈現，因而畫面產生的力道令人動魄驚心。

這是導演全面掌控戲曲的例子，雖然還未發展成當代戲曲的常態，但已十分醒目。至於以視覺意象取代唱唸歌舞做為戲曲主體的作法，對戲曲的影響是正面還是負面，當然值得深思。不過僅就這一齣戲而言，明確宣告了「導演中心」的成形。

不過，就筆者個人的觀察，導演的職能還沒有全面的、穩固的彰顯，還有許許多多的戲，導演還未能鮮明建立二度創作的藝術效果，甚至還有一些戲的風格，非但沒有因為導演的加入而更趨統一，反而因兩套表演方式同時呈現而顯得混亂，個人認為徽班的《呂布與貂蟬》或許就是一個負面的例子。

關於徽班《呂布與貂蟬》導演和表演上的問題，本書第貳篇個別劇作評析時有專文討論（詳見本書〈古老劇種與現代新戲之間的迷思〉一文），此處略述要點如下：

呂布戲貂蟬時的「翎子功」和連環計成功後貂蟬的「耍水袖」，是利用表演藝術抒發情緒的典型傳統

例子。然而，〈別離怨〉時演員的身段收斂得很，導演的功能明顯增強，呂布在白衣外罩上一件長紅披風，披風的拉扯角度顯然均有定式，配合的是貂蟬的位置與高矮相，最後呂布被斬自刎時，貂蟬與眾女子手捧白布花束的走位，也是以導演規範的舞臺構圖為依歸。「演員表演」與「導演構圖」兩套不同的手段「擠」在同一齣戲裡，不僅使得全劇風格極不統一，更影響了人物性格塑造。這齣戲演出不久後，浙江京劇團也移植改編為崑劇，由林為林主演，導演風格不統一的問題依然存在，而與崑劇劇種的特質更不相合了。

這是一個「演員中心與導演統籌」同場並陳的不統一的例子，一方面顯示戲曲流派藝術不僅因編劇新的人性剖析而遭到消解（如上節所述），**導演的加入也是另一項消解因素**。另一方面則可看出導演的功能尚未一貫的、全面的建立。戲曲已由「演員中心」向「編劇中心」過渡，「編、導中心」的趨勢雖已明顯，但步履似乎還不夠穩健，整體效應仍有待觀察。

再讓我們回頭檢驗一下這整段過程：

早期傳統京劇的「個性」由演員展現，「流派藝術」代表的正是「表演藝術的風格化」。大陸的「戲曲改革」扭轉了「演員中心」的劇場質性，「由一個敘事完整且邏輯嚴密的故事中流露出鮮明且正確的主題」是劇本編寫的一致趨勢，某些著名劇作家則在「結構」的布設中確立了個人的地位。文革期間「樣板戲」所表達（或說所「述說」）的主題絕對是沒有個人自由的，不過種種形式技巧的開發倒確實凝聚了大量藝術工作者的心血。在此之後，歷經新時期的嘗試探索，劇作家的個性終於逐漸浮現，有別於前一時期國家至上的集體意識，編劇個人的面目越來越清晰，讓我們想想看：**慣以幽默詼諧諸口吻對現實甚至**

對神人關係進行嘲弄的習志淦，以喜劇筆調處理人生悲境的魏明倫，在史詩氣魄中以「對立與重疊」雙重關係塑造人物性格的陳亞先，以全新角度審視歷史、企圖將「人」由政治乃至於制度的框架中抽離還原的羅懷臻，直可說是一人一面、不容混淆吧？當然我們也別忘了，在海濱一角梨園雅樂聲中還有個福建才子王仁杰，不涉宮廷宦海、不談歷史征戰，只以細膩的筆觸敘寫古今女子絲絲縷縷的款款深情。除此之外還有許多各具風采的作家，只因篇幅關係也就無暇細論了。

創作能於共相中凸顯個性，原本是一個文藝形式的健全發展，然而弔詭的是：劇作家個人面目的清晰，卻是在「夕陽無限好、只是近黃昏」的時刻！而同時我們也可發現，相對於劇作家的風格明顯，演員的表演藝術卻沒有新的發展，雖然有多條好嗓子，但新流派的開發也許已是時不我予了，以「聲腔演唱」為主體的「腔調劇種」的特質，至此已有了根本性的轉換。

至於戲曲改革所帶來的負面影響，由於筆者已於〈戲曲現代化風潮下的逆向思考〉一文中提出以下兩點[14]：

一、「抒情造境式」編劇技法的遺落

二、劇種特性的模糊

此不再贅述，僅將此一劇場質性的轉換視為值得注意的現象而作了如上的考察。

[14] 王安祈〈戲曲現代化風潮下的逆向反思〉一文發表於「戲曲現代化」研討會，國家戲劇院、周凱基金會主辦，一九九六年五月。

七二

第四章　當代戲曲的發展──臺灣的戲曲創新

本章關於臺灣戲曲創新的論述，將以京劇為核心，原因有二：一是筆者個人研究領域以京劇為主，一是因歌仔戲並沒有強固的程式，傳統與創新之間很難具體區分。因此本書將從筆者個人的專長出發，藉京劇體現當代臺灣戲曲的創新表現。

臺灣的戲曲創新起自於一九七九年由郭小莊創辦的「雅音小集」。筆者在里仁書局出版的《傳統戲曲的現代表現》書中曾對「雅音」有過深入分析，本書中不再重複，僅大致總結其對臺灣戲曲界的開創性影響為以下幾點：

(一)對戲曲製作方式的影響：

1. 首先將傳統戲曲帶入現代劇場。

2. 首先引進戲曲導演觀念。

3. 首先聘請專業劇場工作者設計戲曲舞臺美術、擴大戲曲創作群。

4. 首開國樂團（民樂）與戲曲文武場合作之先例。

(二)對戲曲文化的影響：

1. 京劇身分性格轉換：「使京劇由『前一時代大眾娛樂在現今的殘存』轉型為『當代新興精緻藝術』」，此一性格的轉型使京劇觀眾由「傳統戲迷」擴大至「藝文界人士、青年知識分子」。

2. 戲曲審美觀改變：京劇與當代各類藝術之間變得關係密切，當代的戲劇（包括電視、電影、舞臺劇等）開始逐步滲入京劇，京劇的「純度」開始減弱，傳統的表演技藝已不是劇評的標準，觀眾對戲的要求已明確地由「曲」而放大到「戲」的全部。

3. 戲曲評論範圍擴大，傳統與現代的結合引發藝文界廣泛關注，使戲曲的評論人由傳統戲迷擴大至西方戲劇、現代劇場學者及藝文界人士，引發宏觀論述。

(三) 對劇壇生態的影響：

1. 化被動為主動深入校園強力宣傳，不僅確立了往後各劇團的宣傳方式，更預示了「傳媒、行銷」時代的來臨。

2. 不僅直接影響同時期軍中劇隊的演出風格，對於其他劇種（如歌仔戲）進入現代劇場時的製作方向亦有相當大的帶動作用。

總之，京劇性格的轉變，是「雅音小集」為臺灣京劇轉型的最主要意義。而繼《傳統戲曲的現代表現》已揭示的觀點之後，筆者願於本書補述的是當時臺灣的文化思潮及實際劇作敘事技法改變的實例。

一九七○年代是臺灣經濟急速起飛的年代，經濟起飛帶動的不僅是娛樂型態的愈趨多元，更是政治風氣的開放；一九七○開始也是臺灣外交挫敗的時代，從退出聯合國到中美斷交，國人開始對國家的定

位有所反思（鄉土文學的論爭正在此時），不過，這還是臺灣文化變遷的「第一度本土化」（不是近幾年

的臺灣本土），此度的本土指的是相對於西方世界而言的本土，是對中國傳統的依歸（不是大陸中共，而

是血緣上的依歸）。臺灣的文化價值觀二十多年來始終尾隨於西方世界之後，直到此刻，才由追尋西方的

腳步中迴旋轉身回看中國，一九七〇年代的文化風潮明顯地由對西方藝術的崇拜模擬轉而為對中國情懷

的溯源尋根，有心人士紛紛為民族藝術在現代社會中重新尋找定位，當時一些重要的藝文團體，如「雲

門舞集」、「蘭陵劇坊」等，莫不以中國經驗為出發點，《白蛇傳》、《奇冤報》、《荷珠配》等傳統的中國故

事，在經過現代觀點的詮釋之後，成為當時最受歡迎的流行劇目。中國傳統的文化一時成為熱潮，「臺灣

的文藝復興在七〇年代」的說法至今已為大家所接受。

然而，當中國傳統重新受到年輕人關注時，京劇的地位卻處於尷尬：國劇的正統地位太鮮明了，它

是國粹，它是中國文化復興的標竿，圈子裡的一群人藝術高超卻深不可測，當年輕人向內張望時，他們

拋出了一堆術語，說出了教忠教孝，這樣「傳統中的傳統」使年輕人消受不了。

七〇年代「回看中國」的道路是歷經外交挫敗後的反思與回歸，這條反思回歸的路徑是「逆勢」造

成的，年輕一代（西化價值觀中成長的一代）開始願意接納傳統，但是接納的方式絕對不是「順理成章

式的〈不久之後崛起的小劇場即是以顛覆為主題〉，其間必須經過一道「逆向反撲」的過程，他們能接受

的是「逆勢反撲後再經現代化整理包裝的中國傳統」。這是文化風潮之大運勢，不是任何一個個人能造成

或扭轉的。而適時崛起的「雅音小集」即採用了完全與文化運動相符合的策略：創新改革，由逆反起家，

其實仍是對傳統藝術的提倡。掌握了「古老／前衛」「傳統／現代」這相反卻又相成的關係的微妙處，通

過「逆勢反撲」的途徑，以「傳統國劇的現代化」為標幟振臂一呼時，即與時勢匯聚為風潮，很自然地激起了年輕人探根尋源的熱情。當時年輕人穿著印有雅音字樣的T恤走在路上時，展現的是最古雅也最新潮的風采，觀賞雅音、品評京劇，成了現代青年最能提升氣質的「時髦」活動，戲曲因而走向了轉型。

而對於這番「回看中國」的文化意義，郭小莊小姐其實並無如此清晰的自覺認知，她之所以提出創新，是從一個京劇演員的直覺感受出發的。作為一個站在舞臺上直接面對觀眾的戲曲演員，郭女士深切感受到京劇的情節演述方式與表演程式已很難再激起年輕一代新觀眾的共鳴，創立「雅音」之初，主要著眼點就是希望能結合其他類劇場藝術工作者的智慧，在燈光布景、伴奏配樂、服飾化妝等現代劇場外緣條件的烘托襯映之下，加強整體戲劇氣氛的營造。雖然，郭女士並未於此揭示明確的理論，但「雅音」新戲先後數名編劇，都試圖在保存傳統抒情精神之外更強化敘事功能。劇作的藝術評價容或高下有別，但顯然已可看出由抒情文學過渡到敘事文學的傾向，對於敘事之素材──情節──的考慮愈趨多面，衝突矛盾的糾葛與戲劇張力的凝聚，都是刻意講求用力之所在，更有由「情感高潮」轉為「情節高潮」之趨勢。本書第貳篇個別劇作評析時討論到田漢《白蛇傳》一劇時，曾以〈合缽〉為例說明「雅音」的劇本敘事觀念，此處則以《竇娥冤》為例論析。

《竇娥冤》的主要矛盾衝突在冤獄形成的關鍵時刻，竇娥並非屈打成招被迫認罪，她是為了保護婆婆主動招認的，這一刻正是竇娥人格表現的最高點，由此發展到臨刑三誓才是性格的完整刻畫，也才是情節的一氣呵成緊湊推進，可是，傳統京劇的這齣戲（又名《六月雪》或《金鎖記》，是程派名劇，經常

當代戲曲

七六

演出）結構布局卻另有安排：在〈公堂〉與〈法場〉之間另加了一場〈探監〉，而且〈探監〉的戲分非常重，並不比〈法場〉薄弱，前面的〈公堂〉卻只是一個小小的過場。〈探監〉演的是竇娥婆婆到監中探視，不過，重點唱段也沒有安排在婆媳相見時的擁抱互慰，而是在婆婆還未登場時，竇娥用大段的「二黃三眼」對禁婆子重述前情。禁婆子這個人物在劇中全無分量，竇娥對她哭訴往事其實並沒有什麼強有力的著力點，就唱詞而論，「未開言不由人淚如雨降，尊一聲禁媽媽細聽端詳」，純粹是冤獄形成過程的敘述，並沒有竇娥個人對生命任何新的反思認知。然而，這段二黃是程派（程硯秋）著名唱段，這場戲是《六月雪》著名折子，經常單獨演出（甚至經常不接演〈法場〉，只單演〈探監〉；至於〈公堂〉，由於太簡單，根本無法單演）。這場戲吸引觀眾典型的重點何在？答案很簡單，就在「唱腔之動聽」，這是傳統戲典型的編演法，由此也正可看出傳統戲觀眾典型的審美趣味。

「對他人重述往事」或「個人自己回憶往事」是傳統戲常出現的場面，利用整段唱腔來營造情感高潮，它的美學意義值得肯定，但是，這樣的戲曲結構形成「情緒」和「情節」的分離，當唱腔音樂已不為人所熟悉時，這種結構法和現代觀眾觀賞習慣必然形成隔閡。這正是以創新為標舉的「雅音小集」在劇本結構上必須要做出調整的理論基礎。

「雅音」演出的《竇娥冤》，完全取消重述往事的〈探監〉，高潮由〈公堂〉一路上衝到〈法場〉，公堂上竇娥用三段不同唱腔身段表現三番熬刑的過程，最後仍堅決不招的她倒地昏厥，而當縣官一聲令下要拷打竇婆婆時，婆婆還未受刑已先暈死，而原已昏厥的竇娥則奮身而起撲到婆婆身上連呼了三聲「我招、招、招！」落幕後隨即緊接〈法場〉，臨刑三誓，展現的是無比的悲憤更是無比的信心，竇娥要以自身的

死來驗證湛湛青天仍有其公理正義存在。這齣戲唱腔雖然很多很重，但都安置在衝突矛盾點上，都和情節緊密扣合。

討論「雅音」這齣戲的創新時，不能完全以關漢卿為基底，因為「雅音」的創新針對的是傳統京劇，如果沒有看過傳統程派這齣戲以〈探監〉為重點的老戲，就可能無法體認「雅音」在結構上（敘事方式）做了什麼轉變。一九八〇年「雅音」演出這齣戲時，很多傳統戲迷無法接受程派著名唱段的被取消，但是這樣的結構觀念是符合現代觀點的，儘管整個劇本編寫在細節上（包括曲文賓白）都還不夠綿密深入，儘管郭小莊在唱曲功力上還火候不足，但結構的新觀念是可以認同的。

由程派《六月雪》到「雅音」《竇娥冤》，不僅可以看出「流派藝術」的重要性已近次消散，更可以證明當代戲曲在抒情文學的基礎上愈來愈重視敘事的能力。

敘事技法的改變，現代劇場諸元素的融入，在在都使臺灣京劇走向「轉型蛻變期」，如果沒有「雅音」的開風氣之先，後來許多劇團的新戲新風格是不可能出現的，而類似於「當代傳奇劇場」所做的種種實驗當然更無法開展。雖然「雅音」所做的僅止於京劇自身的求新求變，但事實上經由轉型蛻變，已為「新劇種的探索」開啟了契機。這層意義，是應放在戲劇史的長遠發展中來做評量的。

如果說「雅音小集」的興趣在京劇本身的創新，那麼「當代傳奇」則企圖由京劇脫殼而出蛻變為另一新劇種。由吳興國、林秀偉夫婦於一九八五年創立的「當代傳奇」，在「雅音小集」的基礎上，更進一步提出京劇「蛻變」之議題。由《慾望城國》到《樓蘭女》到《奧瑞斯提亞》，京劇的表演程式越來越減少，這樣的作法頗具爭議性，但在「古典與現代的融合混血」上頗具創意，同時，京劇和現代戲劇界的

接觸，也已有由於外在形式（如舞臺包裝）深入內化到實質內涵（如劇本及表演體系）的趨勢，「藝術越界」

的觀念逐漸落實。對京劇傳統而言，這或許是一種破壞；但對藝術的創發而言，「當代傳奇」累積的經驗

值得參考。這部分由於筆者也已在《傳統戲曲的現代表現》書中有所論述，此處就不重複了。

很明顯的，「雅音」的興趣在京劇本身的創新，「當代」的理念，則企圖由京劇之轉型導致蛻變形成

另一種「新劇種」。新劇種的探索之途當然應該試闖，中國戲曲在崑、京之後該添新頁了，只是這項工作

絕非一蹴可幾，也不是某一個劇團即能做到的。而在「當代」以前瞻的眼光蓄勢待發之際，整體臺灣的

文化思潮卻似乎有些轉向了。

解嚴之後，一九九三年起大陸藝術團體相繼來臺演出，兩岸交流頻繁，掀起了一陣大陸熱。在此風

潮下，對臺灣京劇界明顯的兩股影響力量分別是：

（一）由於流派宗師的後人或弟子（甚或本人）相繼來臺演出，傳統「流派藝術」的美感經驗受到觀眾

重視，傳統劇本的抒情審美趣味也重新獲得評價。

（二）大陸近半世紀「戲曲改革」的經驗被帶到臺灣，和臺灣八〇年代私人劇團的創新心得相互結合，

形成了多齣兼融海峽兩岸風格的新戲，例如「復興劇團」九〇年代後半期的作品即是。

以上兩點是大陸熱對藝術本身的影響，無論傳統趣味或創新經驗都是正面的意義，然而：

（三）大陸熱對臺灣京劇演員卻造成了嚴重衝擊，雖然在學習進修方面更易求得良師，但大體而言心態

上是迷惘徬徨的，「軍中劇團」終於面臨了合併重整的局面，而於一九九五年新成立的「國立國光劇團」

亦因此而積極提出「京劇本土化」的創作方針，為臺灣京劇演員尋找新出路，也為臺灣京劇尋求新定位。

一九九〇年代後半期的京劇活動集中在「國立國光劇團」、「復興劇團」（一九九九改制為「國立臺灣戲曲專科學校劇團」）與辜公亮文教基金會三個團體，三者發展方向不一：積極製作京劇節目的辜公亮文教基金會，使得海峽兩岸的戲曲界進入「深度交流、實質合作」的境地，主要製作的新戲多有「大陸原創、臺灣再生」的特質。「復興劇團」近年來多創新之作，或與大陸合作，或展現臺灣創作特色，《荒誕潘金蓮》、《阿Q正傳》、《羅生門》諸劇作均值得析論檢討，同時，對兒童京劇之推動亦有具體成果可供討論《嫦娥奔月》與《森林七矮人》。而於一九九五年成立的「國立國光劇團」，是以三軍劇隊為基礎合併重整而成，創團之初即提出「京劇本土化」的宗旨宣示，「臺灣三部曲」的成果推出，自然是眾所期待。

幾乎與此同時，臺灣劇壇的評論風氣逐漸轉盛。由國家劇院出版的《表演藝術》月刊定期有劇評回響，民生報「民生劇評」影響甚大，自由時報有一段時期以「包廂區」為劇評專欄，聯合報、中國時報不定時的刊登評論，至於京劇專業刊物《申報》、《弘報》，篇數也不少。「臺北市現代戲曲文教協會」連續主辦了多場劇評會，「周凱基金會」曾以「戲曲現代化」為題舉辦過學術研討會，而劇團本身也常於新戲推出前後辦幾場座談會，京劇評論已然漸有新的規模了。因此，九〇年代以來的新戲，大部分都被充分討論過。劇評與創作原有交互顯影、映照的功能與作用，以下的討論，將盡量與已發表的劇評相互配合，企圖同時呈現臺灣在創作和評論兩方面的成績。

「復興」近數年來推出了多齣新戲，而在繼承臺灣創新經驗之外，同時還受到大陸戲曲改革的影響，尤其是湖北京、漢劇團的風格，更鮮明的體現在「復興」新戲之中，而在「雅音」和「當代」時期已具

體提出卻還沒有突出成績的「導演」一角，到了「復興」新戲中則發揮了鮮明的作用。至於「女性觀點」的強調，一方面是「復興」團長兼導演鍾傳幸小姐性別特點的顯現，一方面也可看出「復興」企圖與當前社會脈動結合的用心。「復興」這些戲引發的討論頗熱烈，尤以《潘金蓮》《美女涅槃記》《阿Q正傳》與《羅生門》等四劇為甚。

《美女涅槃記》由湖北習志淦編劇、余笑予導演，一九九三年湖北漢劇團來臺首演後，「復興」於一九九八年推出京劇版。此劇首先引起討論的是宏觀的文化意義，學者鄭培凱認為這齣戲在笑鬧背後有極強烈的「文化批判態度」，戲曲一向是被用來進行道德教化的宣傳機器，而此劇卻對傳統中國文化的虛偽道德進行了猛烈的抨擊，因而為傳統戲曲的轉型在意識型態上提供了新基礎，嬉笑怒罵在此有著深遠的文化意義。❶

針對這篇評論，我們可看出：大陸新編戲曲中一貫的思想意識，對臺灣觀眾而言卻有相當的「新鮮感」。藉戲曲批判封建舊道德，其實是大部分大陸新編戲的共同主題，不過，對慣於將戲曲與「復興傳統中華文化」相提並論的臺灣觀眾而言，「反封建或諷刺封建」反而具備了嶄新的顛覆意義，剛好成了「文化批判」的實際材料。

或許由於對戲曲「復興中華文化」的認同甚深，前輩著名作家朱西寧先生特別為文反對《美女》是文化批判，認為此劇之精神恰恰正在「肯定與規正傳統道德精髓價值」，嬉笑怒罵不過是反諷，題旨絕非顛覆。❷

❶ 鄭培凱〈美人兒涅槃記的文化意義〉，《聯合報》一九九八年四月二十七日。

第四章　當代戲曲的發展——臺灣的戲曲創新

兩種不同的看法或許可從戲的結局來分辨，劇中人種種假冒偽善的敗行，在最後並沒有得到善惡報應，全劇並沒有像傳統戲一樣出現一個重整道德大快人心的場面，女主角在揭發真相之後即「匆匆」飯依佛門了——問題就在「匆匆」，實在過於匆促，「由揭發到涅槃」凝聚在同一段唱裡，臺上的劇中人來不及當場維繫戲之正義，臺下的觀眾來不及思索何以涅槃了事！前者證明了這的確是顛覆是批判（不以道德正義的維護為主題），後者則是這齣戲編劇上的一個漏洞。劇評人葉芸在〈美女涅槃之路究竟有多遠？〉一文中以俏皮的比喻，指出了這個好劇本在最後部分令人扼腕嘆息的「簡化」：❸

做為戲劇 happy ending 的結束！

如同瘦身廣告總是強調：「一旦妳瘦下來，必然美麗和幸福。」劇中美人胡翠花跳躍前進，越過了一個空格，然後就到達了涅槃！這個空格可能應該是逆水溯溪，在前進／後退、試探／困惑、矛／盾之後的戰役果實。然而，在一言以蔽之的處理中，這齣戲選用一步登天、究竟涅槃的手段，

或許就是這個匆忙的結局使得兩位評者有了不同的文化認知。而朱西寧先生文章的另一個重點是：他認為《美女》是以詼諧諷諫的方式「教化居高位者」。舉出的實例是八王爺的「天地君親『帥』」，而且，朱先生還特別指的是臺灣演員葉復潤臨場所抓的「哏」：「就這樣，還想修憲？」「這叫心靈改革！」

❷ 朱西寧〈天地君親「帥」〉，《聯合報》一九九八年七月三十日。

❸ 葉芸〈美女涅槃之路究竟有多遠？〉，《表演藝術》三四期，頁六一。

非常有趣的，《美女》是大陸劇作家的作品，儘管是到臺灣做首演，編寫之初卻並未針對臺灣觀眾，經過臺灣演員巧妙點染，竟達到了所謂「教化居高位者」的效果，這絕對是編劇始料所未及的。不只《美女》，其他許多戲都有這樣意外的效果，將近二十年前大陸創作的《徐九經升官記》於九〇年代初由「復興劇團」在臺演出時引起了政壇高層的興趣，編演於八〇年代初的《畫龍點睛》前不久來臺首演，在唱到「不問天意問民間」時，觀眾席也一陣騷動。這些觀眾的當場反應，雖未形成文字，卻也是一種劇評的形式。朱西寧先生文中特別指出的「鼓掌喝采，不啻立證民意回應」，即已觸及了評論領域中的「觀眾接受」層面。

從「觀眾」的角度來看，更值得討論的是《潘金蓮》。川劇劇作家魏明倫的《荒誕潘金蓮》於一九九五年由「復興劇團」改為京劇形式演出（劇本也改了很多），三個月後，原創川劇團也由編劇魏明倫領軍來臺公演，同一劇目原創、改編、川、京二版相繼在臺演出，引發熱烈的討論。臺灣評論者的看法雖各自有異，但和大陸的評論相比，卻顯然有不同的觀照點。大陸的評論，一方面對於加入劇外人（施耐庵、現代女記者、賈寶玉、武則天、安娜卡列妮娜等）做局外評點的藝術手法多所讚響，一方面仍有許多集中在「刺向封建幽靈的利劍」、「揭發出封建社會怎樣活生生吞掉一個女人」的討論❹，而臺灣的評者，首先針對此劇內容和形式方面的兩大核心──「重探淫婦內心」與「戲內、局外的交替呈現手法」──作了無異議通過，例如，學者廖咸浩認為：在已經無須以意識型態為思考基準的當代社會裡，對潘金蓮

❹ 劉賓雁〈刺向封建幽靈的利劍〉、黃裳〈關於潘金蓮〉，收入《潘金蓮的劇本和劇評》（北京：三聯，一九八八年，頁八九、九九。

之翻案或重探，已是一種「必要」的行為，而對傳統的叛逆，更是任何傳統藝術都迫切亟需的養分❺；筆者則為文提出：加入局外評點的敘事技法，與其說是嶄新的突破，不如視為「編劇深刻體認傳統戲曲疏離本質後有意識的誇張運用」❻。

然而，在大前提的認同之後，接下來評論者卻對這種表現手法所達成的藝術效果做了高度的要求與檢討。作家平路小姐指出：劇作者本身的理念太清楚，對潘金蓮充滿了同情，因而藉劇外人之口將自己的觀念以「諄諄教誨、振振有詞」的方式「灌輸」給觀眾，未免「越俎代庖」的替觀眾說出了所有的感悟，反而使觀眾失去了想像空間❼。廖咸浩在〈失焦的叛逆〉文中也有類似的評論❽：劇作者叛逆的使命感太強，因而太過直接、太過「大聲疾呼」，以致干擾折損了叛逆的藝術性與美學，諄諄告誡的意圖大於藝術的浸淫，使得叛逆的初衷橫糊而「失焦」。

不過，廖咸浩對魏明倫採用叛逆翻案的手段極為肯定，而「肯定」是通過與西方敘事技法的比較而提出的。廖咸浩首先認為此劇的寫作應該受到西方「後設小說」的影響，隨即指出：後設小說的祖先之一，正是深受中國傳統戲曲影響而提出「疏離」劇場觀的布萊希特，因此，廖文認為由「中國傳統→布萊希特→後設小說→魏明倫」，倒有某種「禮失求諸野」的意味。

❺ 廖咸浩〈失焦的叛逆〉，《表演藝術》二八期，頁七二。
❻ 王安祈〈曲／戲迴旋路〉，《表演藝術》二七期，頁一○。
❼ 平路〈害怕「看見」的觀眾〉，《表演藝術》三一期，頁四四。
❽ 廖咸浩〈失焦的叛逆〉，《表演藝術》二八期，頁七二。

對於廖咸浩這番「曲折」的探本溯源法，雖然和編劇魏明倫的本意不合❾，但是，我們必須理解廖文的重點是通過比較而強調魏明倫的作法已和傳統疏離效果有所區別：

西方後設策略已超過一般性的疏離效果，而進入完全自覺的反省。在後設作品中，作者（當然未必是作品真實的作者）在創作時心中各種論述的交戰，都坦然呈現，並一一成為故事的一部分，目的是要以此凸出創作過程中作者的選材取角並非自然而然，而是有所為、有所不為；作品所呈現的更不是天經地義的真理，而是各種意識型態（經意與不經意）交織影響下的產物。

這是廖文肯定魏明倫的方式，肯定的同時還對傳統疏離與西方後設做了比較，這類的京劇評論和傳統劇評「直觀式欣賞」或只分析唱念做打的寫法是大異其趣的。同樣的，在學者李孝悌〈放不大的小腳〉、〈革命尚未成功〉與作家陳怡真〈懸絲傀儡〉等文中❿，也都分別用了類似的解析作評論，尤其是對女性塑造成熟度的討論。

「復興劇團」一九九六年新戲《阿Q正傳》由湖北習志淦編劇、復興團長鍾傳幸導演，主演者是「當代傳奇」的吳興國（復興的校友）。這是齣頗具實驗性的新戲，採用魯迅小說入戲是京劇之首見，而「臺

❾ 詳見魏明倫〈我做著非常荒誕的夢〉，收入《潘金蓮的劇本和劇評》，北京：三聯，一九八八年，頁七九。

❿ 李孝悌〈放不大的小腳〉、李孝悌〈革命尚未成功〉、陳怡真〈懸絲傀儡〉三文，分別收入《表演藝術》二八期，頁六八、三〇期，頁六二、二八期，頁七〇。

灣特色融入京劇」（包括歌仔戲「都馬調」、臺灣民謠「草蜢弄雞公」與西皮二黃的結合，臺語唸白的穿插，以及「數板」中的臺灣食物穿插）更引人注目。可喜的是，在劇團自己主辦的座談會上，各方發言極見深度⑪，並不只圍繞在「京劇要傳統還是創新」「京劇能不能唱都馬調」「京劇能不能演現代戲」等浮面的議題上，主要提出的問題有二：

㈠臺灣符碼加入之後，符碼的內在意義（即「觀點視角」）是否也能深刻透現？也就是說：本土語言音樂風物的穿插融入，除了具備「打散京劇純度以跨越單一劇種」的目的之外，同時還應呈現「此時此刻臺灣的製作對阿Q的新詮釋」。

㈡由小劇場的著名編導鴻鴻先生所提出的：「阿Q被悲劇英雄化了！」針對第二點，筆者在本書第貳篇個別劇作評析部分寫了一篇專文，充分討論「戲曲豐富的表演性是性格塑造的手段還是負擔？」其中牽涉的問題是：戲曲主角演員如何利用精彩的唱做去詮釋一個被批判的小人物？而戲曲「藉唱腔或唸白自剖心境」的慣用抒情手法，在塑造「對生存狀態無知茫然」的人物時該如何處理？

如果說京劇《阿Q正傳》引起了如何利用唱做呈現「缺少洞悉省察能力的卑微小人物」內心世界的討論，那麼「復興劇團」接下來的新戲《羅生門》，更面臨了戲曲性格塑造的挑戰。《羅生門》由大陸宋西庭編劇、臺灣鍾傳幸導演、吳興國主演。筆者在〈竹林中的探險〉文中⑫，首先肯定「復興」跨文化

⑪《阿Q正傳》座談討論會議記錄發表於《復興劇藝學刊》十七期。

⑫王安祈〈竹林中的探險〉，《表演藝術》六七期，頁七三。

美學創造的企圖心，接著指出此劇仍無法跳脫大陸湖北京漢劇團編導的風格影響（鄂派風格），鄂派的特色是奇巧詭譎的情節布局與辛辣諷刺嘲弄主題，可是對人物性格塑造並沒有本質上的突破，徐九經、膏藥章等只是提供了主流正面形象之外的「另一套價值觀」（以醜為美），但鄂派並未著意於處理「人性善惡之間灰色橫糊地帶」，然而，《羅生門》卻恰恰無須奇巧的情節，沒有特定的嘲弄對象，只以「人心乃難解之謎」為全劇核心，因此，明顯受鄂派影響的製作風格不免失了準頭。

除了性格塑造的問題之外，蔣維國在座談會和劉南芳《解放戲曲的內在程式》一文[13]，都指出京劇創作者雖然努力於突破傳統，但形式的解放之外，心中卻仍保有一分「道德的尺度」，這可能是傳統藝術工作者在養成教育中自然培育成的人生觀，然而在藝術準備突破傳統時，這一道不自覺的道德防線往往拖住了叛逆的腳步，因此，需要創新突破的不僅是表演技法，更是內在的規範程式。

這樣的討論是極為有趣的，對話內容擴大了，不再只談：這種表演是馬派和麒派的兼容並蓄，這種唱法是京劇和梆子的聲腔融合，這種性格塑造是老生吸收了花臉……，這些議題直探戲曲本質的極限，這些新戲所帶動的論述層面已突破了以往的京劇理論範疇。

「復興劇團」以具體新戲的推出代替理論，另一國立劇團「國光劇團」則於創團之初就明確的為往後的京劇發展做出了「本土化」的宣示。

一九九五年軍中劇團解散重組為「國光」時，象徵的是京劇從此回歸藝術、脫離軍政，而「國光」

[13]劉南芳《解放戲曲的內在程式》，《聯合報》一九九八年五月十八日；蔣維國於劇評會上的發言，載於《表演藝術》六七期，頁九四。

甫一成立即做出了「本土化」的宗旨宣示，代表的是京劇將從中原視角中掙脫，正式面對生存的土地、由衷擁抱鄉土。這層意義受到普遍的重視，相應而來的「臺灣三部曲」三齣新編戲，便成為透視這項總原則實質內涵的具體例證。

一九九八年春季第一部曲《媽祖》演出之後，學者周慧玲在劇評會裡有極深刻的見解❶，她首先提出一寬廣的視角，企圖解脫此一口號可能引發的政治迷障：

「本土化」的意義不止「臺灣化」，其實應可突破「政治正確」的思慮而深化為「自生存在這塊土地上的人們的愛恨情仇中取材、傳遞現代人心情處境」的藝術指示。

因而，「本土化」和「現代化」並沒有什麼實質的差異，它們的內涵都是「藉京劇傳遞當前這塊土地上的人們的情感思想」。這樣的說法，為「京劇本土化」提供了非常周延而且是純藝術性的解釋，不過，周慧玲隨即指出，《媽祖》的劇本，很可惜的，沒能掌握這個關鍵，未能正視臺灣社會近年來「在宗教與理性的對抗中」的自我迷失，未能利用本土題材對當前社會現象做出反省思考，因而「本土化」理念和藝術之間，便產生了落差。

緊接著，資深記者兼劇評家紀慧玲的一篇〈自築的神話國度〉也指出《媽祖》只實踐了「京劇本

❶ 周慧玲於《媽祖》劇評會上的發言載於《表演藝術》六六期，頁九六。

❶ 紀慧玲〈自築的神話國度〉，《表演藝術》六六期，頁八四。

土化」初步的「題材本土化」部分，和「建立臺灣京劇特色」之間還有一大段距離。紀文沒有仰賴任何理論，直接對劇本本身作細膩的分析，而文中另一評論重點「唱段分布、編腔設計均遵循傳統」，則指出了另一問題：「原汁原味京劇正宗的遵循和本土化命題在藝術手段上是否能相互融合？」

紀慧玲提出的問題可和筆者〈什麼是京劇本土化？〉一文的觀點相互照應❶。筆者在文中指出「本土化」除了選材的地域考量之外，還應包括劇種藝術風格的調融。但是，如此一來，和「國光」另一原則「尊重傳統、原汁原味」之間，是否即出現了矛盾？

「正宗傳統、原汁原味」或許並沒有見諸於「國光」的文宣明示，不過這一直是創團幾年來鮮明的方向。傳統當然應該尊重，但是，問題在於：「本土化」和「原汁原味京劇」如何結合？傳統抒情美學如何和當代審美趣味相調適？

紀慧玲對於《媽祖》規矩傳統的梅派唱腔做出了「節奏緩慢」的評論，反應的就是這個問題，而在稍早「國光」的另一齣新戲《龍女牧羊》裡，這個問題已然浮現了。

《龍女牧羊》並不是臺灣三部曲之一，和本土化無關，是「國光」在創團之初，以「排成梅蘭芳生前未及推出之戲」作為「尊重傳統」的宣示。由大陸劉元彤編導、臺灣魏海敏（拜梅葆玖為師）主演的這齣戲，一切遵循古法，情節簡單，以唱為主，正宗梅派腔調，演員表現中規中矩。演出後的劇評，有肯定宗梅之可貴的❶，但是，一般而言最引發議論的是劇本的「老式」編法，學者蔡欣欣在〈希求梅韻

❶ 王安祈〈什麼是京劇本土化？〉，《自由時報》一九九八年四月二十五日。

❶ 王安祈〈繁華落盡之後的龍女牧羊〉，《表演藝術》四九期，頁六八。

的龍女牧羊〉文中❶，一語中的的說出了癥結：

抒情功能原是古典戲曲的傳統特質，十分符合老戲迷與老票友的審美情趣。然而對於年輕的現代觀眾來說，總覺得在主題意識、敘事結構、情節安排、人物塑造、歌舞、意境的營造上，都顯得相當薄弱平淡，似乎無法散發出「戲味」來，也難以引領觀眾沁入梅派的神韻中。

問題就在這裡，當我們懷著禮敬之心倡言「尊重傳統」時，考慮到的或許只是「傳統的虛擬寫意」迷人的一面，但是，除此之外，「傳統的主題意識、敘事結構、情節安排、人物塑造」的確存在許多和當代審美趣味難以相合的部分，而這個問題不止是一句「紮根於傳統的創新」簡單原則性宣示便能解決的，其間需要步步實證。而我們更不要以為是《龍女牧羊》這一齣臺灣製作的戲沒能達成梅大師的境界，其實，一九九九年七月當魏海敏在「北京京劇院」多位一級演員簇擁下在臺演出《穆桂英掛帥》時，面對這齣已經過考驗認證的梅派壓卷之作，臺下的觀眾一方面認真品味梅派的精髓，一方面也難耐比武奪印等場次敘事的緩慢。

本土化的實驗要到臺灣三部曲之三《廖添丁》，才突破了「題材本土化」的局限，編導的努力首先表現在性格塑造、人物定位之上，並未將此一傳說中變幻莫測的義賊「崇高化」，而是試圖將他還原為有血有肉的真誠人物，以凸顯卑微人物在時代困境下的生存掙扎。這樣的動機極為可取，雖然在具體呈現時，

❶ 蔡欣欣〈希求梅韻的龍女牧羊〉，《表演藝術》四九期，頁七〇。

有新意也有尷尬。

不過，無論是新意或尷尬，都和這齣戲最炫目的「日語、臺語、藝妓、武士刀」沒有全然的關係。武士刀帶來的只是新鮮感，卻沒有什麼創新的成果可言。關心戲曲的朋友都看過大陸的樣板戲，早就看過抗戰背景下操著一口京片子的日本軍官，看過穿著韓國婦女服裝唱西皮二黃所演的韓戰故事，即使沒接觸過這些，至少也都看過「復興劇團」《阿Q正傳》裡的「軍閥、國民黨、臺語、都馬調、用英語唱西皮流水」。所以，唐文華、馬寶山扮演的日本軍官穿和服木屐唱皮黃絕對不是創新；而我們對這些先天的尷尬倒也不忍苛責，大陸做了三、四十年的嘗試實驗都還沒累積出成果，我們怎能奢望在《廖添丁》一齣戲裡就獲得解決？因此，我們絕不希望新意和尷尬被「武士刀、臺灣國語」所掩蓋，而試圖從「京劇本土化」更深層的意義來做檢視。

什麼叫「京劇本土化」？除了「題材本土化」之外，更該達到以下兩層：一、本土劇種與本土藝術風格的滲透。二、本土視角觀點與文化內涵的呈現。第一項並非意味著京劇必須要唱「歌仔調」才算本土化，而是指京劇的鑼鼓程式、板腔套式是否將因鄉土特質的介入而呈現較活潑自由的風格變化？第二項當然更可以擴大為：「生存於此地的人民的思考角度與詮釋觀點」。

《廖添丁》顯然不擬只以「題材本土」自限，而有往「藝術風格」和「視角觀點」深入的兩層趨近的意圖了，雖然表現還不盡圓熟。

全劇的新意在於「舞臺調度靈活、武技身段設計精彩、整體節奏流暢（尤其上半場）」，這是導演李

第四章　當代戲曲的發展——臺灣的戲曲創新

九一

小平和朱陸豪、謝冠生、朱勝麗、吳劍虹等所有演員的功勞，如果布景設計能再靈活或簡易一些，導演或許更能揮灑灑得開。但是這種風格的形成卻又未必完全肇因於鄉土，若論功勞，導演對於京劇程式的重組打散靈活運用應居首功，換言之，並不是吸收了本土劇種的表演特質，而是京劇本身的重新組合，本土化在此是個誘因而非實質。

但是，唱腔的設計卻不同於身段之新穎，除了眾仕紳的「饒舌歌」之外，作曲編腔的突破並不大，尤其是下半場，廖添丁逃亡時和阿緣的交互唱段，板式非常規矩沈著，京味兒十足，很難找出什麼鄉土特色，日本軍官的大段唱，無論唱詞或唱腔都是非常典型的京劇，因而整齣戲在「做功的靈動」與「唱功的嚴整」之間，產生尷尬。

劇本也存在著一些尷尬。這是個很「小品」的劇本，雖然有些片段很精彩，但是，整體情節分量單薄了些，素材過於簡單，幾乎上半場已經把劇情演完了，下半場只能轉為藉唱抒情，唱段如果不能對人物性格塑造起到深化的作用，平面情感一再藉音樂宣洩，勢必拖緩下半場節奏。編劇的文辭寫作運用了不少詩詞，但是，也因此而非常「中原、京劇」。典雅的辭風和全劇的基本風格（包括「鄉土性」以及廖添丁的「憨直喜感」）之間的反差，或許是編劇有意的設計，擬於流暢的表面之下鋪墊一股蒼涼的底蘊，但是，當音樂和整體劇情都還無法配合時，這齣戲的唱詞還是適合走機趣、鄉土的路子。其中唐文華的大段唱，顯然是想藉著日本軍官真實內在的呈現來擺脫對異國統治者全然醜化的窠臼。這樣的編劇動機很可取，貼近了創新的本質，展現當代臺灣的新詮釋觀點，更可使「京劇本土化」不只停留在表象意義上。可惜，整

編劇更清楚的自覺到要深入挖掘每一個人物的內心，無論是正派或反派。

體塑造還是平淺了些，宮崎俊秀的面目和一般戲劇裡的日本人並沒太大的不同，臺灣仕紳的性格也都很典型。至於廖添丁到底「是小偷？還是義賊？」在這麼簡單的故事裡，並沒有太多的探索空間。劇終藉字幕所做的「反映時代」的大段表白，更顯得尷尬。

京劇的創新何等難為？一切從頭摸索。在七〇年代「雅音小集」篳路藍縷扭轉觀念，將現代劇場諸元素與傳統戲曲相結合之後，「當代傳奇」更進一步，將「現代劇場諸元素」轉進為「現代戲劇的手法與觀念」，開發出「古典與現代混血」的新局；九〇年代「復興劇團」與「國光劇團」在新的政治局面與文化思潮中又有了新的探索，雖然個別劇作水準不一，但大體而言，臺灣的京劇創新，體現了以下幾項值得注意的意義：

1. 戲曲導演職能逐漸明確

2. 嘗試「兒童京劇」新類型以落實戲曲教育紮根觀念

3. 改編世界經典作為戲曲國際化的策略並嘗試戲曲與異文化的接觸

4. 傳統戲曲反映當代社會政治思潮（本土化）

5. 傳統戲曲與當代文化議題接軌（女性主義）

這幾點不僅是戲曲發展的方向，更是戲曲所體現的社會文化意涵。傳統戲曲能與當代的社會文化相互交涉當然也是「現代化」的一種表現，但若只是掠取表相妝點傳統，就未免令人惆悵了。而最令人憂心的是對傳統的不理解，對於傳統戲曲「抒情造境」美學特質沒有深入體認，誤以為唱得多、唱得慢就是傳

統，對於傳統諸多元素之中何者該捨何者該取並無清楚認識，奢言擁抱傳統其實卻不深知傳統，無法奠基在傳統之上展現新意，恐怕是當代戲曲界最大的遺憾。

貳、評析篇

第一章　如何評析當代戲曲

由於當代新編戲曲在創作過程中已有了和傳統戲不同的美學思考，因此在評析這些新戲時，有一些前提必須先作提示。正如第壹篇第一章〈何謂當代戲曲〉中介紹全書架構時所述，**在歷史發展的陳述之後，再橫向提煉出幾個觀測點，分別指出當代戲曲在這幾方面已有怎樣的整體趨勢，已經發展到怎樣的程度，然後，我們才能站在這些基礎上思考評量個別新戲有哪些開創或不足。**否則，一律以傳統戲的敘事方式當基準來評量當代創作，那麼任何一齣新戲的結構都有可能得到「緊湊精鍊」的評語；一律將唱詞曲文和標準的「詩讚體」句式相比，那麼很多編劇都有可能得到「突破傳統」的高評價。更有甚者，一向謹守傳統文化以溫柔敦厚為美學原則的臺灣戲曲觀眾，在乍見大陸新編戲時，無不驚訝讚嘆其「顛覆意義、文化批判」，其實殊不知揭露封建傳統黑暗隱私是大陸「戲曲改革」前期的共同基調，許多戲都以此為創作前提，如果不了解這個現象，那麼幾乎可以從每一齣戲裡讀出「現代新意」而以為這就是「戲曲的現代觀」，大部分新戲都將因此而無法獲得允當的評價。因此，在做個別劇作評析之前，本章試圖分從「情節結構」、「表演設計」、「性格塑造」、「演員形塑」、「曲文唸白」、「思想內涵」、「舞臺美術」、「導演統籌」等幾個層面，歸納當代新編戲曲現有的成就，作為評騭劇作時的背景與基準。

這八項評量要點涵蓋「編、導、演」三大面向，當代戲曲已然由傳統的「演員中心」擴大為總體劇場，繼「編劇中心」確立之後，「導演中心」也有成形的趨勢，因此必須從編導演三方面提出「全方位的美學觀點」來觀照任何一齣新戲。每一個項目的成果展現都涵融了編導演的心血智慧，但若要仔細區分，則「情節結構」、「性格塑造」、「曲文唸白」與「思想內涵」主要是編劇的工作，其中「性格塑造」與「演員形塑」不盡相同，「性格塑造」是編劇的刻畫，「演員形塑」是演員在塑造人物時所運用的手段，也就是「腳色、流派藝術、斯坦尼斯拉夫斯基表演體系」三者之間交互關係的體現。而戲曲之「結構」不同於小說，在「情節結構」之外還需同時考量「表演設計」，二者同時體現戲曲結構的完整意義。「表演設計」在此只指狹義意義，包括唱腔、身段舞蹈或其他類藝術手段的選擇安設，其中有演員與導演共同的構思與體現，至於屬廣義表演設計的「舞臺美術」一項，則單獨立論。燈光布景、服飾化妝雖是劇場設計部門的工作，但是舞臺美術的加入對編導的敘事手法起了必然的作用，直接影響劇本結構與導演調度，而這一切最終需由導演完整統籌。

大體而言，「舞臺美術」與「導演統籌」是傳統戲曲原本不存在的項目，為當代新戲所特有，其他各項在傳統戲裡也是必備的要素，但是內涵與當代新編戲不盡相同，當代的創作在這些項目都已經發展出了新成果，評析時必須奠基在現有的成績之上，以下將分項說明。

在分項解說之前需先說明一事：有些項目因為在第壹篇歷史陳述時已經舉過詳盡例證，此處篇幅稍簡，僅提出參看章節，煩請讀者自行翻閱。有些項目則還需詳加說明（如思想內涵、舞臺美術），因此，以下各項篇幅並不均衡，但重要性是一樣的。而排列先後也以篇幅為次序考量。

一、情節結構

傳統戲以「抒情造境」為美學原則①，有些戲情節簡單，只不過像是「一個特寫、一段意境」，強調敘述性與抒情性，「情感高潮」重於「情節高潮」，所抒之情有時僅止於對人生各種境遇的些微觸發感懷，並不往思想性、哲理層面上發展，情緒反應未必關涉抉擇，也未必導致情節進一步的推演，由於唱段和「情節事件的緊張點」並不緊密扣合，「游離」的特質使我們常常無法以「緊湊與否」來論述其結構。這樣的美學精神在抒情文學的傳統中自有其重要地位，但卻必須以「音樂唱腔」（結合舞蹈身段）之優美動聽為主要基礎。而戲曲演變至當代，大眾文娛的主流早已轉變為電視電影，戲曲唱腔不再是流行音樂，當戲曲已然走過了流行的年代，創作者便不能再耽溺於「演員藉唱抒情、觀眾聆曲審美」的傳統欣賞趣味了。因此，當代戲曲的編演，很少只以「唱腔／情感高潮」為主體，多半要尋創較複雜的劇情，由抒情性向敘事性過渡，「情感高潮」之外更強調「情節高潮」，講求情節的分量與曲折度，並運用「衝突、逆轉、懸疑、發現」等敘事技法以形成戲劇張力與高潮的引爆。至於實際的例子，除了以下個別劇作析論之外，請參考本書第壹篇第二章〈當代戲曲的發展——大陸的戲曲改革（上）〉「編劇個人特色的展現——結構技法的精進（以范鈞宏、翁偶虹劇作為例）」。

① 詳見王安祈《傳統戲曲的現代表現》，臺北：里仁，一九九六年，頁六七、一一六、一一七。

二、表演設計

考量戲曲的「結構」時，首先要有「戲曲結構」不同於「小說結構」的觀念：小說是案頭的書寫，結構只以「情節布局」為主；戲曲是場上的搬演，除了「情節布局」外還必須有整套的「表演設計」。也就是說，戲曲結構可分為「情節結構」和「表演結構」兩個層面。

在學術研究領域常用的「排場」一詞，根據曾永義先生的定義：「排場是指中國戲劇的角色在場上所表演的一個段落，它是以關目情節的輕重為基礎，再調配適當的角色，安排相稱的套式，穿戴合適的穿關，通過演員唱唸做打而展現出來。」❷其實主要指的就是在情節與表演的相互配合下的整體氛圍營造。為了避免與慣用語混淆，直接改用「舞臺表演設計的整套結構」，簡稱「表演結構」，或者更直接一點稱為「表演設計」。

角色（配合服飾、化妝）

利用表演藝術（或唱或唸或做或打）

搬演情節

表演結構設計的優劣直接影響整齣戲的成敗，一個劇本如果有精彩的的情節、妥善的布局，卻在唱唸做打的安排中失了準頭，一樣有可能全盤皆敗。同樣的情節，換用不同的角色主演、利用不同的表演藝術，即可能產生全然不同的效果。對傳統戲而言，很多戲原本就是以「提供演員發揮表演特長」為前

❷ 曾永義〈說排場〉，收入《詩歌與戲曲》，臺北：聯經，一九八八年。

提，因此不常發生表演設計失去準頭的現象。但是，當代新編戲由於劇作者展現了強烈的個人理念，劇本也都有鮮明的主題意識，必須仔細考慮如何在情節推演中結合表演呈現創作理念，萬一表演設計不恰當，整個戲曲結構即將失衡並進而影響主題呈現。而表演不僅是導演和演員的工作，編劇在劇本裡就該先做安設。本書第貳篇個別劇作評析時，即以田漢所編京劇《西廂記》最後三場以及《白蛇傳》的〈合缽〉作為二者不相稱的負面例子。

而就表演本身的設計而論，傳統戲重點唱段的安置未必在事件衝突矛盾的關鍵時刻，往往事過境遷後的追溯回憶才是抒情核心，當代新戲則重視情節高潮引爆點前後的表演設計，音樂上綜合運用地方戲聲腔及歌謠小調或說唱曲藝，唱腔旋律複雜，經常多人交替聯唱一曲，甚或一句分由二人唱，並引進「重唱」等唱法（即以臺灣為例，八〇年代雅音小集與當代傳奇首開重唱先例，往後運用更有多種巧妙，大陸作曲家在音樂上的突破更可寫為專書），而戲曲之外如電影、舞蹈等其他藝術的手法也被吸收運用，「慢動作」甚至「現代舞」等新身段，共同促成戲曲表演的多元化設計。

其他藝術的被吸納進戲曲作為表演的設計，臺灣「當代傳奇劇場」早在一九八六年的《慾望城國》裡就做過嘗試，這齣戲「掙脫傳統戲曲程式」的企圖極強，此番用心遍見於每一處設計，而融入新表演元素最明顯之處當在馬克白登基大典之上，馬克白夫婦弒君、殺友、嫁禍、奪位一切計謀均順利得逞，榮登大寶之際安排一段舞蹈自是順理成章。不過此處「當代傳奇」不用常見的綵帶舞、翎子舞，特由該團製作人林秀偉親身登臺表演一段面具舞，製作人原是現代舞著名的舞者，這場單人獨舞更融合了日韓東亞藝術的風韻，和京劇身段整體相容卻仍可見出獨特之風姿，而多面面具交替出現更具備了深刻的象

喻意義。這段表演設計，對情節之推演轉接、性格之深入刻畫，乃至於整體意象之營造，均有醒目而不突兀的效果。

同樣的，「當代傳奇」一九九○年推出的《王子復仇記》也有一段舞蹈的穿插。那是王子藉優伶演戲暗諷叔父弒兄奪嫂的段落，這場戲筆者編劇時盡量呈現中國文字的古雅之風，而舞臺的表演設計則完全呈現異國情調，黑衣舞者一邊跳著現代舞一邊配合說書老者於箏琶伴奏中的吟詠。在文字與表演的反差之中，是以「戲中戲」的不受規範約束為基礎，凸顯的是王子裝瘋的乖謬情境。

這類新元素的融入，使得現代戲曲在表演結構上不必拘泥傳統程式，多元的嘗試當可為戲曲的前途找到更豐富的可能性。

三、性格塑造

傳統戲在教忠教孝的觀念下，人物多半「正反二分、忠奸判然」，當代新戲編劇對人物的性格塑造卻往往不是單一的，或是以醜為美，或是強調性格的發展轉變，或以壓抑之下乍然湧現的真情為描摹重點，或是掘發人物在善惡之間的灰色模糊地帶，或是在看似正面的鋪設中隱隱鉤沈出人心的內在深層私念，總之，極力開拓的是「人性的幽微隱私複雜面向」。而編劇刻畫人物的手法也不同於往昔，傳統戲多「藉唱曲自剖心境」抒發當下情感並呈顯性格，當代戲曲則改讓人物從「對事件的反應抉擇」中體現個性。

因而「情節分量、事件強度」成為必要，而「唱段」與「情節的推演」、「情緒的抒發」、「性格的呈現」四者之間更必須包融涵渾交會，大段唱腔不能造成情節進展的停滯，不像傳統戲大部分的唱段只具備單

純抒情或寫景的功能，這是當代戲曲新的性格塑造法與情節結構、表演設計之間的交互關係。詳見本書第壹篇第二章〈當代戲曲的發展——大陸的戲曲改革（下）〉「新編戲的性格塑造與斯坦尼斯拉夫斯基體系對傳統流派藝術的消解作用」與第貳篇《阿Q正傳》及《羅生門》評析。

四、演員形塑

對於劇中人物性格，編劇有劇本上的刻畫，演員則需在體會劇本之後更運用表演手段予以形塑。傳統戲曲的「腳色」在此發揮重要功能，在「劇中人」與「演員」之間居關卡媒介地位的戲曲腳色，一方面擔負著象徵人物性格的作用（就腳色與劇中人之間的關係而言），一方面更要以表演藝術的專精為其分類孳乳衍生的標準（就腳色與演員之間的關係而言），同時，演員通過腳色媒介以塑造劇中人性格時，腳色所代表的「整套表演藝術程式規範」成為最重要的資源手段，而傳統戲「演員中心」的特質又日漸形成「表演藝術風格化、個性化」的現象，「流派藝術」乃成為腳色分類之下另一套表演特質的展現，「演員→角色→流派→劇中人」的流程長期以來已成為戲曲表演的模式。然而在當代「編劇質性」明顯轉變、轉為劇作理念優先（包括集體政治意識與個人理念）時，便不可能再出現「專為提供演員發揮表演所長」的專屬劇目了，這時這套表演流程便受到了衝擊。而另一項不可忽視的因素是：話劇表演普遍運用的「斯坦尼斯拉夫斯基體系」，同時亦延伸滲透到了戲曲界。流派藝術的嚴謹規範，其實在某種程度上已可消散瓦解。演員對人物性格的塑造，早已突破了流派的限制、角色的規範，甚至更已結合了其他類藝術的各種手段。當代的著名演員可以擁有「代表作」，但是不容易開宗立派。「演員形塑」必須與「表演設計」

一同觀察。詳見本書第壹篇第二章〈當代戲曲的發展──大陸的戲曲改革（下）〉「新編戲的性格塑造與斯坦尼斯拉夫斯基體系對傳統流派藝術的消解作用」）。

五、曲文唸白

板腔體戲曲的曲文一律屬於「詩讚」系統，唱詞不是七言便是十字，句式分別以「上四下三」和「三、三、四」為標準體式，其間另有襯增減垛等靈活變化。不過當代新編戲在唱詞方面有了更多的揮灑空間，由於編腔作曲早已不拘一格，西皮二黃的基礎之上，不僅板式可交錯運用（例如「二黃」腔調也可新創「快板」），更常多方鎔鑄曲藝或地方聲腔新編曲調，因此作曲者往往「歡迎」編劇寫出參差不齊的唱詞，以提供腔調設計時的靈感，所以當代戲曲編劇無不在「七、十」字的基礎之上縱橫變幻，長句可多至三、四十字，也有寫出以「五字」為主體的成功例子，總之，「突破板腔體詩讚系傳統」已成共識，優劣成敗端看編劇的筆下功夫與作曲者之融合配搭。詳見本書第參篇選錄之唱詞部分。

至於唸白，傳統戲中擔負的功能較多，除了推動劇情、揭示內心等屬於劇情部分的戲劇作用之外，另外還有「提供演員發揮頓挫抑揚白口藝術／嘴上功夫」的需要，因此多半較為繁複，本書曾以翁偶虹《響馬傳》為例做過分析。而當代新編戲的唸白功能只在戲劇範疇之內，並無額外的「表演藝術展示」作用，「對白」又多過「獨白」，因此往往較傳統戲簡鍊，像羅懷臻《金龍與蜉蝣》中的「狼?羊?」對白就是最典型的例子，簡單幾個字就有無限啟迪玄想的空間，餘韻無窮，而《曹操與楊修》的針鋒相對與《徐九經升官記》的機趣，都和傳統戲的寫法不同。

六、導演統籌

傳統戲沒有導演只有「主排」，由他負責場面調度走位，並和主要演員、文武場共同商量決定採用哪些音樂和身段形式，主要的劇情推動、情感抒發仍是靠唱唸做打。然而導演一職加入傳統戲曲之後，對戲曲創作產生質變，不僅舞臺美術由導演統一籌劃，甚至對演員表演方式也有重大影響，身姿亮相位置等不能全按照傳統程式，內在情緒不能全由聲音肢體的程式技藝展現，一切必須統合在導演的「舞臺構圖」之中，很多意念不再用唱唸表述，結合舞臺美術的「畫面處理」逐漸和演員的唱唸做打有分庭抗禮之勢，「以形體取代語言、以意境醞釀氛圍」的趨勢已然形成，和傳統充分運用表演特色以抒情演劇的表現方式有了本質上的差異。詳見本書第壹篇第二章〈當代戲曲的發展——大陸的戲曲改革（下）〉「導演中心」隱然成形」以及本章第八項「舞臺美術」最後一段所舉《紅樓夢》《徽州女人》諸例。

七、思想內涵

體現「現代觀點」是當代戲曲的首要條件，無論舞臺美術如何進步，無論服裝音樂如何創新，這些都還是「戲曲現代化」的外部形式條件，甚至「敘事技法、情節布局」的多樣變化，都還未能真正深入主體。現代觀點的體現，思想內涵的徹底翻新，才是「戲曲現代化」的首要內涵。筆者曾指出戲曲創新過程中的三階段發展：「第一期」指傳統戲，「第二期」是形式上創新而思想仍以傳統道德價值為依歸的過程中的三階段發展：「第一期」指傳統戲，「第二期」是形式上創新而思想仍以傳統道德價值為依歸的新戲。所謂「形式」，指的是戲劇的表現手法，包括音樂唱腔、服裝化妝、舞臺調度、布景設計等等，而

「劇本」的「形式」層面也應涵攝於此，指情節布局與場次結構等敘事手法。至於「第三期」，則指劇本

在思想內涵上都已翻出了傳統的框架，對既定的價值觀做出重新的審視或是顛覆嘲弄。❸

以上所述是戲曲從外至內現代化的理想樣態，而若就現有的新戲成績做綜合歸納，則「由『反封建』

到『走出反封建』」與「『走出道德化』」（道德理想的剝除），是大部分新戲在思想內涵上迥異於傳統之處。

大陸戲曲改革前期，在政治的需求下，「反封建」成為創作的基調，戲曲的情節主題多以揭露舊社會

的醜陋黑暗為主，嚴重挑戰了善惡報應的傳統戲曲文化。這時期的大量創作是特定時代的產物，但是，

在事過境遷後評析當時劇作時，首先應認清「反封建」並非「原罪」，儘管這些戲展現的是集體政治觀念，

但個別作家、個別劇作仍有不同的藝術水準，在反封建的思想內涵中仍有許多值得永恆流傳的好作品。

本書第壹篇大陸的戲曲改革即舉出同一位劇作家陳仁鑒同時期的兩部作品《團圓之後》和《春草闖堂》

的比較為例，證明藝術是檢驗作品的唯一指標。何況新主題意識的出現，連帶的使敘事技法也必須改變，

「逆轉、發現、衝突、矛盾」等技巧，有些正是為了因應新主題而被大量運用的，而題材的開拓性也是

不容否認的新成果。文革之後，大部分劇作家將對制度的批判內化到人性的深掘，而戲曲傳統的道德教

化功能也因這麼長一段時期的不同思考而逐漸從新戲中退出，許多戲引人深思之處都在於「道德理想的

剝除」，新的思想內涵使當代新戲體現了新的文化意蘊。

　　所謂反封建主題在題材上的開拓性，主要指的是對於帝王性格的塑造。傳統戲曲對帝王的內在生命少

有探討，帝王思路的轉折與個人情緒的波動，很少有人認真著墨。而在反封建的前提下，帝王的內心被

❸　詳見王安祈《傳統戲曲的現代表現》，臺北：里仁，一九九六年，頁一二〇、一二一。

推到前臺，因此我們必須承認主題對題材有限制卻也有開拓。越劇《深宮怨》❹和羅懷臻《真假駙馬》❺

正是其例。

《深宮怨》寫的是徽欽二宗被擄北番，趙構登基即位為高宗，表面上致力於迎回二聖，內心的深層

隱私卻是：「怕只怕父皇皇兄得返駕，皇位玉璽一旦拋。」然而，面對朝野紛紛的流言蜚語，他只有以

「分疆割土」的方式贖回母后，「迎母后、安定人心學仁孝」，全劇遂在這樣的心理基礎上展開情節。

不料，太后一回朝，團圓的情緒剛感染觀眾，劇情就產生一大逆轉，因為璦璦公主（徽宗親生女

兒，雖非太后所生卻情同骨肉）竟也在同時逃脫還朝。骨肉團聚原是人間喜慶，但攤在太后面前的問題

卻是：太后在北國被迫另嫁的隱密有可能被璦璦揭穿！全劇在每個人都經歷了激烈的內心糾葛衝突之

後，終在保全皇家名節的前提之下，犧牲了無辜的璦璦。

《深宮怨》的太后和公主還只是「情同母女」，而羅懷臻的越劇《真假駙馬》竟更寫

出了「夫妻母子不相認」的人倫悲劇。

新婚的公主駙馬歡喜出遊，駙馬失足跌落山谷，公主悲痛之際，竟在婆婆的同意下以丈夫雙胞胎兄

弟假代駙馬。假駙馬與公主假戲真做，三年後公主懷了他的孩子，在一個喜慶宴會上，真駙馬赫然歸來！

公主一身二嫁的醜聞怎能外傳？最後，在皇帝面前，妻子不認丈夫，親母拒認親子，失去身分姓名的真

❺ 《真假駙馬》羅懷臻編劇，收入《西施歸越──羅懷臻探索戲曲集》，上海：學林，一九九〇年。

❹ 越劇《深宮怨》又名《血染深宮》，李莉編劇，收入《第五屆全國優秀劇本創作獎獲獎作品集》，北京：中國戲劇

出版社，一九九一年。

駙馬慘死御前，公主的貞節則得以確保。《真假駙馬》就這樣把鉅大的矛盾鎖定在「夫妻、手足、母子」的血緣至親上，親密的倫常關係竟然會為了保護另一層「綱紀」的穩固性而被擊潰，直看得人不寒而慄。

羅懷臻把「對封建的批判」建立在「倫常的顛覆」上，「倫常的顛覆」是批判封建的方式，也是被批判的具體內涵。這齣戲和傳統文學的溫柔敦厚已完全背道而馳，但對皇家人物內在思緒的剖析是在傳統戲裡不常出現的。

五、六〇年代，戲曲改革的初期，反封建成為新主題的時期，也正是中共新政權初建立、新政權亟待鞏固的時刻，愛國精神是一定要被強調的，愛國原本是傳統戲曲裡一貫的主題，但是，如何把「反封建基調、帝王隱私的揭露」和傳統戲裡的「愛國忠忱」相銜接，卻成了編劇必須面對的新課題。大部分的編劇都運用這樣的處理法：把「國家（黎民百姓）」和「封建帝王」區分為兩個概念。在傳統戲裡，君王和國家的概念是一致的，「食君祿、報王恩、晝夜奔忙」是常見的熟詞，忠君就等於愛國。而戲曲改革後的新編戲，多半藉用「忠君」和「愛國」劃分為二的辦法，一方面滿足反封建的主題，一方面又維繫住愛國精神。例如梅蘭芳生前最後一齣新戲《穆桂英掛帥》以及范鈞宏新編的《滿江紅》和改編自揚劇的《楊門女將》都是明顯的例子 ❻。

所謂「道德理想的剷除」也還需要詳細解釋：在「反封建」的前提下，出現了一些「善惡無報」的

❻ 《穆桂英掛帥》番邦入侵，隱居田園的穆桂英為了該不該接帥印而和佘太君爭辯時，桂英辛酸的唱出了功臣的悲哀：「慶昇平朝房內群小並進，隱居田園把元帥印又送到我楊門」「凱旋歸、人添恩寵、我添新墳」，最後掛帥的行為，不是保君王而是為人民。

當代戲曲

一〇八

作品，例如王魁負桂英這個故事，傳統戲無論最後鬼魂是「活捉」還是「情探」，總之王魁必遭報應，但上海京劇團的《青絲恨》，卻以一場夢境取代了鬼魂情探，王魁驚嚇連連冷汗淋淋，但這只不過一夢黃粱，驚魂甫定之後，拭去汗水、整整衣冠，冷冷的唸著「烏紗蟒袍仍在身」穩穩踱方步下場，結束全劇。「惡無惡報」的情節安排是對於幾千年來戲曲傳統的一大挑戰，劇作家的目的是藉此揭露封建社會的黑暗面：「好人死了，位高權重的壞人依舊好好的活著」，但結果卻意外呈現了人生的真實面相。善惡有報天理循環是老百姓對生命的深切期盼，明知人生未必圓滿卻殷殷祈求戲裡有個圓融收場，這是觀眾對戲曲的求償心理，戲裡的道德正義有著深厚的社會文化內蘊，卻不是人生真相的呈現反映。而當代新編戲曲卻為了符合「反封建」前提而顛覆了傳統的道德性，真實的體現了人生實情。動機有著政治的考量，結果卻新闢了藝術天地。

而文革結束後，「新時期」的創作，政治的箝制力稍放鬆後，反封建不再是一致的主題了，劇作家的思考由制度社會的批判轉向對人性的深思，「走出反封建」成為大部分劇作家共同的努力方向，即使戲曲背景仍放在宮廷內鬥，但對人性的鉤掘顯然更為深刻，福建作家群鄭懷興、周長賦等人的劇作可為例證，而像《曹操與楊修》這類具有戲曲發展里程碑意義的戲，動人之處當然更在於人性真誠的思考，與反封建已全然無干了。這齣戲沒有什麼明顯的批判對象，寫的是兩個真誠的心靈的碰撞。其中的道德判斷奠基在自身及彼此高貴理想與卑微私見的隱顯糾纏起伏衝突之上，並沒有標舉絕對的真理作為行為的規範。

這齣戲由一九八八年首演開始，至今十年，始終深入人心，正是因為劇作家已將人性的刻畫提升到普遍化恆常化的境界。

同時，「走出道德化」的戲依舊以各種形式出現，無論悲劇喜劇，與前期不同之處在於：創作動機與

反封建無關，像是漢劇《求騙記》，流暢的敘說了一個喜劇性的故事，機趣的體現了官場的生動面目，更

觸及了人生的真情實境。傳統戲裡正面宣揚的道德條目與價值觀念，在這戲裡被一些「小人物」以嬉笑

怒罵的方式玩弄於唇舌股掌之間。在觀眾的爆笑聲中，傳統價值一一崩裂潰散，解體之後殘存下來的，

才是未經裝飾、未經框設的最真實的人生與最赤裸的人性。道德正義在此是不重要的，生動與真實超越一

切。

戲曲改革前期，在「反封建」的要求下出現了一些「走出道德化」挑戰傳統戲曲正義的戲，而文革

之後，劇作家以人性的深度思考作為「走出反封建」的方式，同時，當戲曲的功能已以「呈現人生真實

情境」為主時，觀眾內心深處所企盼的符合道德性的圓滿人生，也已逐漸從戲裡走出了。

「走出反封建」與「走出道德化」是當代新編戲在思想內涵上兩個重要的新主題，而二者交錯複雜

的關係，是我們評騭這些新編戲時所應具備的歷史背景與認識基礎。

大陸的劇作家走出了反封建的影響，對人生、對人性做出更寬闊的思考。臺灣的創作原本就沒有意

識型態的負擔，可是長期以來，還是受到「復興傳統文化思潮」的影響，戲曲本身的「個性」又偏向傳

統保守（不像「小劇場」崛起於對體制之反叛顛覆），整體風格仍偏向溫厚，一旦接觸到大陸大量作品，

驚覺其中的新思考迥異於往昔，有時在分辨的能力上不免顯出了迷惘。例如，受邀來臺、通過強力宣傳

在國家戲劇院盛大上演的「莆仙戲」和「徽劇」，選擇的戲碼就反映了上述的「迷惘」。《團圓之後》固

然是莆仙戲的代表作，但強烈的反封建訴求實在只能反映五〇年代的氣氛；新得獎的徽劇《呂布與貂蟬》

固然有對美人計的新思考，可是相對於大陸近半世紀的新戲成果，這樣的新處理實在不夠分量。在焦點不準確的情況下，這兩齣既不能呈現古老劇種素樸原貌，又不足以作為新成績單代表的戲，熱熱鬧鬧的上演卻糊裡糊塗的落幕了。至於臺灣自行製作的幾齣戲，倒在思想意涵上有所突破，「復興劇團」首先在戲碼的選擇上展現了藝術的眼光，《徐九經升官記》適時的扣緊了臺灣的政壇現狀，《荒誕潘金蓮》在大陸劇本的基礎上展現了本土劇團的導演和製作能力，原著中一些「直刺封建幽靈」的關鍵都被導演聰明的消解轉換為女性情慾的思考，直搭上臺灣當前最受關注的議題。《阿Q正傳》對無知小人物性格的塑造，直接挑戰傳統戲的善惡分明，最新的《羅生門》則以質疑真理的方式試圖對人性做出深邃思考。這幾齣戲和大陸劇作家九〇年代以來放棄道德真理追求的題旨一致，而必須分辨的是：「棄守道德」非但不是負面評述，反而能正面的使戲曲展現更寬闊的思考空間。文學藝術原本就不必提出什麼準則、做出什麼判斷，長期以來戲曲擔任的「社教功能」，在當代劇壇終於有被掙脫的趨勢！不過「藝術性」終究仍是檢驗戲好壞的唯一指標，有些觀念意識倒退數十年的戲依舊出現在當代劇壇，但我們並不會只因其道德觀之陳舊而先一步即予以全面否定，同樣的，如《羅生門》以「對真理的質疑」為主題的戲也必須通過藝術的考驗，不會因其思想超前而一切從寬。「棄守道德」是現代戲曲作家思想意念上的進步，但不是評析戲曲優劣的唯一尺度。

八、舞臺美術

舞臺美術（簡稱舞美）是一項專業的劇場設計，本書所論著重在舞美加入之後與敘事技法之間的交

互作用。

傳統戲曲舞臺不設布景不用燈光，場次轉換自由，加入舞美之後，首先形成「一場一景一時空」的新分幕觀念，而後劇場設計者越來越體認布景與戲曲虛擬本質之間的關係，舞臺美術愈趨空靈，但上下場觀念已然打破，對敘事技法產生明顯改變，例如針對換景之所需，編導必須藉用幕後合唱等方式作為轉接，而許多戲卻能成功的將彌補空隙的實際作用轉化為藝術手段的新開創。同時，由於舞美已正式成為當代戲曲創作中不可或缺的一環，劇作家在編劇構思之初，即必須考慮舞臺轉換的多變性以提供劇場設計發揮的空間，導演更可以舞美為手段為資源提升「畫面處理」的重要性，突破傳統戲以歌舞演述故事的傳統。

由於前一篇歷史敘述時不便納入這項議題，因此本節將詳細舉證分小節說明如下：

(一)傳統戲曲結構的基礎——分場

板腔體傳統戲的結構以場次區分為基礎，「如何分場——如何把劇情區分為幾個大段落，再安排彼此的銜接轉折，並在各段落之內各自做細節的經營」是檢驗傳統戲外在結構的最基本工作。場次數量的多寡與轉接方式可考驗編劇演述情節的技法是否明快流暢。

板腔體傳統戲的「分場」不同於元雜劇與明清傳奇的「分折」「分齣」，「場」是以人物上下為區分基準，從有人物登臺開始就算一場的起點，其間劇中人穿梭上下、出入頻繁，只要始終維持「有人在臺上」的局面就還在「一場」的範圍之內，直到臺上所有的人物全部下了場，才叫一場結束；從台上所有人物

清光到再有人上場，才算做另一個場次的開始。這和元明戲曲的分段意義完全不同，與音樂無涉、和

唱腔無關，即使一場全用唸白也可組成一場。而這種「場」的意義和元明戲曲的「排場」觀念也不一樣，和

排場主要指「表演針對情節所做的設計」，是表演與劇情的相應，和角色安設、唱腔分布、情節起伏都有

關連，而板腔體傳統戲的「場」則是長短不拘、文武不限，和悲歡怒更無牽扯，純粹只是「段落區分」。

由於傳統戲曲舞臺沒有布景燈光，一律以「空臺、明臺」為原理，所以場次轉換完全沒有換景的羈

絆，只以人物之上下為基準。因為沒有布景，每一場所指定的空間即完全由「演員的表演」來確指。表

演指的是唱、唸、做、打的任何一項（唱唸當然也牽涉劇本的曲文賓白），演員若是唱著「龍行虎步上金

殿」，舞臺就是金鑾殿；演員如果做出搖櫓推舟的身段，舞臺就是秋江碧波。唱唸做打任何一項單一的指

點，或是兩三項結合的運用，都可以完成「指示舞臺環境」的功能，所以梨園行話有「景就在演員身上

「景從身上來」之說。而一場之內時空是可以自由延伸或任意轉換的，當演員一邊走著圓場一邊唸著「行

行去去、去去行行」時，舞臺就在街巷之間伸展蜿蜒著；當演員表演拾階登樓的

動作時，舞臺空間也正提升往高處；一旦登上了樓層，舞臺就代表樓上了。而此時若又有人從「上場門」

出來，唱唸數句又欲登樓時，舞臺就是樓上樓下同時並存的兩個空間。而有時兩個空間又可以是不相連

接的，例如《一匹布》《奇雙會》就是有名的例子。

(二)舞美加入對分場的影響

以上所述為傳統戲舞臺的特質，而在「戲曲改革」之後，空臺、明臺的質性有了轉換，布景燈光的

設計開始正式的加入。雖然「海派京劇」早有機關布景並以此聞名，但京朝派始終未將之視為正統；雖然某幾齣傳統戲早已運用了布景，但一般都只視之為個別事例，空臺、明臺始終是傳統戲的特質原理。「戲曲改革」之後卻不同了，在戲曲教育中，「舞臺美術」被當作正式的一個學科；在戲曲演出中，更是製作群（劇組）中不可或缺的一門，甚至還出現了一個讀來彆扭卻已被當作正式縮寫的簡名：「舞美」。

雖然「以虛擬為原理的戲曲到底能不能加舞美？」是個至今仍有雜音的問題，不過舞臺美術在整體戲曲走向中已經是少不了的一環了。布景燈光的正式全面加入，是當代戲曲中公認的事實現象。

布景的設計也歷經了軟片、實景等好幾番變革，無論如何，加上了布景之後的舞臺所指涉的環境地點便不再只由「演員帶出來」了。原本一場之中時空自由轉換的特質受到了限制，雖然當代的舞美設計者都有「盡量不在臺上搭實景，盡量以寫意造境式的設計，配合戲曲虛擬的表演程式」的認識，但基本上仍常出現每一場景指涉同一地點的現象，「一場／一景／一時空」無可避免的漸成趨勢。而基於換景的需要，場次轉接時常需落幕或暗燈，「分幕」也已逐漸取代了「分場」。

(三)新分場觀念對劇本編寫的影響——以京劇《紅樓夢》為例

增設布景的得失已無須爭辯，因為這已是當代戲曲的既有現象，舞美不僅和導演工作相關，甚至更直接影響了編劇的寫作。在此或可用筆者所編京劇《紅樓夢》黛玉葬花一段的處理當作一個實例：

京劇《紅樓夢》第三場主要演的是黛玉葬花，當筆者編劇時，原本設想黛玉直接荷鋤唱上，但後來覺得過於呆板，乃請導演及舞美在天幕之前另加一道紗幕，形成前後兩個表演區，利用紗幕的區隔及燈

光的映照，兩區一顯一隱、一虛一實，分別表現「黛玉葬花」及「寶釵詠絮」的對比場面。具體的處理是這樣的：

幕後女聲齊唱：花謝花飛飛滿天，

落絮輕沾撲繡簾。

一樣是春深芳盡飄香景，

撩人心事不一般。

（黛玉持花帚荷花鋤，由下場門出現在紗幕後，緩緩做掃花身段，始終以側身面對觀眾）

一邊是自憐紅消香魂斷，

荷鋤葬花淚潸然。

（寶釵持扇，由上場門出現在紗幕之前的正場上）

一邊是樂賞柳絮舞蹁躚，

願隨東風直上青天。

（寶釵觀賞落絮飛花的景致，微笑吟詩，配合扇舞）

寶釵吟詩：柳絮雖無根，東風捲得勻。

幾曾隨逝水？豈必委芳塵？

好風憑藉力，送我上青雲，上青雲。

「筆下有人物，胸中有舞臺」是編劇工作時的態度，當舞美已正式成形之後，編劇的思考和傳統空臺明臺必有不同，《紅樓夢》是一個例子，證明舞美與編導的密切貼合、相互關涉，已使當代戲曲呈現了新的美學觀點。評騭現代新編戲的結構時，和評傳統戲已有不同的考量。「如何突破一場／一景／一時空的制約，如何為換景所造成的明顯切割彌縫補綴」已成為當代編導努力的新課題。扣緊「如何評析當代戲曲」的題旨，所欲分辨者乃是「在這新課題的發揮上各劇的優劣得失如何」，而非戲曲該不該增設布景。

(四)換景對劇本編寫的影響

大抵而言，當代的編劇為彌補換景縫隙，採用的手法有以下幾種：

1.利用幕後唱曲以為銜接彌縫

利用幕後唱曲以為落幕或暗燈換景時的銜接，是一般最常用的手法。幕後曲的唱詞原本多為心境渲染或交代情節的過渡，但當幕後唱曲漸成熟套時，有些編導便有了新的設計，漢劇《求騙記》和京劇《夏王悲歌》便是好例子。

《求騙記》的主角金登科，是一個單純摳板、只知讀書、無力謀生又屢試不中的窮書生，他無意間得知了鄰人走失牛隻的下落，卻由其妻對外宣稱他有「諸葛神算」的超能力。這回沒有惡意的小騙術，使他得到了鄰人的臘肉米糧好度年關，但也為他帶來了無窮的麻煩。金登科「神算」之名一傳十、十傳百、傳到了宮中，連皇帝都聽說了，特地差人宣他進宮，命他以神算之法破宮中盜杯之案。金登科雖然

再三辯白招認自己不過是一騙徒，卻沒有人肯相信，甚至皇帝還說「孤就喜你騙、愛你騙，孤還要求你騙呢！」這下子金登科可真是騎在老虎背上，上得去、下不來啦！

中場休息後都是在宮中的戲，第七場結束在萬歲傳旨神算審案。此刻，朝中眾臣個個憂心如焚，連夜紛紛忙著送禮行賄。而這個情節並沒有用明場演出，編劇利用了這樣幾句幕後曲，隨即接到第八場：

一把鵝毛攪混天，

幾家重臣熬長夜，

遮掩的帷簾怕掀起，

密封的瓶兒怕打翻。

這幾句在暗燈不落幕的狀況下，以類似皮影戲的燈光效果，由四名朝臣做傀儡木偶的身段配合表演，一方面俐落的銜接了情節，同時更具有「深夜/暗中、趣味/譏刺」的雙重意味，而更特別的是：這幾句唱安排由金登科的妻子獨唱。金妻在劇中戲分不多但作用重要，相對於金登科的不諳世事，金妻卻因每天必須面對尋柴覓米的生計問題而有豐富的人生歷練，她知道有時候為了活命必須使點小詐騙手腕（例如算牛），她懂得利用生活常識（例如鹽罐反潮）幫助丈夫算出降雨時辰，她摸得透人面對命運時的期待與惶惑心理，她也知道掌握機會步步高攀。是這樣一個沒有壞心眼但深諳世情的女子，成為全劇敘事骨架的心理基礎，她並沒有跟隨丈夫入京，但她的「聲音/心聲」在後半場數度擔當了重任。上述這幾句

如果是用「幕後合唱」就只具備交代劇情的表面功能，而由金妻獨唱，傳達的即是「她能看穿朝臣心理——朝臣心理正是人之常情」的意涵。同時，這樣的安排還能與接下來的設計相連貫：就在第八場結束前，她的聲音再度出現，那是限期破案的前一夜，金登科以大段的唱腔表達自己全無頭緒、一籌莫展的處境，心亂如麻時，金妻的聲音夾在金登科的唱段中出現了：

君不見一粒青棗滿朝亂，
嚇壞了大官小官芝麻官，
稻草人也能嚇破麻雀膽，
風吹芭蕉賊心寒。

這當然不是金妻對丈夫的直接指點，而是金登科「開了竅」。金登科第一次行騙即由其妻主導，此次仍在其妻的聲音指引下，想到了利用人的心理來破案。這種藉金妻聲音做「開竅」啟示的安排，暗指的是在世情的推擁下，單純的書呆子（金登科）終將成為世故圓通之輩（以金妻為代表）。金妻的幕後唱曲，一方面能彌補暗燈換景時的縫隙，一方面又體現了如此豐富的意涵。

《夏王悲歌》是另一個例子，這齣戲沒有明顯的落幕切割，場次轉接全靠煙霧燈光以及幕間曲調。這幾段曲調非常特別，作曲者朱紹玉先生參考了西北民歌、敦煌古調及正、反四平調的旋律，以「一曲多用」的方式連綴組合成「主題曲」，女聲獨唱對照於全劇的陽剛基調，以反差形成情味，同時，就唱詞

而言，這幾支曲調對於剛結束的劇情段落或即將開始的情節端緒並沒有任何「小結」或「預示」作用，像是天外之音般的把原本嫌矯澀的劇情提空拔高了好幾層，給予觀眾彈性聯想的空間，而編劇駕馭民歌的文字能力也顯然超過正式的唱詞，試看：

紅梅花兒呀——你咋開了又謝了、謝了又開了？

走的喲、走的喲遠了、走遠了，

小哥哥騎馬過石橋。

二月裡大雪滿天飄，

好一似野草搖曳孤雲飄。

有人心頭多煩惱，

有人哭有人笑，

剪不斷君王心頭淚滔滔。

二月裡寒風賽剪刀，

何等的清新有味，突破了交代情節甚至情緒渲染的功能，在整體情境氛圍的醞釀造上有著出人意表的作用，反而喧賓奪主的成為全劇令人印象最深刻的部分。

2.利用「劇內／劇外」人物銜接轉場

除了以幕後唱曲配合換景分幕之外，利用一名與「說書人」類似的人物，以唸白為過渡做轉場，是另外一種較常見的方式。不過，編劇對此一人物身分的界定以及利用此一人物所達成的藝術效果各有不同，其中最為人所稱道者便是《曹操與楊修》裡的「招賢者」。

招賢者不是單純的劇外旁觀說書人，他的身分是曹操帳下一名兵丁，負責宣揚招賢政令，然而他的語言內容卻時刻游離劇外，他的身分也遊走於劇中、劇外之邊界。有時說出了旁觀者才看得清的人生常理，有時又擔負著連綴劇情的責任，最特別的是：本劇時空跨越不過三年，而招賢者卻由青壯年少演到蒼顏華髮，其間三度改裝，由光著下巴到戴上鬍子，再由黑鬚改為白髯，年華流逝的速度和戲裡的時間進展是不平行的，而這是編導的有意安排。就小處而言，招賢、嫉賢、殺賢是曹操一貫的作風，楊修不過是其中之一例，招賢的系列行動貫穿了曹操一生，因而在楊修的個案裡即安排了這一位由少至老的招賢者。就大處著眼，這哪裡止是曹操一人的特殊性格，宦海之中比比皆是，歷史的長流之中此類行徑不斷上演、不斷重複，招賢之聲所嘲諷者又豈止是政治人物與賢達之士常相依附又恆相對峙的命運？招賢者像是俯瞰著歷史全局的智慧長者，參透了人情世態卻依然動心關情，招賢之聲依然隨著人類命運的起伏而有高昂、低泣、嗚咽、激憤、悲酸等等不同的情緒變化，他最終的預然老去是觀照歷史者心境的蒼老，他由青壯至蒼髯象徵的是世間悲劇的綿延無盡。招賢者除了解決了轉場換景的技術問題，對全劇風華之點染更有畫龍點睛之妙。

川劇《荒誕潘金蓮》的場次轉換，利用的是不拘時空、融會中外的系列人物，包括：施耐庵、賈寶

玉、武則天、七品芝麻官、現代女記者、現代法庭女庭長以及安娜卡列尼娜。所謂「系列」並不表示他們彼此之間有什麼關係，而是他們本身自有一套獨特的情愛婚姻觀點，由他們來對潘金蓮行為做出評點，一方面轉接了場次，一方面提出了各自的看法，使這齣戲的觀眾成為「二度旁觀者」：觀賞著劇中眾人對水滸故事的觀賞態度。不過他們倒也不是純粹的劇外人，有時會穿插入戲和潘金蓮對話，代表的是潘氏內心幾種力量的掙扎拉扯。同時兼有劇內劇外兩重身分的眾人，隨時與潘金蓮穿梭交流，也使得全劇不至於被簡化為「戲中戲」。

《西施歸越》的編劇，利用中國古代宮廷的「優人」傳統（以歌舞樂或滑稽幽默的言談來取悅君王的優伶），特地在劇本裡設計了一位吳優。他原本是吳王夫差的優人，句踐滅吳之後，跟隨西施回到了越國，又成了句踐膝前的寵兒。吳優的戲分不算多，但他的地位介於劇中人與劇外旁觀者之間。本質上他直接介入劇中參與情節的發展，但是有時他那既幽默又嘲弄的語言又似是西施命運的預言者。當西施得知夫差已死大功已成可以回家的那一刻，吳優冷冷的提醒她：「娘娘，小心肚子裡的孩子！」當西施被句踐君臣當作第一功臣簇擁著歸返越國時，吳優望著西施「不自覺的打了一個寒噤」，凱旋聲中，似是只有吳優預見了西施的悲劇命運，這一場的結束，也因吳優的「寒噤」而形成情緒上的反差。當人物對話逼到絕路無可發展時，吳優的出現往往帶來更逼進一步新事件的預示。當西施生下夫差的孩子不知該如何走下去時，吳優告訴她：「走下去！走下去！一直走！前有褒姒妲己，後面還有一大串，走下去，走下去，一路的走下去！」吳優本是成功的優人，先事夫差、後隨句踐，任憑朝代興替，此輩顏色不改的歌舞談笑，以此取悅君王，也藉此自我生存，看盡了人情冷暖、閱盡了世態炎涼，人情練達、世故圓通，紅塵翻滾、

身段嫻熟，此正為此輩生命賴以維繫之道，亦正為吳優能預知西施命運之因。編劇塑造了這樣一種性格

的劇中人，卻偶而讓他跳出劇情預言命運，這一切的發展原是在性格的基礎之上，而最後吳優的動情一

哭，更達到了深切感人的力量。

3.直接利用表演藝術區隔轉場

這種作法看似與傳統戲自由轉換時空的作法相同，實則在「一景一場一時空」的前提下，這種處理

是編導針對當代戲曲「新課題」所做的新設計。

臺灣「當代傳奇劇場」製作演出的《王子復仇記》，改編自莎翁名劇《哈姆雷特》，由筆者擔任編劇。

筆者在進行改編工作時，最為苦惱的便是「叔父教堂祈禱、王子欲殺不殺的一刻」，原作是以宗教為基礎，

禱告中的人被殺死是會上天堂得到寬恕的，因而王子猶豫再三遲遲不動手復仇，而中國文化中沒有這樣

的宗教含意，即使場景轉換到寺廟宗祠也無法安排這樣的情節。經過長時間的思考，筆者最後和導演取

得這樣的共識：不用唱或白，純粹用身段動作表現王子的猶豫。於是在叔父悔罪的同時，王子站在後方

高臺上，做「拔劍出鞘、擦拭利劍、慢動作舞劍、最後終於歸劍入鞘」的動作。這時臺上只有兩個光區，

明的照在叔父身上，暗的投射高臺上的王子。當叔父悔罪獨白將結束之時，王子默默由高臺走下，燈亮，

轉為母后寢宮，銜接下一場母子的爭執。這裡的處理是以王子位置的移動動作為轉場的基礎，不過和傳統

戲「景從身上來」的意義是不同的。

內蒙古劇團的《北國情》是從遼邦觀點對《四郎探母》的新編，最令人印象深刻的是上半場結束前，

四郎與公主成婚乃至於生子的處理：

（眾人合唱聲中，夫妻交拜）

眾人（唱）：拜罷堂、行罷禮、進宮牆，

　　　　　　進宮牆、繞畫廊，

　　　　　　繞畫廊、到喜堂，

　　　　　　進喜堂、入洞房，

　　　　　　進洞房、喜洋洋，

　　　　　　進洞房、喜洋洋。

（忽傳來嬰兒哭聲）

奶媽：喲！怎麼有嬰兒的哭聲？

眾人：是啊，莫非公主生了？

奶媽：生了？夠月分嗎？我算算……唉呀，真是光陰似箭、日月如梭呀，不多不少，整整十個月！

　　　咱們瞧瞧，生的是姑娘還是小子？

眾人：是小子！

公主：是小子！

（公主抱阿哥上）

公主唱：小嬌兒滿百日令人歡喜。

（中略）

（奶媽抱過嬰兒，把嬰兒拋起又接住，公主急忙搶抱回來）

公主：可別摔呀！嚇死人啦！

奶媽：你小時候那點功夫，不是媽我摔出來的嗎？

公主：不許你摔！

奶媽：我非摔不可！非摔不可！

（奶媽搶過嬰兒，衝下場門往後臺一拋，娃娃生扮演四郎之子，翻上）

四郎之子：媽呀！您瞧我翻的好不好？

奶媽：喲！這麼會兒功夫，長這麼大了！給你媽瞧瞧，有沒有摔壞，缺胳膊缺腿了嗎？

公主：奶媽，八年前的事，您還記得？

這段安排非常有趣，其實沒有新技法，完全是傳統戲舞臺突破時空限制的原理運用，但是，這樣精簡的有意利用運用，卻是全新的思考。傳統戲突破時間限制有兩層含意，一是：上下場之間可相去百年，在場與場的區隔間隙做時間的躍進；二是：將內在思緒的瞬息變化暫時凝結、停頓、而醞蓄、擴大、誇張，利用唱唸做打細膩展演❼。但在「原地同場」時間躍進的例子非常少，《北國情》顯然不是老法的翻版重複，而是舊原理的刻意運用，達成的藝術效果相當可觀。

4. **舞美提供導演「以形體取代語言」的敘事方式**

❼ 詳見王安祈《戲裡乾坤大——平劇世界》（傳統藝術叢書〇五），臺北：漢光，一九九八年，頁九四、九五。

傳統戲一向以歌舞樂為抒情達意的主要手段，而舞臺美術的介入，卻提供了導演「以形體取代語言」的資源，「畫面處理、視覺意象」的重要性在某些戲裡逐漸與歌舞樂足以相提並論，這樣的例證雖還不普遍卻十分醒目，而舞美地位的躍升當然仍有其步驟過程，讓我們先以黃梅戲《紅樓夢》的舞美為過渡時期的例證。

由馬蘭主演的黃梅戲《紅樓夢》，風格不同於紅樓經典的越劇版本（徐玉蘭、王文娟主演），一改越劇的靈秀淒美，黃梅戲以「冷峻」為風格基調，理性批判勝過婉約抒情，於是舞臺美術也相互襯映。例如大觀園一景，是以稜角分明、線條冷硬的白色圓球體為主要裝置，不規則的分散圍繞在舞臺上，像是花木，又像石凳，迴異於越劇的繁花似錦柳絮飄棉，視覺感受一派清峻。而最後〈哭靈〉一場，舞臺中央黛玉棺木的正上方又出現了白色稜線球體，只剩下半截，居中壓在棺木上，是白色花束？是靈柩布置？是環繞在寶玉黛玉四周的一切外在壓迫力量。

這是舞臺美術體現全劇風格的例子，不過在這齣戲裡語言仍是主體，情節與意念主要還是用說和唱表敘，舞美擔當的是輔佐功能，只是它的「象喻性」超過了「裝飾性」。而以下三齣戲幾乎有「語言退位」的趨勢，全劇給人印象最深的是「畫面處理」，劇本的曲文唸白反而極為薄弱，觀眾的視覺享受不在演員的身段舞姿，而在整體的舞臺構圖，演員只是臺上一個點而已，觀眾的焦點放大到全舞臺，全劇主要的意念就在一幅一幅畫面的遞換之間呈現，而這正是舞臺美術提供給導演的構圖。

京劇《夏王悲歌》的劇本構思新穎，可惜語言生澀，此時舞臺美術部門在導演的統合下擔當起了重

責大任，許多重要情境，都由舞美以形體取代語言。像是王后賜死前的意境塑造，不靠唱詞不靠身段，全在乾冰湧現霧氣瀰漫的氛圍中白衣紅綢的相互糾纏之上。淮劇《金龍與蜉蝣》的唱詞唸白極為有力，但內涵的深沈凝重仍靠舞美輔助。劇中多次出現的大塊紅布，象徵的是權力、是血腥也是臍帶血緣，當蜉蝣被閹割後從紅布下冒出，浴血重生的意象怵目驚心，為往後性格之變異提供了醒目的基礎。黃梅戲《徽州女人》，情節簡單、唱白不多，全劇濃郁的抒情性不靠唱腔或舞蹈，幾番出現的靜態畫面，有停格的效果，如素面版畫，配合燈光服裝整體舞美設計，懾人心魄的力量超乎一切。此劇舞美設計最特殊之處在於布幕可瞬間分合，敞拉壓縮之間，舞臺彷彿電影院，銀幕時寬時窄大小自如，女人的出場就用這般手法，首先映入眼簾的是一片「蓮葉何田田」，清澄碧綠色調中忽地閃出桃紅身影，新娘由左而右，走過一片蓮田阡陌，也走進了圓床／古墓。韶光流逝，女人唯一的動作就是「等待」。三十五年後，似已心如止水，而領養的兒子撐起一把油傘、一甩長辮出門上學的瞬間，黑幕悄悄張開，蓮葉景觀赫然重現，多少心事兜上心頭，當年的新嫁娘已成白髮老婦！就在舞臺畫面交錯變換之間，女人的內心轉折、情節的銜接呼應與戲的主題，一一清晰體現，無須多費唇舌，語言此刻退位，舞美所營造的視覺意象超越一切。

這正是舞美在戲曲領域中發展的最高表現，而舞美與導演的強勢，對於戲曲歌舞樂的本質，是相得益彰？還是妨礙削弱？當是一個值得深思的問題。

以上這八項是在第壹篇歷史發展的陳述之後，再橫向提煉出的幾個觀測點，挑出筆者認為最恰當的

當代戲曲

一二六

實際劇目作為例證，指出當代戲曲在這幾方面已經發展到怎樣的程度，然後，才能站在這些基礎上思考評量個別新戲有哪些開創或不足。因此，這八項既是「如何評析當代劇作的基準」，又是「當代劇作現有的成績」。至於各項篇幅詳略有異，則是因為有些議題或例證已納入本書其他篇章之故。接下來本篇第二章，即是在此基準之上所做的個別劇作評析。

第二章 劇作析論

一、《阿Q正傳》——戲曲豐富的表演性是性格塑造的負擔嗎？

「復興劇團」於一九九六年五月推出的《阿Q正傳》，是臺灣第一次製作的「現代戲」，甚至可以這樣說，對絕大部分臺灣的觀眾而言，這是第一次接觸到穿現代服裝唱京戲的型態。雖然在此之前一九九六年初，湖北黃梅劇團曾帶來現代戲《未了情》，不過賣座非常不理想；而就在《阿Q正傳》演出前兩個星期，甘肅京劇團的《原野》也在臺演出，但看過的人仍很有限。因此，《阿Q正傳》實可視為「現代戲」在臺的首次「正式」登場。

這齣戲編劇和音樂設計部分請的是大陸的習志淦和李連璧兩位先生，其他都由臺灣負責，導演是「復興劇團」的鍾傳幸。製作單位「復興劇團」先前曾推出《荒誕潘金蓮》和《美女涅槃記》，前者的「戲外戲」部分有現代人物登場，後者的服裝也突破了傳統規格，「復興」累積了這兩齣戲的大陸經驗，到了《阿

《Q正傳》已經有足夠的能力處理辛亥革命的時空背景了。現代戲《阿Q正傳》的推出，很明顯的可反映出大陸劇團在「戲曲型態擴充」方面為臺灣所帶來的正面具體影響。不過，這齣戲的意義，絕對不限於「現代戲」而已。

(一)本土符碼的加入與跨劇種特質的呈現

我們可以很明顯的看出，「復興」在汲取大陸經驗的同時，也迫切的想要凸顯臺灣本土特色。這齣戲裡所加入的臺灣色彩，共包括以下三個層面：一是白口：例如臺灣土產「萬巒豬腳」「切阿米粉」「貢丸湯」等都出現在白口之中，而且它們是被當作正式「數板」唸白的一部分，由編劇事先設定，納入劇本定稿之中，並不是丑角臨時抓哏、隨興加上的。二是演員唸白所用的語言：劇中「王鬍」一角從頭到尾用「臺灣國語」唸白，這並不是演員本身個別的語言腔調，而是導演刻意的安排設計。另外，有些地方也讓其他演員（包括阿Q）偶爾說幾句臺語，以為穿插。三是音樂：導演特別商請編腔李連璧先生譜出一段「具歌仔戲都馬調風味的西皮調」，做為主角阿Q的第一段唱，同時，全劇的主題曲，也以臺灣民謠「草蜢弄雞公」為旋律基礎，其他大部分唱腔，也都有歌仔戲聲腔的特色。

「臺味兒」音樂語言的加入，大大減弱了「京劇」的純度，不過這種作法非但沒有招來明顯的非議，反而大受歡迎。因為這齣戲的立足點——「現代戲」型態——早就已經遠離了傳統規範，因此觀眾對於阿Q「劇種的歸屬性」並不太在意，評量時頗能單純的就戲論戲，而「本土阿Q」果然使觀眾覺得極為親切，傳統戲曲和觀眾的距離好像一下子拉近了很多，就劇場效果而言，確實收到了可觀的成效。

「臺味兒」的加入和「現代戲」的型態互為表裡，使這齣戲朝向「跨劇種」、甚至「跨古典與現代」

的型態趨近，而主演者吳與國對這齣戲質性的歸屬也起了決定性的作用。吳興國本工武生，兼習老生，

同時又是「雲門舞集」的重要舞者，一九八六年創辦「當代傳奇劇場」，首開以京劇演莎劇甚至希臘悲劇

之例，近年來又參與多部電影、電視演出，和前衛表演頗多接觸，表演方式不拘一格，他的阿Q，大體

而言，多了點「現代感」而沒有「樣板味兒」，在報章評論或座談會上幾乎贏得了一致好評，同時，個人

的知名度及明星魅力也吸引了大批年輕觀眾進入劇場，觀眾年齡層大有年輕化的傾向，大專學生，甚至

穿制服背書包的高中生占了一半以上，許多影視界和現代戲劇的編導演員都很關注這齣戲，甚至還熱情

的參與座談討論，整個演出的氣氛和兩週前同樣以現代為背景的《原野》大不相同。雖然這齣戲的製作

是在大陸現代戲的基礎之上累積了經驗，但就觀眾接受的心態而言，與其說是對「現代戲」好奇，毋寧

說是大家把它當作一場「傳統戲曲和現代劇場結合」的重要演出，在「戲曲現代化」的實踐上，《阿Q正

傳》獲得了一致的肯定。

當然，「跨劇種」甚至「跨古典與現代」絕對不只是手法技巧的玩弄而已，這種形式上的技法其實是

和阿Q人物的典型意義相合的。阿Q不是一時一地的產物，不僅是民族性的，更是世界性的，自卑、自

賤、自大、無知是潛存在人性中普遍的劣根性，阿Q就存在於我們身邊、我們周遭甚或我們自身之內，

因此他的人物特質不宜為某一單一劇種所限，本土符碼加在阿Q這齣戲裡，對「人物的典型性」有增強

作用，他應該以「跨劇種」甚至「跨古典與現代」的型態呈現，才能從形式層面上首先體現他那廣泛的

代表性意義。因此，本土語彙符碼的加入，和阿Q的文本意義是深切貼合的，根本上就立得住腳，不能

和隨興抓哏逗觀眾一樂的插科打諢相提並論。

不過，當某一種符碼被大量使用時，符碼的內在意義（即「觀點視角」）應該也滲透進戲曲裡。也就是說，本土語音除了具備「打散京劇純度以跨越單一劇種」的目的之外，應該還能透現出「此時此刻臺灣的製作對阿Q的新看法或現代詮釋」。然而，編劇的「現代新觀點」可能並不明顯，根據編劇在節目單中所述，「把握住原著精神、領略魯迅原作的精髓」才是改編主旨，想要呈現的只是原著筆下的阿Q，並不預備做現代的新詮釋。當然，忠於原著是改編的一種作法，而且是很常見、很合理的作法，編劇以此為宗旨，外人似不宜置喙。但是既然已大量加入本土語彙音樂，則符碼介入的效益，若能獲得完整且深入的發揮，總是較令人期待的。

(二)散文式小說結構與戲曲場次區分

既然忠於原著是改編的基本宗旨，接下來要討論的便是戲曲和原著小說的關係，編劇既無意於重新塑造詮釋阿Q，那麼戲曲版是否真的能忠實體現原著精神？先從情節和架構上來看。

魯迅原著的《阿Q正傳》，情節的鋪陳並不是重點，整篇小說非但沒有高下起伏的曲折情節，甚至根本沒有什麼具體的、完整的故事，作者的寫法類似散文，每一個小段落都簡短而淡薄，剛才開了個端緒，不一時又已收住了，事件本身是零散的，彼此之間並沒有清晰必然的連貫性。

這樣描述形容這篇小說，絕對不是要對它提出負面評價，因為故事情節原本就不必一定是小說的主體，《阿Q正傳》最精彩特殊之處，正在於⋯事件的轉折發展都掩蓋在人物性格的塑造刻畫之下。

然而這種寫「人」不重「事」的小說，卻對戲曲編劇拋出了難題。雖然戲曲的特質也是「通過淋漓盡致的情感抒發來呈顯人物性格」，但戲曲終究需要一個基本的「敘事架構」，同時這個敘事的架構還必須穩妥的分布在幾個「場次」之內。「基本的情節」和「情節布局／場次架構」是戲曲編劇者首先要考慮的問題，面對著沒有「完整故事性」的原著，要如何改編為一場大型戲曲演出，是《阿Q正傳》的編劇首先要面對的難題。

編劇習志淦先生在此展現了他靈活的調度能力，他首先取消了全劇「明確的分場」。京劇原本是以「分場」作為「結構」的基本段落，所謂「場」，是以人物的上下為區隔，從有人出場開始，到臺上所有的人下場為止，稱為一場，一場中的時空自由變化不受限制，這是京劇傳統的體制規律。而在戲曲的改革創新過程中，「舞臺美術設計」成為製作新戲不可缺的一環，「景」的出現突破了傳統「空臺」的特性，而換景又往往需借轉場之際進行，因而大體而言漸有形成「一場一景一時空」的趨勢，一場之內要自由變換時空比較困難。當然，大部分的導演和舞臺美術設計都深諳戲曲之美，不會任意在臺上搭蓋寫實布景，而多半會以寫意抽象之景代替，不過，即使如此，在觀眾的認知之中，仍會將戲劇環境地點和抽象寫意的景相互聯繫，因此「一場一景一時空」仍是大部分新戲的舞臺處理方式，也是大部分編劇安排場次架構時的前提依據。同時，在戲曲革新的過程中，為了避免傳統戲「人物上下頻繁、分場瑣碎、結構冗長散漫」的遺憾，於是「場次的精簡」幾乎已成為一致共通的原則。而精簡場次勢必使得每一場的分量都要加重，每一場幾乎都要有足夠的「情節容量」或「抒情分量」，編劇往往必須將濃密的事件壓縮在一個時空之內呈現，才能使得情緒累積堆疊層層上翻，而在一場／一景／一時空之內收到波瀾萬狀、高潮迭

起的效果，以往明清傳奇由許多齣齣慢慢醞積累以構成情節起伏線索的結構方式已完全被打破了。

然而這種流行的結構方式對《阿Q正傳》是不利的，原著缺乏的正是曲折的情節起伏，很難明顯區分為幾個大場次段落，更不容易在每場中凝聚高潮。針對此點，習志淦先生的對策是：乾脆取消了《阿Q正傳》的正式分場，根本不嘗試把情節區分為幾大塊。他保留了原著小說中事件的零散性，讓這些情節一小段一小段的在臺上呈現，並不刻意為它們設計足以前後聯繫的因果關係，也不刻意把它們濃縮擠壓在一個時空之內。不過這種作法並不表示此劇全是過場或短場，因為各段落之間不僅沒有停頓，還利用了音樂（主角或歌隊的唱）和舞蹈（演員身段或歌隊舞蹈）的搭配迅速轉換布景，一方面藉以改變背景環境，達到分場的實質功效，另一方面歌隊的唱和演員的身段也形成了一種表演，觀眾始終被音樂舞蹈和唱詞所牽引，情緒是連貫甚至是充滿期待的，因此不明確分場其實是把整齣戲看做一個完整的單位，時而在土穀祠內發生，時而來到趙府門首，一會兒轉到了咸亨酒店，過一下又在趙家磨坊，各處發生的小事情看似缺乏有機聯繫，但因場景轉換迅速與音樂、身段的銜接而達成了一氣呵成的效果，全劇只藉「中場休息」區隔為上下兩半，前半場在各小段的累積下到「吳媽戀愛事件」推到最高點，下半場則歷經發跡還鄉、革命大夢等過程而以「法場」為最後高潮，這看似忠於原著的布局安排，其實在戲曲的結構處理上是經過了苦心經營的。

當然，不明確分場而以唱做表演銜接場景，終究只是一項作法、一種方式，這方式作法若想有效落實，最主要的仍要看編劇對唱詞的處理功力，而《阿Q正傳》編劇在這方面的表現是非常出色的。換景轉折時的唱詞都寫得極靈活，即以一開始由土穀祠至趙府的轉接為例，劇本的處理是這樣的：

（景原在土穀祠，阿Q推著廟公出門，邊走邊唱）

阿Q（唱）：天上掉下喲一個大餡餅，

饞得我口水流不停。

平日打工提不起那個勁兒，

搶吃白食我是第一名。

穿街過巷步步緊，

兩腿如飛、飛呀飛，

歌隊（唱）：……飛呀、飛呀、飛呀、飛呀、飛……

歌隊接唱）

（歌隊聲中，阿Q起舞，廟公配合身段。二人行走時，引出一群人來跟隨其後，場景變為趙府，

歌隊（唱）：……阿Q他第一個飛到趙府門！

這段轉折換景唱詞，不僅聯繫了前後情節（不只是前一段的總結而已），而且充滿了動作性，為演員身段表演提供了基礎，也為導演的舞臺調度營造了足可揮灑的空間。

(三)由小說到戲曲——「合歌舞演故事」特質的發揮

以上是《阿Q正傳》情節布局的特色。然而，討論戲曲的結構，除了情節之外，還應顧及音樂結構（嚴格說來應是「唱唸做打所有表演藝術的分布結構」，不過，所謂「無曲不成戲」，唱腔音樂終究是表演的重心），音樂部分固然由專業作曲以及編腔負實際責任，但「決定唱段多寡、設定唱段位置、寫出唱詞曲文」這幾項工作仍是編劇的。《阿Q正傳》編劇在此充分掌握了戲曲「合歌舞以演故事」的本質，把小說原著中僅略帶一筆的部分寫足了唱詞供演員唱做，例如小說第一章的開端起始部分，作者寫到自己欲為阿Q立傳卻又不知阿Q姓什麼：「有一回似是姓趙，但第二日便模糊了。那是趙太爺的兒子進了秀才的時候，阿Q正喝了兩晚黃酒，……便手舞足蹈的說：這於他也很光彩，因為他和趙太爺原來是本家，細細排起來，他還比秀才長三輩呢！」原著這段簡短的敘說，戲曲裡面用了這樣一段唱：

阿Q　（唱）　：百家姓上第一姓，
　　　　　　　我趙家的名人數也數不清！
阿Q　（白）　：嘿，你們不懂，我們家的人可多著呢！
賀客甲　（故意嘲弄阿Q）　：那你說說，你們家還有誰？
阿Q　（白）　：…騙你就不是媽養的！
阿Q　（白）　：…阿Q，你會姓趙？
賀客丁　（白）　：…阿Q，你會姓趙？

一三六

當皇帝有那趙匡胤，

會打仗的，殺啊、殺啊……，會打仗的有趙雲。

做皇娘有那趙飛燕，

當神仙的是灶神。

趙高當過了大司馬，

趙公元帥統雄兵。

灶王爺他管天又管地，

趙太爺他專門管、管、管……

阿Q（唱）……倘若他要問起我的輩分，

　　　　　高出他三輩是內親！

眾人（白）……那麼你呢？

阿Q（唱）……他專管咱們這未莊村。

眾人（白）……他管什麼？

這段唱詞充分提供了載歌載舞的條件，有扮趙雲時的舞刀弄槍，也有扮趙飛燕時的且角身段，正如習志淤所說：「我們用唱做唸舞來刻畫人物的精神面貌，將比話劇乾巴巴地嚼舌頭要有味道得多」。接下來幾段如「兒子打老子」、「第一個能夠自輕自賤」等小說中「精神勝利」的具體例子，編劇都運用活潑的唱

詞把原著立體具像化了，小說如何改編為戲曲，編劇在此做了成功的示範。

可能也正出在這裡。

不錯，這是個充分利用唱做把平面的小說搬上立體舞臺的成功範例，但是，戲曲改編本的根本問題，

(四)「內心獨白獨唱／深入自剖心境」對性格刻畫的影響

原著小說是以「我」的觀點旁觀描述阿Q的行為，讀者通過「我」來看阿Q，「我」的口吻筆調對阿Q性格的塑造有決定性的影響，「我」對阿Q大部分行為的「輕描淡寫」，其實正是一種態度、一種觀點，作者故意不對阿Q內心深處做仔細的剖析，因為作者認為阿Q並不具備那麼清晰的洞悉省察能力，許多念頭一觸即發、而又稍縱即逝，連自己都弄不清楚自己的行為動機、思緒轉折，所以這部分是小說作者故意抽掉不做描寫的。在時代環境的巨大壓力之下，阿Q有他的生存之道，但對生存的處境卻完全沒有深刻的自覺。沒有自覺、甚至無知，正是小說作者所欲以嘲諷的筆調來批判的重點。而戲曲編劇不能透過「我」來看阿Q，無法藉由「我」來表達小說作者的冷語嘲諷，必須讓阿Q以「代言體」方式自己表達自己的情緒。而戲曲編劇又必須深入劇中人物內心，把他的內在情緒做淋漓盡致的挖掘，清晰的剖陳在觀眾面前。這麼一來，阿Q不懂對別人的行為必須有感受有反應，同時也不可避免的要時時藉唱腔或內心獨白來自剖心境。如果沒有這些思緒轉折的交代，整齣戲的情感就難以連貫而將呈跳躍式甚或斷裂式進展，而有了這些細膩剖白之後的阿Q，「自知自覺」又未免太強，不再是原著小說作者筆下的阿Q了。

編劇以不明確分場的方式處理了原著情節零散的問題，但對於原著沒有細膩處理的阿Q內心世界，卻做了過多的補足添加。最明顯的例子是「吳媽戀愛事件」，原著中他這場候乎起興而又轉瞬忘卻的戀愛經歷，在戲裡是花了相當的篇幅去展演的。篇幅倒不是問題所在，因為這段在結構上被當作上半場收束的高潮，必須要有足夠的長度，問題在於編劇把阿Q的內在情慾挖得太清楚了！這段接在小尼姑之後：「斷子絕孫？小尼姑罵我斷子絕孫？小尼姑，妳還太小了呢，我要大的，大大的好！」此刻吳媽適時的叫喚著阿Q上場，叫阿Q「跟我走，走走走，有好事」，對阿Q而言這真是「想要個大女人，她就送上門」。

接下來一大段對話，吳媽處處言之無心，阿Q卻句句聽之有意，例如：

吳媽　（白）　：到了，進去。

阿Q　（白）　：裡面有人嗎？

吳媽　（白）　：有人幹嘛還找你呀？

阿Q　（有些覥覥）　：吳媽，那妳先進去。

吳媽　（白）　：阿Q什麼時候學會講禮貌啦？進來、進來吧！

（吳媽先進門，阿Q尾隨，小貓叫：喵）

吳媽　（對貓）　：咪咪，走開點，別礙手礙腳的。

阿Q　（害羞地蹲下對貓說）　：怎麼？你想看便宜呀？

吳媽　（白）　：阿Q還閒在那兒幹嘛？還不快脫衣服！

阿Q　（白）：脫衣服？

吳媽　（白）：嗯、脫了衣服好幹活呀。

阿Q　（羞澀）：現在？

吳媽　（白）：嗯。

阿Q　（白）：就在這兒？

吳媽　（白）：就在這兒。

阿Q　（白）：這麼急？

吳媽　（白）：當然急了，趙太爺他在催呢。

阿Q　（白）：趙太爺在催？

吳媽　（白）：是呀。

阿Q　（白）：咱們倆的活，關他什麼事呀？

吳媽　（白）：為他家做的活怎麼不是他的事？

阿Q　（白）：說了半天不是那種活呀？

吳媽　（白）：趙太爺讓我叫你來，為他家舂米呀。

阿Q　（大失所望）：啊？是舂米的活呀？

吳媽　（白）：你不是最愛舂米嗎？

阿Q　（白）：可今天——

吳媽（白）……趙太爺要今天，就得是今天。

阿Q（白）……那晚上呢？

吳媽（白）……晚上我陪你。

吳媽（白）……妳陪我？

阿Q（白）……妳陪我？

吳媽（白）……我陪你。

阿Q（白）……真的？

吳媽（白）……我沒事騙你幹嘛！

阿Q（一下子勁頭上來了）……好、做、做！咱們做起來呀！

（輕快的音樂中，阿Q在吳媽面前表現男性的雄風，瘋狂做活）

這一大段充滿了巧合雙關的對白，戲劇性十足，劇場效果絕佳，但是，阿Q對吳媽的求歡也就因此而成為「順勢合理」的發展了。而後吳媽受驚奔逃下場、阿Q遭趙府上下痛責之後，編劇更給了阿Q一段內心獨白自我省思的機會……

難怪人家都說女人壞，女人還真壞，今兒個我可是弄懂了。先是碰到禿子，嗨，這個小尼姑她罵我，什麼不好罵，竟然罵我斷子絕孫，這不是存心讓我往女人身上想嗎？那吳媽就更不是了，早不來晚不來，偏偏在這個節骨眼上來，做活的時候，一會兒要我喝水，一會兒讓我擦汗，幫我做

第二章　劇作析論

一四一

鞋，還給我送飯，你們說男人碰到這種情形，誰能忍得住呀？一個三十多歲的光棍，這個時候我能不想嗎？

（唱段略過）

（阿Q不自覺地摸自己的腦袋，一想不對，立即阻止自己的遐想，接白：）

別摸！別想！但吳媽她大……，嗨！大什麼大？吳媽她的腳大，一個大腳，沒一個好東西，都不值我愛，什麼了不起？不就是女人嘛！一個光頭，一個大腳，光頭、大腳、光

頭、匡七、得七、匡七、得七、匡七得七、匡七得七……

（阿Q無形中忘記先前的痛苦，得意洋洋甩手甩腳到街上閒逛）

「匡七得七」是京劇「鑼鼓經」的唸法，編劇這裡的設計極巧妙，從「光頭大腳」的諧音轉到「匡七得七」的鑼鼓點，先由阿Q唸出鑼鼓經，再由場面人員配合打擊，在大鑼大鼓的敲打之下，阿Q終於忘記痛苦，得意洋洋甩手甩腳到街上閒逛起來了。這種安排非常符合戲曲特質，也有效凸顯了「鑼鼓點」的作用，但是，就人物刻畫而言，阿Q的「精神勝利」仍經過了太多的「自我克制、努力壓抑」：「別摸！別想！但吳媽她大……，嗨！大什麼大？」當阿Q的內在需求被清楚的剖陳出來後，觀眾不由自主的同情了這位「三十多歲的光棍」，這段戀愛被「合理化」了，甚至戲越到後面，觀眾對阿Q的喜愛越甚，原著小說作者所欲批判的無知無自覺的人物，似乎已變成大家一致同情的無辜犧牲者，這層「效果」在最後的「法場」到達了頂點。

(五)豐富的表演與人物性格塑造的矛盾

法場的舞臺調度極為震撼壯闊，伴唱部分冷漠甚至殘忍的唱詞（如「自古殺人最好看」），也傳達了小說原著的意涵，但是在這些的襯映下，被綁赴法場的阿Q顯得那麼渺小無助與無辜，編導同情的角度已隱隱透出，此時，基於戲曲的需要，主角阿Q又無可避免的要唱上一大段重點唱段，激昂的「高撥子」又給了阿Q一次發揮的機會，吳興國稱職的表現贏得了陣陣彩聲，觀眾實在無法克制的要為吳興國／阿Q叫好鼓掌，至此，阿Q儼然成了悲劇英雄，小說原著中批判嘲弄的觀點消失了——或許應該說在阿Q身上消失了，只保留存在於其他所有人物的身上，而其他人身上的種種劣根性正好和阿Q形成對比反襯，阿Q贏得了觀眾一致的同情喜愛，甚至還有一點崇拜。

這樣的結果很「意外」，不過這未必是編劇的問題，主角吳興國的明星魅力可能是扮演無知小人物時的一項負擔，而戲曲的質性可能更是問題根本之所在。戲曲的主角勢必要擔負重要的唱做唸打，當他的嗓音身段為觀眾所激賞時，他那受批判的人物性格非常容易被掌聲所掩蓋，對生存茫然的人物，卻必須藉唱自剖心境，戲曲裡的阿Q想要等同於小說裡的人物，何其困難哪！這齣戲演完後的座談會上 ❶，小劇場編導閻鴻亞先生提出了阿Q被「悲劇英雄化」的問題，與其把「悲劇英雄阿Q」當作負面缺點，不如視之為《阿Q正傳》認為這對編導演而言都是「非戰之罪」，卻沒有人能想出有效的解決之道，而大家都所帶來的一項值得深思的議題。由海峽兩岸藝術工作者共同創作的這齣戲，在為「戲曲現代化」做出了

❶ 《新編國劇阿Q正傳評論座談會》，收入《復興劇藝學刊》十七期。

具體成效，又為「改編小說為戲曲」樹立了典範的同時，還提供了我們對「戲曲豐富的表演究竟是性格刻畫的資源還是負擔」此一根本問題深刻思考的空間，這場演出的重要性於此可見。

二、由《羅生門》回溯《慾望城國》——改編世界經典的意義

從芥川龍之介小說《竹藪中》到電影《羅生門》，是黑澤明對日本「本土文學」所做的視覺化重建與若干觀點的新詮釋，而以中國戲曲形式演出的《羅生門》，則為「跨文化美學創造」提供了種種可能性。

不過由於黑澤明《羅生門》的影響非常深遠，已經成為指涉「真理相對性」的普遍文化概念，所以這項「跨文化」轉換工程首先就具備了可行性與意義。而就當前臺灣的政壇或社會狀況而言，《羅生門》的推出更應有醍醐灌頂、發人深省的作用，因此，無論從原著的「普遍人性之深度探索」或是「與當前社會脈動之結合」等任何角度來看，於一九九八年五月推出此劇的臺灣「復興劇團」，已在第一步「題材的選擇」上展現了高度的藝術品味與敏銳的社會觀察。

這齣戲起步就立足於高點，不過觀眾非但不能因視角為仰望而忽略實踐中的問題，甚至還必須以更

一四四

嚴苛的角度來進行評論。原因無他，一方面因為原著的水準已高，另一方面，自一九八六年「當代傳奇劇場」改編莎翁名劇《馬克白》為京劇《慾望城國》開始，十餘年來，「戲曲形式與世界經典的結合」已累積了許多經驗，我們不能只以「鼓勵」的態度相對待。對實踐成果的深度檢驗，其實是對作品的尊重，而《羅生門》有這樣的分量。

令人欣喜的，復興並沒有亦步亦趨緊隨原著的架構，並不是只想嘗試「戲曲電影化」的劇場技法操弄（如果能做到這樣，也已非常了不得了），復興做的不僅是「形式轉換而內容對譯」的工作，在劇本文本方面先已有了不同的意涵。「對客觀真理的不信任」的主旨之外，黑澤明《羅生門》貫徹了他一貫的人道精神，主要的表現在「棄嬰為樵夫所救」部分，而復興版則完全取消這段，基本上只以三段為主體，而復興在前幾齣戲（如《美女涅槃記》、《荒誕潘金蓮》乃至於《荊釵記》）中已有意識凸顯的「女性自覺」的主題，在第三段敘述中也非常鮮明的被提煉了出來。這種意涵上的轉換與增添，對於基本的主旨是豐富還是混淆？是深掘還是簡化？首先要翻回原著細讀。

(一)鄂派戲曲對《羅生門》的影響及牽制

芥川龍之介從「語言敘述」與「事實真相」的罅隙斷裂之間傳遞了「人心深不可測」的訊息，黑澤明則利用最後的棄嬰獲救「辯證」出了人道關懷，基本上二者重視的是「敘事」與「真理」之間的矛盾關係，而復興戲曲版似乎對三段敘述各自的「戲劇性」更著力經營，機趣的對白、奇巧的情節、顯豁的唱詞，很明顯的受到大陸「鄂派」戲曲的影響。所謂鄂派，指的是湖北的幾位戲曲藝術工作者因長期合

作而逐步形成的特殊風格，編劇習志淦、導演余笑予、作曲李連璧三位尤為核心，被稱之為鐵三角。他們的戲共同的特色是：「奇巧詭譎的情節布局、針鋒相對的機趣對白、變幻快速的場景轉換、明白醒豁的通俗唱詞與辛辣諷嘲弄的主題。」復興與這幾位主要人物有過幾次合作經驗，鄂派特色乃明顯的呈現在《羅生門》三段的演述之中。正面的影響是：節奏明快、結構緊湊，全無傳統戲冗長拖杳之弊。但是，在取得生動的劇場效果的同時，鄂派戲曲的某些特質也對《羅生門》造成了牽制。

鄂派戲曲的特色在機趣中的嘲諷，可是對人物性格塑造並沒有「本質上」的突破。雖然新編代表作中出現了徐九經、賣藥章、胡翠花等和傳統正派人物絕無雷同、甚至形象相反的人物，但編導的處理原則是「以醜為美」，靠這幾位小人物以突梯滑稽的方式贏回公理正義，是鄂派對傳統正生正旦清官等正面形象的顛覆。他們提供了另一套價值觀，但並沒有刻意處理「人性善惡之間的灰色地帶」。當然，對於傳統的善惡二分而言，鄂派的性格塑造已經很深入了，他們提出了反面人物也有值得同情的苦衷（如《法門眾生相》的賈桂），他們不避諱呈現正面人物內心的私慾（如徐九經的私心與良心之爭），不過，真理正義仍是最終的依歸❷。整體而言，藉著「必須靠小人物以荒唐的方式贏回真理」的情節來呈現「對世道不清、是非混淆的嘲諷」，才是鄂派戲曲特色之所在。

然而，《羅生門》並沒有特定的嘲諷對象，「冷靜客觀的呈現」可能才是更扣緊主題的處理手法。鄂派風格影響下的《羅生門》，三個段落各自的劇場效果都很好，但過度戲劇性的經營反而損及了人性的深邃，在三段自成首尾的完整故事中，人物的個性都非常「鮮明」：男人分別是體貼的、懦弱的、暴力傾

❷ 鄂派的《求騙記》可能是個例外，這齣戲最後對於「真理的澄清、正義的追求」是放棄的。

當代戲曲

一四六

向的，女人則是背叛的、善良的以及最後一段的由受虐到自覺，強盜至少在第二段是有情有義的。人物的可類型化，使得小說與電影中「模糊曖昧的空間」減少了一些，某種人心內在不可言說的深層思維，在戲曲慣以大段獨唱「自剖心境」的表述方式中，可能被過度明確化了。而三人各種性格之中，就傳統戲曲而言最具突破性意義的「女性自覺」，又因只是劇中「女人」一角主觀觀點的敘述而被消解掉了，反不若《美女涅槃記》或《潘金蓮》等戲論述完整。

(二) 「鮮明的性格」與「曖昧的空間」

過度戲劇化的經營與鮮明類型的性格塑造，「填實了」原著中曖昧的空間，原著各段敘述中的人物性格並不是單一鮮明的。讓我們回頭看看黑澤明電影中為人津津樂道的一段：強盜與女子的接吻。導演的處理是以烈日耀眼的光芒穿插在人物動作之間，女子由被迫到心神蕩漾，其間的轉折不僅是單純的「背叛」而已，人物性格無可歸類，鏡頭傳遞的訊息是：在朗朗晴空的映照下，產生心醉神迷的喜悅；面對著太陽正視自己內在的聲音，無論是善是惡。「人性介於善惡之間的灰色模糊帶」在光影交疊之間透現，全劇的主旨乃在「各說各話」之上更有了深層的觸發，而這一切必須在不明白表述與不具體說故事的朦朧基礎上，以豐富的意象來隱喻暗示象徵指涉。而復興戲曲版落實到首尾俱全、動機明確的具體劇情之中，女人由被逼到背叛只能借用「手部動作」明示轉折：

先是女人伸出手來阻止強盜的靠近，強盜的視線轉移到女人的手部，注目逼視並露出讚嘆垂涎的

表情。這樣的舞臺畫面持續數秒後，女人原本阻擋的手勢，經過一陣嬌柔婉折的擺盪轉動，終於嫵媚的觸摸上強盜的臉頰。

這樣的處理，對於戲曲「手眼身法步」中的「手」部姿勢有強化的作用，借用戲曲身段的靈活轉動暗示內心的變化，原本是很符合戲曲特質的作法，但是，必須追究的是：何以一個備受嬌寵的妻子會背叛體貼溫文的丈夫？在「寫實」的劇情裡，心理動機的交代不足就成了劇情的漏洞。

(三)《慾望城國》的弔詭有利處境

這是最為可惜的一點，因為引進世界經典最重要的意義就在人性複雜面的深度詮釋。從《慾望城國》開始，擁有一身好功夫的戲曲演員對此的野心越來越強，而這一步的跨出，對中國戲曲的質性而言，可以說是根本的大翻轉。積累數千年「寓教於樂」的觀念，已經根深柢固的「內化」為戲曲創作者的慣性思考程式，《慾望城國》挑動了大家尋求突破的慾望，而《慾望城國》之所以成功，其實存在著很弔詭的因素：莎翁原劇寫的是人的野心慾望如何一步一步吞噬自我的過程，而這齣戲的故事框架及結局卻又恰恰對上了「善惡到頭終有報」的中國傳統觀念（當然更是戲曲裡固有的教忠教孝道德觀），所以這齣戲的觀眾直可「各取所需」的各自獲得情感洗滌或道德教化的滿足。而在莎劇這異國情調的帽子下，觀眾給予戲曲唱唸做打程式突破的彈性空間似乎也自然而然的變大了。在這弔詭的有利處境下，《慾望城國》既滿足了對人性複雜面挑戰的慾望野心，同時西化的題材也刺激轉換了戲曲的表演程式。這齣戲一箭雙雕

式的獲得了成功，也確立了以戲曲形式搬演世界經典的幾項意義：一、深化人性啟迪哲思以補強戲曲原本的抒情❸。二、古典劇作中永恆人性與當前經驗的交互指涉。三、藉陌生西化的題材刺激轉換表演模式。

(四)戲曲內在程式仍須解放

但是，「善惡二分的觀念」真的因《慾望城國》的成功而有所鬆動嗎？其實未必，原因正是前述之「弔詭有利處境」。「當代傳奇」往後幾齣戲則因各自碰觸不同的問題而並未在人性深邃面上獲得更好的成績，而《羅生門》值得期待的原因正在於此，原著小說與電影對人性深度的探索已獲得定評，戲曲版能不能在此基礎上使戲曲對人性的塑造更顯深刻，應該是最根本的問題，而所謂「現代觀點」的呈現，也將以此為檢驗焦點。同時，改編世界經典的歷程一路行來已十年有餘，每一齣戲都累積了不少經驗，

❸ 中國戲曲慣常抒發人在各種處境下的情緒反應，精深的表演體系能在尋常瑣事中提煉釋放出驚人的表演能量，細微人情、家常瑣事都能化成精金美玉，「無戲處找俏頭」的特質，在崑劇的演出中最容易得到鮮明的印證。而相形之下，理性思維、哲學辯證在中國戲裡卻較少，人物又都是善惡二分、忠奸立判的，善惡之間的模糊帶幾乎從不存在於戲曲裡。

❹ 《王子復仇記》面臨了嚴重的文化（宗教）隔閡的同時，其實有著觀照當代社會的企圖，「永恆的殺戮」的主題提出，即有借用經典回顧自身的意義，不過為此劇的編劇，筆者深知自己和導演對此問題的掌握都還不夠。《奧瑞斯提亞》則使得搬演西方經典的意義落實到現代人生經驗（對民主真諦的質疑），但人物性格塑造仍是不穩。《樓蘭女》主要的表現則在意象的經營，女性詮釋並不深刻。

今天面對《羅生門》所採取的評論態度也應該不同於十年前，這齣戲能不能成為新里程碑是大家迫切期待的。而它在三段內部人物刻畫上的「趨於類型化」，是我們必須指出的遺憾，正因為善惡二分的觀念已內化為創作者慣性思考模式，所以這齣戲只能傳遞「各說各話」的基本主題，至於「人心乃難解之謎」❺，的深層探索，很可惜的無法更深入的展開。誠如劉南芳於聯合報劇評中所說「內在程式仍須解放」❺，

誠如蔣維國在評論座談會上所說「道德評斷仍是創作者心中的一把尺。」這是這齣戲根本的問題，雖然難度之高實在使人不忍對編導有所苛責，不過我們仍不能迴避，否則每次搬演世界經典的討論，都只停留在「戲曲能不能放棄程式」的表演層面上打轉，問題的核心將始終無法面對，改編的意義也一直無法凸顯。復興挑選這個題材，對角色分類已有突破，對人性探索的層面也已超越了鄂派的思維，處理方式上卻還可以更進一步。

(五)戲曲表演程式的突破與演員的調適

至於「戲曲程式的突破」，筆者認為經過十餘年的累積，這樣的觀念早已被接納，至今已沒有「能不能突破」的原則性問題，只存在「該怎麼調適整合」的技術性問題，「戲曲與現代劇場諸元素如舞美燈光等之結合」的作法都已經快被納入傳統了，在戲曲往前發展的諸多道路之中，可不可以有一條途徑是「京劇未必永遠姓京」的實驗探索，其實已經不用多費唇舌了。《羅生門》令戲曲界欣慰的是傳統的表演藝術在此並沒有被完全捨棄，京劇演員可以盡情發揮自身數十年技藝磨練的成果，然而，筆者在為水神、踰

❺ 劉南芳〈解放戲曲的內在程式〉，《聯合報》一九九八年五月十八日。

步熱烈鼓掌的同時，思考的卻反而是：鑼鼓配合下如此「形象化、外化」的表演程式到底適不適合《羅

生門》？如此熾烈熱鬧的氣氛是否直接影響這齣戲的風格？

黑澤明在流動跳盪的光影變幻中透出的風格仍是凝肅深沈的，走「鄂派」的戲曲版，則在風格的掌握上略輕了些，音樂更是使其不夠厚重的主要關鍵。嚴格說來，這齣戲的京劇唱段還不算太少，至少三位主角各有一個屬皮黃系統的主唱段（當然節奏加快很多，旋律也有許多變化），但其他非皮黃系統的新編曲風格就不夠統一了，能與「竹藪之深邃／人心黑暗迷叢」意境相稱之音樂，可能以簫、笛、古琴為宜，本劇走的民歌小調風味非但輕快、甚至有些「浮」了。而在突破程式的摸索中演員更是辛苦，曹復永（飾「男人」）與黃宇琳（飾「女人」）的表演大體仍以傳統為依歸（當然已有很大突破，一場戲要做三種性格之詮釋就非常不容易，二人之表現可圈可點），爭議較多的是飾強盜的吳興國。筆者所憂慮的並不是吳興國採用較近於現代劇場的表現法，而是發覺他在不依循程式時反而有無所適從的尷尬，因此雖然他分別汲取了淨、丑等不同行當的特質，但強盜的詮釋卻仍有些模糊（不是深邃人性的有意曖昧，而是表演的空洞），也正因為吳興國自身表演風格仍處於探索階段，所以很難和其他演員取得協調，進而更影響了整齣戲的統一性。筆者絕不反對「新表演體系」的探索，可是我擔心的反而是吳興國在有意放棄傳統後表演的虛泛。作為「當代傳奇」的創辦人兼藝術總監，吳興國在創意觀念的提出上有著不容忽視的貢獻，但若從一個演員的角度來檢視，《慾望城國》之後的突破並不大。阿Q非常突出，但《阿Q正傳》是在傳統基礎上靠向現代劇場，而「當代傳奇」幾齣較貼近現代劇場型態的戲，吳興國就顯得轉型不穩了。希望這只是一段過渡期，因為他實在是大家寄予厚望的一位好演員，「古典現代兩相宜」是他開

創新劇場風格的豐厚資本，在傳統戲曲界他有難得的現代氣質，和現代劇場的演員相比，一身功夫又是他用之不竭的資源，我們熱切期待著他的成就。

如果說本劇受到了「鄂派」風格的影響，那麼鄂派的一些優點其實還可以發揮。《美女涅槃記》導演能借用七巧板的任意輪轉變換場景調動場面，而這齣戲的竹林卻是固定的（除了最後一段男人找下一根竹子與強盜打鬥），景觀美則美矣，但表演空間卻被限定了，最明顯的影響見於男人被綁時，位置一被固定在舞臺靠後方，演員的表演就完全喪失了著力點，尤其劇中最重要的「輕蔑冷冽不屑的眼神」完全無法體現，若是竹林的設計能具備流動變換性，也許舞臺空間能展演出遠觀、近觀、特寫等不同鏡頭，男人的眼神或許也可有較為寫意象徵式的處理。

最後的問題是：既然《羅生門》已是普遍的文化概念，那麼在女人一角的造型上，刻意保持原生地日本特色的原因何在？而由此倒也可解決另一項疑惑：《羅生門》既已是普遍使用的語詞與概念，戲裡到底要不要出現「城門」已不那麼關鍵。不過，相關的意象暗示意義當然也就必須放棄了。

這是一場值得看重的戲，任何讚美都不足以表達我們對竹林探險者的勇氣與努力的禮敬，誠懇的說出一些問題可能反而是最尊重的態度。

三、《龍女牧羊》——傳統的再省思

一九九六年十月，「國立國光劇團」推出京劇大師梅蘭芳生前遺作《龍女牧羊》，由魏海敏主演，特別請到梅門弟子劉元彤編導，梅蘭芳晚年琴師姜鳳山編腔，復由葆玖先生藝術指導，再現梅派神韻的企圖心相當明顯。

二〇年代前後，是梅派名劇大量創編的主要時期，此後梅先生的精神多集中在藝術的精研與提升之上，新編戲的推出較不密集，一九四九年以後，更只有《穆桂英掛帥》一部新作。《掛帥》之編演，是作為中共「建國」十周年的獻禮，不過，據說當時原本準備的是《龍女牧羊》，後因梅先生考慮到年事已高，恐不適合劇中人的年齡，才臨時改為趕排《掛帥》。未久，梅先生病逝，《掛帥》成為梅派最後一齣壓卷之作，而《龍女牧羊》則終其一生未及推出。

至於《龍女牧羊》到底籌備到何等地步，諸般資料多語焉不詳，有說只在構思階段，亦有明言「連唱腔都準備好了」的（見田漢《輓梅紀事詩》之作者自註）。無論如何，在梅氏身故、文革浩劫之後，這齣戲的一切，都已隨著歷史煙雲而消亡殆盡了。歲月流轉，時光荏苒，京劇藝術在臺灣已是日薄西山，不意這齣梅氏未竟之戲，竟得於此時此刻在臺首演。有心人的努力令人感動，而近半世紀歲月悠悠，其間含蘊的無限人事滄桑、時勢變遷，更為此劇的推出點染了幾許蒼涼。「未成曲調先有情」，這齣戲在繼承前賢藝術的積極意義之外，其實更多的是人生無常之慨。

既然沒有明確的資料可供依循，對於這樣一齣「新戲」，我們要如何來證明它是「梅家正宗」呢？或許首先該談的是梅派戲的特質。

梅先生曾以「簡─繁─簡」這三個階段說明自己對藝術的體驗與實踐。第一層次的「簡」，是未經鍛鍊的稚嫩樸素，「繁」是學習過程的累積堆疊，然而，在歷經修潤裝飾甚至雕琢之後，卻必須把一切技巧內化為自身的涵養，脫落盡表面的繁華，復歸於「淡中有味」之第三階段的「簡」。因此梅派戲追求的不是美目盼兮或水袖翻翻的耀眼紛華，唱腔也不花俏複雜。這種反璞歸真的表演境界，可借用金代元好問論陶淵明詩時所說的「豪華落盡見真淳」一句以為形容。

「豪華落盡見真淳」不僅是表演的境界，其實也足以代表梅派劇本的特質。梅派戲不以曲折的劇情或衝突張力取勝，淡淡幾筆、寫意造境，令人悠然神往回味無窮處，多在唱腔或舞蹈所凝聚的戲劇時空與所營造的抒情焦點。主角的唱做將氣氛推至高潮，曲終人散之際，猶覺餘音繞樑、餘情未盡。因此梅派戲的重點不在情節或主題，如何掌握神韻，才是編演的難題。

如果分由「表演」和「劇本」兩方面來看《龍女牧羊》和梅派戲的關係，首先應可肯定演員的表現。全劇唱段多而且板式齊全，〈牧羊〉用二黃，〈送別〉有南梆子和二六等等，比《生死恨》還要繁重，而魏海敏舉重若輕，每段都能唱得穩健大方，唸白尤其進步，雖然離爐火純青還有一大段距離，但已算難得了。演了這齣戲後，梅派在臺傳人的地位應可更加鞏固。

唐文華的演唱功力和魏海敏勢均力敵，確保了這齣戲唱腔表現的成功。令人不解的是：「國光」何

以捨高蕙蘭（小生）而讓唐文華（老生）摘去鬍鬚飾柳毅？或許除了演員合作默契的考量之外（魏、唐以前同屬海光國劇隊，高蕙蘭則來自大鵬），還顧慮到老生唱腔的板式變化較小生靈活豐富吧。但是「不戴髯口唱老生」是大陸「戲曲改革」之後才有的現象，這齣戲如果標榜傳統，那麼這種角色分派顯然不合規矩。當然，如果要一切遵循傳統，首先就可把「舞臺設計」取消，中規中矩的老戲一桌二椅足夠應付了。

劇本部分，由於情節極簡單，只有四場可分，一路平鋪直敘而下，全無起伏轉折。編劇對於京劇劇場規律十分嫻熟，因此在以唱工為主的戲裡，刻意利用錢塘君一角製造了一些小趣味，目的自是欲使冷熱相劑，以免沈悶。編劇顯然也只以傳統老戲為自我定位，因此對於劇本不需要做太多的要求。

不過，除了規矩合度的唱腔之外，觀眾對這次演出可能還有更高的期許。因為這不是在「國軍文藝中心」演一場普通的傳統戲，《龍女牧羊》是肩負著傳承發揚梅派藝術的重責大任隆重登場的。「未成曲調先有情」是對演出意義的肯定，而曲終人散後，要問的是它體現了幾分梅派的本質？在「繁華落盡」之後，這齣戲剩下的是什麼？是真淳、還是簡單？

雖然梅派戲並不以情節之繁複曲折取勝，但至少要體現出一些「情味韻致」。每一齣梅派戲幾乎都擁有各自獨特的風格：《散花》曼妙、《洛神》空靈、《宇宙鋒》深沉、《別姬》抑鬱，《西施》可賞其淡雅，《醉酒》是華麗與孤寂之交織融合，《葬花》以飄零的意態觸動觀者無端悵惘，《掛帥》更在一派沉穩中透出了雄渾磅礴的氣勢。雖然這些戲的劇情都很簡單，然而在落盡繁華表相後，提煉凝聚而成的是各自無可替代的「丰神意境」，這是梅派戲的特色，更是梅派之精義。

十分可惜，對於《龍女牧羊》卻實在很難找到貼切的字眼來把握其風格，形容其意境。如果編導演合力醞釀出的「神韻」不能超越其他梅派戲，那麼這齣「最後遺作」的意義可能就及不上「緬懷追思」。同時，我們也不能忘記，「與時俱進」的創新精神，是梅派藝術生生不息的根本原動力。梅先生最後推出的《掛帥》，從「九錘半」姜維觀星身段的化用❻，到出征場面「南梆子」的嫵媚點染，乃至於整體風格氣魄的營造，可說無一處不具備充沛的創造力。《掛帥》的重要性並不只在於是「梅氏生前最後一齣戲」，它的成就奠基在藝術境界的「自我突破超越」。如果從整體梅派藝術的發展脈絡來看，《龍女牧羊》絕不可能因其晚出而取代《掛帥》壓卷之作的地位。

這是「國光」創團後第二部大型新戲製作，在第一部《釵頭鳳》崑劇之後，以梅派遺作為主題，顯然可見國立劇團「尊重傳統」的美意與誠心，不過，對於「傳統」，可能還有許多層面需要細分，「傳統的虛擬寫意美學特質」固然值得保存發揚，但「傳統的主題思想、敘事技法、結構布局」卻有可能和當代人情感思想有一大段距離，這層傳統的內在意義是在尊重傳統的同時首先必須釐清的。對於《龍女牧羊》，除了肯定其用心之外，連帶引發的對傳統的態度或許更為重要。

❻ 「九錘半」鑼鼓多在武戲中使用，三國戲《鐵籠山》姜維觀星一場，武生配此鑼鼓所使的身段最為有名。梅先生在設計《掛帥》中〈捧印〉一場的舞臺動作時，想到了《鐵籠山》，於是創造性的化用了「九錘半」，以表現穆桂英內心強烈的掙扎，原來「青衣」旦角是絕對不會以此鑼鼓配身段的。

四、《媽祖》——什麼是京劇本土化？

一九九五年三軍劇團解散重組為「國立國光劇團」時，象徵的是京劇從此回歸藝術、脫離軍政並突破框架，而國光甫一成立即做出了「本土化」的宗旨宣示，原則方向的提出與確立，當然與政令宣導有著意涵上本質的差異，它代表的是京劇將從中原視角中掙脫，正式面對生存的土地、由衷擁抱鄉土。這層意義受到普遍的重視，第一部成果《媽祖》的推出，自然是萬方矚目眾所期待。而我們對這齣戲的討論，也就不必只以「編導演品質的高下優劣」自限，「整體的製作走向」反而是大家更為關心的焦點。所以這篇文章不是劇評，只想針對「京劇本土化」提出一些思考的方向。

到底什麼是京劇本土化？或許我們可以先看兩個相關的例子：

前年甘肅京劇團來臺演出的《夏王悲歌》被稱為「西部京劇」，對於《夏王悲歌》的品質，觀眾容或有不同看法，但「西部京劇」的「地域特色」卻是大家普遍認同的。什麼是「西部京劇」？應該不只是「演西夏王李元昊的故事」吧？這齣戲給人印象最深刻的是以「西北民歌、敦煌古調」為底蘊的音樂設計，這些西部旋律在戲中並不是浮面表相的插入而已，它被當作「幕間曲」來使用，不僅有銜接轉場的具體作用，更有助於意境的營釀，像是天外之音般的把原本嫌矯澀的劇情提空拔高了好幾層，對於劇本明顯的有提升之功。這個例子顯示的是：地域性的呈現，除了故事素材之外，還需要當地戲曲、音樂或當地其他類藝術元素的有機融合。

舉出第二個戲曲例子之前，我們先看看這個例子的編劇所說的話：「藝術，失去了地域性，也就失去了全國性；失去了民族性，也就失去了世界性。」這是大陸東北籍劇作家李學忠的創作觀點，這兩句話剛好可以為國光的京劇本土化做一註腳。對李學忠而言，「關東人寫關東戲」是永遠的追求，因此，他選擇了《金兀朮》。很遺憾，這齣戲我沒有看到，不過我知道他強調的是從金人觀點來看這位縱橫疆場為大金邦拓土開疆的政治家軍事家，對一貫展現「大宋中原」立場的戲曲提供了「關東的視角」。這個例子為本土化提供了另一個思考層面：素材只是基礎，社會政治文化的觀點更是根本。

因此我們或許可以歸納，京劇本土化至少可以包括以下三個層面：

一、本土素材的選用

二、本土劇種與本土藝術風格的滲透

三、本土文化內涵的呈現

其中第二項並非意味著京劇必須要唱「都馬調」才算本土化，而是指京劇的鑼鼓程式、板腔套式是否將因其他劇種因素的介入而呈現較活潑自由的風格變化？第三項當然更可以擴大為：「生存於此地的人民的思考角度與詮釋觀點」。

就第一項而言，這次演出是完全沒有問題的，京劇演媽祖故事當然是本土素材的選用，可是，如果只限於此，那和「越劇演河南故事」「歌仔戲演長安洛陽」並沒有本質上太大的區別，我們勢必要做進一步的追求。然而，如果期待《媽祖》在「風格」上嘗試做出和本土劇種的接觸融合，那麼可能碰觸的問題是：這將和國光的另一項根本宗旨——「保存傳統京劇」——相違背。「正宗傳統、原汁原味」或許並

沒有見諸於國光的文宣明示，不過這一直是創團以來鮮明的方向，而這的確也是一個國家級劇團所應該掌穩的腳步。在速食文化當道的今日，國光敢於不媚俗的堅持傳統的決心令人佩服。但是，問題就在這裡：「本土化」和「原汁原味京劇」如何調適結合？

《媽祖》絕對合乎「原汁原味」的標準，這非但是一齣如假包換的純正京劇，而且還是「京朝派」京劇中最高貴典雅的「梅派」媽祖。編曲的唱腔設計梅味十足，演員的行腔轉調梅韻天成，身段設計以老戲程式為基礎，鑼鼓運用也循規蹈矩，劇本的編寫無論是場次的平整、道白的口吻、甚至傳遞情意想的方式都是正宗京劇，儘管加上了一些乾冰燈光舞臺美術，但這些完全無損於京劇質地的堅固純正。

這齣戲讓京戲迷看得「放心」：「無論是水漫湄州還是水漫金山、莆田大旱還是陳留郡大旱，反正還是二黃、二六、反二黃、高撥子聽個過癮！」然而我所疑惑的是：是企圖心本來就不大？還是自身兩項原則上的自相扞格？如果是前者，我們當然應尊重其選擇並高度肯定國光首開先例的眼光與貢獻；如果是後者，那就值得深思了。

五、《白毛女》改編本《仙姑廟傳奇》——刪去八路軍之

後剩下什麼？

二〇〇〇年十月，臺北「新舞台」劇場舉辦了一系列以「新傳統」為名的戲曲演出，節目包括京劇、崑曲、梨園戲和歌仔戲，其中最引人注目的便是《仙姑廟傳奇》，這齣改編自《白毛女》的京劇，由李少春之子李寶春主演，前飾楊白勞後趕王大春，北京的年輕旦角張立媛飾演喜兒，黃世仁由孫正陽飾演，常貴祥演穆仁智，其餘多為臺灣演員。整場演出由中國京劇院、上海京劇院和中國戲曲學院支援。編劇和導演都是李寶春。

前先簡要說明這段歷史。

據說自演出訊息公布以來，有關樣板戲的傳言不斷，老觀眾有些排斥，製作單位不勝其擾。直到演出之後，觀眾也弄不清楚到底原來是不是樣板戲，到底改編了多少。為釐清其間夾纏，本文在做劇評之

一九四九年中共取得政權之初，即已由文化部明訂戲曲改革政策，訂出「改編傳統戲、新編歷史劇、現代戲」三類編戲方向。其中現代戲是改革最終目標，因為戲曲正是要表現新時代、新人民、新生活的工具。現代戲早在五〇年代即已開始編演，一九六四年因觀摩會演而達到創作高峰，其間一九五八年更曾「大搞現代戲」，因為是年所推動的大躍進、人民公社，正可藉現代戲為之宣傳，京劇《白毛女》即於是年根據已走紅的歌劇編成，目前能聽到的李少春、杜近芳實況正是當時錄音。當年演出演員陣容堅強，

還有袁世海、葉盛蘭、駱洪年、雪豔琴以及李寶春的母親侯玉蘭。不過，此劇後來並未被江青欽點為樣板，文革八大樣板中的《白毛女》是芭蕾舞劇，京劇《白毛女》只是現代戲，不是樣板戲。

這對《白毛女》來說倒也算是幸運，至少音樂未被交響樂化，身段與性格也未被要求符合「高、大、全」「三突出」等樣板理論。五〇年代看來新穎的行腔咬字（例如「把花兒戴」的「兒」字入板式旋律，例如「四平」接「反四平」再轉「反二黃」），今日聽來雖已尋常，卻反覺整體風格還貼近傳統抒情美學的溫厚，並未過於激情。

不過，樣板戲身分的辨明，並無助於《白毛女》性質的釐清，這齣戲的政治性清晰存在於情節構設之中：無產者楊白勞受迫賣女還債，無奈自盡身亡，孤女慘遭凌虐強暴，逃脫後困居山林、鬢髮全白，鄉居青年王大春投效八路軍回村相救，終於解放農村、懲處地主，引孤女出洞，迎向「紅紅的太陽」。

《仙姑廟傳奇》的改編，最關鍵之處在於刪去了王大春投效八路軍。改編目的很明顯：「去政治化」以適應臺灣觀眾。但是，刪去了八路軍之後，後半場幾乎沒戲可演，原本靠革命激情撐起來的戲，一旦去掉了「舊社會把人變成鬼」的政治主題，就只剩裝神弄鬼了。新改的結局是喜兒為大春擋槍彈而死，黃世仁遭天打雷劈。這樣的改法難脫陳腐舊套，舞臺處理也嫌混亂。製作單位顯然對這樣的改法也很沒信心，所以演出之前特別加了幾分鐘特別說明，要把這齣戲獻給「被強暴女性」，鼓勵她們不要自我閉塞，牽引她們迎向光明。製作單位用心誠然可感，但這樣的說法實在牽強，喜兒是無路可走，並非自我封閉，劇本本身並未朝此著墨，利用「現場呼籲」的方式提醒觀與大春相逢時的唱詞也沒有往這個方向導引，劇本本身並未朝此著墨，利用「現場呼籲」的方式提醒觀

眾也是枉然。至於改投效八路軍為「入深山古寺向長老學藝」，和全劇背景顯然不合，尤其最後手槍子彈的出現，更凸顯入山習藝的不合時宜。演員努力避免殺氣騰騰，卻落得無身段可作。就整體劇幅而言，後半場因沒有著力點而縮短，相對的前半場就必須增加唱，只是過多的唱段和單調的劇情頗相稱，原本的重點唱段（如自盡時的「四平」轉「反四平」轉「反二黃」）就被新加的反二黃（對趙大叔吐露心事）蓋過了。雖然前半場仍有許多動人的段落，扎紅頭繩、和眾鄉鄰一齊包餃子等，苦中作樂、悲歡交錯，戲劇情味十足，但觀眾更關心的是：二○○○年推出這齣四、五十年前的「老現代戲」意義何在？

回歸藝術面，現代戲「破除選材局限、將戲曲延伸至當代」的意義絕對值得肯定，但是難處在於如何結合現代生活與戲曲程式。五十年來大陸累積了豐富的經驗，然而政治干擾以及樣板戲所確立的標準模式，使這項藝術上的結合並不順暢。很意外的，大陸半世紀的心血倒在臺灣有了正面影響，近年來一些以現代為背景的戲（例如幾年前的《阿Q正傳》），吸收了「現代劇場」的觀念，自然的表演風格中含蘊著深厚的戲曲基底，不帶絲毫樣板味兒，人性探索和表現方式則另有新意。另幾齣改編世界經典的戲（如《慾望城國》、《羅生門》），雖然選材動機與現代戲無干，但現代戲突破局限的經驗應該也有潛在影響。在臺灣已做了多次有意義的實驗之後，很可惜的，《仙姑廟傳奇》並沒有帶來新的啟發，無論性格塑造或敘事手法都是道道地地的五○年代的戲，惡人壞事作絕，好人受盡欺壓，父女親情固然千古不變，缺乏的是深刻的內在挖掘與複雜的人性糾纏。「新傳統」最好能在傳統美學基礎上鎔鑄現代思維，十年前李寶春《曹操與楊修》的演出樹立了典範，此次則顯然回顧的意義超過了前瞻。不過主演者紀念父親的真情應可體會，李少春死於文革，而今寶春竟在臺灣推出《白毛女》，當觀眾看著寶春以酷似父親的面容嗓

音在臺北唱出當年父親的嘔心瀝血之作時，悠悠五十年歷史如雲煙，一定也有超乎戲外的多層感懷。人生如戲，誰說不是呢？

六、《董生與李氏》——意象化情節與虛實交疊的性格塑造

二〇〇〇年十一月，梨園戲來臺演出，帶來了《玉真行》、《買胭脂》、《入窰》、《朱文鬼贈太平錢》、《蘇秦》等傳統戲，而最受矚目的自是王仁杰先生的新編劇目《董生與李氏》。當晚演出的劇場氣氛，可說是全場迷醉。

迷醉，不只是戲裡的董生，更是全場的觀眾，在王仁杰巧筆操弄下，在曾靜萍令人心旌神搖的演技裡。

連續看了四場梨園戲，對於「十八步科母」已不陌生，然而無論是登山涉水、遊園賞花或是提燈走鬼，這晃蕩的肢形美則美矣，終難脫程式痕跡，功力稍淺的演員更掩飾不住斧鑿刻痕，當作「劇種特質」看待，固然有其學術價值，單純審美，筆者還不能由衷愛賞。直到今夜的《董生與李氏》，懸絲提線的步

履才與戲情全然融合。曾靜萍飾演的李氏，踩著細弱碎步，悠悠忽忽、蹴三致一，忽而頹然步軟、花落

無聲；忽而飄忽挪移、柳絮隨風；才見她蜷起身子、如貓兒般搓膩懶悒；稍一個沒留神，竟已如水流涓

涓游移到了另一邊。這般花落無聲、行雲有影的身段，既是「穿幽靜、過迴廊」形象的摹擬，又似是「流

蕩心緒」的立體化。初則如一池春塘水波，溶溶洩洩，欲皺還休；繼而轉為熱烈奔放，化身一片駘盪春

風，銷蝕盡虛偽文飾，鉤掘出所有人心底的幽微情思。而摹擬傀儡的身形，偶會出現稜角的頓挫，就在

這一瞬間，曾靜萍每每掌握住時機，露出「顧盼自得」之態，一副「唔，漸次入我彀中矣」的神色！是

這樣的演員，策動全身每一吋肌理，色誘全場觀眾銷盡溫柔。

或許是表演太過出神入化，觀眾竟來不及追問李氏絕色何以看上平庸書生，一切就順勢成形了。編

劇不處理李氏看上董生的理由，是劇本最值得玩味之處（該不僅是因為新寡飢渴，或「你行他不行」吧？）

是劇本的罅隙，由表演彌補？還是編劇故作疏淡，對李氏的動機留了一筆？以筆者看，像是後者。從一

開場小鬼現身開始，戲就沒有往寫實情節的路向上走，「意象化」貫穿的不僅是唱唸做表、更是情節之構

設與性格之形塑，其間李氏自是關鍵，她似乎僅是個「誘因觸媒」，觸發了儒生的感官直覺，啟動了董生

對生命的創發力，以情勾的姿態誘引出的是儒人內心深處的一點情苗，就是這一點情苗，才使得書生衝

冠一怒為紅顏，發凜然之正氣，對仁義禮智千載道統重作詮釋。編劇以「虛筆」塑造李氏，不實際挖掘

她的心靈深處，只反過來讓她以身姿形影摹塑了一番境界，藉以鉤掘出他人的幽邃之情與生命之本真。

李氏像是個虛實交疊的嫵媚之姿，一如《牡丹亭》的柳夢梅，雖則是實有其人，但杜麗娘夢中與他歡會

之時還素昧平生呢。雖然這戲並未往《牡丹亭》「情不知所起、一往而深」的方向發展，但一旦細細明說

李氏看上董生的理由，情節就歸於寫實，戲也就只剩邏輯了。

說到意象化，仍要回頭談曾靜萍的表演，虛幻迷離的眼神、縹緲惝悅的韻致，凝眸深處，竟將戲牽引向了虛實邊際（這般眼底風韻，放眼當今名旦，或僅崑劇華文漪可相提並論，若論妖嬈，曾靜萍還勝三分），在她的映照下，董生的迂闊怯懦益發鮮明有趣，而捨生改用工丑角的龔萬里飾演董生，更是導演高妙的安排，此角本無需生行之個儻，丑不僅可曲盡迂態，更較生多一分憨直，一不小心恐將涉於自命風流。男女主角相互掩映襯托，一個虛寫、一個實演，把劇本巧妙拉扯在平衡中心。素有「擅寫寡婦戲」美譽的王仁杰，這回卻是筆在此、意在彼，像是設了個障眼法，在女性情慾書寫的外貌下對儒生的「有賊心無賊膽」盡情調侃揶揄，難得的是戲僅止於調侃揶揄，編劇以體貼溫厚的態度塑造儒生，演員也深刻掌握了董生的憨厚耿直，避去了尖刻的批判，文化意蘊指向詼諧幽默，而詼諧幽默正是半世紀來戲劇創作中最為匱乏的。

半世紀來的創作，於情節上迫求曲折繁複，氣勢上迫求磅礴震撼，內涵則以批判抗議辛辣嘲諷為主，這樣的風格，在王仁杰身處的福建即十分明顯。從福建第一代劇作家陳仁鑒開始，「從曲折的情節中體現反封建主題」的創作趨勢即已十分清晰，第二代劇作家的戲，如曾來臺演過的《晉宮寒月》、如由臺灣歌仔戲劇團製作演出的《秋風辭》《鳳凰蛋》等等，雖然已擺脫反封建的包袱，對歷史的思考由「制度」轉向了「人性」，但是在費心處理糾結的情節線索之後，已經沒有餘力以深入的筆觸寫人了；在鉤引盡所有人底層私慾之後，也早已無暇敘寫人情了。王仁杰恰恰相反，不僅筆端不涉宦海宮廷，更在事件安排上落盡繁華，轉而以清新俊雅之筆釀空靈疏淡之境，唯其簡、故能細，唯其疏淡、故能深掘，《節婦吟》時

期猶需藉嚴密的情節結構傾吐委屈不平，《董生與李氏》則筆法益形簡約、行文更見飄逸，虛實掩映、風神灑落，不求飽滿、更顯靈動，而這樣的境界又是不假外求的，細膩雅致，正是梨園戲劇種的特質；抒情造境，正是傳統戲曲編劇技法的本然，《董生與李氏》來臺演出最大的啟示，除了女性議題之外，還當在文化氣韻的展現與風格形成的源頭追溯之上，而王仁杰在「當代戲曲史」上的評價也需重做定位，「福建作家群中之一員」實不足以概括之。

七、《宰相劉羅鍋》——出新未必盡推陳

改編自電視連續劇的京劇版《宰相劉羅鍋》於二○○○年八月來臺演出頭、二本，繼數年前的《徐九經升官記》之後再創官場喜劇熱潮。颱風天場場客滿，更有許多年輕新觀眾歡喜入場，在臺灣的京劇審美觀越來越保守的此刻，「紅劇場」引進新鮮空氣功莫大焉。

官場戲相繼受到歡迎，正是人民企盼政治清明的心理反映，但劉羅鍋不同於徐九經，徐九經於不得已中反激出辛辣嘲諷，劉羅鍋則轉而以忠奸對立、君臣鬥智的趣味滿足大眾口味。劇情雖與政治實況偶有相符，但輕鬆愉悅取代了咀嚼深思，觀眾可以用抽離的心態笑看宦海波瀾，其藝術定位於大幕初啟古

畫亭臺映入眼簾、曲牌演奏開篇之際也已清楚揭示：「在華麗的包裝中體現精緻的京劇唱做」，豐富的視聽享受是此劇的首要追求。

導演確實有新點子，但比較集中在頭本，二本在布景運用上見功力（但河堤跑馬以亭臺為背景並不合適），其他均按程式調度，頭本則有棋子舞和檢場拋閃大型紅蓋頭的新鮮創意。不過創新仍在傳統美學規範之中，「檢場人」原是寫意劇場疏離特質的最具體表徵，他們穿著長袍視需要怡然入戲復又從容離去，穿梭戲內、游離局外，原不宜代替龍套踩上鑼鼓點子伴舞。但是，當劉羅鍋好不容易得入洞房、新娘卻在一方蓋頭的遮掩下嬌羞閃避時，紅巾既形成了美麗的舞蹈又暗示了姻緣的得來不易。正由於非實演而另有象喻，因而檢場的入戲不至違反劇場規律，這是導演遊走在邊際界上的一招險棋。同樣的，寫實布景與檢場原也不相容，但亭閣長廊的可拆可組又使檢場合理，導演通過弔詭的辯證，從傳統中反逼出新意，見證了「古老即前衛」的說法。

棋子舞也是如此，導演創出「以人代棋」的棋陣隊舞，凸顯對弈的關鍵情節，陣勢擺開、氣魄雄偉，看似龍套、實為砌末。構思新穎又合乎砌末與角色合作代／帶景之規範，可惜身段創造不足，運用了替代手段卻未有效帶動創造景觀，尤其皇帝亮出身分繼續與劉羅鍋對弈之時，導演將五人推向前座，棋陣和侍衛並列於後，畫面未免板滯。此刻既然仍在交鋒，棋陣何不作為舞臺主體？既可繼續擺設隊形，復能分隔五人區位，各自的立場才能通過聯唱更清晰的呈現。棋子更不宜開口隨王爺齊呼「皇上盛明」，王爺意在攪和，跟隨高呼的應是侍衛絕非棋子。紅色服裝或許為了表示殺氣，不知全黑全白兩支隊伍的設計是否也是一種考量？

編劇部分由於有電視劇為藍本，主題方面也不打算重新詮釋，因此改編功力將由以下三個技術層面來觀測：情節之剪裁、曲文之撰寫，以及如何提供戲曲表演之發揮。頭本情節線索較多，下棋招婿、貢院改字、脫靴修國書三線交錯互為因果，「吞棋」是京劇的新創，洞房宣詔更為二本伏下扣子，堪稱連臺本戲的好手段。二本夜審後將皇上追至河堤揭發弊案是新點子，鏤鑄精彩，跑馬與夜追也提供了身段的發揮，但情節過於整練，緊湊有餘卻沒有頭本追求錯落曲折的企圖，妓院不必要的唱也可縮短。不過二本唱詞顯然優於頭本，頭本偶有在懸念積累至頂峰時竟未能激出驚爆點，常為唱段所拖累，其實唱腔設計極動聽（情緒音樂尤其精彩），但唱詞水準不齊，對女主角心理刻畫的影響尤其大。

相較於頭本編劇陳健秋代表作《偶人記》在真幻諸境中的交織翻疊，二本編劇陳亞先《曹操與楊修》以詩筆鉤抉人性的矛盾鋒纏，《劉羅鍋》的劇本還可再精益求精；相較於《夏王悲歌》《金龍與蜉蝣》導演對意象的運用開創（雖然《夏》的劇本頗有問題），《劉羅鍋》敘事的手法仍屬傳統；當臺灣主導的創作已有探索卑微人物（如《阿Q》）和幽晦人性（如《羅生門》）的勇氣，《劉羅鍋》對內在的深掘還有開發的空間。對北京京劇院而言，這一步已然大幅超越，但在眼界寬廣的臺灣觀眾眼裡，若論喜劇之奇巧詭譎與語言之機趣靈動，則漢劇諸作《求騙記》《美人兒涅槃》和豫劇版《中國公主杜蘭朵》也不遑多讓。雖然這些戲的定位各有不同，但開發新觀眾是一致的目標，由此角度來看，「出新未必盡推陳」既是肯定也是遺憾，肯定的是美學掌握穩紮穩打，遺憾處則為未能完全突破流派規範和行當框架。和珅既能得十全老人之終生寵愛，圓融靈巧應多過囂張，而本劇殺死葉國泰滅口卻純粹是花臉行當的一貫作為；劉羅鍋和珅二人之較量折射出的是皇帝內在兩股力量的拉扯，而劇本對皇帝的刻畫單純了些。劉羅鍋的

形象也不同於電視劇版主角李保田的內斂，戲曲必須充分發揮唱做將情感外在形體化，麒派的陳少雲將老辣與憨直兩種不同的人格特質集於一身，剛直之氣超過了冷雋機敏，與李保田各有千秋，夜追時激越的「高撥子」與「踢袍、抓袖、踏步、蹉步、搗步」一系列身段創造了高潮，卻也不免陷入徐策、蕭何（麒派代表作）的模式。何況陳少雲儀表堂堂身段瀟灑，和駝背雞胸全沾不著邊，如果能利用形貌的殘缺創發新身段，相信更能自我超越另創典型。細緻的人物形塑與通俗商業的市場取向並不相悖，頭二本已然成功，三至六本的創作何妨更推陳出新？

八、《海瑞罷官》到《畫龍點睛》——「北京京劇院」演出

戲曲改革史

一九九九年「北京京劇院」二度來臺，戲碼的選擇慧眼別具。

先從京、崑的臺灣觀眾談起吧。這是兩個老字號的劇種，崑劇比京劇更老上幾百年，可是臺灣的京、崑觀眾顯然在年齡層上有區隔，而且是倒反的區隔：老前輩崑劇的觀眾多為青年學生，後生京劇則以資深戲迷和票友為主；崑劇演出，洋溢著一段新興精緻文藝的清新之氣，京劇劇場卻瀰漫著保守的風習。

崑劇實在太老了，老到在臺灣根本不存在基本觀眾（極少數），兩岸交流後才全新培育一批看客；京劇卻還沒老到那種地步，資深戲迷很多，因而堅守「骨子老戲」似乎就是票房保障，大陸京劇團來臺一律是《龍鳳呈祥》、《四郎探母》，對於開闢新觀眾群並沒有太大信心。而「北京京劇院」這京朝派正宗老字號，卻在二度來臺時，有了不一樣的思考。

(一)傳統冷戲、舊中顯新

「北京京劇院」這次的特色就在選戲的眼光，不僅新舊兼顧，而且兩方面都獨具慧眼。傳統部分推出了許多冷戲，惟其冷，故反而舊中顯新；新編部分按順序排出了「文革前→文革引爆點→文革後」《掛帥》、《海瑞罷官》和《畫龍點睛》三齣大戲，前兩齣仍以舊程式為依歸，尤其《掛帥》凝聚了京劇大師一生藝術的菁華，最新的《畫龍點睛》則展示了由「演員劇場」到「編劇中心」的重心轉移，清晰勾陳「戲曲改革」的脈絡痕跡，一路「演」出了京劇史。其中雖不乏政治賣點，不過商業頭腦中顯見的是對京劇的較新思考。

先從傳統部分看起：《洪羊洞》、《二堂捨子》、《審頭刺湯》堪稱「傳統冷戲」的代表。這三齣傳統典型，本是傳唱不歇的熟戲，臺灣的劇團幾十年來演過數百次，但是自周正榮退休後，余楊派經典《洪羊洞》再無人演；哈元章去世、胡少安淡出後，馬派名作《審頭刺湯》也成絕響。奇怪的是，大陸京劇團來臺後也從未推出。這次北京京劇院「居然」排出了余派宗師（余叔岩）的親姪子陳志清演唱《洪洋洞》，頗為珍貴。而《審頭刺湯》除了由安雲武展示馬派道白的口勁之外，另一特色是梅派嫡傳李玉芙飾

演女主角，洞房的「二黃」和流行的張（君秋）派或程（硯秋）派唱法不同。這樣的選戲選人原則，透露的是對傳統深度的理解以及高度的尊重，而這個原則更體現在《二堂捨子》的選演上。

《二堂捨子》是全本《寶蓮燈》的核心戲膽，許多宗師留有唱片，各具特色，而這齣骨子老戲在近十年來卻有被新編《寶蓮燈》取代的趨勢。「中京院」李維康、耿其昌夫婦對這個故事做了全面改編，捨子時更增一段淒厲哀慟的唱段，催人淚下，臺灣李寶春等照新編法多次演出，舊本已漸有失傳之虞。然而，舊的《二堂捨子》展示的是傳統京劇「溫厚含蓄」的老編法，不煽情、不激動，唱腔並不全安排在矛盾抉擇的關鍵點，各自的「內在表敘」超過「對面的衝突」，從周折反覆的唸白裡透現濃郁的親情愛情，這是老京劇的特質，有獨特的抒情興味卻未必適應今日的審美觀點。新舊編法體現的不僅是兩個時代審美趣味的差異，更可窺見京劇演員由內斂到外放表演法的轉折。「以新代舊」原是大勢所趨，然而，臺灣的問題在於奢言「擁抱傳統」卻又未能深知傳統，傳統絕不等於「唱得多、唱得慢」，北京遵循古法，兩位演員道白的火候韻味十足（尤其李玉芙，舉手投足盡是梅蘭芳深沈雅靜的味道），以「人保戲」的姿態對傳統做了深度示範。

(二)史料重建、無須修編——《海瑞罷官》

新編部分，最引起話題的自是《海瑞罷官》，受牽連含冤慘死的何止編劇吳晗與主演馬連良？由此戲掀起的政治風暴，引發了十年浩劫，這齣戲的在臺首演之所以能連滿兩場，與其說是主辦單位政治話題炒作成功，不如視為多數中國人主動走入劇場參與一場不幸時代的追悼會。當晚的觀眾層面甚廣，即以

筆者所識及所見而言，政壇老少、學界教授、青年學生、小劇場編導均到場觀賞，甚至許多筆者的學生，還事先閱讀了文革資料、懷著「重回現場」的心情體驗一段當代史實。在這樣的觀賞基礎上，戲本身的藝術價值並不最重要，「史料原貌」反而是應展示的重點，《海瑞罷官》之所以有名本來就因為政治，吳晗自己曾說「我不懂戲，很少看戲」，當初是應馬連良再三懇請，才硬著頭皮編的，初稿不能用，在馬多次出主意商討後，七易其稿始能搬演，演出後報章揄揚雖多，卻只著眼於「史學家編京劇」的「跨行」意義，並沒有人就戲論戲（當然時代也不容許），至今談到馬派代表作也從不列入《海瑞罷官》。這麼勉強的創作，最初動機是為了呼應毛澤東「提倡海瑞精神」的講話，最終則因牽扯上「廬山會議毛澤東罷彭德懷的官」，始於政治、終於政治、死於政治，《海瑞罷官》徹頭徹尾是一齣「政治名劇」，藝術始終不曾被討論過，不懂因為它本不是重點，更因為它很難成為重點。

不過戲總是要演的，馬連良對於吳晗七易其稿的本子還是做了很大的調動，拿馬的演出錄音和吳的劇本文字稿相比對，即可發覺當年演出本已將原著集體為惡的徐階父子犯案罪狀分成兩段揭露，海瑞判斬徐子之後，鄉民對徐階的狀紙才如雪片般呈上，海瑞因而陷入「報答徐階當年恩情」與「懲治惡勢力」的兩難情境中，後半場〈母訓〉〈求情〉即環繞著這樣的情緒施展唱工。馬連良改動的著眼點很清楚：原著平鋪直敘，演出本試圖以「判斬徐子」製造上半場高潮，下半場則清楚的是唱工戲，將原本分散的唱段集中於此，老旦、青衣、花臉、老生唱腔輪替，勉強為戲找出一些表演上的集中發揮。這樣的改動純從唱唸分布著眼，和吳晗原著之間卻已有了偏差。刊物書籍印行的劇本仍是吳晗原著，不過其實改編已始於馬連良。

北京京劇院此次來臺又做了修編，除了〈母訓〉一場老旦、青衣的唱段增強之外，牽涉情節的主要

在前三場的濃縮，修編動機其實也很清楚：使結構緊湊。但是這一濃縮，卻把所有罪過推向了徐階之子，

原本「藉官員沆瀣一氣體現明代惡質吏治」的題旨全然消失，極為可惜。製作單位想使這齣戲「回歸藝

術」的動機當然沒錯，不過，在「重回現場」的情緒基礎上，這一改反而畫蛇添足了，這或許是「慧眼

別具」中的一項偏差吧。

在編劇全家慘死數十年之後，隔岸的我們其實已不忍「清高的、藝術的」分析什麼結構、布局、曲

文、排場了，還是談談主要演員趙世璞的表現吧。趙世璞的唱優於做，每一個亮相身段雖然都很美觀（而

且和馬連良幾張照片所擺的角度都非常相像），但行轉移動過程中卻不夠流暢，臺步尤其缺乏精神，而唱

工表現出色，紮實的學來了馬派的技巧，某幾處「鼻音收腔」神似極了。不過，就個人資質而論，趙世

璞有一條寬闊宏亮的嗓子，其實無須學馬派，馬連良嗓音並不高亮，因此藉「頓挫」的講究以及「以氣

制音、鼻音收腔」的方式，使字與字、腔與腔之間經常似斷非斷、若即若離，達到「重落輕放、抑揚有

致」的效果。整體俏皮靈巧的特質，和趙世璞的暢達自然很不相同。而趙以「臨摹」的態度演出《海瑞

罷官》，倒不是基於史料重現的觀念，而是京劇演員對於流派傳承的一貫態度。無論自身資質如何，舉手

投足都必須謹依前輩規範，只有在演新戲時，才有自我的揣摩詮釋。

「臨摹」的表演法在魏海敏演《掛帥》時也有明顯的表現，筆者在民生劇評曾有短文，一方面欽佩

於魏海敏學習的認真，同時也期許她能突破臨摹的局限展現自我，此處不再重複❼。而《掛帥》的另一

❼ 七月六日民生劇評〈最後一抹傳統姿影〉。

觀賞重點是：雖然這是戲曲改革十年後的作品，但仍採老式編劇法，捨情節衝突而努力經營「情感高潮」，以〈捧印〉一場為核心，深刻體現梅派「繁華落盡見真淳」的編演精義，不過觀眾在接納菁華的同時，也看到了傳統「敘事手法的緩慢拖沓」（前半場盡是如此）與「人物的不夠精鍊」（楊宗保一角大可刪去），戲曲「改革」之必要於此可見。

(三)劇本出色、導演職能未顯——《畫龍點睛》

八〇年代初的《畫龍點睛》就和《掛帥》顯然不同了，新一代的編劇特質清晰可見，不僅節奏明快、結構緊湊，而且從懸疑的設計、高潮的凝聚，到劇名豐富的意涵，都從傳統走出了一大步，這是改革開放後的新作，雖然由馬派老生張學津唱紅，不過編腔並沒有完全針對（彰顯）馬派特質，因此余派的陳志清也可以唱，可見演員的表演特質已不足以左右一齣戲的成敗（雖然朱強、陳俊杰、黃德華演得極好），劇本的精彩才是重點，「編劇中心」顯然取代了前期的「演員中心／流派藝術」。不過，八〇年代初戲曲導演的功能還不鮮明，京劇「編、導」並重的時代，還要等到八〇年代末期。

就當時的水準而言，《畫龍點睛》的導演已經頗有表現了，以「塑相停格」取代上下場，今日已成常態，當時卻是先進；最精彩的更有小花臉縣令和衙役以類似皮影的手法吹打抬轎的畫面。不過，導演只有這樣局部片段的新意，統籌全局的能力還有待建構，尤其布景，仍停留在初步階段，更主要的是：導演的職能似乎只在「舞臺調度、畫面處理」，並沒有試圖對劇本做出二度創造。因此，劇情的進展，仍以「唱」為推動方式，導演並沒有「以形體取代語言、以意境醞釀氛圍」的企圖。不過，正因為如此，這

齣戲還保有京劇的純度，新中有舊，不致引起正反兩極評價。而劇本本身清晰的脈絡，以及明朗機趣的

唱詞，也使戲無須藉助導演營造的氛圍形塑。因此，《畫龍點睛》最成功的是劇本。編劇手法簡潔，表面

歌頌明君，內裡充滿了對當權者的譏諷，藉幾段巧合，嘲弄了政治的荒謬，雖然人物塑造還偏於類型化，

劇情的推展過分仰賴事件的巧合，不過，喜劇嘲諷建立在「皇帝被縣令敲詐」的絕妙設計之上，唱段鮮

明的「對話、敘事」作用（傳統編法的唱段多以抒情為主，《掛帥》即是一例），對唱的巧妙互動設計（傳

統編法以「各自表敘」為主，《海瑞罷官》的〈母訓〉一場即是一例），都體現了改革成功的一面。令人

疑惑的是：何以成為北京劇院代表作「新經典」之後並沒有進一步的精益求精？拿張學津當年的錄影

帶和今日的演出做比較，十五、六年了，只有旦角最後的唱改成了「高撥子」，其他都沒變，其實製作單

位若要求該院趁來臺時機在導演舞臺美術部分再作精研，應該可以趁勢把這齣戲推上更高層次，就事功

效益而言，應該比《海瑞罷官》的整編更收實效。

　　新思維已然對舊格局作了些突破，下次還可再放大一步，何妨引進樣板戲？在思考多元化的臺灣，

不必憂心誰被誰同化或洗腦，臺灣的觀眾一定可以用客觀的眼光檢驗政治劇場裡的藝術成分，我們有信

心！

九、田漢《西廂記》與《白蛇傳》——情節與表演的配合

本書第貳篇第一章〈如何評析當代戲曲〉文中曾提出「情節結構」與「表演設計」的相互相應問題，此處試以著名劇作家田漢的《西廂記》與《白蛇傳》兩齣戲為例再做說明。

考量戲曲的「結構」時，首先要有「戲曲結構」不同於「小說結構」的觀念：小說是案頭的書寫，結構只以「情節布局」為主；戲曲是場上的搬演，除了「情節布局」外還必須有整套的「表演設計」。也就是說，戲曲結構可分為「情節結構」和「表演結構」兩個層面。

表演的設計直接影響整齣戲的成敗，一個劇本如果只有絕佳的情節、妥善的布局，卻在唱唸做打的安排中失了準頭，一樣有可能全盤皆輸。同樣的情節，換用不同的角色主演、利用不同的表演藝術，即可能產生全然不同的效果。例如同樣是「昭君出塞和番」的情節，如果以漢元帝為主角，展現的定是送別時的難捨和別後的思念；如果以昭君為主角，就可以抒發前路茫茫、長途迢遙的淒惘惶惑之情。這是情節段落相同但選擇的角色不同之例。更進一步說，同樣是從昭君的立場來演出塞情節，倘若選用的表演藝術是「唱做（甚至武功）結合」，那麼整齣戲就有可能以載歌載舞的方式具體展現行路的過程。（目前京崑劇團仍常演出的《昭君出塞》就是如此，以昭君、王龍以及馬伕三人為主角，邊唱邊舞、身段繁複，必須要有深厚武功基礎的演員才能擔綱，而整齣戲就以這樣的情境象徵著「人生的坎坷程途」。）這是情節、角色都相同演藝術以「唱」為主，那麼可能呈現的就是懷抱琵琶獨唱抒情的場面；倘若選用的表

而表演藝術不同的例子。這種差別，在小說裡是無法呈現的。

對傳統戲而言，由於劇作者未必強調個人理念，很多戲是以「提供演員發揮表演特長」為前提，因此不常發生表演設計失去準頭的現象。但是，當代新編戲卻有強烈的主題意識，必須仔細考慮如何在情節推演中結合表演呈現創作理念，萬一表演設計不恰當，整個戲曲結構即將失衡並進而影響主題呈現。

以下就先以田漢所編的京劇《白蛇傳》的〈合缽〉一場做為例子說明：

〈合缽〉演白蛇被收入缽內、鎮壓到雷峰塔、與丈夫兒子生離的一刻，情節上正是矛盾衝突的轉折關鍵，絕對是高潮重點，但是，〈合缽〉在全本《白蛇傳》裡只能當「過場」，原因何在？道理很清楚：「表演設計」太簡單了。除了慶滿月時一段「南梆子」外，只有一些「搖板」或「散板」，沒有整段的重點唱段，雖然配合托塔天王三次追逐、白蛇三度逃竄的身段和鑼鼓，製造了一點緊張的氣氛，但基本上這場沒有表演重點，絕對不可能當作折子戲單獨上演。就演員角色而言，這折也無須頭牌演員擔綱，只需次要旦角墊場即可。重大節慶許多劇團聯合公演的場合，雖然名角甚多，但分派《白蛇傳》的腳色時，〈合缽〉仍只會安排一些次要演員。可見「情節轉折的關鍵」不足以構成戲劇結構重點，必須要有相應的表演分量。

而《白蛇傳》的重點場次何在呢？在〈斷橋〉與〈祭塔〉。〈斷橋〉演白蛇歷經水漫金山、生死搏鬥之後重見許郎，在情節上雖然有它的分量，但這樣的情節分量是比不上〈合缽〉的，何以〈斷橋〉能成為高潮而〈合缽〉不行？因為編劇在〈斷橋〉相會的時刻安排了大段唱詞，讓白蛇淋漓盡致的表達她對許郎的愛憐、迷戀、怨嘆、嗔怒，有身分的表白，有深情的自剖，有對他的怨懟，有對他的疼惜，除了

白蛇之外，小青和許仙也各有各的處境、各有各的心情，三個人的情緒交錯糾結，〈斷橋〉豐富的「表演設計」目的指向「情緒抒發」，「情節、表演、情緒」相互的結合，使得〈斷橋〉如此「飽滿」而成為重點高潮。相形之下，〈合缽〉的表演設計就太薄弱了，表演設計薄弱的結果，是「情緒無從抒發」，在結構上振不起來，這也正是許多演員在演全本《白蛇傳》的時候想為〈合缽〉加點「料」的原因。

著名旦角趙燕俠在〈合缽〉裡加了段「反二黃」，悲痛沈重，可惜筆者未得目睹，只從錄音中聽過選段。

雅音小集第一齣戲《白蛇與許仙》演出時，筆者特別注意的就是〈合缽〉，不僅加了旋律加快的「反二黃」，風格悲憤淒厲，而且身段很多。演員唱功好壞是一回事，可是直覺意識到「情節高潮要有表演設計相配合」以及「對現代的觀眾而言，〈合缽〉在結構上的意義要被強調出來、甚至要高過〈斷橋〉」的觀念，筆者個人深感認同。

關於情節與表演的相配關係，以下將再以田漢另一名作《西廂記》的最後三場為例作分析：

田漢這齣戲由張君秋唱紅，是張派代表名劇，不過田漢這位著名的話劇劇作家，編京劇時的立場和傳統戲曲編劇「為演員打本子」的心態大不相同，下筆時並不考慮將由哪位演員主演，整個創作全是個人理念的表現⑧。關於《西廂記》，他的編創動機非常清晰明確，據他在〈西廂記前記〉中所述⑨，他是因為看不慣當時劇場上流行的京劇《紅娘》而另行構思創作以鶯鶯為主角的全新戲曲。他認為鶯鶯對自

⑧ 詳見王安祈《傳統戲曲的現代表現》，臺北：里仁，一九九六年，頁七六。

⑨ 《田漢文集》第十冊，北京：中國戲劇出版社，一九八三年，頁四四九。

己的所作所為是清清楚楚的，雖然有遲疑、有退縮，對母親有畏懼、也有情分上的難以割捨，可是鶯鶯知道自己要追求什麼，而《紅娘》這齣戲裡的鶯鶯卻全無主見，每一步都被紅娘推著走。在這樣的情況下，紅娘所製造的趣味掩蓋了一切，整個劇情所能體現的精神全部消失了。因此他重新編寫的《西廂記》，刻意表現了鶯鶯勇敢有主見的一面，例如孫飛虎搶親時鶯鶯是自願挺身而出的，一段突破板腔體格式的唱詞充分體現了鶯鶯鮮明的性格（詳見本書第參篇所收唱詞）。往後每一步都有她的思考主見，直到最後，在田漢精心設計的迥異於《紅娘》的結局裡，更是鶯鶯突破禮教藩籬、發揮個性自由的主要表現所在。

田漢安排張生落第而歸，在「駿馬不嘶人不語，蒲州蕭寺暮雲低」的情境下回到蒲州，卻遭老夫人羞辱趕出（第十四場〈逐婿〉）。鶯鶯聞聽張生被逐，本想立即追趕而出、一同遠走高飛，但又捨不得老母，所以決定以講理求情的方式，請母親接納布衣之婿。誰知老夫人心意已決，張燈結綵等待鄭恆，鶯鶯只得抗命而和母親爭吵起來，隨即離家追趕張生（第十五場〈抗命〉）。最終的〈並騎〉一場，是在草橋西畔以「夫妻雙雙把馬上，碧蹄踏破板橋霜，你看殘月猶然依北斗，可記得雙星當日照西廂？」四句唱結束全劇。

由〈逐婿〉、〈抗命〉到〈並騎〉，最後三場正是鶯鶯性格最突出的部分，也正是編劇展現理念的主要地方。然而，這三場在演出時有時會被刪去，尤其臺灣的劇團演出時，幾乎每次都只到送別〈哭宴〉為止。原因何在？是怕臺灣的觀眾不習慣「突破禮教藩籬」的主題嗎？恐怕不是。根據筆者和劇團的深入接觸，劇團完全是從「有沒有表演性」著眼考量。十三場〈哭宴〉有極精彩的大段唱腔，「反二黃」整段之外還有兩段「二黃三眼」，在此終場，神完氣足。倘若接演後三場，只有零星兩小段唱，表演重點不清，

卻又人物上下頻繁，場子零散，套用劇團術語，即是一句：「沒戲！」不如乾脆刪去，直以〈哭宴〉為結。

事實上劇團的考慮非常實際，最後三場在「表演結構」的設計上分量的確嫌弱，〈抗命〉只一小段唱，最後「碧蹄踏破板橋霜」幾句曲文雖佳，編腔卻簡單，幾乎已是尾聲曲了，整個表演分量遠遠比不上〈哭宴〉，後三場皆成「過場」，無法達到掉尾一振、直衝高潮的局面。因此，最後三場是編劇理念展現的主要地方，卻也是編劇在表演結構上設計不夠周密的所在，這是「表演」與「情節」（甚至更牽連到人物性格、主題呈現）輕重不稱的例子。而必須指出的是：表演設計不完全是導演和演員的責任，編劇首先要提供基礎空間，而這三場在劇本分場上就已零碎了。

十、陳亞先《曹操與楊修》與《李世民與魏徵》——人性的糾纏

陳亞先是當代重要劇作家，他的劇本文辭典雅而不板滯，語言幽默卻不輕佻，曲折的情節中有複雜的人性糾纏，以深厚的古典文學素養為底蘊，穿插絕妙的想像與靈動的布局，體現出的是京劇的端莊氣

派。《曹操與楊修》公認為戲曲現代化的重要里程碑，曾在臺灣上演多次。另編有《李世民與魏徵》與《二

本宰相劉羅鍋》等劇。筆者曾針對《曹楊》、《李魏》二劇寫過劇評，收入筆者《傳統戲曲的現代表現》

一書。現因本書收入陳亞先先生《曹楊》、《李魏》二劇劇本，因此同時也將筆者劇評收錄在內，以供參

看。

(一)曹操與楊修

第一次讀《曹操與楊修》的劇本，大約是七、八年前，當下激動得眼淚都迸了出來！長久以來，一

直希望能藉古典戲劇的形式來進行現代化的人性剖析，而這個戲居然做到了，雖然它並不是用我熟悉的

京劇形式寫作，好像是個湘劇劇本。

看到言興朋與尚長榮以京劇形式演出的《曹楊》錄影帶後，又一次激動流淚。這個本子和我初讀的

至少有三分之一不同，刪去了孔文岱和鹿鳴女的愛情，曹楊關係刻畫得更深入。除了劇作者本身的精益

求精之外，導演馬科先生同樣功不可沒。且不說楊修驚聞孔文岱被殺後和曹操那段以錦袍為道具的表演

有多麼扣人心弦，且不說雪滿弓刀、千里行軍的場面調度是何等空靈晶映，最大膽的恐怕還是曹操幻想

入夢的那場心理戲，萬萬想不到馬科先生竟敢用如此傳統的大武戲形式，在鑼鼓喧嚣、金戈鐵馬中，

將曹操心靈深處的疑慮恐懼做了最具象化的詮釋。以言興朋飾楊修更是一絕，充滿書卷氣的言派唱法，

精準的傳達了知識分子內在的幽隱深曲，尚長榮突破忠奸模式的人物塑造法，則使我們更貼近曹操的心

靈。

第二章　劇作析論

一八一

三看《曹楊》，是一九九一年臺北的首演，依然激盪不已。雖然布景、音樂都和錄影帶一樣，但戲劇終究是要站上舞臺面對觀眾的。無論是竹林幽篁的蒼綠明潔、重帷靈堂的悄愴幽邃，抑或是二道幕上的龍壁浮雕，當然都要比錄影帶清晰多了。李寶春先生那李門本派特有的音質，瀏亮中另帶著三分油滑的況味，恰恰對上了楊修的疏放狂傲。那一晚走出劇院，暮春三月的料峭寒意，一如戲裡人生之蒼涼。

楊修的形象在《三國演義》中精簡卻突出，《演義》作者以極少的筆墨揭示了「權勢」與「才智」之對立，而《曹楊》一劇之內涵卻不止於「炫才」與「忌才」間的既定關係。編劇通過戲劇化的情節，帶出了兩個性格特殊人物彼此相爭逐的過程。劇中的楊修，並非妄小聰明逞小才慧的狂妄書生，曹操也不是為了一己霸權而不擇手段的奸雄，所謂「白骨露於野，千里無雞鳴，生民百遺一，念之斷人腸」〈蒿里行〉這首詩的內涵，才是他們共同的關懷。中秋之夜二人相遇時的肝膽相照，即以這番共同的熱誠與共同的大願為基礎。甚至我們可以說，二人的性格中也有某一部分是相疊的，也正因為這般的相知、這般的棋逢對手，才使往後的相處竟如「刺蝟之擁抱」一般戳膚刺骨。前半段戲中的楊修，雖已展露了炫才揚己的本色，但都無傷大雅，曹操也不至於褊狹至此，顯然編劇並未把《演義》中「權勢」與「才智」之對峙關係做浮面表象的處理。直到「誤殺孔文岱」事件之後，楊修才真正顯出咄咄逼人的一面，而這已遠超過逞才逞能的層面，體現的是知識分子「執著求真、實事求是」的精神。楊修不滿於曹操的不是誤殺，而是曹竟然以政治上的欺瞞權術泯滅真誠。面對著萬馬齊瘖、真理不彰的人世，楊修竟不留退步的請出了曹妻倩娘來點醒夢中人，他希望這一招能迫使曹操面對真象，而曹操在「承認錯誤、磊落坦誠」與「招賢謀國、救世赤誠」之間，竟然選擇了後者！我們不忍說曹操是為了一己之私而斷送親人，因為

劇中曹操唱「狼煙滾滾、遍野屍橫」時，絕對是真誠的；我們也不能說張巡或王霸之殺妻（傳統戲《睢陽忠烈》與《戰蒲關》是盡大忠而曹操殺妻是掩己過，至少在本劇中，面臨「蒼生」和「愛妻」之衝突時，曹的抉擇也非常悲壯。編劇沒有用「功名霸業」來指稱曹操救國救民的熱誠，是使得這個人物非常人性化的原因。所以當曹操在猶豫時，觀眾也陷入了兩難。

楊修二度的咄咄逼人，也非干無端的恃才傲主，他只想藉詩謎的才慧較量使曹服輸而承認「兵出斜谷」之錯誤，而後的「雞肋」事件，更非炫才而是心繫眾生大業才擅自傳下退兵之令，「宏圖大願」始終是大前提，曹楊二人一直都是初衷未改、熱誠不減的，然而竟由相遇相知而至陌路終局，莫怪斬臺之上二人會由相視而笑轉為相對而泣了。那一段對白，直如靈魂深處的短兵交接，二人都陷入了不得不然的無奈境地，戲所揭示的，又豈止是權勢人物與知識分子恆相依附卻又長相對峙的歷史宿命？那一輪明月，直指向人生互古的悽愴。

抓住全場注目焦點的是大陸設計的布景，舞臺設計近乎完美，時而古雅幽峭，時而空靈晶映，浮雕式龍壁狀的二道幕，象徵著權力威勢，又予人沉重的歷史感。明月松崗石階平臺一景在首尾兩場重複的出現，更使全劇的內在意義具象化：明月依舊，當年肝膽相照促膝談心初識之所，而今竟成楊修之刑場！

多年來有關傳統戲曲是否該用布景的諸般爭論，終於在這齣戲裡找到了完美的答案──此劇解決的又何

點染最妙的，當屬那由青春盛年直演到蒼顏華髮的「招賢者」，他穿梭於戲裡，又評點於局外，曹楊二人誠懇懇唱出的「漢家大業一片赤誠」，到此都成了有力的嘲諷，人與人的互信理想，終不過是一場虛無幻象！

止是這一點問題而已？它實為戲曲的發展樹立了一個新的里程碑。

㈡李世民與魏徵

沒有把宏圖壯志解釋為稱霸私心，是陳亞先先生在《曹操與楊修》一劇中對曹操的深刻詮釋，同樣的（也可以說是相反的），在《李世民與魏徵》裡，他竟不忘在李世民「定國安邦」的宏圖大願中攙進幾許個人人私慾，這是《李魏》劇最珍貴之處。《李世民與魏徵》是個很難處理的題材，同樣是「用人者」與「用於人者」的關係，李世民與魏徵的和諧融洽就遠不如曹楊之具衝突性，而陳先生卻把「君正臣賢」這麼正面的主題編排得靈活躍動，尤其在《明鏡記》、《寶燭記》、《畫龍點睛》等諸名家之佳作享有令譽之後，能夠不避題材重複且後出轉精的碰觸貞觀之治，則直可說編劇之奇思壯志采騰天潛淵了！

劇中衝突的關鍵人物，是當年有恩於李世民而後卻居功腐化的龐相壽，魏徵站在治國安邦的立場想嚴懲他，而李世民卻想保全救駕恩公以成就仁君之名，戲劇的矛盾由此展開。本劇最高的成就卻不在於寫出了「求諫難、納諫不易、進諫更難」的心理，而是在曲折的情節發展中，編劇不知是有意還是不自覺的，竟流露了李、魏二人內在的深層慾望。面對犯了王法的恩公，李世民考慮的不僅僅是「人情」與「理法」，他所顧惜的，與其說是龐相壽的救駕之「恩」，倒不如說是他自己的仁德之「名」，所謂的「仁義恩德」，說穿了也不過是另一層次的沽名釣譽！最後魏徵循「理法」之途懲治了天子恩公，同時又用機巧智謀成就了君王的仁義之「名」，實可謂洞悉入微、人情剔透，君不見李世民唱「這一拜拜出個萬民稱頌」之時是何等的雀躍欣然？從不見任何一位劇作者膽敢這麼真實的剖析出貞觀明君的內心深處，而當深層

慾念和治國之志二者之間不發生矛盾衝突時，自然可以喜劇收場了。魏徵雖有攧紗帽之剛直耿介，但相

較於楊修之強逼主子認錯服輸，實可謂善體君心又技法高明了，「君臣相知、如魚得水」這千載難逢的風

雲際會能夠在李、魏二人身上展現，實非無因哪！

《紅樓夢》裡賈寶玉也曾批過世間鬚眉濁物的沽名釣譽，不過他說的不是明君聖主，而是文官諫臣。

他說文官之死諫，其實只為成就自己的忠烈之名，哪裡知道有昏君方有死諫之臣，只顧他邀名，卻不知

將置君父於何地！寶玉這番說詞，可真是體察人情至幽至微了。（莫怪人說他叛逆！）而魏徵倒是分寸拿

捏絲毫不差，不邀忠烈之名，反在大處顧全君王尊嚴，可算是深明君臣大義。不過他也有他心底的隱私，

他的直言為諫，固然是謀國報國，但對一才智之士而言，得遇與否恐怕才是更切身的，這點在他先後事

二主的經歷中顯然可見，戲一開始他哭祭太子的一番造作，還不是要牢牢把握這次「擇明主」的良機。

及至攧烏紗之後，想要隱退卻又流連，固然是捨不得蒼生百姓，但其中當然也隱含了對個人際遇的關切。

在治國安天下的偉大抱負理想之下，編劇處處不忘凸顯人之為人的本性，這才是他的戲能真實生動的原

因。京劇中定型的角色分類與絕對的是非標準，在真誠的人性面前一一默然隱退，留下來的，是千錘百

鍊的唱唸做打，西皮二黃不再千篇一律覆誦著「食君祿報王恩」，古典的旋律終於能挾帶千古人生之惶惑

而深深撼動現代人的心靈。

現代化的心理解析卻和最古典的情味交互融合，是《曹楊》與《李魏》這兩齣戲最為弔詭之處。其

間雖然包容了導演與舞臺工作者的智慧，但最初情境之設定畢竟仍來自編劇。春日遲遲、灞陵相別，流

光灩灩、東籬撫琴，哪一場不像水墨淊鬱的山水國畫？錯綜複雜的人際關係，竟然以古雅明淨、澄澈空

靈的面目出現！對於《曹楊》和《李魏》這兩齣戲裡場景與劇情的關係，我們可以做以下多種闡釋，或曰：情景交融、相得益彰，一如太宗夜訪、君臣歡會時，正是清輝如水、春盎風露的節候；或曰：情景對比、真幻反諷，一如花間小坐、春郊試馬的祥和外象中，隱然躍動的竟是人心的糾葛掙扎；或曰：深層隱私總披之以冠冕堂皇的讜言宏論，一如盤根錯節掩藏於皚皚白雪之下；或曰：人性之多面終將在變幻萬千的自然景觀上顯影反射，一如知己相得時是素月閒秋，而凶終隙末時卻冷月悽惶。如是的析理還可無限演繹，然而，當觀眾全神融入戲中感動莫名之際，這些似已多餘，即使不去深思場景的象喻意義，古架瓜棚、松崗明月也正為戲劇增添了幾許搖曳嫵媚的綽約之姿了。

這兩齣戲在京劇史上的意義，應是絕對可以肯定的。

而在向陳先生表達由衷讚佩的同時，突然閃過了一個念頭，願補述於此：如果不把龐相壽安排為反面人物，而讓他始終忠於國事、忠於李世民，甚至，還因為一意效忠李世民而堅持將李志安——太子建成的舊僚屬、玄武門之變的漏網餘孽——趕盡殺絕，那麼，李世民所面對的將不再只是忠奸善惡之辨了。

玄武之變的陰影覆蓋劇情之後，手足親情、家國大業等等糾葛，是否能使本劇的衝突性與思想性都更為深化呢？

偷聽大陸廣播電臺戲曲節目，是我學生時代最大的享樂，有點兒刺激，更有掘寶般的驚喜，儘管雜音很大，但只要隱約能分辨出一丁點兒的名家唱段或新戲新腔，便足以雀躍多日、回味再三。那時兩岸尚未交流，也還沒有人偷渡錄影帶，一切全憑耳音，忽有一日，分明聽到「四郎、太君、公主、太后」交相稱謂，可又和熟知的《四郎探母》迥不相同，怎麼回事？把耳朵湊近收音機狠命的傾聽，但聞佘太君鋼鐵般的嗓音唱道⋯

⑩《佘太君斬子》這場母子對口的完整唱詞是這樣的⋯（本人聽錄音所做的紀錄，或許有些許誤差）

太君：既被擒為什麼不把忠盡
　　　招駙馬享榮華甘為叛臣
四郎：大勢去兒只得埋名隱姓
　　　為的是待時機重返家門
太君：十五載歲月非轉瞬
　　　為什麼全不思回轉宋營
四郎：十五載盼歸淚難盡
　　　終日思念老娘親
　　　都只為番邦防範緊

　　　肋生雙翅難脫身
太君：說什麼番邦防範緊
　　　說什麼肋生雙翅難脫身
　　　孟良盜骨番營進
　　　八姐喬裝探軍情
　　　焦光普流落番邦苦難受盡
　　　終有一日回宋營
　　　女子尚可番營出進
　　　唯有你駙馬公卻為何無計脫身

你大哥如何把忠盡？

你二哥怎樣喪了命？

你三哥如何把命殞？

你的父如何盡忠心？

唯有你忘卻了國仇家恨！

怎留你啊（嘎調）這貪生怕死人？

斬！

花言巧語誰相信

分明你貪生怕死甘心投敵人

你大哥如何把忠盡

四郎：替主筵前喪殘生

太君：你二哥怎樣喪了命

四郎：短劍之下一命傾

太君：你三哥怎樣喪了命

四郎：馬踏如泥屍難尋

天哪！太君這般的問話，豈不要把四郎逼上絕路？果然，在吹奏起尾聲曲的前一分鐘，四郎自盡了！呆

太君：你的父如何把忠盡

四郎：李陵碑下自殞身

太君：你既知楊家父子臨敵陣

不成功時便成仁

唯有你忘卻了國仇家恨

屈膝事敵來偷生

國法難容家聲損

怎留你貪生怕死人？斬！

坐在收音機旁的我，幾乎回不過神來，而主持人一句「《佘太君斬子》播送完畢」，又讓我悚然一驚！佘太君斬子?!老太君在諸多戲裡的各色面貌我都熟悉，可是怎麼也不能和斬子聯想到一塊兒！老旦嗓子衝得很，一字一句大義凜然，而隔岸的我卻聽得不寒而慄。

兩岸資訊漸漸通後，知道這齣戲或許就是《三關宴》的新修本，劇本修改後有了新劇名。《三關宴》這名字含蓄多了，不過宴無好宴，總還是殺機暗藏，四郎到頭來也終難免跳城關而亡。

或許《四郎探母》太熟了吧，還是老太君「一見嬌兒淚滿腮」唱得太好？為什麼每回總是淚隨聲下，來不及思索原來楊四郎竟是個認賊作父的叛徒漢奸！新聽來的幾齣戲提醒了我，《四郎探母》還可以做這樣的詮釋！由此倒也興起了一探究竟的念頭。翻閱各類資料，赫然發覺探母真還是千姿百態、悲歡各異呢。

就以傳唱最盛的《四郎探母》來說，早在距今一百七十年前，清道光四年（一八二四）就有「慶昇平班」演出的記錄，不過清代的唱法和現在不太一樣，這在「清蒙古車王府藏曲本」裡可以找到證據❶。

當時沒有楊宗保巡營的扯四門，那是姜妙香後來加上去的；當時許多唱詞還無定準，要到譚鑫培才穩固下來。最大的差異在〈回令〉，四郎瞞住了楊門後代的身分，公主也幫著遮蓋，蕭太后始終以為是南朝木易小將，念他探母孝心可感而赦罪派往北天門。

照理來說，這樣的〈回令〉有其合理性，不過，總覺得觀之未能盡興。男主角身分的懸疑在戲一開頭就解開了，歷經盜令出關見娘別妻，衝突發展到最高點，原本只待臨門一腳即可噴薄而出，卻在臨了

❶ 《車王府藏曲本》中共三份《四郎探母》，分別在第二十二函（兩份）和六十七函。

把醞蓄十足的能量硬生生的給攔腰截住，楊家將身分一路隱瞞到底，雖然增加了被赦的可能性，卻減損了戲劇翻騰的情味。

這樣的看法或許代表大部分觀眾的需求，不多時〈回令〉就發展成目前所演的路子了，至少在民國初年的《戲考》裡就已如此。戲劇其實未必要盡合邏輯，與其說戲是人生實境的反映，毋寧視之為圓夢的歷程。明知人生悲苦，卻偏偏想在戲裡團圓；明知悲歡難料，卻偏要在戲裡求得個善有善報圓融和諧。不盡合理的今本〈回令〉，卻正是人心共同的期待。老太后似真還假的沖沖怒氣，公主面面俱到的練達人情，還有二國舅的溫馨穿插，再加上那象徵生命新希望的小嬰兒，一場風暴竟在融融和樂的氣氛下歸於團圓，惹得觀眾哭一陣、笑一陣，勾起了無限悲情，卻又得歡喜歸去。

民國以來探母無甚變異，到了五○年代初，大陸出現了一本《楊延輝之死》，劇本如今雖然已找不到了，但各場名目還留下了記錄⑫：

坐宮盜令、哭堂別家、國舅洩機、銀宗斬女、母女互辯、鐵鏡追令、群譴延輝、宗保會陣、太君訓子、延昭割袍、四郎自刎

情節和老本之間的突變始自於〈國舅洩密〉，編劇顯然是從原本探母〈出關〉時國舅的反應裡得到啟發〈國

⑫《楊延輝之死》未見原劇本，劇情提要見一九四九年八月二十九日《新民報》。轉引自《京劇劇目辭典》，頁五五八。

舅有兩句唱：「我看此人好面善，好似我朝駙馬官」），尋覓到一絲可能改變情節的關鍵，而後先在北國爆發太后、公主的母女爭論，再牽引回南朝楊家母與子、兄與弟之間的衝突，最後四郎裡外不是人，只得自刎而亡。這齣戲雖然早已從舞臺消失，但可別小看了它，主演佘太君的是赫赫有名的老旦李多奎，四郎由紅過一陣子的女老生徐東明擔綱，編劇景孤血寫過許多戲曲評論文章，創作劇本中最有名的是《百花公主》。如此的創作陣容，《楊延輝之死》應該不是泛泛之作。不過，這戲的創作有其背景，和大陸的「戲曲改革」有直接關係。

中共才一取得政權即展開了戲曲的改革運動，一開始首先針對流行劇目進行過濾審查，公布了一批禁演名單，包括《奇冤報》、《活捉》等等，對於更早在北平軍管時期就遭禁的《四郎探母》，當時的決定是：「必須經過重大修改始能上演」。隨即楊四郎的定位成了熱門話題，「叛徒漢奸」是最常用的稱謂，也有人認為更貼切的名詞是「戰俘」，更可補充為「飽受戰火災難之苦、心有餘悸的戰俘」[13]。無論用什麼詞，總之，他是犯了嚴重的政治錯誤，絕對該禁。可是，唱腔實在動聽，禁之可惜，怎麼辦呢？變通之道即在於改編，留下精彩唱腔卻指出政治錯誤使其得到應有下場，恐怕是唯一的解決之道，《楊四郎之死》便是這樣的應時之作。

差不多與此同時，一九五一年有一齣由吳天保與邱海清合編、以《楊四郎》為名的戲[14]，分上下集演出，上集演四郎招親，由拒婚到無奈應允，其間經歷了幾番周折，戲裡極寫公主對英雄的愛慕，顯然

第二章 劇作析論

一九一

⑬　詳見朱穎輝〈談四郎探母及其論爭〉，收入《當代戲曲四十年》，北京：文化藝術出版社，一九九三年。

⑭　《楊四郎》未見原劇本，劇情提要見《京劇劇目辭典》，頁五四一。另見《中國戲曲志》湖北卷，頁一三八。

欲為四郎的投降成婚做些開脫，而後接到下集的探母，才能免於貪戀榮華、認賊作父的責難。不過這樣

溫厚的作法顯然無法為四郎脫罪，六〇年代初受到肯定並拍為戲曲電影片的是山西上黨梆子《三關排

宴》⑮，一九六〇年還出現了新編京劇《雁門斬子》⑯，觀其名即可知四郎難逃一死，而在這齣由李甸薰

編寫、「烏魯木齊市京劇團」演出的戲裡，四郎倒真是一點兒都不值得同情，當父兄血染沙場之際，他竟

因迷戀鐵鏡公主而甘願留在番邦，後來還常戴著假面具與宋軍對壘交戰，這樣的叛家悖國之徒，被親生

母親斬於雁門當然絕無冤枉。不過這麼一來，這齣戲的情感也就簡單了，充其量不過是歌頌大義滅親罷

了，從頭到尾只剩下一付義正辭嚴，所有的情味都歸於單一。

其實《三關排宴》的基本情緒也限於此，雖然這齣梆子戲對公主的塑造很顯眼，但「痴情的一心希

望母子相認、婆媳團聚」的性格未免太天真（甚至有點兒愚昧），對於四郎的性格塑造也無法達到交互推

動的作用。值得探討的是這齣戲並不是禁演風波下的應時之作，它是一齣傳統梆子老戲，原本就流行於

民間，是四本「連臺本戲」中的一部分。四本分別以《昊天塔》、《五絕陣》、《八姐盜髮》和《忠孝節》

為劇名，《三關排宴》原即第四本，太君大義滅親為「忠」，四郎羞愧自盡為「孝」，公主自盡為「節」。

這樣勉強扭曲人情以應和道德條目的作法，可以看出四郎變節的事實始終是創作者（無論民間或文士）

心中的焦慮，即使在《四郎探母》盛演的同時，民間就已有逼死四郎的結局了。在政治思潮影響下，《三

關排宴》受到了重視，一九五八年先有「中國戲曲實驗京劇團」演出，黃蜚秋、楊赫主演，一九六二年

⑮《三關排宴》劇本收入《中國地方戲曲集成》山西卷，北京：中國戲劇出版社，一九五九年。

⑯《雁門斬子》未見原劇本，劇情提要見《中國戲曲志》新疆卷，頁一四三。

趙樹理做過劇本整理，直到一九八三，吳祖光先生仍對此有興趣，編成了《三關宴》[17]，交由「北京京劇院四團」趙葆秀主演。

以上是大陸針對《四郎探母》的被禁而做出的種種變通，臺灣呢？雖然沒有「戲曲改革」卻還是容不得四郎。相互為敵的兩岸，在禁演《四郎探母》的政策上倒是完全一致。針對好戲被禁，大陸上各顯神通的修編新四郎，此地的劇壇倒顯得「聰明」得多，幾位戲曲專家只在原劇本上改動了九十一個字（根據韓仁先小姐在碩士論文裡的考證[18]），僅僅加上了四郎回營時獻北國地理圖形的一小段插曲，唱詞身段都沒動，就「治了四郎的病、救了探母的戲」，只要公演時在劇名前加一個「新」字，就輕鬆過關了。當局有其考慮，劇界亦有其對策。演著演著，悄悄的把那九十一個字又改了回來，也沒人察覺、更無人道破，《探母》禁演的風波，安然度過。

讓我們再回到大陸對楊四郎的熱烈討論。在四郎身分的定位討論熱潮中，一片撻伐裡倒出現了一種正面的聲音：「在番邦招駙馬的四郎和給番人當媳婦的王昭君、蔡文姬應該具有一樣的歷史地位，他們都對促進民族的和平共處起了積極的正面作用！」這樣的論調對於創作當然也有指引作用，《北國情》[19]的推出雖然已是九〇年代之初了，但還是會予人這方面的聯想。不過除此之外，我們還應該認真體察「內蒙古京劇團」推出此劇當「徽班進京二百年獻禮」的意義。

[17] 《三關宴》劇本收入《吳祖光選集》第三冊，河北人民出版社。

[18] 韓仁先《平劇四郎探母研究》，輔仁大學碩士論文，一九九〇年。

[19] 《北國情》劇本原名《契丹女》，收入《劇本》一九九三年五月號。

《北國情》原是「包頭市藝術研究所」的閻甫、長岐兩位編劇所寫的「漫瀚劇」（「漫瀚劇」）是在曲藝「二人臺」基礎上發展成的新興地方劇種，新劇種的音樂主調為「漫瀚調」，劇種因此得名，漫瀚為蒙古語，意為「沙原」，一九八二年定名），一九八九年首演，改為京劇時由「內蒙古京劇團藝術總監」李仲鳴導演。

四九年以後，大陸在「百花齊放」的政策引導下，產生了許多新興劇種，包括漢族之外的戲劇當然也不在少數，各處的「在地色彩」受到積極的鼓勵，漢族以外的民族風采除了展現在服裝、音樂、舞蹈、習俗等方面之外，最核心的是觀點視角。具代表性的例子是關東籍李學忠的《金兀朮》，他從金人觀點來看這位縱橫疆場為大金邦拓土開疆的政治家、軍事家，對一貫展現「大宋中原」立場的戲曲提供了「關東本土的視角」。對於遼國蕭太后的人物詮釋，李學忠也寫了一部《契丹魂》[20]，另外鄧沐珹、孫敬民也合編過《蕭太后》[21]，在這些「非漢族觀點」的作品裡，蕭太后早已卸下了「侵略者」的外衣，《北國情》的創作，其實正是在這樣的創作氛圍下產生的。這戲的情節其實有些扞格難通之處，金沙灘戰役甫一結束，就把親生女兒嫁給楊四郎，作為將來消弭戰爭、和平共處的伏筆引線，這樣的蕭太后恐怕高瞻遠矚、深謀遠慮過了頭吧！不過，內蒙古漫瀚劇及京劇團先後推出此劇的意義是不言可喻的。而這樣的視角也受到北京戲曲界歡迎，「北京京劇二團」隨即也推出了《北國情》，在三關宴裡逼死兒子的趙葆秀再度飾演佘太君，不過這次的議和大局由楊淑蕊飾的蕭太后主導，加上閻桂祥的公主、陳志清的四郎，北京可

⑳《契丹魂》劇本收入《第五屆全國優秀劇本創作獎獲獎作品集》，北京：中國戲劇出版社，一九九一年。

㉑《蕭太后》劇本節錄收入《遼寧文學十年叢書》，瀋陽：春風文藝出版社，一九九〇年。

是卯足了勁兒來的。不過就我個人的觀點來看，京朝派導演酈子柏、宋捷的調度規矩大方，反不似內蒙古的奔放豪壯，而這齣戲情節上的牽強卻必須靠著快速猛烈使人目不暇給的場面調度來遮蓋，北京的「好整以暇」反而失算了。

《北國情》是全新的，不過它的結局南北和卻早已是傳統民間的願望，各劇種幾乎都有《南北和》，或寫作「合」，或者叫《雁門關》，也有乾脆稱做《八郎探母》❷的。早在道光四年慶昇平班劇目就有《雁門關》，和《四郎探母》並列，是連臺本戲，可以連著演八天。這齣戲人員眾多，碰到義務戲聯演場合，會還遠遠超過。劇情和《四郎探母》差不多，只是四哥八弟雙被擒、雙招駙馬未免太巧了些。不過巧合比《四郎探母》還受歡迎。根據早期節目單顯示，上演頻率絕不比《四郎探母》低，甚至排在大軸的機郎妻子青蓮公主的讚美也都集中在這方面，最後八郎哭城也展現了人情的困惑，梆子戲的演員更善用「髮的劇情卻掩蓋不住周到的人情，委曲周折、面面俱到的人生難處是這齣戲的特色，劇評對梅蘭芳飾演八後的議和由佘太君主導，蕭太后在這兒有點兒糊塗、又有點兒可憐，和《北國情》裡的政治家軍事家面絡子」特技把內在情緒外在形象化，從光緒年間的何達子❷直到現在的裴豔玲，都以此聞名。這齣戲最貌大不相同。

年輕的八郎由小生扮演，不同於鬚生四郎的抑鬱，探母時的情味有些不同，尤其見妻更多了幾許風情。長遠分別的年輕夫妻，乍然相逢時情緒翻騰，不只是單純的重逢似夢、抱頭痛哭而已，多的是相思

❷ 《車王府藏曲本》有《雁門關總講》共四冊八本，見第二十七函。

❷ 詳見《中國戲曲志》天津卷，頁一二一。

之苦的傾訴，也增強了和青蓮之間的醋海興波，整個看來情感不似《四郎探母》的純淨嚴肅，不過倒展現了另一番風姿情趣，這在川劇的《八郎回營》裡表現得最誇張也最突出。

八郎義子蟆蛉的身分為他更增添了幾許傳奇性，川劇《禹門關》❷就有八郎在金沙灘戰役之前即壯烈殉國的特別劇情。當時楊家兵發禹門關，敵將用空城之計，楊繼業輕敵，八郎阻令，反被趕出營去。最後八郎衝入敵陣，掩護楊繼業突圍，更挺身代父擋鏢，有「打鏢」、「接鏢」、「現彩」等特技表演，戲也因此又名《八郎帶鏢》，對義父子的情感著墨很多，老令公楊繼業在此是驕橫狂傲的，趕走八郎時還說出了「兒好比大樹一片葉，倉內一顆粟，有兒不多、無兒不少」這樣絕情的話。這是川劇常演重頭戲，京劇也有，早記錄在道光四年的「慶昇平班」劇目裡，後來卻不太演出。

八郎既在金沙灘戰役之前就已身亡，怎麼還能被擒招駙馬又回營探母呢？《禹門關》最後，留下了這樣一道伏筆：八郎臨終之前，推薦孿生兄弟入宋營，一來可藉其擋鏢之技破敵，二來可以冒充自己去見佘太君免其傷心，戲因此又名《雙八郎》，後來促成南北議和的說不定是雙胞胎中的另一位。

同樣從義子身分著眼製造戲劇衝突的戲還有豫劇《打楊八》❷，八郎遭到了佘太君的怒責，因為七郎誣陷他假報戰功。受責的八郎仍奉命出戰，終為韓昌所俘，改名木易，招為駙馬。十餘年後八郎仍思念太君，乃又演出了《楊八郎探母》，只是此番探母的結局很悽慘，八郎探母別妻返回北國後，想要對祖國做出一點貢獻，遂將北國虛實寫成書信，欲射入宋營。不料箭落韓昌之手，八郎逃脫不得，只得自刎

❷《禹門關》劇本收入《傳統川劇折子戲選》第三輯，四川：四川人民出版社，一九八○年。

❷《打楊八》未見原劇本，劇情提要見《豫劇傳統劇目匯釋》，鄭州：黃河文藝出版社，一九八六年。

而死，又叫《斬楊八》㉖。豫劇裡八郎先受責於佘太君，最後則為蕭太后所殺。

和斬八郎相反的有山西上黨梆子以及河北西調㉗的《八郎刺蕭》㉘，也叫《雁門關》，不過裡面沒有四郎招駙馬之事，只以八郎為主，由鬚生應工。公主盜令，八郎回營探母，太君忍痛不見，眾女將求情，太君方允八郎報門跪見。太君痛斥八郎認賊作父、喪志失節，八郎發誓要立功贖罪，攜妻梨花公主與子南奔。途中被遼兵追及，寡不敵眾，自刎身亡。梨花與子則逃至宋營。這是梆子傳統劇目五本連臺本戲的最後一本，刺殺蕭銀宗一場〈刺宗〉常單獨以折子形式演出。過去此本無班不唱，為鬚生唱做工並重戲，觀眾常以能否演好此劇來檢驗班社和演員的水平。

傳統戲曲舞臺上絲竹不輟，現代劇場也有王友輝的現代版《四郎探母》，關涉的內容更及於現代。同樣的，大陸上在擺脫叛徒戰俘的爭議後，探母也成了創作靈感的源泉，一九八八年「天津市京劇團」曾推出現代戲《探母吟》㉙，由安平、劉益民編劇，黃振山導演，楊乃彭主演，演的是兩岸劇情：滯留臺灣的京劇名票李金鵬，返鄉與妻重圓聚首，在當年一起學戲、一起長大、一起學《四郎探母》的舊址，老婦蒼翁聯袂演唱《四郎探母》。演出時天津的廣播記者還特別到觀眾席中訪問，我在收音機裡聽到這段

㉖ 《斬楊八》未見原劇本，劇情提要見《豫劇傳統劇目匯釋》，鄭州：黃河文藝出版社，一九八六年。

㉗ 「西調」舊稱澤州調，山西上黨梆子流入河北，受河北劇種及語言音樂的影響，一九五六年正式命名為西調。

㉘ 《八郎刺蕭》《雁門關》劇本收入《中國地方戲曲集成》山西卷，北京：中國戲劇出版社，一九五九年。

㉙ 《探母吟》劇情提要見《中國戲曲年鑑》一九八八年。

談話，觀眾說：「我不懂戲，但是我特別激動！」

四郎何其有幸，百餘年來傳唱不歇；四郎何其不幸，始終沒有逃過政治的干涉甚至利用。一會兒是漢奸叛徒，一會兒是和平使者，有時變成了間諜內應，有時乾脆一劍刺死老岳母將功折罪再壯烈殉國。

人物類型的一變再變，透露的卻是創作者的焦慮不安，面對一個不忠不孝無法和道德條目劃上等號的男主角，我們怎能滿懷感情的唱他演他呢？一個個皺緊了眉頭、板起面孔的創作者，正正經經的刻意框設出了一幅幅國法森嚴、天理昭彰的圖像，然而，真實的人生情境卻被框出了畫外。

回想整部探母演出史，最動容的竟還在那早已聽慣了的《四郎探母》裡，當四郎道出了真實身分，公主沒有渾身顫抖的做表，也沒有天塌地陷的激烈唱腔，但見她肅穆斂容、走向前來深深施上一禮，「早晚間休怪我言語怠慢，不知者不怪罪你的海量放寬！」何等的溫厚？何等的寬容？何等的尊重禮敬？濃郁深刻的情愛就這般含蓄而自然的流露了出來，無須任何贅語，緊接著就是為夫君苦心設想該如何出關見娘。在舉重若輕的筆法映照下，以整齣戲幅刻意強調敵國情意的《北國情》，顯得矯飾了些，至於那嚴峻的《三關宴》，則未免有點兒不近人情了。

至於其他相關的楊門探母戲，像《女探母》（又名《倒探母》）或是《六郎探母》，顯然是探母流行之後的跟進之作，在此就不多談了。

民國七十四年，我為「陸光國劇隊」改編的《陸文龍》參加競賽得了許多榮譽，不僅主角朱陸豪、吳興國同時得到最佳演員獎，全劇獲導演、配樂獎，我個人也得到最佳編劇。對於一個初次嘗試劇本創作的人來說，這當然是很大的鼓勵，更何況戲迷同好們不論老中青都一致表示非常喜歡這齣戲，《陸文龍》改編本在京劇界受到的肯定應是無庸置疑的了。

然而，就在我沉浸於愉悅中時，一位不愛看戲的朋友的「外行話」卻給了我很大的刺激。

這位朋友問起我得獎之事，我興沖沖的說了一大堆創作心得，包括如何把原本一開頭演陸文龍生父因潞安州為金人攻破而自殺殉國的十一場《潞安州》壓縮提煉新編為一場，包括如何加強描寫王佐斷臂時的矛盾衝突，包括如何增添陸保一角使情節更合理連貫，甚至還詳細解說了「高撥子」等腔調的運用設計。不料，對方的反應竟十分冷淡：「我要知道的不是這些，我只想知道陸文龍最後怎麼樣了？」這還用問嗎？誰不知道他反正投宋了？「就這麼簡單嗎？」朋友這麼問。簡單？車輪大戰、斷臂說書唱足了兩小時，最後連開打都得力求精簡，還有什麼「不簡單」的東西可加？我對這外行問題有些不耐煩，而朋友竟還窮追不捨：「什麼叫『反正』？宋朝非得是『正』、金人非得是『反』嗎？反正之後又怎麼樣呢？跟著岳飛直搗黃龍嗎？別忘了，黃龍是陸文龍從小成長的家！他打的下手嗎？」外行朋友拋下了這句話後終於住了嘴，但是，這個問題卻縈繞在我心中久久揮之不去。

為什麼我從來沒有想過這個問題呢？為什麼我那麼順理成章的把正反善惡分得那麼絕對？為什麼我能輕易憑著傳統老戲的經驗即以「國仇家恨」四個字解釋盡人間所有的情感夾纏？這一連串的疑問，使我在獲獎後即產生了極大的挫折感，而也正是這一番對話，使得我往後的創作態度十分謙卑，因為我知道，豐富的看戲經驗是我創作時的有利資源，但同時，由其中培養形成的「慣性思考方式」也常使我在看待歷史人生時存在不少盲點。這些年來我一直不太敢提《陸文龍》，儘管它繼金像獎之後又還得了金鐘獎，不過它卻似乎成了我的一塊心病。

民國八十四年，三軍劇團解散了，新成立的「國立國光劇團」告訴我準備要以《陸文龍》當作創團首演。一時之間我竟覺得非常害怕，像觸到了痛處似的。不過國光的演出計畫已定，甚至都已經開始排戲了，怎麼辦呢？一陣緊張之後，我想這或許正是克服心病的時刻到來了。因此儘管演出時間在即，大架構不得變更，我仍在前半場加強了幼年陸文龍和養父金兀朮的父子感情，更重寫了最後一場。

以往這齣戲的高潮止於陸文龍身世的被揭發，而在新寫的這一場中，我想把高潮延續至他知道真相以後，所謂「潞安州這三字早已聽慣，只當是征宋史上捷報一篇，到今日才知道它、它、它竟與我血脈相牽，是生我的家園，思家山念家山，為什麼思緒竟飛至長白山？」何謂異鄉？何謂故國？誰是仇敵？誰是親人？這應是陸文龍弄清真相後所引發的更大疑惑。因此，結尾岳家軍在「直搗黃龍迎二聖」的曲文曲牌中繼續北征，而文龍卻在這行列中缺席了。

這次的改編本當然還存在許多不圓滿，改動還是很有限，有一些意思也還來不及表達，不過總算是

些微地償還了多年的宿願吧。最主要的是，這一番思考過程應該和所有關懷傳統戲曲出路以及實際從事傳統戲修編工作的朋友們分享。為「陸光」的第一次改編，著眼點在「結構的精鍊、節奏的緊湊、人物思慮的合理化」，但這些都還止劇本敘事技法的形式外部層面，而傳統戲要現代化，除了這些技法的精進之外，思想情感的現代觀點才是關鍵，此番為「國光」的二度修編，主要的意義就在這裡。因此我願不揣淺露，將最後一段唱詞錄於此以供討論。那是文龍知道身世後、守候北山小徑準備圍捕養父金兀朮前所唱的：

（倒板）星沈月落天地暗。

（迴龍）十六年報國壯志凌霄漢、到今日才知我、一身是錯、錯、錯、錯啊、前路欲行難、難、難！

（原板）潞安州、這三字、早已聽慣，
只當是、金邦征宋、捷報一篇，
誰知它、它、它竟與我血脈相通、息息相關，
它是我、父母之鄉、生我的家園。
思家山、念家山、家山何在？
為什麼、思緒竟飛至長白山？
（幕後合唱重複兩句：家山何在？家山何在？）

（幕後合唱重複：長白山、長白山？）

問蒼天、何謂異鄉、何謂家？

誰是仇人、誰親眷？

何為惡、何為善？

何為恩、何為冤？──

異鄉家園、仇人親眷、異鄉家園、善惡恩怨、難分辨！

只覺得、地轉天旋、天旋地轉、心茫然！

（馬蹄聲響，兀朮逃來北山小徑）

北山徑、馬蹄響、我揚鞭迎面──

（接下來金兀朮登場，與文龍展開恩怨情仇的掙扎矛盾對話，最後文龍終於放走養

父）

十三、淒美蒼涼與清峻冷硬——越劇與黃梅戲《紅樓夢》

一九一五年左右，有「南歐北梅」之稱的兩大藝術家歐陽予倩和梅蘭芳，同時推出了《黛玉葬花》，為民國以來的紅樓戲曲揭開了序幕。兼擅話劇和京劇的歐陽予倩，對於劇本的架構十分考究，梅蘭芳先生則憑藉個人高華的氣韻與演唱功力，為京劇《葬花》留下了著名唱段。

梅派戲一向以簡古淡雅為特色，荀派花衫的表演則較生活化，《紅樓二尤》即是荀派風格的代表，不過後半尤二姐部分顯然薄弱了些，女作家徐蒅根據小說原著編成了川劇《王熙鳳》，對鳳姐「機關算盡太聰明」的一面有深入刻畫，後來老作手陳西汀先生重新架構，編為京劇《王熙鳳大鬧寧國府》，成為童芷苓後期代表作。

而徐、陳二位編劇可佩之處，還在於他們能以旺盛的創作力不斷尋求自我超越突破。幾年前陳老又寫了《王熙鳳與劉姥姥》，以六場戲演述鳳姐的一生，更創作了黃梅戲《紅樓夢》。徐蒅則更進一步以焦大作為川劇《紅樓驚夢》的第一主角，透過焦大的目光對大觀園甚至對整個人生世態的盛衰興亡都做了一番深刻觀照，為紅樓戲曲開闢了嶄新的視野。

至於以寶、黛、釵為主的戲，徐進於一九五九年完稿的越劇《紅樓夢》自是公認的經典。兩岸開放之初，筆者到上海聆賞了徐玉蘭、王文娟二位的便裝清唱，二位雖然皆已年過六旬，但舉手投足仍活脫似紅樓人物，對於劇中人長期且深入的揣摩，使他們在日常生活中都具備了一身寶黛氣質。

經典在前，但後來學者對紅樓的興趣仍不減，國家劇院開幕不久即曾推出筆者所編的京劇《紅樓夢》（魏海敏、馬玉琪主演），筆者試著讓原著曹雪芹登場（吳興國飾演），更把《牡丹亭》的〈遊園、驚夢〉融入紅樓，在愛情之外著力渲染的是繁華易逝的空漠之感。各劇種也都以自身特質為基礎嘗試與紅樓的結合，龍江劇《荒唐寶玉》就別闢蹊徑塑造出北國紅樓的風味，由言興朋主演的電視京劇連續劇《曹雪芹》，在表演形式上頗見新意。崑劇有華文漪和岳美緹的《晴雯》，對階級對立描寫較多。而在九○年代針對越劇和黃梅戲這兩部相隔三十年的《紅樓夢》做一簡單的比較。關於黃梅戲《紅樓夢》，是「目前」對越劇經典造成衝擊的則是由陳西汀編劇、馬蘭主演、余秋雨擔任藝術顧問的黃梅戲《紅樓夢》。本書即就讀於政治大學中文研究所碩士班的郭君柔同學曾在《復興劇藝學刊》第二十五期上發表一篇〈放下舊知見，換上真性情〉，當時郭同學才只是大學三年級學生，析論卻極見真性情，本書此處對於黃梅戲《紅樓夢》的評析即大部分引用郭文。

由徐進編劇、上海徐玉蘭、王文娟主演的越劇，在一九六一年推出後立刻獲得了一致的好評，隔年就拍成戲曲電影片，確立了經典地位，對往後幾乎所有紅樓的創作（包括港臺兩地的電影，早期樂蒂、任潔，稍後的凌波，更晚的林青霞、張艾嘉）都有不可磨滅的影響。徐玉蘭、王文娟所塑造的超脫飄逸、清婉靈秀的寶黛形象，也已成為我們心中典範。而「超脫飄逸、清婉靈秀」不僅可用來指稱越劇紅樓的人物塑造，更可以擴大來形容整齣戲的氣質風格，這種風格主要體現在曲文唱詞的寫作上。本書第參篇唱詞選段部分收錄了〈葬花〉〈焚稿〉部分，典雅清麗的文辭，使整齣戲詩意盎然，造就了婉約淒美蒼涼的越劇紅樓氛圍。

然而在一九九一年底的安徽省黃梅戲劇院黃梅戲裡，我們看到了另一種風格的紅樓，另一番面貌的寶黛。相對於小說中寶黛的特殊形象，黃梅戲裡兩人的性格是很「正常健康」的，誠如劇組人員所說：「黃梅紅樓要寫一對最正常、最健康的青年戀人。」所謂「健康」當然不是生理上的，它主要指的是「純真與至情」，這是人間最美好、最健康的東西，也最能與人的心靈相契合。寶黛二人談的是一場正常健康的戀愛。不正常的是周遭的人，是整個社會環境，用大陸慣用的話來說，就是封建禮教。

寶黛二人放鬆身心閒話家常與笑鬧玩樂的相處方式，是寶玉在與寶釵等人相處時絕不會出現的。這場戲裡，整個劇場蕩漾著一片相知相悅的融融之樂，不同於一般紅樓戲以高華的詞情所展現的出塵絕俗的意境。

整齣戲的唱詞非常通俗白話（和黃梅戲的劇種特質也有關），用最樸素的語言告訴觀眾：二人的愛情是最正常的人間知己相交。當然愛情的發展過程中也有誤會（例如「我去敲門你為什麼不開？」），但當誤會解釋清楚了之後，兩人能夠坦誠的交心。此時二人

寶玉：（唱）從今後再莫要立門外，
　　　　　一對心兒兩隔開嘛呀呼嘿，

黛玉：推不開就敲，

寶玉：敲不開就踹，

黛玉：踹不開就砸，

寶玉：砸不開就叫人來嘛呀呼嘿，

黛玉：叫人來叫人來，

　　一把大火燒起來，

寶玉：燒起來燒起來，

寶黛：燒起來燒起來，

　　天下哪有那麼大的

　　門門、門門、門門，

　　能把你我兩分開。

這段唱明確的告訴黛玉：天下沒有任何力量能把我們相知的心靈拆開，如果這只算是兩人至情知已情感的高度呈現，那麼而後共讀《西廂》，就是極為大膽的愛情表示了，他們由青梅竹馬的兄妹之情發展出的戀愛關係已漸趨成熟。

〈被笞〉一場是寶玉心靈成長的重要關鍵，賈寶玉的叛逆和至情是與生俱來的，隨時都會從直感中自然流露出來，他批評四書五經是「最討厭、最乏味的書」，祝賀蔣玉菡的出走，唯黛玉是親等等表現，都是他天性使然，並沒有經過理性思考和自我觀照；〈被笞〉之後，他已能自覺地跳脫出來看自己以及周圍環境中的人事物，明白了其中的矛盾不相容，寶玉從痛楚中清醒過來，他開始真正理解了人生，他的至情開始理性化，他只屬於一個人，屬於黛玉。這是他思想的大轉折，也是劇本的大轉折。從這裡，他便一步一步走向茫茫風雪。寶玉在病床上發出「一頓棍打在寶玉身，榮國府賢的孝的忠的義的一齊抖

精神」的譏刺，寶玉想起了黛玉來探望他的情形：「她用手捂住嘴輕輕哽咽，捂不住大滴淚把我滴醒」、「淚水無聲濕衣襟，點點滴滴潤我心」，他急於尋找慰藉，也急於向知己訴說自己的省覺，他「掙扎下床扶杖走，踉踉蹌蹌找知音」，他對黛玉訴說：「我原想少年無知被管束，總有一天能走出家門，天下英才任結交，茫茫大地皆有情。等啊等，熬啊熬，熬啊熬，等啊等。一頓棍把我來打醒，我好比籠中一猢猻，張口不能自己笑，邁腿不能自己行，朋友不能自己交，讀書不能自己尋；年歲越大規越嚴，亦步亦趨定終身，如今是上自父親下襲人，把我圍在正中心。」「我不怕跌跌撞撞走遠路，求只求寂寞道上有同行。」黛玉遞下斷語：「事情到此全明白，這世間只剩你我孤零兩個人。」他和黛玉的情感進到一個新的境界，從前面青春爛漫純潔的愛，變成一種成熟深刻的愛，於是他們立下了「生死盟」。

黛玉一死，他對擾擾紅塵就再無留戀了。最後一場〈死別〉，演婚禮當晚，賈府上下身著喜服前往瀟湘館哭祭黛玉；寶玉身上不再佩玉了，他的心已隨黛玉而去，象徵他生命的那塊通靈寶玉也隨黛玉而去，留在塵世上的只是枯槁的形體。寶玉全不理會眾人，形貌木然，只有兩行清淚無聲無息地滴在黛玉的靈柩上，他緩緩走向當時立盟的角落，和「訂立生死盟」那天一樣，雙手合什而跪，獨自和黛玉進行心靈溝通，寶玉拒絕隨眾人離去，沉痛地哀懇：

老祖宗、父母親，眾姊妹、賢夫人，
多謝你們寬洪量，多謝你們海樣恩，

多謝你們生了我，生了我這有靈有肉身，

事到如今我全清楚，再不會惹你們生氣傷神，

今天我不向靈柩跪，只向諸位求個情，

求諸位退一退，留下我寶玉一個人，

讓我為她守守靈，讓我與她靜一靜。

唱腔低迴哀沉，身段配樂都簡化到幾乎感覺不到，除了傾洩的淚水外，只有深藏的悲悽絕望從眉目間隱隱傳出，表達一種「如訴如自語、如無感情色彩的至悲至痛」。這樣的沈靜決不同於一般怒極反笑、哀極反樂或是受刺激而變痴呆的心理反應，寶玉的理智是非常清明的，他清清楚楚的知道他們的愛情悲劇並非是特定人物惡意造成的，而是整個社會環境及價值觀的不能相容，賈府眾人對寶玉的愛他全都明白（雖然這些愛和寶玉的需要是相違背的），所以寶玉說「事到如今我全清楚」時，悲痛欲絕，他不知該恨的是什麼，現在再要反抗也已是多餘的，寶玉謝他們的「寬洪量」、「海樣恩」，並說「再不會惹你們生氣傷神」，簡直像是遺言，而從這種三分真心七分空泛的言語中，觀眾已經深深體會到他出走的心境了；然而冷靜的外表下，至情寶玉的心中對黛玉之死是何等傷痛，他卻無力改變，於是這整段唱詞背後透出的是煩、是累、是壓抑、是嘲諷、是怨怪、是至悲至痛、是萬念俱灰、更是心靈上與賈府眾人嚴重的疏離感，寶玉謝他們「生了我這有靈有肉身」的唱詞背後，是多麼沉痛的道出⋯由於你們的「沒有真情沒有魂」，終於造成這無可挽回的悲劇，既已無可挽回，責問怒罵、奮勇抗爭都已無用，寶玉對他們已沒有什麼好

說的了，他們和寶玉的心靈相距是那麼遙遠，寶玉拜求他們退走，不要在這兒妨礙他與知己談心，這是他在塵世上最後一個請求，要實現這最真摯的小小願望，都這麼的艱難，也不由得觀眾不為他痛心了；這是文辭中可以分析出的感情，但在這段樸素平淡的曲文中，承載感情之深刻曲折與廣博的包容性，只可意會不可言傳，是許多高雅唱詞難以做到的。

眾人退走後，寶玉站起身來，在哀樂中輕撫黛玉靈柩，脫下婚袍輕輕給她蓋上，一切就像她生前一般，溫柔地和她談心，此時房裡已沒有別人，寶玉真情流露地向知己細訴衷腸，泣不成聲地唱道：

我手扶靈柩與妳來成婚。

我的新娘就是妳，

我輕輕披在妳的身，

一件婚袍薄又薄，

哥哥無計與妳把體溫，

大雪嚴寒棺內冷，

寶玉傷痛欲絕，但並非瘋癲迷惘，就因他知道黛玉已死，還這樣的癡情憐惜、生死相依，才使人肝腸欲斷，也只有這樣真樸無華的文字不受古典語言包裝的束縛，才不至於限制、減弱了奔放的情感。雖然生死相隔，但至情的心靈仍緊緊相依，寶玉相信黛玉聽得見：「妳有怨妳有恨快快對我說，為何要關住自

己一個人，妳我互相有約定，推門不開妳就敲門，今天我敲門喊門都沒用，重拍這門板無人應哪！妹妹呀妳可記得，妳我曾在此訂立生死盟，天下盟誓有多少，此誓此盟最潔淨，雙手合什對天地，也不枉做一遭人。」這是和前面〈共讀〉和〈立盟〉的情節相呼應，只是當時足可震動天地的盟約卻落得如此下場，他發出最激憤的控訴：「恨只恨，盟誓千鈞、生死兩分，茫茫大地、太不公平，瀟湘魂斷、至情何尋，呼天搶地、憑誰是問？」他終於將鬱結在心的憤怒哀傷盡情的傾洩而出：「林黛玉呀！妹妹此去黑夜沉沉、孤身一人、沿途小心，莫再流淚、莫再傷心，妳走了也罷，如此紅塵。」是的，「走了也罷，如此紅塵」，他隨黛玉一起去了，形體上出走，精神上，他早就和黛玉一起離開了，「如此紅塵」一句包含了多少絕望、怨念和覺悟，寶玉終於選擇了遁跡空門、了此餘生，他是有所超脫而去的，但正如前述：「至情不滅」，「寂寞空門」也只是「掩淚痕」罷了。

這齣戲裡貫穿寶玉最突出的形象就是他的自覺、勇敢、叛逆、至情至性以及「正常健康」。以自覺的方面來說，我們可以清楚的看到劇中寶玉對自己、對環境、對愛情的理性觀照分析，這其中不但讓觀眾了解寶玉的心路歷程和成長軌跡，也深刻地說明了為什麼寶玉和黛玉那麼執著的相愛，因為黛玉是寶玉唯一的知己，是一對「寂寞道上」的「同行人」；在一般紅樓戲曲中，我們只看到寶黛癡情的相愛，並糾纏在三角習題間，而黃梅戲的《紅樓夢》卻特別強調了寶黛相愛的原因，並升高了他們愛情的精神層次，這一點是極有價值的，也更能讓觀眾感受到寶玉喪失知己的悲痛。實黛的叛逆已無須贅述，而他們的勇敢則是這齣戲的特殊之處，劇中演出了寶玉勇敢地向黛玉示愛，勇敢地批駁家庭對他的制約以及那些混帳話等等，他們更勇敢的立盟訂約，尤其是〈生離〉一場中表達的主動積極、抗爭至死的精神更是動人。

這齣戲情節結構上最特殊的地方是沒有「焚稿」，而以〈生離〉一場代之，無論從劇情結構、表達方式、人物塑造、整體的藝術呈現來說，都和其他的紅樓戲大不相同。〈生離〉中實黛二人因病不能相見，黛玉也不知寶玉成親的消息，她抱病到「風寒水冷」的沁芳橋畔，看著帶愁的花花樹樹、看著她手築的花墳、深深思念著她的心上人，儘管賈府上下「不許有一點風聲到瀟湘」，但聰敏靈慧、細心善感的黛玉早已感受到「這般冷落有原由」、「我已十成猜八九，有一椿大事在籌謀」，她對情愛的執著絕不下於寶玉，她勇敢的追尋所愛，既已決心和寶玉做一對「寂寞道上」的「同行人」，既已和世上唯一的知己定下生死不易的盟約，對寶玉就再無絲毫懷疑，怎麼能讓寶玉一個人去抵抗塵世間的風風雨雨？她要去和他站在同一陣線上，不能甘心就死，即使病勢已沉，也要不顧性命的「站上高處，或許能看見牆那邊」，一陣鼓樂之聲印證了她「鬱在心頭結在腸」（第六場〈密謀〉）的不祥預感，難道天地鬼神共鑒的至情就要被無端摧折？她有心奮不顧身的越過牆去，然而柔弱的身軀卻無法承載，一口鮮血噴出，終於不支倒地；以上是〈生離〉的前半段。這一場後半段的表現方式，多用象徵手法，然而表達的卻是最真實的人物內心世界：象徵禮教束縛的迎親儀仗圍繞著假山石上的黛玉，她舞動水袖，在其中苦苦掙扎、力求脫困，她可不願一生的追尋終成泡影，這時迎親的隊伍從牆的那一邊過去，寶玉正歡歡喜喜地扶著他以為是黛玉的新娘，黛玉激動地撲向寶玉，然而重重儀仗卻將她擋了回去，她只有大喊寶玉，當時寶玉在轎子裡聽到有人在非常遠的地方叫「寶玉」，這完全是感應。他發現新娘不是黛玉，從轎中跌了出來，撥開所有結婚的迎親隊伍，大聲叫著、找著……「林妹妹！」那麼多姑娘，他一個個撥；同時，黛玉也喊著寶玉，揮舞水袖，奮力想要突圍而出。寶玉終於看到黛玉了，他正要迎上前去，卻愕然見到父親賈政矗立眼前，

一隊隊的迎親儀仗排成兩道人牆，將寶黛二人隔開，他們左衝右突，卻怎麼也推不開、衝不破，最終寶玉也只抓到黛玉衣袖一角，便被無情地拆開；一瞬間，所有人俱都退走，臺上回歸一片漆黑空寂，一束燈光打在黛玉身上，她終於「魂歸離恨天」。

這一段如夢似真的表演方式看似荒誕不經，卻有著非常積極的主題意識，例如在公認是紅樓戲經典的越劇《紅樓夢》的《黛玉焚稿》中，黛玉淒絕地唱道：「誰知道詩帕未變人心變，可歎我真心人換得個假心人，早知人情比紙薄，我懊悔留這詩帕到如今，萬般恩情從此絕，只落得一彎冷月葬詩魂」表達出黛玉對寶玉的誤解，對愛情的絕望，她是滿懷孤淒，悲痛傷心而死；而黃梅戲《生離》則大不相同，黛玉面對寶玉成婚雖然也是肝腸欲斷，但她不曾放棄對情愛的追求，也不曾懷疑寶玉的真心（因為經過〈立盟〉的心靈溝通，她和寶玉相知相惜，精神上已完全合而為一），否則她也不會那樣癡情地衝向寶玉，心的力量就越大。；她和寶玉一樣，對人間情愛的追尋都是主動積極的，他們「形骸雖隔斷，隔不斷精神」，才有這一場中兩人欲突破一切障礙相依相守的象徵性表演，這種不屈不撓、積極向前的內在精神是可以深深撼動觀眾心靈的，比起多數紅樓戲中林黛玉一些既定的形象，有著更深的思想意涵。

《紅樓夢》原書的主題內涵及人物形象豐富多樣，表達方式比較曲折隱晦，但戲曲一場僅有兩個多小時的演出時間，不可能將全書的精華完整的呈現在舞臺上，必須有所取捨，唯有把握明確的中心思想，

她到死都沒有放棄抗爭，封建禮教只能扼殺她的外在生命，無法消滅她純潔的靈魂，她的死只是形體上的死，她的至情不死；這更加深了愛情悲劇的動人力量，越是美好無瑕的事物，當它被摧折時，震撼人

用集中描繪的戲劇手法刻畫人物的心靈、性格、情感，將潛藏的思想情感用鮮明而形象化的手法呈現在舞臺上才能動人，黃梅紅樓整齣戲可以看做是「寶玉掙脫一切束縛追求心靈自由」的過程，編劇圍繞著這個主題，採用開闔起落、跳宕幅度較大的情節架構方式，和越劇的「娓娓道來、筆筆精描、周折婉轉」細膩抒情不同，對寶黛人物的塑造講究的是突出精鍊而非細膩周延，兩部紅樓相比較，越劇著重繁華消逝、盛衰對照、由情悟道的人生感慨，清婉靈秀復淒美蒼涼，黃梅則以理性自覺為基礎，為紅樓添抹了一筆清峻冷硬的色調，風格大異其趣，不過動人的力量卻是無分軒輊的。

十四、俞大綱《繡襦記》與《王魁負桂英》——臺灣早期的新編戲

提起新編戲，我們很自然的會以大陸的戲曲改革為源頭，臺灣的新作似乎只局限在某幾個劇團之內。

其實早在六〇年代，臺灣已有純粹的新編京劇了。所謂純粹，指的是和政治完全無關，不是為軍中競賽而寫的，而是單純的文藝創作。其中令我印象最深的便是俞大綱教授的兩齣戲：《繡襦記》和《王魁負桂英》。

六、七○年代的臺灣，京劇界雖仍一貫的以「追懷憶舊、模擬恢復」為審美原則，整體社會呈現的卻是對西方文娛的熱切追逐。在這樣的風潮之中，俞大綱教授能以自身通達的態度與溫厚的風範體現中國文化的親和力，並對藝文界形成感染與影響。後來在臺灣藝文界分量舉足輕重的人士，如林懷民、蔣勳、汪其楣、邱坤良、郭小莊等，都曾一再的述說俞大綱對他們的影響。俞氏對於民俗、地方戲的高度重視與呼籲提倡，也都還在俞氏去世十年後始出版的《俞大綱全集》中留下了記錄。雖然俞教授的觀點多半在教學、言談中表露，留下的文章還無法完整呈現其理念，但其中如〈中國戲劇新詮〉、〈國劇原理〉、〈國劇簡介〉等文仍具有相當的啟發性，如強調戲曲反映全民道德意識、極端重視倫理，具備「敘事詩劇場」、「游離劇場」、「象徵劇場」以及「演員中心」的特質等等。而對於京劇，俞氏留下的最珍貴資產，是他的具體創作《繡襦記》和《王魁負桂英》。這兩齣戲當年經常演出，筆者幼年時「愛不釋手」，近十餘年來雖然漸消失於舞臺，但本書願提出介紹討論，不僅因為編劇的技法在六○年代具有突破性意義，更因為其中含蘊的幽渺情味完全不同於大陸的新編戲。

(一)《繡襦記》

這是以唐朝為背景的故事，本事出於唐人小說《李娃傳》。作者自行簡通過所布置的人物和故事情節，把唐代士子所面臨的兩大問題──科第與婚姻，寫得非常真切而動人。因此這篇小說不僅具有文學的價值，而且更具備了歷史真實性，縱使故事和人物全是虛構的，卻仍不失為當時社會真相的反映。

但是，《李娃傳》的主題，倒並不一定只在於諷刺「門第婚姻」和偏重「進士科」的習尚，小說特別

強調的是情與理的對立。俞大綱先生編寫《繡襦記》時，也特別突出了這個主題，以望子成龍的鄭儋代表「絕對的理性」，娼妓李亞仙代表「純粹的感情」，而鄭元和則以兒子和情人的身分徘徊於理性與情感之間。因為有了這層主題的把握，因此這個劇本不僅對於唐代社會狀況有所反映，同時還更超脫於狹隘的時空背景之外，對於情理與人性做了深入的闡發，所以在上距唐代千百年後的今天，此劇還具備了感人的力量與發人深省的啟示作用。而全劇著力最深的是女主角的性格塑造。

1. 性格塑造

女主角李亞仙雖是長安名妓，但由於身分的關係，她不免有著濃厚的自卑感，甚至覺得人間一切的美好（包括真摯的情感）都已不可能再降臨在她身上，這種柔弱敏銳復又自憐自傷的性格，編劇利用亞仙初上場的四句唱詞來做點染：

郊原雨過晴光遍，
買春處處撒榆錢。
煙花命薄無緣戀，
但願得花枝常好月常圓。

既已早有「煙花命薄無緣戀」的體認，因而當她發覺鄭元和這多情少年正注視並跟隨著自己時，她的第一個反應竟然是「閃避」。試看下面這段唱詞：

我這裡再把花陰串，

（亞仙圓場，元和跟蹤）

他那裡亦步亦趨柳徑穿。

少年乍識春風面，

牆花路柳總鮮妍。

多情後被無情譴，

沒亂裡惱煞我李亞仙。

對於對方深情的眷戀，她卻因警悟到「多情後被無情譴」而覺得「沒亂裡」地「惱煞」！雖然她終因拗不過元和的多情而與之訂情結盟，但這分自卑與憂慮卻始終盤據在她敏感的心靈中，第四場的唱詞即寫出了她的疑懼：

論婚娶郎君他門第高峻，

問佳期薄命女盟誓難憑，

何況是我母親貪財心狠，

到頭來空成就絮果蘭因！

她是這般的憂思重重，即使身在福中，也隨時擔心幸福的幻滅。而果真沒有多久，元和就因床頭金盡而被逐出鳴珂里了。失落了一切的亞仙，在〈寒夜聞歌〉一場中徹底宣洩了她的悲哀。不過，此刻的她仍是軟弱的，對於情感的追尋並沒有堅定的信念，因此當她聽到街頭隱約的乞兒唱叫之聲時，雖然確信那「分明是郎君他哀歌宛轉」，卻沒有不顧一切的下樓尋找，猶豫閃避自卑疑慮的矛盾心思，使這場在「眼前一片茫茫路，人生何處問歸程」這般迷離恍惚、真幻難辨的意境中收束。這場的安排雖然也有使情節「懸宕」的作用，但對於亞仙性格的刻畫，可謂是神來之筆。

然而，當她親眼看見元和遭父痛責、量死雪地的悲慘情境時，她的性格開始轉變了。她清楚的知道這一切是因她而起，她不能再逃遁閃躲，而必須勇敢地承當起這一切。在〈雪地送襦〉這場裡，當她「含雪水將郎君來淬」，而後以高昂的音律唱出「從今後生和死永不分離」之後，柔弱自卑的李亞仙一變而為堅韌不移的女性了。緊接著在〈獻畫別院〉和〈剔目勸學〉中，她也才有了和前半齣戲迥然不同的動作表現。這種性格的轉變，由於通過了「事件」的審慎安排，因而是合情合理且又前後統一的。而最後一場見公爹時的坦然，與「願返蓬門還我貧賤，了我心願與塵緣」的心境，也就格外可貴了。

在和女主角亞仙的性格相較之下，男主角鄭元和的個性則較沒有「開展性」，不過這個人物的塑造仍是成功的，編劇筆下的元和，脫落盡一切「世故」，顯露的是「純淨的深情」。雖然明知門第高峻，「滎陽鄭氏家法屬害」，卻不惜秉持深情與禮法對抗，對人間情愛無悔的追尋行動，使得這貌似軟弱的少年書生也展現了相當的勇氣。不過編劇倒沒有刻意強調這「不惜與世抗爭」的「叛逆性格」，劇中元和的「多情」

終究超過也掩蓋了一切，即使在遭遇天倫慘變之後，面對清風明月與亞仙的一雙美目時，元和仍改不了多情的本性。這場「貪戀美目」的描寫，由於編劇的曲詞高雅，所以觀眾也就但覺其「淳厚溫柔」而不嫌其「紈袴」了。

作為「理性」代表的鄭儋，在第一場〈望子成龍〉中即清晰地展示了他的個性：「官居刺史正綱常，世德門風一脈香。」當其子元和發下「不得科名、不返鄉閭」的誓願時，他也視為理所當然的回答道：「這便才是。」由於先有了頭場的伏筆鋪墊，所以後來「打子」的發展也就毫不突兀了。不過，在作為「絕對理性」之代表人物的同時，編劇並沒有使他喪失全部的人情，正如俞先生自己所述：「我不願把這位可憐的老人寫得太沒人情味」，劇中的鄭儋在打子棄子之後，心境其實是相當淒涼的，因此最後一場他是在「桑榆晚境何人見，白髮烏紗只自憐」這般悲涼的曲文襯托下唱上的，而當他驚見其子元和仍在人間時，止不住悲喜交集、老淚縱橫，「我只道不及黃泉不相見」的詞句也明顯地道出了他的悔意。只是一旦聽說兒媳竟是風月歡場的煙花女子「滎陽鄭氏」的強烈自尊又浮現了起來，好在心直口快的劉荷花，一番言說動了白髮老人，鄭儋在最後終於自己把感性與理性的衝突統一了起來，極端理性的嚴父性格也轉變為仁慈愷切了。這個角色編劇著墨不多卻極為合理且具分量。

2. 場次結構

此劇完成於一九六九年，當時京劇界多以演傳統戲為主，俞先生卻能突破當時風氣全新編寫新劇，這種精神是非常可佩的。尤其當年無論劇評家或戲迷都把關注焦點集中於演員的表演藝術上，「劇本結構必須精練緊湊」的觀念還不太清晰明確，而俞先生這齣新戲卻能著眼於此，以簡明的場次交代完整且繁

複的情節，對於臺灣京劇界的影響相當深遠。

這齣戲原本有十一場，分別是〈望子成龍〉、〈曲江驚豔〉、〈鳴珂定情〉、〈寒夜聞歌〉、〈雪地送襦〉、〈獻畬別院〉、〈剔目勸學〉、〈得中秋闈〉和〈驛館團圓〉。不過後來演出時〈鳴珂定情〉經常刪去不演，因此總共只十場，其中〈淪落阜田〉和〈得中秋闈〉只是過場，真正的主要情節集中於八場之內演畢，十分簡潔明快。有些時間的過渡或是事件的鋪陳，編劇並沒有娓娓道來、煩瑣交代，而是改用其他方式處理以便於剪裁。例如〈曲江驚豔〉之後，約莫有半年時光，是元和與亞仙恩愛歡聚的日子，同時也是元和囊資漸次消耗的過程。這裡編劇利用亞仙的唱詞：「恨光陰一去無停轉，才是春初、又見秋陰」，把這段時間的空檔填滿，而元和床頭金盡、鬻賣書僮的情節，則用暗場處理，不僅省卻了不少舞臺的時空轉移，更在劇情發展上添置了「懸宕」的小波瀾。而且既得節省「敘事」之筆墨，「抒情」部分便愈發可以肆意揮灑了，〈寒夜聞歌〉和〈剔目勸學〉等場能寫得如此淋漓酣暢，也和場次的安排得宜有密切的關係。

而更值得一提的則是〈寒夜聞歌〉的舞臺空間處理。〈寒夜聞歌〉雖然只有一場，但卻包括了兩個「場景」，而且是兩個「並無交集」的場景：一為亞仙妝樓，一為茫茫雪地，二者或許相去甚遠，但元和如巫峽猿啼般的宛轉哀歌卻深沈的敲擊著亞仙的心靈。在京劇空闊虛無、不設布景的傳統舞臺上，要做場景的劃分是很容易的事，其他戲中也曾做過「一個場中兩個不相聯繫的場景同時出現」的處理，但是卻從沒有達到《繡襦記》中這般「空靈幽渺」的境界的。編劇並沒有明白指示鄭元和是否就在妝樓之下唱叫乞討，觀眾也無需考察妝樓和雪地街頭到底有多遠的距離，編劇只是要通過兩個不同的情境來傳達一對

情人的「腸掛心牽」，而這分情的聯繫卻設置於「天僵地塞」的「隔絕」狀態之中，恍惚難測、真幻莫辨，這才是編劇所要呈現的境界。當然，兩段「雪漫漫」的音樂旋律能超脫於皮黃既定的模式之外，也是使得這場〈寒夜聞歌〉風格特殊的原因之一。

3. 曲白文學化

京劇原是民間的產物，因此唱詞唸白都比較通俗淺白，不似崑曲傳奇之典雅清麗。通俗淺白的文詞，若能有直接動人、震撼人心的感染力量，當然也是戲劇文詞中之極品。但若曲文白而無味，甚至不合文理，則也很難達到提升的效果了。俞大綱先生以學者身分從事編劇工作，自然走的是「文士化」的路線，《繡襦記》固然免不了文人劇普遍的缺憾——科諢不足，但在曲文方面，都高度發揮了中國文學之美，這應是本劇最大的特色。俞先生詩詞造詣頗深，以詩詞為曲文，不僅措辭典麗，而且時時可見「象徵」興味。例如元和乞討時之「雪漫漫」兩段，不僅是乞兒的悲歌，更是人生之悲歎，無論是「一飯難」或是「行路難」，都對元和當前的處境有深入刻畫，但又都不僅止於元和一身，而能更廣闊的道出人生之普遍悲苦。又如〈寒夜聞歌〉裡亞仙的下場詩：「眼前一片茫茫路，人生何處問歸程？」說的又哪裡只是尋不著情人的遺憾呢？此類曲文之例，可謂舉不勝舉，總之，象徵隱喻取代了直接的說明，因此整齣戲意蘊豐厚，情味盎然，這是在京劇中難得一見的。

(二)《王魁負桂英》

一九七〇年，俞大綱教授根據南戲佚文、王玉峰《焚香記》和川劇〈情探〉，重新編寫了京劇《王魁

負桂英》。這齣戲不僅是俞先生個人的代表作，對臺灣京劇往後的發展也有決定性的影響。全劇最引人注目之處，在於壓縮的場次。

1. 壓縮的場次

前文析論《繡襦記》時，曾經指出六〇年代的京劇界對於劇本「結構」並不特別講究。《繡襦記》所展現的精簡場次是具有相當啟示作用的，然而《繡》劇無論如何都還極傳統極古典。到了編寫《王魁負桂英》一劇時，俞先生則更能自我超越，成就應在《繡》劇之上。

《王魁負桂英》總共只有六場：〈寄書〉、〈訣院〉、〈淒控〉、〈辭主〉、〈冥路〉、〈情探〉。不僅場次精簡，還使用了「集中壓縮」的手法。編劇並沒有敘述故事之源起，而是由王魁高中開始。一方面將情節繼續往下推展，一方面又藉著人物的對白與表演，將情節的種種前因再現出來。於是，表面上是表演「現在」，卻又無時無刻不與「過去」發生關聯。因而構成了十分複雜的時空交錯現象。正如俞先生自己所說：「六幕戲僅三個主角，戲劇進行是現在，嘴裡說的卻是過去，過去與現在同時進行，這種寫法中國戲比較少用。」當然，我們不能說這種敘述手法完全沒有受到傳統戲的影響，因為終究有些不錯的傳統折子戲也已展現了這般現代化的技巧。但是，無庸諱言的，更多傳統折子戲只是「無頭無尾」，根本不注重情節的交代。至如《祭塔》或《六月雪》之〈探監〉等折，則只是「一人獨唱、回溯往事」。這種直述直說的方式是不能和《王魁負桂英》相提並論的。

《王》劇尤其難得的，是每場戲中編劇都精心安排了多種「衝突」。這是現代西方戲劇的手法。俞先生卻能不著痕跡的把它移植到中國戲劇的形式內，藉著衝突的累積以營造高潮，全不仰賴偶發事件來連

綴劇情。這是編劇的成功之處，也是場次在「精簡」之外更具「壓縮特色」的主要原因。最顯著的「壓縮」例子便是第二場〈訣院〉。短短一場之內，桂英由無奈的相思盼望，轉為接到情書之狂喜，再陡然跌入讀休書之震驚絕望。劇情轉變大起大落，情緒更是一波三折，戲劇張力因之展現無遺。而後半梳妝之場面，可以說是「美麗與哀愁」的混合體。姊妹們眾口稱羨，爭著為狀元夫人梳妝打扮，萬念俱灰的桂英，卻仍隱忍悲痛、強展笑顏地在眾人面前努力撐住一己之尊嚴：「粉調點點傷心淚，鏡裡花枝夢裡灰。」

桂英內心之「悲」與強作之「喜」是內在的強烈對比；桂英之「苦」與眾姊妹之「歡」，則是外在的強烈對比。因情境之對比而塑造的特殊風格，使〈訣院〉的後半場呈現出類似五代詞人馮延巳作品中所謂「和淚拭嚴妝」那樣深婉淒豔的韻致。這種技巧和情味實為傳統京劇中所少見的。

此劇完稿後六年，俞先生又運用民俗說唱的表演形式，在全劇之首場前，安插了一段京韻大鼓作為序曲。不但交代了戲劇的背景，又可作為劇情引導的動機。這種由劇情之外的第三者以說或唱的方式所做的「開場」，原也是宋元南戲的必備體制。只是俞先生這段序曲鼓書的文詞內蘊豐厚，其作用已不僅止於南戲開場所要求的「介紹劇情背景」而已。這正符合了俞先生自述之編劇原則：「利用現代的手法，恢復宋元戲劇的風格。」

2.有別於〈活捉〉的〈情探〉

除了壓縮的場次之外，編劇上的另一特點便是最後一場〈情探〉。這場戲可說是王魁一連串內心精神活動的具體展現。編劇並未使用「女鬼索命」的俗套，而是讓桂英卸下鬼魅裝扮，化為人形，以她的本相回到人間，和王魁站在同一個世界裡，本著中國女性寬容的情懷，溫婉地祈求王魁回心轉意。編劇無

當代戲曲

二二二

意塑造一個屬鬼，桂英即使作鬼，也還能原諒王魁，甚至體貼王魁。這種委婉的性格與桂英生時的情愫得到了完整的統一。直到王魁用「下賤之人、不潔之婦」來辱罵她、甚至揮劍迫砍她時，她才忍無可忍地變回了鬼形，忽左忽右、忽有忽無，使王魁心虛力竭，誤傷己身而亡。如此，桂英既非為「活捉」而來，亦非為報恨而至。在她的憤恨中滿藏著辛酸的愛情。她的重回人間，只是為了索取公道。此刻編劇所欲凸顯的主題是「真情與世俗權勢的衝突」，絕對不是「陰陽兩個世界的對立」。桂英為了真情不惜獻上一己生命，而幻化人形重回人世，也只是為了探詢人間是否還存在著摯情。可惜的是狀元王郎早已自絕於人情，而桂英的探問追尋也只落得以悲劇收場了！

　　從王魁的方面來看，鬼的出現可以理解為理智上的反省與心理上的不安。在重重矛盾下，終於使他陷入半瘋狂的狀態，再也無法享受由負心欺騙所換來的地位與富貴。在冥冥天理的安排下，他只有一死方能了卻內心的愧疚與負擔。這種情形似乎又回到了宋元時代「魁忽見桂英，罵其負心，得病旋卒」的原始狀態了。雖然王魁的結局仍和中國傳統的「因果報應」相吻合，但〈情探〉這場的處理方式卻摻入了相當分量的西方技巧；雖然重點在於精神層次的〈情探〉，在肢體表演上或許不及〈活捉〉之熾烈火爆，但就心理分析之角度而言，〈情探〉應比〈活捉〉更為深入。由此觀點論之，《王》劇末場之意義實較川劇之〈情探〉為勝。雖然俞先生編劇時取法於川劇者甚多，但無論如何川劇之結局仍不脫「女鬼索命，活捉王魁」，如此一來，桂英對王魁之種種情探都只不過是陰界對陽間之考驗甚或玩弄了。

　　《繡襦記》於一九六九年完稿後，先交給「大鵬國劇隊」，由嚴蘭靜、高蕙蘭分別主演亞仙與元和，不久即由「陸光國劇訓練班」演出，胡陸蕙以荀派唱做深入詮釋李亞仙，使此劇成為郭小莊飾劉荷花。

小陸光的招牌戲，屢演不衰。《繡襦記》通過作者典雅深刻的文辭描寫，以及演員妥貼傳情的詮釋形塑，難得的在鑼鼓喧囂的舞臺上竟呈現了空靈意境與旖旎風情交織而成的特殊韻致。由於這齣戲基本上仍維持著傳統的敘事手法，觀眾接受的意願很高，而接下來一九七○年的《王魁負桂英》由於結構觀念新穎，對於傳統的觀賞經驗不免形成衝擊。這齣戲最初由「大鵬」推出時，即交由郭小莊主演，而後俞先生過世，郭小姐成立「雅音小集」，《王》劇成為雅音的基礎保留劇目，這齣戲的評論遂捲入了「傳統」與「創新」的爭端之中了。

十五、美麗而神祕的張君秋——臺灣早期與對岸京劇撲朔迷離的交往實證

對臺灣的戲迷而言，張君秋是一則美麗而神祕的傳說。

他不像梅蘭芳，擁有聖哲般高不可攀的地位；也不像程硯秋，早已成為悲情的典範。對於他，我們不必頂禮膜拜，卻可以縱情恣意地癡狂迷戀，張君秋三個字，是美麗璀璨的化身。

美麗無疑，而神祕何來呢？許多戲迷在大陸早看過他、熟悉他、喜愛他，但是，真正展現張派特質

二三四

的幾齣戲，像是《狀元媒》《楚宮恨》《西廂記》《望江亭》《詩文會》，卻都是在兩岸分裂之後新編的。

渡海來臺的戲迷們從沒看過這些戲，紛紛猜測著劇情的本末原委，原本真實存在的張君秋，竟因朦朧而如遙遠之傳說。

熟悉張君秋卻沒看過真正的張派獨門戲已是奇事，更特別的是，沒看過張派戲的戲迷票友們，卻透過「女王」、「鳴鳳」兩家唱片公司的傳播，對於每一段張派新腔都能琅琅上口，「無旦不張」在臺灣的票房是無人能否認的現象。

伴隨戲迷走過數十年的「女王」、「鳴鳳」，曾出版了許多「附匪伶人」的唱片，對於演唱者之署名，一律以「姓」加上「派」的方式，隱去名字模糊處理。一時之間，京劇旦行在正規的「梅尚程荀」之外，陡然增加了「趙派、李派、杜派、張派」等等名號，戲迷們其實弄不太清楚這些派主的名字，口耳相傳的過程中，往往一人出現多種寫法，杜靜方？杜競芳？杜進芳？猜疑拼湊中另有幾分神祕的審美趣味。

然而，其中真正能自成一派的，自非張君秋莫屬，其他的趙燕俠、李玉茹、杜近芳，都還沒有真正建立個人獨特的表演風格（趙燕俠較特別），於是，張君秋在「傳說諸派」之中是真正擁有正牌身分的一人，唱片上的「張派」二字，既是對大陸藝人隱姓埋名的權宜之計，又是不折不扣的流派宗師尊稱，張派之成形，在名實相符中又增幾許神祕搖曳之姿。

不過，「張派」之成立，並不完全肇因於張曾入選「四小名旦」，更主要的原因，當是他有鮮明的個人演唱風格以及個人的專有劇目。

檢視張君秋留下的視聽資料，可以從兩部分討論❸。第一類是傳統老戲，包括《起解會審》、《三娘

教子》、《生死恨》、《春秋配》、《二進宮》、《祭塔》、《祭江》、《銀屏公主》等，雖然不是個人專屬私房戲，獨樹一幟的嗓音以及經過局部改革的唱腔，卻已經建立了個人風格。例如他的《生死恨》就不同於梅派，梅蘭芳呈現的是平靜的哀愁，張君秋則有濃烈的起伏跌宕，哀怨處越發低吟幽咽，唱到「一刀一個斬盡殺絕」時，則更添剛健氣勢；《祭江》也突破了黃桂秋所樹立的典範，黃的嗓音極嬌柔，句句惹人憐惜，張則氣派凝重，寬潤的嗓音壯闊了戲的氣勢，沉哀巨慟遠遠突破兒女柔情的局限，以孫尚香一人哭祭劉備的獨唱帶出了蜀漢末路的歷史悲情。不過，「張派」在此仍只是奠基而已，真正的獨門專有劇目才是開宗立派之根基，這類戲碼，以上述《西廂記》等五○年代新編諸劇為代表，大量的張派新腔於此創發，每一句都膾炙人口，每一段都自成典範。

他的唱腔設計原則，是以人物個性感情為依歸而不必為傳統程式所限，於是，板式的銜接轉折可以超越程式，曲文之撰寫必須突破「三四」的規範，曲調之組合轉接可以全新安設，甚至，京劇之外的其他音樂素材也可以汲取融會。這一切變革，為的是樹立一個個鮮明的人物形象，為的是體現新編戲的全新節奏感──舊戲的緩慢拖沓必須從各個角度去突破去改進。因此，《狀元媒》裡柴郡主歷經被擒、押解、遇救的巨大波瀾，乍然得知站在她面前的救難英雄就是天波府楊家名將之際，張君秋毅然捨棄了大鑼鼓開唱的傳統方式，改用「衝頭」轉大鑼兩擊，再由弦樂奏出一小段新編曲調以引出「倒板」，藉以體現當下欣喜欽佩的情緒，「天波府忠良將」一段遂成經典名唱；當柴郡主回到宮中回想這一段經歷時，張

❸❿ 其實可以分三類討論，除了正文所提及的兩類之外，第三類是張君秋後來所唱的一些現代戲（如《年年有餘》等），以及演出次數較少的如《珍妃》、《秋瑾》等劇，這些戲的唱腔成就不及第二類。

君秋用「二黃原板」抒情追憶，初則端莊平靜中暗藏喜悅，而後逐漸興奮，唱到一連幾個「但願得」吐露出內心美好的憧憬嚮往時，曲調竟由「二黃」轉成了「反二黃」，原本被視為沉痛哀音的反調，因只保留了中段局部旋律而最終仍收音於「二黃」，故能充分呈現深情婉轉綿邈思致而不致陷入愁苦，「二黃」正、反調的騰挪嫁接之妙，和《西廂記》《哭宴》借用老生「反二黃」同樣地令人風靡。《西廂記》另一段名唱是《寺警》一場「第一來母親免受驚」段，更是參差錯落的曲文和旋律的最佳結合。這段用的是「西皮散板」，可是沒有按照傳統的「唱一句、墊一鑼」的模式，而只加一個墊鑼做語氣的強調，下面滾板越唱越緊，「第四來」時順勢轉為流水，接連幾個五字句，佳腔送出，氣勢不斷，以「散板」、「流水」為原型，實則已可視為全新的唱腔設計。至於賴婚的「聽紅娘」三字於「南梆子」之中融合梆子腔，《詩文會》借用歌劇《劉三姐》等等例子，都因恰如其分、恰是其時而獲得戲迷瘋狂的愛戀。

當然仍是有負面批評的，有人就認為張腔過於花俏，沒有梅派規矩大方。話雖不錯，但藝術本來就可以千姿百態，梅派的沖淡自然是最高境界，張派卻以華麗璀璨令人眩惑。張君秋塑造的女子性格也因此而和梅蘭芳不同。梅派女子多含蘊內斂，張派人物個性則比較積極剛健，《詩文會》裡才情富豔的車靜芳，親任主考、自選才郎，完成自我文學上的追求也主動選擇了婚姻；《望江亭》裡的譚記兒，以聰慧智巧的手段懲治惡霸擺脫糾纏；《狀元媒》裡的柴郡主有著皇室的端莊持重，卻也拋頭露面據理而論主動爭取幸福的婚姻；《西廂記》的崔鶯鶯更擺脫了柔弱順從的形象，在每一步行動中都有自我的主見與堅持；處於弱勢的秦香蓮，也從悲苦中激發了求助王丞相、訴冤開封府以及與皇姑太后當堂質對的伸張

正義之勇氣決心。比較被動的只有《趙氏孤兒》的公主與《楚宮恨》的馬昭儀，不過公主見魏絳的凝肅氣派以及馬昭儀痛斥費無忌的幾段唱腔，仍顯出了不輕易屈服的堅毅性格。而這些人物性格的塑成，靠的不只是情節鋪陳，更是曲調旋律、唱腔勁頭，張派青衣的成就，主要正在演唱藝術。

多年前筆者曾在大陸廣播電臺中聽到了這樣的節目：製作單位剪接了好幾位張派傳人同一段戲的錄音，組合成一整個唱段，播放後請聽眾猜：第一二句是誰唱的？三四句是誰唱的？哪兩句是張君秋的本尊？其他幾句由哪幾位分身所唱？這是非常有意思的節目設計，而趣味的背後顯示的是，張派傳人不僅人多勢眾，而且不乏足以以假亂真者。而在張君秋去世兩年後，八十冥誕紀念活動在臺舉辦，請到了多位著名張派傳人，薛亞萍、楊淑蕊都是當年節目中的「分身」，觀眾在細心聆賞的同時，也可觀察她們對於流派藝術的貢獻主要是在繼承還是開創？同時，這些女性傳人在嗓音的寬闊度上和男性乾旦是否有先天的差異，也是一個值得傾聽的重點。而個人覺得遺憾的是，既在臺灣辦紀念演出，如果能把嚴蘭靜請來共襄盛舉，豈不更有意義？生長於臺灣的嚴蘭靜雖然無緣得大師親炙，卻是臺灣學張派最有代表性的一人，她那清靈的「水音」在臺灣京劇史上的分量是不容輕忽的。

十六、古老劇種與現代新戲之間的迷思──莆仙戲《團圓之後》《晉宮寒月》與徽班《呂布與貂蟬》

一九九七年底和次年十月，「徽劇」和「莆仙戲」這兩個古老的罕見劇種來臺演出。由於徽劇是「京劇」的直接源頭，福建莆仙戲則保存了「宋元南戲」遺風，因此主辦單位乃邀請學者分別就「京劇之母」與「宋元南戲活標本」這兩項學術性議題或撰文或座談演講，「古老劇種的珍貴性」在媒體連續被強調，一時之間，熱烈引發了中文系或戲劇系年輕學子對於「戲曲發展史活教材現場搬演」的熱烈期待。因此這兩檔在「國家劇院」的演出，與其說是劇壇盛事，倒不如說是學界重要的一課。到場的觀眾除了同鄉之外，劇場界人士遠不如學術圈來得多。

然而，令人迷惑的是：古劇種帶來的戲碼竟不以老戲為主，徽班雖在最後一天排出了四個傳統折子，但主打戲顯然是新編且新獲獎的《呂布與貂蟬》，連續演了兩場，莆仙戲則全部是新戲，《團圓之後》和《晉宮寒月》都是一九四九年以後「戲曲改革」政策下的新作品，「宋元南戲活標本」的意義在此極不顯眼，積極展示的反而是大陸近半世紀全新創作的成果。在「存古」與「改革」之間，以研究為主的觀眾，若未重新對準焦距，勢必於學術追尋路上誤涉險徑。現場即有不少熟讀《劇種手冊》進入劇場的研究生，紛紛彼此打探戲裡頻頻出現的「幕後合唱」是否即是宋元南戲的「幫腔」！認真的研究態度令人感動，然而其間差誤實不可以道里計！主辦單位肯出資引進珍貴劇種是一件難得的「壯舉」，可是戲碼選

擇的不盡周全，卻使這兩檔演出在「學術」與「劇場」之間擺盪徘徊。

如果只是宣傳與實際的不相應，如果這幾場戲能夠展示新劇目的現代意義，那當然也是成功的演出。

或許就讓我們從這個角度來檢視吧。

(一)莆仙戲《團圓之後》

《團圓之後》是知名的莆仙戲前輩老劇作家陳仁鑒先生的名作，創作於一九五六年。陳先生是《春草闖堂》的原創編劇，它與《團圓之後》一悲一喜，奠定了陳先生的藝術地位。

這齣戲的劇名是一個反面構思，是從中國傳統戲曲「大團圓結局」所做的反面構思。全劇一開始就是吉慶場面，狀元高中、新婚拜堂、寡母受到皇上旌表建造貞節牌坊，三喜臨門，歡樂無限。然而三朝之後，新娘子清晨捧茶拜見婆婆，卻撞見了婆婆的姦夫。剛受到貞節旌表的婆婆，羞愧自盡、上吊身亡。狀元公竟為了保全祖德、家聲和自己的官位，逼迫新婚妻子承認是捧茶拜見時言語衝撞、忤逆長輩而把婆婆氣死的。無辜的妻子答應了，而這一招認，使她受盡了屈辱、拷打甚至綁赴法場問斬。

很明顯的，這戲的主題是要「揭露封建社會的虛假、黑暗、醜陋、罪惡」。編劇把劇中人的思想情感都「還原」到舊社會之中，讓他們按照當時社會所教導、所要求的行為模式來面對問題、來思考行動，而最後他們卻從遵循封建走向了懷疑封建、背叛封建，他們終於覺醒了，但同時也付出了生命的代價。

編劇並沒有把現代人的觀點強加到生活於古代社會中的劇中人身上，他讓筆下的人物按照舊社會的思想模式來生存，這是劇作家在人物塑造上的作法，也是劇作家藉戲批判封建社會的方式。然而，弔詭

的是：這種人物塑造法竟成了劇作家獲罪的主要原因，陳仁鑒竟因「宣揚封建思想行為」而受到無情且長時期的批判。

陳仁鑒生平傳記關於此段的記載❸，令人讀到掩卷不忍卒睹的地步。劇團帶著《團圓之後》一路北上演出、一路轟動，再造當初《十五貫》的盛況，形成「滿城爭說父子恨」（此劇又名《父子恨》）的局面，而編劇陳仁鑒卻留在縣城挨審被批，其間經歷，正如老舍先生之題詩：「魂斷團圓後。」

其間內情我們或許不甚了然，但陳仁鑒的遭遇讓我們深刻體認政治的箝制無所不在，創作所受到的干擾是難以想見的。關於這點在本書第壹篇大陸的戲曲改革（上）已有討論，這樣一齣遭遇不平凡的戲能受邀來臺公演，自有其基本意義。但是，一切都得回歸劇場，對於人的遭遇與時代的限制我們固然有著無限慨嘆，藝術水準卻是唯一的檢驗指標。在陳先生已逝而《團圓之後》傳唱四十多年之後，在和劇本創作沒有地緣關係的臺灣，我們更可以平心靜氣的檢驗這齣戲的藝術價值。

面對這齣政治遭遇複雜的戲，首先必須廓清兩層觀念：一、雖然我們都知道這樣的觀點來自於政治（甚至更是政策），但「反封建」不必一定是藝術的「原罪」，不必因其為政策指令下的作品而從頭就先予以排斥否定。二、對慣於接受教忠教孝傳統戲曲的觀眾而言，尤其是臺灣的觀眾，這樣的題材頗具「顛覆性」，但是，題材的出新未必能保障藝術的水準。戲劇可以批判制度，戲劇也可以顛覆道德，但更根本的還是要看一個個活生生血肉之軀於求生存的掙扎過程中顯露的人性。

《團圓之後》的人物塑造原則基本上是正確的，但應該還有更多更深的人性有待挖掘。封建社會下

❸ 李國庭《陳仁鑒評傳》，北京：中國戲劇出版社，一九八八年。

的女子，也許會在祖德、家聲、丈夫前途的壓力下挺身認罪，但是當她自己的父兄家聲和自己的名聲生命遭到更大的摧殘時，她難道沒有矛盾的掙扎嗎？男主角由遵循禮教到背叛禮教的轉折過程，也應該有更強大的說服力。劇本安排狀元的悔悟覺醒關鍵在於「發現姦夫正是親父」，但是，一個從未深入體察母親隱衷的兒子，面對「姦夫正是親父」的事實，結局應是崩潰毀滅而不可能是悔悟覺醒。為了名位聲譽不惜犧牲一切的人，到頭來卻發現原來連自己的來路都是不名譽的，此時崩潰毀滅是必然的結局，強將結局扭向背棄封建，就不符合人性的真實了。《團圓之後》至少有此兩點難以說服觀眾，而這兩點應是關鍵。

即使置於封建的環境下，人物還是有許多內在掙扎矛盾的空間。任何劇作都是特定時空下的產物，但是如果沒有把其中的人性提升到普遍化的程度，一旦時空變異，動人的力量就消失了。《團圓之後》在臺演出的效果不如預期，原因或許就在這裡。但我們寧可相信陳仁鑒是受到了干擾才侷促了腳步，他的才華絕不止於此，《春草闖堂》就能在諷刺封建權貴的大前提下揮灑自如，這點在本書第一篇已有析論了。

(二)鄭懷興與劇作的成就與局限

莆仙劇團的另一齣戲《晉宮寒月》是第二代著名劇作家鄭懷興的作品，距今也十多年了。不過從《團圓之後》看到《晉宮寒月》，倒清晰可見戲曲改革的步履足跡，這兩齣戲分別代表了「戲曲改革初期」以及「改革開放初期」這兩階段的不同作風。鄭懷興對歷史的思考已不再只以「制度」為矛頭，整個焦點重心轉到了「人」的身上，他善於剖析紛雜事件中人的處境，能夠深入思考複雜的人性對歷史發展所起

的每一步作用。一幕幕歷史景觀不止是以輪廓勾勒的方式呈現，筆觸還能細膩觸及到歷史中的每一分子，

歷史現象中「人性與事件的互動」是他關懷的焦點。

細膩顧及每一個人物是他最大的長處，但是他的戲也正因過於細膩綿密而顯得「纏繞」。每個人都有

複雜的私心隱慾，每一步行動的思慮都層層轉折、愈轉愈深，所帶動的情節線索乃因此而不免糾葛纏結。

這樣的「網路布局」較適合鋪設長篇，放在三小時一場的演出，實在有點施展不開。對於主角人物固然

都能全力描摹（且時有新意），但往往某些具有扭轉全局的關鍵性行動，卻是出自於配角人物的一念之轉，

若是劇本沒有用足夠的篇幅、深入的筆觸去刻畫此人的內在深層隱私，那麼在「性格塑造」與「情節推

演」之間便有筆墨輕重失調之虞了。鄭懷興的佳作不少，但《晉宮寒月》卻存在「對次要角色的內在無

眼細說、而其行為卻牽動全局」的問題。

(三)徽班《呂布與貂蟬》

再讓我們來看看徽劇的來臺劇目《呂布與貂蟬》。這是一齣新編戲，連劇情都和我們對呂布與貂蟬的

傳統認知有很大不同（雖然楊麗花歌仔戲也有全新的處理，但徽劇既是「京劇之母」，本文仍以京劇為主

要比對對象）。貂蟬真的愛上呂布了，在連環計進行的一開始，與呂布四目相對的一剎那，她就真心愛上

了這位英雄。被獻與董卓時她是滿心不情願，若非王允一跪，連環計差點演不下去。等董卓被誅，她歡

天喜地的與呂布有情人終成眷屬，及至呂布被擒，白門樓前乃演出了一場難捨難分的〈別離怨〉。呂布在

這齣戲裡的性格是癡情與剛烈的化身，白門樓他一改原本傳統戲裡跪地求饒的懦弱形象，轉而以身衝撞

劉備曹操，寧死不降，最後的結局更以「奪刀自刎」代替了被斬。

編劇顯然很自覺的嘗試運用現代人的觀點重新詮釋老故事，就戲劇的發展性與前瞻性而言，這樣的用心絕對值得肯定，不過，可惜的是，「新視角」卻落入了另一套英雄美人的「舊窠臼」，呂布的「壯烈結局」和他一生行事風格差距太大（呂布一生行事風格，套句戲裡劉備的唸白「豈能忘卻丁建陽與董卓之故爾？」即可明白），京劇白門樓裡他「臨危生懼、意志不堅、懦弱求降」的性格反而更真實些。這齣戲整體結構也很有問題，前半場過度追求「緊湊流暢」，七十分鐘就「匆匆忙忙」把董卓誅殺了，下半場七十分鐘卻只演了一段白門樓前後經過，此時編導著力於情感的細膩抒發，但因呂布對於王允之死的情緒反應不清不楚而使得抒情基礎不夠穩固，而且，「回歸鄉里」與「醉心富貴」的抉擇，也覺得十分勉強。

傳統戲的演法，一貫是利用演員的表演藝術（或唱或唸或做或打）來抒發體現內心的情緒，若是運用的是高難度特殊技藝，而剛好又能準確詮釋當下情感，這種表演就能成為「絕活兒」。絕活兒有時是「個人的」（像京劇演員關肅霜首創的「用靠旗打出手」），有時則是「劇種的」（像川劇的變臉、川劇小生的褶子功）。這種表演方法靠的是演員的技巧以及對情感掌握的準確度，「導演」在這時候起不了太大作用，劇團通常都有一位「主排」，由他和主要演員、文武場「共同商量決定」什麼時候用哪套鑼鼓點子、什麼時候唱什麼腔調板式、什麼時候展現哪種身段絕活，以及龍套怎麼走、桌椅怎麼擺等問題，而基本上這一切都有固定的程式，主排只要「選擇決定、靈活調度」即可，演員肆意揮灑、盡情演出的空間比較大。因為一切有程式可循，整個演出自有一套規律，不可能凌亂到哪裡去，觀眾的焦點集中在「演員如何通過表演藝術準確的抒發劇中人的情感」，舞臺的整體感是較次要的。而這些年來「導演」的加入使

傳統戲產生了質變，除了燈光布景等一切劇場元素都在導演的統一籌劃之內，演員的表演方式其實也產生了根本的轉變，尤其在身段的展現上，每一個亮相、每一個姿勢、每一次上下場，都要和整體舞臺情境結合，更多的時候不是用演員各自的技藝去抒發感情，而是導演利用「舞臺構圖」來傳遞情緒、營造氣氛意境。這是兩套不同的表演法，各有特色，也各有許多成功的例子。但是，很不幸的，我們在《呂布與貂蟬》裡卻同時看到了兩套。

呂布戲貂蟬時的「翎子功」（繞翎、抖翎、涮翎、叼翎、單手掬雙翎等）和連環計成功後貂蟬的「耍水袖」，是利用表演藝術抒發情緒的典型傳統例子。然而，〈別離怨〉時演員的身段收斂得很，導演的功能明顯增強，呂布在白衣（為誰戴孝？義父董卓還是岳父王允？）外罩上一件長紅披風，披風的拉扯角度顯然均有定式，配合的是貂蟬的位置與高矮相，最後呂布被斬自刎時，貂蟬與眾女子手捧白布花束的走位，也是以導演規範的舞臺構圖為依歸。「演員表演」與「導演構圖」兩套不同的手段「擠」在同一齣戲裡，不僅使得全劇風格極不統一，更影響了人物性格塑造。第一場〈人頭宴〉安排眾朝官「舞水袖、耍帽翅」滿場穿梭的表演，雖然導演「以劇種特質（徽劇群歌齊舞）為基礎構設舞臺圖像」的意圖很明顯，不過實在太亂，幾乎連情節都交代不清楚，幸虧觀眾對這故事熟透了，否則一開頭就將在刺耳的音樂中弄得大家一頭霧水。

不順暢的劇情思路與不統一的表演風格，使我們不禁懷疑《呂布與貂蟬》大舉來臺到底能為國內戲曲界帶來什麼啟發？徽劇雖是「天下第一團」，這齣戲卻不是「天下第一戲」。不過，如果我們因此而推出「保存傳統即是優秀、創新編寫未必成功」的結論，可能邏輯就過於簡單化了。即以這次徽劇團帶來

的四齣傳統戲而言，其中「新排」的成分就頗為不少。

(四)徽班四折戲

或許是受了崑劇的影響，提到折子戲就以為必然是傳統的，其實未必每個劇種皆如此，例如京、崑的折子意義就很不同。徽劇的折子也未必全然代表傳統，此次來臺的四齣戲：《水淹七軍》、《貴妃醉酒》、《斷橋》、《臨江會》，其中絕不乏「新排」之例。最明顯的例子是《斷橋》，完全根據浙江金華「婺劇」的身段排演，無論是白蛇小青的「蛇步」或是許仙「搶背」、「吊毛」的時機、位置，乃至於整體舞蹈身段的設計，和「文戲武唱」有「天下第一橋」美譽的「婺劇」《斷橋》幾乎完全一樣，展現的是徽班向別的劇種移植過來的成果。《貴妃醉酒》劇本是一九六一年由刁均寧先生改編的，音樂設計是沈執、王錦琦和陸小秋[32]，雖然這幾位創作者的學術素養使我們相信其中必然保存了許多「青陽腔」滾調、幫腔的遺意，可是這種學術追尋仍充滿了危險性。最具「古意」的大概只有《水淹七軍》。「關戲」是考察徽劇與京劇關係時不可忽略的一個管道，京劇「紅生鼻祖」王鴻壽就從徽戲移植了二十多齣關公戲。看春秋時的「吹腔」、觀陣勢時的「撥子」（與「京撥子」不同，是「徽撥子」），都值得仔細觀賞。不過根據資料記載，此劇也做過不少加工調整的修訂工作[33]。

● [32] 據《中國戲曲志·安徽卷》，頁一八六。

● [33] 據《中國戲曲志·安徽卷》，頁一四〇，徽劇團於一九五七年成立《水淹七軍》「加工小組」，在劇本和表演上都做了調整，例如增加白口，調整並加工唱詞，以明確表白其登山察地、做放水決策時的心理。觀陣的唱腔也做了

四齣折子表現最精彩的是《臨江會》。原本看到這齣戲排在大軸，覺得很難理解，京劇裡這是齣冷戲，不及《黃鶴樓》熱鬧，臺灣著名小生劉玉麟以前偶爾演出，李桐春的關公，走「紅演」的路子（這戲另有「黑演」路數，改以張飛替代關公，因敬關公為神之故），戲精彩是精彩，不過不具備大軸的分量。徽劇團的演出，在第二場周瑜出場亮相的一剎那，就展現了不同的氣勢，僅此一場就讓人完全明白何以此戲是大軸而《水淹七軍》反成開鑼。周瑜是站在高臺上（代表戰車）被推著出場的，側身仰面、翎子微微後曲的姿態，首先就展示出了徽、京周瑜不同的氣質。京劇的小生戲表演風格是由徐小香首先確立的，徐小香同時精通崑曲，扮「翎子生」時側重刻畫周瑜「英俊儒雅、倜儻風流」的一面，徽劇團的李龍斌則著力塑造其「英武剛猛之氣」。徽劇小生用「大嗓」，不同於京劇的「大小嗓互用」，周瑜身段和京劇也有「剛」與「雅」的差別，無論是動作幅度的大小、力度的強弱或是步伐的輕重，都有很不同的表現。武技的發揮也多，諸如「倒翅虎」、「面地僵屍」還有在川劇中經常看到的「托舉」等，都非常精彩。情緒的表達方面，不僅有「銜雙翎發笑」，同時，在一聲長笑中由「豪放興奮」變為「冷激陰諷」，轉折幅度之大也超過京劇表演。三次「變臉」不知是否受到川劇啟發，不過川劇大部分是真的「扯臉」改變臉譜（或是「抹粉」），由徽班「虎虎生風的武將」轉變成京劇之「儒雅風流、英姿勃發」，也可看出京劇對人物身分的塑造和性格的掌握，已漸由民間的質樸轉為「雅化」了[34]。

若要很「學術的」考察由徽至京的演變，首先必須確認《臨江會》「古意盎然」。據徽劇團團長所說，《臨江會》變動，身段的改變主要在看春秋時，目的是為了避免與坐帳時動作重複。

《臨江會》頗有可觀，不過可觀處仍是「劇場」大過「學術」。從學術的追尋而言，能受益處或只在「約略體會不同劇種人物塑造風格有異」，至於徽班此劇的表演到底保存了多少古風，恐怕就難以精確考察了，至少其中有一些吸收川劇的影子。

就劇團的生存發展而言，各種不同程度的「移植、修訂、改編、創新」原是必然的。對大部分觀眾而言（學者除外），「劇場的樂趣」遠超過「學術的探求」，各劇種之間相互「擷長補短、汲取養分、騰挪創發」原是戲曲發展進步之常態，只要戲好看，大概不會有人去認真追究其中到底有幾分傳統質素。古老劇種並不是沒有推出成功新戲的條件，近在眼前的例子是較徽班早四個月來臺的梨園戲《節婦吟》，一九九三年湖北漢劇團（漢劇也是京劇的另一位母親）帶來的三齣新編戲《徐九經升官記》、《美人兒涅槃》和《求騙記》的編導手法更對臺灣產生了很大的影響。我們當然希望新編戲在「展現現代人的詮釋觀點」的同時還能「保有劇種特質」，但無論如何，對於新戲，「藝術水準」是唯一的考量標準，劇種的古老性與學術性與此全不相干。我們在向主辦單位肯出資出力引進弱勢戲曲的勇氣與眼光致敬的同時，也希望「選戲」時盡可能考慮臺灣觀眾的品味。

的演法遵循的是老路子，雖然我們還需要更多的資料做進一步證實，不過大致可由此看出徽班周瑜的表演風格。

十七、古老崑劇在臺灣的現代意義——兼評《十五貫》

《張協狀元》等當代新崑劇

臺灣這塊土地，對於當代的崑劇，尤其是九〇年代以後的崑劇而言，其意義不只是大陸職業崑劇團「跑碼頭」的一站而已，輸出、吸納、回饋與反芻之間，展現的是兩岸藝文深度交流的關係。兩岸開放才不過十年，崑劇竟然已在臺灣穩紮紮了根基。前一個世紀已然衰微的古老劇種，竟於上世紀末在臺灣奇蹟似的引發了文化風潮，「前衛的人看崑曲」已成為臺灣藝文界流行話語，這樣的現象及其中意涵當值得大書特書。本文乃以「崑劇在臺灣的現代意義」為題，觀察這十年來臺灣引發的「崑劇效應」以及崑劇引發的「臺灣效應」，並以具體劇目為例，分析古老崑劇藝術的現代精神。

本文試圖分「劇壇生態、戲劇觀」和「戲曲藝術」兩方面，探討崑劇在臺灣的現代意義。首先從宏觀的角度觀察，「臺灣的崑劇效應」以及「崑劇的臺灣效應」已然交互引發，無論對崑劇自身的發展或是臺灣的劇壇生態乃至於文化風潮都有不小的影響，雙重效應的相互激盪，正可深度闡發「崑劇在臺紮根」的意義。其次回歸「戲曲藝術」自身來看，創作於前幾世紀的古老崑劇卻仍然能與現代的戲劇觀接軌，展現劇場中的現代意義。傳統「折子戲」對平庸人物的刻畫與卑微之慾的開掘，體現的正是「戲曲現代化」過程中人性探索的意義；而由明清傳奇整編或改編而成的「當代新全本戲」，則在傳統抒情精神與現代敘事技法之間相互調融磨合，失敗的例子雖然不少，但在古劇再生的底子上展現現代精

神的成功作品也不乏其例。本文不擬按戲曲的構成質素（如結構、性格、音律等）分項討論，而直接以「劇目」為單位，以臺灣觀眾熟悉的戲當具體例證，分析其間傳統與現代質素的遞用與展現，至於「虛擬、寫意、疏離」等美學的本質，由於本屬戲曲常識，本文不再一一指出，對於其古今相通的意義，也不再冗言贅述了。而文中所謂的「現代劇場」，並非「小劇場、實驗劇、探索劇」等專有文類的指稱，指的是在一般泛稱（在現代的劇場之中演出）的基礎之上衍生出的藝術表現，其中包含「符合現代人觀賞的習慣」以及「與現代人情思相通、體現現代精神」等層面，可說是「現代的戲劇觀」或「劇場中的現代意義」，也就是「傳統戲曲現代化」過程中的諸般探索追求。而在戲曲現代化的多項追求中，本文較著重的是「平庸卑微性格塑造／人性複雜面的呈現」與「相對於傳統抒情精神為主的新敘事技法」這兩個面向，前者用在「折子戲」的析論部分，後者為討論「當代新全本」的主要觀察點。為行文方便，上述諸詞將交替使用。為求篇幅平均，「戲曲藝術」將劃分為兩部分，將「折子戲」與「當代新全本戲」分開處理。最後則從崑劇體現現代精神的角度強調新創作的重要性，由於內容已較正文有所引申，性質偏於呼籲建言，故以「餘言」取代「結語」。

(一) 有關「劇壇生態與戲劇觀」的觀察——「臺灣的崑劇效應」與「崑劇的臺灣效應」

「崑劇的臺灣效應」以及「臺灣的崑劇效應」已然形成！

這是筆者在中央研究院中國文哲研究所所主辦的「案頭與場上——《長生殿》的文學與表演藝術研討

會」上所提出的。這場研討會與「跨世紀千禧崑劇菁英大匯演」相互配合，此一世紀之交的崑劇在臺北盛大公演，演出場次多達二十四場，場地跨越「國家戲劇院」與「新舞臺」，劇團包括「上崑、蘇崑、浙崑、永嘉崑以及臺崑」，當代所有崑劇名角在同一時段內共同來臺締造臺灣劇壇盛況，是世紀之交臺灣藝文界盛事。這樣的活動，雖然出自於經紀公司的商業安排，但在以市場經濟以及傳播媒體為導向的現代社會，此舉實已明確宣示：崑劇這古老劇種在當代臺灣已然厚植根基。筆者所謂「崑劇的臺灣效應」以及「臺灣的崑劇效應」，即是「崑劇在臺紮根」的進一步闡發，本文願就此雙重現象做較周全的說明。

兩岸交流之前，崑劇在臺灣只是極少數人的個人愛好，沒有正式演員更談不上職業劇團，只靠熱心的徐炎之、張善薌、夏煥新等位老師在大專院校社團裡業餘教習❸。崑劇的專業演出全在大陸，臺灣的觀眾連觀賞的機會都沒有，學術研究也只能根據文獻資料無法案頭與場上兼顧。然而，解嚴之後，「上崑」於一九九三年以第一支來臺的大陸藝文團體身分公演之後，「浙崑」、「蘇崑」、「北崑」甚至「湘崑」都曾來臺，由於崑劇具有無可取代的學術地位，因此大學中文系教師責無旁貸的成為熱心推動者，尤其曾永義、洪惟助教授更強力鼓吹，使崑劇演出之劇場成為中文系學生上課的教室，而「校園巡迴活動」更由大學擴及於高中，崑劇演員到高中示範演出高中課本的《琵琶記》〈吃糠〉，帶進了一批更年輕的觀眾。

這批以知識分子為核心的崑劇觀眾，幾乎都是全新從頭培養的，並非由京劇轉過來的「原戲曲愛好者」，因而「觀眾結構改變」是臺灣崑劇效應中極明顯的一點。雖然它仍是小眾之所愛，但這群小眾癡迷的程

❸　兩岸交流前的臺灣崑劇活動，在洪惟助〈回顧崑劇的興衰論其未來的發展〉一文中有周詳記述，「湯顯祖與崑曲藝術研討會」會議論文，一九九二年，臺北：國家戲劇院主辦。

度令人驚訝。他們有的參加一九九二年即成立的「崑曲傳習計畫」研習班，在大陸名師直接教學下正式

學習譜認曲唱曲身段或樂器；有的熱心參加民間所辦各式演講讀書會，如「戲曲文學學會」所辦全民讀崑

曲劇本系列演講；有的自費報名由民間主辦的「崑劇之旅」，到蘇州、上海等地看崑劇；以崑劇為主的刊

物《大雅》已進入十幾期，而臺灣第一支專業崑劇團「臺灣崑劇團」更在此基礎上於一九九九年六月正

式成立。學術研究也有了新氣象，中央大學「戲曲研究室」成立，蒐集大批崑劇書籍期刊和文物，不少

中文系研究生仰賴這批資料完成學位論文，而由洪惟助教授主編的《崑劇辭典》之出版，也標誌著臺灣

崑劇研究的總結性成果。

上述「新觀眾的形成、新演員的培育與新劇團的成立、學術研究的新氣象」可視為臺灣「崑劇效應」

的主要表現，而更重要的一層「效應」，還是由崑劇所帶動的戲曲審美觀的轉折。

以往臺灣傳統戲曲的代表為京劇，幾支職業京劇團（包括軍中劇團以及復興劇團）對於傳統戲曲美

學的保存之功是不容否認的。當大陸在一九五〇年正式開始「戲曲改革」[36]，對於若干傳統表演藝術（如

「蹻功」）或劇場規律（如「檢場」）明令廢除之後，臺灣京劇舞臺上卻依舊隨時可見「檢場」穿著長袍

穿梭戲裡、游離戲外的傳統景觀。然而，京劇團保存有功卻發揚無力，或許由於存在於軍中，所以心態

[36] 關於大陸的「戲曲改革」，參考趙聰《中國大陸的戲曲改革》，香港中文大學出版社，一九六九年。張庚主編《當代中國戲曲》，北京：當代中國出版社，一九九四年。《中國京劇史》下卷第七編，北京：中國戲劇出版社，一九九九年。王安祈〈演員劇場〉向「編劇中心」的過渡——大陸「戲曲改革」效應與當代戲曲質性之轉變〉，《中國文哲集刊》，二〇〇一年九月。

較為封閉，文化使命感並不強烈，「保存」是自然的因襲，也是相對於大陸文化革命而強調「復興傳統文化」的結果，但是，對於「推廣發揚」就顯然未曾著力。臺灣京劇團只以吸引原有觀眾為主，並未認真的面對社會；和黨政方面的關係較密切，和學術界卻沒有主動溝通（除了少數個例）。一九八○年代以前，京劇演出並沒有得到學界關注，中文系的研究範圍多以元明為主，雜劇傳奇幾乎不曾與仍存活在舞臺上的京劇相互聯繫，因而當時中文系課堂上並未見到「案頭與場上」的交互印證，也就是說，戲曲美學雖然完好的體現在臺灣京劇劇場之上，但未被學者發覺重視[37]。直到兩岸交流崑劇來臺，傳統戲曲的美學意義才得到學界彰顯，不僅「一桌二椅、鑼鼓程式」等劇場規律以及「虛擬寫意、抒情唯美」等藝術特質得到了課堂與劇場之間的聯繫，甚至整體戲曲美學的觀念，也漸由原本由京劇界所推動的「創新、現代化」轉而回歸傳統，這是臺灣劇壇因崑劇而引發的重要效應。

而這層審美觀的轉折，還需有一段京劇歷史作為補述旁證：

京劇在臺灣一直以傳統的形式（包括一桌二椅、鑼鼓程式等）演出，保存之功已如上述。然而傳統演法的「劇場效果」卻是正反互見的。「傳統的虛擬寫意、抒情造境之美」固然是可貴的藝術特質，但「傳統的敘事方式」卻明顯的拖沓冗長與現代節奏感不相容，而創編於上一個世代的「傳統戲」所反映的情感思想也與當代人價值觀有明顯差距。「傳統劇場」的呈現，保存了藝術的某些可貴本質，但也形成了和

❸ 臺灣京劇團首先主動進大專院校介紹戲曲藝術的是「雅音小集」郭小莊，時間約在一九七九至一九八九年左右，但主要介紹的是戲曲現代化的理念，並非傳統美學導引，當時學界對於創新持保留態度，因而郭小莊面對的是青年學子，與教師的互動並不多。

時代的隔閡。京劇無法吸引新觀眾，「傳統表演美學」不是障礙，「傳統的節奏感和內涵情思」才是使其無法激起現代人共鳴的主要原因。

一九七九年「雅音小集」成立，提出「從傳統走向創新」的宗旨。這個由個別演員因面對觀眾老化之危機而自發提出的創新運動，在一九七〇年代末期，完全掌握並契合了時代的脈動㊳，在臺灣引發「戲曲現代化」風潮；緊接著一九八五年「當代傳奇劇場」成立，以京劇形式搬演莎劇與希臘悲劇，對電影、舞蹈等藝術手法多所融會，更由「京劇自身的創新」走向「古典與現代的交融乃至於混血」。這股現代化的風潮成為一九八〇年代以來劇壇主流，一九八二年成立的「文建會」首屆「文藝季」活動即以「傳統與創新」為主題。可見現代化的思考已成為劇壇風氣，主導臺灣戲曲觀眾共約十餘年㊴。

這條途徑還保存於「復興國劇團」（一九九九年改制為「臺灣戲曲專科學校劇團」）的新戲創作之中㊵，但是，整體臺灣劇壇的審美觀在兩岸交流後——劇壇生態改變之後——很明顯的已漸扭轉回傳統。大陸劇團的來臺是觀念轉變的主要原因，崑劇雖非唯一因素，而崑劇最為關鍵。

具體言之，崑劇之外另有以下兩層因素是不可忽略的：

1.大陸京劇團來臺，流派宗師之後人或嫡傳相繼推出各派代表作（如梅蘭芳之子梅葆玖、程硯秋嫡

㊳ 關於臺灣七〇年代的文化思潮，詳見王安祈《文化變遷中臺灣京劇發展的脈絡》，收入《傳統戲曲的現代表現》，臺北：里仁，一九九六年，頁九六。

㊴ 詳見王安祈《文化變遷中臺灣京劇發展的脈絡》，收入《傳統戲曲的現代表現》，臺北：里仁，一九九六年。

㊵ 詳見王安祈《當代臺灣京劇理論的開展與侷限》，《清華學報》新三〇卷二期，二〇〇〇年六月。

傳王吟秋、葉盛蘭之子葉少蘭等等先後來臺演出梅派程派葉派名劇），引發京劇迷強烈懷舊心理，一時之間，對於傳統京劇唱腔之美的追尋取代了「現代化」所講求的「劇場整體觀」。關於這點，筆者在〈大陸京劇團來臺對臺灣劇壇的影響〉一文中已有詳論❹，茲不贅述。

2. 大陸各劇種相繼來臺，包括漢劇、評劇、越劇、豫劇、淮劇、徽劇、黃梅戲、曲劇、梨園戲、莆仙戲等等，這些地方戲的觀眾層面主要可區分為二：一為鄉親，一為戲曲愛好者。前者基於懷鄉之情，希望看到聽到的是自己熟悉的老調子老戲碼，當然對新戲的引進沒有興趣；後者由於對此一劇種陌生，也期待看到地方戲原本的特質，總希望戲碼安排能新舊併陳，而學界也會藉此機會對此一劇種作介紹，當然著重的也是傳統地方情味。在「劇種多樣紛呈」的狀況下，劇壇生態和以往京劇一枝獨秀的情況完全不同，京劇迫切要求現代化以延續生命吸引新觀眾，而在選擇的劇種類別多元化後，現代化反而模糊了原本的劇種特質，因此傳統審美觀重新抬頭。

不過，這兩點影響都不及崑劇明顯。京劇觀眾口味的轉變是內部自身的轉折，大陸各地方戲則必須從多元化的角度整體觀之，個別劇種的傳統呼聲並不高。而崑劇則具有「百戲之母」的身份，崇高的學術地位以及傑出的演員，細膩雅致的表演使其輕易取代了京劇原本的主流地位，崑劇在大陸的發展雖也經歷過「戲曲改革」，但是，來到臺灣、面對從未看過崑劇的臺灣觀眾時，當然以最傳統的面貌出之，而學界對其所含蘊的美學特質的強力提倡宣揚，氣勢之盛幾乎已締造文化風潮，因而臺灣劇壇審美觀的回歸傳統雖非崑劇一門所致，崑劇之影響力實居關鍵。這是臺灣由崑劇所引發的「效應」中最值得注意的

❹

王安祈《傳統戲曲的現代表現》，臺北：里仁，一九九六年，頁一二一。

一點。

綜言之，「臺灣的崑劇效應」表現在：

1. 新觀眾的形成與觀眾結構的改變。

2. 新演員的培育與崑劇職業劇團的成立。

3. 學術研究的新氣象。

4. 劇壇審美觀由現代化回歸傳統。

而所謂「崑劇的臺灣效應」，內涵較為單純：

無論學術或劇場原本臺灣都和崑劇不相干，但是在交流後，由於學者向公家機構力陳崑劇之學術價值，因此教育部、文建會、傳統藝術中心、國科會、陸委會等，願意補助經費資助臺灣學者從大陸取回書籍文物，並聘請大陸師資來臺教學，聘請大陸崑劇學者為臺灣主編的《崑劇辭典》撰稿。大陸崑劇名角莫不視來臺演出為「尊嚴的重建」，劇團名角更願專為臺灣錄製經典劇目（例如文建會支持經費錄「崑劇選輯」兩輯），甚至大陸名角表演藝術的書面記錄和CD、錄影帶都由臺灣出版（例如張繼青的錄影帶、CD，以及浙崑張世錚《我是崑劇之「末」》）。而來臺演出的戲碼甚至風格，都聽從臺灣建議（例如跨世紀菁英匯演上崑的《長生殿》原本有舞臺美術設計，而在臺灣專家到上海看行前公演之後，上崑聽取建議取消舞臺布景改為傳統一桌二椅）。原本沒有任何崑劇資源的臺灣，竟在十年之間化被動為主動，取得崑劇的主導權，這正是崑劇的「臺灣效應」。

崑劇的臺灣效應，是臺灣對崑劇的高度重視以及主導權的掌握；臺灣的崑劇效應，是臺灣在崑劇影

響下所締造的新文化風潮。前一世紀末早已式微的劇種，能在上一個世紀末在臺灣引發「雙重交互的效應」，學術界的貢獻功不可沒。學術界居於主導，是「崑劇的臺灣效應」以及「臺灣的崑劇效應」中最顯眼的一點。

不過當根基厚植之後，對於「學術」和「劇場」之間的關係有必要做更細膩的分辨。對學者而言，崑劇的「文化標本」意義最為首要；而崑劇的新觀眾則不僅把崑劇當作「明清傳奇活化石」來看待，他們更有著面對「現代新興精緻藝術」的興奮新奇心情。也就是說，觀眾追求的不僅是學術意義，更是劇場的感動與享受。本文以下兩段即試圖探索這古老的戲劇在現代演出時的劇場意義。

㈡有關「戲曲藝術」的觀察（之一）——傳統折子戲對現代劇場的啟發

以下兩段要談的是崑劇藝術所展現的現代意義，不過「虛擬、寫意、疏離」等戲曲美學常識不在討論之列，本文僅試圖純粹析論古老戲劇裡的人物情感與思慮如何感動說服當代觀眾？老戲的內涵和現代人的情思有何相通之處？何以仍能為現代觀眾所喜愛？老戲的表現方式有哪些仍足以提供現代劇場啟發？有哪些地方有待調整？本文不擬從戲劇本身的質素（如結構、曲文、音律等）來劃分討論主題，而直接以實際劇目為討論基礎，分從「折子」與「全本」兩個層面來看其現代表現。

在此要先簡略說明「折子」與「全本」以及「明清原本全本」與「當代新全本」的關係。關於折子戲，研究最透徹的是陸萼庭先生，以《崑劇演出史稿》中〈折子戲的光芒〉一章為代表[42]。至於全本

的幾種類型，筆者曾於一九九二年在「湯顯祖暨崑曲藝術國際學術研討會」上撰寫過〈從折子戲到全本

戲——民國以來崑劇發展的一種方式〉一文[43]，此處僅簡要說明如下：

明清時代傳奇劇本的編寫多半是四、五十齣的長篇全本，而到了清代乾隆嘉慶年間，逐漸形成「精

選折子、單齣上演」的風氣，流行的折子未必是情節的重點，卻必定具備表演特色。全本傳奇逐漸失傳

後，崑劇之支撐維繫全靠折子。一九二一年，崑劇式微至極的時刻，蘇州「崑劇傳習所」所培育的「傳」

字輩學生卻承襲了明清以來崑劇表演體系之精華於一身，學得許多折子表演之精粹。一九五六年傳字輩

周傳瑛、王傳淞以精湛的藝術在傳奇《雙熊夢》基礎上改編成整本的《十五貫》，不僅一齣戲救活了一個

劇種，更確立了「當代新全本」的演出型態。此後，「全本戲」（也稱「整本戲」）乃成為各崑劇團都曾嘗

試走過的一條路。

「當代新全本」又可細分為三：有把同一本傳奇中現存還能演的折子依序串聯恢復為整本（不過當

然只餘明清原來全本的幾分之幾而已），有以老折子為基礎再新編部分成為全本、作為明清傳奇之當代改

編本，更有完全新編故事的全新整本，演出長度多半都是一晚三小時左右。

當代新全本戲一直是大陸崑劇團營運的一種方式，累積了許多藝術工作者的心血，體現現代人對傳

統的解釋及對崑劇敘事手法的新表現；折子戲本來就是表演藝術日趨精湛的沈澱結晶，是明清表演體系

的總代表。折子戲是傳統的繼承，全本戲則現代人創作的成分較多，因此在討論崑劇現代意義時，二者

必須分別觀之。

[43] 收入王安祈《傳統戲曲的現代表現》，臺北：里仁，一九九六年。

本章先以折子戲為範圍，舉出四個實例，證明折子戲雖然一向具備較濃厚的傳統性格，是明清傳奇表演體系、傳統崑劇劇場藝術的總代表，但是，若對其性格塑造的方式細加析論，將可發覺其人物刻畫其實和現代的戲劇觀是一致的。接下來即以人物性格的塑造為例，說明此一古老劇種帶給我們的現代劇場啟示。

1. 平庸與卑微──四個實例

從大陸幾大崑劇劇團來臺演出的傳統折子戲裡，我們看到的不僅是曼妙的身段、翩翩的水袖，更看到了平庸與卑微！

請注意，這不是負面的貶辭，這是人物性格的多面展示。平庸與卑微的發現，促使我們對戲曲人物「正反二分、善惡判然」的既定觀念[44]，做出深刻的反思。

提出的例子共有四個，首先是〈活捉〉，閻惜姣與張文遠的鬼戲。

(1) 不高尚的情愛慾念：〈活捉／情勾〉

〈活捉〉是「上崑」梁谷音、劉異龍的招牌戲，來臺演出不僅一次，一九九八年「蘇崑」胡錦芳、林繼凡也演過。這齣戲在許多劇種裡都有，鬼步與身段都極精彩，不輸於崑劇，可是，任何劇種都是「閻惜姣鬼魂復仇，張文遠驚嚇而亡」，單單崑劇的〈活捉〉與眾不同，〈清勾〉二字才是正確的名目。閻惜

[44] 戲曲的人物性格一向被理解為「忠奸判然、善惡二分」，曾永義老師在早期的著作《中國古典戲劇論集》（臺北：聯經，一九七五年，頁十九、二○）和《說戲曲》（臺北：聯經，一九七六年，頁二○）等書中曾有說明。本文試圖在此基礎上作進一步解釋。

姣鬼魂的唱辭十分耐人尋味：「馬嵬埋玉、珠樓墜粉、英台含恨、紫玉多情」，文雅的口吻雖和她的身分

並不相稱，可是從中卻可看出戲的情調鎖定在「為情而亡的遺憾」。相思之情貫串全篇，閻惜姣不是來復

仇的，已成鬼魂的她，難耐陰曹清冷孤寂，特來勾取情人張文遠的魂魄，同歸地府、偕老黃泉。可惜這

個情人不太專情，連她的聲音都聽不出來，當時她有些失望，不過並未就此放棄，反而進一步的以鮮紅

的衣飾、嫵媚的笑顏、更擺出絕美的身形姿態來誘惑他，張文遠就在美色的眩惑中魂銷骨蝕。

這是一段不正常、不健康的愛情，可是整場演出不是以「道德的批判」為視角（當然也沒有正面肯

定歌頌），如果放回原來全本《水滸記》傳奇之中，這段愛情導向的是最終的報應，然而在片段摘演的折

子裡，戲只是客觀呈現了閻惜姣的情愛慾望。而這也不是演員的個別詮釋，劇本本身就是情勾「上崑」

「蘇崑」都非關復仇活捉，不過梁谷音與胡錦芳的「勾法」不同，梁谷音憑藉的是放浪冶豔的風調，胡

錦芳則更特別，她的扮相有點悽苦，唱做也無淫蕩之姿，整體呈現出的「頹廢陰鬱」氣氛，反倒很貼近

不正常、不健康的情愛本質。雖然以技藝功夫論，「蘇崑」二位演員比不上上海的梁、劉，但胡錦芳特殊

的造型與不太有精神的唱做表演，反倒使我們較清楚的體認到情勾與活捉的差別。情勾特質的體現，讓

我們發覺「不高尚的慾望」在戲曲裡仍有其鮮明的位置。

(2) 卑微之慾的深度開掘：〈痴夢〉

〈痴夢〉是《朱買臣休妻》(《爛柯山》) 的一折，是一齣平庸婦人的悲劇，其中沒有什麼家國興衰、

捨己為人的崇高性，但是，瑣碎處見真情、疏淡時顯筋節，這原是崑劇最為擅長的，朱買臣與其妻的悲

劇便從幾粒米一擔柴開始。與朱買臣結褵二十年的崔氏，因飢寒難耐而下堂求去，不久，朱買臣高中，

崔氏女伏地哀告、懇求收容，結果卻是馬前潑水、覆水難收。一九九三年，第一支來臺公演的大陸表演團體「上崑」即曾帶來此戲，惹得滿座哭一陣、笑一回、嘆一聲，梁谷音與計鎮華的演出獲得了一致的肯定。

其實〈痴夢〉原是「蘇崑」張繼青的代表作（張繼青之所以能贏得「張三夢」的美稱，即因〈驚夢〉、〈尋夢〉與這折〈痴夢〉表現精彩），當初梁谷音重作詮釋時頗不輕鬆，但「蘇崑」直到一九九八年底才登臺，在梁谷音的崔氏已深獲臺灣觀眾普遍的同情之後，張繼青壓力之沈重可想而知。

不過，張繼青的崔氏並沒有要惹人「同情」，這是她和梁谷音詮釋人物的根本差異。張繼青演的就是一個平凡無知、見短識淺、狹隘庸俗的婦人，逼休過程中沒有太多內在矛盾煎熬，也少了幾分夫妻爭鬧的喜劇性趣味，然而這卻是人生真實情境的殘酷展現。這個婦人挺兇悍的，毫無保留的潑灑出淋漓元氣，向其夫表達她對生存的不滿。或許有人認為她的結局是罪有應得，可是，沒有人能否認這是生命最平庸的悲劇。再卑微所有的力量。同樣的，最後朱買臣高中、她攔住馬頭哀求收留時，也迸發出了卑微生命的人都有基本生存的權利，再鄙俗的人都有慾望，這點卑微之慾在〈痴夢〉一折裡得到了深度開掘[45]。

梁谷音以同情之心詮釋崔氏，細膩演出了她的無奈，張繼青卻直接呈現了某一類人物的原始生命力。

當一名主角演員用最佳的唱做去詮釋一名平凡鄙俗的人物時，面臨的是藝術上的最高難度，尤其是在戲曲舞臺上，這裡一向善惡分明、正反二分，庸俗的人沒什麼位置，卑微之慾更鮮少論及。張繼青使這個模糊的位置鮮明清晰，她的表演技法是傳統的，人物塑造卻是超越的。

[45] 筆者在〈卑微之慾與奇險之境〉文中對此有較詳盡的分析，《聯合報》一九九九年十一月十八日。

(3)卑弱小民的無奈壓抑：〈蘆林〉

〈蘆林〉是另一個例子。

被婆婆趕出門去的賢慧妻子，獨自一人在蘆林檢柴，適巧丈夫經過，妻子哀求他帶她回家，丈夫卻責備她的不賢不孝，甚至對她為何單身來在蘆林提出質疑。直到發現柴枝帶血，妻子的確是親手折柴時，才相信她的貞潔。可是他仍不敢帶她回家，二人在蘆林灑淚而別，男的回家事母育兒，妻子繼續飄盪流落，等待著婆婆的諒解。

這齣戲實在沒什麼「現代意義」，男性父權社會的觀點句句該遭批判，可是，戲演出的目的並不在宣揚其內容思想之正確性，而是如實的呈現當時社會的倫理觀、以及在此觀念影響下的人物的掙扎無奈。

男主角「姜詩」的性格塑造尤其深刻。這個人物原來用的是「生」角，後來採用「弋陽腔」演法，改由抹上白粉的「副」（付）角飾演[46]。在崑曲的角色分類裡，「副」和「丑」並不完全相同，丑角多半行為語言滑稽詼諧，「副」則不只表現表面的插科打諢，更是骨子裡思想認同的荒謬可笑。這類人物通常展現的不是風趣幽默，多的是幾分值得批判的可笑可鄙復又值得同情的可悲可憫，夾在母親與妻子之間的姜詩，正是這樣的人物。

對於「夾在母親與妻子之間的男人」，我們絕不陌生，但是，很自然的，首先浮現腦海的必是焦仲卿或陸游這類正面人物的影子，而〈蘆林〉缺少《孔雀東南飛》長詩的文學背景，也沒有陸游著名文學家

46 詳見周傳瑛《崑劇生涯六十年》，上海：上海文藝出版社，一九八八年，頁一二八。陸萼庭《崑劇演出史稿》，上海文藝出版社，一九八〇年，頁一七八。

的身分，戲無法走文雅淒美的路子，反而毫無閃避的據實反映了市井小民的生活；戲沒有細寫男主角的

多情，反而從無情處反襯他的壓抑、無奈與掙扎。這個古代社會的卑微小人物，夾在母親與妻子之間，

按照常態、理所當然的選擇了母親，依附向倫理道德，至於他內心深處不可能全然消失的情感，則藉倫

常條目之名努力自我遏止。蘆林遇妻，第一個反應是逃脫閃避、不敢面對；無所遁逃時，他以懷疑、責

難的口吻，以種種無理的言詞「確認」妻子不孝之罪，目的是掩飾自我內心的不安；要妻子投河自盡、責

言語，看似絕情，其實是古代社會的道德標準，是一般卑弱小民無力反抗、無可遁脫的綱常紀律；而最

後的「發現柴枝帶血痕」，也不宜視作情節的轉折關鍵，因為他對妻子的貞潔是了然於胸的，前面的懷疑

責難只是藉口，直到親眼看到血痕，才使長久壓抑的情感爆發，血痕只是個「情緒引爆點」，而非「明白

發現真相、重新認識妻子」的逆轉情節。這齣戲反映了當時社會的倫理觀，也道盡了在此觀念影響下人

物的掙扎無奈，生活與真誠是它的特色。以不近人情寫男主角自我壓抑的情感、以可笑的行徑刻畫無可

奈何的性格、以閃避責難反逼出無可遏止的愛情的〈蘆林〉，是真正「吃透了生活」的一齣戲。

不過「蘇崑」張繼青與范繼信的演出風格不同於「上崑」的張靜嫻與劉異龍，尤其范繼信對姜詩一

角的詮釋，更和劉異龍有相當大的差異。

「上崑」比較善於營造劇場效果，劉異龍對妻子的態度先是「不近人情的懷疑責難」（當然這只是無

奈的反逼），及至看到血痕，才爆發出無可抑遏的真情。這種抓緊關鍵點製造情緒前後強烈轉折的演法頗

具爆發力，戲也因此而有了發展的層次，但是，可惜的是劉異龍造型稍嫌油滑，前半的「故作不近人情」

差點兒「弄假成真」。相形之下，一身「書呆氣」的范繼信可能更貼近人物性格，從一出場就體現了「無

奈〕的情緒基調，他無力反抗、無能擔當，只有懦弱的閃避逃脫、消極的壓抑遏制。妻子訴衷情時，他微轉身軀似若未聞、卻又難掩輕聲嘆息；有時故意掏掏耳朵、旁顧左右，斜過身來卻遮遮掩掩的抹拭眼角淚痕；有時努力想出了幾句絕情言語，想要藉著「確認」其妻之罪以掩飾自我不安，而張口還沒唱兩個字，卻先已啞了嗓音、弱了聲氣（或許是范繼信嗓子比劉異龍弱，不過倒有理不直、氣不壯的意外效果）。演員的不同詮釋清晰可見，而「蘇崑」的表演風格也顯然較「上崑」古拙質樸些，沒有用力營造戲劇張力，一般壓抑、無奈、不得已的氣氛卻自始至終緊繃著。

二位名角演法有異，然而，人物之「平庸卑微」則為一，〈蘆林〉深刻反映的是卑弱小民在綱常紀律壓制下的生存方式。

(4) 虛擬的法理世界：〈看狀、詰父〉

第四個例子是〈看狀、詰父〉，這齣使許多觀眾紅著眼眶走出劇場的戲，劇情很簡單：殺人奪財的強盜收養了被害人的嬰兒，孩子長大、高中當官後，親手接理了自己生父的狀子。最後真相大白，強盜養父自縊身亡，男主角一家團圓。這是一個典型的惡有惡報、天理循環的戲，可是，就在大仇已報、闔家團圓的時刻，臺上的男主角哽咽幾不成聲，觀眾也都紅了眼眶流下了淚水。為什麼呢？當然「蘇崑」石小梅演得好是主要原因，石小梅這齣戲體會得深入極了，幾乎可以得到滿分。但另一個根本原因還在於：

劇本正視了強盜養父的真情實意。

這個反面人物的戲不多，可是以下這兩段唸白就已讓人探觸到了一個強盜惡人的真誠感受。第一段是通過老院公之口追述他抱養兒子的那一剎那：

平日江湖行走，何曾享過什麼父子親情、天倫之樂，那時一聽嬰兒啼哭之聲，當下就這一抱……，就將你抱了回來！

第二段是自知難逃國法時所說的：

送兒讀書，盼兒做官……，誰知做了官，如今想來，反倒不如作個強盜！

前者道出了強盜對人世親情的真誠渴望，後者則碰觸了法理人情之間永難理清的糾葛纏繞。全場的情緒震撼由此而來，而除了劇情、除了唱唸、除了做表，這齣戲更利用了一整套特別的表演來呈現這複雜的主題。

在〈看狀〉一開頭，官員升堂審案之前，班房衙役用一套繁複的虛擬身段詳盡表演了「如何取鑰匙、拆門封、抬門栓、開大門」等一道一道的手續，這段表演用了許多時間，應該不只是「虛擬身段的戲曲常識教育」或是「古代官場實況再現」，不過一時之間還看不出和劇情的關係。然而，當戲進行到〈詰父〉，當真相大白時，男主角背過身去、無言的揮手放過養父讓他逃命去吧，感激莫名的養父，轉身欲去卻又回顧難捨，突然，男主角一聲「且慢」，猛地轉過身來，含淚卻厲聲一字一字的道出：「國法難容！」就在這一刻，先前那一大段表演的意義頓時昭然若揭，原來那層層關卡、重重門限，虛擬出的就是一幅王

法條條、天理昭昭的森嚴圖像！這是一心報效朝廷的男主角所嚮往的有序社會，也是戲劇模擬出的人生理想境界。

然而，虛擬表演有著明確的象徵意義，它昭示著觀眾：戲裡人生是善惡分明的。

了幾許「反諷」（輕微的）：在虛擬表演建構的法理世界裡，養父子十八年的情分全無立足之地。殺人劫財者得到報應，而養育之恩──更重要的是情感的付出──又該如何報償？這個疑問是國法難斷的，層層森然，終不過是假象，終不過是虛擬！

2.「諦觀」與「縱覽」──折子戲不同於全本的性格呈現

這四個例子，使我們對「戲曲人物善惡分明、忠奸判然」的既定觀念有所思考。沒有錯，中國戲曲始終是報應分明的，可是那是全本戲的「劇情發展」與「主題思想」，並不全然適用於細膩的「性格塑造」。對於崑劇折子戲的特殊演出現象，前賢及筆者已有多篇文章論述，不過，以往談的多半是折子戲「表演藝術的精雕細琢」，而此處更要強調的是這種演出方式更增強了「人性複雜面」的呈現（尤其是小人物或負面人物的真情實意），而這一層意義是和現代劇場的追求極為一致的。

然而這層人物塑造的現代意義，在瀏覽整本傳奇劇本時極容易忽略。或許要同時採用「縱覽」與「諦觀」兩層視角，才能清晰的體察入微。

縱覽全本戲時，人物主從關係十分清晰，讀者較易把焦點集中在主要人物身上，同時，也容易被這些人物整體的遭遇所牽引，因而縱軸主線是觀賞重心，「橫向側出」的細膩環節則很容易被忽略，甚或還

會批評這些部分正是傳奇冗長拖沓的罪源。事實上傳奇劇本的一大特色便在不直截了當演完一個故事，縱線發展中時見橫溢旁出之筆，溢出的部分未必與情節緊密扣合，卻往往可拓寬整體觀照的視野。就情節的緊湊性來講，這些地方有時是贅筆；但就性格塑造而言，正寫、側描、旁襯、對映，諸多筆法豐富了各類人物的血肉。折子戲卻能打破原來的主從關係，全本的主角在這一折中也許只是邊配，原本微不足道的小人物，反而有了足夠的空間去呈現他生動的面貌。駐足於折子戲「凝結的時空」諦觀某一個片段時，能夠更全面的看到社會人生形形色色，性格塑造在此開啟了更多的面向。我們這才發覺：平庸、卑微甚至反面的人物，在中國戲曲裡不見得沒有內心世界的開掘。除了上述的例子之外，〈遊殿〉的小和尚，〈照鏡〉的醜公子，都是明顯的例子。無須分析小和尚的表演對烘托張生、鶯鶯、紅娘起了什麼作用，因為在這裡主從關係已經重組，平庸小僧的幽默言談就是戲的主體；我們也都知道醜公子的行為是不正當的，他最後也受到了懲罰，但在照鏡這一刻，觀眾感受到了劇中人面對自己容顏時的難堪。折子戲摘演，使劇情的發展橫向溢出縱軸，無論主角配角、無論正派反派、無論崇高或是卑微，任何人物都有抒情達意的機會。對於戲曲，尤其是傳奇，或許要通過「縱覽」（全本）與「諦觀」（折子）兩層視角來觀賞，才能得到盡情的享受吧。當然，其中除了編劇的經營外，也有歷代演員的加工創造，更多的則是二者的相輔相成。

而京劇對小人物或是負面人物的塑造，卻沒有這般的經驗。京劇從初創期開始，劇幅就沒有崑劇長（除了連臺本戲之外），很少以「捲軸橫幅開展」的方式展演，在情節線較為一貫的前提下，主要人物的內心情緒能充分挖掘，而劇中的「負角」和「副角」便往往只是功能性人物。因此，京劇經常是忠奸善

惡判然二分的，直到近期的新編戲，才在負面人物的「真誠內在之體現」上有較多著力。「當代傳奇」的《慾望城國》是最鮮明的例子，取材莎劇劇目的之一，便在於汲取莎劇如何塑造野心開啟之後的人性變化；「復興劇團」的《羅生門》，改編世界經典，企圖於「人心乃難解之謎」處做幽微的剖析鉤掘[47]；「復興」

另一齣《阿Q正傳》，則更以魯迅筆下那以精神勝利法尋求存活之道卻對生存處境茫然無知的卑微小人物為主角[48]。這些努力都使戲曲現代化的追求指向人性的卑微或灰色模糊地帶，事實上古老崑劇的人物塑造已然具備了這些特質，只是多半具備在劇中負角或副角身上，在縱覽主軸時很容易被忽略，必須要在折子戲以「凝結的時空」姿態展演時，觀眾才得以「諦觀審視」這些邊配或受批判人物的真誠內在。

折子戲原是古老傳奇在當代的遺留，然而這種特殊的演法卻打破了「善惡忠奸二分」的迷思，增強了「人性複雜面」的呈現，複雜人性的呈現不正是戲曲現代化的追求與期待嗎？平庸與卑微的發現，或許正可視為崑劇體現「現代意義」之一面，這正是這個古老的劇種在文化資產學術價值之外，為現代劇場所帶來的啟發。

(三)有關戲曲藝術的觀察（之二）——全本戲的改寫新編與現代劇場之間的磨合調融

折子戲兼具傳統精華與現代啟示，但新編全本崑劇卻有較多問題。全本戲一直是大陸崑劇團營運的

❹ 該劇之人物塑造詳見筆者於本書〈由《羅生門》回溯《慾望城國》——改編世界經典的意義〉文中之分析。

❹ 該劇之人物塑造詳見筆者於本書《阿Q正傳》——戲曲豐富的表演性是性格塑造的負擔嗎？〉文中之分析。

一種方式，累積了許多藝術工作者的心血。然而，可惜的是，除了少數幾本之外，大部分全本戲的評價都不如折子，久而久之，乃有「懂戲之人看折子，外行才挑全本看熱鬧」之說。

的確，目前大部分的新編全本戲裡，豐厚的表演魅力似乎不見了，明明是同一批演員，演老折子時體悟深刻、表現動人，演全本時則似乎只忙著把劇情交代演過就算了事。這其中的問題在哪裡？可能主要的原因是這樣的：

就編劇而言，新編崑劇不免受到大陸「戲曲改革」風氣下編劇方式的影響。自一九五○年代初期即展開的「戲曲改革」，在國家政策指導之下，幾乎全國所有劇種的編劇都依循著同一條模式：「一反傳統戲曲抒情導向的特色，以敘說完整嚴密的故事為基礎，重視故事的主題思想，講究情節布局的緊湊精簡轉折懸疑，改情感高潮之醞釀為情節高潮的營造，主題不僅要正確更要崇高。」[49]在此風氣之下，「藉著生活細節的展演，就著人世悲歡離合中的某一片段，細細揣摩、娓娓訴說，沒什麼刻意的崇高，卻處處可見練達的人情」的劇本，一時之間顯得十分不合潮流。而崑劇偏偏最適合表現這類風調，很多戲在情節上都未必處於矛盾、衝突、轉折的關鍵，但「疏淡處見筋節、無戲處找俏頭」原為其特色，精描細寫處頓成珠玉，尋常瑣事皆能達情見性，性格刻畫之成功也往往見於此。然而不少新編全本崑劇卻在「戲曲改革」整體風潮下，也以「情節緊湊、結構嚴謹」為主要追求，崑劇的特長很難展現。而且要拿原本就是「拍捱冷板、調用水磨」慢節奏的崑曲去和其他劇種比緊湊，先天上注定要吃虧。許多新編全本戲

❹ 詳見王安祈〈「演員劇場」向「編劇中心」的過渡──大陸「戲曲改革」效應與當代戲曲質性之轉變〉，《中國文哲集刊》，二○○一年九月。

就因擺盪於大環境風潮與崑劇特質之間而見不出好成績。

綜言之，當代新全本戲所面臨的問題主要有二：

1.敘事技法的改變：三小時必須終場的現代觀賞習慣，使得傳統的抒情精神必須依託在嶄新的敘事技法之上。

2.古代的價值觀如何說服現代觀眾？

而這二者之間又是相互關涉的：新的敘事技法有可能在老故事裡體現新意義。

因此，本章仍以劇目為實例，選擇《牆頭馬上》、《長生殿》、《桃花扇》、《十五貫》與《張協狀元》的當代改編本做為討論的例子，觀察這幾本新崑劇全本戲的作者如何根據傳統揀選折子、串連銜接，在組合、整編、改寫之間，其實見出的不僅是明清傳奇的局部濃縮，更是現代崑劇工作者的敘事觀點與手法。這正是古劇與現代觀賞習慣的調融，即使成果不彰也值得觀察，更何況成功的戲也不乏其例。而這一章和前章的「折子戲」不同，各自有各自的討論重點，有失敗的例子也有成功的例子，更有一部戲本身優劣併陳的，不像折子戲四個例證共同指向「平庸卑微／人性的複雜面」。

1.抒情與敘事之間的徘徊擺盪——四個實例

(1)由「性格主導情節」轉向單純敘事的《牆頭馬上》

《牆頭馬上》是繼《十五貫》一齣戲救活一個崑劇劇種之後，於一九五九年由俞振飛、言慧珠夫婦二人聯合主演隆重推出的。這齣戲是以元代著名劇作家白樸的雜劇《裴少俊牆頭馬上》為底本改編而成。

原作共四折，演李千金與裴尚書之子少俊，牆頭馬上相會，一見鍾情，李千金約少俊當夜至家中私會，

但因被乳娘撞見而相偕私奔，在尚書府一住七年，生下一子一女，而裴尚書毫不知情。被發現後裴尚書

怒逐李千金出府，待少俊高中後才接回家中團圓。

俞、言的改編本除了改「千金」之名為「倩君」之外，故事情節幾乎全按元雜劇。一九五九年推出

時，正值《十五貫》振興崑劇的熱潮，再加上俞、言二人的地位聲勢，因此非常受到重視，後來還拍成

戲曲電影片。然而，當幾年前「上崑」來臺演出此戲時，雖然主演者岳美緹、張靜嫻表現出色，但整齣

戲給人的感受卻不夠精彩，古兆申和鄭培凱均特別撰文表示過意見，古兆申還直言「太不是味道了！」㊿

問題出在哪裡呢？

《牆》劇改編的遺憾在於：它只抽取了元雜劇的「情節」，而中國戲曲若只談情節往往會乾枯無味甚

至情理不通。元雜劇這齣戲的情節是建立在「鮮活的人物性格塑造」與「淋漓盡致的情緒抒發」之基礎

之上，性格塑造以當事人自剖心境為方式，而正旦的「性格」主導了「情節」，在情感因深度挖掘而以鮮

明甚至誇張的方式凸顯呈現時，情節其實也是不能以現實生活的邏輯尺度來衡量的。

試看元雜劇的第一折，先由裴尚書、李總管和裴少俊三人輪番上場，各自以賓白將劇情背景做了清

楚（甚至重複）的說明之後，正旦上場，在一句「妾身李千金是也」簡單乾脆的自報家門之後，立即進

入「三月上巳、良辰佳節」的春景描述，在此特定的情境中，正旦通過「圍屏觀畫」表現了她對人間情

愛的高度嚮往，「仙呂點絳唇」是正旦所唱的第一支曲子，一開口的曲文就表明了心情：「往日夫妻，夙

緣仙契」，待梅香打趣道：小姐是為了「少一個女婿」而煩惱時，正旦臉不紅氣不喘的唱出了這樣的曲文：

㊿ 古兆申〈梳理蕪與菁〉，鄭培凱〈仙氣下凡雅俗共賞〉，《表演藝術》二七期。

我若是也能招得個風流佳婿，我才不會浪費時間畫什麼遠山眉呢！

我寧可立刻垂下錦帳，「菡萏花深鴛並宿，梧桐枝隱鳳雙棲」，

因為「千金良夜，一刻春宵」，豈能輕易任時光流逝呢？

但，可憐哪！這只不過是一場夢想罷了。

如今的我，是「衾單枕獨數更長」，

這「半床錦褥」又怎配稱什麼「鴛鴦被」呢？唉！

這是多麼大膽的曲文！編劇在全劇甫一開始，女主角甫一登場，未經任何事件的鋪陳開展之際，即安排正旦毫無保留的表達了內在熾烈的情感與熱切的渴求。劇中人的情緒與性格並非通過事件動作流露呈現，而是由編劇利用文詞直接陳述，再由演員直接唱出，「自剖心境」是中國戲曲呈顯性格的一貫作風，論評者如果以為人物的心境只能通過事件動作體現而不宜直接宣念，那就太不諳於中國戲曲編劇之道了。作為觀眾，在聆賞唱腔的同時，也全無異議的接納了劇中人全付的心情與個性。元雜劇這齣戲是在女主角這樣鮮明熱切的嚮往追求心理之下，展開了往後的情節。當然，這一段基礎心境的描摹愈清晰愈細膩愈深入，往後情節之開展也就愈順理成章，而元劇作者白樸在這個「基礎、前提」部分是用足了功夫的，他安排正旦通過「圍屏觀畫」與「花園遊春」兩個片段周全的抒發情緒，觀畫時是心境的直陳，遊園則情景交融以景烘托情，在由「點絳唇」至「么篇」連唱八支曲子之後，正旦的性格已清清楚楚印在觀眾

心目中，觀眾已全然了解編劇要塑造的是一個什麼樣的女主角了，而後，當她一眼看到男主角裴少俊，脫口而出「恨不得倚香腮左右偎」，甚至立即想「錦被翻紅浪，羅裙作地席」之時，觀眾便不會覺得突兀。

再往後，正旦主動邀約男方當夜幽會，甚至連夜離家私奔，乃至於後來與裴尚書的衝突等等，性格始終主導著劇情，雖然情節本身漏洞甚多（尚書府再大，一住七年又生下二子一女，怎會全無人知？），但觀眾皆能明瞭，情緒與性格超越一切，性格不是由事件動作中逐步推演形塑，情節反而是凸顯性格與激化情緒的手段，每一關鍵時刻人物當下心境的描摹才是重點。

然而新崑劇《牆》對於元雜劇原著的改編顯然是只襲取表象皮囊而未傳其神韻。共十場的新崑劇，敘事手法堪稱流暢，演員也出色，但當全劇以「事件交代清晰、情節推進流暢」的敘事姿態向觀眾演述一完整的故事時，觀眾自然而然的首先會關注情節將如何發展，當改編是以「情節走向」為主要考量時，抒情唱段遭到了大幅度刪減，原著的觀畫與遊園在此簡直是省之又省，正旦出場後只有一段有關「鳳求凰」的道白，而在與梅香的相互打趣之下，這段完全沒有分量，性格完全沒有展現，當觀眾對女主角的認識僅止於表層浮面時，接下來的幽會私奔就全然不具說服力，這齣戲改編的遺憾，即在「情緒抒發／性格塑造」的基礎還不夠穩固深入之時，即已直接追求「流暢的情節敘述」，因而一部十足體現抒情精神的傳統戲，在新改編時只剩下了情節表相。

(2) 抒情與味濃縮簡化的《長生殿》

《長生殿》的改編也和《牆》一樣，在抒情或敘事的基調之間有些許猶疑，而《長生殿》更值得注意的是整體架構的問題。

洪昇的《長生殿》傳奇原著享有令譽，「上崑」與「北崑」也都有改編本，上崑此劇不僅蜚聲國外，

同時作為大陸劇團來臺演出的第一支團隊，「上崑」也以此劇「打泡」，當作和臺灣觀眾的見面禮。這齣

戲當然比《牆頭馬上》的問題少多了，當晚的演出極精彩，演員唱做歌舞和舞美設計都是一流，可是坐

在筆者前後的一些觀眾（多為戲劇系學生）卻有不少在讚嘆舞臺和唱腔身段之餘，仍為「劇情有些無趣」

而覺得遺憾。清初傳奇鉅作何以到了現代竟有這樣不同的反應？其間問題在哪裡？個人以為，洪昇原著

的結構是很值得玩味的，全劇共五十齣，到第二十五齣剛才一半時，楊妃就死在馬嵬驛了，剩下的一半，

女主角已作鬼魂，大部分的戲都在回憶。活著的唐明皇在〈聞鈴〉、〈哭像〉、〈見月〉、〈雨夢〉諸折中，

分別通過鈴聲、寶像、月色、夜雨等外景的觸發，做大段抒情回顧，而楊妃的幽魂，也一路相隨，追悔

前情，另外，樂工李龜年、書生李謨等人，也在〈看襪〉與〈彈詞〉兩齣中，以旁觀者的身分追憶李楊

戀情與天寶盛況。不同角度的追思回憶，組成了後半部戲的主幹，而這當然不是「湊戲」，而是抒情精神

的高度發揮。

「敘事」與「抒情」在文學中的表現是有根本差異的，根據柯慶明先生的研究⑤，「敘事文學」所著

重的，是人物面臨危機時內心的反應與抉擇，以及因此而形成的矛盾與糾葛；而「抒情文學」所強調的，

則是已然做了抉擇之後的人物，對於此一不得不接受的情境的感懷感傷。中國傳統戲曲的高潮，往往不

在衝突矛盾的當時，事過境遷後痛定思痛的回憶反省，才是更常被渲染強調的場次。《漢宮秋》和《梧桐

雨》的第四折，《浣紗記》的〈泛湖〉，《千鍾祿》的〈慘睹〉，乃至於《桃花扇》的〈餘韻〉，都是在危難、

㉛　柯慶明〈苦難與敘事詩的兩型〉，收入《文學美綜論》，臺北：長安出版社，一九八三年。

二六四

驚懼、倉皇、紛亂都已成為過去之後，由當事人，或歷經一切的旁觀見證者，以大段唱腔，緩緩道出事件發展的經過，並融入個人對往事的感慨或評論，此時，情節和動作都已隱退，所有的，只是劇中人無盡的、深沈的憂思悲情。洪昇《長生殿》所展現的，正是抒情文學的極高興味。而新崑劇限於三小時的劇幅，於此不得不大幅刪削，只能餘下最後的〈雨夢〉追憶作為終結，五分之四的劇情演述的僅是一部李楊戀愛史。當戲的本質逐漸由抒情向敘事過渡時，卻發現「敘事的素材」，也就是「情節」的分量似嫌薄弱了些，深宮中的帝王妃子，戀愛的基礎只在美色、戀愛的波折只在爭寵，連以安祿山和楊國忠為代表的一條政治線索，在新劇中都只能簡之又簡，原著將個人情感與政治興衰相互觀照的宏觀氣魄，限於劇場演出的劇幅也都無法呈現了。因此儘管各方面表演均出色，但觀眾的感動卻還不及次日在「國藝中心」中型劇場演出的《爛柯山》。這齣戲的遺憾其實不在改編的功力，主要是洪昇的宏觀架構不宜過度精簡改編，原作的精彩正表現在「生前／死後」與「政治／愛情」的相依相成關係之中，一旦精簡濃縮就只有在「抒情」與「敘事」之間徘徊游移了。

(3)「相框結構」無從施展的《桃花扇》

和《長生殿》有同樣問題的是《桃花扇》，《桃花扇》的整體架構也必須在四、五十齣的長篇幅內才顯現得出意義。而且個人認為《桃花扇》的結構安排較《長生殿》更堪玩味。

相信每位讀過《桃》劇的讀者都會對〈試一齣・先聲〉、〈閏二十齣・閒話〉、〈加二十一齣・孤吟〉和〈續四十齣・餘韻〉以及「老贊禮」這個人物留下深刻印象。他們的出現，決定性的影響了整齣戲的「視角」。清大中文所博士班學生林宏安，在上我的課時參與課堂討論而提出了《桃花扇》的「相框結構」

一篇報告，我認為這個名詞的提出，非常有助於了解這齣戲的抒情方式與疏離特質，願詳盡的引述於
此…

所謂「相框」，指的即是「試、閨、加、續」這四齣，這四齣「外加」的戲，恰巧形成了一個「框」，

框內才是《桃花扇》的故事情節。作者運用一個「外框」，把整個故事、劇情「框」起來。我們欣

賞這齣戲時，並不是直接進入《桃花扇》中的世界，而是透過這個框架，才一窺戲中的種種。這

種情形有點像我們在看一張照片時，往往是隔著相框來看一樣。相框可以固定、突顯照片，但卻

也有阻止人們融入其中，提醒人們這畢竟是一張照片的作用（這是一種非常複雜的欣賞、審美心

理活動）。同樣的，「試、閨、加、續」四齣也有這種效果。孔尚任用這四齣游離於整個劇情之外

的小插曲，來提醒讀者：劇中佳人才子之離合、家國興亡之悲哀，都是虛無荒謬的前塵往事。《桃

花扇》中所想表達的歷史虛妄、人生荒唐的意圖，就是透過這種特殊的關目安排來顯現的。《桃

扇》寫史極真、寫情極深，但透過這個「外框」閱讀，卻帶給我們一種極為強烈的疏離恍惚之感。《桃花

幾乎完全顛覆了我們在看《桃花扇》時的投入與感同身受。這種結構的安排，使得讀者得到一種

疏離感，而且這種疏離還是兩層的。用最簡單字眼來形容，即：《桃花扇》近似一齣戲中戲。

這種類似戲中戲的結構，在現代戲劇與電影中，可以說是老掉牙的技倆。然而，在孔尚任的時代，

卻可能是極新奇大膽的嘗試。更重要的是，《桃花扇》並不是簡單的戲中戲。單純的戲中戲，戲中

林宏安〈桃花扇的相框結構〉，《民俗曲藝》一○三期，一九九六年九月。

演出的戲與本戲可能沒什麼直接的關係（當然，多少有一些間接的、意義上的指涉），但是《桃花扇》則不然。它是「舊人聽新曲」，兩個不同層次的戲中人之間，是互相重疊、直接指涉的。昔日南京舊事，老贊禮曾親眼見聞，甚至親身參與。這樣一個老人到戲園看一齣以自己時代為藍本的戲，當然會覺到極度的感動與投入。這正是他會先是「笑哈哈」、「淚紛紛」的原因。然而，這一段讓他悲喜交集，深深投入而幾乎無法自拔的過往，現在卻是一場戲！到底戲是真，抑或真是戲呢？在經過這樣的省思後，老贊禮又從那種「投入」的狀態中抽離出來，成為一名「旁觀者」、「冷眼人」，歷史的虛妄本質，在此掩面而來。

只有順著孔尚任安排的這個大架構，我們方能感受到這種獨特的歷史虛無⋯我們看到老贊禮先是深深地「投入」桃花扇世界的悲喜融合中，然後卻恍然體悟到這一切只不過是戲，於是不得不「出」。我們自己呢？如果老贊禮是「兩度旁觀者」，我們便已經是第三層的旁觀者了。我們當然有更大的空間與距離來思索這個問題，從而更能領略歷史的虛妄荒唐之本質。「旁觀」的疏離作用，反而在情感上造成了更複雜、更深刻的「投入」⋯那是一種超脫出一時一地的治亂興亡，感受到時間永恆、人生短促的深刻悲哀。

這也是孔尚任運用這個「相框」所收到的最主要效果。

和《長生殿》通過大量的回憶來沈澱情感、提升情思的作法相比較，《桃花扇》無疑更翻上一層。不過，這種「既合乎傳統又有前衛色彩」的安排，卻必須在四十多齣的長度容量之內才宜於展現，一旦壓縮為新崑劇的三小時，則相框層次缺乏空間展示，作者無法從容的操縱觀眾由入而出的情緒轉折。於是，

「蘇崑」《桃花扇》的編劇，乾脆完全放棄了相框結構，從而也淡化了原本濃郁的抒情與味與疏離特性，只得以情節之緊湊順暢為編寫時之主要考量。

改編本最後一場雖以〈餘韻〉為名，但與原本《桃花扇》的〈餘韻〉完全無關，它處理的是男女主角最後的結局，而這結局也和孔尚任原作的「雙雙入道」大異其趣。在這一場裡，侯方域已然入道，香君則在蘇崑生的陪同下一路尋找侯方域，就在棲霞山上，兩人幾乎不期而遇。改編者在此製造了一個停頓，眼看著就要重逢了，但卻偏只讓二人相隔在廟內廟外，咫尺天涯，不得相見。憑著戀人的心靈感應，香君直覺的覺得門內的出家人就是侯郎，但「素有抱負、雄心未酬」的侯郎，值此危急存亡的關頭，想必「不在嶺南，定在閩北；不在粵東，定在贛西。豈能出世入廟、隱跡林泉？」侯方域道邊呢，聞得是香君，想開門相認，但香君對他「不在嶺南，定在閩北」的過高期許，又使他裹足不前，沒有勇氣面對香君，最後二人終究沒有相認，香君繼續著浪跡天涯之旅，尋訪她心目中的侯郎，已然入道出世的男主角，則在晚鐘聲裡目送著戀人的離去。

當然，我們不能說這場〈餘韻〉的藝術價值能和孔尚任原作的〈餘韻〉相比，但在目前這種三小時必須終場的架構之中，無法沿用原作「回溯興亡、觀照歷史」的編劇法，改編者於此有清楚的自覺，因此按著男女主角的性格發展劇情，以這種〈餘韻〉作為終結，這也是為適應現代劇場而作的必要調整。

(4) 情節、情緒與性格交互涵容的《十五貫》

對於《長生殿》這類原本即抒情風格濃郁的作品，改編的要領仍在抒情本質的深刻掌握；而對於另一類傳奇原作，或許即可利用改編另掘新意。一九五六年《十五貫》的改編，則可視作崑劇在「戲曲改

革」作風之下所呈現的較好一例，成功的根本原因有二（除卻政治因素不談）：一是該劇之傳奇底本《雙熊夢》原本就不以呈現濃郁的抒情美感為創作目標。二是改編本《十五貫》深刻掌握了崑劇角色行當與性格塑造之間的關係。

　《十五貫》的成功並不在於情節曲折或緊湊流暢，若是論緊湊流暢，其實《十五貫》遠不及近年來一些新編戲緊湊；若是論曲折懸疑，《十五貫》也還差得遠。可是這齣戲之所以能始終屹立不搖，關鍵就在於人物性格的塑造深刻。不僅三名官吏各具面目，就連鄰居百姓們，都在「群眾心理」的刻畫上有深刻展現。而《十五貫》的性格塑造方式和白樸《牆頭馬上》不同，它不是由劇中人直接「獨白」或「獨唱」宣念而出，每一個人的性格都是在情節事件的推演中點滴流露，情節、情緒與性格是相互涵融交會的。傳統戲曲的抒情唱段往往造成事件開展的停頓，而《十五貫》卻不然，大部分的唱都是當下情緒的反應、心志，因此抒情唱段經常和當下事件的進展並無直接關係，編劇隨時利用機會即讓劇中人藉唱表明心志，劇中人也在藉唱表達「情緒波動→矛盾糾纏→抉擇決定」的過程中，持續著事件的進行也體現了自我的性格。這是《十五貫》有別於《牆頭馬上》之處，雖然這齣戲的評價中夾雜了不少政治因素，但這些優點是該被肯定的。

　另外一點值得注意的是：況鍾、周忱和過于執這三名官吏的性格塑造深刻是《十五貫》成功的保證，而這三人的性格塑造又和崑劇的角色行當有密切關係。不僅況鍾「耿介剛直的知識分子」的形象絕不雷同於其他劇種的包青天，周忱與過于執的形象也非常有特色，我們可用《十五貫》京劇版的角色安設和崑劇做一比較（此處所指京劇版為辜公亮文教基金會製作，李寶春主演，花臉陳元正飾演周忱、小花臉

杜匡稷飾演過于執）。崑劇周忱由包傳鐸以「外」角應工，京劇則改為大花臉淨角。其實周忱的性格特色

是「老於世故，但求無過」，當他面對耿直懇切的況鍾時，二人之間與其說是針鋒相對的爭論，倒不如視

為愛才惜才的周忱以「官場安身之道」向況鍾諄諄告勸，「外」角的聲口和這位深諳官場文化的高官性格

其實極為相襯，京劇版改為淨角角色，「黃鐘大呂」的周忱性格反趨於單一，同時，〈見都〉一場的趣味也

就只剩下老生與淨角的「快板對口」了。同樣的，崑劇中朱國梁飾的過于執，絕對不是「丑」角，他的

表現更貼近於「副末」，他自以為為官清正，孰料他的「主觀臆斷、自以為是」卻鑄下冤獄，〈覆勘〉一

場他和況鍾絕不是一善一惡的對立狀態，而京劇改用丑角，就和貪官污吏的形象接近了。崑劇《十五貫》

的成功，主要因素即在於：一、「情節推演與性格塑造交互涵容」的新敘事技法的展現。二、充分掌握崑

劇角色行當的劇種特質。

2.視角調整之必要：古劇現代觀的範例《張協狀元》

以上四個例子，展現了古老劇種進入現代劇場時所做的磨合調融，其中有現代崑劇作者的新敘事技

法，也有值得思考警惕之處，而在西元兩千年「蘇州崑劇節」首度推出的「永嘉崑」《張協狀元》，展現

了「古劇再生」成功的範例，甚至贏得「一齣戲救活一個劇團」的稱譽。以下願先記述筆者初看此戲的

心情，而後再指出編導的成功：

西元兩千年春四月，在蘇州看《張協狀元》，同行皆興奮莫名。散戲與汪世瑜同席，偶像崑生耶！但

當晚沒什麼人搭理他，因為大家都還沈醉在戲裡，話題沒離開過張協。那天記準了兩個名字：編劇張烈、

導演謝平安。

隔天起連看三場上崑《牡丹亭》，散場後遇見編劇王仁杰，他問：「如何？」我忍不住說：「以後少做這類事，這裡面沒有你，只有湯顯祖。」他點點頭，對我說：「來看梨園戲《董生與李氏》，那裡面有我。」十一月《董》劇來臺演出，果然在裡面看到了王仁杰。

梨園戲也是古老劇種，可是能出當代劇作家，崑劇不是沒有，數量很多喔，可是總讓人記不起來，或許湯顯祖太強了吧？現代人只能做些擬古恢復的工作。既要恢復，當然愈古愈好，從這個角度看，《張協狀元》可是具備了相當的優勢，宋元南戲的底本，最具考古價值的老傳統，更何況劇本還經歷了被戰亂烽火帶到異國長期散佚的離奇命運，一九二○年才在倫敦被發現，返鄉重印撥雲見月見證了南戲的學術價值❺❸。從「文化資產」的角度來看，《張協狀元》的演出自是劇壇盛事。

可是，演出的困難在於：原劇本有不少殘缺斷裂，讓人讀得一頭霧水。劇情其實很簡單，婚變負心而已：張協高中狀元，非但不認妻子貧女，還狠心刺殺她。然而，這又不同於一般的婚變負心戲，其中有幾處實在讓人解不透：一心高攀的張協，中了狀元遊街時，王爺遞絲鞭要把小姐嫁給他，他竟然不接，害得王府小姐一氣身亡；拒婚的張協又不肯接納貧女，而被刺未死的貧女最後居然又和張協團圓！種種不合理，使這戲的還原讓人傷透了腦筋，這幾年有些劇團努力作了些仿古版本❺❹，提供了研究價值，卻

❺❸ 《張協狀元》排印出版的經過，詳見《永樂大典戲文三種》影印說明，臺北：長安出版社，一九七八年。錢南揚《永樂大典戲文三種校注》前言，臺北：華正，一九八○年翻印本（筆者所用）。

❺❹ 此劇迄今為止共有三種版本，除了永嘉崑之外，另有莆仙戲版和中國戲曲學院版，詳見蔡欣欣〈觀永嘉崑劇《張

沒有劇場意義。

「永嘉崑」這戲的編劇張烈走的卻不是復古的路子，他大膽利用原本的殘缺，轉化為自我揮灑的空間。他做的不是細細彌縫補貼的工作，而是在弛驟相間的剪接中，呈現自我的詮釋。編劇的「新詮」使古劇有了現代意義，不過，所謂現代意義，並不是把「女性自覺」強加於劇中人身上，他沒有「重塑」劇中人，而是退後一步，改用疏離的角度、冷雋的語言，點穿了人對婚姻、仕宦乃至於生存的態度。

像是最後被刺未死的貧女，重新面對張協，氣他怨他恨他，可又罵不出口殺不下手，怎麼辦呢？劇中那參透世態人情的老人說了一句：「我有個沒有辦法的辦法──再嫁給他！」

這樣的人生態度，如果實寫實演，恐怕沒人能認同。編劇改用夾敘夾議的方式，不給女主角表態的時間，就在「好姻緣、惡姻緣，姻緣進了麵糊盆」的合唱中重拜花堂。

就是這般，沒有現代的重塑，但是既穩且準的戳穿了人生真相，人生哪裡真是黑白分明、條分縷析？古往今來哪個人一輩子不是悲歡夾纏、是非難斷、稀里呼嚕、一團麵糊盆？以往戲裡的崇高正義只不過是人的奢望，而這戲把人不願意面對的人生實境攤出來給大家檢驗。

難得的是戲僅止於輕輕戳觸，沒有銳利諷刺，只有幾許調弄，展現無盡幽默。許多語言像是扯淡，實則警策透闢，解釋了劇中人的行為，也觸動觀眾心事。張協對貧女「你豈不也在等可燒之乾柴？」一語出口，先是貧女與觀眾面面相覷，數秒之後，臺下一陣驚爆大笑，臺上尷尬默認，大家實實不願承認卻又不得不承認的念頭，就這樣被編劇點穿了，戲裡戲外相顧一笑，古今交會之趣莫過於此。

編劇的筆調被導演精準轉換為舞臺視角，觀看的角度大部分寄託在穿梭全場的一鬼一神身上，泥塑木雕是媒人、是吹鼓手、是道具，時而替人擔憂，時而為自己的無力嘆息，語言像是命運的指點、又像劇中人心底的聲音。六名演員分任十二名角色，現場換妝、改變身分，父子當下成主僕、少年蒼髯一瞬間，真個是「稀里糊塗莫認真，笑看人間齣齣戲」。這是「古劇再生」的成功典範，融通流匯於古今之間的，是這剔透的人情；古老舊戲的現代意義，體現在編劇的筆調與導演引領觀眾觀看的視角之中。視角的調整，是這戲成功的基礎。

《張協狀元》的成功在於調整觀看的視角，之所以要調整視角，不僅因為原劇本殘缺，更因為古老情思難以和現代人溝通，因而編導刻意不讓觀眾認同投入，轉以疏離的角度引領大家回看舊事，這就是古劇的現代觀，一步抽離，反而能鉤掘出恆常的人性，這是《張協狀元》能在兩千年「蘇州崑劇節」大放異彩的主因。「蘇州崑劇節」還有另一臺戲《釵釧記》，仿古戲臺、仿古裝扮，好戲！細膩典雅又有趣味，沒什麼可挑剔，看得也很興奮，但是總覺得沒打動到心底，為什麼？那女子的情感思想和現代距離太遠了，演員認真投入的泣訴時，實在很難產生共鳴。不過筆者倒不會因此貶損這戲的價值，本來就是創編於前一世代的戲，當時的確有一批人本著那樣的意念生活過、戲生動的記錄反映，直留到今天供我們體味，這樣的價值當然要肯定，何況藝術那麼精緻。可是總覺得有點遺憾，為什麼不能藉崑劇這麼優美的形式表達這一代人的看法？不是這戲本身的遺憾，而是我們這一代人的遺憾，為什麼崑劇只能是文化資產嗎？面對豐厚的傳統資源，現代人真的沒有插手的餘地嗎？

再回到前一節所舉折子四例之一的〈蘆林〉，還是由個人看戲的感受說起吧…

〈蘆林〉深刻表演中所透現的素樸真情與誠摯人性，使筆者深受感動，回得家去，即刻翻出了〈蘆林〉所屬的全本《躍鯉記》傳奇，重新閱讀一遍。然而，赫然發覺，一齣沒頭沒尾的〈蘆林〉，能讓我們看到人性的真誠，但當它被還原放回原來全本的脈絡中時，感動竟蕩然無存。為什麼？是場上與案頭的差距嗎？不全是，因為表演已深植我心；是故事冗長不精簡嗎？是，但也不全是，結構確實拉雜，而這只是形式外在的因素。根本問題何在？答案應在思想、在價值觀的時代差距。

《躍鯉記》是古代社會思想情感的如實反應，當我們只看一個片段時，被深刻的演出牽動了人情，可以暫將思維回復數百年前的當時，從當時人的立場去體會他們的悲歡。可是，面對全本完整故事，一步一步跟著劇中人的行為為思緒走動時，陳舊的道德觀所導引的整體情節發展實在和現代的價值認同距離太遙遠了。折子戲的特質是可以「暫時凝結住時空」，在這特定的片刻中觀眾可以不顧「前因後果」的分享劇中人當下的情緒，而當全本戲以「持續的、流動的時空觀念」鋪敘一整本故事時，感受就不一樣了。

〈蘆林〉能夠流傳至今，成為明傳奇的活化石，學術意義與表演價值自然值得珍視；但翻過來從另一個角度看，全本《躍鯉記》為什麼只剩下〈蘆林〉，就是因為全本故事中的思想情感早已不能為現代人所認同了。試問《躍鯉記》在今日有排出全本的必要嗎？答案當然是否定的。這也正是大部分明代劇本早已無法演全本而只能保存折子戲——表演精華——的本質上的重要原因。明清傳奇能以折子的面貌存活在舞臺上，證明了精湛的表演藝術能穿越時空亙古長存；而明清傳奇全本之不傳乃至於即使重排也未必能本本打動人心，正是因為其中的情思已然陳舊，因此《張協狀元》必須調整觀看的視角才能為現代

全本與折子在「相依存、相隸屬」的關係中竟然潛藏著這樣的「悖離性」，這是何等弔詭的現象！

人所接受。雖說人情是永恆的，但那到底是四、五百年前社會背景的反映，我們絕對應該珍惜、保存、發揚折子所展現的藝術與其中的情分，但同時也應讓這麼有表現力的崑曲積極反映當代人的情思。新戲開發的重要性與迫切性是不容忽略的，雖然大部分的新編全本崑劇還有待細細琢磨，可是，如果就當崑曲的未來發展而言，把所有的焦點集中在折子或是恢復傳統，其實只會使崑曲畫地自限。因為折子是代代傳下來的，所餘有限，目前雖搶救了不少（也有一小部分是優秀演員自己創發的），但無論如何隨著成熟演員的日漸老去，折子的質和量都只會日漸萎縮而不可能再增加。充分開掘崑曲表演的力量，讓它同時在新編戲上也有所展現，其意義絕對不比保存發揚折子來得低。

筆者曾請教過上崑著名小生岳美緹女士，比較喜歡演老折子還是新編戲，答案是：

老折子有老師教的底子，加上自己的體會，演來比較有把握。可是，新編戲充滿了挑戰性，完全是自己的創作。人到中年，應該有一些屬於我自己的戲，開創一些屬於這一個時代的風格，所以演新戲時心情是非常不一樣的。

岳女士這番話深切的道出了成熟演員的心境，藝術的成熟要有深厚的師承，但絕不能以「依樣畫葫蘆、畫得更好」自限，「創作」絕對是該生生不息的。我們深切的希望崑劇的演出，除了展示學術意義與老折子的魅力之外，還能讓現代的觀眾多看到些新編的屬於當代人的戲，深刻體會「傳統藝術手段如何體現當代人的情思、如何和當代文化有機融合」。前一個世紀末已然式微的劇種，在上個世紀末居然還能引發

雙重效應，不能不說是神話，不過我們不能過度神化傳統的魅力而忽略現代人的責任，既然精湛的表演已神奇留下，何不有效的發揮它來展現當代人的情思？這是目睹神話、創造神話的這一代人的責任！

參、劇作篇

一、唱詞選段

(一)京劇《野豬林》

李少春、翁偶虹編劇，一九五〇年

（林沖唱：）

兩行金印把我的清白玷辱了，

俺林沖堂堂王法犯的是哪條？

縱然僥倖把殘生來保，

愧對我地下的爹娘、結髮的賢妻，保國的壯志一旦拋！

狠心我把娘子叫，

從今後莫把林沖再掛心梢。

朔風陣陣透骨寒，

大雪飄、撲人面，

彤雲低鎖山河黯，

疏林冷落景凋殘。

往事縈懷難排遣，

荒村沽酒慰愁煩。

望家鄉去路遠，

別妻千里音書斷，

關山阻隔兩心懸，

講什麼雄心欲把星河挽，

空懷雪刃未除奸。

嘆英雄生離死別遭危難，

滿懷激憤問蒼天，

問蒼天萬里關山何日返？

問蒼天缺月兒何日再團圓？

問蒼天何日裡重揮三尺劍？

誅盡奸賊廟堂寬，
壯懷得舒展，賊頭祭龍泉？
卻為何天顏遍堆愁和怨？
天哪天！莫非你也怕權奸、有口難言？

風雪破屋瓦斷蒼天弄險，
你何苦林沖頭上逞威嚴？
埋乾坤難埋英雄怨，
忍孤憤山神廟暫避風寒。

(二)京劇《白蛇傳》

田漢編劇，一九五四年

離卻了峨眉到江南。
人世間竟有這美麗的湖山。
這一旁保俶塔倒映在波光裡面，
那一旁好樓臺緊傍著三潭。

蘇堤上楊柳絲把船兒輕挽，
顛風中桃李花似怯春寒。

青妹慢舉龍泉寶劍！
妻把真情對你言。
你妻不是凡間女，
妻本是峨眉一蛇仙！
只為思凡把山下，
與青兒來到西湖邊，
風雨湖中識郎面，
我愛你深情繾綣風度翩翩，
我愛你常把娘親念，
我愛你自食其力不受人憐。
紅樓交頸春無限，
怎知道良緣是孽緣。
到鎮江你離鄉遠，
我助你賣藥學前賢。

二八〇

端陽酒後你命懸一線，
我為你仙山盜草受盡了顛連。
縱然是異類我待你的恩情非淺，
腹內還有你許門的香煙。
你不該病好良心變，
上了法海無底船，
妻盼你回家你不見，
哪一夜不等你到五更天？
可憐我枕上的淚珠都濕遍，
可憐我鴛鴦夢醒只把愁添。
尋你來到金山寺院，
只為夫妻再團圓，
若非青兒拼死戰，
我腹內的嬌兒也難保全，
莫怪青兒她變了臉，冤家！
誰的是、誰的非、你問問心間！

(三)京劇《秦香蓮》

王雁據評劇本（一九五四年）移植

(包公唱：)
這是紋銀三百兩，
拿回家去度飢寒。
送子南學把書念，
千萬讀書莫做官！
你爹爹枉把高官做，
害得你一家不團圓。
帶領兒女回家轉——
(香蓮接唱：)
香蓮下堂淚不乾！
三百兩銀子把丈夫換，
從今後我屈死也不喊冤！
人言包相是鐵面，
卻原來官官相護有牽連，

我哭、哭一聲去世的二公婆，

我叫、叫一聲殺了人的天！

(四)京劇《西廂記》

田漢編劇，一九五八年

(鶯鶯唱：)

亂愁多怎禁得水流花放？

閒將這木蘭詞教與歡郎。

那木蘭當戶織停梭惆悵，

也只為居亂世身是紅妝。

我表兄他本是紈袴之輩，

可嘆我女兒家有口難開。

扭乾坤要等待天下的英才。

滿目烽煙迷關塞，

鎖深閨每日裡蛾眉虛損，

鳴不高飛不遠枉字鶯鶯。

小紅娘你扶我大佛殿進，

問如來你叫我怎度芳春？

看飛花一陣陣亂落蒼苔。

步匆匆走出了大佛殿外，

誰還願捧楊枝常傍蓮臺？

已經是鎖重門百無聊賴，

第一來母親免受驚，

第二來保護了蒲州舊禪林，

第三來三百僧人得安穩，

第四來老爹爹旅櫬安然返博陵，

第五來歡郎弟弟年紀小，

也留下崔家後代根。

倘若是鶯鶯惜性命，

眼見得——

伽藍火內焚，

諸僧血污痕，

先靈化灰塵，

可憐愛弟親，

痛哉慈母恩，

我一家老小就活不成哪！

先只說迎張郎、娘把諾言來踐，

又誰知兄妹二字斷送了良緣。

空對這月兒圓清光一片，

好叫人間、愁萬種離恨千端。

抬淚眼、仰天看月闌，

天上人間總一般。

那嫦娥孤單寂寞誰憐念？

羅幃重重圍住了廣寒。

莫不是步搖動釵頭鳳凰？

莫不是裙拖得環珮玲瓏？

這聲音似在東牆來自西廂！

分明是動人一曲鳳求凰，

這蕭寺何時來巨匠？

把一腔哀怨入宮商。

哪裡是鶯鶯肯說謊？

怨只怨我那少誠無信的白髮娘，

將我鎖在紅樓上，

外隔著高高白粉牆，張生哪！

即便是十二巫峰高萬丈，

也有個雲雨夢高唐！

碧雲天黃花地、西風緊、北雁南翔，

問曉來誰染得霜林絳？

總是離人淚千行！

成就遲分別早教人惆悵，

繫不住駿馬兒、空有這柳絲長。

七香車快與我把馬兒趕上，
那疏林也與我掛住了斜陽，
好叫我與張郎把知心話講，
遠望那十里亭痛斷人陽。

(五)京劇《穆桂英掛帥》

梅蘭芳、陸靜岩、袁韻宜據同名豫劇本改
編，一九五九年

(穆桂英唱：)
非是我臨國難袖手不問，
見帥印又勾起多少前情。
楊家將捨身忘家把社稷定，
凱歌還、人加恩寵、我添新墳！
慶昇平、朝堂內群小並進，
烽煙起、卻又把元帥印送到楊門！
宋王爺平日裡寵信奸佞，

桂英我多年來早已寒心。
誓不為宋天子領兵上陣，
今日裡掛帥出征叫他另選能人。

(六)越劇《紅樓夢》

徐進編劇，一九五九年

〈黛玉葬花〉
繞綠堤、拂柳絲、穿過花徑，
聽何處、哀怨笛、風送聲聲。
人說道、大觀園、四季如春，
我眼中、卻只是、一座愁城。
風過處落紅成陣，
牡丹謝、芍藥怕、海棠驚，
楊柳帶愁、桃花含恨，
這花朵兒與人一般受逼凌，
我一寸芳心誰共鳴？

七條琴弦誰知音？
我只為惜惺惺憐同病，
不教你陷落污泥遭蹂躪，
且收拾起桃李魂，
自築香墳葬落英。
花落花飛飛滿天，
紅消香斷有誰憐？

一年三百六十天，
風刀霜劍嚴相逼，
明媚鮮妍能幾時？
一朝飄泊難尋覓。
花魂鳥魂總難留，
鳥自無言花自羞。
願儂此日生雙翼，
隨花飛到天盡頭。
天盡頭何處有香丘？
未若錦囊收豔骨，

一抔淨土掩風流。
質本潔來還潔去，
不教污淖陷渠溝。
儂今葬花人笑痴，
他年葬儂知是誰？
一朝春盡紅顏老，
花落人亡兩不知。

〈黛玉焚稿〉

我一生與詩書做了閨中伴，
與筆墨結成骨肉親。
曾記得菊花賦詩奪魁首，
海棠起社鬥清新，
怡紅院中行新令，
瀟湘館內論舊文。
一生心血結成字，
如今是記憶未死、墨跡猶新！

這詩稿不想玉堂金馬登高第，

只望他高山流水遇知音。

如今是知音已絕、詩稿怎存？

把斷腸文章付火焚！

這詩帕原是他隨身帶，

曾為我揩過多少舊淚痕，

誰知道詩帕未變人心變，

可嘆我真心人換得個假心人！

早知人情比紙薄，

我懊悔留存詩帕到如今。

萬般恩情從此絕，

只落得一彎冷月葬詩魂。

(七)京劇 《詩文會》

沈鳳西、李岳南編劇，一九六〇年

(車靜芳唱……)

喜盈盈進畫堂，親任主考選才郎。

欲前又踟躕、踟躕復徬徨。

大事難託恐虛妄，

兄長他紈袴又荒唐。

縱有雙親在，

婚事也需自主張。

觀詩心竊慕、無端動柔腸，

願今日得遇知心畫眉郎，

錦心繡腹、懷壯志、性溫良，

吟妙句、成佳章，

憑我這一「點」，

勝過那隔牆頻奏鳳求凰，啊！鳳求凰！

只見他風流才俊非凡器宇，

為什麼提筆又放復沈思？

莫不是對題目無有情趣，

見此情倒叫我頓生猜疑，

真才子顯才華揮毫如飛。

（八）評劇《花為媒》

吳祖光據成兆才本全面改寫，一九六三年

張五可：（唸）花開四季皆應景，
　　　　　都是天生地造成；

阮　媽：（唱）我的阮媽媽呀！

張五可：（唱）他怎麼還不來呀？

阮　媽：（唱）春季裡風吹萬物生，

張五可：（唱）花紅葉綠草青青；
　　　　　桃花豔、李花穠、杏花茂盛，
　　　　　撲人面的楊花飛滿城。

阮　媽：（唱）您再說夏季給我聽。⋯⋯

張五可：（唱）夏季裡端陽五月天，
　　　　　火紅的石榴白玉簪；
　　　　　愛它一陣黃昏雨，
　　　　　出水荷花亭亭玉立在晚風前。

張五可：（唱）秋季裡天高氣轉涼，
　　　　　登高賞菊過重陽；
　　　　　楓葉流丹就在那秋山上，
　　　　　丹桂花飄天外香。

阮　媽：（唱）朵朵都是黃啊！

張五可：（唱）冬季裡，雪紛紛，
　　　　　梅花雪裡顯精神；
　　　　　水仙在案頭添風韻，
　　　　　迎春花開一片金。

阮　媽：（唱）轉眼是新春哪，⋯⋯
　　　　　真是急死人！

張五可：（唱）我一言說不盡春夏秋冬花似錦，
　　　　　卻怎麼世上還有不愛花的人？
　　　　　咳！

阮　媽：啊？能有這樣的人？

張五可：怎麼沒有哇⋯⋯哼！

阮　媽：（唱）都是那個並蒂蓮哪！

（唱）愛花人惜花護花把花養，
　　　恨花人厭花罵花把花傷。
　　　牡丹本是百花王，
　　　花中的君子壓群芳；
　　　百花相比無顏色，
　　　他偏說牡丹雖美花不香。
　　　玫瑰花開香又美，
　　　他又說玫瑰有刺扎得慌。

阮　媽：他是個糊塗人哪！

張五可：（唱）好花哪怕人談講，
　　　　經兩經風分外香；
　　　　大風吹倒梧桐樹，
　　　　自有旁人論短長；
　　　　雖然是滿園花好無心賞，
　　　　阮媽媽帶路我要回繡房。

張五可：（看李月娥）好一個俊俏的女子啊！

（唱）張五可，用目瞅，
　　　從上下仔細打量這位閨閣女流；
　　　只見她頭髮怎麼那麼黑？
　　　梳妝怎麼那麼秀？
　　　兩鬢蓬鬆光溜溜，
　　　何用桂花油？
　　　高挽鳳髻不前又不後，
　　　有個名兒叫仙人鬏，
　　　銀絲線穿珠鳳在鬢邊戴，
　　　明晃晃走起路來顫悠悠！
　　　顫顫悠悠，
　　　亞似金雞亂點頭。
　　　芙蓉面，眉如遠山秀，
　　　杏核眼靈性兒透，
　　　她的鼻樑骨兒高，
　　　相襯著櫻桃小口，
　　　牙似玉、唇如朱、不薄也不厚，

耳戴著八寶點翠叫的什麼赤金鉤。

上身穿的本是紅繡衫，

褐金邊又把雲子扣，

周圍是萬字不到頭，

還有獅子解帶滾繡球。

內穿著小襯衫，袖口有點瘦；

她整了一整妝，抬了一抬手，

稍微一用勁，抖了一抖袖；

露出來十指尖如筍，

腕似白蓮藕。

巧娘生的這位俏丫頭！

人家生就一雙靈巧的手，

下身穿八幅裙捏百褶是雲霞縐，

俱是錦繡羅緞綢。

裙下邊又把小紅鞋兒露，

滿幫是花、金絲線鎖口，

五色的絲絨繩兒又把底兒收。

巧手難描，畫又畫不就，

生來的俏，行動俏，

行風流，動風流，行動怎麼那麼風流？⋯⋯

猜不透這位好姑娘是幾世修？

美天仙，比她醜，

嫦娥見她也害羞。

年輕人愛不夠，

就是你，七七、八八、九九⋯⋯

年邁老者見了她，

眉開色悅，

贊成也得點頭。

世界上這個樣的女子還真是少有，

這才是窈窕淑女，君子好逑。

李月娥：（唱）洞房內捲進一陣風，

好似霹靂響晴空。

偷眼觀看張五可，

絕色佳人美姿容。

好比那九天仙女臨凡境，

又好比嫦娥離月宮。

怒沖沖她把洞房進，

桃腮帶怒、粉面含嗔、柳眉倒豎、

杏眼圓睜，坐在一旁把氣生！

咳！難怪她把氣生，

難怪她怒沖沖；

她那裡一場歡喜成泡影，

我這裡並蒂蓮花喜事成。

她有三媒和六證，

我是一無媒、二無證、母親雖願

意，父親不應承；

多虧大娘巧計定，

人世間有多少風濤惡險，

難怪他背鴛盟秋扇相捐。

恨只恨生小孤零托身微賤，

錦瑟塵封空負華年。

閉粧樓終日裡憂思難遣，

（李亞仙唱：）

〈寒夜聞歌〉

俞大綱編劇，一九六九年

(九)京劇《繡襦記》

坐在一旁不作聲。……

大大方方多穩重，

堂前拜過雙喜星；

洞房飲過交杯酒，

一頂花轎捷足登；

二九〇

可憐我新來瘦、非關病酒、不是悲秋，怎耐得歲月淹煎？

守空樓我只把冰吞雪嚥，

消盡溫柔獨自眠。

可憐我鎮日裡欄杆倚遍，

盼的是郎君的白馬聯翩。

怕春來樓頭柳遮人望眼，

相思夢也不能吹落君前。

天僵地塞乾坤變，

炭冷香銷難以成眠。

聽此言勾起我十分幽怨，

真和假總叫人腸掛心牽。

莫奈何和衣衾扶枕輾轉——

（鄭元和唱⋯）

雪漫漫、雪漫漫，

誰人念我一飯難？

朱門酒肉臭，

青樓絲管繁。

你怕夜深花睡去，

我深無寸帛、食無粒糧，病骨戰風霜。

一飯難，一飯難！

雪漫漫、雪漫漫，

誰人念我行路難？

有家歸不得，

到處不成歡。

溫柔鄉隔萬重山，

我繞遍長安街十二、怕過舊勾欄。

行路難，行路難！

（李亞仙唱⋯）

分明是郎君他哀歌宛轉，

(十)京劇《王魁負桂英》

俞大綱編劇，一九七〇年

人生何處問歸程?!

眼前一片茫茫路，

到此時我只得舉首問天。

神恍惚意迷離真幻難辨，

一聲聲如同那巫峽啼猿。

〈情探〉

（焦桂英唱：）

整殘妝收拾起愁紅慘黛，

今夜裡生死會煞費安排。

映綠窗又只見一燈猶在──

（王魁吟詩：落花如有恨，墜地也無聲）

猛想起當日裡對坐書齋。

莫不是他還記得從前恩愛？

且向紗窗扣玉釵。

（王魁唱：）

面龐兒分明是從前恩愛，

是真是幻費疑猜。

紅樓若是人猶在，

為什麼萬水千山一人來？

(土)豫劇《王魁負桂英》

此劇原由河南鄭州豫劇第一團編演，本書
據臺灣王海玲演出本

〈海神廟〉

（桂英唱：）

人心難測天道晦，

寸寸相思化成灰，

只望將心託明月，

誰知明月照溝渠、照溝渠。

頭朝東腳朝西冰雪蓋臉，
黑漆漆冷冰冰殭屍一般，
聲聲喚他不睜眼，
我左手攙來右手攙，
只見他離死近來離活遠，
秋菊快快去把薑湯端、薑湯端——
哎呀！　雪地王郎早不見，
他正在狀元府瓊樓玉宇紅燈展，
狀元的夫人正打扮，
山珍海味只把他等，
桂英我煙花女他不希罕。
這條路我與王郎啊走千遍，
腳跟腳我拉著手肩併著肩，
這是他恩愛的腳印一串串，
這是他恩愛的詩詞一篇篇、一篇篇哪——
哎呀！　那不是詩詞、是休書！
王郎他往日恩愛早忘完，

一、唱詞選段

正在相府伴新歡、伴新歡！
撣撣土沾沾淚大禮拜見，
龍母神原諒我禮不周全。
我的臉原未洗眉未畫脂粉未點，
香未頂紙未帶供品未端，
卻帶來滿腔悲憤滿腔怨，
唯恐不恭敬你要包涵包涵。
手捧著無情的休書請神看，
你看他休多急休多狠休多突然哪、突然哪！
曚得我來不及回首繾綣，
曚得我弄不清前因後緣，
曚得我難見他最後一面，
曚得我到現在心頭不甘。
無情休書請神看，
他罵我青樓女難伴狀元，
既然是嫌我煙花丟他臉，

為什麼想當年

穿我煙花衣　吃我煙花飯，

住我煙花樓　花我煙花錢，

煙花煙花悔當年，

聲聲菩薩叫不完，

沒有當年的煙花女，

哪來如今的王狀元？

哪來他如今的王狀元、王狀元？

無情休書請神看，

神哪、神哪！為什麼你光看不判不開言？

莫不是你也怕硬又欺軟？

萊陽百姓沒高官，

莫不是膽小為人乏慈善，

反嘲弱小施刁鑽？

既如此早該刺瞎我雙眼，

免得我認識王狀元；

早該剁掉我雙手，

好讓我瞑目下九泉！

燒焦王魁負心漢，

大展神威顯靈驗，

神哪！神哪！

你睜睜眼看看俺，

神哪！神哪！

滔滔恩愛說兩載，

免得我費神存心對坐交談。

早該把我的喉嚨斷，

也免得聽信假誓言；

早該震聾我雙耳，

也免得救活無義男；

（十三）京劇《沙家濱》

汪曾祺編劇，一九七○年

（阿慶嫂唱：）

壘起七星灶，銅壺煮三江。

擺開八仙桌，招待十六方。

來的都是客，全憑嘴一張。

相逢開口笑，過後不思量。

人一走、茶就涼，

有什麼周詳不周詳？

(三)京劇 《徐九經升官記》

習志淦、郭大宇編劇，一九八一年

(徐九經唱：)

當官難、難當官，

徐九經做了一個受氣的官，哎！一個窩囊官。

自幼讀書為做官，

文章滿腹我得意洋洋、洋洋得意進京考大官，

又誰知才高八斗我難做官，

皆因是爹娘沒有為我生一副好五官，哎！我怨怨

怨五官！

頭名狀元到那玉田縣，

當了一個小小的七品官，

九年來我兢兢業業做的是賣命的官，

卻感動不了那皇帝大老官。

眼睜睜不了官的總升官，

我這該升官的只有夢裡跳加官！

原以為此番升官我能做個管官的官，

又誰知我這大官頭上還壓著官。

王爺侯爺他們官告官，

偏要我這小官審哪審大官！

他們本是管官的官，

我這被管的官怎能管那管官的官？

官管官、官被管，

管官、官管、官官、管管、管管、官官，

教我怎做官？

哎！我成了夾在石頭縫裡一瘟官！

我若是順著王爺做個昧心官，

陰曹地府躲不過閻王和判官；

我若是成全了倩娘做一個良心官，

怕的是剛做了大官我又要罷官。

我是升官？是罷官？

做清官？還是做贓官？

做一個良心官？做一個昧心官？

升官　罷官　大官　小官　清官　贓官　好官

壞官

官官官官官官官官官官官官

我勸世人莫做官，哎呀！莫做官！

陳西汀編劇，一九八三年

(十四)京劇《王熙鳳大鬧寧國府》

秋　桐：（唱）未進門先聞得一聲獅吼，

分明她與我個冷水澆頭。

她是個潑辣貨聞名已久，

王熙鳳：（白）你就是老爺賞下來伺候二爺的

嗎？

（白）秋桐拜見二奶奶。

秋　桐拜見二奶奶。

我敢出乖敢露醜敢撒野不怕羞，

把女兒家嬌怯付東流。

我敢與她做一個冤家對頭。

憑著我隨老爺十年久，

誰是好人誰就要大海沉舟。

在此間上上下下我早已看透，

碰著她也是我前世未曾修。

王熙鳳：（白）你就是老爺賞下來伺候二爺的

嗎？

秋　桐：（白）是的。

王熙鳳：（白）真不巧，新二奶奶剛墮了胎，二爺

沒這個心思，這些日子沒空辦你

的事了，先委屈你一個人先住些

日子再說吧！

秋　桐：（白）喲，我說二奶奶，這就是您的不是

了。

王熙鳳：（白）我的不是？

秋桐：（白）秋桐是老爺賞下來的，您看在老爺的分上也該照應我們才是呀，你怎麼盡替新二奶奶說話呀？那新二奶奶的底細誰還不知道呀？她那個孩子還不知道是姓張的、還是姓李的，奶奶稀罕那雜種羔子，我才不稀罕呢！養孩子誰不會呀？過一年半載的，我們養一個給奶奶看看，保管一點不摻雜！

王熙鳳：（唱）你竟然對新二奶奶胡言滿口，
全不知人家是什麼來頭，
寧國府至親戚根深底厚，
珍大嫂的親妹妹她姓尤，
她是你二爺的鳳鸞儔、心頭肉，
新婚才未久，恩愛正綢繆。
我遇事也要讓她三分後，
你飛蛾莫向火中投。
人家是冰樣清、玉樣潤、花樣嬌、蜜樣柔。

一彎眉黛春山瘦，
兩點星眸秋水流，
嫦娥羞欲避，
西子見生愁。
你雖然年華未二九，體態足風流
可並非一枝南國香紅頭，
只不過是粗枝粗葉一丫頭。
你頂我千句萬句我能承受，
得罪了新二奶奶一命全休啊！

秋桐：（白）奶奶

（唱）我心中早壓著一盆火，奶奶的言
語火加油。
說什麼香紅頭、臭紅頭？
我本是粗枝粗葉粗花粗朵生長野

王熙鳳：（白）了！

王熙鳳：（白）哎喲！瞧你怎麼越說越不像話

看秋桐為你打敗眼中仇。

奶奶你只管坐山觀虎鬥，

一根樁上扣不得兩頭牛。

不怕面子丟。

有他姓尤的就沒有我，

秋桐無所有，

秋桐：（唱）奶奶你身分高顧前又顧後，

讓她給聽見了！

王熙鳳：（白）哎喲！你可別這麼說了，待會兒

麼尤？

管他是誰人的妹子、她姓的是什

我與娼婦交交手，

你看是玉天仙，我看是濫羊頭。

你看是香，我看是臭，

王熙鳳：（白）田溝。

秋桐：（唱）秋桐我一不做二不休，

省得你再去用機謀，

只是我有一句話兒要先說出口，

王熙鳳：（白）有話你就說吧。

秋桐：（唱）說出來你可不要氣沖斗牛。

王熙鳳：（白）喲，我哪那麼大的氣呀？

秋桐：（唱）倘若是二爺他到了我們的手，

王熙鳳：（白）怎麼樣？

秋桐：（白）您可不能把您那——

王熙鳳：（唱）整盆整罐的南京醋，

嘩啦啦潑上我秋桐的頭！

（十五）京劇《王子復仇記》

王安祈編劇，一九九○年

〈燭影搖紅〉

叔王：（白）孤王特召來有名的優伶，進宮獻

公孫宇：（白）演《王祥行孝》。

公孫宇：（白）什麼王祥行孝，我要趙氏孤兒冤報冤！

太宰：（白）大王娘娘正值新婚，此劇殺伐太重，還請殿下另點。

公孫宇：（白）燭影搖紅！

太宰：（白）燭影搖紅！

公孫宇：（白）燭影搖紅賀新婚！好彩頭！

太宰：（白）吩咐搬演上來。快快

（說書人、幫腔四人、四舞者上）

說書人：（吟）當時真是戲，今日戲如真。不見旁觀者，唯有戲中人。

（白）話說前朝天子，東征西剿，掃平逆寇，費了多少心血，方得罷息干戈，一統華夷。正是：

幫腔：（唱）君正臣良民安樂，五穀豐登享太平。

說書人：（白）那日正逢七夕，萬歲與娘娘來到太液池畔，擺設香案，乞巧成雙，但見——

幫腔：（唱）銀河微亮照人間，雙星閃爍映紅顏。

（四舞者舞蹈）

說書人：（白）萬歲滿心歡暢，恩賜娘娘金釵鈿盒，並對雙星發下誓言，願：

幫腔：（唱）（吟）地老天荒情不變，

幫腔：（唱）金釵鈿盒意纏綿，雙星織成千絲線，縮就人間百世緣。

（配群舞，以長紗糾纏象徵人間情愛。）

說書人：（白）可嘆哪，可嘆！

幫腔：（白）可嘆什麼？

說書人：（白）那牛郎織女雖一年一見，卻是地久天長，人世情緣，卻只在頃刻之間。

幫腔：（唱）天上年年留佳會，人世情緣頃刻間、頃刻間。

說書人：（白）那日萬歲回宮之後，因受風寒，染病在床。一夜，御弟千歲出現宮中，（另一黑衣舞者上，獨舞）前來陪伴萬歲，娘娘遂轉回昭陽安歇。只是夜半三更，娘娘獨自離了昭陽，行經太液池，迎風踏月，來至寢宮之外，但見——

幫腔：（唱）一彎殘月在天際，燭影搖紅映紗窗。

（以下演舞劇，黑紗揮舞交纏。娘娘隔窗映燭影窺見御弟毒殺萬歲。萬歲倒地之後，御弟復與娘娘有私情糾纏。）

叔

王：（怒斥）好了！不要演了！

（公孫宇瘋笑。）

（十六）贛劇 《荊釵記》

黃文錫編劇，一九九〇年

（錢玉蓮唱：）

繼母娘逼嫁兇狂，

受拷打又鎖繡房。

烏鴉高叫槐枝上，

妾在房中痛斷腸。

只為這一紙休書起風浪，

我的繼母娘、陡起歹心腸。

愁脈脈、淚汪汪，

王十朋賽王魁薄倖郎。

忘結髮、棄糟糠，

贅相府、戀嬌娘。

哎，冤家，不羞人談講，

冤家，你那裡全然不羞天下人談講！

我待把剪自戕，

呀！陳屍繡房，闔家慌張，

驚動街坊，連累高堂！

我⋯⋯我不如投奔荒郊去投江！

我待盛裝而死，翻出嫁時衣裳——

見荊釵悲憤滿腔！

哎，荊釵呀！

臨行之時剖為兩，

我與王郎各收藏，

心心相印非一日，

青梅竹馬淵源長。

相知如此猶生變，

幾番困惑費思量，

看來你窮時易過貴難當，

進了官場你就變了心腸。

今留斷釵有何望？

待付一炬卻徬徨。

想當初我不愛金釵愛荊釵，

不義富豪羨才郎。

我若將此斷釵棄，

豈非自慚理短自毀傷？

我愛的才郎雖不復，

我訴的情詞在耳旁。

縱死不辱荊釵志，

戴荊釵，著嫁衣——

呀，怎開鎖閉的門窗？

（跳窗）

踰窗外，繞東房，

老爺此刻在夢鄉，

撇下老爺非情願，

隔窗灑淚辭高堂。

繞東牆，到西廂，

婆婆被逐只餘空房，

我這裡默默望空遙拜跪，

願婆婆永保安康。

穿疏林，夜氣涼，

滴滴露水露衣裳。

露珠兒晶瑩閃亮，

只可惜好景難長，

到天明日出不見你，

恰像我來去匆匆形銷跡亡。

喪魂落魄往前走，

霎時來到古渡旁。

當日此間難分捨，

今不見冤家返故鄉。

悲切切俯瞰江水東流去

是何物浮沈泛清光？

猛抬頭又只見星稀月朗，

月呀月亮，你倒有團圓之期，

我卻無重諧之望；

你有三星陪孤寂，

我少半親慰愁腸；

無言訣別繼母娘，

急急匆匆投大荒。

啊！……

萬籟無聲夜霧障，

形單影隻好悽惶。

草叢裡因何沙沙響？

是小犬吠得我心頭慌。

你搖尾鳴咽哀憐樣，

敢莫也喪家無主四顧茫茫？

你你你……不要高聲嚷，

喚起路人間短長，

那時節我講又不能講，

藏又無處藏，

死又死不得，

防又不勝防，

可不是雪上加霜？

你我各走一方。

你和春波兩相照，

我與十朋難成雙；

你月缺一塊猶明亮，

我心碎一塊難補償。

啊，涉江水，神迷恍，

鏡波照面是誰家女嬌娘？

女嬌娘，著紅妝，

著紅妝，意慘傷，

忍將青春付汪洋，

寧毀花容適魚腸，

呀，霎時徬徨，霎時徬徨。

情在人同在，情亡人同亡，

王十朋負心郎，

你且把富貴榮華盡情享，

教世人看你的好下場。

撮土為香對天誓，

天哪，天，休教我屍骸流落淺灘旁，

不為我花萎葉零堪自惜，

為的是呵，長伴舊情永埋葬。

為的是呵，長伴舊情永埋葬！

二、全本收錄

(一)春草闖堂

《春草闖堂》京劇版，由范鈞宏根據陳仁鑒所編同名莆仙戲改編而成，一九六二年首演，本書以《大成》二六一期所刊版本為依據。

第一場

吳　獨：（內白）小子們！登山去者！

眾　　：啊！

（吳獨率四家丁、丑院子亮相下。）

伴　月：（內）春草！

春　草：（內應）小姐。

伴　月：（內）帶路下山。

春　草：是咧！

（春草、伴月二人上。）

伴　月：（唱）坐深閨習詩禮芳華自遣，出相府還願來初上

華山。喜見這好春光——又驚又羨，問春草可也是心自豁然？一路上清風撲面百花吐豔，觀不盡姹紫嫣紅景色萬千！

春　草：（唱）望白雲朵朵出岫青山半，看柳絲團團飛絮舞翩躚。隔花枝又聽得黃鶯輕囀，

伴　月：（唱）恰好似解人意勸我留連。這才是陽春三月幾

曾見——（二人沉浸在大自然景色之中）

伴　月：

春　草：（合唱）只覺得人隨蝶舞天地寬。

伴　月：

春　草：啊，小姐，一對蝴蝶兒。

（春草以扇撲蝶，左右旋轉，伴月亦不覺隨後。吳獨率四家丁上，發現伴月，示意家丁退後，自己跟蹤。春草恰好撲蝶到手，轉過身來，正與吳獨碰面。春草一驚，縮手。）

吳　獨：哈哈！

伴　月：春草我們快走！

吳　獨：哦，你就是相國府的丫環春草啊，不用說，這位就是相國千金李伴月李小姐啦。哎呀，這才是有緣千里來相見，無緣對面不相逢。來來來，小生吳獨這廂有禮。

伴　月：素不相識，何必多禮。

吳　獨：小姐說哪裡話來。小生吳獨乃是當今吏部尚書之子，令尊與家父同在京城為官，門當戶對，天作之合。前者我母楊夫人請了媒人，去到府上求親，卻不料碰了小姐一個大釘子。今日狹路相逢，可算天緣湊巧，小生當面求親，我想小姐你……（湊上）料無推辭的了。

春　草：怎麼著？青天白日，你敢調戲相府的千金？看我們告訴相爺，要你的狗命！

伴　月：春草，我們快走。

吳　獨：走？路是我的，走不了！

家　丁：（攔路）不許走！

春　草：啊，你要幹什麼？

吳　獨：（嬉皮笑臉地）不幹什麼，一來與小姐當面求親，二來要與她親親熱熱親親……

春　草：（大呼）有強盜啦……

薛玫庭：（內）狂徒大膽！（上推開家丁）呔！吳獨，青天白日，為何調戲良家婦女？

吳　獨：嗬，調戲良家婦女？請問尊姓大名？

薛玫庭：俺乃西安薛玫庭。

吳　獨：（一驚）哦，你就是那個尚俠好武，不求功名的薛玫庭？不錯，西安府有這麼一號，失敬失敬。——家丁們，與我打！

薛玫庭：呸！（三拳二足，打走家丁）

吳　獨：咱們走著瞧！（逃下）

薛玫庭：哪裡走！（欲追）

（伴月向春草示意。）

春　草：公子留步，公子請留步！

薛玫庭：大姐喚我做甚？

春　草：我叫春草，這是李相國的千金：我家小姐。適才多蒙相助，要是不說個謝字，可叫我怎麼心安哪？

薛玫庭：些須小事，何足掛齒？

春　草：別說是小事，我們還有大事相求呢。

薛玫庭：大姐有話請講。

春　草：是我主僕，到此朝山還願，府中人役，俱在山下等候。那吳獨雖被公子打走，只怕他未必甘心，萬一

薛玟庭：下山之時，他再來糾纏，那可怎麼好呢？

薛玟庭：聽大姐之言，敢是要小生護送一程？

春　草：公子，這使得嗎？

薛玟庭：使得的。

春　草：小姐，這使得嗎？

伴　月：（輕聲）使得的。

春　草：使得的。

春草：（學伴月口吻）使得的——那您還不給人家道個謝。

薛玟庭：這……多謝公子。（施禮）

伴　月：（接唱）前途珍重不盡言。

薛玟庭：豈敢！（還禮）

（略顧盼，下。春草等同下。）

伴　月：呀！（背唱）光明磊落具肝膽，英氣奪人眉宇間，

酬大恩我只有心香一瓣——

（唱）浪跡天涯伴書劍，遇不平豈能袖手觀？

（下山，圓場，車夫等迎上，伴月乘車。）

（唱）一聲珍重人不見，眼前不盡是青山。

（張老、玉蓮逃上，吳獨率眾家丁追上。）

張　老：（內聲）救命哪！

薛玟庭：啊？（循聲回望）（唱）山腳下又何來救命聲喊？

張　老：哎呀救命哪！

薛玟庭：啊？吳獨，你又來做甚？

吳　獨：哎呀，又是他！啊，薛公子，你聽我說，這老頭兒欠了我五十兩銀子，賴債不還。想以他女兒抵債。此乃天經地義之事，你就少管閒事吧。

張　老：哎呀吳公子，我老兒何曾欠你銀兩？

吳　獨：（推將）狗奴才，你不想活？——家丁們，與我……

薛玟庭：（挺身）你想怎樣？

吳　獨：哼！薛玟庭，你可不要得寸進尺。瞧見沒有，剛才少爺我是赤手空拳，如今少爺手裡有了這個（指劍）啦！你少管閒事。——小子們，與我搶！

（吳家丁搶張玉蓮，薛玟庭揮拳阻攔；吳獨乘機撲向玉蓮，玉蓮抵抗，吳獨拔劍殺死玉蓮。）

張　老：（悲痛）啊，我與你拚了！（上前拚命）

（吳獨舉劍欲殺張老，薛玟庭奪劍，殺死吳獨。）

家　丁：好啊，你敢殺死我家公子，等著吧！（急下）

張　老：哎呀公子，禍事不小，你趕快逃命去吧！

薛玟庭：這……唉！俺若逃走，定然連累老伯。大丈夫敢做敢當，待俺自首公堂。

張　老：使不得……

（吳府家丁領二班頭及王喜急上。）

家　丁：兇手都在這兒啦。把他們鎖了。

（二班頭抖鎖鍊向前。）

薛玫庭：且慢！此事乃我一人所為，與他無干。

王　喜：人命關天，請公子委屈一時。

薛玫庭：（上鎖）請！

王　喜：（對眾）你等押解公子，速奔府衙，待俺去到吳府，稟報詰命夫人知道。

第二場

（春草上。）

春　草：（唱）我小姐回府來悄悄言講，命春草買金線刺繡詩章。分明是華山事銘刻心上，薛公子抱不平懲治強梁，患難中逢知己神馳意往——

（二班頭、眾衙役押薛過場。）

春　草：（驚望）啊？（接唱）薛公子為什麼綁赴公堂？

（王喜急上。）

春　草：（迎）王守備。

王　喜：啊！原來是春草。

春　草：請問王守備，薛公子身犯何罪？

王　喜：事關緊急，不問也罷。

春　草：一定要問。

王　喜：只因吳獨強搶民女，薛公子路見不平，一時失手，把吳獨打死！

春　草：哦，吳獨死了嗎？——謝天謝地，大快人心。

王　喜：唉，話雖如此，只怕薛公子也難免一死。

春　草：此話怎講？

王　喜：適才我到吳府稟報，詰命夫人我到此——即刻升堂，等待夫人到此，要將薛公子立斃杖下。

春　草：（大驚呆立）啊！

王　喜：事不關己，何必驚慌，公務要緊，改日再會……（欲下）

春　草：王守備你別走……

王　喜：改日再會，改日再會……（下）

春　草：嗨，你別走，你別走！哎呀，且住！薛公子此去，必難倖免，我不免回到府去，報與小姐，設法搭救於他便了。（欲下）哎呀不好，適才王守備言道，那楊夫人傳話，命胡知府即刻升堂，只待夫人駕到，便要將公子立斃杖下。我若回得府去，公子豈不死於公堂了嗎？……也罷，人命關天，顧不得許多，

待我闖進府衙，看看究竟，再作道理。正是：急來
竟難抱佛腳，看我春草闖公堂。（急下）

第三場

（王喜擊堂鼓。）
（四衙役引胡進上，入座。）

胡　進：嘟！膽大王喜，為何擅擊堂鼓？

王　喜：只因本府出了命案，特請大人升堂審問。

胡　進：哼！管他什麼命案，如此驚天動地！老爺午覺未醒，
　　　　有事明天再辦！（欲下）

王　喜：哎呀，大人！這件命案非比尋常，乃是吏部尚書之
　　　　子吳獨被人打死。

胡　進：（驚）啊？吳尚書公子吳獨，被⋯⋯人打死？

王　喜：正是。

胡　進：啊？正是。吳公子被人打死，你⋯⋯可曾稟報誥命
　　　　夫人知曉？

王　喜：也曾稟報誥命夫人，誥命夫人稍時就到。

胡　進：（慌）哦，楊夫人她⋯⋯稍時就到？

內　聲：楊夫人到！

王　喜：楊夫人到！

胡　進：出迎！出迎！

王　喜：大人出迎。

（楊夫人和二婢急上，胡進恭迎，楊夫人不理，徑自到
胡進座位上坐下，二婢左右侍立。）

胡　進：卑職西安府知府胡進參見誥命夫人。

楊夫人：胡知府，你做的好官。

胡　進：卑職⋯⋯個好官。

楊夫人：（驚恐）卑職是⋯⋯個好官。

楊夫人：啐！你身為知府，不修吏治，狂徒逞兇，我兒喪命！
　　　　你⋯⋯好在哪裡？好在哪裡？

胡　進：卑職好⋯⋯好在過而能改呀！

楊夫人：哼！今日若不嚴懲兇犯，小心你的冠戴！

胡　進：哦，是是是。夫人暫息雷霆之怒，似這等目無法紀
　　　　之徒，卑職定當嚴懲。稍時帶上堂來，問個明白，
　　　　定與公子報仇。

楊夫人：呸！兇犯罪跡昭彰，你還審他做甚？

胡　進：依⋯⋯依夫人之見⋯⋯

楊夫人：（厲聲）將他立斃杖下。

胡　進：這⋯⋯

楊夫人：啊？

胡　進：是是是。夫人既然如此，稍時將那兇犯帶上堂來，一棍兩棍，報銷了事，就說是抗供拒審，誤斃杖下，諒上司也不致追根窮究。夫人你看如何？

胡　進：哼，你為吳府出力，上司怪罪，自有吏部尚書擔代，你還怕著誰來？

楊夫人：哦，是是是。

胡　進：哼！還不與我（拍驚堂木）帶兇犯！

楊夫人：是是是，帶兇犯！帶兇犯！（目視公案，欲言又止）啊！夫人，卑……職審案，這……夫人，啊……這……（意在座位）

胡　進：夫人，卑職有罪了。升堂（施禮，入座）來，將薛玫庭押上堂來。

王　喜：將薛玫庭押上堂來。

胡　進：王喜，快快與夫人設座。
（衙役設座，夫人換座。）

楊夫人：（明白）哼！（起身）

胡　進：夫人，是是是。

薛玫庭：學生薛玫庭拜見大人。
（王班頭押薛上。）

薛玫庭：嘟，膽大薛玫庭，吳府公子可是被你打死？

薛玫庭：正是。

胡　進：你為何將他打死？

楊夫人：（厲聲）胡知府！

胡　進：哦哦哦，是是是。薛玫庭目無王法，膽比天大，殺人抵命！來，立斃杖下。

薛玫庭：且慢！上得堂來，不容分說，擅自施刑，是何道理？

胡　進：這……

楊夫人：打死我兒，就該償命。來，拖下去打！

薛玫庭：（冷笑）哈哈哈……（唱）你夫妻縱逆子西安為患，除大害免株連投案堂前。好笑爾不自責發威亂喊，難道說公堂上你是理刑官？

楊夫人：這……呸！（唱）普天下親民官吏部任免，本夫人審兇犯誰敢多言？胡知府！

胡　進：來呀！（接唱）打他個皮開肉綻——
（二班頭擁薛下。春草急上。）

楊夫人：（接唱）休容他絮叨叨——

胡　進：在！

春　草：（遙喊）慢著！（眾驚異，春草闖進）胡大人休動刑——

胡　進：你是何人？

春　草：我是我呀！

胡　進：轟了出去，把薛玫庭立斃杖下。

春　草：（接唱）我是李府的丫環。

胡　進：哼，管你什麼李府張府，小小丫環，擅闖公堂，與我轟了出去！

胡　進：我乃李相國府千金小姐的貼身丫環春草。（和氣地）啊，春草，既是相國丫環，不在府上陪伴小姐，到此做甚？

胡　進：什麼？你是李相國府中的丫環春草？

楊夫人：聽說大人是個清官，春草特來瞧您審案。

春　草：是呀，小小丫環，懂得什麼審案，又怎能擅自阻刑？來，將薛玫庭——

楊夫人：慢著！休道我小小丫環不懂審案、擅自阻刑，實不相瞞，我乃奉命而來。

胡　進：奉命？奉哪個之命？

春　草：自然有人。

楊夫人：（輕聲）奉命？奉何人之命？

胡　進：（屬聲）小姐。

春　草：（屬聲）小姐。

胡　進：小姐叫你來？

春　草：小姐叫我來。

胡　進：你不是撒謊？

春　草：撒謊？實對你說吧，小姐吩咐我來，是瞧您審案公不公呀明不明。也好向老相爺覆命。

胡　進：哦，這個……本府審案自然是公而又公呀明而又明。

春　草：既是公而又公，明而又明，請教大人，未問口供，先動大刑，這可算得公呀？

胡　進：這……

春　草：這可算得明呀？

胡　進：這……哎，你也太心急了。（裝模作樣）來，薛玫庭停刑，帶上堂來，本府仔細……

楊夫人：且慢，薛玫庭打死我兒，親口招認，還審他甚？問他何來？

胡　進：是啊，薛玫庭打死吳公子，已然親口招認，還審他做甚？問他何來？

楊夫人：你要與我吳府報仇！

胡　進：是，定與吳府報仇！

楊夫人：你快將兇犯立斃杖下。

胡　進：是，定將兇犯立斃杖下。（抽火籤）來。

春　草：慢著，胡大人，你做的是朝廷的官哪還是吳府的官？

胡　進：（結舌）我，我做的是，是……父母官！

春　草：既然做的是父母官，為什麼不與百姓作主？

胡　進：吳公子被薛玫庭打死，本府按律而斷，豈不是與百姓作主？

春　草：吳獨被薛玫庭打死，你就要替他吳府作主，那吳獨強搶民女，仗勢行兇，打死人命，你怎麼不替百姓伸冤哪？

胡　進：哎，哪有此事啊！

王　喜：唉，大人，確有此事啊！

胡　進：多口！

楊夫人：（向春草）嗯，吳府公子豈能與民女相提並論，你這小小丫環，還能管這天大的事兒不成！

春　草：有道是「麻雀雖小，五臟俱全」，我雖是個小小丫環，一根小刺兒也會挑剔。想那吳獨，平日在這西安府，幹的都是些什麼事兒，你這做父母的，諒必心明眼亮；你這做父母官的，也不是又瞎又聾。只許他打死人，不許人打死他。難道這光天化日之下，一點公道是非都沒有了嗎？

楊夫人：（氣惱）嗯！大膽賤婢竟敢尊卑不分，衝撞誥命夫人！若再多言，定要將你亂棍打出。胡知府，快快

與我動刑！

胡　進：是是是。（大聲）來呀！

春　草：（急阻）胡知府，你到底要不要你這頂烏紗帽？

胡　進：（摸）這是怎麼說話呀！

春　草：老實告訴你吧，薛公子若是有個三長兩短，我們相爺定不與你善罷甘休！

胡　進：這個……

春　草：什麼這個那個，你豈不知，我家老爺與相國是同鄉共里，同窗共讀，同朝為官。我家之子何異他家之兒？即使相國在此，也斷無袒護兇犯之理。

楊夫人：著啊，二位大人是鄉誼、世誼加僚誼，那薛玫庭豈不是該死真該死？李相國與薛玫庭非親非故，諒他也決不會袒護這殺人的兇犯，

胡　進：啊，你說公子與相爺非親非故嗎？哼（設計）！非親非故，小姐幹嘛讓我來呀？

春　草：啊？莫非你們兩家沾親帶故？

胡　進：啊？

楊夫人：沾親帶故，何足為奇，世上誰無瓜葛，只怕難以盡管。

胡　進：是呀，遠親近鄰多得很，認也認不完。

春　草：哼！只怕不那麼簡單！

楊夫人：哼，小小丫環如此厲害，若要薛玫庭不死，除非一件。

春　草：哪一件？

楊夫人：除非他是相國之子。

春　草：嘿嘿，不是公子，也與公子差不了多少！

楊夫人：他是何人？

春　草：這……

胡　進：他是哪個？

春　草：是……

楊夫人：他是哪個？

春　草：你可知道他……是……

胡　進：自然要打。

春　草：你當真要打。

胡　進：左右，傳話下去，動起大刑，將薛玫庭……

楊夫人：胡知府——

春　草：這……

胡　進：是哪個？

春　草：還不與我講！（拍驚堂木）

胡　進：是哪個？

春　草：是姑爺！（全場失色，胡進跌坐）

胡　進：是姑爺！

春　草：是姑爺……

胡　進：是姑爺……

春　草：（唱）薛公子相府招東床，與小姐訂姻緣未拜花堂，

老相爺千挑萬挑才選上，早晚必中狀元郎。今日裡公子把華山上，路見不平把人傷，我小姐聞報心難放，小春草奉命闖公堂。公子仗義應嘉獎，吳獨作惡死也應當。慢說你敢施刑杖，只要你動一動、傷一傷、怒惱了老丞相，管叫你摘掉烏紗，脫去紅袍，交出金印，罷職丟官無下場。話已說完不多講，任憑尊便，你要細思量。

胡　進：哎呀！（唱）小賤婢分明是信口雌黃。胡知府，相府千金，並無夫婿，休信謊言。

楊夫人：唉！（唱）怪不得薛玫庭公然頂撞，怪不得小春草臨陣不慌。尚書府宰相家兩難違抗——

胡　進：哦？

春　草：我家小姐確有姑爺，決非虛假。

胡　進：啊！

楊夫人：誥命夫人與相府有通家之好，豈有不知之理？

胡　進：是啊！

春　草：春草丫環終日隨侍小姐左右，豈能不如外人？

胡　進：是啊！

楊夫人：速速嚴懲兇犯！

胡　進：這……

春　草：快將公子放還。

胡　進：這……

楊夫人：胡知府，你聽這小丫頭的話，還是聽我誥命夫人的話？

胡　進：自然是聽夫人的話。

春　草：胡知府，你聽夫人的話，還是聽老相爺的話？

胡　進：自然是聽相爺的話。

楊夫人：真真氣煞我也，丫環們，與我打這賤人！

（婢女向前，春草挺迎。）

胡　進：哼哼，春草……（婢女遲疑）

春　草：味兒，今日承蒙尚書夫人雅愛，我倒要領教領教！

（婢女猶疑）

胡　進：哎呀！不要打，不要打！（急出位）（念）公堂之上
開了戰，急忙下位來相勸。夫人息怒，夫人息怒！

（打躬）

胡　進：春草你也少說一句罷……

楊夫人：哼！

胡　進：嗯

春　草：嗯

胡　進：唉！（接念）哪裡是吏部尚書丞相府，分明是兩座
大山壓在堂前。（拭汗）回頭便把王喜喚——

王　喜：大人！

胡　進：（輕聲）你看，這……（指雙方）

王　喜：（輕聲）大人，薛玫庭若真是相府東床，我還怕她
（暗指楊夫人）幹什麼？

胡　進：不錯，有理。薛玫庭若真是相府東床，我還怕她——
（不覺指向楊夫人）

楊夫人：啊，你敢？

胡　進：（陪笑）不敢，不敢。（接念）做官的哪個不想往高
攀，夫人暫請回府轉——

楊夫人：人命關天，怎敢偏袒兇犯不成？只是此事涉及李老丞相，下
官不得不謹慎從事啊！

楊夫人：（冷笑）哼哼哼！（接念）提防吏部罷爾的官！回
府！

胡　進：（送出）送夫人！

（楊拂袖怒下，二丫環隨下。）

春　草：多謝大人主持公道，春草替小姐道謝了。

胡　進：豈敢，豈敢。

春　草：如今楊夫人已去，就該將薛公子——我們姑爺，當

春草：堂釋放，春草也好向小姐覆命哪！

胡進：哦！你還要我將兇犯，不，姑爺，當場釋放？嘿！薛公子若果然是相府東床，豈止當堂釋放，我還要當面賠禮。只是就憑你這三言兩語嗎……

春草：（有恃無恐地）不信你就再問哪。

胡進：是啊，我原是要問哪！

春草：你就問唄！

胡進：問誰呀？

春草：問我呀。

胡進：問你？不不，我要去問小姐。

春草：（大驚）啊？問小姐？

胡進：問小姐。

春草：小姐不見。

胡進：若為別事，小姐不見，為了姑爺，為能不見？

春草：若為別事，可以不敢；為了姑爺，有何不敢？

胡進：春草不敢。

春草：大人你……

胡進：啊，這樣支支吾吾，莫非姑爺還有什麼假的不成？

春草：呸！別的有假，這姑爺還有什麼假假的不成？

胡進：既然如此，你就與我辛苦一趟吧！

春草：走吧！

胡進：走啊？

春草：（無可奈何地）哎！

胡進：唉！走哇！（唱）叫王喜備大轎衙前伺候——

王喜：大人退堂。

（王喜下，眾衙役均下。）

春草：（心事重重）唉，這怎麼辦哪？（唱）又喜又恨又發愁，喜公子免遭毒手，恨知府追問不休，愁的是冒認姑爺回府怎開口，看起來小春草禍事臨頭。（躊躇不前）

王喜：（內喊）春草，大人上轎了，快來啊！

春草：哎，來啦！（接唱）禍事臨頭。（躊躇不前）
哎，我來啦！（慢慢騰騰地走下）

第四場

內喊：起轎了！（四轎夫抬轎，胡在轎中）

胡進：春草！

春草：（內應）哎！

胡進：春草……

春草：（內應）哎！

胡進：你快些來呀！

（春草上，眉頭緊蹙，滿懷心事，躊躇不前。）

胡　進：（焦急地）春草，你怎麼還不來呀？

春　草：（有氣無力地）我呀，跟不上啦！

胡　進：唉春草，此案關係非小，早去早把事了了；別慢慢騰騰，快跑，快跑！

春　草：都走不動了，還跑啦！嫌我慢，你就先去吧！

胡　進：那如何使得？那如何使得！（自語）嘿！急驚風偏遇著個慢郎中！轎夫們，慢慢抬，等著她。

轎　夫：是。

胡　進：（春草無可奈何，走近轎旁。）跟上啦。

春　草：跟上啦。

胡　進：春草！

春　草：哦，讓我前面走？你們可別嫌慢。

轎　夫：是。（抬轎讓路）

胡　進：辛苦了！受累了！轎夫們，就請春草前行，你等隨後。

到底是相府丫環，嬌生慣養，走起路來，這麼扭扭捏捏，多麼好看哪。

春　草：（賭氣地大步向前）

胡　進：（暗笑）快抬，快抬。

（春草前行，轎子跟後，春草緊走一段之後，前事湧上心頭，思念重重，突然後退，撫腳，作痛狀。轎子停不住，胡進從轎內拌出，春草蹲地。）

胡　進：哎呀！摔壞了，摔壞了，你們這是怎麼抬的？唉，春草姑娘，你怎麼歇起來了？

春　草：嘻！真是吃肉的不知道養豬的艱難；坐轎的哪曉得走路的辛苦！

胡　進：好了，好了，本府我也跌出來了。這個轎，我也不坐了，我和你一同走路，你看可好？

春　草：你願意走就走唄。

胡　進：春草姑娘。

春　草：大人……你？

胡　進：（四目相對，各懷心事，啼笑皆非）唉！

春　草：那麼，就走吧！

胡　進：（不動聲色，故意激將）轎夫們，你們看哪，春草（春草遲遲移步，轎夫緩緩而行。）部親宰輔，知府無奈小丫環。

胡　進：（唱）流年不利逢大案，利害逼人往高攀。顧疏吏

春草：（唱）彌天大謊急人難，氣走夫人瞞過官，顧了前來難顧後，得挨延時且挨延。

胡進：（唱）叫聲春草莫挨延，

春草：（唱）尊聲大人要耐煩，

胡進：（唱）老爺心中急似箭，

春草：（唱）春草兩腿軟如綿。

胡進：（唱）她葫蘆裡賣的是什麼藥？

春草：（唱）他肚子裡打的是什麼算盤？

胡進：（唱）小刁鑽，真難辦，

春草：（背）老油滑，太難纏！

胡進：（唱）她……

春草：（唱）他……

胡進：（唱）我看

春草：（唱）我看

（四目相視，半晌。）

胡進：（唸）不見小姐難定案，

春草：他又是老練又顢預。

胡進：她又像真來又似假，

春草：見了小姐難過關，（唱）心紛紛——

胡進：（唱）意亂亂，老爺遭了難，

春草：（唱）我才遭了難，丫環真可憐——（坐下）

胡進：（唱）——我才算得真可憐。（蹲下）

（靜場片刻。）

轎夫：老爺！咱們該走了！

胡進：春草，走啊！

春草：要走你們走吧，我要歇一歇。

胡進：還要歇上多久？

春草：多則一天，少則半夜。

胡進：（起身）哎呀，你簡直是存心與老爺搗亂哪！（見空轎）有了，轎兒空在這兒，你上得轎去，把你抬到相府，你看好不好呀？

春草：不行，我不坐。

胡進：你就請吧。

春草：這……

胡進：卻是為何？

春草：誰不知道這頂轎子是知府大人所坐，我一個小丫環坐在裡面，若被行人看見，都道我是個假的，傳揚出去，豈不被人笑話嗎？

胡進：不妨，只要你將這轎簾一放，穩穩當當，坐在裡面，行人百姓，也就被你矇過去了。

春草：哦，只要這轎簾兒一放，我這個小丫環就變成了大

胡　進：啊，你要矇哪個？

春　草：坐著轎子進相府，我要矇小姐。

胡　進：既然如此，你就請吧！

春　草：（眉飛色舞）伺候了！（唱）一路上害得我愁眉不
　　　　展，一句話提醒了春草丫環。知府要把小姐見，看
　　　　我矇過這糊塗官。請知府暫屈尊聽我傳喚──（轎
　　　　夫抬轎）

胡　進：是，春草姑娘請上轎。（掀轎帘）

春　草：（接唱）輕移步上轎來──胡大人！

胡　進：在！

春　草：（唱）引道向前……

胡　進：鳴鑼開道啊！

（圓場。）

春　草：今朝好體面，知府作跟班；但求救得薛公子，混過
　　　　一關是一關。

（哼）為保烏紗穩，一心往高攀！哪怕旁人論長短，
不癡不聾難做官。

老爺，行人們就被我矇過去了……（背供）咦！要
是到了相府，把那湘帘兒一放，丫頭變成個小姐，
不是把他也矇過去了嗎？

轎　夫：上坡了！下坡了！

胡　進：到了，到了！住轎，住轎！
　　　　（二轎夫停轎。胡進恭敬地掀帘。）

胡　進：請春草下轎。

春　草：（出轎）各位辛苦，少陪啦！（欲下）

胡　進：哎，春草姑娘，春草姑娘，你怎麼一個人
　　　　先進去了？

春　草：（急攔）哎，堂堂相府，怎敢撞入？我是要你與我一同去見
　　　　小姐。

胡　進：哦，不叫我先進去，那麼您就請吧！

春　草：哦，要我與你一同去見小姐？

胡　進：是啊，若不同見小姐，無私有弊。

春　草：什麼無私有弊，堂堂相府千金小姐，有客求見，哪
　　　　有不去通報之理？哼，官居知府，竟然不知禮儀，
　　　　竟想亂闖相府，衝犯我家小姐。好，好，就一同進
　　　　去……

胡　進：就煩春草姑娘先去稟明。

春　草：那麼，你就在府門外等一等吧。

胡　進：啊，春草姑娘，要快著些。

春　草：快著點，那可保不定，我們的小姐每次會客，總得

春：放下湘簾，點上檀香，更衣囉，換裙囉，梳頭囉，抹粉毛囉，畫眉毛囉，點胭脂囉……

胡進：嗨，嗨……

春草：沒個一時三刻的，哪兒就辦完了？你再著急也沒用。踏踏實實地在那兒等著，實在不耐煩啦，對不起，您就請吧！

胡進：唉！禮下於人有所求，屈尊一時不為羞。

第五場

伴月：春草——怎麼還不回來，也不知往哪裡去了？

秋花：小姐。

伴月：啊，春草……

秋花：不是春草，是秋花。嘻嘻……

伴月：傻丫頭。

秋花：小姐請茶。

伴月：叫秋花捲湘簾請茶。

春草：（上）哄得知府聽傳喚，打動小姐且從權。小姐，

伴月：何事驚慌？

春草：可了不得啦，西安府出了人命，那吳獨在華山被人打死啦！

伴月：死丫頭，我道是哪個，也值得如此驚慌！

春草：吏部尚書的獨生兒子被人打死，還不算大事嗎？

伴月：哼，那廝倚仗父勢，為非作歹，今日一死，大快人心。

秋花：那個壞東西，早就該死。嘻嘻……

春草：依我看，不但膽量不小，他還是個為民除害的英雄哪！

伴月：啊，春草，誰人將他打死，膽量倒也不小。

伴月：唔，可算是個英雄。

春草：啊，小姐，您可知道位英雄是誰呀？

伴月：這倒不知。

春草：那個薛玫庭，薛公子！

伴月：呀！（唱）聽罷言來盧眉尖，平地風波起華山。問春草消息未必是訛傳？問春草公子傷人可脫險？快快與我講一番。

春草：小姐！（唱）吳獨仗勢欺良善，殺死民女在華山。激起公子英雄膽，誅兇投案到衙前。此事春草親眼見，千真萬確不虛傳。

伴月：（略放心）哦，原來如此，想那吳獨殺人於先，薛公子仗義誅兇，投案自首，諒那知府，也未必為難於他。

春草：哼！小姐想的可倒好，可事情並不是那樣啊。是我在路上遇見王守備，聽他言道，只因那吳獨的母親楊夫人一聞此信，沖沖大怒，命胡知府立刻升堂，只等諾命夫人駕到，就要與吳報仇雪恨！

伴月：（驚）哎呀！這……便如何是好？

春草：小姐別著急。是我一聞此言，只怕薛公子性命就在這呼吸之間，來不及回府，我就闖進了公堂。

伴月：好，你闖得好！

春草：好倒是好，可是人家一看我是個小小的丫頭，就要把我轟出來！

伴月：哎呀，那時你……便怎樣啊？

春草：我呀，我說了個瞎話。

伴月：你是怎樣講的？

春草：我說：我是奉了小姐之命，來看知府審案的。小姐，我這個瞎話一說呀，可就把他們全鎮住啦！

秋花：春草說謊話了。

伴月：（高興）哦，這句謊話說得好！

春草：怎麼？我「假傳聖旨」您不怪我？

伴月：事非得已，我豈能怪你。

春草：唉，雖然您不怪我，可是還沒多大用處。

伴月：怎麼？

春草：只因楊夫人蠻不講理，她兒子打死民女之事，一字不提，口口聲聲要薛公子給她兒子吳獨償命。胡知府不問青紅皂白，當堂傳話，要將薛公子立斃杖下。

春草：小姐，您別著急呀！適才我在公堂之上，已然攔阻動刑，公子的性命保住啦！

伴月：（鬆一口氣）哦，這便才是。但不知你是怎樣地阻刑？

春草：我又撒了個謊。

伴月：春草難道你……就眼看公子死在公堂不成？

秋花：春草又撒謊啦，又撒謊啦，嘻嘻嘻！

伴月：（對秋花）休得打擾！（向春草）你又講些什麼？

春草：我替李府與公子認上一門親哪！

伴月：好好好！既與公子認親，胡知府怎敢加害於他。你講得好！

春草：這一回「冒認官親」，您又是不怪罪？

伴月：急中生智，我怎能怪你？

春草：既然您不怪罪，那我們就放心啦。如今胡知府已到府門，要當面與小姐對證。

伴月：啊，他要對證嗎？這也無妨。權且認下，再作道理。

春草：是啊，認下再說嘛。

伴月：啊，春草，你認公子是遠親？

春草：遠親？要是一竿子打不著的親戚，楊夫人哪會放在心上呀？

伴月：如此說來，是族親？

春草：薛公子又不姓李。

伴月：你就該認他中表之親才是呀！

春草：老夫人娘家又不姓薛，既便是認公子做表兄妹嘛，那還不夠至親？

伴月：這個……當然是要嫡嫡親親的，才算至親呀！要不然，我一個丫頭，怎麼能敵得過人家尚書夫人呢？

春草：依你看來，怎樣才算至親？

伴月：可惜薛公子並不姓李，如若不然，認作兄妹倒也使得。

春草：我們認的可比兄妹還親呢！

伴月：唉，哪有比兄妹還親呢！

春草：有啊！

伴月：是什麼？

春草：是……小姐，我們可又撒了個大謊……

伴月：公堂認親，原是撒謊。

春草：您不怪我們嗎？

伴月：只要救得恩公，小姐決不怪你！

春草：慢說小姐不怪，連秋花也不怪。嘻嘻……

秋花：認得好，認得好！嘻嘻……

伴月：什麼？

春草：我認的是……唔……

伴月：你講啊！

春草：那麼，我可要說啦！

伴月：這是什麼？

春草：唔……

伴月：什麼？

春草：這……姑——爺！

伴月：啊！

伴月：啐！

春草：哼！

伴月：賤人真大膽，敢在公堂亂胡言！要認親，遠近高低有千萬，誰叫你瘋瘋癲癲謊連篇，冒認姑爺，擅主

姻緣，外人恥笑太不堪！怒惱性兒將你打——

秋　花：嘻嘻！小姐說話不算話！

伴　月：啐！

春　草：（唱）姑爺二字沒半兩，英雄一命重如山。公子生死懸一線，小姐何妨且從權。

伴　月：住口！（唱）相爺威望冠朝班，李府從來家教嚴。

春　草：只要小姐肯出面，過了一關是一關，叫秋花且把小姐扮，放下湘帘，矇哄那糊塗官。

伴　月：保存公子另打算，叫我認親難上難。

春　草：呀！

伴　月：（唱）好話說了千千萬，難敵一部女兒篇。尊小姐，休埋怨，乘勢收兵也不難。既道春草太大膽，由我春草去周旋，待春草，到堂前，搬倒葫蘆摔倒罈。薛公子、李小姐，若論瓜葛無半點，都是我，小春草，瘋瘋癲癲癲瘋瘋胡言亂語謊話連篇。夫人要你懲兇犯，與我李府不相干，任你殺來任你打，打得他皮開肉綻骨斷筋殘，看是誰人說可憐？

伴　月：（唱）扶危急難當權變。又恐爹爹教女嚴。一霎時

春　草：回來就回來。（暗笑）

伴　月：（急上）回來！

　　　　——（欲下）

春　草：呀！

伴　月：好叫我猶豫莫斷——

春　草：小姐，事情明擺著：要嘛是公子為民除害，落得冤屈而死，要嘛是小姐通權達變，被人誤會一時。兩件事，誰輕誰重，您還分不出來嗎？

伴　月：這……

春　草：（緊張地）怎麼樣？

伴　月：（接唱）休得要再多言——

秋　花：嗯！（接唱）你——放下湘帘。（拂袖而下）

春　草：有帘子擋著，只要你別傻笑就行。我請胡知府去啦！

　　　　（下）

秋　花：小姐生氣啦？

春　草：哎，小姐答應啦！

秋　花：小姐答應啦？

春　草：秋花，你過來……（對秋花耳語，秋花癡笑）

秋　花：我裝不像，我裝不像……

春　草：你過來，我傻……

秋　花：咦，小姐答應啦？嘻嘻，小姐不傻，我傻。

春　草：難道您比我還傻嗎？

秋　花：我要裝小姐啦，我要裝小姐啦……

（秋花心情緊張，入座，裝小姐態，裝來裝去都覺得不像，忍不住嘻嘻而笑。春草內聲：「胡大人隨我來！」）

秋　花：（益發慌張）哎喲，來囉，來囉！（發現湘帘）哎

胡　進：（唱）喲，帘子還沒放呢。（急放，慌忙入座，要笑，急止）
別笑，別笑！（繃臉僵坐）

（春草引胡進上。）

胡　進：（唱）黃堂太守謁紅顏，門外等得腰腿酸。喜得一聲傳進見，抖抖袖來整整冠。（手舞足蹈）

春　草：胡大人，您這是幹嘛呀？

胡　進：（唱）得見小姐多體面——

春　草：體面哪？相府的規矩你懂嗎？

胡　進：啊？

春　草：（唱）一句話間得我兩眼翻——

胡　進：（輕嘆）聽我告訴你：要見小姐，有三樣規矩——一、低下頭；二、少說話；三、報門而進，隔帘相見。

胡　進：哦，是是是！（輕嘆）唉！（接唱）相府竟似金鑾殿，循規蹈矩一二三。

春　草：報門哪！

胡　進：（唱）報門而進輕聲喊——報，西安知府胡進告進！

春　草：（在春草與胡進對話當中，秋花忍不住笑，聽得報門，急忙忍住，僵坐。胡進躬身而前，行抵帘外。）

胡　進：是……（剛要抬頭，被春草按下）

春　草：（大聲）胡大人站住！

胡　進：咦咦咦……

春　草：（輕聲）低頭，見禮！

胡　進：是。（接唱）只見地來不見天。西安知府胡進拜見小姐！

秋　花：（忍不住）嘻嘻嘻！（急以手捂嘴）

胡　進：（胡進又要抬頭，春草按下，又示意秋花止笑）

秋　花：免了吧，今日個到我府上來，有什麼要緊事呀？嘻

胡　進：嘻……

胡　進：（自語）這是什麼小姐，怎麼這麼嘻嘻哈哈的……（胡進又要抬頭，又被春草按下；春草索性以身擋住。）

胡　進：啟稟小姐，卑職有一事不明，特來求教，望乞小姐，以實相告。

秋　花：（粗聲粗氣地）說！

胡　進：是，只因吳公子打死民女張玉蓮，有一書生薛玫庭路見不平……

秋　花：對啦對啦，薛玫庭千真萬確是我們李府姑爺！……

胡　進：小姐（見春草示意，忙改口）啊，啊，小姐我早就選上他了，你快快回去，將他放了便罷，不然的話，我們寫信告訴老相爺，打斷你的狗腿，抽斷你的腳筋……

（春草急掀帘阻止秋花，不防胡進抬頭，與秋花打一照面。）

胡　進：嗯，我看見了！

春　草：（挺起身）哼，湘帘之內，分明不是小姐！

胡　進：你憑什麼說她不是小姐？

春　草：膽大胡知府，竟敢在小姐面前，一個勁兒地偷瞧，成個什麼體統？啊？

胡　進：（念）偷天換日放湘帘，不是小姐是丫環。幾聲傻笑難遮掩，狗尾巴花兒充牡丹。

秋　花：（忍不住，離位）啊，你敢罵人？

胡　進：好了，好了，虧得本府官場老手，辦事認真，如若不然，豈不得罪吳府？待我立即回衙，把那薛玫庭依法論罪，立斃杖下，少陪了！（欲下）

春　草：（急拉）哎呀！胡大人……哎呀，小姐……

伴　月：（內）且慢！（上）

春　草：（喜）胡大人，你聽見了？我們小姐出來與你說話啦！

胡　進：嗯，莫非又是個假的？

春　草：真假你都分不出來了？

伴　月：府尊大人請轉！

胡　進：（諦聽，仿孝）府尊大人請轉……不錯，是小姐。哎呀，西安知府胡進拜見小姐。

伴　月：不必多禮。秋花，與胡大人看座！

（秋花搬椅出帘，掩口而笑。）

胡　進：謝坐。

伴　月：啊，胡大人！

胡　進：小姐。

伴　月：貴府來意，我已盡知。想那薛生，鋤強扶弱。失手傷人，府尊切勿屈從吳府，徇私妄斷。

胡　進：是。下官怎敢徇私妄斷，只因官卑職小，楊夫人親臨府衙，下官不得自尊耳。

伴　月：吳尚書縱子行兇，朝野自有公論；大人上遵國法，下體民情，何懼之有？

胡　進：這個……啊，小姐，吏部銓衡天下百官，區區太守，哪在話下？薛公子若非相府東床，只怕下官無能為力呀！

伴　月：啊……這……（春草示意，伴月仍猶豫）

胡　進：因此冒昧進府，拜見小姐，但得一言為證，下官自當等因奉此，心照不宣。

春　草：（解圍）胡大人你好不知進退，小姐出面，真相已

明，你幹嘛死乞白賴地間個沒完沒了呢？

胡　進：哎呀春草大姐，本府若不得小姐明言，豈是那喆命的對手？

春　草：唉，我家小姐乃是相府千金，婚姻之事已在公堂講明，如今只要點頭示意，何必當面明言哪！

胡　進：哦哦哦！

伴　月：胡大人，女婢之言甚是！

胡　進：哦，多謝小姐，多謝小姐！告辭了……（連連打躬）哈哈，想不到我胡進居然能替相府小姐辦這一件大事，從今以後，不但前程無慮，而且升官有望，升官有望。哈哈……啊，春草大姐，此事多虧你了！
（作揖）

春　草：胡大人，小姐是真的？

胡　進：千真萬確。

春　草：姑爺呢？

胡　進：萬確千真。

春　草：楊夫人呢？

胡　進：不在話下。

春　草：薛公子呢？

胡　進：這……

春　草：還不趕快放出來！

胡　進：是。要放就放，一定放……
（春草、伴月暗喜。）
（突覺不妥）哎呀不妥！方才楊夫人一怒而去，必然修書與吳尚書知道；倘若吏部公文到來，提解兇犯，那時薛姑爺走了，叫我怎樣交待呀？

春　草：你就說是小姐有命呀！

胡　進：哎，實不相瞞，相府小姐只能嚇倒喆命夫人，這吏部天官最怕當朝首相，待我立刻修書，報與老相爺。（春草、伴月俱驚）求得親筆示下，那時節，我就……我就天不怕，地不怕，什麼都不怕了！

春　草：（著急，張口結舌）不……怕！

胡　進：（隨走隨說）是啊，不怕，不怕！（下）

春　草：（頹然若失）糟糕！

伴　月：（又恨又驚）春草，還不與我走來！

春　草：（無精打彩）哎！

伴　月：你可曾聽見？

春　草：聽見了。

伴　月：禍事鬧大，看你怎樣開銷？

春　草：哎是福不是禍，是禍躲不過。俗話說得好：「醜媳
　　　　婦難免見公婆。」事情做到這兒了，索性過五關斬
　　　　六將，咱們一同入京，在相爺面前，搶他個原告吧！

伴　月：爹爹怪罪，那還了得？

春　草：老相爺平日喜歡的是您，何況還有我這個軍師保駕
　　　　呢！

伴　月：要去你去，我不去。

春　草：哎，您在知府面前，連姑爺都認了，如今可是騎著
　　　　老虎背，上得去下不來啦！事到如今，乾脆一竿子
　　　　打到底，說不定弄假成真呢！

秋　花：給小姐道喜，嘻嘻……

伴　月：死丫頭！

春　草：傻丫頭！

秋　花：壞丫頭！（三人跑下）

第六場

李仲欽：（四龍套、李仲欽上。）
　　　　（唱）朝罷歸來心煩悶——平地無端有奇聞，我兒
　　　　未把婚姻訂，何來愛婿薛玫庭？偏是春草敢作證，
　　　　公堂氣走楊夫人。吳尚書朝房把罪問，老夫有口也
　　　　難分，但願得我的兒謹守閨訓——
　　　　（眾圍場，到府門，家院迎上。李下轎，進府，龍套下。）

院　子：啟相爺，西安府知府胡進，差人求見。

李仲欽：（一驚）嘿嘿！（接唱）西安府差人到，事出有因。
　　　　（氣哼哼地）與我傳！

院　子：是。王守備進見！
　　　　——（偷看）

王　喜：（上，念）奉命呈書簡，相府好威嚴，未見相爺面
　　　　——

院　子：（輕聲）相爺神色不對，你要多加小心了！

王　喜：（益慌）哦，是是是。（接念）叫人心膽寒！（進見）
　　　　（膽怯）卑職西安府守……守備王喜叩見老相爺。

李仲欽：免！

王　喜：多謝相爺。

李仲欽：到此何事？

王　喜：卑……職奉胡府台之命，特來與相爺報……報喜。

李仲欽：啊？老夫何喜之有？

王　喜：胡府台言道，相爺有……萬千之喜，啊……

王　喜：相爺……

李仲欽：休得囉嗦，快快講來！

王　喜：恭喜老相爺，賀喜老相爺，啊……貴……貴婿……

李仲欽：什麼貴婿？

王　喜：貴婿薛玫庭，才……才貌雙全，英……英雄蓋世！

李仲欽：（怒）住口，還有何話講？

王　喜：無……無有了。啊，相爺，府台有書呈上。

李仲欽：呈上來。（接）外廂伺候！

王　喜：是是，謝相爺。（接）（拭汗）（下）

李仲欽：哼！聽差官之言，只怕此事不假。待老夫拆書一觀。

　　　　（念信）胡進頓首拜相尊，軒然大波動西京。卑職仰慕乘龍客，寧願獲罪楊夫人。佳期何日聽示下，親送貴婿進都城。呀呀呸！（唱）看罷書信罵胡進，邀功報喜假當真，最可恨春草亂把婿認——

院　子：（急上）啟稟相爺，小人報喜！

李仲欽：啊？又是什麼喜？

院　子：小姐到了。

李仲欽：嘿嘿！（接唱）這才是啼笑皆非雙喜臨門。快喚她進來！

院　子：是。有請小姐！

　　　　（春草、伴月、秋花上。）

伴　月：（唱）一自隔簾把婿認，半是喜來半耽驚，願爹爹憐愛女從輕責問——（躊躇不前）

春　草：小姐，別怕呀！有諸葛亮叩問您著呢！

伴　月：（接唱）羞怯怯拜膝前叩問安寧。女兒參見爹爹。

李仲欽：一旁坐下！

伴　月：孩兒謝座。

春　草：春草叩頭！

李仲欽：起過一旁！

春　草：謝相爺！

秋　花：老相爺，老沒見了，您這鬍子又長了。

李仲欽：（學李口氣）頑皮。

秋　花：還不下去。

李仲欽：下去就下去。（下）

李仲欽：女兒到此何事？

伴　月：這……啊，女兒心中思念爹爹，特來問安。

李仲欽：哼！我兒倒也孝順哪！

春　草：可不是嗎？小姐在家裡，白天不住口地惦記著您，晚上還燒夜香，求老天爺保佑您。如今又千里迢迢地來看望您，這麼好的小姐，您可真該好好地疼愛

疼愛她呀！

李仲欽：你這個丫頭，怎知道我不疼愛她呢？

春　草：疼愛倒是疼愛，就怕到了緊要關頭，您就該變臉啦！

李仲欽：哼！我早知你這個丫頭是個諸葛亮，平日輔佐小姐，行兵布陣，今日前來，敢麼是要舌戰群儒？

春　草：啊，相爺，我們不敢舌戰群儒，可是小姐受人欺侮了，我們是告狀來啦！

李仲欽：哦，吳獨，他不是被那薛玫庭打死了嗎？

春　草：就是那個尚書之子吳獨！

李仲欽：啊！何人大膽，竟敢欺侮你家小姐？

春　草：奴婢不敢。

李仲欽：哼，若要人不知，除非己莫為。

春　草：（驚）喲，老相爺，您都知道啦？

李仲欽：您都知道？我們就別說啦！

李仲欽：春草，我來問你，那薛玫庭與我李府有什麼瓜葛？

春　草：這……要說有瓜葛，可又沒瓜葛；要說沒瓜葛吧，可又有點瓜葛。

李仲欽：他是小姐的什麼人？

春　草：他是小姐的……

李仲欽：啊？

（伴月向春草示意。）

春　草：大恩人哪！

李仲欽：你好乖巧！

春　草：春草不敢。

李仲欽：你好聰明。

春　草：春草不敢。

李仲欽：（厲聲）哼，你好大膽！

（春草嚇得跪下，示意伴月。）

伴　月：啊，爹爹……爹爹（見李不應，趨前依偎身旁）偌大年紀，莫要氣壞了身體；適才春草之言，俱是實情。

李仲欽：哼！那薛玫庭打死吳獨，賤婢公堂阻刑，你當為父不知？

伴　月：這……

春　草：您既然都知道了，那就好說話了。請問相爺，您可知薛公子為什麼要打死吳獨呢？

李仲欽：這個……

春　草：老相爺，您倒是聽我說呀！（唱）那一日多虧公子解危困，小姐她才能平安返家門，不料想吳獨賊又殺民女，薛公子除強暴大義可欽，楊夫人威逼知府洩私忿，我這才自闖公堂阻大刑，常言道以德報德

人尊敬，怎能夠恩將仇報留罵名。

李仲欽：這……公堂阻刑，倒也罷了；你為何不顧相府家聲、旁人恥笑，擅自公堂認婿，該當何罪？

春　草：哎呀相爺呀！只因楊夫人倚仗吏部勢力，定要將薛公子立斃杖下，勢在危急，萬不得已，才到公堂認下的。

伴　月：（叫頭）爹爹呀！這是女兒聞知楊夫人要將那薛公子活活打死，萬不得已，才叫春草公堂認下的。

李仲欽：（氣極）呸！（伴月驚跪）（唱）賤人竟敢違父訓，無端得罪楊夫人，羞恥二字不自問，怎叫老父不痛心？

伴　月：喂呀爹爹呀！（唱）春草公堂把婿認，情急無奈護薛生。為什麼他人救我忘利害？我偏把利害計分明？巾幗行徑堪自信，何曾越禮有私情？怎說女兒不孝順，（哭）爹爹啊……想起了去世的娘，兒好不傷心！

李仲欽：唉！（唱）這樁事若聲張必留笑柄，看起來薛玫庭竟是禍根；到此時是與非何必多問，取快刀斬亂麻斷難因循！

伴　月：喂呀！

李仲欽：好了好了，不要哭了，起來。

伴　月：是。（起身）

李仲欽：相爺，我哪？

李仲欽：你也與我起來！

春　草：多謝相爺。（起身）

李仲欽：你們且到後面歇息，為父修書一封，曉諭知府，替薛玫庭說幾句好話，也就是了。

李仲欽：哪個哄你？

伴　月：（同）當真？

春　草：真的？

伴　月：（喜）這就好了。

春　草：

伴　月：啊，爹爹修書，女兒磨墨可好？

李仲欽：不消，後面歇息去吧！

春　草：老爺寫信，我給您捧硯成嗎？

李仲欽：硯臺就在書案之上，何用你捧！還不退下。

李仲欽：（伴月、春草對看。）

春　草：嗳！小姐走吧。（出門，輕聲伴月）小姐這封信怕是有毛病，咱們商量商量去吧！（同下）

李仲欽：（匆匆修罷書信，封好）王守備進見。

王　喜：（上）相爺有何吩咐？

李仲欽：這有書信一封，命你曉諭胡知府，叫他照書行事，不得有誤！

王　喜：（接信）是……未知姑爺……

李仲欽：休得多言，快去！

王　喜：是！（欲下）

李仲欽：回來！

王　喜：在。

李仲欽：事關機密，貼身帶好，不得停留；書信若有旁人觀看，提防打斷你的狗腿！

王　喜：小人不……敢！（又欲下）

李仲欽：再回來！

王　喜：在。

李仲欽：去到前面，領取紋銀二十兩，以為盤費，去吧！（拂袖下）

王　喜：是，多謝相爺。（出門）（隨手把信放在胸前）（閉二幕。）

（春草上，碰面。）

王　喜：哦，春草，是你呀！

春　草：不但我來啦！我們小姐也來啦！王守備，你是下書來的？

王　喜：是啊！

春　草：如今又帶著信回去啦？

王　喜：不錯，你是怎麼曉得？

春　草：信裡面寫的都是我們小姐的事，我怎麼不知道啊！

王　喜：如此說來是喜事！

春　草：當然囉！

王　喜：既是喜事，相爺為何總是那樣冷冰冰的呀？

春　草：唉，俗話說得好：宰相肚裡能撐船，相爺喜在心裡，哪能笑在臉上呢？

王　喜：對，聽說劉備為人，就是喜怒不形於色，古來帝王宰相，都有這等度量。

春　草：信呢？

王　喜：在這裡。（指胸前）

春　草：拿出來，給我們小姐看看，也叫她歡喜歡喜，好不好啊？

王　喜：（面有難色）這……相爺言道：若叫旁人觀看，打斷我的狗腿。

春　草：（漫不經意地）那就算了吧！相爺給你盤川了嗎？

王喜：賞銀二十兩。

春草：真小氣。

王喜：不少，不少！

春草：那你什麼時候走呀？

王喜：相爺叫我即刻動身！

春草：哦？你即刻就走嗎……等一等，待我問問小姐，有什麼事沒有。

王喜：（顧慮）這……

春草：有事，給小姐辦事；沒事，我替你討個賞，不也好嗎？

王喜：好。待我去到帳房，領取盤費，然後就在……

春草：花園門口等著我！

王喜：你可要快呀！不見不散！

春草：慢不了。

（王喜下。）

春草：嗯，毛病就在信上，可是他又害怕相爺，不肯撒手……（眼珠一轉）有了，待我與小姐商議，如此如此，這般這般。（急下）

第七場

王喜：（王喜上。）

（唱）相爺傳話催我走，春草叫我暫停留。悄悄地到花園門前等候——

（春草迎上。）

春草：王守備隨我來。

王喜：小姐在那兒哪，請上樓吧！

春草：是。

（二幕後，御筆樓。）

（春草前行，王喜隨後，同上樓。）

春草：（接唱）真乃是富麗堂皇好一座高樓。（看區額）御筆樓！（驚美）哎呀王喜，這御筆樓：綠珠嵌畫壁，白玉砌雕欄，富麗堂皇，真乃世間少有！

王喜：這御筆樓乃是當今萬歲爺賜給我們老相國辦理國家大事之處，樓上御賜寶物甚多，並有朝廷制誥，機密公文。有擅入此樓，一律斬首不貸！

春草：（大驚）哎呀王喜，既有此令，你……為什麼不早說，這……待我走了吧！（欲下）

春草：哎，別怕，別怕，老爺今天不會上這兒來，就是來了，有小姐擔待，也不要緊哪！

（伴月上。）

伴月：（有點緊張）王守備來了麼？

王喜：（急跪）小姐，小姐有何吩咐？（起身）

伴月：聽了！（唱）都門小駐暫忘歸，土儀數色托帶回。
寄語乳娘多珍衛，春去秋來雁南飛。再與我，再與我致意黃堂胡太守，千里薰風謝關垂。（飄然而下）

王喜：是是，記住了。記住了。（抬頭）哎呀，小姐她……走了，倘若相爺……

春草：別怕，王守備。這兒有紋銀一百兩，是我們小姐送給你做路費的。

王喜：（喜）哎呀，小姐好大方，小姐好大方。

春草：王守備，小姐還托你辦點事兒。

王喜：當得效勞，當得效勞。

春草：你看——（指桌上）這有個招文袋，有一封信，半斤人參。信交相府當家，人參交相府老乳娘。

王喜：哦哦哦。

春草：小姐的千金家書，你可帶好了。

王喜：好好好，就與相爺的書信放在一處兒，貼身藏好，萬無一失。

春草：唉！你好糊塗！

王喜：怎麼？

春草：這麼熱的天兒，你把書信貼身帶好，丟倒是丟不了，這一出汗啦，信可就全都濕透哪！

王喜：唉呀，這便如何是好？

春草：依我看哪，你把兩封書信，都放在招文袋裡，就掛在身旁，人不離袋，袋不離人，豈不是萬無一失？

王喜：好主意，好主意！（自取信放入袋中、正要斜掛身上）

春草：（搶前一步）啊，別忙，小姐還送你們東西啦，這件皮袍子，是上等貂皮的，送給那胡知府，酬謝他這次的功勞。

王喜：（急放下袋）我替胡大人謝賞。（挾皮袍於右腋，又要取袋）

春草：這匹綾羅，是朝廷裡的珍品，送與胡奶奶做件襖子穿。

王喜：代胡夫人謝賞。（挾於左腋，又要取袋）

春草：這幾瓶好酒，是多年的老紹興，送給你衙門裡的同事，讓大伙兒喝個痛快！

王　喜：哈哈，好極了，好極了。（右手拿）

春　草：這一包蜜餞，是京城有名的特產，分給胡府和你家
　　　　的小公子、小千金。

王　喜：哎呀，當不起，當不起。（左手拿）還有什麼無有？

春　草：別忙，等我想看。

王　喜：好，你慢慢想來……（正欲取袋）

春　草：（突然）哎呀，差點兒給忘啦，這兒有一面大號的
　　　　上等菱花鏡，是小姐送給你……

王　喜：啊？

春　草：送給你的她。（把鏡掛於王喜頸上）

王　喜：（不解）她？她是哪個呀？

春　草：嗍，連她都忘啦？她就是你的尊夫人呀！

王　喜：哎呀這……小姐也想的太周到了。

春　草：哼！我把它燒啦！

伴　月：且慢！將書燒毀，守備如何交差？

春　草：哎呀，這可怎麼好啊？……小姐，要不然再寫一封
　　　　吧！

伴　月：手筆不同，又無爹爹圖章，使不得。

春　草：哎呀！這也不行，那也不好……（著急不堪）啊，
　　　　小姐，您看這封信，能不能改一改呀？

伴　月：這……待我看來。（看、念）「……漫訥人傳是我婿，

　　　　　　　　　　　　　　　——

王　喜：拿得了，拿得了麼？（唱）手中拿腋下挾胸前還掛，
　　　　今日裡好福氣飽載還家。為什麼小姐賢來相爺惹人怕

　　　　（王看手指處，見有朝衣朝冠人形出現於窗前。）

　　　　（秋花假扮相爺。）

王　喜：哎呀！（驚倒）（接唱）聽說是相爺到我腿軟身麻。

春　草：救命，春草救……

王　喜：（慌）哦，是是是。（剛欲下，又轉身）我的招文袋！
　　　　（急推下）

春　草：別管它啦，我替你藏起來吧！（急推下）

　　　　（伴月急上。）

伴　月：小姐請看。

春　草：（接信）待我看來。（念）來書一幅意重重，稱道薛
　　　　生當世雄。漫訥人傳是我婿，老夫不許他乘龍。（驚
　　　　首付京都來領賞，升官預宴好酬功。案情重大須明
　　　　決，休再依違兩可中。（半晌）爹爹，你好狠的心腸！

王　喜：哎呀！（驚倒）（接唱）聽說是相爺到我腿軟身麻。

春草：老夫不許他乘龍，老夫不許他乘龍……

伴月：哼，不許，不許！

春草：我倒想起來了，昔日徐茂功曾將李密赦書之中「不赦南牢李世民」的不字，改為「本」字。

伴月：哦，「不」字改成「本」字……「老夫本許他乘龍」，這句話能改，能改……

春草：唔，只是還有一句。

伴月：哪一句？

春草：「首付京都來領賞」。

伴月：什麼叫「首付」呀？

春草：哦，是「首付」，不是「首府」。

伴月：唉，「首付」是要腦袋，這「首府」……

春草：胡大人乃是一府之首。

伴月：西安乃是陝西首府。

春草：（同時靈機一動）哎呀，公子有救了！

伴月：將這「付」字，加上三筆。

春草：就變成了一個「府」字。

伴月：「首府京都來領賞……」

春草：公子的腦袋就保住啦！

伴月：（喜）快取筆硯過來。

春草：是啦！（從案上取筆硯）

伴月：（改書畢）春草，你看如何？

春草：（念）來書一幅意重重，稱道薛生當世雄。漫詡人傳是我婿，老夫本許他乘龍。首府京都來領賞，升官預宴好酬功。案情重大須明決，休再依違兩可中。

伴月：（念）公子有救了。

春草：姑爺也認準啦！

伴月：啐！

（春草忙將書信封好，放進招文袋，虛下。領著滿手禮物的王喜上。）

春草：好險啦。

王喜：相爺走了麼？

春草：相爺已去，你趕快動身吧！

王喜：是，是！

春草：回去告訴胡大人，叫他好好照看我們姑爺，別小裡小氣的，我們相爺可是最講排場的。

王喜：記住了，記住了。（欲下）

春草：別忙，這兒還有你那個要命的招文袋哪！（取袋掛於王頸前，跑下）

（王喜拭汗下。）

胡　進：快快相請。

第八場

（胡進、薛玫庭、衙役等上。）

胡　進：……（鑼鼓喧天。）

眾　：（唱）沖霄漢——

胡　進：（領唱）鑼鼓聲響沖霄漢，相國納婿動山川。全省官員翹首看，前遮後擁出長安。

眾　：（高喊）貴婿進京！

（王喜下。）

薛玫庭：（唱）一路上聽府尊恭維多遍，薛玫庭心兒內早已了然。才知道天下事盡多荒誕，才知道假姑爺如此這般。才知道小春草有智有膽，才知道李小姐越禮從權。怪的是相國垂青眼，最可笑這趨炎附勢糊塗官。倒不如進京了此案，免教紅顏笑青衫。此事權當戲場看，且任他搖頭擺尾鼓樂喧天。

王　喜：（內）報！（上）啟稟大人，陝西省布政司率文武官員，聽說貴婿上京，前來送行，並有厚禮奉上。

胡　進：嗒，（指匾額）貴婿上京！

薛玫庭：且慢！趨炎附勢，官場惡習。禮物辭去，一概免見。

胡　進：著呀！當初既然不肯出力，何必現在來賣人情，豈有此理？辭掉！辭掉！

王　喜：是！（下，又復上）哎呀大人，布政大人與全省文武各位官員，連稱得罪，將禮物飛馬送上京城去了。

胡　進：哈！倒被他們搶先了。哼！搶吧，看你們哪個搶得過我這大大的頭功。春草曾與王喜言講，說那相爺喜的是講究；今日所為，定然轟動全國，豈不正合老相爺之意嗎？哈哈！鳴鑼開道！

（鼓樂起，胡進唱，眾幫腔。）

胡　進：今日轉動各州縣，各州縣！朝野舉目共稱賢，共稱賢！感謝姑爺傷人命，傷人命！助我知府往高攀，往高攀！

（眾同行，前導忽停。）

胡　進：前導為何不行？

楊夫人：（唱）罵聲昏官好大膽！

胡　進：好說，好說！

楊夫人：（接唱）縱容兇犯你做事瘋癲。胡知府，你這樣敲鑼打鼓，要將兇犯送到哪裡？

楊夫人：哼哼！好，我正要同你們到吏部大堂去走一遭！

胡　進：夫人要到吏部衙門，下官卻要到相府去拜訪老相國呢！

楊夫人：只怕你去不得！

胡　進：怎麼去不得？請你把眼睛睜得大大的，耳朵伸得長長的，看我此去，一日三升！

楊夫人：吾兒一案，怎樣了斷？

胡　進：你子打死張玉蓮，按律抵償，事情就是這樣了結，還要怎樣定案？

楊夫人：哼！說得倒也輕鬆，你來看──（取文書）此乃吏部文書，要與你兇犯同到大理寺受審！小心你的人頭！

胡　進：喂呀，吏部文書，急如星火！你來看（取李仲欽信示李信）喏，我有金牌，收了令箭！（將楊手中文書奪過，

楊夫人：（瞪目）啊！這……

胡　進：此乃李相國的手諭，比聖旨麼，只低一級，就憑這一張手諭，薛公子打死一百條、一千條人命，統統不要抵償！

楊夫人：大膽！

胡　進：不錯，下官本來有膽；我是趙子龍，一身都是膽哪！哈哈哈！（眾同嘩笑）

楊夫人：（氣極）呸！好狗官！（唱）徇情理案太偏袒，敢將吏部視等閒。

薛玫庭：住口！（唱）俺本堂堂男兒漢，依仗相府也枉然。漫道律法有條款，與你辯理到金鑾。

胡　進：著著著！（唱）姑爺出頭露了面，胡進更上一層天。你縱子行兇罪寬免，老老實實站在一邊。

楊夫人：（氣得說不出話）你……

胡　進：嘿嘿，諒你也無話可講！左右，與我使勁吹打，大聲喊叫！

眾　：貴婿上京！
（眾吹打高喊，楊夫人顫慄。）
（胡進唱，眾幫腔。）

胡　進：叨蒙宰相青眼看，青眼看！何懼吏部似冰山，似冰山！耀武揚威把路趕，把路趕！貴婿上京好升官，好升官。──後會有期了！哈哈……

楊夫人：（氣昏）狗……官！

二　娥：夫人，夫……（扶下）

（眾下）

第九場

（春草上。）

春草：（念）相爺手諭真變假，小姐姑爺假當真。

（家院引王喜上。）

春草：（驚喜）王守備你來了！

王喜：我來了，胡大人也來了，那位姑……

春草：（急指言）我估量你們就該來啦！老院公，你到前面照料去吧，我帶他去見老相爺。

家院：好，好，好！（下）

王喜：（見家院已去）王守備，你說姑什麼？

春草：姑爺也來了。

王喜：（驚）啊！他們在哪兒哪？

王喜：姑爺一路行，策馬緩行，觀看風景，胡大人命我先到相府報喜，他們少時就來拜見相爺。

春草：（驚慌失措，不覺自語）哎呀，這可怎麼辦好啊？

王喜：啊，你說什麼？

春草：嗳，嗳，我說這可多麼好啊！

王喜：果然是好！胡大人一路而來，貴婿上京已然轟動全國，只差萬歲欽賜婚姻了！

春草：哦！就差萬歲親賜婚姻！（觸機）是啊，只要萬歲賜婚，我們相爺可就更有光彩啦！

王喜：不但相爺光彩、小姐光彩、姑爺光彩，送親的胡大人光彩，連我這往來報信的也光彩哪！

春草：你要這個光彩不要？

王喜：怎麼不要？

春草：那你就趕快到徐太師府上報信，只要太師一知道，萬歲爺可也就知道啦。

王喜：好好好，只我那裡……

春草：有我替你說。快去，快去！

王喜：是是是。（勾下）

春草：（家院手捧一疊禮單，興匆匆地走上。）紙裡包不住火，今天可要揭蓋子啦。

家院：春草，春草，小姐何日成親哪？

春草：我們哪裡知道啊！

家院：小丫頭，賀禮都來了，你還瞞我！（進內）

春草：真的，趕快給小姐報信去啦！（勾下）

家院：有請相爺！

李仲欽：（上）何事？

二、全本收錄

三三七

家　院：啟稟相爺，今有十三省官員，連同各省文武官員，派人送來厚禮，與小姐賀婚。

李仲欽：(見紅帖，氣) 豈有此理！你家小姐何曾訂婚？一概辭去。

家　院：(莫名其妙) 是是！(欲下)

李仲欽：回來！

家　院：在。

李仲欽：哎呀且住，為何十三省官員同時來賀？事有蹊蹺，家院，來人不可怠慢，請至賓室侍茶，命總管以禮相待。

家　院：遵命。(下)

李仲欽：春草快來！

春　草：(內) 來啦，來啦！(上) 參見相爺！

李仲欽：春草，西安府之事，你可曾曉得什麼消息？

春　草：這……春草不知。

李仲欽：小姐可曾修書與那西安府？

春　草：喲，這是哪的事呀？相爺寫了信，小姐幹什麼還修書啊？

李仲欽：啊，這……

春　草：相爺，您給西安府寫信，到底說了些什麼啊？

李仲欽：這……

家　院：哈……好熱鬧，好熱鬧！

(入內) 啟稟相爺，京中都察院、大理、通政司、翰林院、詹事府、國子監諸位老爺，還有那五軍都督府各位大人，各備厚禮，親臨相府，與我家小姐賀婚！

李仲欽：啊！

春　草：哎呀，這是怎麼回事啊？相爺您替小姐訂了親嗎？

李仲欽：哪有此事？哪有此事？——速速去至大廳，告知各位大人，小姐並未定親。——一概擋駕！

春　草：(自語) 這多不好聽啊！

李仲欽：道……——家院，速速開了中門，請各位大人花廳飲宴，稍時老夫親自出堂，見機剖明此事便了。快去。

家　院：是。(出門)

春　草：(隨出) 老院公，你沒問問這消息是從哪兒來的嗎？

家　院：問過了，他們說是從西安府來的。

春　草：(輕聲) 問過了，他們說是從西安府來的。

李仲欽：哦！(故意大聲) 是從西安府來的嗎？

李仲欽：(一驚，急喊家院) 回來！

家　院：在！

李仲欽：（無話可講）快去！

家　院：（摸不著頭腦）是。把我給弄糊塗啦！（下）

李仲欽：春草，這是什麼緣故呀？

春　草：我倒明白了，準是小姐隔帘認親之後，胡知府傳揚出去，弄假成真啦！

李仲欽：啊？難道這個姑爺竟是薛玫庭？

春　草：除了他還有誰啊？老相爺您不是寫信替他說了好話嗎？

李仲欽：哼！說好話，我是要他……

春　草：您是要他來吧？

李仲欽：（又急又惱，無言可對，自語）糟！

春　草：（暗笑）妙！

李仲欽：（唱）一紙回書定乾坤。

春　草：（唱）滿城風雨傳喜訊，

李仲欽：（唱）你怎知薛玫庭——

春　草：（唱）莫非他生了病？有道是吉人天相——

李仲欽：（唱）——分明是枉費心。

春　草：怕的是。首級來時齊驚震

李仲欽：（背供唱）怕的是。姑爺來時他不認——

（家院急上。）

家　院：相爺，相爺，徐太師領戶、禮、兵、刑、工五部大臣前來賀婚，已到府門了。

李仲欽：（驚慌失措）

　　　　（唱）小春草休再要調皮過甚，

春　草：（喜出望外）（背供唱）火上澆油急煞了人啊！

李仲欽：動……動……樂相迎！

（音樂聲，徐太師及五部大臣上，李仲欽出迎。）

眾　　：老相國！

李仲欽：老太師，各位大人！

徐太師：啊，老相國，令嬡佳期之喜，我等祝賀來遲，還望海涵。

李仲欽：豈敢，豈敢！只是……只是……

徐太師：只是什麼！只是老相國選得乘龍佳婿，祕而不宣，叫我等手忙腳亂，來不及備辦厚禮，這也太不該了

李仲欽：這……老夫居官，素以節儉為重，今日之事，本想草草成禮，不欲對外聲張。焉敢驚動老太師與各位大人親自前來？這厚禮麼，老夫不敢，望乞收回！

（眾齊笑。）

徐太師：豈有此理，老夫已將此事奏明聖上，龍顏大喜，御

書匾額，又命王公公備置厚禮，稍時就到。

李仲欽：徐太師，哎呀，這……（驚得鬚冠顫動，勉而起揖）

眾：各位，各位……

李仲欽：老相國德高望重，「之子于歸」乃國人大喜，萬歲自然看重。

眾：哈哈！果然天恩浩蕩，相國快快迎接。

內 喊：王公公到！

李仲欽：啊，各位……各位，實不相瞞，今日之事，乃是……

李仲欽：這……

眾：（音樂聲中，御林軍抬匾額引王公公上，李仲欽身不由己迎出。）

王公公：（春草暗上，偷聽。）

王公公：聖旨下，跪聽宣讀。

王公公：皇帝詔曰：「欣聞丞相擇得佳婿，朕心大悅。特賜黃金千兩，美玉百雙，御書『佳偶天成』，並命即日成婚，欽此，望詔謝恩。」（眾跪，李亦搖搖曳曳隨眾同跪。）

王公公：（旨意讀罷，望詔謝恩。）

眾：吾皇萬歲萬歲萬歲！

王公公：啊，老太師，各位大人，咱家來遲了，哈哈……（眾同笑）哎，老相國呢？哎呀，相國請起，相國請起。（眾扶李站起）天恩浩蕩，相國銘感，一至於此，老相爺德高望重，天恩浩蕩，相國銘感，足見三朝元老之心哪！

眾：哈哈……（入座）

王公公：我說列位大人，你我今日既來賀婚，咱們大夥兒就該湊個熱鬧！

眾：哈哈……

王公公：好！平日各位大人辦理的是國家大事，今日可要大才小用了！

眾：……王公公吩咐！

王公公：我說兵部大人，您哪，就請差人，在這相府門前，站崗放哨！（兵部應）戶部大人，平日總管錢糧，如今這帳房是您的了！（戶部應）工部大人，親自差人懸燈結彩，布置花堂！（工部應）禮部，禮部……哈……（禮部應）這實相非您不可啦！刑部，今天辦喜事，用不著審官司。您哪，陪老太師喝酒吧！

刑 部：……哈哎，陪老太師喝酒！

王公公：好，陪老太師喝酒吧！

王公公：如今萬事俱備，只欠東風。老相國，別繃著啦，快把令婿請出來！跟大伙見個禮呀！

李仲欽：哦，是，是，是！（唱）冷汗津津透重衣，今朝方信後悔遲。

胡　進：請出令婿，大家也好賀喜呀！

眾　　：（唱）天公若能遂人意，從空降下好女婿！

家　院：（急上）啟稟相爺，胡知府求見！

李仲欽：（似未聞）啊？

家　院：胡知府求見。

李仲欽：（急迫）快……快請相見。

（胡知府微醉上。）

胡　進：哈哈，相府好熱鬧呀！擠滿了大小文武官員，都是與小姐賀婚來的！嘻嘻嘻。（看內）哎呀，徐太師、王公公他老人家也來了，（又看）啊，還有五部大臣也都在座。啊！：為何單單少了吏部尚書？哦，是了，定是他無有臉面前來，休要管他，我且進去！（擠）老相國、老太師、王公公各位大人在上，卑職西安府知府胡進有禮！

李仲欽：（急拉胡，旁白）胡知府你……你送來了！

胡　進：是……我……我送來了！

李仲欽：（驚）呀！你……你……你可是依照老夫書中之意送……送來的？

胡　進：這個自然，卑職焉敢違背老大人之命？

李仲欽：可是此物？（比頭）

胡　進：正是此物啊。（亦比頭）

李仲欽：你……你是怎樣把他送來的？

胡　進：他是大搖大擺走進來的。

李仲欽：（抓住胡進）如此說來，他是完完整整的一個人，還是，還是……

胡　進：自然是完完整整，不但未瘦一兩，反倒長肉數斤呢！

李仲欽：（怪笑）嘿嘿

胡　進：嘻嘻

李仲欽：啊？你莫非吃醉了酒……

胡　進：這……喜酒總是要吃的，只是適可而止。卑職我不曾醉呀！

李仲欽：老夫的書信可在？

胡　進：在在……（遞）

李仲欽：（略看，不覺渾身抖顫）哼！好，辦得好事，辦得

胡　進：好事！

胡　進：（大喜，逢迎）相爺之事，下官焉敢不盡心出力？一路之上，鞭炮聲不斷，鑼鼓響連天；就是欽差大臣，也不過如此。嘿嘿！到如今舉國上下，誰不知相國選婿，京城內外，哪個不曉小姐成婚？文武百官齊賀喜，當今萬歲賜御書。喏喏喏，這也是卑職的大功一件哪！

李仲欽：（怒極）呸！狗官！（胡進驚跪）

眾　　：……相國，起身！

李仲欽：（詫異，起身）相國，這是為何？

眾　　：（急拉胡進）好知府，不糊塗，會辦事，會辦事！

李仲欽：虧他親送小婿來京，一路之上殷勤侍候，（對眾）真是精明能幹得很哪！哈哈！是精明能幹得很哪！

王公公：你們瞧，老相爺挑了個稱心的女婿，連樂都不會樂了。

眾　　：（苦笑）哈哈！

徐太師：（乾笑）嘻嘻嘻！

胡　進：是啊，胡知府送姑爺上堂相見！

胡　進：是是！我就去請！（下）

李仲欽：不，不消……

（胡進拉薛玫庭上。）

胡　進：（乞求地）哎呀，姑爺！快些兒來吧！……那個白鬍鬚的，才是你老丈人，快快上前行個大禮，（推）快去吧！

薛玫庭：各位大人在上，晚生薛玫庭……

李仲欽：（不由自主地）呸，你這個逆……

薛玫庭：（對眾拱手）各位大人，晚生薛玫庭在那西安府，只因抱打不平……

李仲欽：逆……逆婿你……你竟敢這般時候才來！

王公公：哎！這有什麼要緊！不是來得正好嗎？

李仲欽：（急拉）賢婿，賢婿……快來拜見各位大人，這位

眾　　：免禮，免禮！這位……

李仲欽：是一表人材！

薛玫庭：只是這婚姻之事……

李仲欽：嗳，來遲一步，又待何妨……

徐太師：今當列位大人面前，晚生有話說明！

李仲欽：好了，好了！（輕聲）大家心照不宣，不要說了！啊，時已不早，賢婿陪同眾位大人花廳小坐，待老夫安排妥當，即便成禮！

薛玫庭：這……（欲言）

胡　進：是是是，請請請！

眾　：姑老爺請！（擁辭下）

李仲欽：（舒氣，拭汗）春草！

秋　花：（內）來了，來了！（上）相爺，什麼事呀？

李仲欽：我叫春草。

秋　花：春草秋花不是一樣嗎？

李仲欽：不一樣，快喊她前來！

（春草暗上。）

秋　花：春草，相爺喚你，沒我的事，我還是看熱鬧去囉！

（下）

春　草：相爺，這回您不著急了吧？

李仲欽：賤婢，你做的好事！（欲打）

伴　月：（見狀急攔）爹爹休得動怒，此事與春草無干。

李仲欽：（厲聲）無恥賤人，這回可趁了你的心願了！

伴　月：（正色）爹爹！女兒只為搭救公子，才修改書信。難道爹爹以怨報德、袖手旁觀不成麼？

春　草：相爺，如今文武百官俱來領宴，您可是進退兩難啦！

伴　月：待女兒去至大廳，請各位大人評理！

李仲欽：慢來，慢來……此事不可洩露，兒啊，快快打扮，速成婚禮，如若不然，為父豈有欺君之罪嗎？

李仲欽：哎！（唱）聖命煌煌欽賜婚，任他是假也是真，佳禮已成催合卺，為父只怕罪欺君。

春　草：做什麼？

李仲欽：春草，春草！

伴　月：爹爹之事，女兒不管！

春　草：小姐不管，我也不管！

伴　月：春草！（唱）錦上添花喜煞了人啊！

伴　月：春草！

春　草：我這

伴　月：（接唱）心底事瞞不過——

春　草：（唱）你這諸葛孔明！（伴月羞下）

春　草：（輕聲）這婚姻事哪？

李仲欽：哈哈哈，女兒她答應了。

伴　月：小姐答應了，姑爺那一關可不好過呢！

李仲欽：是啊，他若不允如何是好？

春　草：您放心，剛才我到了花廳，已經偷偷地跟姑爺說了……

李仲欽：（急問）你是怎樣講的？

……

春　草：我說「老夫不許他乘龍」啊！

李仲欽：哎呀，糟了！他是怎麼言講？

春　草：他說：看在小姐的情義，答應了！

李仲欽：唉，這就好了。姑爺人品出眾，文武雙全，今日招贅相府，老夫膝前有靠矣！

春　草：相爺您別高興，人家答應倒是答應了，可是一件……

李仲欽：哪一件？

春　草：就是不能招贅相府。

李仲欽：啊？卻是為何？

春　草：怕的是「首付京都來領賞」啊！

李仲欽：哼，若不招贅相府，老夫我……

春　草：怎麼樣？

李仲欽：是。——相爺有命，張燈掛彩，吹起鼓樂，請各位大人上堂觀禮！（興高彩烈地下）攪新人哪！

春　草：請相爺傳話吧！

李仲欽：（哭喪著臉）我也無有辦法呀！

大人上堂觀禮！

（鼓樂起。）

李仲欽：吩咐張燈結彩，吹起鼓樂，請各位大人上堂觀禮！

（徐太師、王公公、五部大臣及胡知府分上，賀喜。）

（春草扶伴月上，薛玫庭穿吉服上，交拜下。）

李仲欽：請各位大人花廳飲宴。

眾　　：叨擾了！

（徐太師、王公公、五部大臣下，樂止。）

胡　進：老大人，乘龍佳婿，入贅相府，這個半子之勞，多虧我……

李仲欽：（觸動心事，勃然大怒）狗官，與我滾！

（李一腳踢去，胡進跌倒。二人四目相對，各自垂頭。）

劇終

(二)西施歸越

羅懷臻編劇，一九八九年先由越劇演出，一九九二年由臺灣雅音小集改名《歸越情》以京劇形式演出。本書以《西施歸越——羅懷臻探索戲曲集》版本為依據，上海學林出版社，一九九○年。

本劇故事生發於中國春秋時吳越。

人物：西施、范蠡、句踐、西施母、吳優、東施、以及越將甲、乙、士兵、村民等。

第一場

（幕後伴唱：
春秋之際戰事多，
諸侯相伐興干戈。
前番越君尚稱霸，
今朝又叫吳王破。
你看那錦山繡水蒙煙瘴，
你聽這英男美女起悲歌。
只為著落魄的漢子要出頭，
便開了千古的佳人血淚河。）

（幕啟，晨霧迷濛，苧蘿村隱約可見。）

（一列兵擁越王句踐悄上，句踐示意警戒。越國大夫范蠡迎上。）

句　踐：范蠡大夫，西施母親可曾請來？

范　蠡：回稟大王，老人家即刻就到。

句　踐：可曾把詳情告知？

范　蠡：未曾告之。

句　踐：（點頭）請西施。

（一兵士應聲下。）

西　施：（內唱）一身使命難推諉，
（西施上，一乘華輦隨上。）

西　施：（接唱）西施捨身姑蘇行。
心竊怨淚暗淋痛楚難禁，
離鄉井別親人難捨分。

句　踐：啊，西施姑娘，孤王依從你的心願，臨行之前再與母親見上一面。這裡已是苧蘿村口，你看天色未曉，萬籟俱靜，稍時是否就在此話別，不要驚擾鄉親了吧？

（西施領首應允，留連顧盼。）

句　踐：看吧、西施姑娘，再用心看上一眼！

　　　　（唱）看一眼越國的青山越國的水，

　　　　　　這裡是生你養你的苧蘿村。

　　　　　　勿忘卻亡國的苦難亡國的恨，

　　　　　　勿忘卻故鄉的親鄰挨饑饉。

　　　　　　勿忘卻孤王的重託——

　　　　　　——用你的美貌拯救越國！

　　　　　　——把大越重興，

　　　　　　待來日孤為你樹碑立傳塑金身。

（西施欲哭無淚，深情地撫摩著湖邊的青石，范蠡不忍

睹視，悄悄別過臉去。）

句　踐：大夫，范蠡大夫！

范　蠡：（恍惚地）大王？

句　踐：西施姑娘就要走了，你不和她話別幾句嗎？

范　蠡：是，大王

（句踐下，范蠡緩緩上前，二人久久滯望，相對無語。）

范　蠡：（負疚地）西施，你就要走了……還有什麼話要對

　　　　范蠡說嗎？

西　施：（哀怨地）大夫……事到如今，我還有什麼話好說？

（轉身忍泣）

范　蠡：不，我知道你心裡有怨，你怨我！西施啊，你縱是

　　　　罵我幾聲，范蠡或許也要好受一些……

西　施：大夫啊！

　　　　（唱）我與你兩小無猜共長大，

　　　　　　一條溪水飲兩家。

　　　　　　你事越王伴君側，

　　　　　　我奉老母浣絲麻。

　　　　　　自幼相鄰又相愛，

　　　　　　只盼許字到君家。

　　　　　　想不到接我進京非婚嫁，

　　　　　　車馬送我去天涯。

　　　　　　大夫啊，難道說越國男兒盡戰死，

　　　　　　唯有西施一女娃？

范　蠡：吳王要美人，越王要復興，身為亡國之臣，怎能不

　　　　割捨私情？唉，天地之大，竟沒有第二個西施！西

　　　　施、西施、唯有西施……

西　施：大夫，你，太絕情了……

范　蠡：（觸及痛處）絕情……不！

　　　　（唱）妹妹呀……

　　　　　　捨情取義非願意，

范蠡：（大驚）不！我要你活著回來，活著回來！（搶奪）

西施：（為之所動）

范蠡：西施不歸，范蠡終生不娶！蒼天為證！（跪）

西施：（唱）怕的是此去吳宮身遭損，
　　　　西施何顏回故郡？

范蠡：（唱）大夫啊，越女也知亡國恨，
　　　　哪得無有報國心。
　　　　望大夫發憤圖強免傷懷，
　　　　吳王前拚一死不辱女兒身。（拔示髮簪）
　　　　我要用它刺穿夫差的胸膛！

西施：大夫！

西施：他年生還報終生。
　　　　此番負卿卿恕我，
　　　　夢裡相逢訴離情。
　　　　西施呀，但願天涯常相思，
　　　　再難聞妹妹桑林含羞聲。
　　　　從今後，再難見西施帶笑浣紗歸，
　　　　恨切切吳王奪走我心上人。
　　　　眼睜睜連心的紅繩霎時斷，
　　　　君命既出難抗爭。

句踐：（句踐上，順手接住髮簪，西施茫然若失。）
　　　　姑娘，用你的美貌殺敵，西施茫然若失。）
　　　　（西施盲母摸索上。）

句踐：姑娘，用你的美貌殺敵，將比髮簪鋒利萬分！

西施母：女兒在哪裡？女兒！

西施：母親—

西施母：兒啊，大夫適才吞吞吐吐，說女兒就要遠離家鄉，去為國家做一椿大事，娘不明白！

句踐：（欲制止）姑娘！

西施：母親，大王他……要女兒出使吳國！

句踐：（一驚）去吳國，做……什麼？

西施母：（已有所悟）天哪……

西施：（屈辱地）母親，我—

西施母：不！兒啊，你說，你說呀！

范蠡：伯母不要問了！

句踐：老人家，那吳王殺我百姓，毀我家園，與我們越國不共戴天哪！

西施母：大王不要說了！我懂……兒啊，娘知道王命難違，不去是不行的……可是，你父兄都為大王戰死了，娘身邊就剩下你一個女兒，叫娘怎忍割捨？

西施：（痛心地）母親……

西施母：兒啊……

（母女相抱痛泣。）

句　踐：老人家衣食冷暖，自有孤王照應，姑娘放心！唉，越國雖然敗了，可是，只要人心不死，何愁沒有復興之日！

（雞啼。）

句　踐：天已破曉，西施姑娘，就請登程吧？

西施母：兒啊，記住娘的話，無論經歷多少磨難，都要活著回來。

句　踐：姑娘，不能再耽擱了！

西　施：母親，恕兒不孝……（磕別）

（西施隱忍著萬般痛楚，緩緩移步。）

（西施轉身掩淚，句踐也拭著眼睛。）

（范蠡轉身掩淚，句踐也拭著眼睛。）

（伴唱：情難捨意難離心相繫，

頭難轉步難移相聚何期？）

句　踐：（蓦地跪倒，聲淚俱下）天哪！睜開眼睛看著吧，越國的亡君句踐長跪於地，送我們的女兒出征了！

（暗場。）

第二場

（月懸中天。）

（幕後伴唱：

館娃宮裡縱歌舞，

會稽田間忙耕藉。

獨有明月兩相照，

吳國宮殿越國山。

……）

（天幕上，轉著血紅的光；句踐操犁上，犁柄上晃著膽。）

（低昂的哞鳴裡，句踐操犁上，犁柄上晃著膽。）

（焚塌的姑蘇臺下，屍體枕藉。范蠡披氅杖戟，揮兵過場。）

（哞鳴揚起，笑聲蕩開——漸化為吶喊、拚殺的聲響。）

（光影中，西施在轉、在「笑」……）

（吳優逃上，裝死倒地。）

越將甲：（句踐闊步上，昂首四顧，越將甲迎上。）大王，生擒吳王夫差，聽候處置。

句　踐：（稍一躊躇）殺！

越將甲：百餘朝臣，如何發落？

句　踐：殺！

越將甲：八萬降兵？

句踐：殺！殺！殺！

越將乙：領旨！（下）

越將甲：（上）且稟大王，吳宮嬌娃財寶，不計其數。

句踐：統統運回越國！

越將乙：是！（下）

（范蠡尋上。）

句踐：大夫，西施可有下落？

范蠡：四處查找，尚無下落！

句踐：姑蘇臺沖天大火，想是已殉難了！

范蠡：（痛心地）西施……

句踐：大夫，建功立業，難免流血犧牲，西施以身殉國，死得其所。望大夫節制悲痛！

范蠡：西施有功於國，卻死得無聲無息，思及於此，怎不肝腸寸斷！

句踐：孤王又何嘗不是？曉諭三軍，尋找西施，縱是一具殘骸，也要迎回越國！

（四處響起呼喚「西施——」的聲音，此起彼伏。）

（句踐、范蠡亦尋喚下。）

（呼聲漸遠，歸於寂靜。）

（伴唱：一聲聲轟鳴，一陣血腥，
頭暈目眩紅殷殷……）

（血泊中，西施緩緩立起，驚恐四顧。）

（伴唱：昏迷中記不起由來事，
驚嚇裡辨不明眼前景。）

西施：我這是在哪裡呀？

（吳優悄悄坐起。一臉血污，眨巴著眼睛打量西施。）

（唱）為什麼滿目流血？
為什麼遍地屍橫？

（西施猛見吳優，大驚欲逃。）

吳優：娘娘不要怕，我是吳優呀！（上前挽扶她）

西施：（驚魂甫定）吳優？你沒有死？

吳優：吳優生來命大，不知道死是什麼！

西施：我這是怎麼了？

吳優：娘娘瘋了！

西施：我瘋啦？

吳優：越兵攻入城來，姑蘇臺大火彌天，娘娘生死不管，往下一跳！不跟瘋了一般？

西施：大王呢？

吳優：娘娘問哪個大王？

西施：（茫然）我不知道……

吳優：吳國的大王，娘娘伺候過的夫君，他──赴宴去了！

西施：（不解地）赴宴？

吳優：是的，娘娘，大王到閻王殿赴宴去了！

西施：他死了……夫差死了！

吳優：（異樣地）不是死，是駕崩！

西施：（認真地）他死了，是駕崩！

吳優：越國勝了？我們勝了？

西施：對，娘娘勝了！想不到娘娘是越王的奸細，佩服，佩服！

吳優：越國乃是傾國傾城的功臣！

西施：功臣？我可以回去了？

吳優：娘娘，娘娘的事情做完了！

西施：（咀嚼著）奸細……

吳優：對，娘娘的事情做完了！

西施：（突然興奮起來）我可以回去了！回去了！回去了！回去了

──

（唱）盼日出，盼天明，
盼穿了雙眼盼碎了心，
今日裡越國大軍攻破城，
終盼得生還故鄉見親人。
我要回去了！回去了！回去了──（不留神踩著屍體，驚泣）

吳優：娘娘怎麼哭了？

西施：我說不清楚……

吳優：（突然豎起耳朵）娘娘，聽！

（呼喚「西施」聲漸近。）

吳優：越國大夫范蠡的聲音！

西施：（怦然一驚）大夫！他在哪裡！他在哪裡！大夫──

（西施四處尋找，步履跌撞。）

吳優：（突然高叫）娘娘小心！

西施：（一怔）怎麼？

吳優：（小心翼翼地扶著她）娘娘忘了，肚皮裡有孩子！

西施：（大驚失色）啊！（一陣噁心，痛苦難支，旋捶擊腹部）

吳優：（勸阻）娘娘原是身不由己，何苦再糟蹋自己？其實娘娘只要找個地方避一避，不聲不響地把孩子生下來了，也就萬事大吉了。

西施：不，我要回去！我要回去！

吳優：唉，娘娘，其實像你我這樣的人，伺候誰不都是一樣，何必牽牽掛掛呢？楚國，秦國，哪裡不好去？反正都是陪著人家玩兒！

西施：不！我是越國的女兒，越國的西施！我愛越國，我

愛大夫！我為越國而來，理當回到親人中去！

吳　優：你看，他們來了！

（范蠡奔上，吳優躲避窺探。）

（西施用力推開吳優，展開雙臂——）

（靜場。）

范　蠡：（一怔）西施？

西　施：（木雕似的）大夫……

范　蠡：（驚喜）西施！

西　施：（撲向他）大夫——

（二人深情打量。）

（伴唱：只道今生成永訣，
　　　　重逢疑是在夢中。
　　　　是悲是喜難分辨，
　　　　聽由熱淚徑自湧。）

范　蠡：妹妹！

西　施：大夫！

（西施哭泣在范蠡懷中。句踐上。）

句　踐：西施姑娘嗎？

西　施：大王！

句　踐：啊，姑娘，幾年不見，還是這般嬌媚，這般迷人，難怪大夫牽腸掛肚，耿耿於心啊！哈哈……好了，總算破鏡重圓了，歸國之後，孤王要親自為你們舉行婚典！

范　蠡：謝大王！

西　施：不，大夫，我……

范　蠡：怎麼？

西　施：（矛盾地）我，我想……（作嘔）

范　蠡：莫非病了？

西　施：（突然）大夫，你看我還是從前的西施嗎？

范　蠡：（有所察）這是何意？

西　施：只怕大夫心中的西施已經死了……（心酸）

范　蠡：（微微一怔）不，西施，范蠡只知道你是為了越國，為了大王和百姓，出使了吳宮！別的，一概不知，也不想知道！

句　踐：（也感窘迫）是啊，姑娘乃以身報國嘛！難道我們君臣會為此厭棄你？多慮，多慮了！

范　蠡：（激動地）妹妹你看，姑蘇臺燒了，夫差死了，越國打勝了，一切都過去了，我們又可以無憂無慮地生活了！

西　施：（唱）妹妹啊！

句踐：姑娘！

　　一番生離死別後，
　　相愛再從頭。
　　我與你夕陽暉下陌上走，
　　漁歌聲中蕩輕舟。
　　琴瑟相偕永作伴，
　　不離不棄共白頭。

范蠡：（唱）
　　且忘憂，舊恥新仇一筆勾，
　　看今朝，乾坤翻轉水倒流。
　　慼西施，捨身報國奇功建，
　　迎功臣，孤王為你締鸞儔。

句踐：西施，我們回去吧！

范蠡：姑娘，回去吧！

眾兵士：回去吧！

西施：回去……（感動不已）

句踐：（唱）
　　聲聲呼喚西施歸，
　　湍湍暖流湧心扉。
　　多少苦，多少悲，
　　一剎時化作雲煙飛。
　　大王啊，但願從此息兵戈，

（吳優突然鑽了出來。）

永不見壯士流血離人淚。

吳優：恭喜大王，賀喜大王！

句踐：你是何人？

吳優：（調皮地）天地之精，萬物之靈，日月所化，水火
　　所生，嘻嘻，大王，我乃是一個人！

句踐：你是什麼人？

吳優：我嘛，上連著天，下接著地；論說前朝三皇，調笑
　　後代五帝；諸侯面前任戲耍，天子殿上敢放屁！

（果然一串響屁，逗得場上大樂。）

句踐：你是夫差的玩偶？

吳優：從前伺候吳王，如今歸越王你了！

（吳優賣乖地貓在句踐腳下，句踐一抬腿，吳優就勢一
溜滾翻。）

句踐：倒也逗人喜歡！

吳優：邀主人歡心，是奴才的看家本領！

句踐：好，隨孤王一同回國！

吳優：大王萬萬歲！

句踐：（登高）傳孤王令，儀仗前導，將校簇擁，一路鳴
　　號擊鼓，迎接西施歸越！

（應聲漫起，雄壯威嚴。）

（吳優覷著西施，驀地起了個寒噤。）

（暗場。）

第三場

（越宮殿，幕內響著盛宴的喧譁。）

（句踐獨步上，吳優跟上。）

句踐：（唱）慶功宴，滿朝文武把西施敬，
一杯杯，一盞盡往來不停。
高踞首席人相忘，
莫名氣惱襲上心。

（句踐步履不穩，吳優乖覺地趴下去，以背代座。）

奇怪，怎麼未過三巡，就有些不能勝了？

吳優：句踐，你聽到些什麼？

句踐：大王，奴才沒有聽到什麼？

吳優：朝中百官沒有什麼議論嗎？

句踐：沒有啊！大王，大家都在喝酒，你倒好，
一個人溜出來害疑心病！

吳優：（想了想）

句踐：吳優，你雖是個弄臣，可也算是見多識廣，依你看，
是誰救了越國？

吳優：自然是大王囉！

句踐：孤王稱得上是個英雄？

吳優：（認真地）稱得，稱不得也稱得！

句踐：這算什麼話？

吳優：大王臥薪嘗膽，操犁親種，派美女禍吳就稱不起英雄了，頂多跟奴才一樣，算個小小的弄臣！

句踐：（怒起）啊！大膽吳優，竟敢戲謔孤王！（拔劍欲砍）

吳優：哎呀！大王，殺了吳優，大王貴為國君，何用親自動手？
（吳優不由分說，接過劍橫在脖子上，突然停住。）
大王且慢！大王怎麼尋開心呢？依奴才之意，還是饒了他吧？

句踐：（收回劍）去吧，去吧！

吳優：（走至一邊）這個句踐，比夫差還難伺候！（欲下，突轉）哦，大王，奴才想起來一句話！

句踐：什麼話？

吳優：桌子下聽到的，怕大王聽了不高興。

句　踐：說吧！

吳　優：（詭祕地）有位使臣說，大王頭上戴的不是王冠，是頂綠帽子！

句　踐：（大怒）滾！（猛踹一腳）
（吳優就勢一骨碌滾下。）

句　踐：（羞臊地）難道我句踐是靠了女色復國？笑話，笑話！

（唱）無名怒火心頭起，
　　　一股熱血臉上湧。
　　　噩夢醒來又重溫，
　　　往事不堪回首中。
　　　想當初被虜異國當人質，
　　　石屋餵馬在吳宮。
　　　無奈何嘗糞試病誆信寵，
　　　無奈何與那田夫莊婦同耕種。
　　　背負炎日，面朝黃土，
　　　草屨麻衫，委屈負重。
　　　大丈夫忍辱蜷伏深遠慮，
　　　歷艱辛，運奇謀，臥薪嘗膽暗藏劍鋒。
　　　大略宏才誰堪比，

我是那柔中鋼，射天弓，一代天驕，救世英雄。
也怪我張揚西施濫吹捧，
自家戳破了自家的膿。
西施一朝稱功勛，
臥薪嘗膽抵何用？
遣使美色成國恥，
教人貽笑我技窮。
猛然間臉發燒，心慌恐，
豈能再表女兒功。
荒唐盛宴須收場，
遭送西施出越宮。
想當初苧蘿村頭長相送，
路旁跪伏拜釵裙。
臨行許下多少願，
豈能一旦負初衷？
棄施崇施均有礙。
此時彼時勢不同。
句踐啊句踐，怎麼一下變得脆弱起來了？
更有那范蠡仍把舊情鍾，

（幕內傳來西施「咯咯」的笑聲。句踐頓呈厭色，欲下又止，背向一側。）

西　施：（內唱）往日裡只把思情託飛雁——
（西施蓬頭跣足，醉態笑上。）

西　施：（接唱）今朝歸來心歡欣。
君臣們捧杯舉盞頻相邀，
償付我數年淒苦與艱辛。
我回來了！我回來了！西施回來了——
我好似破籠歡飛金絲鳥，
我好似病樹枯藤又逢春。
（越將甲、乙大醉，舉杯逐上。）

二　將：（推擋著）你們要我歌舞！我就歌舞！要我脫鞋，
我就脫、脫鞋……酒，不能再喝！再喝就要失態了
……（早已失態）

越將甲：不喝？那就讓弟兄們香香面孔！啊？哈哈……

越將乙：對，親一下！

西　施：（甩開）胡說！

越將甲：怎麼？吳王親得，弟兄們倒親不得？嗯？哈哈……

（越將甲湊上去，西施揚起一記耳光。）

越將甲：（打愣）你……

西　施：（痛快淋漓地）哈哈……

越將甲：（惱）好哇，弟兄們出生入死，流血犧牲！你不
陪夫差玩玩，倒成了大功臣！來，喝！不喝老子宰
了你！

句　踐：（大喝）放肆！
（三人同時怔住，西施恍若夢醒。）

西　施：天哪！我怎麼醉成這副樣子了？

句　踐：姑娘受驚了！
（二將扭住西施灌酒，句踐一邊早已按捺不住。）

西　施：（窘）大王……

句　踐：窘大夫的未婚妻嗎？

二　將：（大驚）啊？

句　踐：太放蕩了！來人，砍了！

二　將：（緊張）大王……

句　踐：你二人竟敢當著孤王戲辱功臣！難道不知西施乃范
蠡大夫的未婚妻嗎？

二　將：（酒意全消）大王饒命！

西　施：二位將軍戰功卓著，請大王寬恕！

句踐：還不向姑娘陪罪？

二將：末將無禮，姑娘恕罪！

二將：末將無禮，姑娘恕罪！

西施：二位將軍言重了！

句踐：快滾！

二將：是，大王！（退下）

句踐：啊，姑娘，孤王帳下多為武夫，失當之處，還望包涵！嗳，姑娘屈辱數載，如今回到故國，理當縱情歡愉嘛！不必多慮，啊？

西施：不，大王，是西施失禮了！

西施：（頗感知遇）謝大王！

句踐：（風趣地）哦，大夫來了，孤王在此多有不便，孤王告辭，告辭！（笑下）

范蠡：（內）西施！

范蠡：（范蠡拾著鞋子上。）西施，你怎麼鬧到殿上來了？看你，蓬頭跣足，瘋瘋癲癲，叫眾將看在眼裡，多有不美？快把鞋子穿上！

西施：大夫，你不知道我心裡有多麼高興！多少個日夜盼著今天，總算……（十分舒展）

范蠡：那也該有所節制，懂得自重嘛！

西施：（異樣地體味著）節制？自重？大夫你這是何意？

范蠡：哦，妹妹，我是怕你興奮過度，傷了身體呀！

西施：（湧出許多感慨）大夫！
　　（唱）多少回極目登高望家鄉，
　　　　多少回淚眼仰看燕南歸；
　　　　多少回低眉含憤忍凌辱，
　　　　多少回強作歡樂在宮闈。
　　　　胸中憋著多少淚，
　　　　始至今日縱情揮。

范蠡：我——

西施：（急止）不要說了！從前的事情還是忘記了吧！

范蠡：多少屈辱，多少怨恨，大夫，我怎麼能忘記了？

西施：（揮著手）忘了，忘了，忘得愈乾淨愈好！如今，吳王死了，你也回來了，一切都過去了！再提它，只是空生煩惱！忘了，忘了！

范蠡：（想想）對，忘了！一切都過去了！在自己的國家裡，在心愛的人身旁，我還憂慮什麼？我自由！我——

（西施任性地把腳伸過去，范蠡四周看看，無奈地蹲下身去。）

范蠡：西施，西施！你也太放浪了！

（舞蹈起來）

快樂哦──

范蠡：妹妹，你當有所約束才是啊！

西施：（驚）什麼？大夫，你在說什麼？

范蠡：啊？大王尚且縱我歡愉，你卻說我放浪……

西施：大王那是說說，要知道今日非同以往，越國不比吳宮，回國以後，一哀一樂都要有個尺度，而且，你我就要結為夫婦，為大夫者，又當處處為人典範，你這樣瘋瘋癲癲，讓人看了成何體統？你可不能把吳國的那一套再帶回來喲？好了，好了，其實，也沒有什麼。

西施：大夫，不要說了！我懂了……（欲去）

范蠡：你要到哪裡去？

西施：我，回芋蘿村！

范蠡：嗳呀，看你，大夫就要為我們舉行婚典，你怎麼能說走就走呢？

西施：婚典？不，我還是回去！

（唱）山村裡來山村裡歸，
還是我素裙淡妝村姑態。
泛舟戲水多自在，

范蠡：人情溫暖少是非。
委屈有人解，
痛楚有人慰。
縱有難言之隱怕出口，
也有我慈愛的老母體貼撫愛。

范蠡：你看看！我就知道一句話惹翻了你，西施啊西施，你怎麼一下變得多心起來了？好了，算我沒說！其實──好，不說了！

西施：不，大夫，不是西施多心，只因歸來之後，大夫總是反反覆覆，叫西施道也不是，那也不是，我真怕，萬一──還不如離開大夫的好。

范蠡：唉！都是我不好，胡思亂想的，其實也沒有什麼嘛！

西施：（敏感地）大夫想些什麼？

范蠡：我也說不清楚。

西施：怎麼說不清楚？

范蠡：總之，越國勝利以後，心裡很有些疲倦，又彷彿丟失了些什麼。

西施：大夫丟失了什麼？

范蠡：嗳，你可不要多心啊！我若對你三心二意，天地是不會容的！

西　施：大夫是心裡話嗎？

范　蠡：當然！你還不信？唉，妹妹呀！

　　　（唱）此心敢同日月比，

　　　　　一片真情可對天。

　　　　　怎能忘自幼同跨一竹馬；

　　　　　怎能忘林間戲耍手相牽；

　　　　　怎能忘苧蘿村前惜別時；

　　　　　怎能忘一番番長夜苦熬煎？

　　　　　只恨當初無高策，

　　　　　心頭喋血到今天，

　　　　　總算是等到春暖燕歸來，

　　　　　扯斷的紅繩又重牽。

西　施：大夫啊！

　　　（唱）西施何忍離君去，

　　　　　空負你似海一般深深情？

　　　　　只是我天生養就無羈性，

　　　　　閃失中恐累你錦繡前程。

　　　　　我——（仍難啟齒）

范　蠡：還有什麼？

西　施：（猶豫著）我……

當代戲曲

范　蠡：說吧，有什麼話都說出來，免得悶在心裡，日後總是礒礒絆絆！

西　施：（唱）有件事幾次欲說難出唇，

　　　　　說出來又恐怕傷透你心。

范　蠡：那你也太小看我了！我知道，你無非是怕在吳宮失了貞操，范蠡會厭棄你，其實，那又有什麼？那是為了挽救國家嘛！我范蠡豈是那種患得患失的小人？（豁達地）怎麼樣？我依然愛你、疼你，而且還要娶你為妻！妹妹，你我自小在一起長大，難道你還不了解范蠡？只要為了越國，是沒有什麼不可以將就的！好，你說吧！我聽著。

（西施為范蠡真情所動，終於鼓足勇氣。）

西　施：大夫，我是帶了身孕回來的！

范　蠡：（猝不及防）什麼？

西　施：我……懷孕了！

范　蠡：（大驚欲厥）啊！

西　施：（扶著他）大夫，你怎麼了？大夫，我可是為了越國，為了大王，為了大夫你呀！是你們要我出去，

范　蠡：（本能地一把推開）別碰我！

　　　　我本不願——

三五八

西　施：（畏怯地）大夫，你莫非嫌棄西施？

范　蠡：別說了，別說了！求求你……天哪！

　　　　（唱）千支利箭剎時射，

　　　　箭箭擊中我的心。

　　　　我是個頂天立地的奇男子，

　　　　怎承受這徹骨的恥痛撕碎了的情。

　　　　少小年華多純淨，

　　　　昔時的西施何處尋，

　　　　她本是清潔如玉體，

　　　　今成了含辱懷恨身。

　　　　一往一來都是情。

　　　　當年的溫馨哪裡去，

　　　　我不能與那夫差同歡共一人，

　　　　（接唱）我不能一忍再忍復再忍，

　　　　婚典？……哈哈……

西　施：（異常冷靜地）大夫可曾為我想過？

　　　　西施呀西施，我不能與你成婚，不能！望你體諒於我！

　　　　（唱）我本是無憂無慮浣紗女，

　　　　大路迢迢何處往，

　　　　一面是君國大業待支撐。

　　　　我本是無疵無瑕清白身。

　　　　此身應向哪方行？

范　蠡：（唱）她一腔哀怨詰范蠡，

　　　　何人還我女兒身？

　　　　大夫啊，西施清白誰斷送？

　　　　悔不當初從君命。

　　　　早知今日遭厭棄，

　　　　悔不該拖回這污淖身子破碎心。

　　　　我本想破吳之日尋自盡，

　　　　孽海中掙扎了幾冬春。

　　　　心中有怨難推諉，

　　　　你要我捐了容顏換太平。

　　　　為復國大王遣我姑蘇行，

　　　　我滿心羞愧對故人。

　　　　也是我救國無有回天計，

　　　　無辜用她作犧牲。

　　　　她身心兩憔悴，

　　　　我去歸皆傷情。

　　　　一面是病體憂心盼撫慰，

（范蠡注視西施，猶豫……，西施忽然嘔吐，范蠡猛地扭過頭去。）

西施：大夫，我的心快要碎了……（撲上去）

（范蠡閃身避讓，西施撲倒在地，她怔怔地爬起來，突然抽出范蠡的佩劍，即向腹部刺去——）

范蠡：（用力搶過）噯呀，你這又是幹什麼！

（西施絕望地倒在地上抽泣。）

范蠡：（厭煩地）不要哭了！讓人看見，我還有何臉面做人？

（吳優不知從哪裡冒出來。）

吳優：（咳嗽）有人來了！

范蠡：（大驚）啊！吳優，你在偷聽？

吳優：（裝傻）聽什麼？吳優？奴才什麼也沒聽見。

范蠡：（挺出劍）賣乖的弄臣！

西施：（制止）大夫！

吳優：（靈活地閃避著）賣乖賣乖，無是無非；裝貓變狗，快活自在；改朝換代當兒戲，功名利祿想得開……

范蠡：我殺了你！

吳優：慢來！你看誰來了？

（范蠡沿指看去，大驚收劍。）

吳優：嘻嘻，大王來了！（狡點一笑，往另一方向踅下）

范蠡：（緊張）啊，西施，懷孕之事還有何人知曉？

西施：（楞楞地搖了搖頭）……

范蠡：此事萬不可泄漏出去，若被大王知道，恐怕性命難保！懂嗎？也罷，你且先回苧蘿村暫避一時，待分娩之後，再作道理。快，馬上收拾，我派人送你！

西施：大夫，不用了，我自己回去！（欲下）

范蠡：（突然）回來！

（西施驀然停住腳。）

范蠡：（嚴肅地）記住！這是吳王的後代，越國的禍根，一旦生下，立即弄死，你可再不要惹是生非了！去吧！

（西施頭也不回地衝下，范蠡似覺不忍，緊趕一步。）

范蠡：珍重……

句踐：（上）大夫，西施呢？

范蠡：（掩飾）哦，她走了。

句踐：走了？

范蠡：臣派人將她送回苧蘿村了。

句踐：這是何意？莫非有誰得罪她了？

范蠡：西施離鄉日久，思母心切，故爾行色匆匆，未及向

吳優：大王請行，遠望寬諒！

句踐：哪裡？人之常情嘛！待過數日，孤王派人接回京都，論功行賞，也就是了！

范蠡：西施出使數載，身心交瘁，大王，就讓她清靜一段時日吧？

句踐：大夫期盼佳人，好不容易熬到今天，只怕大夫按捺不住吧？啊？

范蠡：（尷尬一笑）來日方長嘛！再說，越國剛剛獲勝，百業待舉，臣豈可以一己私情，怠慢了政事！

句踐：大夫公而忘私，堪為師表！

范蠡：朝中事務，尚待料理，容臣告退！

句踐：請！

（范蠡下，句踐起疑沉思，忽然一聲轟響，句踐大驚。）

句踐：什麼聲音？

吳優：（勾著頭）禮炮！

句踐：禮炮？

吳優：（一時不解）什麼禮炮？

句踐：大王為西施慶功的禮炮！

吳優：（恍然）噢！

句踐：（突然）不要放了！

（持續的炮響，句踐漸顯不安。）

吳優：神經過敏！

句踐：吳優，你說什麼？

吳優：（裝傻）奴才連個屁也沒放！大王。

句踐：（自語）奇怪……

（唱）西施突然返苧蘿，

范蠡言辭閃爍多。

為什麼婚禮未辦先散夥，

其中隱情費揣摩。

人心不測須防範；

大意吳王是前科。

來人！

（越將甲、乙上。）

句踐：率一支精兵進駐苧蘿村，用心保護西施！

二將：（不解地）……是！

吳優：西施啊西施，越王又在打你的主意了！

（暗場。）

第四場

（又是苧蘿村頭，已是美不勝收。瀑布下，眾村姑嬌態

軟語，浣紗欲歸。一側，東施悵然遠眺。）

（村男甲、乙背簍上。）

（伴唱：苧蘿村頭景色美，

何人寂寞懨懨看，

不見村姑不嫵媚。

娥眉緊蹙盼娥眉？）

村姑甲：（走過來）東施姐姐，又在想念西施？

東　施：唉，西施妹妹一走幾年，怎麼連個信也沒有？

村姑甲：這幾天村裡頗多傳聞，說西施當了大功臣，不知道

是真是假？

東　施：不會，不會的！

村姑乙：興許跟在大夫身邊，忘了姐妹們？

東　施：西施自小柔弱，連見到一隻死鳥都會傷心，她怎麼

會當上功臣？

村男甲：姐妹們沒有聽到外面是怎樣議論西施的嗎？

（眾村女好奇地湊過來。）

村男甲：外面說，西施是到吳國給夫差當小老婆，哎，丟死

人了！

村男乙：聽說道是大王和大夫定的計，他們要西施哄著吳王

玩，這樣才能復國。

東　施：你們不要相信外面人瞎說！西施是我們的姐妹，她

怎麼會伺候吳王？

村男甲：外面人還說，苧蘿村的姑娘是尤物，尤物……你

們懂嗎？就是專會哄男人的壞女人！

東　施：不許你糟蹋村裡的姐妹！

村男乙：（息事寧人）我們也是聽說的，反正西施不是尋常

的人，誰知道會給村裡帶來什麼災難？好了，我們

採菱去吧。

（眾村姑驚恐地看過去，旋緊張後退，最後一哄而散。）

村姑乙：（突然）看，她來了！

（眾村姑交頭接耳，惶惶不安。）

（村男甲、乙下。）

（東施稍一猶豫，亦下。）

西　施：（內唱）一腔怨苦向誰訴——　（上）

孤伶伶踩上回鄉路。

當年使吳是越娃，

今日歸越成吳婦。

望家鄉山水依舊美如圖，

嘆遊子滿心傷痕遍體污。

生死聚散難自主，

為什麼去也哭，來也哭？

（西施照水顧影，頓起悲涼。）

（伴唱：含垢忍辱所為何，

為什麼只剩破碎心一顆？）

（西施俯身掬水，忘情吮吸，東施窺上。）

東　施：（突叫）不要亂動！

西　施：（一驚）是東施姐姐，姐姐一向可好？（親切地走
上去）

東　施：（厲聲）站住！

東　施：（背著手）你身子不乾淨！你——髒！（欲下）

西　施：姐姐的話，是何意思？

西　施：（稍緩）姐姐怎麼了？

（西施幾欲栽倒，東施回頭緊張地看著她。）

東　施：（不解地）姐姐怎麼了？

東　施：我問你，你這幾年到哪裡去了？

西　施：我——在吳國。

東　施：做什麼？

西　施：這怎麼說得清楚。

東　施：說不清楚？我代你說！

西　施：這怎麼說得清楚？我代你說！

　　　　（唱）你在吳國當寵姬，
　　　　伺候那毀我家園的大仇人。
　　　　為復國，鄉親們受了多少苦，
　　　　多少人累死在壟間肩上還勒著牽犁的繩。
　　　　可恨你，撇下了故鄉，撇下了親人，
　　　　在那吳王宮裡混光陰，
　　　　看著我滿手的老繭你羞不羞，
　　　　還有何臉面回苧蘿村！（轉身欲下）

西　施：姐姐慢走，你聽我說……

（西施氣喘吁吁，東施止步，似覺不忍。）

西　施：姐姐！
　　　　（唱）我情願織一千錠苧紗，伐十萬擔柴薪；
　　　　我情願填乾了五湖，挖平了九嶺；
　　　　我情願火海裡燒，地獄中焚；
　　　　我情願刀砍斧劈受酷刑。
　　　　為復國，姐妹們吃盡萬分苦，
　　　　我比萬分苦萬分。

東　施：那你為什麼要出去？

西　施：（接唱）迷夫差，亂宮庭，
　　　　大王他令我以身禍吳報國恩。

東　施：果然是大王定的美人計！

西　施：（接唱）姐姐呀，似這般使命誰堪領？
哪一家姐妹肯應承？
吳人恨我我無怨，
親人嫌棄痛碎心。

東　施：（忽然想到）想不到大王會出這樣的壞主意！妹妹，
只因我誤聽傳言，錯怪了你，我——

西　施：嗳，大夫他怎麼捨得下你？莫非——

東　施：（一甩手）算了！妹妹，就當被蠍子咬了一口，反
正你回來了，一切都和從前一樣！妹妹看，你母親
來了！

西　施：（急切地）母親在哪裡？母親在哪裡——（砰然跪
倒）

（暗場。）

（唱）母親啊……

母親！

第五場

（數月後。）

（竹籬深處，山裡人家。）

（西施母拄杖踽行，買藥而歸。）

（一列兵巡邏過場。）

西施母：（唱）女兒歸來數月整，
深居家中少出門。
村裡村外閒言起，
欲排眾毀難說清。
無眼難見兒落淚，
有心聽兒忍泣聲。
問病只道心口痛，
怕只怕另有病情瞞娘親。
愈思愈疑愈驚恐，
事關重大莫輕心。

東　施：（上）西婆，又去買藥了？

西施母：是東施嗎？

東　施：不就是從前的病，心口疼嘛！（關照）啊，西婆，
村裡人多嘴雜，又有駐兵，你可千萬不要把實情透
出去呀！我一會兒來看妹妹！（下）

西施母：實情？實情是什麼……（忽有所悟）

（唱）莫非是前番痛楚今還在，

一胎遺恨帶回來？
兒把這難言之苦強掩蓋，
怕的是刺痛娘心惹娘傷悲。
生養孽子事重大，
一旦外揚招禍災，
急忙忙一路跌撞往回奔——（圓場）

（越兵巡邏過場。）

（西施家，西施母喚上，西施迎出，西施母欲親近，西施避開。）

西施母：兒啊！
　　　　（接唱）為何怕近娘的懷？
　　　　兒啊，來，讓娘親一親！

西　施：（躲閃著）母親，不要這樣！

西施母：記得兒從前在家，總愛和母親偎在一起，如今為何卻避著娘呢？

西　施：（矛盾地）我……

西施母：兒莫非有什麼難言之隱麼？

西　施：不，母親，兒不方便。

西施母：怎麼不方便？

西　施：兒——髒！

西施母：兒啊！

西施母：髒？

西　施：母親不要多心，兒只是有些不舒服，就會好的。

西施母：兒究竟是什麼病呀？

西　施：兒的病，娘知道。

西施母：娘不知道。

西　施：娘知道的嘛！

西施母：（認真地）娘確實不知道啊！

西　施：（伴裝撒嬌）娘知道的嘛！

西施母：心口痛？

西　施：母親，兒不是心口痛嘛！

西　施：母親！
　　　　（唱）女兒自小患心疼，
　　　　常把雙手捧住心。
　　　　近日來，舊病復發痛得緊，
　　　　多虧娘延醫求藥漸覺輕。
　　　　母親啊，兒身有恙娘辛苦，
　　　　兒只願早日痊癒慰娘親。
　　　　到那時舊患新傷一齊好，
　　　　我讓娘親，伴娘寢，我與娘生生死死不離分。

西施母：等等！（傾出陶罐中的藥包）兒啊，你既是犯了心

病，卻為何把藥都藏起來？兒到底有何心事，難道
連娘也不能說嗎？

西　施：我——母親，求你老人家不要再問了！（抽泣）

西施母：兒啊！

　　（唱）你有病，你有苦，
　　　　　為何不向母親訴？
　　　　　娘生你養你多少年，
　　　　　你叫我，怎能懵裡懵懂裝糊塗。
　　　　　想從前，一家四口多和睦，
　　　　　兒有心事對娘吐，
　　　　　娘有哀愁兒先哭。
　　　　　恨只恨，戰火引來一場禍，
　　　　　你父兄戰死，兒含忍辱去吳國。
　　　　　從此後笑語安寧不復有，
　　　　　兒歸來好似變了人一個。
　　　　　終日裡悶聲不響話不說，
　　　　　我是提心弔膽受折磨。
　　　　　出門閒話刺心窩，
　　　　　回家心如隔天河，
　　　　　我盼兒倚得門檻破，

生兒養兒圖什麼？
如今是親生女兒難相近，
我活在世上，還有什麼意思？
兒啊，你叫娘孤孤淒淒怎麼過？
我，我還是死了吧！（痛泣）

西　施：母親——

　　（唱）恕兒不孝……（雙膝向前，痛不欲生）
　　　　　老人淚，慈母心，
　　　　　點點滴滴都是情。
　　　　　母親啊，你為何淚水總不斷，
　　　　　兒從小揹到大，總是揩不清，
　　　　　涓涓流淌到如今，
　　　　　自幼兒，多愁也多病。
　　　　　老母親，茹苦又含辛。
　　　　　背在身上恐日曬，
　　　　　牽至田頭怕雨淋，
　　　　　一湯一飯餵養我，
　　　　　一分一寸哺育成。
　　　　　娘為兒操瞎了雙眼盼碎了心，
　　　　　兒只恨不能報娘養育恩，

娘啊，兒時歲月多美好，
一家人給我多少愛和疼。
自從父兄去從軍後，
我與娘相依為命度晨昏，
多少回淒風苦雨相溫暖，
多少個寂寞夜晚說心聲。
驀地裡一道君命兩離分，
他把我隨意消遣當玩物，
我好似一腳踩入地獄門。
我卻要用盡心思獻殷勤。
所親非我愛，
我愛不能親，
世間哪有這樣的情，
母親啊，我是個木頭還是人。
只盼著一朝歸越劫難盡，
無奈何一胎遺恨累在身。
為國受難成羞恥，
誰為西施鳴不平。
母親啊，兒何嘗不想對娘哭，
見老人再受重創兒何忍。

西施母：兒啊……
　　　　（母女抱頭痛哭。）
　　　　望母親莫再流淚免傷懷，
　　　　體諒女兒一片心。

西施母：兒啊，事到如今，你有何打算？

西　施：（唱）我怨！
　　　　怨腹中胎兒累我身；
　　　　我只求一筆勾掉前半生；
　　　　恨世上稱王稱霸人；
　　　　我恨！
　　　　我還是慈母膝下承歡人，（忽感腹痛）
　　　　啊，為什麼腹中疼痛陣陣緊，
　　　　莫非嬰兒將臨盆。（痛不能支）

西施母：兒啊，你莫非——

西　施：（唱）母親啊，世上女子真難做，
　　　　人生艱辛都嘗盡。
　　　　喊不出，說不清，
　　　　種種痛楚皆剜心。
　　　　（雷聲隆隆，暴雨突注，閃電裡，越兵巡邏過場。）

西施母：（警覺地）兒啊，快進屋去，千萬不能讓人聽見！

西　施：不，我要走，我要走——

西施母：兒啊，外面風大雨急，你如何掙扎得動？聽娘的話，

　　　　就在家裡分娩，娘也好幫你一把呀！

西　施：（執拗地）不，不，不！

　　　　（唱）讓我走，讓我走，

　　　　　　　片刻不能再停留，

　　　　　　　回村已招眾人謗，

　　　　　　　豈能再累母親蒙恥羞。（衝下）

西施母：（攔截不住）兒啊，西施——（昏倒）

東　施：（上）西婆，西婆！

　　　　（越將甲、乙率兵士分頭下。）

　　　　（暗場。）

　　　　（雷聲間隙中，一聲嬰啼蕭然驚起。）

第六場

范　蠡：（內唱）雨過天晴，村外路上。

　　　　（策馬急上。）

　　　　（內唱）聞密報，魂魄驚，喬裝潛出山裡行——

　　　　（接唱）為什麼城門警戒大王宮裡卻靜無聲？

　　　　　　　　復國後君王漸露驕橫態，

　　　　　　　　負患難、忌功臣，疏遠范蠡好寒心。

　　　　　　　　西施歸越無封賞，

　　　　　　　　無端毀言滿京城。

　　　　　　　　奇寂之後有異響，

　　　　　　　　飛馬芐蘿探真情。

　　　　（馬蹄聲起，由遠及近。）

范　蠡：（唱）驀地裡，馬蹄聲聲緊，

　　　　　　　一團殺氣撲面迎。

　　　　　　　莫非是將士奉命來探勘？

　　　　　　　莫非是大王震怒起異心？（緊張）

　　　　　　　無名驚恐起，

　　　　　　　化作重鞭催馬行。（急下）

句　踐：（內唱）悔不該優柔寡斷留病根——

　　　　（越將甲前引，句踐揮鞭急上，將卒策馬跟上，吳優隨

　　　　後跑上。）

句　踐：（接唱）到如今釀出後果成雙人。

　　　　　　　　難道說歸越已然懷貳心，

　　　　　　　　二十年後立嗣君？

西施啊西施，你竟敢把夫差的孽種生在孤王國土上！

只怪我欲割羞囊又患一刀疼，

落得個萬種恥痛攻入心。

句踐啊句踐，你還忍什麼？

大丈夫為能一生一世忍、忍、忍，

為君者，豈可顧小失大留禍根。

越將甲：來，將通天崖團團圍住！

（兵卒應聲欲下。）

句踐：（忽有所見）慢！吳優，那山路上一人一馬，卻是何人？

吳優：（登高）像是范蠡大夫！

句踐：（驚看）他怎麼來了……（暗思）

（唱）原以為范蠡已把舊情忘，

卻是暗中有來往。

搶先一步是何意？

不敢想，偏思量，不由心中暗驚慌。

股肱臣，尤須防，

翻手之間便稱王。

速速圍定山崖，不許放走一個活人！

越將甲：跟我來！

（眾兵卒隨下，句踐怒下。）

吳優：（玩味地）小夫差，嘿嘿，有意思！快走，晚了看不見！（追下）

（暗場。）

（通天崖下，西施臂挽嬰兒踽踽而上。）

（伴唱：一聲嬰啼息風雨，

幾番孩嚷牽柔腸。

為什麼西施不把嬰兒棄？

為什麼幾度進出嬰徬徨？）

（嬰兒突然啼哭，西施慌忙不知所措，東施開聲由內上。）

東施：嗳呀，怎麼又抱回來了！

西施：姐姐，你叫我如何處置是好啊？

東施：嗨！你呀——算了，交給我吧！

（西施小心遞過，嬰兒突然大哭，西施又抱過。）

西施：（焦急地）妹妹呀！

（唱）嬰兒啼哭震天響，

山裡豈能久躲藏。

萬一風聲透出去，

恐怕妹妹要遭禍殃。

不好，有人來了！

西施母：（內）西施——女兒——你在哪裡呀？（上）

西施母：（走進）讓娘看看。

東施：西婆，是嬰兒在哭……

西施：（畏怯地）是，是……

西施母：兒啊，是什麼聲音？

西施：（驚）啊，母親來了！

西施：（泣）可他……他是無辜的呀！

西施母：兒啊，這嬰兒是吳王的後代，夫差的孽種，看到他就彷彿看到了兒遭受的苦難，他，是個禍害呀！

（西施母剛一猶豫，西施奪過。）

西施：（驚呼）母親！

西施母：孩子，委屈你了！（突然舉起）

（西施遲疑地抱過去——）

西施母：兒啊，你可千萬不要糊塗，這孩子活一天，就是扎在大王心上的一把刀哇！兒啊，你懂嗎？

西施：我不懂，我不懂……

西施母：娘懂！娘問你，從吳國歸來之後，大王為何不封你，賞你？而讓你一個人孤伶伶地回來？還有大夫，為何連看也不來看你了？

西施：（不願深究）我不知道，不知道！

西施母：娘知道，一切都會變的！

東施：妹妹，西婆說得對！

西施母：（摸索過去）兒啊，聽娘的話，那夫差已經奪走了你的清白，難道還要為他的兒子斷送掉性命嗎？

西施：（猶豫地）這……

西施母：兒啊，你還猶豫什麼。（乘勢奪過）

西施：等等。

西施母：兒啊，你？

西施：（唱）
再讓女兒看一眼，
從此生死兩無干。
母親啊，容他睡熟再摔死，
昏沉沉不覺痛苦不呼喊。（跪求）

西施：（唱）
聽兒聲聲肝腸碎，
母親陣陣心底哀。
親生骨肉誰不愛，
一朝分手怎丟開？

西施母：好，娘依你！

（西施接過嬰兒，輕哄著。）

西施：啊……（少頃，端詳著）你是從哪裡來的？又要往

三七〇

哪裡去?你怎麼不睜開眼睛就糊裡糊塗地投生了?

你怎麼不說話?(下意識地)兒……

(唱)一聲喚兒未出口,

百般滋味湧心頭。

人家女十月懷胎情深厚,

西施懷胎十月愁。

別人家生兒視若掌上珠,

西施把兒當敵仇。

兒啊,我為你忍了多少痛,

我為你擔了多少憂。

幼兒生來本無過,

做什麼怨怨相報反把無辜當對頭。

孩子呀,莫怪西施心腸狠,

只怨你錯把娘胎投。(端詳)

啊,你笑了?你笑什麼?母親你看!他——

西施母:兒啊,快給我吧!

西　施:不、不!不——

東　施:好妹妹,你就狠狠心吧!

西　施:不,好姐姐,求求你們不要殺死他!我可以對大王

發誓,我可以什麼都不對他說,我可以一輩子待在

山裡!我……

西施母:你捨不得孩子,兒啊,難道娘就捨得女兒嗎?娘也

求求你了!(跪)

西　施:母親——

東　施:西婆!

(三人哭做一團。)

東　施:(內)西施!西施!

范　蠡:有人來了!

(東施急挽西施隱入深處,范蠡匆匆地上。)

西施母:(掩飾地)大夫來了?西施她……

范　蠡:她在哪裡?在哪裡?西施!(焦急四尋)

范　蠡:伯母,西施呢?

西施母:大夫……

范　蠡:你們都出去!我要對妹妹說幾句話。

(東施神色緊張地迎出來,范蠡似有所察。)

范　蠡:你在哪裡?

西　施:(欲辯白)大夫——

范　蠡:(趕緊扭過頭)快把嬰兒摔掉,快!

西　施:(淡漠地)大夫。

范　蠡:不要囉嗦!快把嬰兒摔死,快呀!

西　施：（索性一揚頭）不！

范　蠡：噯呀西施啊西施，你可千萬不能任性，大王他！他已經知道了！

西　施：我不管！不管！

范　蠡：（哭喪著臉）好吧，西施，算是我求你！我范蠡也是七尺鬚眉，堂堂的一國大夫！你，難道要我當這嬰兒的父親！你把嬰兒弄死！我會加倍地疼你，愛你，寵你！我會——

西　施：不，大夫不會！大夫從不體諒西施，大夫也不愛西施！大夫愛的只是自己的前程，大夫只愛自己！

范　蠡：不，西施，你委屈我了！
　　　　（唱）我也曾對天盟信誓，
　　　　西施不歸不娶妻。
　　　　咬碎鋼牙揉碎心。
　　　　我也曾幾番修書問寒溫。
　　　　雖然是回鄉數月少探訊，
　　　　我也曾姑蘇踏戰火，
　　　　血泊之中將你尋。
　　　　我也曾傷情屈辱心頭忍，
　　　　難道說范蠡愛你還不夠，
　　　　情到此處還不深？
　　　　妹妹呀，世上哪有真男子，
　　　　誰無幾分避諱心？
　　　　只要你狠狠心腸把嬰兒棄，
　　　　我情願棄官歸隱與你泛舟五湖，
　　　　效一對白頭鴛鴦共死生。

西　施：（亦覺傷感）大夫，事到如今，說這些還有什麼用？
　　　　（唱）衣破了，靴穿了，尚可補綴，
　　　　心碎了，人死了，再難還原。
　　　　西施死了，從前的西施已經死了，大夫，一切都晚了……（泣）

范　蠡：不，妹妹，你我自幼相好，本當是一對美滿夫妻，若是沒有妹妹，范蠡縱活著，還有什麼意思……（抽泣）

西　施：早知今日，你為何要送我出去？大夫，我——恨你！
　　　　（西施背身痛泣，范蠡上去為她拭淚。）

范　蠡：（唱）妹妹呀——
　　　　曾記否？你採菱藕我背簍，
　　　　我見鴛鴦你含羞。
　　　　曾記否？我牽妹妹山坡後，

妹妹約我陌上頭。

曾記否？妹妹患病在心口，

范蠡四鄉把藥求。

爬山越嶺藥未撒，

腿上臂上鮮血流。

妹妹見我淚先淌，

一手捧心一手揉。

從此再不說病痛，

恐我外出又擔憂，

恨只恨，不甘寂寞覓封侯，

功名業績苦追求，

有心翻天窮無計，

不忍割愛患無由。

到如今，兩袖空空無所有，

伴君如同虎為儔。

范蠡：只要妹妹答應除掉孩子，范蠡願為你捨棄一切！

西施：大夫既然愛我，為何容不了這無辜嬰兒？

范蠡：那越王反覆無常，忘恩負義，他會對你下毒手哇！

西施：(憤憤地) 我倒要問問大王，這嬰兒是怎麼來的！

范蠡：他會不顧一切！

西施：我不怕！

范蠡：那你總該為我想想，難道叫我也為他蒙受株連嗎？

西施：(失望地) 你——走吧！

范蠡：(親昵地擁抱著她) 西施啊西施，我求求你，難道范蠡對你的愛，竟抵不上一個仇人的孿生子嗎？

西施：(異樣地) 仇人？誰是仇人？

范蠡：(指嬰) 他！還有他罪惡的父親！

西施：那，誰又是西施的親人？

范蠡：(一拍胸脯) 我！

西施：(看著他) 你？

范蠡：(有些虛) ……是我。

西施：(突然) 哈哈……

范蠡：妹妹，你怎麼了？

西施：(冷冷地) 西施沒有親人，西施只是個被人玩弄被人拋棄的東西！

范蠡：難道這孩子倒是你的親人？

西施：他是我生的，便是我的兒子！唯有他，才能體諒自己的母親，我不能殺死他，不能殺死我自己！

（嬰兒噦呀若語，西施輕哄著，沉浸在母愛中。范蠡四處眈眈，突然砰地跪下。）

范蠡：西施啊西施，求求你不要這樣！我愛你，求求你，我不能沒
有你呀……求求你，我實在承受不了了，求求你，拯
救這顆受傷的心吧！西施……

（范蠡哭了。）

西施：你為什麼不在送別的時候，對西施講這番話呢？如
今，晚了……西施已經死了，浣紗的西施死了，殺
人的西施也死了！都死了……

范蠡：西施——

（范蠡抱住她，西施平靜得宛若雕塑。）

（吳優突上。）

吳優：奴才陪大王來看望娘娘！

范蠡：（大驚）啊？大王來了！他在哪裡？

吳優：嗯，就在那邊，等著給大夫道喜呢！

范蠡：大王怎麼知道我在這裡？

吳優：大王什麼都知道！

范蠡：（緊張地）啊，妹妹，大王此行，來意不善！必須
馬上把嬰兒弄死呈上。否則，不堪設想！快，我先
去攔住他！（欲下又止）西施啊西施，事到如今，我
你可不能再任性了！（急急下）

（吳優鏡中與致地端起嬰兒。）

吳優：真好看！像娘娘，也像吳王。

西施：吳優，你說越王會殺死我們嗎？

吳優：（深深地吸了口氣）奴才早說過，娘娘不該回來！

西施：我該怎麼辦？

吳優：怎麼辦？娘娘只剩一條路了，走！

西施：（茫然地）走？我到哪裡去呢？

吳優：不要問，只顧走，走出越國，走出吳國，走出人世，
一直往前走！

西施：那是什麼地方？

吳優：你看呀！（指點著）前面有姐己，褒姒，後邊還有
一大串，都是和你一樣的美人！來，（牽引著她）走，
走，走，一直往前走！看，看，一眼看到頭！

西施：（驚悟）不，我不要死，不要死！

吳優：（苦笑）你還想活？看，誰來了！（退至一側）

（傳來句踐爽朗的笑聲，西施欲避不及，忙將嬰兒蒙在
胸前。）

句踐：（上）啊，西施，多時不見，頗生惆悵，聽說姑娘
病了，孤王特來探望，噯呀，果然憔悴許多！

西施：（避閃著）大王何必屈尊紆貴？

句踐：西施功高於天，孤王理當另眼相看！

（嬰兒迸出哭聲，西施急忙掩蓋，句踐佯若未聞。）

西施：西施無病，大王請便吧！

句踐：不急，不急。

西施：送大王！

句踐：好，孤王就走。（並不移步）啊，姑娘，因何雙手捧心？

西施：我——心口痛！

句踐：姑娘不是無病嗎？

西施：此病由來已久，大王！

句踐：（自顧感慨）這就是大夫的不是了！

西施：（堅持著）西施心疼不支，恐難侍陪大王了！

句踐：怎麼大夫一直沒來探望？

西施：噢？

句踐：（嬰兒又啼，西施用力捂緊，句踐東張西望，款款落座。）姑娘為國家吃辛受苦，如今病了，怎可不聞不問呢？

句踐：（嬰兒哭聲愈烈，西施用力愈緊……）告訴孤王，是不是大夫待你不如從前了？若果真如此，孤王當訓斥他！難道——

西施：（忍無可忍）告退！（欲下）

句踐：等等！姑娘，孤王只問你一句話！

西施：（直視他）請問！

句踐：是不是大夫欺負了你？

西施：（怒）你！

（西施哆嗦著鬆開手——嬰兒寂然落地。）

（句踐丟下髮簪，彬彬有禮地下。）

句踐：（二人對峙，嬰兒啼漸弱下去。）

西施：（微笑著）啊？

句踐：好了，好了，姑娘，孤王該走了！孤王還要去看望大夫呢！哦，險些忘了，姑娘的髮簪，孤王奉還，奉還！

西施：（驚恐萬狀）我殺人了？我殺人了？我又殺人了！我殺死了夫差，殺死了成千上萬的吳國兵士，死了自己的兒子……我為什麼殺人？天哪，我不想殺人！那吳王多威風，多神氣！不！我是西施！苧蘿村的西施，浣紗織布的西施！他也說過他愛我，寵我，疼我！可是——他的身軀，他的霸業就在那一片溫柔中消失了……我是功臣？功臣？哈哈……（突然）殺人的功臣？（淒戚地）他的兒子，我殺死了他……（近於瘋狂）天地呀！你為什麼要造就我？為什麼要造就這場戰爭？為什麼？為什麼——（近於瘋狂）

（唱）問蒼天，為什麼空空蕩蕩？

問星辰，為什麼亙古無聲？

問大地，為什麼萬物生長？

問江河，為什麼奔流不停？

問風兒，何以要吹？

問鳥兒，何以要鳴？

問月亮，憑什麼有圓有缺？

問太陽，為什麼升了要落，落了還要升？

為什麼？為什麼？

為什麼天地間行走著人？

又那麼淒厲地恨？

那麼溫柔地愛，

那麼苦難，那麼辛勤，

那麼美妙，那麼聰明，

人啊，為什麼自相殘殺？

為什麼掠奪紛爭？

為什麼不同舟共濟？

為什麼不互愛相親？

爭什麼？爭什麼？爭什麼?!

回答我！回答我——

（寂靜——）

（伴唱：只聞空谷送回聲。）

吳　優：這是大王留給你的，他讓你死！（遞給髮簪）

（西施精疲力盡，吳優上去扶著她。）

（西施未予置理，撲上去抱起嬰兒，逗弄著，彷彿瘋了的樣子。）

吳　優：你呀，就是這點情根斷不了！

（西施抱著嬰兒，向前走去。）

吳　優：（若有所失地）娘娘真的走了？也好！西施，你死了，會比活著快樂！

（幕內傳來范蠡、東施、西施母呼喚西施的聲音，西施似若未聞，徑自安閒地走去——）

西　施：（唱）孩子啊孩子，

你是血肉的再塑，

你是生命的延伸。

沒有怨，沒有恨，

唯有愛與情。

沒有國，沒有家，

只有你我兩個人。

（西施登上懸崖，神情自若。）

（吳優哭人，第一次動了真情。）

（幕內呼喚西施的聲音震天價響。）

（幕閉。）

劇終

一九八七年五月創作

一九八九年四月修改

（三）曹操與楊修

陳亞先編劇，一九八九年上海京劇院尚長榮、言興朋首演，本書以《中國當代十大悲劇集》版本為依據，江蘇文藝出版社，一九九三年。

人物：

時　間：後漢建安年間。

地　點：洛陽、斜谷等地。

曹　操　後漢丞相，字孟德，稱魏侯。

楊　修　曹的主簿，字德祖。

倩　娘　曹操的愛妾。

鹿鳴女　曹操的義女。

孔聞岱　北海太守孔融之子，曹操的倉曹屬主簿從事。

蔣　幹　曹操的謀士。

公孫涵　曹操麾下幕僚。

僮　兒　楊修書僮。

胡馬商、蜀米商、吳米商、曹洪、夏侯惇、許褚、張遼、李典、樂進、徐晃、張郃（人稱曹八將）、孔融（幻像）、軍士、校尉、丫環、劊子手、三報子、招賢者

（註：本劇故事時間跨度為三年，而這位招賢者卻從翩翩少年一直幹到鬚髮蒼蒼，這決不是編劇的疏忽。）

第一場

（音樂悲壯，哀鴻呼號……）

招賢者：（誇張地）漢相曹操，兵敗赤壁，招賢納士，再圖大業！招賢吶——（隱去）

（一束追光引招賢者上。他正值年少，黑髮無鬚。）

（松林墓地，皓月當空，墓碑上四字「郭嘉之墓」。）

（燈亮。）

（曹操率領鹿鳴女、蔣幹、公孫涵及「曹八將」在墓前祭奠。）

曹　操：大漢丞相曹操，率領都護將軍曹洪、陳橋太守夏侯惇、中郎將張遼、許褚、李典、樂進、徐晃、張郃，中秋月明之夜，祭掃故參軍郭嘉墓廬！

（音樂起，曹操愴然吟誦：）

明月之夜兮，短松之崗，
悲歌慷慨兮，悼我郭郎！
天喪奉孝兮，摧我棟梁！

鹿鳴女：（接誦）從此天下兮，難覓賢良。

曹　操：（接誦）哀哉奉孝兮，伏惟尚饗！

（白）郭嘉呀奉孝！你若不死，我豈有赤壁之敗

呀！

（哭）

鹿鳴女：爹爹保重！

公孫涵：丞相如此禮賢下士，天下賢才必然聞風來投。

曹　操：千軍易得，一將難求哇！

公孫涵：鹿鳴小姐即興續詩，與你老人家的意韻天衣無縫！

曹　操：鹿鳴女兒雖非親生，勝似親生，她的才思不在蔡文

姬之下。當初，老夫欲將她許配郭嘉，只恨蒼天不

佑，郭郎棄我而去……

（內馬蹄聲。曹操等傾聽。）

楊修內唱：

（楊修騎馬與書僮上。）

「半壺酒，一襄書，飄零四方──」

（曹示意，眾隱入松林。）

楊　修：（下馬，醉步）

（唱）冷眼觀孫曹劉三霸爭強，

欲報國無明主心中惆悵，

他若想力挽狂瀾於既倒

求賢納士謀略高。

僮　兒：相公，到了郭嘉先生的墳臺了。

楊　修：（接唱）中秋夜念故人來會郭郎。

僮　兒：相公，郭嘉先生的墳臺已有人祭掃了。

楊　修：（心領神會）噢！

僮　兒：香灰還是熱的呢。

楊　修：年年今日，只有楊修前來祭掃這冷落的墳臺，今年

為何這樣地熱鬧起來了？

（僮兒發現曹操所書祭文。）

僮　兒：相公，這祭掃人名叫曹孟德。

楊　修：（故意高聲地）哈哈哈，你說的是那個曹孟德麼？

（唱）曹孟德他也曾東征西討，

得荊襄滅劉表意氣自豪。

赤壁兵敗如山倒，

十萬戰船一火燒。

殘兵敗將逃至華容道，

幸遇著關雲長，

他本是老曹的舊知交。

悲悲切切苦哀告，

刀下撿得命一條。

曹操：（更成便服上）哈哈哈……說得好，說得好！既知
曹操招賢納士，先生何不投在他的麾下，以展濟世
之才？

楊修：老頭兒，你曉得我是哪個？叫我去投曹操！

曹操：先生乃當今奇才楊德祖，那曹操正愁尋你不著。

楊修：你怎麼知道我們相公的名諱呀？

曹操：年年中秋，只有楊修來祭掃這冷落的墳臺，……

楊修：……老頭兒，你當真叫我去投曹操？但不知
曹操能封我一個什麼官兒？

曹操：以先生之才，少不得封你個長史之職。

楊修：哦，大才小用了，封你個兵馬大都督！

曹操：長史之職？忒小了。

楊修：怎說荒唐呢？

曹操：荒唐！

楊修：楊修豈是披堅執銳之人？

曹操：我若投奔曹操，卻要做他的倉曹主簿。

楊修：但不知怎樣的官兒，才稱先生心意？

曹操：怎麼，先生願為曹操掌管軍糧戰馬？

楊修：掌管軍糧戰馬有何不可？

曹操：先生，你不嫌棄這倉曹主簿，官卑職小麼？

楊修：哈哈哈，不要小看這倉曹主簿，那曹操如今是軍中
缺戰馬，倉中少米糧，他的當務之急，乃是國庫空
虛！

曹操：（大喜）哎呀呀，先生定有富國之策，來來來，老
朽洗耳恭聽。

楊修：說與你聽？對牛彈琴！

曹操：（尷尬）實不相瞞，老朽便是曹操。

楊修：哈哈哈，丞相到底自報家門了。

曹操：怎麼，先生早知是孟德到此？

楊修：丞相不是也早知楊修到此麼？

（二人同笑。）

（公孫涵與眾將上。）

公孫涵：呔！曹丞相在此，還不大禮參拜！

曹操：休要胡說，快來見過楊德祖先生。

公孫涵：是。（對楊修）公孫涵見過楊德祖先生。

楊修：久仰！原來是公孫先生，請問……

公孫涵：（故意冷落楊修）請丞相上馬回府。

曹操：今宵月色正好，我要與德祖先生安步當車，列位先
行一步。

公孫涵：遵命。

楊修：北海孔聞岱。

曹操：先生舉薦何人，快快講來。

楊修：只是還須一人相助。

曹操：若能如此，真乃天下之福也！

楊修：楊修敢立軍令狀，半年之內，軍糧滿倉，戰馬充廐！

曹操：明日就請先生上任理事如何？

楊修：相見恨晚。

曹操：快人快語，你我相見恨晚！

楊修：我更願丞相的襟懷如詩中一般！

曹操：哦？

楊修：楊修豈止敬佩丞相的詩文。

曹操：老夫舊時詩作，先生竟然記得一字不差？

楊修：生民百遺一，念之斷人腸！

曹操：千里無雞鳴！

楊修：白骨露於野，

曹操：鎧甲生蟣虱，萬姓以死亡……

楊修：（吟誦曹操的舊詩作）關東有義士，興兵討群凶……

（公孫涵與眾將上馬，下。）

（曹操與楊修執手登高，馳目騁懷。滿月當空，清輝如水。）

曹操：孔聞岱……？

楊修：怎麼？

曹操：這個……

（燈暗。）

楊修：（玉簫聲漸起。）

曹操：他，與我有殺父之仇！

第二場

（玉簫聲延續。）

（半年後。）

（追光下，鹿鳴女吹簫，倩娘執女紅，丫環在煎藥。）

倩娘：（和著簫聲，唱）
楊修進京兮，已然半載。
軍糧戰馬兮，何曾籌來？
夙夜徘徊兮，孟德顏改，
藥能醫病兮，難醫愁懷。
（丫環捧藥待命。）

倩娘：（對鹿鳴女）兒呀，且去侍候你父相用藥吧。

（燈亮。倩娘、鹿鳴女轉入曹操書齋。）

（公孫涵上。）

公孫涵：公孫涵有要事求見丞相。

鹿鳴女：我父相有病在身。

公孫涵：卑職覓得百年陳釀名酒，與丞相解憂。

倩　娘：嗯！這豈是你謀士幕僚分內之事？

公孫涵：這……卑職告退。

（內聲「轉來！」曹操上。）

曹　操：（唱）慨當以慷，憂思難忘，
　　　　憂我三軍，少馬無糧。
　　　　德祖德祖，使我悲愴，
　　　　何以解憂，唯有杜康！

（倩娘、鹿鳴女退下。）

公孫涵：丞相，卑職有要事稟報。

（潑去湯藥，斟酒。）

公孫涵：丞相，有人通敵！

曹　操：哪一個通敵？

公孫涵：丞相。

曹　操：講。

公孫涵：就是楊修舉薦來的那個孔聞岱！

曹　操：嗯！爾敢誣陷賢良！

公孫涵：（取出袖摺）丞相不信請看，我這裡記載得一清二

楚。數月來，他喬裝改扮，單人匹馬，與敵國交往，
去年臘月初七，他西出龍門，北轉雁門，進入匈奴
地界半月有餘。

曹　操：匈奴？半月？

公孫涵：今年正月初八，他過長江下洞庭，輾轉東吳七十餘
天！

曹　操：東吳？七十餘天！

公孫涵：三月二十九，楊修與他執手相送。那孔聞岱繞漢中、
走棧道，到了劉備的成都，如今方才回到洛陽。

曹　操：（震怒）楊修、孔聞岱今在哪裡？

公孫涵：孔聞岱回到洛陽正要去見楊修，被我略施小計，誆
到轅門，請丞相定奪！

曹　操：先將孔聞岱拿來見我！

公孫涵：遵命！

曹　操：且慢！不要驚動楊修，請孔聞岱到書房敘
話。

公孫涵：是！（下）

曹　操：（思索）當初殺了孔北海，
孔聞岱到今日耿耿於懷！
舉賢良不避仇釀成禍害，

孔門中多反骨他是孽障投胎！

七年前殺孔融舊景猶在——

（燈光凝聚，回響曹操當年的聲音：「將孔融推出轅門，斬。」）

（曹操的幻覺出現。）

孔　融：曹操哇奸賊！

（劊子手架孔融上，由飾孔聞岱演員兼飾孔融。）

孔　融：（接唱）阿瞞豎子似狼豺！
　　　　孔融一死有何礙，
　　　　漢祚豈容你安排，
　　　　自有我的後來人——

（大斧落下，從孔融官袍中蛻出孔聞岱。）

孔聞岱：（接唱）
　　　　——孔聞岱！

（楊修上。）

楊　修：（唱）楊修舉薦此賢才。（下）

報子甲：（翻上）

報子甲：（內喊）報！

報子乙：

報子乙：劉備五虎上將，東出祁山！

曹　操：啊！

報子丙：報！（翻上）

曹　操：不、不、不、不不好了！孔聞岱北出雁門陰山道，西入巴蜀把敵交，南聯東吳孫仲謀，三面夾攻欲滅曹。

（曹洪、夏侯惇上。）

夏侯惇：丞相！

曹　洪：無有戰馬，無有軍糧，怎擋匈奴鐵騎！

（殺聲震天，匈奴鐵騎馳突。）

（五虎將殺上。）

吳「水師」殺來。

（曹操三面受敵，孔聞岱手舉曹操殺孔融的大斧，追殺曹操，眾人刀斧齊舉向曹操頭上劈來。）

曹　操：（呼喊）啊！

（幻覺消失，燈復明。）

曹　操：（呼喊）啊！

（倩娘、鹿鳴女急上。）

鹿鳴女：相爺、相爺……

倩　娘：相爺、相爺……

鹿鳴女：父相，父相你怎麼樣了？

曹　操：唔……（回到現實中來）我安然無恙。

公孫涵：（上）孔聞岱告進。

曹　操：傳！

（曹操揮手示意，鹿鳴女、倩娘下，曹操拔劍出鞘。）

孔聞岱：（內唱）踏遍了陰山外蜀地吳邦。（上，唱）

孔聞岱為糧馬四海奔忙。

苦匆匆，馬乏人傷，

餐風露宿，襤褸了身上的衣裳回轉洛陽。

拼著我七尺軀報效丞相，

巧周旋賺來了，賺來了戰馬與軍糧。

（公孫涵提示孔聞岱解下腰間劍，孔感激地把劍交公孫涵，而後近前行參拜禮。）

孔聞岱：倉曹主簿從事孔聞岱參見丞相。

曹　操：（強壓怒火）孔聞岱……

孔聞岱：在。

曹　操：我來問你，你去過匈奴？

孔聞岱：去過。

曹　操：去過西蜀？

孔聞岱：去過西蜀。

曹　操：也去過東吳？

孔聞岱：去過東吳。

曹　操：哪一個派你去的？

孔聞岱：楊主簿與我計議行事。

公孫涵：你跟楊修計議的是什麼？意欲何為？

（孔聞岱甚感意外，一時回答不出。）

曹　操：自然是籌措軍糧、戰馬，你道是也不是？

孔聞岱：正是。

曹　操：真乃勞苦功高，老夫賜你美酒一甌。

孔聞岱：謝丞相！（接酒喝）

（曹操揮劍刺孔，孔轉身，怒指曹操，倒僵屍，死去。）

招賢者：（幕內喊：招賢囉！招賢囉——）

招賢者：（幕落。）

第三場

招賢者：（追光引招賢者上。）

招賢者：大漢丞相，明察秋毫，獎功罰罪，勝似舜堯。招賢囉！

（隱去。）

（燈亮。倉曹主簿後花園，麗日藍天，風送鳥語。楊修在操持公務，小爐上熬著湯藥。）

楊　修：（唱）青天外白雲閑風清日朗，

洛陽紅繞回欄陣陣暗香。

處亂世遇明主欣喜過望，

僮兒：怎麼不見呢？

楊修：（轉而一想）轉來，不見，一概不見。

僮兒：知道了。

楊修：送糧送馬的人兒來了，快快有請。

（內聲：「有客商求見！」）

僮兒：且慢。（忙收拾案頭書簡，僮兒幫他收拾畢，欲去請客）

楊修：知道了。

僮兒：一點兒也不錯。數不清的胡馬，一群一群地從北邊來，千船米糧順著洛水黃河從西南兩路而來，都快到京城了。

楊修：（唱）莫不是城外邊已到了戰馬軍糧？

僮兒：（內喊）老爺——！（急上）老爺，大喜啦！

難道說穩操的勝券成虛妄？
更無有戰馬軍糧到洛陽！
孔賢弟無消息叫人懸望，
到如今恰正是半載時光。
當初立下軍令狀，
怎知我胸臆間沸水揚湯。
坐花間藥當酒無事一樣，
酬知己哪顧得夙夜奔忙。

（楊修向僮兒示意。）

僮兒：（笑）明白了。

（說話間，三位客商已到。）

僮兒：（上前攔阻）嗨，主簿老爺酒醉，今兒不見客。

蜀米商：啥子？不見，我等有大事相商，不見不行！

吳米商：做生意總要碰碰頭，哪好勿見面呢！

（匈奴馬商說了句任何人也聽不懂的匈奴語。）

蜀米商：（對馬商）說漢語，說漢語。（對僮兒）他是匈奴人。

匈奴馬商：（甩馬鞭）賣馬的來了。

楊修：唔，何人在此喧譁？

蜀米商：聽你之言，敢莫就是楊主簿，楊大人？

楊修：三位到此何事？

吳米商：我倆三個人，全是孔聞岱的好朋友。

楊修：怎麼？你們是孔聞岱的好朋友？哎呀呀，失敬了！

三商人：好說，好說。

蜀米商：我們是誠心誠意來做生意的。

匈奴馬商：我帶來良馬十萬匹。

吳米商：我帶來江南大米六萬六千六百六十六石。

蜀米商：老子天府之國上等大米五千船，順長江繞洛水一直到了洛陽。

楊　修：哎呀，你們來遲了。

三商人：什麼，來遲了？

（三位商人亂作一團。）

楊　修：三位呀。

（唱）做買賣靠的是眼明手快，

你三人為什麼姍姍遲來？

半年前，我也曾散盡千金把糧馬收買，

到眼下庫銀短缺愧對三兄臺，

買賣不成仁義在。

來來來，小飲三杯敘情懷。

匈奴馬商：酒我們不喝，馬你要不要？

楊　修：馬匹已充足了。

吳米商：這許多米，你也勿要哉？

楊　修：不是不要，怎奈庫銀短缺了。

蜀米商：（唱川調）

好一個巧舌如簧的孔聞岱！

欺瞞好友太不該。

吳米商：（唱蘇州彈詞）

說什麼馬到洛陽重金買，

說什麼米貴如珠是京街。

匈奴馬商：（唱西北調）

卻原來，盡是胡言一派，

你們漢人騙人不應該！不應該！

楊　修：（唱）三仁兄休要錯怪孔聞岱，

半年來行情有變你們怨誰來。

（白）也罷，念在孔賢弟的分上，下官籌些銀兩買

下你們的糧馬。

匈奴馬商：好！講義氣，謝謝！

楊　修：只是這價錢……

二米商：大人功德無量，多謝多謝！

三商人：價錢好商量。

楊　修：這樣吧，石米半兩銀，匹馬二錢金，三位意下如何？

蜀米商：啥子？一石米半兩銀？

匈奴馬商：馬一匹，金子二錢？

吳米商：哦喲大老倌，你比蘇州人煞半價還要結棍（厲害）嘛！

蜀米商：這個生意做不得！

匈奴馬商：不賣了！

蜀米商：勿賣哉！

（三人下，僮兒追趕。）

僮兒：哎，你們別走，別走呀！老爺，你怎麼讓他走了？

楊修：嘿嘿，他們還要回來的。

僮兒：還要回來的？

楊修：（唱）速準備圍馬屯糧莫遲頓。

（幕內：「丞相駕到」）

楊修：他的消息好快呀，僮兒看衣更換。（下）

（衛士上，巡視畢。）

眾衛士：有請丞相。

（曹操上。）

曹操：（接唱）衝冠一怒殺了人。
　　　千思萬慮難安枕，
　　　歷歷往事好驚心。
　　　在赤壁我錯殺過蔡瑁、張允……

（楊修上。）

楊修：啊丞相，你這不速之客，敢莫是尋我這會曹主簿的
　　　弊端來了！

曹操：哈哈哈哈，這個？

楊修：啊？

曹操：哈哈哈哈，……有失遠迎，快快請坐。

曹操：（接唱）問聲主簿可安寧？

楊修：你看我，坐花間飲美酒，有何不安寧呀。

曹操：說什麼花間飲酒，楊主簿終日操勞，以藥當酒，難
　　　道老夫不知？

楊修：怎麼？楊修以藥當酒，丞相盡知？

曹操：巧婦難為無米之炊，德祖啊，實實地難為你了。

楊修：丞相，你的倉曹主簿官實實地難當啊！我們確實到
　　　了家無隔宿糧的地步了，不過今日——

（僮兒喊上。）

僮兒：老爺，老爺，那幾個外國人又來了。

（曹操一怔。）

楊修：請丞相暫避一時。

曹操：怎麼？老夫定要迴避？

楊修：丞相不知，今日這巧取豪奪的壞名聲，只好由我來
　　　承擔。

曹操：（狐疑地）哦，哦……（隱入假山石後）

（三商人上。）

楊修：三位為何又回來了？

蜀米商：左思右想實無奈，
　　　　且把檀香當爛柴。

匈奴馬商：我情願十萬胡馬當狗賣，
　　　　　且把檀香當爛柴。

吳米商：唉，賣比不賣划得來。

三商人：楊大人——嘿嘿嘿……

吳米商：您啊，好把價錢再……

三商人：抬一抬。

楊　修：方才言過，匹馬二錢金，石米半兩銀，我已是傾其所有，價錢抬不得了。

蜀米商：這龜兒，王八吃秤砣，

吳米商：鐵仔心哉。

匈奴馬商：不賣了，運回去！

蜀米商：運回去。

吳米商：勿賣哉，運回去。

（三人欲走。）

楊　修：且慢！你們要運回去？運往哪裡去？你的十萬戰馬運往匈奴？你的千船米糧運往東吳、西蜀？哼！這大漢京都之地，豈容你們將軍糧戰馬資助敵邦！（此話若被曹丞相聽見，你們還要不要命？嘿嘿！

（三人怔住，東吳米商拽過二商人。）

吳米商：二位大老倌，我看還是保命要緊，便宜賣給伊算了！
（對楊修）楊主簿，我伲便宜賣給你了。

楊　修：好好好，一手交錢，一手交貨。你等到有司交割去罷。

曹　操：（僮兒引三商人下。）
（曹操上，激動不已。）
（忽然想到）楊主簿，我來問你，這三位外邦客商，是怎樣到此？

楊　修：丞相容稟：就是那孔聞岱，半年之前，喬裝改扮，單人匹馬，西出龍門，北轉雁門，走遍塞外匈奴，歷盡千辛萬苦，又從華容道東過長江，下洞庭，繞柴桑，入巴蜀，置生死於度外，謀大事於敵邦，才賺來這十萬胡馬，千船米糧，解我軍國大難，立下不世之勛，丞相你要格外的升賞！

曹　操：呀！
（旁唱）聞言如聽驚雷炸，孟德做事差、差、差！仇者快，親者痛，貽笑天下，怕只怕招賢大計流水落花。

楊　修：丞相為何沉吟不語？

曹　操：楊主簿，這軍糧戰馬，解了我軍國大難，真乃不世之勛，老夫升你官階三級，為丞相主簿！

楊　修：謝丞相！

曹　操：來來來！這件錦袍，隨我櫛風沐雨，已有年矣，贈

楊　修：（接過錦袍）楊修肝腦塗地，當報知遇之恩。只是

與先生，聊表曹操寸心！（解下錦袍，授與楊）

曹　操：這孔、聞、岱——麼——！老夫素有夜夢殺人之疾，

這軍糧戰馬的首功孔聞岱，丞相如何升賞？

昨夜，孔聞岱回到洛陽，相府回話，老夫正書房朦

朧睡之中，不想一劍哪……

楊　修：怎麼樣……？

曹　操：我把他誤殺了！

（楊修驚呆。手中錦袍落地，凝視曹，似很陌生。）

（招賢者畫外音：「山不厭高，海不厭深，招賢納士，

一片誠心。招賢哪！招賢哪！」）

（曹拾起錦袍，為楊修披上。）

（曹捶胸頓足，痛悔不已。）

（幕落。）

第四場

（追光送二士兵抬一柄劍上，赫然以劍示眾。）

（另一束追光引招賢者上。）

招賢者：對！都怪這柄劍不好！丞相夢中殺人的時候，你不

在那兒，丞相拿什麼殺人？是應該拿它示眾。

（二士兵抬劍下。）

招賢者：曹丞相禮賢下士，大禮祭奠孔從事，升賞主簿楊修，

犒賞三軍將士，再下求賢之令。招賢吶——！（隱

去）

（幕啟。一片肅殺的孔聞岱靈堂。夜。）

（曹操、楊修、公孫涵、將士等肅立靈前。）

曹　操：（念）夢中失手，錯殺無辜，

痛悔何及，淚落如豆！

楊　修：（冷笑）嗬，嗬……

（唱）曹孟德大英雄令人欽敬，

有過錯為什麼不肯擔承？

夜夢殺人誰能信，

萬馬齊喑實堪驚。

非是我憤世嫉俗甚，

我心頭悲，眼中淚，

滿腹疑猜，

一腔怨憤！

我那苦命的孔賢弟呀！

可憐你做了一冤魂！

曹操：楊主簿，人死不能復生，你不要過於悲傷。

楊修：丞相的祭禮如此豐厚，我卻只有一樣。

曹操：一樣什麼？

楊修：如此說來，旁人就無有真心了！

曹操：一片真心！

楊修：他們自己心中明白！

曹操：哦⋯⋯老夫要為閻岱守靈一夜。

楊修：少不得由我作陪。

曹操：正要與先生清夜長談。

楊修：不可不可！倘若丞相又患夜夢殺人之疾如何是好？

曹操：唔⋯⋯楊主簿，你也知道怕死?!

楊修：（有恃無恐，調侃地）我死事小，丞相的大業要緊。

曹操⋯⋯好，你安寢去罷。

楊修：（略一躊躇，心生一計）

（旁唱）後堂我把夫人請，

叫她來會夢中人。

料丞相夢中殺妻心不忍，

到那時水落石出見真情。

但願他引咎自責明心境，

方見得漢丞相磊落坦誠。

（丫環捧錦袍引倩娘上。）

二、全本收錄

（更鼓三響，楊修下。）

（曹示意眾退下。）

公孫涵：（叫住眾兵士）轉來。丞相徹夜守靈，爾等好生侍
衛，不可大意。

眾：遵命。

：（公孫涵與眾下）

曹操：（唱）寂寂三更人去後，

遲遲鐘鼓惹人愁。

閻岱呀！

你若能黃泉路上留一步，

我與你負荊請罪三叩頭，

賜你慶功酒，

封你萬戶侯。

嘆只嘆有功未賞反遭殞首，

悔只悔錯殺無辜覆水難收。

無奈何假稱作夢中失手，

楊德祖咄咄逼人不罷休！

求才難啊，才難求，

只覺得遍體冷颼颼。

倩　娘：（唱）亂世夫妻多憂患，
　　　　　禍福相關共悲歡。
　　　　　風餐露宿常相伴，
　　　　　借臥兵車度關山。
　　　　　千危萬難終不散，

（為曹披衣。）

曹　操：（唱）春宵風清也覺寒。

倩　娘：（唱）戎馬倥傯苦征戰，
　　　　　賢妻伴我十餘年。
　　　　　老夫今又遇危難，
　　　　　連累賢妻夜不安。

曹　操：（唱）相爺你誤殺闓岱非本願，
　　　　　白髮人徹夜守靈也堪憐。

倩　娘：（唱）得道多助心放寬，
　　　　　說什麼今又遇危難，

曹　操：（唱）誤殺了孔闓岱我肝腸悔斷，
　　　　　設大禮祭亡靈為把眾人安。

倩　娘：百般擔憂只一件，

曹　操：哪一件？

倩　娘：那楊修……唉！

倩　娘：那楊修，為相爺的軍國大事夙夜操勞，就是相爺的起居冷暖，他也常掛在心。適才，就是他去至後堂，請我來為丞相添衣。

曹　操：（忙）怎麼？是楊修他、他……

倩　娘：（唱）他請你為我把衣添！

曹　操：唉！

（曹操拿錦袍看，赫然發現正是他贈給楊修的那件錦袍。）

倩　娘：正是。

曹　操：（唱）轉看寶劍、倩娘。

倩　娘：（唱）投鼠忌器兩為難！

曹　操：（唱）馬到臨崖收韁晚，

倩　娘：（唱）可憐賢妻懵懂人！

曹　操：（唱）牽玉手，睹芳容，

（曹操拉住倩娘手，凝視。）

倩　娘：相爺為何如此失驚？

曹　操：（唱）我在靈堂方入夢，
　　　　　你不該把我的好夢驚。
　　　　　我夢中殺了孔闓岱，
　　　　　文官武將盡知情。
　　　　　倘若容你安然去，

我枉殺無辜擔罪名。

倩娘：（唱）
不捨賢妻難服眾，
欲捨賢妻我怎能？
事到此間亂方寸，
楊修陷我兩難人！

曹操：（唱）
曹丞相握重兵天下馳騁，
難道說保一妻妾都不能？
我的賢妻呀！

倩娘：（唱）
漢祚衰群凶起狼煙滾滾，
錦江山飄血腥遍野屍橫。
只殺得赤地千里雞犬殆盡，
只殺得眾黎庶十室九空。
獻帝初天下人丁五千萬，
今只剩七百萬劫後遺民。
兒郎鎧甲生蟣虱，
思之斷腸復斷魂。
曹孟德志在安天下，
赤壁折了百萬兵！
招賢納士重振奮，
誤殺了孔聞岱大錯鑄成！

倩娘：（唱）
怕只怕天下賢士心寒透，
我宏圖大業化煙雲！（向倩娘跪拜）

倩娘：（唱）
相爺一拜如山重，
拜得倩娘夢魂驚。
為妾一死不要緊，
怎忍你白髮人反送黑髮人？

曹操：（唱）
賢妻呀！

倩娘：（同唱）
相爺呀！

曹操：（唱）
有朝一日狼煙盡，
我為你造一座烈女碑亭。
夫妻到此悲難忍，
英雄淚染透了翠袖紅巾。

伴唱：「啊——啊——！」
（倩娘緩緩向曹跪下。）

倩娘：（唱）
願相爺，金戈鐵馬多保重，
莫為我薄命女子暗銷魂。
待到那海晏河清把功慶，
到墳前奠半碗剩酒殘羹。
（倩娘向曹深深三拜。）
（曹攙扶倩，倩推開曹，到靈前，取劍自刎。曹操悲痛

欲絕。

曹操：（淒厲呼喊）來人哪，來人哪！

（鹿鳴女、楊修、丫環、士兵急上。見狀大驚。）

楊修：曹丞相你……你的夢中殺人之疾，就如此沉重麼?!

鹿鳴女：母——親！

曹操：楊主簿，你看今日之事，怎樣處置方好？

楊修：但憑於你！

曹操：好！老夫作主，我女兒鹿鳴……許配楊主簿為妻！

楊修：（意外）啊?!

（幕落。）

第五場

招賢者：（幕前，追光引招賢者上，他已是青鬚飄拂。）魏侯兵發西川，再下鈞旨求賢，用人之際，品行放寬，薦賢有功者，亦可封官！招賢吶——！（隱去）

蔣幹：（蔣幹手持戰表，騎馬上。）諸葛亮批回了丞相戰表，上寫著四行詩好不蹊蹺，是戰是降不明了，

送與丞相瞧一瞧。（下）

（幕啟。巴山之麓，白雪茫茫。）

（音樂曲牌：）

罡風捲戰袍，

大雪滿弓刀。

看巴山蜀水湧波濤。

指山河，魏武揮鞭笑。

滅蜀吞吳，功成在吾曹！

嘶風華驄長嘯，

中原豪傑，

膽氣直上雲霄！

（曹操、楊修、公孫涵、曹洪、夏侯惇、眾軍士，踏雪巡營，信馬走來。）

曹操：（躊躇滿志）茫茫大地，馳馬騁懷，足慰平生也！哈哈哈哈！

蔣幹：丞相好興致啊！

曹操：哦，蔣先生回來了，戰表可曾下達？

蔣幹：稟丞相，諸葛亮將丞相的戰表批了回來。上寫小詩一首，刁鑽古怪，令人費解。丞相請看。（呈戰表）

曹操：列位將軍。

眾：丞相。

曹操：哪個解得詩中之意，老夫有賞。

眾：但不知寫些什麼？

蔣幹：（念戰表詩）
黃花逐水飄，
二人過木橋，
好景無心愛，
須防歹徒刀。

楊修：諸葛亮好欺人也！

蔣幹：啊呀，到底是楊主簿聰穎過人，想必已然解得了。

曹操：你等就無人能解麼？

夏侯惇：待我看來。

蔣幹：我蔣幹手捧此詩，在馬背上猜了十里之遙，尚未解出，夏侯將軍你呢……

夏侯惇：我若猜了出來，你便怎樣？

蔣幹：馬行十里之內，你若猜了出來，我情願與你牽馬墜鐙！

夏侯惇：這……

曹洪：你若猜不出來呢？

曹操：猜不出來，陳橋太守與人家牽馬墜鐙！

夏侯惇：我不猜了，我不猜了。

（眾笑。）

楊修：諸葛亮用心險惡，分明要激怒丞相，今日飲酒賦詩不議軍國大事，你要三思而行。

公孫涵：楊主簿，丞相說過，今日飲酒賦詩不議軍國大事。

曹操：且慢，馬行十里，我若猜不出諸葛亮詩中之意，老夫與楊主簿牽馬墜鐙！

楊修：（唱）楊德祖到今日不釋於懷。
（唱）只為錯殺孔聞岱，
兵出斜谷他再三阻礙，
借此詩他又要賣弄高才！
曹丞相阿誒聲中心已醉，
全不見危機四伏火燃眉。
縱然是觸逆鱗無端獲罪，
我也要勸他盡早把頭回！
（攔住曹操馬頭。）
丞相啊，前面絕壁懸崖，無有路了！

曹操：勒轉馬頭，老夫再猜。

楊修：十里已過了。

眾：十里未到。

公孫涵：十里未到！

楊　修：（慍怒）呸！左營來到右營，分明二十里了，你等為何睜眼瞎說！

曹　操：好，老夫與楊主簿牽馬就是！

眾　：……

曹　操：（驚愕）啊……

曹　洪：且慢，丞相牽馬，哪個敢騎？

曹　操：（曹洪……）嗯……休得多言。楊主簿你放開韁繩！
（制止曹洪……）

曹　操：（唱）曹孟德南征北戰數十秋，

眾　：（唱）宰相帶馬世少有，

曹　操：（唱）宰相帶馬為楊修，
（楊修鬆韁，曹為楊帶馬。）

眾　：（馬嘶，眾擔心。）

曹　洪：丞相！

眾　：丞相……

曹　操：不妨事……

楊　修：（圓場。曹操跟蹌。）丞相，緩緩走吧！（下）

曹　操：緩緩而行……

蔣　幹：（唱）世間只有牛吃草，

公孫涵：（唱）幾曾見過草吃牛！
（唱）今日馬前把人侍候，
宰相肚內好行舟！

蔣　幹：（唱）不由蔣幹冷汗流！

公孫涵：（同）丞相慢走！（二人追下）

（曹操、楊修等上。蔣幹、公孫涵隨上。）

楊　修：不錯，我早就猜出來了！

蔣　幹：丞相，你早就猜出來了！

蔣　幹：（念）黃花本是一女字，

公孫涵：女旁有水，

曹　操：是「汝」字；

公孫涵：木上二人，

曹　操：是「來」字；

公孫涵：無心之愛，

曹　操：是「受」字；

公孫涵：歹徒持刀，

曹　操：乃是一個「死」字。諸葛亮的戰表是：「汝來受死」四字！

公孫涵：丞相大智大慧，天下無敵！

曹　操：（大嘆）唉！說什麼大智大慧，老夫之才，不及楊修三十里！

楊　修：（衝動地）丞相啊，說什麼不及楊修三十里，智者楊德祖不知天高和地厚，

千慮，也有一失，這兵出斜谷之事——

曹　操：（斷然地）今日不議軍機，休要多言！

楊　修：當初我再三勸阻丞相，休要發兵西蜀，如今被困斜谷，危機四伏，眼見得又是一個赤壁慘敗……

曹　操：住口！用兵作戰大計已定，誰敢擾亂軍心，軍法無情。

楊　修：（招賢者悄然而至。）

曹　操：丞相……

（楊修瞥了立，不勝悵然。）

（楊修拂袖上馬而去。眾隨下。）

曹　操：帶馬！

曹　操：丞相……

招賢者：真是個書呆子，愣逼著人家說那不想說的話，人家嘴裡說才華不及你三十里，可他心裡怎麼想的，你知道嗎？

（二道幕隨即落下。）

招賢者：楊修這號人，是有點討厭，不過話又說回來了，要是沒有這種討厭的，那才討厭呢！（例行公事地喊）討厭嘍！噢，不對，招賢嘍！（下）

第六場

（軍營。）

鹿鳴女：（唱）老父相巡營歸雪滿雕鞍，

（鹿鳴女捧一盂雞湯上。）

熬雞湯送與他驅散風寒。（下）

（楊修上，蔣幹追上。）

蔣　幹：楊主簿，楊主簿……

楊　修：蔣先生有何見教？

蔣　幹：恕蔣某直言，今日之事，你又過分了！

楊　修：哦？

蔣　幹：大人平日在丞相面前，常有過激之舉，倒還好說，今日叫丞相為你牽馬墜鐙，這可非同兒戲呀！

楊　修：多承指點，無奈木已成舟，也只好聽其自然。

蔣　幹：依蔣某之見，楊大人去向丞相賠個不是，息事寧人為好。

楊　修：叫我去賠不是麼？（冷笑）嘿嘿嘿……

鹿鳴女：老爺回來了？

（鹿鳴女上。）

楊　修：回來了。

鹿鳴女：老爺恕妾直言，今日巡營，當著滿營將士，你叫我
　　　　父相為你牽馬墜鐙，此舉忒過了！

楊　修：事已至此，你們父女如何處置，但請明言！

鹿鳴女：你……

蔣　幹：（見事不妙）告退，告退！（下）

鹿鳴女：（感情極為複雜地）老爺呀！
　　　　（唱）一句話說得我淚拋襟袖，
　　　　老爺你把我的苦心當成仇。
　　　　你不該門楣高過屋，
　　　　你不該海水漫船舟。
　　　　你不該凡事瞻前不顧後，
　　　　你不該聰明太過反無謀。
　　　　我父縱有滄海量，
　　　　怎容你恃才傲物強出頭？
　　　　倒不如我夫妻抽身走，

楊　修：走？

鹿鳴女：（接唱）免教你等閒拋了少年頭。

楊　修：（深為感動）夫人！
　　　　（唱）只說是夫妻們同床異夢強聚首，
　　　　萬不料中原才女情意厚，
　　　　把楊修禍福安危掛心頭。
　　　　夫人哪，言語不周請寬宥，
　　　　聽楊修吐一吐滿腹憂愁。
　　　　處亂世，寢食不安，心憂漢祚，
　　　　擇明主，在那郭嘉墓前，如同子期遇伯牙，
　　　　共求知音，相見恨晚，肝膽相照，我把丞相
　　　　來投。
　　　　感丞相知遇恩天高地厚，
　　　　無奈是事與願違志難酬。
　　　　討西蜀枉費我婆心苦口，
　　　　勸不得懸崖邊萬馬回頭。
　　　　危難時你我夫妻抽身走，
　　　　楊德祖仰天俯地豈不羞？
　　　　嘆當年曹丞相青梅煮酒，
　　　　天下英雄漢魏侯。
　　　　今日一曲英雄誤，
　　　　我豈能對水看流舟？
　　　　士為知己死亦足，
　　　　為蒼生我何惜此頭！

鹿鳴女：（激奮地）老爺！

　　　　（唱）妾與君生生死死相廝守，
　　　　　　　鹿鳴女有夫如此啊復何求！

楊　修：（動情地）夫人！
鹿鳴女：老爺千萬要好自為之。
楊　修：夫人寬心，歇息去罷。
　　　　（鹿鳴女下。）
　　　　（夏侯惇、公孫涵上。）
夏侯惇：奇怪奇怪，丞相傳下軍中口令，乃是「雞肋」二字！
公孫涵：這是何意呀？
　　　　哎呀，你怎麼連雞肋都不知道？雞肋者，雞之肋骨也！
楊　修：（學雞）咯咯咯！
　　　　二位說些什麼？
夏侯惇：楊主簿有所不知，適才丞相飲用雞湯，他夾起一塊雞肋，嘆道：雞肋呀雞肋！末將正自納悶，丞相卻傳下了今晚軍中口令，竟是這雞肋二字，你說怪也不怪？
楊　修：什麼？軍中口令是雞肋二字？（沉吟）雞肋……雞肋……哈哈哈，這就好了，這就好了！
公孫涵：（不解）好了什麼？
夏侯惇：好了什麼？

楊　修：你們哪裡知道丞相的心思！
　　　　（唱）雞肋肉在骨縫中，
　　　　　　　食之無物肚內吞。
　　　　　　　兵陷斜谷不能進，
　　　　　　　丞相心中憂慮深。
　　　　　　　既以雞肋為口令，
　　　　　　　我料到他今晚必退兵。
　　　　　　　哈哈哈！
公孫涵：（恍然大悟）原來如此！
夏侯惇：
楊　修：大軍一撤，諸葛亮必然趁機漁利。
夏侯惇：末將早作防範就是。
公孫涵：我備馬去。
　　　　（二人下。）
楊　修：（略一思索）且慢，待我到許褚張遼的帳中去安排一番。（下）
校　尉：（有頃，軍營中人影憧憧。）
　　　　（一校尉在營前掛起紅燈。）
　　　　（似有所見，喝問）什麼人？
　　　　（內聲：「雞——」）

校　尉：勖！

（校尉下。軍營復歸平靜。）

曹　操：（唵）入川來戰局險峻，

　　　　果然是蜀道難行。

　　　　我若不下班師令，

　　　　只恐一潰不成軍。

（士兵掌燈引曹操上。）

曹　操：（不解）什麼安排妥當？

公孫涵：稟丞相，卑職已將諸事安排妥當。

（公孫涵上。）

曹　操：（甚喜）安排得好！（忽一轉念）且慢，你怎知我
要下令退兵？

公孫涵：糧草已經起運，前營改成後營，人馬皆已飽食。只
要丞相一聲令下，大小三軍便可安然退出斜谷。

曹　操：你憑什麼琢磨？

公孫涵：這個……是我琢磨出來的。

曹　操：雞肋雞肋，食之無味，自然是要退兵了。

公孫涵：想不到你糊塗一世，竟也聰明一時！

曹　操：多謝丞相誇獎。

公孫涵：哼哼！老夫尚未下令，你敢擅自行事，難道不怕死

公孫涵：（大驚，跪下）丞相！這事兒與我不相干，都是楊
修安排的！

曹　操：又、是、他！！又是——他！！！

（公孫涵溜下。）

（楊修與沖沖上。）

楊　修：丞相！

曹　操：（盯住楊修，有頃）楊主簿哪裡去？

楊　修：軍情緊急，整裝待命。

曹　操：莫非你要上陣廝殺？

楊　修：丞相數十萬大軍尚且不能前進一步，我一介書生，
上陣廝殺何用？

曹　操：如此說來，我只有退兵？

楊　修：丞相不是已有退兵之意了麼？

曹　操：老夫並未傳令退兵，你自作聰明，亂我軍心，該當
何罪？！

楊　修：啊呀丞相……

曹　操：（勃然變色）你，怪不得老夫了！

楊　修：丞相……

（二人爭持。）

（鹿鳴女上，向曹操跪求。）

（曹操拂袖而去。）

（靜場。）

楊　修：夫人，楊修連累你了……

鹿鳴女：我父相屈殺你了！

楊　修：夫人，拿酒來！

（鹿鳴女取來酒醒醐。）

鹿鳴女：老——爺！（哭）

楊　修：（撲上）休流淚，莫悲哀，

（楊修飲酒，鹿鳴女悲不自禁。）

飲幾杯辭行酒夫妻分開。

楊修一死無掛礙，

後事拜託你安排。

我死不必把孝戴，

我死不必擺靈臺；

我死不必棺木載，

我只求一抔故土把身埋。

休將我的死訊傳出外，

免得世人笑我呆。

親朋間我人何在，

二、全本收錄

公孫涵：（得意地）楊主簿，嘿嘿嘿！

楊　修：公孫先生，今日為何陡長了八面威風？

公孫涵：你擾亂軍心，罪當斬首，丞相命我前來接替主簿之職，交印吧！

楊　修：（取出懷中印信）這小小的主簿印信，你垂涎已久啊！可嘆哪可嘆，世上多少大事，都壞在這個東西的身上！拿去吧！（擲印於地）侍候了！

公孫涵：（拾起印信）侍候了！

（劊子手給楊修上綁。）

鹿鳴女：夫——啊！

（拔公孫涵佩劍，自刎。）

（劊子手拉楊修下。）

四〇一

楊　修：嘿嘿嘿！定是諸葛亮派出奇兵，要斷我運糧之道，你說是也不是？

曹　操：……

楊　修：何必驚慌，許褚、張遼二位將軍已搶先一步了。

曹　操：……

（報子乙上。）

報子乙：報！敵兵襲我運糧之道，中了許褚、張遼的埋伏，他們大敗而走！（下）

楊　修：哈哈哈，這又是楊修自作聰明，擾亂軍心之故耳！

（眾議論沸然。）

曹　操：呀！

（唱）楊修機謀實少有，

　　　料事如神世無儔。

　　　若留他為老夫運籌帷幄，

　　　他定能妙筆寫春秋。

　　　怎將這赦免二字說出口？（白）唉！

（接唱）有誰能解我心憂？

蔣　幹：啊，丞相！楊修雖犯將令，但已將功折罪，丞相饒他一命，乃是仁者之懷，三軍將士無不心悅誠服。

夏侯惇：蔣先生說得有理，末將夏侯惇願保楊修不死。

曹　洪：末將曹洪也願作保！

招賢者：（高呼）招賢吶，招賢吶——！

（切光。）

第七場

（斜谷，刑場。一座斬臺，有階可上。）

（冷月如盤，宛若當年曹楊初會之處。）

（夏侯惇等眾兵擁曹操肅立。）

（劊子手押楊修緩緩上。）

（曹操與楊修對視無語。楊修昂然扭頭，欲走向斬臺。）

曹　操：楊主簿，你擾亂軍心，老夫處你死罪，有何話說？

楊　修：欲加之罪，何患無辭！

曹　操：（嘆息）唉！（吟誦）

　　　茫茫風雪兮，天地渺冥，

　　　法無姑寬兮，哀君喪命！

（報子甲急上。）

報子甲：報——！中軍探馬，十萬火急軍情密報！

（曹示意報子甲近前，報子甲與曹耳語。）

（曹操大驚。報子甲下。）

徐晃：徐晃願保！

李典：李典願保！

眾：我等願保！

（眾皆跪求，楊修感動。）

曹操：（環視眾人，大驚）哦——呀！
　　　（唱）平日裡一片頌揚對曹某，
　　　卻原來眾望所歸是楊修！

楊修：（連連作揖）列公啊，你們幫了倒忙了！

曹操：老夫有話要與楊主簿講，你等退下！

（眾下。）

楊修：丞相，你險些打錯主意了！

曹操：（由衷地）楊修哇楊修，你委實太聰明了，坐下來，坐下來，我二人談談心！

楊修：（高坐斬臺之上）為何要坐下來？我乃臨死之人，你還怕高你一頭？

曹操：（曹操語塞，拾級而上，與楊修同坐。）
　　　（二人背後，視著一輪皓月。）

曹操：轉眼又是三年了！對酒當歌，人生幾何……

楊修：（黯然神傷）空懷壯志，歲月蹉跎啊……

（一陣鳥鳴掠過長空。）

楊修：（吟誦）宿鳥悲鳴兮，人之將死，

曹操：（吟誦）生死永別兮，促膝談心。

楊修：說什麼促膝談心，只怕你的知心話，不敢對人言講。

曹操：德祖哇，老夫實在是不想殺你呀！

楊修：你實在是三次要殺楊修！

曹操：（怔）請問這一？

楊修：丞相殺孔聞岱時，已經有意殺我，此乃一也。

曹操：二呢？

楊修：你假稱夢中殺人，被我點破，你又有誅我之心，此乃二也。

曹操：三呢？！

楊修：踏雪巡營，你為我牽馬墜鐙，乃是三也！

曹操：這三？！

楊修：楊主簿啊！三次要殺你的是曹操，三次不殺你的，也是曹操，我已費盡苦心了！今日，我也實實不想殺你，卻又不得不殺！

曹操：德祖，你可知今天是什麼日子？

楊修：（抬頭望月）哦——今日是冬月十五了，好月亮啊！

曹操：曾記得，老夫與你相逢在郭嘉墓前，也是月圓之夜，

楊修：敢問丞相，你那內心之中，到底為何不得不殺我呢？

曹操：……你當初對我立下誓言，肝腦塗地，以報知遇之

楊　修：恩。此心此志，如今安在？

楊　修：當初，群凶混戰，你「思之斷腸」，招賢納士，山不厭高，海不厭深。此心此志，如今又在哪裡？

曹　操：初衷不改，天地可鑒！

楊　修：我更是初衷不改，人神共知！

曹　操：可惜呀，可惜你不明白！

楊　修：可嘆哪，可嘆不明白的是你！

曹　操：啊？

楊　修：啊？

曹　操：（笑）哼哼哼哼！

楊　修：（笑）嘿嘿嘿嘿！

　　　　（二人由笑變為痛哭失聲。）

　　　　（夏侯惇急上。）

夏侯惇：丞相！諸葛亮的大軍從四面殺來了！

　　　　（眾將士齊上。）

楊　修：丞相快快撤兵，免得全軍覆滅！

曹　操：大敵當前，敢有擾亂軍心者，以楊修為戒！

眾　　：（痛呼）丞相——！

曹　操：斬了楊修，退兵！斬！

　　　　（劊子手斧落燈滅。）

招賢者：大漢丞相，斜谷兵敗！招賢納士，再圖大業！（咳嗽）招賢囉……

　　　　（追光引招賢者上。他鬚髮皆白，步履蹣跚。）

　　　　（招賢者隱去。他的呼聲迴盪在空曠的舞臺。）

　　　　（有頃，大幕沉重地落下。）

劇終

(四)阿Q正傳

習志淦、鍾傳幸編劇，據魯迅同名小說改編，首演於
一九九六年，本書以《復興劇藝學刊》第十七期版本
為依據。

場景：

一、土穀祠

二、趙府門前

三、咸亨酒店

四、趙府後院：磨坊

五、街景

六、夢境之阿Q府

七、公堂

八、古軒亭口

人物：

阿Q　　　小D

廟公　　　掌櫃

趙太爺　　吳媽

趙太太　　小尼姑

趙秀才　　眾婦女

秀才娘子　縣官

錢大少　　師爺

地保　　　酒客

王鬍　　　團兵

歌隊

（紗幕升起，舞臺上露出土穀祠一角，一束追光打在磚床上熟睡的阿Q。）

廟公：（OS）阿Q，阿Q——

（阿Q睡得並不安穩，不住挪動，屁股扭到哪兒，追光就跟到哪兒。）

（燈光漸亮，天幕上隱約地露出未莊的水陸村景，廟公氣喘噓噓地跑上叫著阿Q。）

廟公：阿Q，唉呀你這頭懶豬，太陽都曬破屁股了，怎麼還在這兒挺屍？快醒醒，快醒醒——

（廟公見阿Q不醒，仍在那裡扭著屁股，嘴裡直哼哼，順手拿起了磬，猛然一敲。）

廟公：開飯嘍！

（阿Q猛地跳起，一屁股坐在地上，背靠著磚床。）

阿Q：開飯？

廟公：（背供）嘿，還是這兩個字靈！

阿Q：（睡眼惺忪，一副懶狀，身體靠著廟公磨蹭著）哪兒開飯啦？

廟公：哪兒，這兒……，你這兒在幹嘛呢？

阿Q：（一手在撓大腿，一手撓脖子，背仍在磨蹭）嘿嘿

廟公：瞧這副懶骨頭，兩隻手都不夠使喚了。

阿Q：（看看四周）哎，他們都上哪兒去啦？

廟公：都走啦，趕好事去啦！

阿Q：什麼好事，怎麼不叫我？

廟公：我這不是叫你來了嗎？（唸數板）

報錄當當聲連聲，

趙府的門前結彩又張燈，

趙家的先人積德行，

趙家的後人高中了，

咱們宣統三年童生秀才，二十

一萬一千一百零一名。

趙太爺，心裡高了興，

阿Q：（縱身躍起）哎喲，廟公爺爺，那你還磨蹭什麼？

趕快走，遲了就被他們搶光嘍！

（臺語）切仔米粉和貢丸湯……

萬彎豬腳和魷魚羹，

一條鮮魚就七八斤，

一塊肥肉有三寸，

殺豬宰羊招待鄉親，

阿Q：天上掉下喲一個大餡餅，

饞得我口水流不停，

平日打工提不起那個勁兒，

搶吃白食我是第一名。

穿街過巷步步緊，

兩腿如飛，飛呀飛……

（阿Q推著廟公出門，開唱具「都馬調」味的「西皮調」。）

歌　隊：飛呀、飛呀、飛呀飛、飛……

（歌隊聲中阿Q起舞，廟公配合身段，二人行走時，引

出一群人來跟隨其後，場景變為趙府，歌隊接唱。）

歌　隊：阿Q他第一個飛到趙府門。

賀客甲：哎，阿Q，你怎麼先來了？

阿Q：哼，你們是走來的，我是飛來的！

眾　人：飛來的？

阿　Q：（拍肚子）我這兒兩天沒裝貨，前心窩貼後心窩，輕呀！風一吹，就飄來了。

賀客乙：嘻嘻，騙吃騙喝，阿Q是從不落人後的。

阿　Q：胡說！今天我們「趙」家出了秀才，我不該來露露臉嗎？

眾　人：（詫異）你們趙家？

阿　Q：騙你就不是媽媽養的！

賀客丁：阿Q，你會姓趙？

阿　Q：姓趙，這還有假？騙你的是孫子。

賀客丙：阿Q，你也姓趙？

阿　Q：嘿，你們不懂，我們家的人可多著呢！（唱）

賀客甲：（故意嘲弄阿Q）那你說說，你們家還有誰？

阿　Q：百家姓上第一姓，
我趙家的名人數也數不清，
當皇帝有那趙匡胤，
會打戰的殺啊、殺啊、殺……會打戰的有趙雲哪
（阿Q學旦角身段。）

阿　Q：做皇娘有那趙飛燕，
當神仙的是灶神，

趙高當過了大司馬，
趙公元帥統雄兵，
灶王爺他管天又管地，
趙太爺他專門管、管、管……

眾　人：他管什麼？

阿　Q：他專管咱們這未莊村！

眾　人：那麼你呢？

阿　Q：倘若要問起我的輩分，
高出他三輩是內親，高出他三輩是內親。

賀客丙：那今後是叫您爺爺呢？還是祖爺爺呢？

阿　Q：嘿，只要姓趙，放在哪裡我都行！
（地保出現在門前臺階出現，眾人發現向趙太爺作揖。）

賀客丁：喲，那今後咱們該改口叫您趙Q啦！

眾　人：（附和地）趙Q，趙Q！

阿　Q：（不甚滿意）趙Q？

賀客甲：趙老Q！（阿Q神情仍不滿意）

賀客乙：不不不，趙太Q！
（趙太爺突然在門前臺階出現，眾人發現向趙太爺作揖。）

眾　人：趙太爺——

阿　Q：（得意地以為眾人是在叫他，神氣活現地）嗯！

二、全本收錄

趙太爺：（厲聲）阿Q！（眾人無聲，全場肅靜）

阿Q：在！

趙太爺：過來！

阿Q：是！（阿Q走上前去，趙太爺一舉手，阿Q立即主動地把臉送過去，讓趙太爺打）

趙太爺：這邊！那邊！你姓趙？你也配姓趙！（唱西皮散板）
縮頭烏龜喪門星，
也配跟我攀內親。
滿口胡言噴豬糞，
竟敢敗壞趙家名。
（阿Q縮著脖子，把頭藏到衣服裡不敢吭聲，趙秀才趙太太，秀才娘子聞聲而上，勸阻太爺。）

趙太爺：（餘怒未消）阿Q你敢胡說，我怎麼會有你這樣的本家，你配姓趙？

趙秀才：爹爹息怒，今天是孩兒大喜之日，休為小人動氣。

秀才娘子：是呀，客人送來好多賀禮，還等著您去點數呢！

趙太太：老爺，跟這畜生嘔氣傷身划不來。

地保：趙太爺，您招待客人去，這小子交給我來收拾。
（趙家人簇擁著趙太爺進屋，趙太爺口中仍在嚷嚷。）

趙太爺：我不准他姓趙，這小子他不能姓趙——

地保：阿Q，過來！

阿Q：地保老爺？

地保：沒事我叫你姓——（舉手欲打）

阿Q：（怕又要挨打，急忙跳開）別——

地保：（伸手）拿來！

阿Q：什麼？

地保：你擾亂治安，罰款！

阿Q：罰款？

地保：招搖撞騙，罰款五百；冒認官親，加罰一千；聚眾鬧事，一千五百；一共三千元整，折合美金一百一十一塊五毛又六分！

阿Q：我，我沒有那麼多錢——

地保：那你有多少？

阿Q：有幾個銅板。

地保：好好好，銅板就銅板，只要能買到酒就行。

阿Q：（有點想賴）呃，這——

地保：老子例行公事，快點，手酸啦！（阿Q苦著臉，從腰兜裡掏出所有的銅板）

地保：就這麼點？

阿Ｑ：（連兜底都翻出來給他看）沒了！

地保：那其餘的先欠著。（一邊數錢一邊說）阿Ｑ，我告訴你，趙太爺可是咱未莊第一大戶，你阿Ｑ想高攀？從今往後百家姓上，什麼豬狗牛羊都由你姓，就是不准姓趙，聽見了嗎？

阿Ｑ：聽見了——

賀客丁：（地保神氣地走開，眾人聚集在一起七嘴八舌地饒舌。）是呀，趙太爺說他不姓趙，他就不姓趙呀！

賀客乙：就憑他這德性，也不像姓趙呀！

賀客丙：哎，說不定他真的姓趙呢？

賀客甲：我說嘛，阿Ｑ怎麼會姓趙呢？

眾　人：（起哄）說得對說得對，趙太爺德高望重，怎麼會錯呢！

（起行弦，默劇：阿Ｑ腹語，掉入自我的沉思中。）
Ｑ瞎掰，因為趙太爺是不會錯的。

廟　公：阿Ｑ姓什麼關你們什麼屁事，百家姓上他愛姓什麼就姓什麼，真是狗拿耗子，就愛瞎起哄，湊熱鬧。

賀客甲：哎，看熱鬧有意思啊！可惜今天打得不過癮——

廟　公：阿Ｑ呀，常言道，逢人只說三分話，你就是真姓趙，也不該在這兒說呀——

阿Ｑ：（突然打自己一掌像是打趙太爺一樣）老子要姓趙！
（接著又打自己一巴掌）你小子配姓趙？
（再打一巴掌）老子要姓趙！不准姓！偏要姓，不准姓，偏要姓——
（大伙以為阿Ｑ瘋了，廟公急攔著。）

廟　公：阿Ｑ，你怎麼了？好好的幹嘛打自己？

阿Ｑ：什麼打自己？我這兒在打兒子呢！
（示左手）這在打老子！
（示右手）這是打兒子！
他媽的，老子就是要姓趙！

廟　公：你這是怎麼了呀？

阿Ｑ：你不懂！（唱）

歌隊：如今的世道不像話。

歌隊：不像話來不像話。

阿Ｑ：黑白顛倒陰錯陽差。

歌隊：陰錯陽差咦呀嘿！

阿Ｑ：貓兒竟把鼠兒怕，老虎反被牛犢抓，小雞啄了老鷹的爪，兒子他竟敢打老爸——

打老爸一邊打來還一邊罵，

都怪我家教不嚴慣壞了他，

長輩本該度量大，度量大——

（不一會阿Q精神勝利了，得意地揚長而去，場景在歌隊聲中轉換到咸亨酒店。）

歌　隊：霹靂啪啪聲聲響，

　　　　天上打雷轟隆隆響，

　　　　（廟裡的鐘聲可噹噹，

　　　　戲臺鑼鼓咚咚哐，

　　　　過年的鞭炮霹靂啪啦啪啪啪，

　　　　這些響聲都不算響，

　　　　最響是阿Q這幾巴掌。

（咸亨酒店內生意興隆，小D窩坐在門前牆邊曬太陽。）

王　鬍：小D你又在門前曬太陽啊——

小　D：王鬍大哥——（王鬍進酒店與眾人喝酒談笑）

酒客甲：嘿，掌櫃啊，昨兒個阿Q可在未莊出了大名啦

掌　櫃：哦——

酒客戊：是呀，這小子居然說他姓趙

酒客乙：趙沒姓成，卻引來了趙太爺霹哩叭啦的好一頓巴掌，還說這是兒

王　鬍：哎，沒一會兒，他自己倒打起自己來，還說這是兒

眾　人：哈哈哈……

　　　　子打老子。

酒客丙：嘿，打得可真帶勁呀！

酒客丁：噓，說曹操曹操到，你們瞧，阿Q他來啦！

（阿Q內唱戲文。）

阿　Q：大老爺來到牧虎關……哎，掌櫃的，喝酒！

　　　　（阿Q興致勃勃地，口中哼唱著京調，走進咸亨酒店。）

掌　櫃：（上下打量阿Q，不屑地說）今天沒酒賣。

阿　Q：酒櫃上那麼多紅的綠的，怎麼說沒有？那是什麼？

掌　櫃：那是狀元紅。

阿　Q：呃，我——

掌　櫃：（搶白）狀元紅是給你喝的嗎？那是給狀元喝的！

阿　Q：哎，我們趙家出了秀才，離狀元也差不多呀！

掌　櫃：你們趙家？（靈機一動地捉弄阿Q）哎趙太爺，您

阿　Q：來啦——

阿　Q：（驚慌地躲在桌下，但見半天沒有動靜，便伸出頭來問）在哪兒？

掌　櫃：在這兒，哈哈，不敢胡謅了吧！（眾人嘲笑阿Q）

阿　Q：賣酒就賣酒，嚇唬人幹嘛？你那酒櫃上擺的都是些

　　　　什麼新鮮玩藝？我怎麼盡瞧著眼生呀！

掌　櫃：關稅降了公平競爭，我這兒國產、進口酒都有，你瞧，花雕陳紹五加皮，參茸鹿茸竹葉青，黃酒紅露米酒頭，金門高粱大白麴，約翰走路威士忌，ＸＯ馬人頭最高級，哦說溜了嘴，是人頭馬！

阿　Ｑ：嘿！光聽酒名，人都要醉了，好我要最高級的人頭馬，出人頭地，高頭大馬，人頭馬——

掌　櫃：還人頭驢呢，這不是你喝的！

阿　Ｑ：你賣得我怎麼就喝不得？

掌　櫃：那拿來！

阿　Ｑ：什麼？

掌　櫃：信用卡！

阿　Ｑ：什麼？

掌　櫃：本店增添的新設備，刷卡付帳。

阿　Ｑ：什麼洋玩藝，不用不用，洋玩藝沒一個好東西。

掌　櫃：那就付現金。

阿　Ｑ：嘻嘻，你知道我向來是……

掌　櫃：嘿嘿嘿，洋酒不賒帳！

阿　Ｑ：那人頭馬不要了，米酒頭總該可以賒吧？

掌　櫃：那得多收三倍的錢！

阿　Ｑ：為什麼？

掌　櫃：如今的人都Ａ酒呀，怕你拿去盜賣！

阿　Ｑ：好，三倍就三倍，記賬

掌　櫃：三百塊錢讓你喝個夠，（寫黑板）阿Ｑ欠酒錢三百元呀！米酒頭一碗，接著！

阿　Ｑ：好……好貴呀！

掌　櫃：沒收你開瓶費就算優惠了！

（阿Ｑ欲找位子，眾人均不讓位。）

阿　Ｑ：出去就出去，我去我的專屬包廂。

掌　櫃：去去去，別占位子，把酒拿到外頭去喝。

（阿Ｑ端酒出門，看見一旁坐著的小Ｄ，正用一根長樹丫伸到後背撓癢。）

阿　Ｑ：你在這兒幹嘛？

小　Ｄ：嘿，最新撓癢法，我發明的

阿　Ｑ：發明？哼，這玩藝比我的蹭牆差遠了，那是我發明的！（做蹭牆狀）

小　Ｄ：看見沒有？不用道具不求人。

阿　Ｑ：我試過，蹭牆不管用。

小　Ｄ：什麼管不管用，去去去，這是我專門喝米酒的地盤，滾！（踢開小Ｄ）

小　Ｄ：（起身看見阿Ｑ的酒）哇考！這麼大碗呀！

阿Q：這叫一醉解千愁，你懂個屁，滾開點，別把我的酒弄灑了！

小D：Q哥，你瞧，錢大少來啦！

阿Q：什麼錢大少，呸，假洋鬼子！

小D：你說誰呀？

阿Q：就是錢家那小子呀，你不懂！（阿Q邊說唱邊學錢大少動作，引得眾人聚集看熱鬧）

錢大少：（內白英語）Mr. 趙，Good-Bye。

阿Q：錢家的少爺去留洋，
不到半年改了裝，
剪掉了辮子成和尚，
脖子變得硬梆梆，
見他這副四不像，
他的老媽哭了十幾場，
他老婆白天剛跳井，
到晚上是美滋滋、甜蜜蜜，
親親熱熱、熱熱親親、陪他去上床，
他老媽逢人就開講，
說什麼，都是那些壞人趁他酒醉，
設下圈套栽他的贓，

本來回國有大官做，
沒想到頭髮不夠長，
挖空心思把辮子想，
青皮頭上抹生薑，
生薑用了十幾兩，
頭髮長了半寸長，
洋鬼子講究是頭髮黃，
中國人比的是辮子長，
他既不長又不黃，
夾一根假辮後腦樑，
這才是豬鼻子插蔥窮裝象，
裡通外國假東洋、假東洋——

酒客甲：到底是阿Q，見識不凡。

王鬍：不凡個屁，阿Q只敢在人家背後說。

酒客甲：阿Q，王鬍說你只敢在錢大少的背後說。

酒客乙：你敢不敢在錢大少的面前說呀？

酒客丙：阿Q哪有這個膽呀？他不敢去哪！

阿Q：（心虛的講）怎麼不敢？去就去，咱們這有辮子的還怕他那禿驢？

酒客丁：嘿！你們聽聽，阿Q說他敢哪！

眾　人：哈哈哈！阿Q說他敢耶？哈哈哈——

阿　Q：笑？笑什麼？你們等著瞧，看我敢不敢！

小　D：嘿，你們看，他來了，他來了！

（錢大少身著燕尾服，掄著文明棍上場唱西皮流水。）

錢大少：EVERYBODY GOOD MORNING,

　　　　　今日趙家有PARTY,

　　　　　留洋回國看DADDY,

　　　　　曾到國外STUDY,

　　　　　我的名字叫TONY,

　　　　　PEOPLE MOUNTAIN PEOPLE SEA.

錢大少：HORSE HORSE, TIGER, TIGER.

酒客丙：那你懂？

酒客乙：他說什麼？

阿　Q：這是洋話，你們不懂。

阿　Q：（胡謅地說）他說好死好死，好死不如賴活。

小　D：那泰格泰格呢？

阿　Q：真笨，泰格泰格……

王　鬍：胡說，一句話都聽不懂，泰格泰格是臺語，就是骯裡骯髒的意思，他是說新衣服穿起來太互得慌，還

是咱這舊衣服穿得舒服。

（阿Q躲在他身後，用小D先前撓癢的樹丫當作棍子，模仿錢大少的動作，眾人竊笑不止。）

錢大少：（察覺有異）誰？（阿Q學其動作）

阿　Q：誰？

錢大少：WHO?

阿　Q：噗哧！（偷指其頭髮）禿兒驢……嘻嘻，是假的……

錢大少：（大喝一聲）你說什麼！

阿　Q：怎麼，我說你啦？

錢大少：（臺語）你皮在癢啊！（舉起手杖朝阿Q頭上打）

阿　Q：哎喲！（順手回身打小D）我說他！（小D疼痛）

錢大少：說他爹也不行！（又舉棍）

阿　Q：（急忙跳開）我沒有……

眾　人：哈哈哈，阿Q賴皮嘍，阿Q賴皮嘍

錢大少：你沒有什麼？你沒有什麼？媽媽的，你往哪兒跑？

阿　Q：（聽到眾人說「賴」字，似乎觸犯到他的禁忌，馬上兇了起來）誰說我賴？

（阿Q精神一振，跳轉身去，用樹丫當劍直指錢大少，錢大少亦恍過神來，以手杖充當西洋劍，二人對峙對打，但終因阿Q的樹丫鬥不過錢大少的手杖，一打就斷頭上

身上均被打。

眾人：加油，加油——

阿Q：別加了，氣都快沒有了，哪還有油哇？
（見錢大少又打了過來，阿Q跑躲下場。）

錢大少：SON OF BITCH，亡國奴！（見眾人看他，立即又換副笑面嘴臉）Good-Bye.（脫帽施禮而去）

酒客甲：嘿，到底是見過洋世面呀，西洋劍還真是比咱們中國劍還要劍！

阿Q：（阿Q從幕後探頭張望，見錢大少已走，手中抱著一大捆樹丫上來）

小D：人呢？上哪兒去了，怎麼溜了？他媽的，算你這小子機靈，要不然這一大捆叫你吃不了兜著走！

阿Q：都怪你，撓癢癢也不找根硬朗點的，害得一打就斷，還有那些管道具的也是白拿薪水的，若是把這一大捆先準備在這兒，那小子不就跑不了啦！

小D：Q哥你這土棍棍打不過他那洋棒棒。

阿Q：什麼洋棒棒，洋圈圈，你不懂，那叫……哭喪棒。

小D：唉喲，不管什麼棒棒，你頭上被打出個大包來了！

阿Q：胡說，這哪是被打的！是老子酒喝多了，長的酒疱，酒剌，大酒剌。（把一捆樹丫塞到小D的手中）沒用了，拿進去。

阿Q：（阿Q轉身，看見王鬍坐在自己剛才坐的位置上打瞌睡，不禁把一肚子的氣轉嫁到王鬍身上。）

阿Q：他媽的，起來起來，這是老子的地盤（王鬍被吵了瞌睡，怒惱地橫了阿Q一眼，但沒有吭聲，阿Q見狀越發惱怒。）

阿Q：去、去、去，滾開！（阿Q踢王鬍一腳，王鬍懶得跟他爭，又把眼睛閉上，阿Q覺得受到冷落，吐口唾沫。）

阿Q：呸，鳥蟲！

王鬍：（輕蔑地一抬眼）癩皮狗，你罵誰？

阿Q：（英武地一叉腰）哪個應聲就罵誰？

王鬍：（懶洋洋地站起身來）你骨頭又癢了嗎？

阿Q：（阿Q見王鬍起來，不覺又激起鬥志來。）

阿Q：癢？對，來、來、來……（阿Q故意擺出各式各樣的招式，藉著與小D吹牛時想嚇唬王鬍。）

阿Q：小D，見過這個嗎？

小D：Q哥，這叫什麼？

阿Q：這叫……成龍的蛇形刁手

小D：沒見過！

阿Q：真土，這個呢？

小D：Q哥，這又叫什麼？

阿Q：李小龍的無影拳！

小D：也沒見過！

阿Q：好那再換一個。

小D：哇，這又換一個。

阿Q：這……李連杰的太極張三豐！

小D：哇！厲害厲害！

（阿Q運足了氣，一拳朝王鬍打去，卻被王鬍立即擒住，眾酒客又都圍上來，起哄看笑話。）

眾　人：看嚟，阿Q又打架啦！

王　鬍：你小子說，這是兒子打老子，還是老子打兒子？

阿Q：君子動口不動手。

王　鬍：我是君子的爺爺，動口又動手。

阿Q：哎歐思K，我跟你說，打架可以，可別揪我的小辮子！（把頭遞過去）我這辮子就怕人揪。

王　鬍：老子這輩子，就喜歡揪人家的小辮子。

（王鬍趁勢揪住阿Q辮子往地上碰，阿Q配以身段技巧，

口中連連叫喚。）

眾酒客：哦，癩鬍打癩頭，癩鬍打癩頭……

（王鬍把阿Q的頭往地上連碰數下後才放開手。）

王　鬍：賤貨，天下第一賤貨！（拍拍手後，便得意地走開不理阿Q）

阿Q：輸？輸？我！我！我輸給誰啦，阿Q輸啦——（憤憤地對眾人唱）

王鬍說我是天下第一輕賤貨，
你們是裝聾作啞沒聽說，
當狀元不也是天下第一個，
第一比一比第一呀，誰能比得我，
提起第一，我比狀元還要多，
說吃的，天下的殘湯剩飯我吃過，
談住的，土穀祠賽過大狗窩，
穿衣服，我是天下穿得第一破，
走遠路，我這兩腿快呀快如梭，
論打拳、談比劍，打拳比劍我鬥不過，
挨打的冠軍我來奪，
阿Q是天下第一窮快活，窮快活——

（阿Q抬頭撞見路過的小尼姑，不覺怒從中來，拉開一

二、全本收錄

副以強凌弱的架勢來。）

阿Q：他媽的，我說今天怎麼這樣「衰」，就是因為看到了
　　你！

吳媽：（內白）阿Q——

阿Q：吳媽？

　　（吳媽風風火火地從內跑上，阿Q猛然跳起。）

吳媽：唉喲阿Q，你個死鬼，躲到這兒來啦！

阿Q：（驚喜）你找我？

吳媽：嗨，找你半天啦！

阿Q：你找我幹嘛？

吳媽：走走走，跟我走，有好事！

阿Q：好事？

吳媽：好事，快點來！

阿Q：（跳起來）哎，好事來嘍！

　　（音樂聲起，阿Q緊跟著吳媽，二人圓場，阿Q邊走邊
　　唱，場景亦漸漸轉換成趙家後院磨房。）

阿Q：人走桃花運，
　　心想事就成。
　　吳媽前面走，
　　阿Q緊緊跟。
　　想要個大女人，
　　她就送上門。
　　想要生兒子呀，

（小尼姑害怕，知道自己鬥不過阿Q，只得故做不睬，
低頭想躲開，阿Q走上前去吐唾。）

阿Q：咳，呸！

　　（阿Q走到她身旁，小尼姑躲避不及，阿Q突然伸手摸
　　小尼姑的頭皮，呆笑說。）

阿Q：禿兒，快回去，和尚在等著你呢！

小尼姑：（臉紅怒罵）你怎麼動手動腳的？

　　（大伙哄笑，阿Q見大伙越笑，他就越來勁的人來瘋。）

阿Q：和尚動得我動不得？

　　（阿Q扭她的面頰，引得大伙又一陣大笑，阿Q更是得
　　意，為滿足大伙，再用力撐一把。）

小尼姑：（哭罵）阿Q，你這斷子絕孫的
阿Q：（學小尼姑的模樣）你這斷子絕孫的，斷子絕孫……
　　（忽有所悟）斷子絕孫？他媽的這小尼姑，罵我斷
　　子絕孫？小尼姑，妳還太小了呢！

阿Q！（哭跑下，眾人也大笑而去）

阿Q：想要個大女人，
　　她就送上門。
　　想要生兒子呀，
　　我要大的，大大的好……

當代戲曲

四一六

（二人來到趙府磨房前。）

今夜就開葷——

吳媽：到了，進去。

阿Q：裡面有人嗎？

吳媽：有人幹嘛還找你呀！

阿Q：（有些靦覥）吳媽，那你先進去。

吳媽：阿Q什麼時候學會講禮貌啦？進來進來吧！

（吳媽先進門，阿Q尾隨，小貓叫：喵。）

阿Q：（害羞地蹲下對貓說）怎麼？你想看便宜呀？

吳媽：（對貓）咪咪，走開點，別礙手礙腳的！

阿Q：阿Q還閒在那幹嘛？還不快脫衣服！

吳媽：脫衣服？

阿Q：在這？

吳媽：嗯！

阿Q：（羞澀）現在？

吳媽：嗯，脫了衣服好幹活呀！

阿Q：這麼急？

吳媽：當然急了，趙太爺他在催呢！

阿Q：趙太爺在催？

吳媽：是呀！

阿Q：咱倆的活，關他什麼事！

吳媽：為他家做的怎麼不是他的事！

阿Q：說了半天，你說的不是那種事！

吳媽：嗯……那種——

阿Q：那種——

吳媽：嗨，趙太爺讓我叫你來，給他家春米呀！

阿Q：（大失所望）啊，是春米的活呀！

吳媽：你不是最愛春米嗎？

阿Q：可今天——

吳媽：趙太爺要今天，就得是今天。

阿Q：那晚上呢？

吳媽：晚上我陪你！

阿Q：你陪我？

吳媽：我陪你！

阿Q：真的？

吳媽：我沒事騙你幹嘛！

阿Q：（一下子勁上來了）好，做，做，咱們做起來呀！

（輕快的音樂中，阿Q在吳媽面前表現男性的雄威，瘋狂做活，擺開架勢作春米舞蹈。）

吳　媽：阿Q，真能做。

阿Q：哪裡的話。（受到吳媽鼓舞，越發做得起勁）

吳　媽：阿Q，喝水。

阿Q：不渴。（從右舞臺扛米到舞臺上）

吳　媽：阿Q，擦汗。

阿Q：不擦。

吳　媽：累了就歇會兒。

阿Q：不累。（為看吳媽不小心砸了腳）哎喲——

吳　媽：打疼了吧？

阿Q：不疼。

吳　媽：真傻。

阿Q：不傻。（背供）耶！真奇怪啊，幹活的時候，有女人陪的感覺就是不一樣啊！哦——難怪那些當官的身邊都有個女祕書。

（阿Q見吳媽坐著在縫東西，覥覥的問。）

阿Q：吳媽，你在幹嘛？

吳　媽：做鞋。

阿Q：給誰做的？

吳　媽：你說還有誰？

阿Q：（進一步誤會）啊！吳媽，你……手又巧，心又好。

吳　媽：（噗哧一笑）阿Q什麼時候也學得嘴甜啦！

阿Q：吳媽，這尺寸你怎麼量的？（比比自己的腳）大小正好呀！

吳　媽：照葫蘆畫瓢，還用量嗎？

阿Q：不量就這麼準，就是大了點。（兩人各自看自己的腳，各說各話）

吳　媽：（自嘲）這雙腳呀，你可真有心。

阿Q：大的好，我喜歡大，喜歡大……

吳　媽：你等會，我去去就來。

阿Q：（對觀眾）你們都看出來了吧？這個女人她關心我、體貼我，不然幹嘛一會兒問我渴了嗎？累了嗎？一會兒要我擦汗？一會兒又替我做鞋？這會兒呀，跟你打個賭，一定是替我弄吃的了，不是麥當勞的大漢堡，就是SEVEN-ELEVEN的大燒包！

（吳媽上，轉著頭不看阿Q，將包子遞到他手上。）

阿Q：瞧見沒有，被我說著了吧，好白好大的大燒包，泡的，軟軟的，捏在手上真舒服。

吳　媽——（吳媽急避轉身，不正臉看阿Q）

阿Q：（仍對觀眾炫耀）瞧，她在害羞，她在害羞，吳媽——

（吳媽忽然抽泣起來，背著的身子一扯一扯。）

阿Q：咦，吳媽害羞怎麼跟別人不一樣啊！
（也學著吳媽，肩膀一扯一扯起來）

吳媽：（忽然抽泣出聲）嗯，嗯……

阿Q：吳媽你怎麼啦？（吳媽抽泣聲）吳媽哭啦？吳媽你在哭？

吳媽：（抹淚）沒什麼，沒什麼！

阿Q：（一副英雄狀）啊，有誰欺負你啦？

吳媽：沒有，那你的眼圈怎麼紅了呢？說，是誰？是誰？

吳媽：沒有沒有！

阿Q：別怕，告訴我，老子我教訓教訓他去！

吳媽：沒有！

阿Q：我，快說，是誰？

吳媽：是太太。

阿Q：誰？

吳媽：太太。（忍住了抽泣，但聲音哽咽）太太生氣不吃飯，我給她送飯去，倒挨了一頓罵。

阿Q：（看門外見無人又做英雄狀）不吃飯！餓死她！哎，太太哪根筋歪了，要絕食抗爭呀？

吳媽：嗨，老爺要討小老婆！

阿Q：誰？

吳媽：趙太爺呀！

阿Q：什麼，趙太爺老要討老婆？

吳媽：太太有氣就把我當成出氣筒！

阿Q：這老傢伙有了一個還要再討一個？

吳媽：嗨，這老傢伙，聽說城裡的白舉人，正房偏房，一共是四個呢！

阿Q：他媽的，趙老爺兩個，白舉人四個，我阿Q一個都……

吳媽：說真格的，阿Q呀，有合適的，你也該找一個了。

阿Q：合適的？（想抱吳媽，吳媽一回頭，又急忙縮手）吳媽，你說的和我想的都到一塊去了，我聽你的找一個，吳媽，（覥覥地）你也應該找一個呀！

吳媽：別說這話，我不找，沒有我要找的人。

阿Q：有呀！

吳媽：在哪呀？

阿Q：在這呀！

吳媽：阿Q你……你……（叫頭）吳媽呀吳媽——

阿Q：我、我，我要跟你上床！（跪下向吳媽求愛）

吳媽：阿Q你、你、你……

阿Q：吳媽，我要跟你上床，我要跟你上床！

吳媽：該死的阿Q呀！（打阿Q巴掌，隨即哭跑而下）哎呀我不活了！

（阿Q見吳媽蒙臉跑下，站起來，拍拍褲子上的灰，好像什麼都沒發生，口內還嘀咕著。）

阿Q：這小寡婦怎麼了？（學者說）我不活了，我不活了，哼，假正經！

趙太爺：（內白）阿Q你這個王八蛋！

（趙太爺手執煙桿，趙秀才執捍麵棍，錢大少執洋手杖，地保執春米棍，氣勢洶洶地上。）

趙太爺：你這個王八蛋！

（眾人追打阿Q不捨，趙老太太等亦率吳媽上要興師問罪，吳媽見眾人打阿Q一人，立即攔阻。）

吳媽：別打了，別打了，再打可要出人命啦！

趙太爺：這畜牲打死了活該。

吳媽：死！要死，讓我去死，我可不活了，我不活啦！

眾人：打死他，打死他……

趙太爺：死，打死他……

（吳媽忍不住又哭嚷而下，阿Q見眾人無語，拉拉地保衣服小聲地問。）

阿Q：咦，吳媽她幹嘛不活啦？

地保：人家的名節被你毀了，貞潔牌坊也沒了，你……

眾人：跪下──

阿Q：（頗不理解地）我？

眾人：跪下（眾人輪唸撲燈蛾）

趙秀才：光天化日要流氓。

錢大少：端正鄉風除孽障。

地保：打斷你的狗腿和脊梁。

（四人追打阿Q，阿Q跪地求饒，身段技巧。）

趙太爺：調戲婦女觸法網。

趙秀才：批鬥大會鬥色狼。

錢大少：五花大綁遊四鄉。

地保：再揹石頭去跳江。

阿Q：四位爺爺，阿Q還沒活夠，可不能就這樣死呀！

趙太爺：明日過府來請罪。

趙秀才：先送銀票三十張。

錢大少：請神驅鬼做道場。

地保：一切費用你承當。

阿Q：我、我，我手上沒現錢哪！

地　保：這件布衫可典當。

趙秀才：頭上的氈帽作抵償。

錢大少：餘錢暫且先記帳。

趙太爺：還有那舂米的工錢一抹光，一抹光。

（亂錘中眾人下場，阿Q被打得躲在一個角落，舞臺上僅留下一束追光照著阿Q一人獨白。）

阿　Q：他媽的，難怪人家都說女人壞，女人還真壞，今兒個我可是弄懂了！（對觀眾）你們不懂，今天有夠晦氣，先是碰到禿子，嗨，這個小尼姑她罵我，什麼不好罵，竟然罵我斷子絕孫，這不是存心讓我往女人身上想嗎？那吳媽更不是，早不來晚不來，偏偏在這個節骨眼上來，做活的時候，一會要我喝水，一會讓我擦汗，幫我做鞋還給我送飯，你們說，男人碰到這種情形，誰能忍得住呀，你們都是過來人，比我有體會，你們說說，一個三十多歲的光棍，這個時候我能不想嗎？唉——

（臺語）女人呀，小的不好，大的也不好，大大小小，全世界的女人都不好喲！（唱）女人在長街閒呀閒遊逛，就是為把男人想，

阿　Q：別摸！別想！但吳媽她大……，嗨什麼大？她的腳大！一個光頭，一個大腳，沒一個好東西，都不值我愛，什麼了不起，不就是女人嘛！一個光頭，一個大腳，光頭、大腳、大腳、光頭，匡七、得七、匡七得七、匡七、得七、匡七、得七、匡七得七——

（阿Q無形中忘記先前的痛苦，得意洋洋地甩腳甩手到街上閒遊，場景轉變為未莊街景，眾婦女喊叫小D做事的聲音此起彼伏，小D忙亂地出入各家各戶。）

看她們一個個穿金戴銀抹香香，為的是勾引男人這個閻來那個望，這一聞這一望可就上了當，一不小心一腳踩進了爛泥塘，從此後光頭大腳我都不想，發誓我再不把那混水淌，古訓豈能忘，男女之大防，這才是活天大冤枉，大冤枉！打一輩子光棍守空房，守空房！

（阿Q不自覺地摸自己的腦袋，一想不對，立即阻止自己的退想）

婦女甲：小D，快來我家舂米！

小D：哦，來嚟！

婦女乙：小D，快幫我家餵牛！

小D：哦，來嚟！

婦女丙：小D，快來我家漆牆！

小D：哦，來嚟來嚟！

婦女丁：小D，快來我家蓋瓦！

小D：哦，來嚟來嚟！

（阿Q見小D忙碌地工作，意識到他自己的飯碗已被小D搶跑了，不覺忿怒地大叫。）

阿Q：小D！

小D：哦，來嚟來嚟！

阿Q：他媽的，我說為什麼沒人找我幹活，原來是你搶了我的飯碗呀！

小D：（無辜地）Q哥，這不能怪我，是她們——

（眾婦女聞聲出來，見到阿Q均呆嚇在原地不動定格。）

小女孩：（大叫）是阿Q，色狼呀——

眾婦女：色狼呀——

（眾婦女驚醒過來，各自鳥獸散地快速轉身關門，阿Q

朝四周一望，詫異地唱快板。）

阿Q：奇怪奇怪真奇怪，

女人們何時變得這樣乖，

見阿Q，就像那鼠兒見貓溜得快，

姐婦們一個一個，個個都裝起正經來，

女人不理睬，

男人更自在，

你耍威風我躲開，

辦好移民去海外，

十五哇——

（眾人從舞臺四周均伸出頭來）

婦女甲：十五年？

阿Q：長了！

婦女乙：十五個月？

阿Q：長了！

婦女丙：十五星期？

阿Q：長了！

婦女丁：十五天？

阿Q：長了！

百姓甲：十五個鐘頭？

阿Q：長了！

眾　人：到底要去多久啊？

阿　Q：（接唱）十五分鐘我就回來！

眾　人：好，那咱們就給他十五分鐘，現在休息十五分鐘。

（幕間休息）

廟　公：阿Q回來了，阿Q從縣城發財回來了！嘿，阿Q發

（廟公開心地從觀眾席中高喊著上臺）

財回來啦！開幕開幕！

（歡快的音樂聲中開幕，景同前場，眾婦女出門整理

衣，歡歡喜喜地迎接阿Q，阿Q從觀眾席中出現，整個

人看來煥然一新。）

眾婦女：阿Q你回來了！

阿　Q：回來了，怎麼，你們不怕我這色狼啦？

婦女甲：你哪是色狼呀，你是白馬王子呀！

眾婦女：我們在等著你，我們歡迎你呀！（眾人唱）

這才是鐵樹開了花，

阿Q發財回到了家，

帶回了許多好褲褂，

有紅有綠又有花，

一條綢裙——

阿　Q：二百五！

眾婦女：大紅洋衫——

阿　Q：三百三！

眾婦女：俗話說一個便宜三個愛，

鄉親們受益沾光多虧了他。

阿　Q哥，我要一件緞子襖。

阿　Q哥，我要一件花馬甲。

阿Q他，造福鄉里誰不誇！誰不誇——

哎呀呀，哎呀呀！

這樁事，一時成了深閨、淺閨、老閨、少閨，

家家戶戶、戶戶家家，未莊女人的閨房話。

（眾婦女圍住阿Q搶購貨物，阿Q貨賣完跑開，場景變

換咸亨酒店，眾酒客聞聲迎接阿Q。）

阿　Q：STOP，沒了，貨都沒了，這兒是男人喝酒的PUB，

女賓止步，該他們的戲了，妳們到後臺歇會兒。

眾酒客：阿Q你發財了，請客請客！

阿　Q：好好好，我請大伙兒上咸亨PUB去喝酒！

鄒　嫂：阿Q，趙太爺叫你去一趟。

阿　Q：（一反平常卑躬之態）他？什麼事？

婦女丁：太太和少奶奶也想找你買點貨……

阿　Q：（傲慢地）沒瞧見我正忙著請客嗎！要什麼就讓他

眾　人：（對大家）走喝酒去！

自己來挑！

眾　人：哇，阿Q不一樣嘍，人有錢就是不一樣啊，阿Q請客，阿Q請客嘍！

婦女丁：哼！（臺語）響掰！

掌　櫃：（親自迎出門）喲，這是誰呀，是阿Q發財回來了？

阿　Q：（趾高氣揚地）老子今天請客，該不會又沒酒賣了吧！

掌　櫃：是！（重寫Q字）您如今是一步登天，人高了，辦

聲，只是這個Q字有點不對頭呀

這辮子怎麼寫得這樣短？瞧我頭上！

阿　Q：哎，長了長了！

掌　櫃：是！（拉長一點！）

阿　Q：這還差不多！（從腰裡掏出一把鈔票）今天連同上

回的一起算！

眾酒客：名字也變得響亮了！

阿　Q：這是美金呀！

眾酒客：美金？

阿　Q：就是世界通用的鈔票，可以買錢的錢呀！

眾酒客：哇考！阿Q真的發大財啦！

阿　Q：你們要喝什麼酒，自己點，往貴的點！

酒客甲：我要金門高粱！

酒客乙：我要貴州茅臺！

酒客內：我要威士忌！

酒客丁：我要那個OOXX的XO！

阿　Q：都上都上，今兒個大伙都喝個一醉方休！

阿　Q：哦，都是給我準備的？

掌　櫃：哪兒的話，哪兒的話，酒櫃上那麼多紅的綠的，可

都是給您準備的呀！

掌　櫃：是呀，您不是要狀元紅嗎？來一瓶怎麼樣？

（阿Q不做聲，撐著手來回看著酒櫃上的酒。）

掌　櫃：哦，我想起來了，你要喝的是人頭馬，出人頭地，

高頭大馬，人頭馬！

阿　Q：這回，不擔心我付不起帳啦？

掌　櫃：喲，您現在有錢了，就是記帳也是小店的光榮呀！

阿　Q：（看到黑板）嗯，當初我欠你的舊帳還在這兒呀！

掌　櫃：三百塊，小意思，不算了！

（掌櫃欲擦黑板上的字，阿Q阻止道。）

阿　Q：哎哎哎，我可不要為了這點小錢，背上個欠帳的名

掌　櫃：好！阿Q夠酷、夠帥，上酒嘍！

（眾人都圍著阿Q，巴結地排隊搶著向他敬酒）

阿　Q：別急、別擠，坐著坐著！

（阿Q喝得略有醉意。）

小　D：Q哥，你在城裡在哪家做事呀？

酒客乙：聽說你在城裡白舉人家幹活，是吧？

阿　Q：白舉人，我看不慣，早就不幹了啦！

酒客甲：哎，昨晚白舉人用船把五口箱子送到趙太爺家，說
　　　　是要避一避革命黨，是不是城裡出事啦？

阿　Q：嘿，如今的城裡呀，事情可多哪！

酒客乙：城裡有什麼新鮮事，跟我們說說！

阿　Q：這一回進城開了眼界，
　　　　新鮮的事兒有呀嘛有好些。
　　　　城裡人管長凳叫成條凳，
　　　　煎魚還要把那蔥絲兒切，
　　　　搓起麻將呀，一搓一整夜，
　　　　論賭技個個都能比得過假洋鬼他爹。
　　　　女人們腳下蹬的竟是這麼高、又是這麼亮，

眾　人：對，跟我們說說！

阿　Q：好，一邊喝，一邊說！喝了就說，邊說邊喝！（唱）

又高、又亮、又有尖尖的釘釘鞋，
一步那個一扭……還要把那屁股蹾。
臉上擦胭脂，嘴上抹豬血，
裝模作樣扭捏捏，
那模樣兒可真叫絕、絕、絕——

（趙太爺率趙府女眷到咸亨酒店，眾人見趙太爺畢恭畢
敬的。）

趙太爺：阿Q！

阿　Q：（直覺地恭敬了起來，但阿Q喝得已有些醉，雙腳
　　　　不太聽使喚）哦，太——

趙太爺：（仍舊趾高氣昂地）阿Q聽說你發財？

阿　Q：小意思。

趙太爺：很好，嗯，很好！

趙太太：聽說你有便宜貨，我們找你來買東西來了！

秀才娘子：我們是來找你買衣服的。

阿　Q：買衣服？

趙太太：我想要件皮背心——

秀才娘子：我要一件——

阿　Q：東西都賣完了！

秀才娘子：完了？

阿Ｑ：完了！

趙太太：哪會這麼快呢？

阿Ｑ：貨都是朋友的，本來就不多。

趙太太：總該還有一點吧？

阿Ｑ：一點都沒有啦！

秀才娘子：真的都沒了？

趙太太：（拍拍身上）誰還騙你？

阿Ｑ：（埋怨趙太爺）都怪你，擺什麼臭架子不肯來，你看，現在便宜都被別人占去了吧！

趙太太：（惱羞成怒）阿Ｑ，你的這些貨都是從哪兒弄來的啊？

阿Ｑ：（忽然有點氣短）呃，是幾個朋友他們……

趙太爺：朋友？我看來得不容易吧！

阿Ｑ：是不容易，天又黑，又緊張，光是接東西手都接酸了……（忽然發現說漏了嘴急止）

趙太爺：說下去，說下去呀！

阿Ｑ：（哎唔）東西都賣光了，還有什麼說頭！

趙太爺：我看那些東西來路不正吧！

阿Ｑ：哎太爺，這您可別瞎說啊！

趙太爺：阿Ｑ，貨可是不義之財？

阿Ｑ：（惶恐做賊心虛）怎麼是不義之財呢？

趙太爺：來路正，你心虛什麼？

（原先對阿Ｑ的諂媚立即更改，引起未莊眾百姓對阿Ｑ的猜疑，又與他保持距離。）

酒客甲：還是趙老爺有見識，阿Ｑ一定是……（眾人竊竊私語，比手畫腳比三隻手介）

酒客內：有道是，馬無夜草不肥，人無橫財不富呀！

趙太爺：今後我們全村大家都得提防！（暗示眾人需提防阿Ｑ）

眾人：對，要提防，要提防……

（阿Ｑ忽然又變得萎縮了，這時趙秀才匆忙上場。）

趙秀才：爹！爹——

趙太爺：什麼事？這麼大驚小怪的！

趙秀才：白舉人捎來了一封信，說那五口箱子——

趙太爺：噓——（急忙把趙秀才拉到一邊）說那五口箱子怎啦？

（阿Ｑ與眾人均靜下來偷聽趙家父子的悄悄話。）

趙秀才：五口箱子要咱們好好保管，最近城裡的革命黨越鬧越兇，說不定還會鬧到未莊來呢！

趙太爺：革命黨真有這麼厲害？

趙秀才：您想，白舉人老謀深算，連他都害怕，看來這革命

黨不是好惹的！

眾　人：革命黨——？

阿　Ｑ：（偷聽到二人談話，插話）革命黨可是有大來頭的！

（趙太爺與眾人聽到阿Ｑ知道革命黨，立即又改變嘴臉，卑躬屈膝地問阿Ｑ。）

趙太爺：阿Ｑ，你剛從城裡回來，城裡鬧革命黨究竟怎麼回事？

阿　Ｑ：（又神氣起來）那革命黨呀，哇考！一個個白盔白甲，披頭散髮，又會拼酒，又會品茶，殺人如麻，窮鬼見了心驚，富人見了膽怕，官府縣衙派兵抓，嘿抓住了就在古軒亭口把頭殺，刀一舉，一聲卡嚓（舉手朝趙太爺的脖子上砍），人頭落地像切瓜，革命黨抓了又殺，殺了又抓，越抓越多，越多越抓，殺殺抓抓，抓抓殺殺，霹里啪啦，嘰嘰嘎嘎，滿城都是擠擠卡卡，密密麻麻——

趙太爺：（臉色大變）這是真的嗎？

阿　Ｑ：不信？我找個來你們看看！

趙太爺：不……

阿　Ｑ：不夠？那我再多找幾個來！

趙太爺：（眾人被嚇得直退後）不用，不用……

阿　Ｑ：（旁白）這幫媽媽的，怎麼這麼害怕革命黨呀，看來革命好哇！嘿嘿，革命好哇！革他媽媽這幫人的命（阿Ｑ又喝了一大口酒壯膽）革命啦，我要革命了，我要造反我要革命，老子今天成革命黨啦——哈哈哈！

眾　人：（驚愕）阿Ｑ是革命黨？

阿　Ｑ：革命啦，我要什麼就有什麼，革他媽媽這幫人的命！

（阿Ｑ口中自唸鑼鼓，抓著趙太爺大唱京調。）

阿　Ｑ：匡嘟匡嘟七得匡嘟七得倉，（唱）我手執鋼鞭將你打——（狂飲大醉）

（阿Ｑ喝醉沉浸在極度興奮之中，燈光變換，眾人驚嚇得鳥獸散，場景變為夢幻中的Ｑ王府。）

歌　隊：阿Ｑ夢中革了命，一步登天庭。
屎克郎變麻雀，趙子龍的白盔戴呀戴頭頂，灶王爺的皇袍披上身，趙太爺的錢袋當呀嘛當腰帶，趙秀才的長衫做了靠裙，左邊掛著一根哭喪棒，

右邊的鋼鞭亮晶晶。

酒店變成Q王府，

金山銀海數不贏，

方知道革命原來真過癮，

揚眉吐氣懲仇人，懲仇人——

（歌隊聲中，Q王府若隱若現，阿Q身掛趙太爺的煙杆，趙秀才手拿捍麵棍，秀才、地保、錢大少、王鬍、小D等被五花大綁押上。）

廟　公：Q大王，仇人押到。

眾　人：（跪下求饒）Q大王饒命，Q大王饒命呀！

阿　Q：你們沒想到我阿Q也有今天吧，哈哈哈！

趙太爺：Q大王呀！（眾人輪唸撲燈蛾）

一筆難寫兩個趙，請您Q老高抬手。

錢大少：那一日多有冒犯，大人莫記小人仇。

趙秀才：您比小生大三輩，我該喊您老姑舅。

地　保：我收銅錢您喝酒，自己一文也不留。

小　D：從今後所有的活，您一人做。

王　鬍：我王鬍服了輸，這裡跟您叩響頭。

眾　人：Q老爺心胸多寬厚，勝過那歷代的王和侯，王和侯！

阿　Q：（走到王鬍身邊）王鬍，你是君子還是小人，動口還是動手？

王　鬍：我是小人，我是小人，既沒了口，也沒了手。

阿　Q：小D，你他媽的還想搶我的飯碗嗎？

小　D：Q哥，您如今是金飯碗了，我再也不敢搶了！

阿　Q：（看見地保）你A了我多少錢啦？

地　保：我……全還給您，外加利息一起還，以後我鏽來了的錢全拿來孝敬您！

阿　Q：上回你是怎麼打我的？讓我在地上滾是吧。

地　保：Q老爺，不勞您費力，我滾給您看，我滾給您看！

阿　Q：（又對趙秀才）還有你，上回是用什麼打我的，這玩藝吧！（拿起捍麵棍敲其頭）

趙秀才：哎喲Q老爺手下留情呀！

阿　Q：（又來到錢大少身邊）你這假洋鬼子，腿也能彎呀！

錢大少：（英語）我有罪，我有罪！

阿　Q：不准說外國話，說臺語！

錢大少：（臺語）我該死，我該死！

阿　Q：（拉下假洋鬼子的假辮）禿驢，假的，哈哈哈——

眾　人：（一起附和著陪笑）假的，禿驢，哈哈哈——

阿Q：（走到趙太爺身邊）你姓什麼？

趙太爺：我姓趙……

阿Q：（瞪眼）你也配姓趙？呸——（一巴掌）老子不准你姓趙！

廟公：Q爺，您仔細瞧，自古美人愛英雄，您平時想的、念的，這會兒都送到眼面前啦！

（音樂起，廟公引趙太太、秀才娘子、小尼姑、吳媽披蓋頭上。）

趙太爺：我不姓趙，我姓孫，我叫孫孫，我是您的小孫孫。

阿Q：什麼年紀了，老傢伙也來湊熱鬧（阿Q挑起小尼姑蓋頭）

阿Q：這是誰呀，怎麼這眼熟哇？

小尼姑：Q老爺，您不記得我了？

阿Q：哦，是小尼姑！你怎麼有頭髮了？而且還是黃色的！

小尼姑：（故作嫵媚狀）這頭髮是外國進口的，美不美呀？

阿Q：（仔細打量）嗯？我說怎麼越瞧越不對勁呀，（上前扯下小尼姑的頭套，假的，不要不要，我要光的，光溜溜的摸得舒服！（阿Q掀吳媽蓋頭

阿Q：不要不要，臉上有疤（阿Q再挑趙太太蓋頭，嚇了一跳）

趙太爺：我不姓趙，我姓孫，我叫孫孫，我是您的小孫孫。（此為上欄重複）

廟公：Q爺，您仔細瞧……（秀才娘子蓋頭上。）

吳媽：喲，是吳媽（二人做戲）——

阿Q：（撒嬌地）Q大王——（踩蹻花梆子的身段）哎，你今天怎麼走起路來怪怪的呀（吳媽露出小腳）

阿Q：小腳，怎麼變成三寸金蓮啦？

吳媽：小腳秀氣，嫵媚，好看，漂亮，美呀！

阿Q：不要不要，我喜歡大的，我喜歡大的！

趙太太：Q大王，還是我來侍候您吧！

秀才娘子：Q大王——

吳媽：Q大王，我跟您上床！

小尼姑：我跟您生兒子，不讓你斷子絕孫！

四人：我幫您寬衣，我幫您解帶，讓我來，讓我來……

阿Q：好好好，來、來、來——

歌隊：英雄美人配佳偶。

眾婦女：奴為你寬衣解帶逗呀逗風流。

（四人投懷送抱撲向阿Q，邊舞邊幫阿Q換裝，Q王府消失，場景轉換成街景，阿Q睡倒路旁。）

廟公：阿Q，阿Q，快醒醒，唉呀快醒醒！

阿Q：吳媽，小尼姑，吳媽……（捉著廟公不放）

廟公：什麼時候了，怎麼還在做女人夢？（在阿Q耳邊大喊）革命了——

阿Q：（嚇醒）革命？革命？哪兒革命了？我要去，革命好，革命黨可以要什麼就有什麼！

廟公：革命？（看看阿Q的小辮子）人家革命黨都是沒辮子的！

阿Q：（急忙找一根竹筷子，把頭髮往後一盤）我這不就盤起來，頗為不悅。

（廟公搖頭下場，阿Q出門碰到小D，發現他也將辮子盤起來）

阿Q：沒辮子了嗎？革命嘍，革命嘍！

小D：要革命黨連柿油都不知道，柿油黨就是革命黨，聽說革命黨是賣柿子油起家的，所以整天喊著：柿油、柿油哇！

阿Q：什麼柿子油、沙拉油的？

阿D：誰學你了？我這是跟柿油黨學的！

阿Q：呸！你怎麼學我？

小D：誰是柿油黨呀？

阿D：他呀（往後指，錢大少甩著手杖，趙秀才隨後，摸著胸前的銀桃子愉快地上場）柿油哇！

阿Q：（阿Q跟在身後，追著說）洋、洋、洋……（錢大少發現回頭打阿Q）

錢大少：洋什麼？你皮又癢了？（小D竊笑）

阿Q：我要投、投、投

錢大少：你又要偷什麼？

阿Q：我要投柿油……

錢大少：柿油，你就曉得偷油偷東西，賤骨頭（欲再打阿Q，阿Q躲開）SON OF BITCH（下）

阿Q：這假洋鬼子真可惡，只准他自己造反，卻不准我造反，他媽的，好，你造反，這可是殺頭的罪名啊，我去告你一狀，把你抓進縣城裡去殺頭，滿門抄斬，嚓嚓嚓！

內白：趙家失竊了！趙家失竊了！

阿Q：趙家失竊了？他媽的，這麼大的事兒，也不來叫我一聲，我去看看！

（場景轉換到被竊後的趙府門前，趙家大大小小出出進進，見四處零亂的樣子，既氣急敗壞，又頹喪地不知所措。

（阿Q正得意時，聽到遠處傳來趙家失竊的喊叫，一股強烈的好奇心又在作祟。）

秀才娘子：（哭叫地）我的寧式床沒有了，所有的器具也都

趙秀才：還說呢！就連白舉人的五口箱子……唉喲怎麼辦呀？

丢了（哭介）

趙秀才：白舉人為人霸道，一定會要我們賠他的箱子不可

這……

趙太太：當初我就說不能收，你偏想貪小便宜，如今偷雞不著蝕把米，唉，現在可怎麼好呀？

趙太爺：我先前以為白舉人怕革命黨，有誰料到他今天卻成了革命黨的幫辦了呢！

趙秀才：爹，怎麼辦呀？怎麼辦呀？

趙太爺：事到如今，只有找一個替死鬼來消災躲禍啦！

眾　人：替死鬼？

趙太爺：嗯，只要有一個替死鬼，當作盜匪，這件事兒就可以在白舉人面前交代過去了！

眾　人：哦，但是找誰呢？

趙太爺：嗨，咱們未莊不是現成有一個麼？

趙秀才：爹，您是說……阿Q？

趙太爺：對，他有前科記錄，只要官府相信就行！

趙秀才：那官府會信嗎？

趙太爺：會，但要上上下下打點打點，就會信！

趙太太：（埋怨地）你是說又要花錢哪？

趙太爺：嗨，現在做什麼不花錢，只要肯花錢，什麼事都能辦得通，來，帶銀子立即連夜進城，唉花錢消災（眾人心疼不已咬牙地說）

歌　隊：花錢消災真冤枉，

眾　人：唉，花錢消災（趙太太、娘子哭）

阿Q做了代罪羊。

阿Q縣官爺爺共商量，

如何用計來栽贓。

（音樂中景轉縣衙大廳，縣官與師爺上場。）

縣　官：阿Q那德性，怎麼會是搶趙家的頭頭？但趙太爺又出了錢，咱們可怎麼審哪？

師　爺：我瞧阿Q是個糊塗蟲，愛人捧，愛吹牛，縣太爺只要和顏悅色的（耳語）不就……

縣　官：哦哦哦……我懂了，來，帶人犯。

師　爺：哎，不不不，請阿Q。

團　兵：阿Q上堂。

師　爺：嚷什麼嚷呀，要輕聲些，請阿Q——

團　兵：有請阿Q。

（阿Q被五花大綁地上場，師爺見狀立即罵眾士兵。）

師爺：唉，你們怎麼把Q老爺給捆著呢？快快鬆綁。

（團兵將阿Q刑具去掉，阿Q很快就忘記了自己是犯人的身分，邊走邊瞧，感覺新鮮。）

阿Q：咦，上頭坐個和尚，身邊站著個道士，我這是到哪兒啦？

師爺：如今是革命時代，站著說，就要往下跪。

（團兵吆喝，阿Q一陣哆嗦，不用跪。）

師爺：（阿Q似想學著蹲下，終因腿軟還是跪下了。）

縣官：（背供）哼，奴隸性！

師爺：（滿臉笑容）阿Q，你的事情我都知道了！

阿Q：（恐懼少了許多）哦，您都知道了！

縣官：是啊，這先不談，上茶，吃糖果。

阿Q：（有些不解）這糖果的怎麼是黑的呀？

縣官：沒吃過吧，進口貨。

阿Q：喲，還是苦的呢！

縣官：這叫朱古力，英文叫做CHOCOLATE。

師爺：阿Q，你瞧，太爺對你多關心、多好呀！

縣官：阿Q，我早就想跟你交個朋友了！

阿Q：交朋友？

縣官：嗯，對了，聽說你本事不小哇？

阿Q：怎麼，你知道我有本事啊？

縣官：人家說，你一進城就發了，是吧？

阿Q：發了？嗯，發了，我發了！

縣官：把發財的竅門傳授傳授！

阿Q：嘿，發財簡單呀，只要你眼觀四處、耳聽八方、腰能彎、腿能曲、少言語、多點頭手要長、又能摸，神不知鬼不覺的，一眨眼就有錢了！

縣官：嘿，有錢是個什麼滋味呀？

阿Q：有錢？嘿，腰桿硬硬的，腿桿直直的，下巴高高的，發音沉沉的，氣也粗了，膽子也大了，女人會自動找上門了，東西用也用不完了——

縣官：（小聲問）那些東西是從哪兒來的？

阿Q：（小聲答）是他們用包，包著遞過來的。

縣官：那麼你敢接麼？

阿Q：哪有什麼不敢接的，就是有時候東西接多了，手有點酸。

縣官：如今，那些「贓物」到哪兒去啦？

阿Q：什麼髒，不髒，都很乾淨呀！

縣官：對對，乾淨，那些「乾淨」東西都到哪兒去啦？

阿Q：賣了！

縣官：那錢呢？

阿Q：花了！

縣官：這麼快就花光了？

阿Q：人有了錢，開銷就不一樣，請客送禮呀，捐款贊助呀，這個基金會，那個慈善機構的，一下子就給你刮光了！

縣官：真是來的快去的也快呀！

阿Q：錢嘛，身外之物，不就是那麼回事，反正我是無本買賣！

縣官：哦，無本買賣？

阿Q：騙你，我是你孫子！

阿Q：（見師爺在奮筆疾書）你在寫什麼？

縣官：別理他，他寫他的。

阿Q：對對對，我們說我們的。

縣官：（遞茶）像這樣的事，你做了多少回啦？

阿Q：不多不多，一兩回吧！

縣官：別客氣，起碼十回是有的？一定有十回，十回！

阿Q：（得意忘形）十回？真算起來，十回都不止呢！

縣官：哦哦，那天你穿什麼來著？

阿Q：（回憶起夢境）那天……哦，我穿的是白盔白甲呀！

縣官：白盔白甲？

阿Q：是呀！十八般武器披掛一身，可威風呢，我往中間一坐——

縣官：哦，你坐中間？

阿Q：對，對，我是頭兒嘛！

阿Q：我連唱帶打的，這點不能埋沒（示意師爺寫下來）我連叫什麼都不知道，誰敢不聽？我呔的一聲，他們全跪下了！

縣官：真威風呀！

阿Q：那還用說！

縣官：真威風呀！

阿Q：（尷尬地）嘿嘿，我連叫什麼都不知道，更不會寫名字了！

師爺：來，阿Q，在這兒簽個名。

縣官：好好好，簽名吧！

阿Q：畫圈圈？

縣官：畫圈圈！

縣官：不會寫？那就在上面畫一個圓圈好了！

阿Q：好，這個我會（覺得新奇，拿起筆，掭了掭，跪下

畫了一個）嗨，想畫圈，怎麼畫成個瓜子了，來來，再畫一個（再畫）怎麼又扁了，我再——

（阿Q還想再畫，師爺把筆搶過。）

縣官：夠了，來呀，把阿Q銬起來！

阿Q：縣官老爺，您這是怎麼？

縣官：你剛才不是都說的是真的嗎？

阿Q：怎麼，說真話就要銬起來，說假話就不銬啦！

縣官：既已畫押招供，案子就鐵板釘釘啦！

阿Q：什麼畫押招供，案子就鐵板釘釘！

阿Q：老爺，剛才我說的都是假的，那是夢呀，說的好玩的，壓根兒沒這事……

縣官：這是你畫的？

阿Q：是我畫的，可是它沒畫圓呀！

縣官：你敢翻供，打！

阿Q：老爺別打呀，讓我再給畫一次，我一定畫圓，這次我一定把它畫圓——

（阿Q掙扎著想繼續畫圓，手在空中不斷地畫著，口內不住嚷嚷，卻被押下場。）

歌隊：一個圓圈定了案，
古軒亭外車馬喧。
自古殺人最好看，
自古殺人最最好看，
君不見，男女老幼熙熙攘攘爭相來圍觀！

（場景變城郊古軒亭口，男男女女的百姓先後擁上，廟公、王鬍、小D、吳媽等亦在其中。）

觀客甲：聽說今天殺革命黨呀！

觀客乙：胡說，革命黨成功了，怎麼會殺自己人呢？

廟公：俗話說得好，高鳥盡良弓藏啊，越成功越殺自己人，不然位子不夠分呀！

觀客內：我倒聽說今天是殺強盜頭！

王鬍：我也聽說是。

小D：管他是誰，反正今天是看殺頭，開眼界。

觀客丁：不是殺頭，是槍斃！

眾人：槍斃？

觀客丁：如今時興用槍打，不用大刀砍頭了！

眾人：什麼，不用刀啦？

王鬍：看不見腦袋在地下滾，那多沒意思呀！

小D：唉，咱們今天算是白來了！

廟公：你們這些人哪，怎麼一點同情心也沒有？不管是槍斃還是殺頭，那可都是一條人命呀，你們怎麼把人當成耍猴把戲了！

（洋號聲起，一隊荷槍實彈的兵士跑步上場。）

觀客甲：（忽然大叫）來了，來了！

一半觀客：就是那個革命黨！

一半觀客：不是，是強盜頭！

眾觀客：（相互爭論）是革命黨，是強盜頭，革命黨，強盜頭，革命黨——

廟公：別吵了好不好，臺下的人都沒吭聲，你們就安靜點！

阿Q：粗麻繩綁得我不好動彈，不好動彈——

（阿Q身穿囚衣，五花大綁，背上插著斬標，唯一給人印象深刻的，還是那個癩頭和小辮。）

廟公：（認出是阿Q）是阿Q，怎麼是阿Q呀？

眾觀客：是阿Q，是阿Q……

阿Q：（唱迴龍）

辮子短，長街寬，

槍兵兩邊站，

前呼後擁，跌跌撞撞，

滿街人爭先恐後把稀奇看，

哎呀呀，哎呀呀，莫非是要送我殺頭上西天！

歌隊：眼發黑，腳發軟，渾身都癱瘓——

（阿Q似乎意識到死亡恐怖，癱倒在地，團兵喝道。）

團兵：起來！（阿Q一驚，忽又坦然起來，抬起頭來接唱）

阿Q：尋思這人生天地間，

有人有時、大概也許、可能也會，

碰巧遇上殺頭這一關，

我又犯什麼難？

（阿Q殺然站起，昂首挺胸，眾人的眼睛突然變成一對對閃爍的綠火，追光照阿Q，唱。）

阿Q：忽想起，幾年前，在山澗，

曾經看到過一隻老狼的眼，

磷光閃，綠光現，

又兇又狠，狠狠兇兇，

一隻眼剎那間變成了無數隻眼，

一現一閃，一閃一現，現現閃閃、閃閃現現，

看得我心驚肉跳直發顫，

不想膽寒也膽寒，

（阿Q搖搖晃晃，眼看又將癱下去，團兵再度夾起阿Q，拖其行走，阿Q不動，任其在地上拖動，技巧圓場，滿臉狐疑，四處張望，唱。）

阿Q：既殺頭何不直朝法場那邊趕？

歌隊：殺一儆百遊街示眾傳了幾千年。

阿Q：人群中我左顧右盼，

好像看到一張夢中常見的女人臉，

歌　隊：這個小孤孀假正經總怕受牽連。

　　　　（白）是吳媽，吳媽——吳媽——

阿Q：今日裡出盡風頭、風頭出盡，

　　　　我該唱，唱上一個兩三段——

歌　隊：對，唱，唱呀！

　　　　（阿Q欲開口，卻又唱不出。）

阿Q：小上墳，味嫌淡，

　　　　龍虎鬥，也一般。

　　　　五花大綁捆雙手，

　　　　也不好再唱手執鋼鞭、手執鋼鞭、手執鋼鞭

眾觀客：（期待阿Q唱出來，喝彩叫好）好、好、好，唱唱

阿Q：再過二十年，我又是一條——

　　　　唱——

歌　隊：是毛蟲，是好漢，

　　　　是好漢來是毛蟲，

　　　　是毛蟲，是好漢，

阿Q：哎呀呀，此時候我方明白，

　　　　遭死罪都怪我那圈圈未畫圓，

我畫我畫，畫呀畫呀——

叫我怎麼才畫得圓哪

（阿Q走向古軒亭口時，腦子仍在想圈圈怎麼才能畫得

圓？但還未想清楚時，槍聲已響，阿Q定格——）

（主題曲再度響起，大幕落。）

劇終

（五）李世民與魏徵

陳亞先編劇。本書據作者手稿印行。

人物：

李世民　三十歲左右，初為秦王，後為太宗皇帝。

魏　徵　年近五十，初為東宮洗馬，後為諫議大夫。（字玄成

長孫氏　二十五歲左右，初為王后，後為皇后。（李世民妻

裴　氏　魏徵妻，三十五歲以往。

房玄齡　六十餘歲，尚書令。

封德彝　四十歲左右，中書令。

莊　氏　二十餘歲，李志安妻。

龐相壽　年過花甲，濮州侯。

劉　喜　四十歲左右，魏徵的家人。

眾文武大臣、內侍、將士、御林軍、探子、宮女、老翁、老
嫗、濮州軍民等。

時　間：唐武德九年至貞觀初年。

地　點：長安、濮州等地。

第一場

（長安城一隅，魏徵家宅院。）

（竹籬茅舍，土牆瓜架，與農家小院無異。）

（人喊馬嘶，隱隱傳來格鬥之聲。）

（古琴聲激越悲壯。）

男聲伴唱：緯地經天，
　　　　　把酒論英賢！
　　　　　千秋史冊堪為鑑，
　　　　　鐵板銅琶唱貞觀。

（兵將、百姓等匆匆過場。）

（房玄齡急上，步履跟蹌。）

房玄齡：（唱）玄武門前風雲變，
　　　　　魏徵命在一線懸。
　　　　　覆巢之下無完卵，

（裴氏上。）

裴　氏：房大人！

房玄齡：啊，夫人！

裴　氏：（唱）老尚書因何到此間？

房玄齡：夫人不必多問，魏玄成現在何處？

二、全本收錄

四三七

裴　氏：你問他呀，大人你聽！

（古琴聲傳來。）

房玄齡：啊，火燒眉毛了，他還有心思彈琴！你們夫妻二人

　　　　快快逃走了吧！

裴　氏：逃走？

房玄齡：太子建成與齊王元吉均被殺死，人頭懸掛在玄武門

　　　　內示眾吶！

裴　氏：哎呀，我那苦命的太子啊……（哭）

房玄齡：哎，夫人何不哭自己，哪個不知魏徵是太子的洗

　　　　馬官？秦王李世民一怒之下，定然玉石俱焚，快快

　　　　暫避一時罷！

裴　氏：唉！房大人又不是不曉得，魏徵是個死要面子活要

　　　　臉的人，他又怎肯逃走？

房玄齡：嗨，這個不知死活的書呆子！走走走，待我去勸勸

　　　　他。

（二人下。）

（李世民內唱：「玄武門揮黃鉞一場廝殺——」）

（李世民全身披掛，英姿勃勃，率封德彝，在御林軍前

　　導下，上。）

李世民：（唱）討逆臣匡社稷治國齊家。

當代戲曲

為整蕭錦江山大唐天下，

實無奈同胞手足兵刃相加。

東宮舊部皆逃散，

猶如大浪洗塵沙。

唯有這魏徵成不驚不怕，

因此上孤親來會一會他。

房玄齡：（上）房玄齡迎接殿下。

封德彝：嘿嘿，房大人平日裡總說腰腿酸痛，行走不便（學

　　　　他）今日嘛，倒來得比御林軍還快，想必是通風報

　　　　信？

房玄齡：呸！那魏徵早知秦王要來問罪，是他執意不肯逃走，

　　　　何用我來通風報信？

李世民：哦？他為何不走？

房玄齡：他說道，他若逃生，定被殿下恥笑。

李世民：笑他怎樣？

房玄齡：笑他貪生怕死。

李世民：倒也言之成理。

李世民：是哪個撫琴？

房玄齡：道……乃是魏徵撫琴。

（屋內傳出悲愴的古琴聲，眾皆一怔。）

四三八

封德彝：這牛鼻子驕道，死到臨頭還敢彈琴作樂，拿下了！

魏　徵：朝野震驚，爲能不知？

李世民：你該當何罪？

魏　徵：但憑處置！

李世民：倒也痛快！

魏　徵：且慢，待我祭過太子，再死不遲。

李世民：（心情極爲複雜）……封德彝！

封德彝：臣在。

李世民：代朕……添上一炷香燭！

封德彝：殿下英明！臣遵旨！

（下，取香燭復上。）

魏　徵：夫人，請靈位！

（裴氏與家人劉喜捧李建成靈位上。）

（封德彝擺香燭。）

（魏徵整衣，對靈位拜下。）

魏　徵：（唱）
　　　　對靈位施罷了君臣之禮，
　　　　罵一聲李建成無用的東西。
　　　　我罵你豎子不能成大器，
　　　　枉費我洗馬官口舌心機。
　　　　我罵你目光短淺無遠慮，

李世民：慢！（趨前聽琴）

（唱）
　　　　竹籬茅舍瓜棚架，
　　　　琴聲飄逸透窗紗。
　　　　何其淡泊何其雅！

（女聲伴唱）
　　　　何其淡泊何其雅！

封德彝：可恨魏徵，明知殿下駕到，不來伏罪，反倒彈琴唱曲……

李世民：（擺手）唔？

（唱）
　　　　似這等臨危不懼倒也堪嘉。

封德彝：殿下快快降旨，將魏徵正法！

（魏徵內聲：「不勞動手，魏徵來也！」）

（散髮便服，昂然走上。）

李世民：（打量魏徵，不無奚落地）魏徵！你堂堂太子洗馬，爲何這般模樣？

魏　徵：聞得秦王前來搜府，因此脫卻官衣，束手就擒。

李世民：既已伏罪，怎不跪拜？

魏　徵：嘿嘿，你的兄長李建成是我門下弟子，你麼，少不得也要稱我一聲師長，拜你何來？

李世民：哼哼，玄武門之事，你可知道？

未把那李世民逐出京畿。

我罵你酒色之中常沉溺，

全不想同室操戈煮豆燃萁。

我罵你把我的良言當惡意，

落得身首兩分離。

如今你黃泉路上匆匆去，

（白）李建成魂兮歸來！

（接唱）再聽我罵你個痛快淋漓！

封德彝：反了反了，辱罵太子，中傷王爺，罪該萬死！

房玄齡：魏徵，你……

李世民：（大為震驚）呀……（沉思）

封德彝：請王爺降旨，將魏徵斬首！

李世民：（李世民思慮再三。靜場有頃。）

封德彝：封德彝！

李世民：臣在！

封德彝：你可曾罵過孤王？

封德彝：（嚇一跳）這……殿下待臣恩重如山，臣感戴不盡，

哪有辱罵殿下之理呀！

李世民：你當真不曾罵過？

封德彝：哎呀，臣實實不曾罵過，殿下要明察秋毫哇！（跪）

當代戲曲

四四〇

李世民：房愛卿，你呢？

房玄齡：老臣不敢。

李世民：（大嘆）唉！當初起兵之時，若有人勸我幾句，罵

我幾聲，孤王就不致損兵折將，兵敗太原了！（猛

轉身）魏徵！你辱罵皇家，該當何罪？

魏徵：引刀一快，何惜此頭！

李世民：死到臨頭，你果真不怕？

魏徵：怕死豈敢罵皇家，只可嘆太子糊塗，魏徵罵而無功，

未盡職守，死固當然！

李世民：我若赦你無罪，你可敢罵我？

魏徵：罵你麼？

李世民：誰你不敢！

魏徵：有何不敢？只是你李世民聰明過人，不必我來饒

舌！

（探子上。）

探　子：啟奏殿下，十萬火急軍報！

李世民：講！

探　子：太子舊部千牛將軍李志安，統領三萬人馬，逃往山

東！（下）

李世民：呀！三萬人馬？！

魏　徵：李志安那逆賊！孤誓要親統雄師，剿滅爾等！

李世民：哦？你要前去征討？

魏　徵：孤誓殺逆賊！

李世民：如此看來，我臨死之時，倒有熱鬧看了！

魏　徵：哈哈哈哈！

李世民：呀！

魏　徵：怎麼講？

李世民：山東一帶，太子舊部甚多，李志安一去，如虎添翼，若前去征討，他們勢必拼死一戰，從此狼煙四起，國無寧日，豈不有熱鬧看了麼？

魏　徵：唉，說什麼李世民聰明睿智，原來徒有虛名，又是一個草包！

封德彝：啊，你你辱罵秦王，好大的狗膽……

魏　徵：李世民哪！古來國泰民安者，皆固有大義仁政。政不仁則國不泰，義不厚則民不安，你窮兵黷武，必成千古罪人，好端端的大唐社稷，就要壞在你這草包之手了！

李世民：你、你、你……哈哈哈哈，罵得好！魏徵哪魏徵！你這一罵，孤意決矣！封山東之事，孤心有疑慮，你這一罵，孤意決矣！封

　　　　　　　　　　二、全本收錄

德彝！

封德彝：臣在。

李世民：（懷中取出詔書）速速將此詔書遍告天下，李志安等既往不咎，各司原職。

封德彝：既往不咎？遵命！（下）

魏　徵：呀！

李世民：玄成！

　　　　（唱）你襟懷坦蕩令人敬，
　　　　　　　忠於大唐忠良臣。
　　　　　　　往昔之事孤不問，
　　　　　　　拜託你從今多罵孤幾聲。
　　　　　　　我封你諫議大夫官四品，
　　　　　　　諫君王議朝政休要留情。

魏　徵：嘿嘿！

李世民：（唱）他封我罵人的官，才盡其用，
　　　　　　　你可願代孤王安撫山東？

魏　徵：安撫山東？去不得！

李世民：為何去不得？

魏　徵：我這諫議大夫，憑的是嘴上功夫，卻無權柄，焉能去得？

李世民：好！我授你重權，此去山東，可代皇家「便宜行事」！

魏徵：（大驚）便、宜、行、事？！（愣住）

李世民：哈哈哈哈！

（切光。）

（幕間唱：幾曾聞，幾曾見，
堪羨！
好一個便宜行事，
好一個罵人的官！）

第二場

（幾日後。長安城外、渭水濱、灞橋畔。）

（魏徵內唱：「下山東踏上了咸陽古道，」）綠柳依依。

魏徵：（上唱）又只見樂遊原上柳妖嬈。
歲歲渭水人垂釣，
年年傷別在灞橋。
雖有這百里秦川風光好，
怎禁我心急如同烈火燎。
昨日快馬傳飛報，
山東危危在眉梢。
奉聖命力挽狂瀾於既倒，

（內呼：「聖上駕到——」）

魏徵：（一驚）啊！迎接萬歲！

李世民：（笑上）哈哈哈哈！

魏徵：（接唱）聖駕因何到春郊？

李世民：朕特來與魏大夫送行。

魏徵：魏徵至微至陋，何勞萬歲親送？

李世民：愛卿安撫山東，事關重大。社稷安危，繫於一身，朕焉能不送？

魏徵：既如此，魏徵代天下臣民謝過萬歲！

李世民：朕有幾句言語要與魏大夫講，左右退下。

（隨從等下。）

魏徵：不知萬歲有何教喻？

李世民：哈哈哈哈，玄成不必拘禮。你看這樂遊原上、渭水之濱，好一派明媚春光。朕不過要與你一同踏青遣興，哪有什麼教喻？

魏徵：呀！山東之事，急如星火，聖上倒有雅興踏青麼？

李世民：玄成，你來看！（執魏徵手）
（唱）你看這離離樂遊原上草，
綠楊垂柳萬千條。

採花村姑人孃孃，
銜泥春燕築新巢。
這才是人生易老春不老，

魏徵：呀！

魏徵：（唱）皇上他一反常態費推敲。
李世民：（唱）分花拂柳覓小道，
魏徵：（唱）溶溶春露濕衣袍。
李世民：（唱）草深苔滑步猶矯，
魏徵：（唱）他為何勝日尋芳不辭勞？
李世民：玄成你看，此地真是個好去處也！
魏徵：哦，原來是一座釣魚臺！
李世民：你可知，這是何人的釣魚臺？
魏徵：乃是前朝古人姜尚、姜子牙的釣魚臺。
李世民：但不知姜子牙為何在此垂釣？
魏徵：只因他懷才不遇。
李世民：懷才不遇，為何做了周朝的相國？
魏徵：只因他七十二歲，遇了明主周文王。
李世民：但不知玄成而今貴庚幾何？
魏徵：臣已年近五十。
李世民：妙啊！

魏徵：妙什麼？
李世民：姜子牙七十二歲才遇文王，而朕遇愛卿，比他早了二十二年，豈不是天下大幸麼？
魏徵：這個……聖上勝似文王，魏徵難比姜尚。
李世民：你因何難比姜尚？
魏徵：姜子牙文韜武略，有濟世之才。
李世民：哈哈哈哈！縱有濟世之才，若無文王慧眼，他也只能渭水垂釣，你道是與不是？
魏徵：哈哈哈哈！縱有文王慧眼，若無子牙大才，他也難成周朝大業！
李世民：少不得還是子牙仰仗文王！
魏徵：少不得還是文王借重子牙！
二人同：哈哈哈哈！
魏徵：道……
李世民：這……
魏徵：我明白了。
李世民：明白什麼？
魏徵：（唱）聖上春郊踏青，與我送行，原是為這釣魚臺而來！
踏春郊送魏徵有勞聖駕，
臣難比渭水垂釣的姜子牙。

李世民：此一去撫山東干係重大，
也難怪聖天子疑慮有加。
倘若是對魏徵放心不下，

魏徵：（唱）倘若是對魏徵放心得下，
臣甘願效姜尚報效國家！

李世民：玄成！
（唱）你錯會孤意此言差！

李世民：好好好！朕還有一事相託，你要謹記。

魏徵：聖上請講。

李世民：你到了山東，代朕多多問候濮州侯龐相壽。

魏徵：龐相壽？

李世民：想當年，躍馬河一場惡戰，多虧他救了朕的性命，他是朕的救駕恩公。

魏徵：聖上的救駕恩公，魏徵豈敢怠慢！但請放心。

李世民：願卿早報佳音。

魏徵：定當不負聖望。

李世民：待朕再送一程。

魏徵：前面無有釣魚臺了，臣就此辭駕！（拜下）

李世民：哈哈哈哈！
（切光。落幕。）

（幕間唱：頻揮手，君臣動離愁，
人生知己何處有？
君不見，
樂遊原上，渭水橋頭。）

第三場

（數日後。）
（長安、報香殿。）
（鐘鼓笙簫齊鳴，一派喜慶氣氛。）
（宮女、內侍魚貫過場。）
（眾文武大臣魚貫過場。）

長孫氏：（上唱）報香殿排御宴群臣濟濟，
祝御壽振國威固我根基。
魏玄成撫山東無有消息，
急壞了長孫氏後宮御妻。
但願得魏大人頂天立地，
奉聖命息干戈化險為夷。

李世民：（上唱）多事之秋日理萬機，
嘆聖上自登大寶常憂慮，

長孫氏：（唱）願皇上國祚綿長壽與天齊，
　　　　民勿安國未泰食不甘味。

封德彝：（上）聖上壽誕，普天同慶，請萬歲升殿。

李世民：眾卿可曾到齊？

封德彝：稟皇上，俱已到齊。

長孫氏：封德彝。

封德彝：在。

長孫氏：聽你之言，諫議大夫魏徵已然回朝了？

封德彝：回娘娘話，魏徵安撫山東尚未回京。

長孫氏：既是尚未回京，你怎說眾卿俱已到齊呢？

封德彝：這個……只因魏徵本是太子舊部，故而……

李世民：（不滿地）嗯？太子舊部均已赦免，你竟敢舊話重提！

封德彝：微臣不敢，皇上恕罪！（下）

李世民：梓童！

長孫氏：臣妾在。

李世民：備下十匹紅綾，待魏徵回朝，賞賜與他！

長孫氏：遵旨！

李世民：（大喜）快快宣他上殿。

（內呼：「諫議大夫魏徵到——」）

（長孫氏等下。）

內　侍：魏徵上殿。

長孫氏等下。

魏　徵：（蹌踉上）臣魏徵，參見皇上。

李世民：愛卿快快請起。

魏　徵：臣有罪，不敢起來。

李世民：哦？（離座扶魏徵起來）你快把安撫山東之事講來。

魏　徵：稟聖上，臣多有冒犯，我將聖上的恩公龐相壽他……

李世民：你將濮州侯龐相壽怎樣了？

魏　徵：我將他削職為民了！

李世民：這……哈哈哈哈！竟有此事？朕卻不信。

魏　徵：聖上容稟！
（唱）辭帝京下山東明查暗訪，
但只見齊魯故郡滿目創傷，膏腴之地稻粱荒。
百姓們飽經戰亂亟待生息和休養，
濮州侯他膽敢私徵皇糧！
李志安欲把真情奏聖上，
龐相壽除異己私設公堂！

李世民：慢來，你說的是哪個李志安？

魏　徵：就是逃往山東的太子舊部，千牛將軍李志安。

李世民：是了，朕已將他赦免過了。

魏　徵：著哇！李志安深感皇上大恩，故爾為民請命，欲把
　　　　龐相壽私徵皇糧之事奏明皇上，龐相壽卻容他不得，
　　　　將他打入死牢！

李世民：豈有此理！

魏　徵：李志安蒙受奇冤，激怒了太子舊部數萬兵將，山東
　　　　爭戰又起。魏徵為平息山東之亂，不得不將龐相壽
　　　　削職為民。臣冒犯了聖上的恩公，就請降罪！

李世民：（心情複雜地）可惱！

　　　　（內呼：「濮州侯龐相壽到——」）

　　　　（二人怔住。）

李世民：朕，不見！

封德彝等：聖上——

封德彝：（唱）萬歲且息雷霆怒，
　　　　龐侯有錯要寬姑。
　　　　他救駕之功目共睹，

眾　臣：（唱）萬歲呀！

李世民：唉，罷罷罷，宣他上殿。

內　侍：龐相壽見駕！

龐相壽：（上）皇上……

李世民：老將軍！

龐相壽：萬歲！（掩泣）

魏　徵：老將軍！

龐相壽：什麼老將軍，如今我已是庶民百姓了。

魏　徵：在濮州之時多有得罪，還望擔待。

龐相壽：住口……

封德彝：好了好了，請皇上與老將軍後殿飲酒！

龐相壽：布衣百姓，難受御宴！

封德彝：哎呀呀說什麼布衣百姓，還不是皇上一句話？只要
　　　　皇上降旨，下官重擬詔書，不就還你一個濮州侯了
　　　　嗎？飲酒去，飲酒去！

魏　徵：皇上……

李世民：（以手止之，威嚴地）請！

魏　徵：皇上！

李世民：（唱）見此情急得我汗透衣袖，
　　　　怕的是佞臣官復濮州侯！
　　　　姑息一個龐相壽，
　　　　栽下大唐禍根由。
　　　　李志安定遭他毒手，

齊魯地戰火初熄又澆油。

眼見得帝都長安笙歌奏，

豈能夠又重操越吳鉤。

站在金殿一聲吼，

(白) 魏徵求見皇上！

李世民：(唱) 不參倒龐相壽誓不甘休！

李世民：哎呀玄成，你這是作甚？

魏　徵：臣有大事奏聞。

李世民：好好好，朕洗耳恭聽。

魏　徵：不知皇上如何發落龐相壽？

李世民：容朕三思。

魏　徵：臣已將他罷免，皇上還想什麼？

李世民：怎麼講？

魏　徵：皇上理當依臣所斷。

李世民：(慍怒) 什麼？朕只能依你所斷？

李世民：你看這是什麼地方？

魏　徵：乃是聖上的金鑾寶殿。

李世民：上有？

魏　徵：聖上的蟠龍寶座。

李世民：下有？

魏　徵：文武列班的朝廊。

李世民：(昂然入座) 既知如此，你對朕說話要收斂些才是！

魏　徵：聖上恕罪，只是那龐相壽……

李世民：嘿嘿！你道朕只能依你所斷，朕偏要還他一個濮州侯！

魏　徵：這……道……道…… (忽然想到，忙取出「便宜行事」聖旨呈上) 聖上請看，這是何物？

李世民：乃是朕的手諭。

魏　徵：上有？

李世民：便宜行事四字。

魏　徵：下有？

李世民：嗯?!

魏　徵：萬萬不可——

李世民：上有？

魏　徵：聖上的蟠龍寶座。

李世民：下有？

李世民：傳國玉璽印信。

魏　徵：著哇！聖上命臣便宜行事，為何又自作主張……

李世民：(大怒) 住口！你，竟敢在朕的金殿之上便宜行事不成！

魏徵：（呆住）啊……

李世民：（怒喝）你與朕下殿去罷！

（靜場有頃。）

魏徵：（長嘆）唉！說什麼封我個罵人的官兒，卻原來無有說話之處。（摘下烏紗）魏徵不要這個空頭官銜，請聖上另擇賢能！（呈烏紗）

（李世民怒而不睬。）

（魏徵再呈，李世民憤然轉身。）

魏徵：（置烏紗於地）告辭！（怒沖沖下）

李世民：（驚呆，回顧地上烏紗，怒不可過）

（唱）
魏徵敢擲烏紗帽，
桀驁不馴藐當朝，
咄咄逼人忒可惱，
實實叫朕怒難消！
人來筆墨伺候了，
寫下魏徵死罪詔。

（內侍伺候筆墨，李世民狂怒而書。）

誓殺這瘋狂道士鄉巴佬！

長孫氏：（上）皇上！

（唱）因何發怒動律條？

李世民：拿去看來！（示詔書）

長孫氏：（唸詔書）……諫議大夫魏徵，深受皇恩，竟爾桀驁不馴，藐視當朝，金殿之上敢擲紗帽；欺君罪大，立斬不饒……皇上要殺魏徵麼？

李世民：孤意已決，定斬不饒！

長孫氏：皇上請看！

（眾侍女持十四紅綾上。）

李世民：你這是何意？

長孫氏：臣妾遵聖上旨意，備下十匹紅綾賞賜魏徵，如今正好與他賀喜！

李世民：喜從何來？

長孫氏：魏大夫直言諫君，為社稷而死，名傳後世，榮耀子孫，乃是大喜之死，理當為他披紅掛彩！

李世民：不可胡來！

長孫氏：皇上啊！

（唱）山東事與魏徵本無關礙，
他冒死靜諫為何來？
諫議臣將性命視同草芥，
為社稷，披肝膽，
他本是千古難求的卓絕英才！

死罪詔成全他名傳萬載，

妾與他披紅彩該與不該？

（眾宮女捧紅綾造型。）

（幕落。）

（幕間唱：是諍諫？是犹驚？

十四紅綾，一道死罪詔！

難料，難料，

只為君王怒不消。）

第四場

（後宮御苑。）

（李世民與長孫氏對弈。）

（房玄齡、封德彝及朝臣甲、乙簇擁觀棋。）

長孫氏：皇上請！

李世民：請！

眾臣僚：皇上請！

眾　臣：皇上請！

長孫氏：（唱）我這裡逼將棋把他難壞，

　　　　（唱）御園中楚河漢界把兵排。

　　　　（唱）連日來心不安愁煩未解，

長孫氏：皇上！

（李世民移動棋子。）

　　　　（唱）你怎把過河的卒子退回來？

封德彝、臣甲乙

　　　　（同唱）怪哉，怪哉！

　　　　過河卒子退回來。

封德彝：哦！我明白了！

　　　　（唱）聖上他棋高一著別出心裁！

李世民：（忍不住大笑）哈哈哈哈！

眾　臣：哈哈哈哈！

長孫氏：封德彝！

封德彝：臣在。

長孫氏：你道聖上棋高一著？

封德彝：正是棋高一著。

長孫氏：怎見得呢？

封德彝：道……這過河卒子，回馬一槍，前所未有，聖上不

愧棋壇妙手，其中定有奧妙……

眾　臣：一派胡言！

房玄齡：一派胡言！

眾　臣：（怔）啊……

房玄齡：封德彝呀、中書令，你也曾讀了五車詩書，聖上的
　　　　回頭卒子，你就看不明白麼？

長孫氏：房大人。

房玄齡：老臣在。

長孫氏：依你之見呢？

房玄齡：依老臣之見，聖上卒子回頭，分明是悔棋。

眾　臣：悔棋？！

房玄齡：正是！聖上一著棋下得不慎，便有悔改之意；由此
　　　　觀之，朝中之事，若有不妥之處，聖上定能收回成
　　　　命，改弦更張，真可謂英明天子……

李世民：住口！

　　　　（眾臣驚愕。）

內　侍：（上）啟皇上，御林探馬求見！

李世民：傳！

眾　臣：聖上英明！

房玄齡：聖上……

內　侍：御林探馬見駕！

探　馬：（上）叩見皇上！

李世民：講！

探　馬：皇上容奏！
　　　　（撲燈蛾）奉旨打探去濮州，
　　　　龐相壽啊……

眾　　：怎麼？

探　馬：殺了李志安！
　　　　他的三萬人馬來爭鬥，
　　　　齊魯地刀兵相見鬧不休！

李世民等：呀！

　　　　（靜場。）

封德彝：微臣告退。

臣甲乙：微臣也要告退。

長孫氏：轉來！

封德彝：是。

臣甲乙：這個……

封德彝：封德彝。

長孫氏：封德彝。

封德彝：臣在。

長孫氏：龐相壽殺了李志安，山東大亂，你等誰去平息干戈？

長孫氏：命你前往山東去走一遭如何？

封德彝：回娘娘話，臣偶感風寒，身子不爽。

臣乙：哎喲，哎喲……

長孫氏：怎麼？你們都病了麼？

臣甲乙：我等舊病復發，疼痛難忍！

長孫氏：房大人。

房玄齡：老臣在。

長孫氏：只有煩你去走一遭了。

房玄齡：非是老臣不遵懿旨，乃是娘娘用人不當。

長孫氏：此話怎講？

房玄齡：我朝分明有那剛直不阿之臣，可往山東平息戰亂，何不派他前往？

長孫氏：你說的是哪一個？

房玄齡：皇上心中明白，娘娘問過便知。

長孫氏：啊，皇上，這就是你的不是了。皇上明知我朝有那剛直不阿之臣，可往山東平息干戈，怎不快快降旨，派他前往？

房玄齡：罷了，罷了，與我下去！（下）

（房玄齡，封德彝，臣甲、乙均下。）

李世民：（便服上，唱）心急如焚汗滿腮！
忽聽得山東亂魂飛天外，
花牆外青衣小帽果有人在，
我這裡穩坐釣魚臺。

長孫氏：（上）（唱）請皇上稍等片刻，少時有人求見。

李世民：眾卿都走了，還有哪個求見？

長孫氏：皇上，你來看！（指牆外魏徵）

李世民：呀！

長孫氏：（白）有請聖上。

李世民：（上）為了何事？

長孫氏：（唱）且稍待，我與你請出聖駕來。

魏徵：（唱）心似箭，步難抬，

長孫氏：（唱）說什麼尷尬不尷尬，

魏徵：（唱）大膽來拜黃金臺。

長孫氏：（唱）布衣人錯踏了皇家的金階。

魏徵：（唱）名不正言不順委實尷尬，

長孫氏：（唱）他為何花牆外猶豫徘徊？

魏徵：（唱）冷眼見魏徵進宮喜出望外，

長孫氏：（早已察覺魏徵到來）妙啊！

魏徵：（唱）既無袍又無帶我為何闖進深宮來？
（猛醒）呀！
（唱）闖深宮面君王撩袍端帶，

魏　徵：（唱）一牆如隔汪洋海，
　　　　進退維谷我何苦哉？

李世民：（唱）但見他悵然立牆外，
　　　　不進不退若痴呆。

魏　徵：（同唱）勿焦勿躁且稍待，
　　　　少時他定然　　見　　我來！

李世民：（傳）

長孫氏：（唱）他二人一個來一個待，
　　　　君臣兩意未和諧。
　　　　似這樣定把大事壞，
　　　　到何時才把這疙瘩解開！
　　　　（白）皇上！

李世民：梓童。

長孫氏：既是有人來在御苑要見聖駕，皇上就傳他一傳罷？

李世民：梓童差矣！是誰來在御苑，何人要見孤王，朕一概
　　　　不知，叫朕傳哪個去？

長孫氏：這個……待臣妾前去問來。下面聽著，花牆之外，
　　　　站立何人？

魏　徵：道……回娘娘話，我乃長安城內，布衣百姓，誤入
　　　　皇宮，娘娘恕罪。

長孫氏：你可是要來見駕？

魏　徵：布衣百姓，無級無品，焉能見駕？

長孫氏：皇上，他說他無級無品，難以見駕，聖上就賜他一
　　　　個品級罷！

李世民：哼哼！朕本已賜他四品官階，是他自己將烏紗摜
　　　　了！

長孫氏：皇上啊！
　　　　（唱）四品臣摜烏紗事出無奈，
　　　　願皇上細思量重作聖裁。
　　　　要諒他秉忠心剛直耿介，
　　　　要念他含羞負愧進宮來。
　　　　請聖上速召見恩開法外，

李世民：豈有此理！
　　　　（唱）他分明不見朕宣他何來？

長孫氏：這個……聖上稍安勿躁，臣妾再去問個明白。（走至
　　　　牆外）魏大人！

魏　徵：叩見娘娘！

長孫氏：罷了。你道你無品無級，難以見駕，是與不是？

魏　徵：正是。

　　　　（李世民上前傾聽。）

長孫氏：此言差矣！聖上原已賜你四品官階，是你在金殿之

上，將烏紗摜了！

魏　　徵：娘娘有所不知，臣本是罵人的官兒，不想未曾開口，
　　　　　就被當今天子趕下金殿，原是個空頭官銜，因此將
　　　　　烏紗摜了！

長孫氏：魏大人哪！

　　　　（唱）九轉柔腸一聲嘆，
　　　　　　　嘆我大唐國運艱。
　　　　　　　聖上登基山東亂，
　　　　　　　朝野無人解危難。
　　　　　　　山東事是皇上一念之差來錯斷，
　　　　　　　平戰亂御駕親臨豈不難堪！
　　　　　　　你既然已把烏紗摜，
　　　　　　　縱有心為國分憂也為難。
　　　　　　　君臣咫尺天涯遠，
　　　　　　　風雨同舟難上難。
　　　　　　　嘆長孫無力扭得乾坤轉，
　　　　　　　怨此身不是七尺男！

李世民：梓童。

長孫氏：皇上。

李世民：你與哪個說話？

長孫氏：這個……皇上何不過牆來看上一看？

李世民：不看也罷，啟駕回宮。

魏　　徵：娘娘，魏徵告辭了。（下）

長孫氏：皇上，魏徵他……他走了！

李世民：什麼？他走了？！我卻不信！（追看）

　　　　（切光。幕落。）

　　　　（幕間唱）本是兩相投，
　　　　　　　　　卻偏有幾分芥蒂，一段煩愁。
　　　　　　　　　休看他抽身走，
　　　　　　　　　人去心還留。

第五場

　　　　（數日後，夜。）

　　　　（一彎新月斜照魏徵家小院。魏徵形容憔悴，坐於庭院
　　　　　撫琴。琴聲悲涼。）

魏　　徵：（和琴而歌）明月如鉤，
　　　　　　　　　　　　勾我煩憂。
　　　　　　　　　　　　我欲乘風去，
　　　　　　　　　　　　偏自苦淹留。

天下事，萬言疏，
都到心頭。

休休休，

空有這剪不斷理還亂的萬種離愁。

魏　徵：老子他可惱不可惱？

裴　氏：唉，老爺呀！

魏　徵：（唱）這幾天你睡不著來吃不下，
為妻心中亂如麻。
金殿上摜烏紗衝撞了聖駕，
皇上一怒要把頭殺！
我早已同你把招呼打……
脾氣來了要忍下，肝火旺時壓一壓，
對皇家不比對自家！
歸家來罈罈罐罐任你摔來任你打，
為何偏要摜烏紗？
罷罷罷，退後一步天地大，
倒不如修道去，貧窮自在過生涯。
我本是舊東宮太子洗馬，
蒙聖上不避仇將我擢拔。
上報君下為民身許天下，
實無奈直言犯上摜烏紗。
這幾日閒居愁看瓜豆架，
恨不能白雲山下種桑麻。

裴　氏：（上）哎呀老爺，你覺又不睡，彈什麼琴囉！（為魏徵披衣）

魏　徵：我無有睡意，夫人先去睡罷。

裴　氏：無有睡意也要去睡一覺，養足了精神，明天一早好趕路。

魏　徵：這個……明日不去了，改為後日啟程吧。

裴　氏：當家的！你昨天推今天，今天推明天，明天又推後天，到底走不走哇？

魏　徵：趕路？到哪裡去？

裴　氏：吨！你自己說的，到白雲山當道士，修行去呦！

魏　徵：我不催，你就不肯走！（扯下為魏徵披上的衣服，摔在地上）

裴　氏：我不催，你催的什麼？

魏　徵：（惱怒）你……可惱！

裴　氏：可惱哇？為妻摔了你的衣服，你就曉得可惱？哎，我來問你，你在金鑾寶殿摔了皇封的烏紗帽，皇帝

（唱）怎奈是人欲去時心牽掛，

牽掛那齊魯地，重開殺伐，眾百姓苦海無涯。

夫人哪，皇上降罪我不怕，

只怕他將我來拋下，平生志都付與流水落花。

只怕命都保不住！

裴氏：皇上丟下你不管哪？你想得好！

（內聲：「聖旨下！」）

魏徵：（大喜）「聖旨下！」聖旨到了，快快接旨！

（內侍捧旨，二差役抬一罈酒上。）

內侍：魏大人，恭喜恭喜！

魏徵：有何喜事，公公快講！

內侍：且請接旨。（宣旨）皇帝詔曰：欽賜，諫議大夫魏徵御酒一罈。魏大人，謝恩罷。

魏徵：（跪而不起）公公，聖旨就是這一句話？

內侍：就此一句。

魏徵：皇上還有甚口諭無有呢？

內侍：並無口諭。

魏徵：（失望地）謝萬歲……

內侍：告辭。

魏徵：公公請。

（內侍、差役下。）

（魏徵與裴氏疑惑地看著御酒。）

魏徵：夫人你看，這是什麼？（指酒）

裴氏：一罈酒呀！

魏徵：不錯，酒一罈。

裴氏：酒一罈？

魏徵：是一罈酒！

裴氏：是一罈酒哦！

魏徵：（唱）酒一罈，一罈酒！

裴氏：（唱）酒中之意令人憂！

魏徵：（唱）夫人休要妄猜度，

裴氏：（唱）管他何意飲幾甌。

魏徵：（唱）皇上賜你一罈酒，

裴氏：（唱）其中必定有緣由。

魏徵：（唱）杯中有酒好留客，

裴氏：（唱）聖上分明把我留。

魏徵：（唱）只怕是一罈迫魂酒，

裴氏：（唱）落口封喉一命休！

魏徵：（唱）天子生殺權在手，

裴氏：（唱）何須用此小計謀！

魏徵：（唱）走走走！

裴氏：（唱）走走走！

魏　徵：啊，夫人請看，這酒罈之上，一個酒字為何少了三
　　　　點？

是非之地莫久留！

裴　氏：少了三點？這又有什麼稀奇？

魏　徵：酒字去三點。這西字……（恍然大
　　　　悟）哦！我明白了，乃是一個西字。聖上今夜要來！

裴　氏：哎呀！你不要被窩裡想出鬼來，趁今夜好月亮，我
　　　　們快走吧！

魏　徵：不可不可，皇上今晚必定駕臨寒舍，夫人快快備酒，
　　　　恭候聖駕！（一揖）

裴　氏：（無奈）好好好，我去備酒！（二人備酒）

魏　徵：啊。

裴　氏：當家的！

（魏徵整理衣冠，到門口張望。）

魏　徵：這個……

裴　氏：當家的！

魏　徵：這個……

裴　氏：我的酒已備好了，你的皇上在哪裡呀？

魏　徵：啊。

裴　氏：（唱）漏盡更殘，
　　　　好叫人望眼欲穿！
　　　　一別天顏難再見，
　　　　（伴唱）月如水，照孤單！

魏　徵：皇上，你在哪裡呀……
　　　　（切光。）

（追光送李世民上。）

李世民：（唱）月照孤單深宮院，
　　　　星河耿耿未成眠。

魏　徵：（唱）皇上啊，魏徵雖把烏紗摜，
　　　　朝中之事總牽連。

李世民：（唱）玄成啊，朕雖一時怒難按，
　　　　難捨你直諫之臣出朝班！

魏　徵：（唱）幾叩宮牆又回還，
　　　　逐臣見君無臉面，

李世民：（唱）逐玄成又把玄成念，
　　　　是去？是留？為何不肯把駕參？

魏　徵：（唱）是殺？是赦？因何未把聖旨見？

李世民：（唱）犯天顏又盼見天顏。

魏　徵：（唱）遙對明月一聲嘆，

李世民：（同唱）君臣兩情牽！
　　　　（伴唱）君臣兩情牽！
　　　　（李世民隱去。燈復明。）

裴　氏：當家的，你不要痴痴呆呆的，皇上不會來了，我們

走吧。

魏　徵：皇上珍重，魏徵去也！

（內聲：「魏玄成在哪裡？」）

魏　徵：（大喜）啊，皇上來了！魏徵接駕！（與裴氏同跪）

（封德彝上。）

封德彝：哈哈哈哈！你們把我當成皇上了！

魏　徵：（大失所望）原來是你！

裴　氏：呸！害得我下了一跪！（下）

魏　徵：封大人來此有何貴幹？

封德彝：聽說魏大人要到白雲山去當道士，我特來送行。

魏　徵：看起來，你是巴不得我走囉？

封德彝：哎，這話就見外了，我是捨不得你走，特來敘一敘同僚之情。

魏　徵：好一個同僚之情！要不是你在聖上面前搬弄口舌，我還不至於如此！

封德彝：魏大人你好春風得意呀！

魏　徵：多謝誇獎！

封德彝：彼此，彼此！

魏　徵：（惱怒）哼！可還記得當初，你向太上皇奏本之事？

封德彝：（一怔）啊！你說什麼？

魏　徵：你曾向太上老皇奏上一本，要削去當今皇上兵權，將他逐出京城，莫非忘記了？

封德彝：魏徵！你血口噴人！

魏　徵：不要驚慌，來來來，我送你一樣東西！

（拉封德彝下。）

（御林軍上，巡視，下。）

（李世民與長孫氏上。侍女托魏徵的烏紗隨後。）

長孫氏：（唱）閑庭小院美如畫，
　　　　夜露無聲濕落花。

李世民：（唱）尋常巷陌幸龍駕，
　　　　只為孤王事做差。

長孫氏：（唱）學一個漢蕭何追趕韓信在月下，
　　　　踏月色訪魏徵慰勉於他。

（內傳魏徵與封德彝的聲音。）

封德彝：（焦急萬分）魏大人，魏大人……

（魏徵高舉一封奏摺大笑上。封德彝追上。）

魏　徵：（炫耀地）封大人想不到吧？當初太子建成代太上皇批閱奏章，無意之中，把你的奏摺交與魏徵了。

封德彝：魏大人，你可真有一手啊，佩服，佩服！

魏　徵：你向太上皇奏本，驅逐當今皇上，殺頭之罪，鐵證如山！

封德彝：好好好！你就去稟告皇上吧。

魏　徵：叫我稟告皇上？

封德彝：你就去稟告皇上吧。

魏　徵：你好啊！

封德彝：你好啊！

魏　徵：邀功請賞？

封德彝：免得去當道士啊！

魏　徵：你……封大人！（將奏摺撕毀，交給封德彝）拿去罷！

封德彝：多謝救命之恩！（走幾步，突然回頭一瞥）魏大人

……

　　　　（唱）說什麼邀功把賞請，

　　　　以小人度君子你錯看了魏徵。

　　　　錦江山紛爭久狼煙未盡，

　　　　萬民翹首盼昇平。

　　　　眾臣僚理當是捐棄前嫌同效命，

　　　　萬不可邀君寵暗鬥明爭。

　　　　倘若是魏徵不得不退隱，

　　　　助聖上安天下，仰仗諸君。

　　　　我的封大人哪，

　　　　助聖上安天下，仰仗諸君。

　　　　願諸公保大唐國運昌盛，

　　　　休教我西望長安淚沾巾。

　　　　道出了肺腑言望君深省，

　　　　大人哪——

（李世民與長孫氏突上。）

李世民：（激奮地）魏玄成！

魏　徵：（大驚）啊！皇上……

李世民：（唱）你、你、你，

　　　　心如明鏡可鑑人！

（擁抱魏裴氏，熱淚盈眶。）

裴　氏：魏裴氏叩見皇上、娘娘。

長孫氏：夫人免禮！

李世民：哈哈哈哈！今夜月白風清，朕與梓童，還有你夫妻二人，敘一敘家常，不拘君臣之禮，大家同坐。

（眾坐定。）

封德彝：皇上……

李世民：封德彝。

封德彝：臣在。

李世民：你本屬罪不容誅。只是諫議大夫赦了你了，朕也就不再追究。去罷！

封德彝：（叩拜）謝皇上！（下）

李世民：玄成。

魏　徵：臣在。

李世民：（調侃）聞說你要歸隱白雲山，為何今日還未登程？

魏　徵：臣曉得皇上要來，故爾在家恭候聖駕。

李世民：哦？你怎知朕要來呢？

魏　徵：……臣曉得皇上賜臣的御酒之上，寫的是一個酉字。

李世民：一個酉字？

魏　徵：酉者夜也，皇上今夜必定要來。

李世民：哈哈哈哈，朕也曉得你不會走，故爾今夜才來。

魏　徵：知我者，皇上也！

李世民：知我者，玄成也！

魏　徵：一日不見如三秋，

李世民：三日不見白了頭！

魏　徵：白了頭？

李世民：白了頭！

　　　　（同笑。）

長孫氏：魏大夫，這頂烏紗，我替你捧了半夜了，莫非還要
　　　　捧到天亮不成？

魏　徵：這……謝娘娘！

李世民：好哇！

魏　徵：請皇上速速降旨，臣願再下山東，平息戰禍！

李世民：玄成！朕等的就是這句話！

魏　徵：慢來，這二下山東，少不得還要便宜行事！

李世民：這是自然，旨意在此，（取出「便宜行事」聖旨）快
　　　　接旨！

魏　徵：謝萬歲！臣就此登程！

李世民：且慢，內侍捧酒，李世民賜酒！

　　　　（內侍捧酒，李世民賜酒。）

　　　　（幕落。）

　　　　（急驟的馬蹄聲響起。）

　　　　（幕間唱：暢飲餞行酒，

　　　　　　　　　豪氣衝斗牛。

　　　　　　　　　再下山東，頻催驊騮，

　　　　　　　　　醉眼看吳鉤！）

第六場

　　　　（靈堂肅穆，但見重帷遮掩。）

魏　徵：（大嘆）龐相壽啊，龐老將軍！

魏　徵：（唸）皆因你怙惡不悛，
　　　我只得明正典刑！
　　　可嘆你救駕之臣，
　　　只落得一縷亡魂！
（內聲：「房大人到！」房玄齡匆匆上。）
魏　徵：迎接房大人。
房玄齡：魏徵！龐相壽，他當真死了？
魏　徵：當真死了！
房玄齡：是你將他斬首？
魏　徵：是他罪有應得！
房玄齡：唉！玄成哪，話雖如此，怎奈他是聖上的恩公，聖
　　　上即刻就來弔喪！
魏　徵：我早知聖上要來弔喪。
房玄齡：你要小心了！
魏　徵：多承關照。
（內呼：「魏大人！」李志安的遺孀莊氏上。）
莊　氏：叩見魏大人。（跪）
魏　徵：快快請起。
房玄齡：她是何人？
魏　徵：她乃李志安之妻莊氏，快快見過房老大人。

莊　氏：見過房老大人。
房玄齡：原來是李將軍的夫人，可悲可憫！不知到此何事？
莊　氏：聞說聖上駕幸濮州，小女子與濮州軍民特來叩拜。
魏　徵：哦！你等要叩拜聖駕？
房玄齡：你等要叩拜聖駕？
莊　氏：大人請看！
（一群衣衫襤褸的百姓與血染征衣的將士叩拜上。）
莊　氏：二位大人！
眾軍民：（唱）饑荒年無有那豬羊美酒，
　　　眾父老清香一炷把聖恩酬。
莊　氏：（唱）三步跪，九步叩，
　　　皇恩點點在心頭。
眾軍民：（唱）這樣的聖明天子古來少有，
莊　氏：（唱）感皇上嚴懲貪官龐相壽，
　　　奴的夫含笑赴冥幽。
魏　徵：（唱）見此情止不住熱淚橫流。
房玄齡：
莊　氏：魏大人快領我們去叩拜皇上吧。
魏　徵：你等一定要見？
眾軍民：一定要見。

魏徵：你們可知聖上來此作甚？

眾軍民：乃是為李志安將軍弔喪。

魏徵：（怔住）為李志安弔喪？

房玄齡：這……

魏徵：聖上即刻便到，列位父老下邊等候。

房玄齡：是。（下）

眾軍民：（下）

魏徵：魏大人，這便如何是好？

房玄齡：這……

魏徵：（招手）來呀。

（內呼：「聖駕到——」）

劉喜：（嚇一跳）啊……遵命！（下）

（魏徵與劉喜耳語。）

（劉喜應聲上。）

魏徵：焚香擺酒！

李世民：（白衣將士焚香擺酒，退下。）

　　　　（上唱）濮州府不見了我那捨身救駕勞苦功高的老
　　　　愛卿！

　　　　（與長孫氏同上）下得龍興靈堂進，

　　　　往昔曾與卿言定，

　　　　一重恩報九重恩。

　　　　誰料你三魂渺渺飄無影，

　　　　倒叫朕作了不仁不義的人。

　　　　心念舊恩悲難禁，

魏徵：（捧酒一觴，呈上）請聖上酹酒一觴，祭奠亡靈。

李世民：（唱）老愛卿飲此酒駕赴蓬瀛。

長孫氏：皇上節哀珍重！

李世民：龐老將軍靈位在上，受朕一禮！（欲拜）

房玄齡：皇上，拜不得！

李世民：為何拜不得？

房玄齡：君不拜臣。

魏徵：天子一拜，非同小可，拜不得！

李世民：亡者為大，一拜何妨！老將軍請受一禮！（拜下）

（眾隨拜。）

（內眾聲高呼：「皇上萬歲，萬萬歲！」）

李世民：啊，誰在三呼萬歲？

長孫氏：

李世民：

魏徵：啟皇上，乃是山東軍民三呼萬歲。

李世民：魏徵！你道朕拜不得，為何這山東軍民如此擁戴？

魏徵：這個……

李世民：講！

魏　徵：臣有欺君之罪！（跪）

李世民：哼！你也知罪了麼？

魏　徵：聖上請看！

（魏徵一揮手，靈堂帷幕大開，赫然現出靈位，上書：「李志安之靈位。」）

李世民：李志安之靈位?!

（眾皆震驚。靜場。）

李世民：（大怒）魏徵！
　　　（唱）朕將龐侯來祭奠，
　　　　　萬不料祭的李志安！
　　　　　你戲弄孤王罪當斬，

房玄齡：皇上，臣老邁無能，願替魏徵一死！

李世民：（唱）欺君大罪不姑寬！
　　　（白）斬！

房玄齡：（跪）
　　　（武士擁魏徵下。）

（濮州軍民一齊叩拜上。）

眾軍民：萬歲！

莊　氏：皇上啊！
　　　（唱）叩見天顏淚如湧，
　　　　　婢本是李志安妻未亡人，
　　　　　天子祭靈山河慟，
　　　　　奴的夫怎當得如此哀榮？
　　　　　萬歲呀，
　　　　　亡夫有知定惶恐，
　　　　　待來生變犬馬報效明君！

老　翁：（唱）三跪九叩忙奏本，
　　　　　啟奏吾皇聖明君！

眾軍民：萬歲！

老　嫗：（唱）李志安為百姓死於非命，
　　　　　感皇上親祭奠告慰忠魂。

眾軍民：萬歲！

李世民：這……

將士甲：（唱）龐相壽遭懲處三軍稱慶，
　　　　　化干戈為玉帛聖上英明！

眾軍民：萬歲！

李世民：呀……

（房玄齡，長孫氏隨下。）

李世民：（唱）龐侯一死狼煙盡，
　　　　　山東從此慶昇平。
　　　　　聖上英明天下幸，

眾軍民：萬歲！

李世民：（唱）俯地流血叩明君！

　　　　　　朕也知祭龐侯萬民失望，

　　　　　　多虧你巧運籌煞費心腸。

　　　　　　朕把那仁義二字來標榜，

　　　　　　你將這欺君之罪一身當。

　　　　　　如今你陰曹地府獨自往，

　　　　　　叫孤王更向何處覓忠良？

　　　　　　人言伴君如伴虎，

　　　　　　莫非孤王似虎狼？

　　　　　　孤有錯，何人秉筆，上奏章？

　　　　　　杜鵑啼血心悲愴，

　　　　　　魏玄成，若有靈，你就痛痛快快罵孤王！

　　（大呼）玄成哪，愛卿！魂兮歸來，魂兮歸來！

　　（魏徵淚流滿面，忽從白幡後轉出。）

李世民：（唱）這一拜，拜出個萬民稱頌，

　　　　　　多虧了欺君戲主的魏玄成！

　　（李世民頻頻揮手，眾軍民下。）

　　（就炮三響，李世民一怔。）

李世民：（大驚）啊！何來三聲炮響？

內　侍：魏徵人頭落地！

李世民：哦⋯⋯呀！（昏厥）

眾　　：（湧上）皇上！（昏厥）

李世民：（唱）霹靂一聲，天旋地晃，

　　　　　　斷股肱，折臂膀，孤的大唐江山摧棟樑！

　　　　　　濮州府設靈堂悲聲大放，

　　　　　　唐天子泣血淚祭奠忠良。

　　　　　　魏愛卿，功蓋山丘反命喪，

　　　　　　李世民屈煞孤臣熱心腸！

　　　　　　想當初遇愛卿洗馬府上，

　　　　　　朕封你諫議臣助我安邦。

　　　　　　一席話罵得我心花怒放，

　　　　　　從此後君臣們肝膽一腔。

　　（巨大的白幡徐徐降下，上書：「諫議大夫魏徵之靈位。」）

魏　徵：皇——上！臣來也——！（跪拜）

　　（魏徵淚流滿面，忽從白幡後轉出。）

李世民：（如在夢中）啊，你是魏徵？

魏　徵：臣是魏徵。

李世民：你不曾死？

魏　徵：多虧長孫娘娘相救！

　　　　（唱）聽聖上剖衷腸恩高義廣，

　　臣魏徵雖九死難報君王！

李世民：好哇！魏愛卿，你安撫山東，功高如山，朕要格外
　　　　封賞！

魏　徵：封賞魏徵，愧不敢當，這濮州一帶，饑民遍野，皇
　　　　上賞他們一些糧食罷。

李世民：著著著，打開官倉，賑濟饑民。

魏　徵：遵──旨！（對內）百姓們聽著，聖上有旨，開倉
　　　　放糧啊！

　　　　（眾軍民湧上，歡呼雀躍。）

　　　　（長孫氏上，無限欣慰地笑了。）

　　　　（李世民與魏徵忘情擁抱。熱淚盈眶。）

劇終

　　本劇部分情節曾參考話劇《唐太宗與魏徵》，特此說明。

(六)閻羅夢

陳亞先編劇，王安祈修編。

逐夢、入夢、夢境、夢醒、逐夢

（序曲：悠悠一夢連千載，

戲文話本傳下來，

今朝才子逞奇才，

筆鋒兒拔卻了連營寨。

舊本兒盡翻改，

休當作老戲新排，

莫擔憂、微言大義、尋思差，

拍案驚奇、忙喝采、且開懷。）

第一場　逐夢

（許昌市街上，鑼鼓震天價響。）

內　呼：新任司徒大人跨馬遊街啊！

新任尚書大人跨馬遊街啊！

新任刺史大人跨馬遊街啊！

（各表演區出現數乘官轎、馬匹，出場的隨從、轎夫、官員皆以左手持面殼遮臉。）

眾　人：（合唱崑）無休無歇，

鬧哄哄誇官不迭，

謝皇恩賣官鬻爵，

一份金銀一份缺。

說甚胸無點墨，

只需有金錠兒黃、銀錠兒白，

便見他烏紗衣帶朝天闕。

（壓光，眾官隱去。司馬貌衣衫破舊，委頓不堪上。）

司馬貌：屈煞俺書生也！

（唱）心比天、命如紙、淹蹇埋汰，

活活屈煞、司馬貌、八斗高才。

七歲時、人稱我、神童下界，

舉孝廉、衝撞州官、趕出來，

寒窗苦讀數十載，

白髮布衣一秀才，

此一番進京求官又被擋門外。

蒼天也，

怎教我滿腹經綸土內埋。

（新縣尉吳來在跟班簇擁下騎馬上，戴一頂小得可笑的烏紗，左手持一儀表堂堂的大面殼遮臉，跟班各有面殼。）

（銅鑼響處，司馬貌一愣，立而不避。）

開道役：中牟縣縣尉老爺跨馬遊街囉！

司馬貌：嘿嘿，好個春風得意的縣尉。

開道役：稟老爺，有人擋道。

吳　來：什麼人擋道？

開道役：是個窮酸秀才。

吳　來：與我轟走。

開道役：窮秀才閃開了。

司馬貌：大路朝天，各走一邊，為何叫我閃開了？

吳　來：好大口氣，本縣倒要看看你是何等樣人。

（下馬，走近司馬貌，愣住。）

司馬貌：（亦驚）呀！聲音如此熟悉，面孔卻又陌生，你是——

吳　來：（拿下面殼，頓成小丑嘴臉）哈哈哈哈！（改用小丑京白）我說司馬秀才，怎麼連我都不認識了？我可是您的老街坊吳來呀！

司馬貌：原來是你——吳來！

吳　來：在！（意識到錯了，戴上面殼，恢復韻白）嗯！要叫縣尉老爺！

司馬貌：你……也配作縣尉老爺？哈哈哈哈——

（唱）（調侃嘲弄的口吻）

當初你、沿街賣狗血，

斗大字、半籮也不認得，

一味兒、坑矇拐騙、巧言令色，

直教鄉鄰皆痛絕。

也是我、憐你妻兒遭孽，

舍與你、二斗米糧一段帛，

算相別、才數月……算相別、才數月，

便怎樣、做了官、威風了得？

吳　來：（拿下面殼）哈哈哈哈，秀才，這您就不懂了，我吳來雖沒本事，可有銀子呀！

司馬貌：有銀子便又怎樣？

吳　來：不瞞您說，我典押了房屋，賣了老婆孩子，湊足白銀一萬兩，買下了這個縣尉。

司馬貌：怎麼？你這縣尉是買來的？

吳　來：您還不信啊？別說我這小小縣尉，就是那些遊街的三公、大夫、尚書、刺史也都是買來的。

司馬貌：休要胡說，當今聖上豈能賣官鬻爵！

吳　來：秀才，眼下經濟不景氣，當今萬歲也缺錢花呀！這官爵買賣歸中常侍曹節曹大人總管，您要是想做官，快快找他去，再遲就漲價了……這不，曹大人來啦！

（吳來戴上面殼下。）

內　呼：閒人閃開，曹大人到！

（曹節前呼後擁上，皆有面殼。）

司馬貌：（趨前施禮）拜見曹大人。

曹　節：為何擋道？

司馬貌：回稟大人，在下益州秀才司馬貌，自幼熟讀詩書，無奈一生困頓，報國無門，還望大人栽培。

曹　節：聽你之言，莫非是要求官？

司馬貌：大人明鑒。

曹　節：你聽著，若要求官，現有定價，欲為三公者，黃金千萬兩，欲為九卿者，黃金五百萬兩，為六曹八座者，三百萬兩，你籌措金銀去吧！

司馬貌：（一驚）呀！果真是賣官鬻爵。如此曹大人，我也要買個官兒做他一做。

曹　節：好，果然是個有志氣的秀才，明日到本官府中交割便了。

司馬貌：慢來，我並無現成金銀。

曹　節：住了，無有現成金銀，你求什麼官？

司馬貌：大人！
（唱）你一手掌管著偌大買賣，
　　　想必財源滾滾來，
　　　司馬貌無錢把官爵買，
　　　與大人求賒帳，你就貴手高抬。

曹　節：你……要賒官？

司馬貌：正是賒官。

曹　節：（大笑）哈哈哈哈！

眾隨從：哈哈哈哈！

司馬貌：啊，有錢的買官，無錢的賒官，有什麼好笑？

曹　節：（對隨從言）是個瘋子！

眾隨從：瘋子瘋子！

曹　節：狗官，你難道連「賒」字都不懂麼？怎可罵本秀才瘋子？

曹　節：嗬呵！倒罵起我來了。

眾隨從：教訓教訓！

曹　節：大膽刁民，敢在此無理取鬧，來呀！與我打！

（眾隨從以皮鞭、亂棒毆打司馬貌。司馬貌昏厥，「倒殭

屍」。切光。

幕　後：（合唱）冤哉冤哉！
　　　　好個賒官的蠢秀才，
　　　　豈不知清貧自在，
　　　　做甚的討一頓鞭兒打棒兒挨？！

第二場　入夢

（許昌某客棧內，司馬貌昏迷於床榻，司馬妻守候床前照護。）

司馬妻：唉！你這說不明、勸不醒的槓子頭喔！
　　　　（唱）好端端遭人打壞，
　　　　苦煎煎肉綻皮開，
　　　　求官不得反遭害。

司馬貌：（醒來）疼煞我也！

司馬妻：（接唱）夫君哪——

司馬貌：（掙扎起身）舉頭三尺有神明，賣官鬻爵者，為何不遭天譴？！

司馬妻：妻不該伴你進京來。

司馬貌：神明要管的事兒多得緊，賣官鬻爵者遍地都是，天

老爺忙不過來呀！

司馬妻：當真被打昏了不成？說起瘋話來了！夫唉，為妻不知對你說過多少回了，你我夫妻三十年，雖然家徒四壁，妻卻從不曾嫌你什麼，一碗小米粥，兩個槓子頭，你一碗，我半口，噎不著也餓不休，朝夕相守，清貧自在，豈不似作官，如今被人打得這般模樣，瘋瘋癲癲，語無倫次，叫為妻好不（哭）唉——心疼！

司馬貌：蒼天不管——，好，我來管！

司馬貌：我讀了一輩子四書五經，難道就為這兩個槓子頭不成？婦道人家，哪裡曉得大丈夫經世濟民之志！

司馬妻：又來了！相公休要胡思亂想，打點行裝，歸家調養去吧。

司馬貌：天地神明何在？我司馬貌滿腹經綸，懷才不遇，難道說是前生註定不成？

司馬妻：是了是了，正是前生註定。

司馬貌：我卻不信，我卻不信。娘子，筆墨伺候。

司馬妻：你又要做詩麼？

司馬貌：與我鋪紙磨墨。

司馬妻：你……，唉，好好好，我與你鋪紙磨墨。（鋪紙磨墨）

司馬貌：（揮毫立就，寫畢吟誦）

富貴窮通前生定，

彼時善惡猶未分。

今生惡人逞暴橫，

竟叫賢者嘆沉淪。

閻羅若能歸我做，

天地從此一片清。

司馬妻：（看怨詞）好大的口氣，相公，我看你不過是自尋煩惱！

司馬貌：自尋煩惱？嘿嘿，我還要訴與天帝呢！

司馬妻：啊？訴與天帝？

司馬貌：掌燈來。

司馬妻：蒼天啊蒼天，看你拿什麼言語答對我這怨詞？

（將怨詞湊向燈火。）

司馬貌：這做什麼？當真瘋了不成？

司馬妻：到此何事？

（司馬貌焚燒怨詞。）

司馬妻：店錢還未付清，小心燒了店房！小心些，唉呀，燙著了無有？

（燈暗，見一紙詩稿冉冉升空。司馬妻服侍司馬貌睡臥、嘆氣下。）

二、全本收錄

四六九

無　常：（唸）窮書生、發狂言，

要把乾坤翻一翻，

倘若賢能掌大權，

玉帝豈不忐清閒？

他只有、提前退職、安養在九重天、九重天！

（無常率四鬼卒上。）

無　常：司馬貌睡覺還著嘴呢，討厭！索！

四鬼卒：（唸）無常鬼、苦奔忙，

只為世人命不長，

這個嚇了氣、那個斷了腸，

你無端還添事一椿！

倘若我、過勞喪命、誰為小鬼把命償、把命償？

司馬貌：（坐起）啊！你們是鬼？

無　常：好說，你見鬼啦！

司馬貌：到此何事？

無　常：奉玉帝旨意，拿你去見閻君。

司馬貌：原來是索命無常，要錢無有，要命一條，拿去便了。

無　常：難道你不怕死？

司馬貌：怕死？俺活著都不怕，還怕死麼？

無　常：好好好，痛快！

四鬼卒：走啊！

（鬼卒縛住司馬貌手足下。司馬妻捧茶上，見其夫昏死
床上。）

司馬妻：夫啊！

司馬貌：走啊！

司馬妻：夫啊！

司馬貌：走啊！（猶豫、回首不捨）

司馬妻：夫啊！

司馬貌：走啊！（毅然隨鬼卒下）

司馬妻：夫啊！（撫屍痛苦）

（燈暗。）

第三場　夢境

（陰司地府，眾亡靈穿梭。）

司馬貌：（內唱倒板）穿過了鬼門關四十八道，
（眾鬼引司馬貌上。）

司馬貌：（接唱）三分魄、一縷魂、悠悠不散、輾轉飄搖。
離卻人間是非地，
一路上、覽風光、冷眼觀瞧。
陰陽河、生死界、無足稱道，

閻羅殿也不過如此這般、我哪放在心梢？

小　鬼：（白）你來看，刀山油鍋、炮烙銅柱，怕了吧？

司馬貌：（冷笑一聲，接唱）
人世間、雖無有、滑油山道，
隨地裡、冷箭窩弓、笑裡藏刀。
你看我、可曾有、損斤掉兩、形容枯槁？
來到此、又何需、膽顫心搖？
（眾鬼役做恐嚇狀，吳來飲酒上。）

吳　來：（制止眾鬼役）慢來慢來，休得無禮。（對司馬貌）
司馬秀才，一向可好？

司馬貌：（一愣）你是……

吳　來：那天跨馬遊街才見過的，怎麼就忘了？我是吳來
呀！

司馬貌：我……我莫非見鬼了不成？

吳　來：（笑）到這兒來的不都是鬼嗎？

司馬貌：你不是剛剛花錢買了一個縣尉，怎麼……

吳　來：嗨，別提了，那天跨馬遊街，高興得過了頭兒，回
到家中一口氣喝了兩罈子酒，當晚就醉死了。

司馬貌：「醉」有應得。

吳　來：這話罵得我心裡好痛快！

司馬貌：你在這閻羅殿上作甚？

吳　來：咱們這老閻君也好這杯中之物，我臨死的時候，抱緊了一罈子陳年的老紹興，帶到這陰曹之後，獻給了閻君，老爺子一高興，賞了我一個七品跟差，你瞧，這官兒是死活做定了。

司馬貌：（接唱）人間作惡猶未了，
醉死可算你狗運高。
搖頭擺尾黃泉道，
一罈酒換得個、陰曹地府、爵祿官高。

眾鬼卒：他罵您呢！

吳　來：別老是繃著臉！有道是「醉裡乾坤大」一罈酒在手，甭說人間愉快愉快人間，就是這陰曹地府，也是安然自在自在安然哪！

眾鬼卒：哈哈哈！

司馬貌：他做官，你們樂什麼？

吳　來：這還用問嗎？陽間做官要人脈，陰間做官要鬼路，閻王好辦，小鬼難纏，我呀花了一些銀子，孝敬這裡的判官，還能漏了這些「好兄弟」們嗎？哥兒們，你們說是不是啊？

眾鬼卒：（和吳來狀甚親熱）我們大家都是自家人、好兄弟，

司馬貌：
啊哈哈哈！

司馬貌：（接唱）怒髮衝冠發咆哮，
鬼蜮伎倆比人高。
判官收賄私囊飽，
笑你等、也分幾張、冥幣與紙鈔。
怪不得、冷雨秋夜、人聲悄，
猶聽得鬼哭與神號。
在生時、埋怨人間無公道，
看起來、變本加厲在陰曹。
恨不得拆了你這閻王廟——

閻羅王：狂生大膽！
（判官等簇擁閻羅王上。）
（判官噴火、跳判。）

判官與眾鬼卒：參見閻君！

閻羅王：兩廂站下。

判官與眾鬼卒：啊！

閻羅王：死生皆有定，半點不由人。
閻羅發號令，頃刻見分明。
下站何人？

司馬貌：司馬貌。

閻羅王：見了本君怎麼跪都不跪？

司馬貌：似你這等尸位素餐的昏君，我跪你何來？

（唱）君子見官不折腰。

更何況你這裡烏煙瘴氣實堪笑，

賢愚善惡皆混淆。

幾處冤幾處屈你渾然不曉，

害得人間怨聲囂。

你既然尸位素餐行顛倒，

就應該一旁飲酒樂逍遙。

陰曹地府換國號，

另選能人掌律條。

司馬貌、毛遂自薦、表表名號，

且看我經天緯地展襟抱、旋乾轉坤施略韜、

願擔重任不辭勞。

從今後善惡重分曉，

從今不教鬼哭與神號。

雲散月明、天公地道，

日朗風清、地闊天高。

管教你鬼殿閻君心服口服忙拜倒，

管教他——玉皇大帝、刮目相看、讚聲高！

閻羅王：哈哈哈哈！一介書生，小小秀才，竟敢大言不慚，要取代森羅之位！

司馬貌：某雖不才，賢愚善惡尚且分得明白。

閻羅王：（冷笑）你不過讀了幾句詩書，其實見識短淺，休得過於狂妄。

司馬貌：我即便見識短淺，心中自有公道二字。

值日公曹：（內白）玉旨下。

眾：玉旨？跪聽！

（眾皆下跪，唯有司馬貌不跪。）

值日公曹：玉旨下。

吳來：這是玉旨，你別耍酷了，快跪下。

值日公曹：好個癲狂司馬貌，既自詡才高，著你去做半日閻羅，半日之內，若能將陰司冤案斷得分明，恕你無罪，判得不公，打入酆都地獄，永世不得超生。

欽此。

眾：……謝玉帝！

閻羅王：嘿嘿，我倒落得半日清閒！司馬貌聽旨，命你權當半日閻羅，掌管陰司六個時辰。

司馬貌：半日閻羅？但不知要多少銀兩？

閻羅王：一派胡言，我奉玉帝旨意行事，要什麼銀兩？

吳來：這回免費。

司馬貌：（望空遙拜）玉帝知人善任，真明君也。

眾鬼役：請新閻君換袍升殿哪！

（換袍、捧印、升殿。）

眾　：參見新閻君。

司馬貌：送送你家老閻君。

眾　：送老閻君。

吳　來：有我老臣輔佐，萬事太平，老閻君放心休假，送老閻君！

司馬貌：你到一旁養養你的老精神吧！

閻羅王：新手上路，好自為之，若有疑難，本君候教。

閻羅王：（對吳來）還不去伺候新閻王去。（下）

司馬貌：判官。

判　官：在。

司馬貌：若有你那老閻王斷不了的疑難冤獄，寡人斷他幾件，與你陰司做個榜樣。

判　官：陰山背後現有無頭鬼冤氣衝天。

司馬貌：宣他上殿訴冤。

判　官：無頭鬼呀無頭鬼，快將你的無頭冤情訴上來！

無頭冤魂：某冤枉啊！（上）

無頭冤魂：生為人魁首，死後卻無頭。怨氣衝牛斗，何日報冤仇？昏君，某自入陰山以來，也曾將冤情裏報，你卻置之不理，今日宣某上殿，莫非要還某的公道嗎？

司馬貌：你道我是何人？

無頭冤魂：你乃不辨是非公道的昏君！

司馬貌：非也，我乃新上任閻君，你的冤獄如若告在我的手中，早就與你判斷了。

無頭冤魂：你道我是何人？

司馬貌：啊？

無頭冤魂：喔，新上任的閻君，某項羽——

項　羽：參見新閻君。

司馬貌：原來是西楚霸王，失敬了！判官，他的人頭今在何處？

判　官：在那六漢將之手。

司馬貌：帶六漢將。

判　官：六漢將。

六漢將：在。

司馬貌：六漢將。

六漢將：（上）叩見閻君。

判　官：烏江逼死霸王的六漢將，呂馬童、楊喜、王翳、夏廣、呂勝、楊武帶上。

司馬貌：速將項羽的頭顱歸還於他。

六漢將：遵旨。

（六將之一由化妝師飾演，六人圍上，為項羽整裝，項羽頭顱出現。）

司馬貌：六將可知罪？

六漢將：楚漢相爭，天下紛擾，我等各為其主，依令而行，何罪之有？

項羽：住口！想孤自出世以來，攻必取，戰必勝，那時某敗在烏江之畔，人困馬乏，爾等乘某力衰，取某首級立功，真乃無恥之輩也。

六將：你是敗軍之將！

項羽：無恥之輩！

司馬貌：你等休得爭論，烏江逼命一案，本君要你們當面對證。

眾：遵命。

（水浪聲）

項羽：（唱）力拔山兮氣蓋世，
　　　時不利兮騅不逝，
　　　騅不逝兮可奈何——

虞姬：（上白）大王！

項羽：茫茫烏江水，滾滾煙塵飛，哎！想某項羽乎——

司馬貌：（唱）漢兵已略地，
　　　四面楚歌聲。
　　　君王意氣盡，
　　　賤妾何聊生。

項羽：虞兮虞兮奈若何！

（項羽擁抱虞姬落空，虞姬鬼魂飄下。）

項羽：唉！闔君詳查。

司馬貌：唉！黃沙金劍，真乃人間長恨。只是滅項興劉，都是韓信所為，你為何不告韓信，反告六將？

項羽：（唱）恨我空有目重瞳，
　　　不識韓信是豪雄。
　　　曠世奇才我不用，
　　　致使良臣投沛公。
　　　一念之差成悔恨，
　　　狀告韓信理不通。

司馬貌：惜英雄、告小人，項羽死亦為鬼雄，真乃霸王也！既然如此，你可知那韓信後來如何？

項羽：想必執掌帥印，威風凜凜。

司馬貌：不然，他的冤屈，不在你之下——

（光區：呂后、韓信上。）

韓信：（白）娘娘！韓信忠心、天日可鑒，娘娘道臣謀反，有何憑證？

呂后：（白）現有你與陳豨密謀書信在此，拿去看來！

韓信：（白）這書信不是微臣筆跡，分明假造，有人誣陷於臣，望娘娘明察。

呂后：（白）你道書信是假，難道陳豨的供狀也是假的不成？自己看來！

韓信：（白）怎麼？陳豨已然自盡身亡了麼？臣倒明白了。

呂后：（白）明白何來？

韓信：（白）分明無端攀扯，臣要與陳豨當朝質對。

呂后：（白）哼，好個韓信，明知陳豨畏罪自盡身亡，難道要他轉世還陽與你質對不成？

韓信：（白）只因微臣九里山前、十面埋伏，逼得霸王烏江自刎，立下汗馬功勞，為我主打下江山，開基立業，如今天下一統，鳥盡弓藏，真所謂勇略震主不賞，功高蓋世身亡，今當大王御駕親征，出巡在外，娘娘設下圈套，將微臣誆進未央，羅織罪名，陷臣謀反。臣道書信是假，娘娘一口咬定是真，臣要與陳豨當堂質對，娘娘又已將陳豨斬首。物證真假，何以分辨？人證口供，何以為憑？微臣縱然渾身是口，也難以辨明此冤，豈不叫韓信冤沉海底？

呂后：（白）大膽韓信，仗著九里山前小小的功勞，竟敢要脅朝廷，威逼我主，今日書信供詞件件是真，逆賊還不抬頭觀看！

韓信：（白）看什麼？

呂后：（白）上——

韓信：（白）上有黃羅遮天！

呂后：（白）下——

韓信：（白）下有紅氈鋪地！

呂后：（白）你道為著誰來？

韓信：（白）難道為我韓信不成？

呂后：（白）卻又來！當初九里山前，漢王封你見天不死、見地不亡，今日未央宮內，上有黃羅遮天不見天，下有紅氈鋪地不見地，未央宮就是你葬身之處，韓信你的死期到了！

韓信：（白）哼哼哼哈哈！只因韓信開國興邦，功高蓋世，漢王才登臺拜將，封我天齊、地齊、人齊、三齊王位，見天不死、見地不亡，今日娘娘布下

項　羽：呀！功高震主，實實可慘！

司馬貌：天道不公啊，待某還他一個公道。淮陰侯啊！

（唱）淮陰侯千古名將誰不曉，

　　　為漢家立下了十大功勞。

　　　狡兔死走狗烹君王無道，

　　　可憐他命喪婦人刀。

　　　老閻君飽食終日令人惱，

　　　將這等大案腦後拋。

　　　且待我還你個天公地道，

　　　百年沉冤雪今朝。（翻閱）有了，韓信聽判——

眾鬼役：韓信聽判——

司馬貌：我判你托生於大漢將衰之際，籍屬譙鄉，

眾鬼役：籍屬譙鄉——

司馬貌：姓曹名操，

眾鬼役：姓曹名操——

司馬貌：表字孟德，

眾鬼役：表字孟德——

司馬貌：先為丞相，後進魏王，

眾鬼役：先為丞相，後進魏王——

司馬貌：坐鎮中原，匡扶漢室，劉氏江山，由你做主。

眾鬼役：劉氏江山，由你做主哇！

司馬貌：孤自有道理，呂氏聽判！

司馬貌：多謝閻君，只是命喪婦人之手，冤還未報。

韓　信：多謝閻君，只是命喪婦人之手，冤還未報。

司馬貌：判妳托生再投漢室，以為獻帝之妻伏皇后，受盡曹

　　　　操欺辱，以報前世之仇。

項　羽：閻君，我的冤仇還未報呢！

司馬貌：楚霸王！

（唱）萬夫不敵你堪稱勇，

　　　亂世之中是英雄。

　　　只可惜經史子集全不懂，

　　　文不順來理不通。

　　　草莽間能得一時逞，

　　　千秋大業勢難成。

（未央宮結束，燈光轉變。）

眾鬼役：姓曹名操——

天羅地網，黃羅遮天不見天，紅氈鋪地不見地，

來取俺韓信性命，唉呀！我韓信未負漢家天

下，漢家天下竟不能容我一人，韓信死後化為

厲鬼，也難消千古之恨！

韓信、呂后：遵旨！

項　羽：（唱）新閻君說事理令人服信，
　　　　閻羅殿果然是氣象一新。
　　　　力能舉鼎終何用，
　　　　胸無點墨少才情。
　　　　若能還魂逞威猛，
　　　　定要做智勇雙全的人中龍。

司馬貌：項羽聽判！判你來生改姓不改名，托生關家，姓關
　　　　名羽，表字雲長，熟讀春秋，忠勇無雙，使一口青
　　　　龍偃月刀，與劉備張飛桃園結義，共立基業。

吳　來：這下可好，熟讀春秋，不怕文章不通，桃園三結義，
　　　　有人陪你一同打天下，總不會勢單力孤了吧。

司馬貌：但只一件。

項　羽：哪一件？

司馬貌：聽了！

　　　　（唱）那曹操他本是韓信托化
　　　　你前生也曾虧待他。
　　　　華容道遇曹公放他一馬，
　　　　聊表你當初屈才事做差。

項　羽：記下了。

韓　信：先謝過你的手下留情。

司馬貌：（唱）六漢將聽判！

六漢將：是。

司馬貌：（唱）你六人投身在曹操麾下，
　　　　守戌樓把關隘辛勞有加。
　　　　到後來俱死在青龍偃月鋼刀下，
　　　　關雲長過五關把六將殺。

六漢將：一命償六命，判斷不公，判斷不公！

司馬貌：嘟！（唱）秉公而斷無欺詐，
　　　　俱是你乘危逼命因果報答。

項　羽：判斷不公，判斷不公！

六漢將：判斷不公，判斷不公！

項　羽：善惡報應，何言不公？

虞　姬：啊，大王，大丈夫處世，需懷忠義之心。

項　羽：我那妃子如何判定？

司馬貌：虞姬聽判。

虞　姬：在。

司馬貌：判妳托生劉備夫人，命關羽保嫂，免受戰爭禍害，
　　　　以彌補前生之憾。

虞　姬：謝閻君！

司馬貌：一千鬼魂，帶入輪迴道轉世投胎去者！

（中場休息）

第四場　夢醒

閻　君：（旁觀監督一切的老閻王在紗幕後唱）
秀才談今古，
書生擺陣圖，
一張口能將山河吞下肚，
自稱是袖裡乾坤膽氣粗、膽氣粗。

眾　：（內白）冤枉啊！
（磷火點點，鬼影幢幢，各種喊冤之聲此起彼落。）

判　官：啟稟閻君，大漢朝獻帝之妻伏皇后闖殿。

司馬貌：因何闖殿？

判　官：她狀告曹操。

司馬貌：曹操？

判　官：是您親筆所判，淮陰侯韓信轉世托生之人。

司馬貌：我讓他重整劉氏江山、匡扶漢室——

判　官：故而他就挾天子令諸侯，逼殺伏后與二皇子！

司馬貌：那伏后——

判　官：也是閻君親筆所判。

司馬貌：我判她受盡曹操欺侮——

判　官：故而他就逼殺了伏后與二皇子！

伏　后：（幕後）冤枉！

判　官：冤枉！

伏　后：（唱）陰魂直闖閻羅殿，
霞帔之上血未乾。
曹賊逼宮、欲將皇位篡，
挾天子令諸侯、聚逆為奸。
漢天子、衣帶血詔、忠臣喚，
卻引來曹賊揮劍闖宮變，
亂棍下打得我皮開肉綻。
又見白綾梁上懸，
最可憐我的兒雙雙絞殺在父王前。
那曹賊狠心腸蛇蠍手段，
苦哀求、君跪在臣前。
聲聲淒厲聲聲慘，
似這等大奸大逆誰曾見，
化凶神作惡鬼牙眼相還。

司馬貌：這還了得？這還了得？

二無常：（語帶哭聲）啟稟閻君，那曹操，他、他來了……

（二無常連滾帶爬抱頭而上。）（曹八將各執兵器上。）（眾鬼役紛紛躲開。）（曹操上。）

伏　后：（仇人相見分外眼紅）曹賊！納命來——（撲向曹
　　　　操）

　　　　（曹八將將伏后打翻在地，眾鬼役將她扶下。）（閻羅殿
　　　　一片大亂。）

眾鬼役：反了哇、反了！

司馬貌：大膽！閻羅殿上，誰敢無理！

曹　操：你就是五殿閻君？

司馬貌：還不跪下！

曹　操：哈哈，口氣不小！

司馬貌：（憤怒）你、你可還認得我？

曹　操：你不就是五殿閻君？

司馬貌：你可還記得你是何人轉世？

曹　操：不知你說些什麼？

司馬貌：你、你氣煞我也！

　　　　（唱）你前生本是大漢淮陰侯，

　　　　　　　功高蓋世死蒙羞。

　　　　　　　孤念你一世忠臣遭毒手，

　　　　　　　孤念你一把竹刀斷了喉，

　　　　　　　孤判你托生曹家成氣候，

　　　　　　　好將前生壯志酬。

曹　操：哈哈哈哈！

　　　　（唱）老夫我一生征戰南北走，

　　　　　　　烽火中拜相又封侯。

　　　　　　　亂世上你不出手他出手，

　　　　　　　他不斷頭你斷頭，

　　　　　　　哪管得千載罵名留身後，

　　　　　　　哪管得前世是什麼淮陰侯。

　　　　　　　我勸你好生將這閻羅殿守，

　　　　　　　操心忌甚你會早白頭。

　　　　　　　鋼刀起殺了那呂伯奢一家數十口，

　　　　　　　到後來陳宮也命喪白門樓。

　　　　　　　那情娘她與我夫妻恩愛白頭相守，

　　　　　　　逼自盡也只為籠絡那小楊修。

　　　　　　　你若是一意孤行不放手，

　　　　　　　我教你來生胎向惡鬼投。

　　　　　　　九重宮闕血橫流。

　　　　　　　誅獻帝、殺皇后，

　　　　　　　竟成了凶神惡煞大魔頭，

　　　　　　　誰承想你一朝權在手，

司馬貌：（氣得渾身發抖）我、我將你打入十八層地獄！

二、全本收錄

曹操：曹某征戰一生，向來險中求勝，絕處逢生，你奈我何？

司馬貌：喔！這、這、這絕處逢生？！

判官：也是閻君親筆所判！

司馬貌：我倒想起來了！

（司馬貌忽有所了悟，彷彿看見了曹操的活路。）

（光區——切入華容道。）

兵卒：（上）報——！啟稟丞相，來此已是華容道！

曹操：華容道？！

關羽：（內白）曹操哪裡走——

關羽：（唱倒板）耳邊廂又聽得馬嘶人鬧（馬夫引關羽上）

睜開了丹鳳眼仔細觀瞧，
狹路上莫不是奸曹來到，
華容道今日裡插翅難逃。

曹操：君侯，唉，君侯哇！老夫八十三萬人馬，被周郎火攻之計，燒得只剩十八騎殘兵，想當年，君侯在曹營之時，曹某上馬金、下馬銀，三日一小宴、五日一大宴，贈錦袍、獻寶馬，保薦漢壽亭侯，是萬般禮敬，真心相待。還望君侯今日放某一條生路，君侯大恩大德，曹某來生結草當報，唉！君侯！

關羽：（唱）往日裡殺人不眨眼，
今日裡鐵打心腸軟如綿。
罷！我這裡陣式忙開展，
認得此陣你就馬加鞭。

曹操：一字長蛇陣？君侯有釋放之意，不免逃走了吧。正是：劈破玉籠飛彩鳳，掙開金鎖走蛟龍。（隱去。）

（曹操下，眾人皆隱去，臺上僅剩關羽一人。）

關羽：想俺關某今日甘冒軍令，放走曹操，只為當年，保護皇嫂尋兄之時——

（關羽在華容道上回想當年過關斬將情景，劉備夫人出現。）

劉夫人：唉呀二弟呀！你來看！這黃河岸邊、一路之上，俱都是曹營兵將，二弟雖然驍勇，只怕受為嫂連累，不能力戰廝殺，看來你我叔嫂二人，與皇叔就永無相聚團圓之日了！

關羽：嫂嫂妳來看！小弟胯下駒、赤兔寶馬、快似風追；手中刀、青龍偃月、鋒出頭落！憑著俺一片赤膽忠心，定要保定皇嫂，尋到俺那兄長。嫂嫂穩坐車輛，但放寬心，看關某過關斬將，護送嫂嫂！

劉夫人：（白）如此二弟，有勞了！

劉夫人：（唱）自從我隨大王東征西戰

受風霜和勞苦年復年年（過門中六將之一上，

阻擋關羽過關，被殺）

餐風宿露何曾怨

只盼著、借臥兵車度關山（過門中又二將上，

阻擋關羽過關，被殺）

誰知一夕干戈亂

夫妻分散各一天（過門中又二將上，阻擋關

羽過關，被殺）

幸遇著二弟殷勤相護守

義薄雲天美名傳（過門中六將之一上，阻擋

關羽過關，被殺）

（過五關斬六將結束。）

（燈光暗轉，曹操、關羽、劉備夫人三亡靈飄盪遊走各

訴心事，司馬貌上。）

曹操：（接唱）絕處逢生脫劫難，

狼狽而逃醜名傳。

關羽：（接唱）青龍偃月難施展，

恩情忠義苦糾纏。

司馬貌：（接唱）苦糾纏、壯志今生難施展，

還需一世補恨天。

劉夫人：（接唱）亂世夫妻多憂患，

天地飄泊一紅顏。

司馬貌：（接唱）嘆飄零、難怪她把飄零嘆，

情無可訴、事無可傳。

人生路上徒輾轉，

三國志裡空走一番。

關羽：（接唱）美名傳、華容道上恩義難斷，

青史未必美名傳。

劉夫人：（接唱）男兒書中作妝點，

成就關羽美名傳。

曹操：（接唱）成霸業、青史雖有傳，

街談巷議卻不然，

戲場為我敷白面，

都道曹瞞是權奸。

劉夫人：（接唱）空妝點，

關羽：（接唱）難施展，

曹操：（接唱）敷白面，

三人合：（接唱）許是前世多紛亂，

恩怨分明待何年、待何年。

二、全本收錄

四八一

司馬貌：（接唱）果然前世多紛亂，
　　　　恩怨分明、恩怨分明——就在這半日間、
　　　　半日間！
（司馬貌最後一句唱得果斷，當下轉回審判區做判斷。）
（閻王區燈亮。）

司馬貌：關羽，你驍勇善戰、智勇雙全，只因顧念曹操舊情，
　　　　未能助兄長成就帝王之業。關羽聽判，你接連兩世
　　　　拼殺征戰，空有霸王之威，難得帝王之位，甚是辛
　　　　苦。我欲將你托生一個滿腹經綸，詩詞歌賦、琴棋
　　　　書畫無所不能的君王。

關　羽：不用廝殺征戰，又有帝王之位？但不知托生何地何
　　　　人？

司馬貌：托生金粉繁華之地、詩書禮義之鄉，姓李名煜，生
　　　　在南唐，詞彩風華，為一代君王。

關　羽：喔！南唐李煜。

劉夫人：閻君。

司馬貌：劉夫人。

司馬貌：妳前世為虞姬，雖受項羽寵愛，卻不得善終，今生
　　　　卻又情無可訴，事無可傳，我判妳來世托生小周后，
　　　　和李煜纏綿悱惻、再續前緣。

劉夫人：謝閻君。

司馬貌：曹孟德。

曹　操：閻君。

司馬貌：你雖為帝王，卻迭有罵名。判你托生大宋天子趙匡
　　　　胤，做一個開國的明君。

曹　操：曹某只知有漢，不知什麼大宋，只是開國明君，倒
　　　　也不錯，謝閻君。

司馬貌：你們轉世還陽去吧！（下）

（老閻君上。）

閻羅王：穿越陰陽界，回看夢中人。你看他冠冕袍帶，這半
　　　　日閻羅真是個——
　　　　（唱）威風一派！
　　　　萬里乾坤任編排，
　　　　判官筆墨龍蛇擺，
　　　　天地是非重做仲裁。
　　　　他只說從今後、了卻人間冤屈債，
　　　　又誰知、浩浩蒼穹無限深意、難解開。
　　　　人世間一聲聲懷才未遇、嘆無奈，
　　　　只怕是、在其位、也分不清黑白，
　　　　聖賢書、不過是、紙上談兵陣勢擺，

世情天機實難猜。

判　官：（上）啊，老閻君，難得半日清閒，怎麼就回來了？

閻羅王：乾坤大事，豈得任這書生胡來？你看他可還像個樣兒？

司馬貌：嗯！哪個大膽，擅闖森羅寶殿？

閻羅王：嘿嘿！做了幾個時辰的閻君，連寡人都認不得了？

司馬貌：哦哦哦，原來是老閻王。

閻羅王：好說，半日閻羅。

司馬貌：來！

鬼　卒：有！

司馬貌：一旁賜座。

閻羅王：住了，這是我的寶殿，要你賜的什麼座位？

司馬貌：哼哼！賜你座位還是抬舉於你！

閻羅王：若不抬舉，便當如何？

司馬貌：不抬舉，將你攆了出去！

閻羅王：玉帝傳旨，你才能暫居此位，你竟敢逞一時威風，羞辱於我？

司馬貌：說得好，我威風一時，便算一時；羞辱你一回，便算一回！似你這等不問是非公道之人，此處哪有你的座位？

閻羅王：你口口聲聲是非公道，本君不才，倒要請教，何為是非？何為公道？

司馬貌：賢愚居其所，善惡得其報，蔥青豆腐白，這就叫是非公道！

閻羅王：好個蔥青豆腐白，想你在此一展平生宿願，可知你那妻子，忍飢耐寒，跟隨你三十餘年，一旦拋撇，傷心欲絕，這算你的小蔥青，還是她的豆腐白？這就是你對她的天公地道嗎？

司馬貌：這？

閻羅王：司馬秀才啊，你要與我看仔細了！你要與我聽明白了！

（傳來司馬妻哭聲：夫哇！）

（光區──切入許昌客棧中，司馬妻撫屍痛哭。）

司馬妻：（唱）送夫君黃泉道，
　　　　願奴夫一路平安赴陰曹。
　　　　堪嘆你受盡人間羞和惱，
　　　　冷不防撒手歸去把妻拋。
　　　　夫啊夫，要走夫妻同一道，
　　　　怎忍心撇下為妻受煎熬。

閻羅王：巫峽啼猿、杜鵑泣血！

二、全本收錄

司馬貌：唉！情雖難捨，志更難移，想我在人世之間，有才
　　　　無命，難得玉帝識人，閻君讓賢，這才陰曹做主，
　　　　前後也不過半日，幾個時辰之後，夫妻團聚，我也
　　　　遂了平生之志，不枉此生了。

閻羅王：你倒想的不錯啊！你到底是要人間公道？還是要旁
　　　　人知道你是能使人間公道之人？

司馬貌：我這能使人間公道之人，一朝在位，便能公道人間。

閻羅王：什麼公道不公道，你的生死還在我掌握之中，你來
　　　　看！

（光區──切入許昌客棧中。）

店　主：我說這位娘子，這屍首在這兒已經停了三個時辰了，
　　　　我們這兒是住人的客棧，可不是停屍房啊！

司馬妻：求店家行個方便。

店　主：有什麼方便的？趕快買口棺材，抬出去埋了。

司馬妻：我與他三十年夫妻，朝夕相隨，一旦分離，實實難
　　　　捨，望店家行個方便，容我再陪伴他片時，大恩大
　　　　德，今生難報，小女子就算化為鬼也要……

店　主：抬出去！抬出去埋了！

閻羅王：嘿嘿嘿！你還嫌我這兒不夠喪氣是不是？別說了！

（司馬貌在一旁觀看，閻君本來一起觀看，此刻轉身取

司馬貌：（遊方道士的招牌）

　　　　（聽說要活埋，非常著急，白）唉呀！埋不得！埋
　　　　不得！

（店主和司馬妻暫時停格。）

閻羅王：（取招牌回來，背供）他若活埋，我這閻君之位豈
　　　　不便宜於他？（對司馬貌）你也莫慌！（對店主）
　　　　你也休忙！

（老閻王跳入陽間客棧。）

（司馬貌也跟入陽間客棧，但沒有人看得見他。）

閻羅王：無量壽佛！

店　主：你是幹什麼的？

閻羅王：我是來看望司馬相公的。

店　主：還看啊！他都死啦！

閻羅王：只怕陽壽未盡。

店　主：哈哈！你是閻王爺呀？

閻羅王：（忘情地）正是！

店　主：啊？

閻羅王：（回神）喔我麼？我是個略通醫術的遊方道士啊！

店　主：死活我都無所謂，問題是她晌午就該退房了，賴在
　　　　這兒不走，她男人都死了，這店房錢我跟誰收啊？

閻羅王：這是半日房錢，給你你就是。（掏出一些錢給店主）

店　主：（看錢一眼）你要我啊？這是陰間的紙錢。（順手一丟，剛好司馬貌接住）

閻羅王：喔！拿錯了、拿錯了！（又掏出）這個才是！

店　主：（接錢掂了掂）半日房錢？好！再過三個時辰我再來。到時候再出花樣，可別怪我不客氣！

（店主下。）

司馬妻：恩公請上受我一拜。喂呀夫！（哭）

（司馬貌著急）好險哪、好險！險些活埋了！

司馬貌：小娘子如此悲傷，敢是捨不得丈夫？

閻羅王：這個不難，貧道賜與你夫妻團圓便是。

司馬妻：唉，實實難捨。

閻羅王：正是，即刻還陽。（強調「即刻」二字，老閻王故意耍弄著司馬貌）

（司馬貌著急）什麼？

司馬妻：什麼？

閻羅王：貧道有起死回生之術。

司馬妻：哦，先生要叫奴夫回轉陽世？

閻羅王：正是，即刻還陽。（強調「即刻」二字，老閻王故意耍弄著司馬貌）

（司馬貌著急）什麼？

司馬妻：什麼？

閻羅王：（唸動真言，白：糟了！）司馬貌魂兮歸來！即刻歸

來！

（司馬貌著急）唉呀！不可不可、萬萬不可！

司馬妻：這是何意？

閻羅王：先生做做好事，萬萬不可將奴夫起死回生！

司馬妻：啊！這算何意？我倒不明白了！

閻羅王：啊！這算何意？我倒不明白了！

（司馬貌著急）我也糊塗了！

司馬妻：唉！先生！

（唱）

先生有所不知曉，

奴的夫一生命苦才華高，

都只為人世間忠無公道，

八斗才受欺辱苦苦煎熬，

在生哪有死了好，

做鬼忘憂樂逍遙。

不忍他終日裡神魂顛倒，

不忍他瘋癲癲骨瘦形銷，

謝先生施惻隱回生有道，

望垂恩放奴夫死路一條。

閻羅王：死路一條？！嘿嘿！這倒新鮮！

司馬貌：死路一條?!嘿嘿！絕處逢生！

（客棧隱去，司馬妻隱去。）

（新舊兩閻王回陰間區。）

閻羅王：這位夫人真蹊蹺，旁人走路她過橋！

司馬貌：（對老閻王）啊！老閻王，世事難料哇？

閻羅王：（稍猶豫）嗯，新閻君，人情難料哇！

司馬貌：世事難料！

閻羅王：人情難料！

司馬貌：這？

閻羅王：這？

司馬貌：這？

閻羅王、老閻君：（同笑）哈哈哈！

司馬貌：足見世無常理，皆因人情，你只道掌控生死，誰知竟遇見了拙荊這不凡之人，這叫峰迴路轉、路轉峰迴！

閻羅王：她是不忍你為人艱辛，才求你死路一條，這叫…誤打誤撞、事有湊巧！

司馬貌：我的生死不在你這閻君手中，反在我妻的見識之上，這叫…命隨才轉，天機巧妙！

閻羅王：可惜呀可惜！

司馬貌：可惜什麼？

閻羅王：才有所偏，命有所限，可惜你那妻子只知其一不知其二。

司馬貌：怎見得？

閻羅王：她以為陰間逍遙快樂，誰知做鬼一樣是非不少。

司馬貌：不然，方才我已立下了個判案的榜樣，從此森羅無冤魂。

閻羅王：這幾椿冤案，你是怎樣判的？我倒要請教。

司馬貌：（得意）正要教你長一長見識，聽道！是我判定兩案人犯，如此這般、這般如此，仇報仇、冤報冤，各得其所，你看如何？

閻羅王：哼哼，你可知，這幾宗冤案，寡人三百五十年前便有判詞在此？

司馬貌：什麼？你早有判詞？

閻羅王：拿去看來。

司馬貌：（看判詞）「韓信判為曹操、項羽判為關羽……」啊？竟與我判的一般無二？

閻羅王：絲毫不差！

司馬貌：哈哈！好你個老閻王，原來早有判詞，為何祕而不

宣、苦害生靈？

閻羅王：你才是個不明白的秀才啊！

閻羅王：（唱）我為閻君萬年久，

天機世事苦思謀。

你恃才傲物性直拗，

敢把乾坤來運籌。

司馬貌：善惡無分怎能受？

賢愚莫辨空懷憂。

不聞不問啟疑竇，

誰人知你苦思謀？

閻羅王：三百年前早斷就，

判而不宣有緣由。

司馬貌：處心積慮天機守，

卻仍是冤氣沖天鬼神愁。

閻羅王：只怕善惡長爭鬥，

冤冤相報無時休。

司馬貌：你獨攬陰司難參，

誰能教萬惡一筆勾？

閻羅王：你造下冤孽難解救，

司馬貌：你造下冤孽難解救，

閻羅王：待何時相逢一笑泯恩仇。

吳　來：（打圓場）兩位閻王爺，有話好說、有話好說嘛！

閻羅王：好好好，我也不與你爭辯，你自認斷得公正，那你就再往下看！

內　白：吾皇萬歲萬歲！

（音樂起【朝天子】牌子）

司馬貌：看——江南三月，鶯飛草長，好一派秦淮風月。真所謂「金陵紫氣衝霄漢，日月重光照江南」！

閻羅王：豈不知「無限江山，別時容易見時難」，那繁華喧鬧的背後，又有多少淒涼無奈？！

（宮廷歌舞，極盡繁華之能事，但片刻之後，歌舞變奏，轉為哀歌……）

李後主：春花秋月何時了，

往事知多少？

小樓昨夜又東風，

故國不堪回首月明中。

（歌舞時李後主換妝，由帝王改裝為肉袒降。）

（伴唱聲中，李後主率眾肉袒出降，小周后含淚隨侍在側。）

李後主：（唱）無限悲愁心頭湧，

回首繁華如夢中，

從此難將風月弄，

人生長恨水長東。

小周后：（唱）文彩風流人中龍，

不該生在帝王宮，

南唐空遺終天恨，

怎禁得朝來寒雨晚來風！

李後主：妃子，孤──對不起妳、對不起這錦繡江山呀！

小周后：（哭）喂呀──

（趙匡胤上，帶笑、強拉小周后而下。另一人賜毒酒給

李後主。）

（李後主捧酒，猶豫，飲下。）

司馬貌：（著急）這是牽機毒藥，萬萬不可飲下！

閻羅王：（勸阻）新閻君，人間滋味，酸甜苦辣、就讓他自

斟、自酌、自品、自嚐吧！

司馬貌：想他乃是難得君子，今生今世為何不得周全？

閻羅王：不如意事、十常八九，日有陰晴、月有圓缺，豈得

件件周全？

司馬貌：月圓月缺、周而復始，花落花開、春色長在，善惡

是非難道就無有循環了嗎？

閻羅王：善惡是非只在人心，不在天地。

司馬貌：倘若善惡是非只在人心，不在天地，我便要問──

閻羅王：你問什麼？

司馬貌：（高聲問）天地神明何在？

閻羅王：神明？此刻你是神明、還是我是神明？

司馬貌：這？

閻羅王：你？我？你？你還到底要問哪個？

司馬貌：我問、問……（沮喪）、我問──李煜，你可有言語

對孤言講？

李後主：閻君哪！

（唱）我一世風流共儒雅，

詩詞歌賦度年華，

不知誰人一念差？

將我托生帝王家。

做雄主本應該橫刀立馬，

怎奈我只諳熟檀板紅牙，

大宋樓船逼江夏，

教坊猶奏後庭花。

到如今牽機毒酒已咽下，

問閻君怎解這陰錯陽差？

司馬貌：這……

（接唱）這一判出自我筆下，
　　　　一時難以作對答。
　　　　世如棋局多變化，
　　　　千頭萬緒亂如麻。

李後主：（毒藥發作）閻君，時已無多，我只有一事相求。

司馬貌：你且講來。

李後主：若有來世，我只想托生一個⋯⋯

司馬貌：什麼？

李後主：力拔山兮氣蓋世的西楚霸王！

司馬貌：啊⋯⋯

李後主：力拔山兮氣蓋世的就是西楚霸王啊！

吳　來：唉喲！你前世的前世就是西楚霸王啊！

李後主：（慘笑）呵呵哈哈哈哈！

吳　來：（白）得！您瞧！
項羽變關羽，關羽轉李煜，
力拔山兮的要兼通文史，
熟讀春秋的嘆大業
難成，
好不容易，文彩風流的做了君王，又回過頭
來要拔山舉鼎，
趕明兒，史書改寫、陰陽重判，
李煜真成了項羽，項羽又該羨慕關羽，
今生的項羽、來世的關羽，這輩子的關羽、
下輩子李煜，
項羽關羽李煜、李煜項羽關羽，
文韜武略、霸業風流，霸業風流、文韜武略，
我的舌頭都轉不過來了，他們還在這兒追問
來生呢，好不熱鬧人也！

（如果同一演員連趕項羽關羽李後主三角，此刻吳來可以改唸：今兒晚上這一齣閻羅夢，你前後趕了三，還有什麼不樂意的嗎？）

李後主：我要問我的來生！

吳　來：這我可不知道，你問他！
（眾冤鬼一擁而上。）

眾冤鬼：（此起彼落）我要問來世⋯⋯我要問來世⋯⋯

李後主：（唱）風雲叱吒山河動，
　　　　　橫掃千軍帝業成。

趙匡胤：（唱）願將江山換佳麗，
　　　　　泛舟五湖迎江風。

小周后：（唱）婉轉蛾眉終何用，
　　　　　改鬢眉做奇男、乾坤掌握中。

眾鬼魂：（唱）終天長恨怨無窮，

閻羅王：（唱）今生已矣償來生。

閻羅王：（唱）償來生、償來生，
　　　　哀哉辛苦百年身。

鬼魂之一：（對李後主唱）稱王稱霸終何用，

鬼魂之二：（對趙匡胤唱）江山美人總成空。

閻羅王：（唱）生死盡在一夢中。

眾鬼魂：（唱）古今多少興亡事，

閻羅王：（唱）倒不如——

司馬貌：（唱）倒不如？——

眾鬼魂：（唱）做一個——

司馬貌：（唱）做什麼？——

眾鬼魂：（唱）做一個——

司馬貌：（白）啊？

眾鬼魂：（接唱）布衣書生、指天罵地、詩酒流連樂無窮！

司馬貌：（唱）做一個布衣書生——

李後主：（對司馬貌唱）張口山河腹內吞，
　　　　揚袂袖裡有乾坤。

小周后：（對司馬貌唱）休道貧無立錐地，
　　　　筆下江山萬里生。

趙匡胤：（對司馬貌唱）世間快意誰能比？
　　　　輕狂傲岸自在身。

閻羅王：（唱）管什麼、人間世理、大千渾沌？
　　　　笑傲陰陽天地雄！

眾鬼魂、閻羅王：（唱）笑傲陰陽天地雄！

司馬貌：（白）唉呀！
　　　　（唱）天機參透冷汗淋，
　　　　才知此身在夢中。

（鐘聲響起。）

畫外音：六個時辰已滿，閻君易位——

眾鬼役：啊。

閻　君：時辰到了，來呀！

眾鬼役：喳！

閻　君：褫奪司馬貌的官戴玉璽。

眾鬼役：啊。（奪司馬貌的官戴玉璽）

司馬貌：司馬貌無才斷案，慚愧無地，就請閻君發落。

閻羅王：念你無知、無才斷案，姑且恕罪，去吧。

司馬貌：什麼？你不懲處於我？

閻羅王：去吧，去吧！

司馬貌：（又犯執拗）嘟！既為閻君，就該公正廉明，有功
　　　　便賞，有過便罰，你，不賞不罰，當的什麼閻王？

吳　來：少說兩句吧，快走吧你！

閻羅王：眾鬼卒！

眾鬼卒：在。

閻羅王：將他扠了出去。

眾鬼卒：啊！（扠出司馬貌）

（幕間曲：人間世理無常數，

又不是小蔥拌豆腐，

一青二白、清清楚楚！

是非善惡一鍋煮，

因果果鬼畫符，

是傻？是痴？是呆？是悟？

越攪越亂、越亂越攪、你越攪越糊塗！）

第五場　逐夢

（許昌客棧中，司馬貌靈床邊，司馬妻焚化紙錢。）

店　主：店家。

司馬妻：小娘子。

店　主：這三個時辰都已經過了，您還是快點兒張羅後事吧！

司馬妻：啊店家，再寬限些時辰，容我再多看他一看！

店　主：不行不行，快點快點！

司馬妻：（哀求）寬限些時辰吧！

（正說話間，司馬貌晃晃悠悠起身，僵著身子來到店主身後，用手拍拍店主的肩。）

店　主：（回身一看，嚇得跌坐在地）你、你、你是人還是鬼？

司馬妻：（乍驚轉喜）你……活過來了？

店　主：我的媽呀！五殿閻君！（抱頭跑下）

司馬貌：妳說什麼？

司馬妻：你不是死了的嗎？

司馬貌：為何咒我？

司馬妻：官人哪，非是為妻咒你，只因你六個時辰脈息全無。

司馬貌：脈息全無？我卻是恍如大夢一場。

司馬妻：夢？可還記得夢中之事？

司馬貌：記不得了。彷彿聽得耳畔有個婦人哭哭啼啼……

司馬妻：那是我在哭你呀。

司馬貌：是她言道：「還是死了的好」……

司馬妻：好了好了，醒來就好，六個時辰滴水未進，只怕餓壞了，行囊之中還有兩個饅頭，你一個，我半口，噎不著也餓不休，夫妻相守，清貧自在，豈不勝似

司馬貌：（小聲重複妻子的話）兩個榾子頭，你一個，我半口，夫妻相守，清貧自在，豈不勝似作官？作官……是了！是了，我想起來了，這是許昌客棧，我原是進京求官來的。

司馬妻：唉呀官人，休再提起求官之事了！

司馬貌：住口，想我司馬貌，滿腹經綸，懷才不遇，一生潦倒，朝中賣官鬻爵，諸多酒囊飯袋，五殿閻君，你好欺心也！

司馬妻：（長嘆）唉！你還是死了好！

司馬貌：（滿腹怨憤，高誦怨詞）

富貴窮通前生定，

彼時善惡猶未分。

今生惡人逞暴橫，

竟叫賢者嘆沉淪。

閻羅若能歸我做——

（忽而又鑼鼓喧闐聲大作。）

內呼：新任司徒大人跨馬遊街啊！

新任尚書大人跨馬遊街啊！

新任刺史大人跨馬遊街啊！

作官？快快收拾收拾，回家去吧！

（舞臺景觀同第一場。）

（尾聲曲：悠悠一夢連千載，

醒時雞鳴天下白。

當下不知身何在，

分不清夢兒裡夢兒外。

休管恁裡和外，

且喝采何需徘徊？

從今後、龍門陣裡、添題材，

閒話天地一秀才、一秀才。）

劇終

附 記

民國八十一年（一九九二），當時「民生報」的名記者景小佩小姐帶著明代短篇小說〈鬧陰司司馬貌陰司斷獄〉（收入馮夢龍所編《喻世明言》小說集之中）到湖南拜訪陳亞先先生，請他為當時在空軍「大鵬國劇隊」的高蕙蘭編寫成劇，陳先生完稿後次年發表於「聯合報」，但不久三軍劇團解散合併為「國立國光劇團」，此劇未及上演。「國立國光劇團」取得版權後，民國八十八年（一九九九）曾邀亞先先生來臺討論劇本，當時亞先先生利用在臺時間完成了第二稿，但不久高蕙蘭即生病去世，此劇仍未推出。直到去年（二〇〇一）下半年「國光」敲定了國家劇院的檔期後積極展開準備，亞先先生卻再也抽不出時間來臺做討論修改，甚至導演李小平親自飛往大陸都無法與他一同工作。眼看時間緊迫，「國光」遂於去年底邀沈惠如學妹擔任修編，惠如臨危受命，但工作十天後也因寒假出國行程已定而改由我接手。我大致根據的仍是亞先先生的兩稿，首先決定結局取向，而後作內部修訂。

亞先先生兩稿的結局不同，一稿是夢醒後「回到原點、繼續求官、追求理想」，二稿為夢醒後「大徹大悟→隱居」，我的思考是：結局一定要「繼續逐夢」，這才是人生現實，也才是歷史真實。

沒有人能從經驗中取得教訓，生命長河是由「一代接一代的循環重複」構成的，重複著理想，也循環著錯誤，所謂「世間萬事轉頭空，未轉頭時皆是夢」，戲中人夢醒繼續逐夢，看戲的觀眾一樣也在夢裡，人人都會搖頭輕嘆發出一聲「浮生若夢」的感悟，但是誰又真在夢中醒來過呢？如果醒來

二、全本收錄

四九三

後大徹大悟，那就成了「宗教度化劇」了。因此司馬貌醒來後依然故我，我也因此決定了結局走向，並在場次名稱上確立了「逐夢→入夢→夢境→夢醒→逐夢」首尾循環的過程。

另一個首先要決定的是輪迴的人物及次數，亞先兩稿都是「兩世輪迴」：

第一稿：

韓信→曹操

劉邦→獻帝

項羽→關羽

烏江六將→曹營六將

（另有彭越、英布等人）

第二稿：

項羽→李後主

韓信→曹操

目前的演出定稿則是將亞先兩本各兩世合起來改為「三世輪迴」（主要腳色三世，次要的只演到兩世），另加上女角，刪去彭越、英布等較不熟悉的人物，集中彼此關係組成為：

韓信→曹操→趙匡胤

項羽→關羽→李後主

虞姬→劉備夫人→小周后

烏江六將→曹營六將

呂后→伏后

這樣的三世組合構想主要出自導演，惠如做出初步布局，我則在這樣的骨架下豐富血肉。我所做的修編工作包括：將司馬貌進閻羅殿的唱詞擴增三倍成為核心唱段，補寫序曲、尾聲曲、幕間曲（部分剪裁亞先生原詞），增加女性人物之後的所有劇情調整和唱詞新寫，由於有精彩情節的激發，最後李後主小周后趙匡胤和眾亡靈七嘴八舌追問來生的一大段唱詞更是寫得過癮極了。不過這些工作都還是技術性的，到整齣響排之後，發現有「第二世以後就不新鮮了」的感覺，我因而嚴蕭思考整體結構和題旨的問題，最後想出了「切割原來場次、加入新舊閻君辯證」的作法。亞先生原本「妻子哭屍、要求老閻王死路一條」是獨立的一小場，位在中場休息之後，而上臺排練後，發覺雖然有意思卻顯得單薄孤立，我和導演當下決定把它插入到第二、三世輪迴之間，讓老閻君唱一段「浩渺蒼穹、深意無涯」上場，新寫新舊閻君辯駁「是非公道」和「才有所偏、命有所限」的大段唸白，而跳接回陽間時，導演參考電影《靈異第六感》，安排司馬貌看得見其妻、妻子卻看不見丈夫的交錯趣味，劇場效果完全出來了，「死路一條」的趣味充分體現。我本來擔心一涉論辯就難免說理，結果卻因唸白寫得還算靈活，以及唐文華、劉琢瑜精彩的演出而化解了直接說教的危機，成功傳遞了思想性又破解了形式上的重複性，接下來的南唐一世，便積蓄了深沈的底蘊而絕不只是「戲中戲」了。這是全劇在亞先兩稿基礎上所做的最大「結構性變動」。接下來司馬貌攔阻李後主喝毒藥時「陰晴圓缺」的論辯，也由此直貫而下。

這是《閻羅夢》的修編經過，不過要強調的仍是：亞先生的兩稿都是完整而精彩的，這齣戲若稱得上成功，最關鍵的基礎還在於陳亞先生對主架構的確立，包括輪迴形式的設定，投生原因

的妙解（華容道、判六將等）還有司馬妻的「死路一條」，因此《閻羅夢》編劇只有亞先一人是毫無疑問的。

以上是工作過程的說明，至於這齣戲到底在講什麼？原本一個作品出來之後，作者（之一）應該沒有發言權了，可是演出才結束一天之內，我已經收到許多電子郵件和電話，朋友或學生一再討論或追問整齣戲的「微言大義」，我想還是把構想簡單說明一下吧。

全劇只想用一個「首尾循環結構」展示人生歷史的無盡循環，司馬貌夢醒後不記得夢境，要顯示的就是：人人都會說「浮生若夢」，但沒有人在醒著（活著）的時候真正有悟人生若夢的道理。

三世循環其實也沒什麼邏輯，只是凸顯人永遠不滿足，永遠會犯錯誤，所謂「才有所偏，命有所限」，沒有人能件件周全，日月花草也是一樣，但宇宙因為不周全、因為「偏」、因為「限」而取得某種「平衡」，自然生態就是如此。這個觀點由老閻王代言。司馬貌的觀點是：「月圓月缺，周而復始，花落花開，春色長在」，既然宇宙有循環，善惡也該有輪迴果報。但是真實的人生卻是「偏、限」代代相傳，永遠無法兜攏成為一個圓（周全），所以最後老閻王提醒司馬貌「善惡只在人心，不在天地之間」。而生命的意義就在「明知人生沒有什麼必然的善惡報應，卻仍然堅持理想的追尋」，所以司馬貌夢醒仍繼續求官（學而優則仕的理想），這也就是「是非在人心」，是全劇在否定生命價值之後所提出的人生意義。

有朋友建議第三世改為「唐明皇、楊貴妃、安祿山」，也有人建議演到第四世「毛澤東、江青、鄧小平」，這些都無妨，也都可行，因為本來就沒有「必然的輪迴邏輯」，所以怎麼做都有「偏」有

「限」，伏后沒有判也無所謂，本來就是無法周全的，這三世的挑選只要有趣，只要觀眾熟悉，只要舞臺氣氛有變化，人生既是「不如意事，十有八九」，三世豈能條理分明？至於司馬貌到底能不能「預知未來」更不重要了，連他當了半日閻羅王都「知有所限」，這才是歷史真相呢！

二、全本收錄

附錄一

從「兼扮、雙演、代角、反串」的演出現象看「當代戲曲」與「古典戲曲」劇場意義的不同

引言

傳統戲曲在「演員」和「劇中人」之間，多了「腳色」這一道關卡，演員必須通過「腳色」的扮飾才能轉換成劇中人，腳色是符號也是媒介，生旦淨丑「腳色分類」的意義，也必須分別從其與「演員」和「劇中人」兩方面的不同關係做不同的考量。就腳色與演員之間的關係而論，腳色代表演員各自「表演藝術」的專精；就腳色和劇中人的關係而言，不同的腳色象徵著不同的「人物類型」。做戲曲史的研究，論「腳色之分化」時，必須從三者之間複雜的關係立論，同樣的，在對「腳色的運用」做觀察分析時，也不能忽略三者間的互動。關於戲曲史上腳色的名義、形成、孳乳與分化，曾永義老師早已有了清晰完整的論證❶，本論文則試圖就劇場實際的「腳色運用」做出幾點考察，拈出「兼扮」、「雙演」、「反串」、

「代角」四題，嘗試探討其歷史源流並分析其劇場效果。

至於何以拈出「兼扮」、「雙演」、「反串」、「代角」四題，主要乃是就劇場現象做考量的，這四種演法在當代的舞臺上十分流行，即以「兼扮」為例，河北梆子著名演員裴豔玲來臺演出時，一齣《伐東吳》裡一人分飾了「黃忠、關興、劉備、趙雲」四位劇中人 ❷，一時傳為美談，臺灣的朱陸豪、吳興國等京劇演員演這齣戲時也同樣展示過「一趕四」的功力，不過第二段飾演的不是關興而是顯聖的關公，在造型改換上更費工夫。「一趕四」的演法在一個晚上的戲裡可說已到了「兼扮」的極限，不過「一趕二」或「一趕三」倒是戲曲舞臺上常見的現象，胡少安早年就曾以「前蔣徹、後張蒼」的《十老安劉》轟動菊壇並得到最佳生角金像獎，鈕方雨的《蝴蝶杯》遵照顧正秋的路數一趕二：前青衣、後花旦；徐露演全本《十三妹》常常前飾何玉鳳、後趕張金鳳．；而看張正芬的《雙姣奇緣》，一定要「前孫玉姣、中宋巧姣、後劉媒婆」一人趕三角，觀眾才覺得過癮。這麼多的例子，可見「兼扮」其實是戲曲舞臺上的常態。「雙演」也是如此，尤其在大陸劇團邀集諸名伶聯袂登臺後，由於名角薈萃，「雙演」（甚或三演、四演）頗有愈見盛行的趨勢，一齣《四郎探母》常出現三個公主、四位四郎、兩個太后，甚至國舅爺都有可能前後分飾，而「反串」、「代角」也都還普遍見於當前的舞臺，在「演劇史」的研究上，這四種現象都應該

❶ 曾永義《中國古典戲劇腳色概說》，《說俗文學》，臺北：聯經，一九八○年，頁二二三——二九五。
❷ 裴豔玲女士的「一趕四」兼扮，同時還兼含有「多聲腔」「跨劇種」的嘗試意味在內。《黃忠帶箭》一段唱的是河北梆子，〈活捉潘璋〉也走梆子路數，而〈哭靈牌〉卻改唱京劇，劉備的整段「反西皮」完全學京劇老生奚嘯伯的唱法。

當代戲曲

受到我們的重視。

這些現象都以腳色的運用為基礎，而四者彼此又都有些相互牽連，或是直接影響，或是間接相關，因此合為一文，分兩部分論述。「甲」分論四者之歷史淵源、類別型態和劇場效果。（不過，或因資料詳略不同，或各自有其不同的偏重，所以四節之論述各有重點，每節中並未具體區分歷史淵源、類別型態和劇場效果。）「乙」則就四者之共同性相關性立論，探討彼此間的關係，並試論其在演劇史上的意義。

「兼扮、雙演、代角、反串」的歷史淵源、型態類別與劇場效果

一、兼扮

「兼扮」指的是「一名演員在同一齣戲中前後兼扮分飾多位劇中人」，有時也以「一趕二（或三、四）」為俗稱。對於此種現象，在元雜劇劇本中偶以「改扮」一詞為提示，本文為了更清晰的表達，改用「兼扮」為術語，有時更以「兼扮分飾」四字並稱，以求詳盡。

(一)元明戲曲裡「兼扮」的意義

「兼扮」在元雜劇中已很普遍，這種現象產生的基礎在於「一人獨唱」。「一人獨唱」是元雜劇的重要體制之一，「一人」指的不是「劇中人」，而是扮飾劇中人的「腳色」，或為正末或為正旦。正末或正旦

五〇一

一種腳色主唱全劇，但是所扮演的劇中人物卻不必固定為一，有時可以在「主扮人物」之外另「兼扮」一

人。葉慶炳老師在〈論元劇一人獨唱及主唱腳色與劇中人的關係〉❸一文中曾做過統計，為這種現象提

供了明確的數據資料，也在兼扮形式上做了分類歸納。

進一步的問題是：「一角」究竟是由「同一位演員一人到底」還是「不同演員前後分飾」。學者對此

曾有不同看法，而曾永義老師從「劇團人數」及「搬演形式」等幾個角度對此問題詳細討論後❹，「一人

獨唱」即是「一角獨唱」即是「一位正末（正旦）演員從頭主唱到底」的概念，大致已經沒有什麼爭議

了，「一名演員通過同一種腳色扮飾可以在劇中兼扮數名不同人物」，在學界基本上已獲得了共識。

專門從「藝術性」著眼探討元雜劇兼扮現象的論文，主要以李惠綿〈論關漢卿雜劇中的改扮人物〉

為主❺。文中針對關漢卿五本相關劇作進行分析，認為改扮兼飾具有營造氣氛、烘托人物、強化張力、

迴盪劇情、歌唱詠歎等藝術效果，言之成理，值得注意。不過，這篇文章只能代表關漢卿這位傑出的編

劇對兼扮人物的藝術處理，其他劇作家未必能夠完成同樣的效果。而且顯而易見的，這樣的藝術處理仍

是在體制限定下所做出的最大努力，李女士本身於此也有清楚的認識，文中不僅指出《單刀會》由於「情

❸ 原載於《鄭因百先生八十壽慶論文集》，一九八五年；後收入葉慶炳《晚鳴軒論文集》，臺北：大安，一九九六年，頁四七五│四九七。

❹ 曾永義〈元人雜劇的搬演〉及〈有關元人雜劇搬演的四個問題〉，分別收入《說俗文學》，臺北：聯經，一九八○年，頁三四七；《詩歌與戲曲》，臺北：聯經，一九八八年，頁一八七。

❺《中外文學》十九卷六期，一九九○年十一月，頁二八。

節非常簡單，一折即可演完」，所以才安排兩個兼扮的人物，以滿足一本四折的體制，同時更明言《單鞭奪槊》第三折正末兼扮探子，其實有著許多「不得不然」的因素。在「一本四折」「一人獨唱」種種嚴謹的限定下，元代的劇作家巧妙的借用兼扮手段推衍情節完成劇作，優秀的編劇更將兼扮人物能發揮的藝術效果做出最大可能的發揮。但整體而言，兼扮的出現並不是從藝術上著眼的，本質上只是為了解決體制上的限制，其中並不包含刻意的表演安排，「體制需要」的意義遠超過「藝術追求」。不過，當同一演員以同一腳色扮飾不同身分性格的劇中人時，必然要嘗試不同的藝術技巧，對於腳色的孳乳、演進與分化勢必會起推動作用，在李女士文中所提到的這一層，突破了對關漢卿個人成就的探討，我們可以視之為「兼扮」在表演藝術演進史上所達成的功效。

南戲的腳色兼扮極為頻繁，即以《張協狀元》為例，除了「生」、「旦」從頭至尾只飾張協和貧女這兩位主人翁之外，「后」（即「貼」）必須先扮王勝花、後飾野方養娘，「外」也得由張協之父兼扮王夫人這而兼扮最為頻繁的，當屬「末」、「淨」、「丑」三角，我們可以按照扮飾之先後表列如下：

「末」依序分別飾演：張協友人→僕人→李大公→客商→土地→判官→李大公→祗候→李大公→
應試考生→堂後官→買登科記人→李大公→堂後官→李大公→門人→李
公→門人→李大公→堂後官

「丑」依序分別飾演：圓夢先生→李小二→王宰相→李旺→王宰相
張協妹→強人→小鬼→李小二→王宰相→應試考生→李小二→
王宰相→李小二→王宰相

「淨」依序分別飾演：張協友人→張協母→客商→山神→李大婆→山神→李大婆→店婆→賣登科

記人→李大婆→丫鬟→山神→門人→李大婆→陳吉→李大婆→柳屯田→丫

鬟→譚節使

以當時劇團班社的人數來看，一團不可能同時擁有兩三名淨角（或末、丑），上表所列諸劇中人，應該是由同一名演員兼扮的，這在劇本本身也有所反映。例如在〈貧女入京尋夫〉這一段中「淨」扮的是山神，而當貧女準備去向李大婆辭行時，山神（淨）突然說了一句：「不須去，我便是亞婆」，末飾演的李大公還在一旁補了一句：「休說破！」同樣的情形還見於〈貧女回古廟〉這一段。當時貧女回到古廟，一邊唱「謝得我尊神」、一邊正要做出拜神的身段時，飾演李大婆的淨角演員及時站了過去「當面立」，末飾演的李大公以驚愕的語氣在旁問道：「她拜神，你過去？」淨卻理直氣壯的回答道：「神須是我做！」末只得輕聲提醒他：「休道本來面目！」可見山神和李大婆是由同一名淨角演員飾演的，演員非但沒有刻意隱瞞事實，甚至還故意道出真相博得觀眾一笑。這是以「演員／腳色／劇中人」之間複雜的關係當作戲劇「科諢」的例子，不過，「兼扮」在此倒沒有「刻意展現表演藝術」的意義。

在南戲的基礎之上，又累積了元雜劇的藝術經驗，明傳奇各行腳色，無論從「所象徵的人物類型」或是「所需具備的專業技巧」等任何一種角度來考量，都已有漸趨清晰成熟的發展。不過，隨著新戲的不斷上演，戲曲表現的生活面愈來愈複雜，劇中出現的人也愈來愈多，劇團中的伶人除了必須扮演當行的腳色外，通常還是無可避免的必須兼飾其他行當的人物，「兼扮」現象還是很普遍，一名演員不僅常「一

五〇四

當代戲曲

趙二」，甚至還可能「一趕三、四」呢。從劇本本身的提示來看，對此現象交代的最清楚的是《詩賦盟》

傳奇，讓我們來看看此劇之淨角如何「一趕三」：

十一齣：淨高巾短衣扮張愯甫

十四齣：淨回鼻紅鬚改扮頡利

十六齣：淨改扮張愯甫上

二十齣：淨改扮院公上

十八齣：改扮頡利

十九齣：頡利

二十齣：淨改扮院公上

這本戲裡的外角也兼扮分飾了兩名劇中人：

十三齣：外紳衣坡巾蒼白鬚扮駱員外

十五齣：外扮永興公虞世南半白鬚冠帶執笏上

十九齣：外紗貂綠蟒執笏扮虞世南上

二十齣：外改扮駱員外上

淨角演員一共扮飾了張愯甫、頡利和院公三位劇中人，而且還不是順序扮演，而是前後來回輪替兼扮。

同樣也是交互輪替扮飾。而扮《詩賦盟》傳奇男主角駱俊英的生行演員，同時也還必須兼扮唐太宗。生扮駱俊英時著「唐巾服」，至十九齣，劇本註明「生扮唐太宗沖天巾蟒玉上」，二十齣又輪到駱俊英出場時，劇本提示作「生改扮上」。這種情形當然不是《詩賦盟》的特例，他如《望湖亭》的男主角，也必須掛上鬍鬚兼扮從人：「生帶鬚扮從人掇聘禮同迎上」；例扮老婦的老旦，在《邯鄲記》中演的是高力士；例扮老漢的外，在《玉簪記》中也要兼扮年輕的張玉湖，以旦飾探子、外扮軍士、貼或小旦扮少年孩童等情形都頗為常見，可見兼扮分飾的現象十分普遍。

但是，儘管每位演員都已發揮了最大的功能，有時還是捉襟見肘、換妝不及。例如《雙魚記》十六齣〈拒婚〉有這樣一段對話：

旦（白）：呀，今日為何不帶金屏過來？

老旦、小旦（白）：他有病在家。

丑（白）：你每不要說謊，因方才落場，腳色翻不及來，故此不來。

老旦：休說出本相。

妓女金屏原由小丑扮飾，此齣因小丑還要扮富商錢十萬，剛落場，來不及再改妝，只得讓金屏生病。編劇特別安排丑角說出真情，利用劇場現象製造出劇本的趣味，而這段對話正透露了當時兼扮現象的頻繁。

這類情形當然會造成許多不便，有些作者在編劇時就已預作了安排，例如馮夢龍改編《牡丹亭》為《風流夢》時，在「總評」裡即說道：

凡傳奇最忌支離，一貼旦而又翻小姑姑，不贅甚乎？今改春香出家，即以代小姑姑，且為認真容張本，省卻葛藤幾許！

原本貼分飾春香及小道姑二人，馮氏為免兼扮之煩，並從劇本之完整著眼，乃安排春香出家，以代小道姑，省卻幾許糾葛。李漁《閒情偶寄》裡也反映了此一現象，〈詞曲部結構第一·減頭緒〉有云：

（上略）後來作者，不講根源，單籌枝節，謂多一人可增一人之事，事多則關目亦多，令觀場者如入山陰道中，人人應接不暇。殊不知戲場腳色，只此數人，便換千百箇姓名，也只從此數人裝扮。止在上場之勤不勤，不在姓名之換不換。與其忽張、忽李，令人莫識從來，何如只扮數人，使之頻上、頻下，易其事而不易其人，使觀者各暢懷來，如逢故物之為愈乎？

李漁呼籲編劇者要從劇情本身的減頭緒、去枝節做起，不必安設過多的劇中人，因為演員人數有限，若是演員頻頻兼扮分飾，觀眾定會「莫識從來」應接不暇。

不過，由於傳奇體制龐大，劇目又不斷擴充，無論如何「減頭緒」，腳色都勢必要有所增添，卜世臣

的《冬青記》傳奇凡例中說得很明白：

近世登場大率九人。此記增一小旦、一小丑，然小旦不與貼同上，小丑不與丑同上。以人眾則分派，人少則相兼，便於搬演。

《冬青記》今存的萬曆刊本雖殘破不全，仍可看出所謂的九人是生、小生、旦、貼、老旦、末、外、淨及丑。這九個腳色仍不敷運用，還必須另添小旦、小丑。既云「小旦不與貼同上，小丑不與丑同上」，可見小旦即是貼、小丑即是丑，若劇團人多則分別扮演，若人手不足還可由同一人兼趕二角。

這些是由傳奇劇本中翻檢出的兼扮資料，我們可以看出，劇本本身的提示純粹是以劇中人的腳色分派和班社演員的數量為考量出發點，和表演藝術並沒有直接關係，而且分飾的多半還是劇中次要腳色，雖然也有男主角扮隨從的例子，但也只是一時兼差，主要的表演仍集中在飾演男主角的時刻。也就是說，此一時期的兼扮，目的只在湊足劇中人數，使演出順利進行，因此，在「劇場」、「演出」或「優伶演員」的相關史料裡，似乎並沒有關於「一趕二」的兼扮記錄。但這並不意味著演劇史和劇本本身的提示有矛盾，而只是顯示「兼扮在明傳奇表演藝術的發展上並沒有特別意義」這一事實。

當然，我們必須承認「腳色的安排運用」絕對會對戲劇「表演設計」甚至「情節布局」都造成直接影響，這個現象在通過南戲和後來的傳奇改編本之比較之後可以獲得更明確的認識。例如《白兔記》「成化本」較「汲古閣本」為何少了《報社》、《遊春》、《保襁》、《求乳》、《寇反》、《討賊》、《凱回》、《受封》

五〇八

等八齣，就和腳色的運用有直接關係❻。但是這是「腳色之孳乳分化和劇本編寫之間的關係」——腳色之孳乳分化漸趨成熟，編劇可運用的戲劇元素即愈趨多元，劇本編寫也愈發得心應手；隨著腳色的增多，唱唸做打諸般手段編劇均可自由運用，戲劇的表演乃愈可觀。但就「兼扮」本身而言，無論是南戲或是傳奇，和「藝術的刻意發揮」之間，皆未取得直接聯繫。

(二)清代兼扮未見流行之原因

乾嘉時期崑劇「折子戲」的演出形式大為盛行❼，折子的劇幅有限，同時折子戲代表藝術上的精益求精，此時表演已趨於規範化定型化，每個折子各因其表演特色形成了所謂的「家門戲」，表演藝術上講究的是各行當的細膩專精，很難看到「一趕二」的兼扮演法。

京劇在清代的演出也還沒有出現明顯的兼扮現象，這和京劇的劇本形式有較大的關係。

京劇劇本的劇幅和傳奇崑劇有很明顯的差異，傳奇崑劇一開始是首尾俱全的全本，而後才日益精雕細琢成為折子，京劇則有一大部分戲在一開始便只以單折的型態出現。雖然齊如山在〈京劇之變遷〉中曾大力反對「有人說中國戲都是一節一節的，無始無終」的說法❽，並一一舉出當時京劇流行戲的出處來源以為辯駁，但是齊氏的證據其實混淆了雜劇傳奇和京劇，結論自然還需再議。何況我們還可舉出直接證據來說明京劇劇本最初的確都是「一節一節的」。周明泰在《京戲近百年瑣記》裡列了一份道光四年

❻ 詳見孫崇濤〈成化本白兔記與元傳奇劉智遠〉，《文史》二十輯，一九八三年，頁二二一。

❼ 詳見陸萼庭《崑劇演出史稿》一書第四章〈折子戲的光芒〉，上海文藝，一九八○年。

❽ 齊如山〈京劇之變遷〉，收入《齊如山全集》冊二，臺北：聯經，一九八○年，頁八二二。

「慶昇平班」戲目⑨，共二百七十二齣，像《遇后》與《打龍袍》、《潞安州》與《八大鎚》、《對袍訪袍》

與《獨木關》、《馬上緣》與《蘆花河》等劇情相關後來常相連上演的戲，在京劇初創時期卻都是各自獨

立、自成單元的。若再證之以道光二十五年《都門紀略》⑩和同治十二年《菊部群英》⑪中的劇目，即可

得到清楚的印象：即使是同一個故事，也不一定要相互連繫銜接演出，像是《女起解》未必接《會審》，

《盜御馬》未必接《拜山》，《穆天王》未必接《斬子》，《悅來店》未必接《能仁寺》，《問樵鬧府》不必

接演《打棍出箱》，《捉放曹》未必帶《宿店》，《探寒窯》、《銀空山》、《回龍閣》等各折也經常單獨上演。

這樣的排戲習慣一直到清代末年都沒有太大的改變，光緒二十八年六月初七麻花胡同的一場堂會戲的戲

碼就很值得注意⑫，眾多的劇目中包括《大保國》和《二進宮》。這兩齣戲在劇情上是相連的，後來經常

接連上演，中間加上《探皇陵》，三者合為《大探二》。但在道場堂會裡，二者非但分開演，中間隔著三

齣不相干的戲，而且還把劇情時間順序在後面的《二進宮》放在前面先演，很明顯的，故事劇情絕對不

是戲碼安排時考慮的依據。

周明泰在《五十年來北平戲劇史料》「引言」中針對劉半農發現的《戲簿》做分析介紹時⑬，很清楚

⑨　周明泰《京戲近百年瑣記》原名《道咸以來梨園繫年小錄》，收入《平劇史料叢刊》，臺北：傳記文學，一九七四
　　年，頁一一。

⑩　周明泰《都門紀略中之戲曲史料》，《幾禮居戲曲叢書》第一種，一九三二年。

⑪　邗江小遊仙客《菊部群英》，收入《清代燕都梨園史料》，北京：中國戲劇，一九八八年。

⑫　同⑨，頁九八。

的說出了排戲碼時的重點是「各行腳色的藝術表現」，他說：「當時福壽班唱大軸的武生是老俞俞潤仙，所以拿老俞的戲做主體，別人的戲就按著班裡的生、旦、淨、丑各種腳色，斟酌起來，排列些不同的戲目。」倦遊逸叟《梨園舊話》⓮也提到：「從前各園演劇，生、旦、淨、末、丑以次獻技，各有其正者，亦各有其副者，否則不得名為班也。」

既然各齣戲碼的安排以「分別展示各班社中不同腳色行當的藝術特色」為主要考量基準，而且劇幅又不算太長，便沒有兼扮分飾的必要。

當然我們也不能忘了清代另還有一種放在最後當「大軸子」演出的「本戲」形式，劇幅甚長，要分數日始能演完。不過這類連臺本戲以劇情之新奇為主，劇團的挑班名角不見得會參與演出，《梨園話》裡即曾說過「每當大軸子將開，豪客多徑去，故每至大軸子時，則車騎蹣跚，人語沸騰，所謂軸子剛開便套車，車中載得幾枝花者是也。」⓯至少目前還沒有看到軸子本戲的兼扮資料。

（三）兼扮始盛於民國初年

傳統單齣的演法在民國十年左右有了一些改變，當時正是梅蘭芳走紅、旦行崛起以及各行流派競起

⓭ 劉半農於書鋪購得《戲簿》一書，記錄光緒宣統年間戲班劇目，周明泰整理為「戲名表」一份，並按其體例將民國以來的重要戲目排列在後，合為《五十年來北平戲劇史料》一書，完成於一九三二年，此處所用為一九七七臺北廣文版。

⓮ 倦遊逸叟《梨園舊話》，收入《清代燕都梨園史料》，同⓫，頁八三四。

⓯ 方問溪《梨園話》，收入《平劇史料叢刊》，同⓽，頁六八。

紛呈的關鍵時刻，著名演員莫不競排全本新戲——不同於以往大軸子的連臺本戲，而是一晚演完首尾俱全的新戲⑯，甚至原來分好幾本的戲也都漸漸有濃縮精簡為一晚的趨勢。這和「女觀眾的進入劇場引起觀劇審美口味的改變」也有很大關係。⑰原本京劇以老生為主，新興的旦角演員此時推出了許多以女性為主角的戲⑱，如徐碧雲排了《虞小翠》、《李香君》、《綠珠》、《薛瓊英》、《無愁天子》、《芙蓉屏》、《蝴蝶盃》、《褒姒》、《二喬》，朱琴心推出《陳圓圓》、《劉倩倩》、《關盼盼》、《王熙鳳》、《秋燈淚》、《樂昌公主》、《曹娥投江》。四大名旦為了彼此競爭更是快速推新戲。⑲

「新編本戲」的風行對於觀劇習慣產生了影響，無論是「劇幅」或「劇情」，觀眾都有了不同於以往的期待，因此原本傳統的單齣，此刻也漸有被連貫整合的傾向。如民國十七年荀慧生首次推出《雙姣緣》，荀慧生將之合而為一，前飾孫玉姣、後扮宋巧姣，前花旦、後青衣，一重做表、一重唱工，一趕二兼扮分飾⑳

原來《拾玉鐲》是花旦小戲，《法門寺》是老生、丑角、花臉、青衣各有表現的戲，二者並不連演，荀慧

⑯〈談本戲與新戲〉，徐慕雲《中國戲劇史》，一九三八年初版，本文所用為一九七七年臺北河洛版，頁三四五。

⑰參考《中國京劇史》上卷第八章第三節，北京：中國戲劇，一九九〇年。《二十世紀初京劇旦行轉變的歷史意義》第二章，吳秀玲，政大歷史所碩士論文，一九九五年。

⑱劇目參考徐慕雲〈談本戲與新戲〉（同⑯）及周明泰《五十年來北平戲劇史料》（同⑬）。

⑲參考梅蘭芳《舞臺生涯四十年》第十四章〈嘗試排演的幾齣新戲〉，臺北：里仁，一九七九年。《中國京劇史》中卷，同⑰，頁八一。

⑳同⑬，頁九二一。

十八年荀慧生又以《悅來店》和《能仁寺》為基礎演為《全本十三妹》㉑。二十年尚小雲也推出《全本樊梨花》㉒。

而這種「串傳統單齣為劇情連貫的整本大戲」的方式，在生行的劇目上更為明顯。其中馬連良、高慶奎尤為重要。馬連良於十六年分別將《取洛陽》連接《白蟒臺》㉓，又於《漢陽院》之後帶《長板坡》㉔，更在《黃金臺》的基礎上排出了《全本火牛陣》㉕，次年以《問樵鬧府》、《打棍出箱》為核心推出《全部范仲禹》㉖。高慶奎於十八年演《連營寨白帝城帶托孤》㉗。

兼扮分飾現象在此情況下逐漸產生：原來獨立上演各自展現不同腳色行當藝術特質的戲，在劇情的考量下被連貫演出、串為整本之後，劇團當家演員為了展示技藝，便常一人兼扮分飾二或三角。《五十年來北平戲劇史料》裡的兼扮分飾多出現於民國十年以後：

㉑ 同⑬，頁九二七。
㉒ 同⑬，頁九八二。
㉓ 同⑬，頁八九八。
㉔ 同⑬，頁八九九。
㉕ 同⑬，頁九〇〇。
㉖ 同⑬，頁九〇八。
❷ 同⑬，頁九三二。

民國十二年五月二十七日開明戲院由松慶社推出《黃鶴樓接蘆花蕩》，戲單上特別註明楊小樓「前部趙雲、後部張飛」。

十五年八月二十二日玉華社在華樂園演《三國志》，高慶奎「前部魯肅、後部關公」。

十六年十一月一日春福社在華樂園演《美人計甘露寺回荊州》，馬連良「前部喬玄、後部魯肅」。

十八年三月二十日慶盛社在華樂園演《全本鼎盛春秋》，高慶奎「前部伍員、後部王僚」。

十九年八月二十二日中和戲院演出慶群社的《范仲禹》，王又宸「前部范仲禹、後部屈紳田」。

二十一年二月二十日慶生社在吉祥園的夜戲《包公案雙釘計》，名丑馬富祿「前部賈有理、後部件作」。

同年四月二十四日春生社在吉祥園演《虹霓關》，荀慧生飾「二本夫人」、荀令香則兼飾「頭本夫人」和「二本丫鬟」。

同年四月三十日慶盛社在華樂園的《捉放曹帶斬華雄》，高慶奎「前部陳宮、後部劉備」。

同年五月八日慶盛社在華樂園的《單刀會討荊州戰合肥帶逍遙津》，高慶奎「前部關公、後部獻帝」。

(四)不同動機的幾種兼扮及其效果

往後「一趕二、三」的演法越來越多，蔚為風氣後的資料便不一一舉證了。而下一節論兼扮之型態區分時，也就普遍現象立論，不再以上述諸例為舉證範圍。

兼扮風氣大開之後，演員或「戲提調」經常運用這種方式吸引觀眾，而同樣是「一趕二」，其中卻有

種種不同的考量因素，若從動機來區分，兼扮實有以下幾類：

1. 是就「表演藝術」層面做考量，同一位演員可以在劇中兼扮多位劇中人，目的在展示個人多方面的技藝。

常見的例子如京劇《伐東吳》（又名《連營寨》），生行演員常分別演「黃忠、劉備」兩名劇中人，後來更加入了「關公、趙雲」，形成依序分飾黃忠、關公、劉備、趙雲「一趙四」的局面。其中黃忠和劉備這兩名劇中人都屬標準的老生行當，但黃忠是「靠把老生」，工架和唱工並重，劉備則只重唱工，哭靈牌更以唱出「言派」（甚或「奚派」）風采為貴。趙雲由「武生」應工，演員正可藉此展現武功。關公是比較特別的，原本是「生、淨兩門抱」，但後來已發展演化出「紅生」專門一行。敢於「一趙四」的演員，在同一齣戲中要分別展示「靠把老生、紅生、唱工老生、武生」四種不同的表演技藝，其中不僅要演出不同流派的特色，甚至還要有跨越行當的表現，無論體力或功力都是相當大的挑戰，但相對而言，同時也是提升地位聲響的一種作法。

2. 第二種型態的兼扮分飾，除了技藝展示的作用之外，更需著眼於以下兩層：

(1) 觀眾對演員的期待，以觀眾「觀賞的需求」為主要考量。

(2) 劇團中某一行腳色的當家演員所需負擔的戲分，以「演員的地位」為主要考量。

而這二者之間當然是相關的。

例如《群英會》這齣戲，劇團的當家老生通常會在〈蔣幹盜書〉、〈草船借箭〉、〈打黃蓋〉等折中飾演魯肅，而到〈借東風〉時則改扮諸葛亮。這樣的兼扮分飾主要就是以「演員地位、戲分多寡、觀眾需

求」為考量，前面數折顯然諸葛亮的戲不如魯肅繁重也較不討好，所以照例由二路演員扮飾就可以了，

而〈借東風〉裡諸葛亮有重要的唱，當然不能再由二路應工，頭牌老生在此便由魯肅兼扮成諸葛亮了。

同樣的，《楊家將》一劇（習慣的演法是《托兆碰碑》接《清官冊》），生行演員多半先飾楊老令公、再扮

寇準，喜愛老生戲的觀眾才能夠滿足視聽享受，而頭牌演員也才能夠於一場演出中展示足夠的分量。

3.前兩類兼扮是從表演和劇團、觀眾的角度作考量，由「演員本人或戲班管事」主導安排，而第三

類則是出自於「戲劇本身的需要」，腳色的運用是由編劇直接設定的。這種型態的兼扮，由於具有獨特的

意涵，故另立一類，稱之為「代角」。

二、代角

「代角」是指一名演員除了飾演一位劇中人之外，還必須兼代另一人物。「代角」其實也是「一趕二」

兼扮中的一類，不過它的動機不全來自表演藝術，可以視之為「劇本本身設定的一趕二兼扮」，由於它具

備獨特的意涵，故獨立一類。

(一)川劇的代角

「代角」是川劇獨特的用語㉘，我們可以通過川劇傳統戲《花雲射鵰》和《借屍報》這兩個典型的

㉘《川劇辭典》，北京：中國戲劇，一九八七年，頁一六七。金行建〈戲曲傳統劇目的特殊表現方法〉，《戲曲研究》第五輯。曲六乙〈戲曲特技及其審美功能〉，《戲劇舞臺奧祕與自由》，天津：百花文藝，一九八四年，頁一五七。陳國福〈廣採博納、批判繼承——再談建立川劇劇種學〉，《四川戲劇》，一九九〇年第三期。袁玉堃〈我演王魁

例子做說明。

《花雲射鵰》即是《梵王宮》，劇中女主角耶律含煙看上了射鵰英雄花雲，回程途中思念不斷，竟將車夫看成了花雲。戲裡的花雲和車夫必須由同一位演員兼扮分飾，觀眾知道此刻這位演員扮演的是車夫，但在女主角眼中，車夫卻是她傾心思慕的花雲。腳色與人物之間的重疊替換，正可具體代表內心的幻覺。這種情形的兼扮，川劇戲班術語稱之為「代角」，意謂車夫一角必須由飾花雲者兼代，才能表現出「車夫其實是花雲的幻象」之戲劇情味。

另一齣川劇《借屍報》，規定扮竇玉姐的演員要「代」演劊子手，在作惡多端面臨處死命運的藍三復眼中，劊子手正是受其迫害凌虐致死的竇玉姐的化身。

這項傳統的技法，在川劇的新編戲裡也有所運用。一九五九年席明真和李明璋新編的王魁戲《焚香記》，也特別運用了這項川劇的傳統技法。這齣新編王魁戲的結尾有別於傳統的「活捉」和「情探」，而是以「驚變」為名稱及內容。[29] 在王魁拋棄桂英、另選高門、入贅相府的時刻，劇本上特別做了這樣的提示註明：「攙扶韓丞相千金的丫鬟桂香，要由飾桂英的演員扮演。」編劇規定此劇的女主角桂英必須兼扮相府丫鬟桂香，在王魁入贅之時為其引路。在觀眾眼裡，知道這位演員此刻扮演的是桂香，是相府婢女，然而即將步入洞房的王魁，乍見秉燭引路的桂香，卻猛然誤認作前妻桂英，造成精神上的強烈衝擊，因而導致驚變而亡的新結局。《焚香記》最大的創意就在這裡，編劇不安排桂英的鬼魂出場，直接從

❷ 詳見《川劇王魁戲的四個系統》，王安祈《傳統戲曲的現代表現》，臺北：里仁，一九八六年，頁一三二。
和莫稽〉，《袁玉堃舞臺藝術》，成都：四川文藝，一九八六年，頁一三二。

王魁的心理變化上導引出他的死因。如此的處理雖然和大陸「戲改」破除封建迷信有直接關係，但由於

「代角」技法運用得當，深入挖掘了王魁的內心世界，所以也形成了一定的特色。而值得我們注意的是：

王魁之所以受到衝擊，編劇並未安設任何外在情節的刺激，也沒有運用任何曲文唸白，劇作者並未

從劇本本身著力，而只是規定了同一演員的兼扮代角，即利用演員與劇中人的關係造成對劇情發展的直

接衝擊。

(二)京劇代角運用的實例

這是川劇的代角，京劇班並沒有這個術語，可是卻有同樣的用法。

京劇雖然沒有代角運用的名稱，但我們可以《連升店》、《打砂鍋》、《張古董借妻》和《誆妻嫁妹》等劇

為例，說明代角所產生的劇場效果及其對劇情發展的作用。

在道光二十二年的《夢華瑣簿》中即已提到的流行劇目《連升店》（又名《連升三級》），[30] 劇中的崔

老爺和鑼夫這兩個人物例由同一位演員來演，正是代角的具體運用。收在《京劇流派劇目薈萃》第一集

裡的劇本，[31] 在「出場人物的扮相和道具」中即特別標明「二鑼夫之一要由崔老爺改裝」，不過丑角臉部

扮相不變，崔老爺原是「勾眼鏡戴白五撮」，兼扮鑼夫後還是「原臉戴白五撮」，只是換了衣服，顯然這

是為了使觀眾易於辨認。就劇中人身分而言，崔老爺和鑼夫不必有任何關係，但劇本卻可藉著「演員為

同一人」的現象加以發揮，例如另一名鑼夫找不著客店時，崔老爺兼扮的鑼夫就說「這兒我熟，我帶路！」

[30] 楊懋建《夢華瑣簿》，同 [11]。

[31] 《京劇流派劇目薈萃》第一集，北京：文化藝術，一九八九年。

而店家一見到他，便打趣說：「原來您沒考中，花錢捐了個鑼夫！」兩個不相干的人物，經由演員兼扮而捏合在一起之後，不僅加強了喜劇效果，諷刺意味也隱含其中了。劇中店主東對王明芳前倨後恭的醜態，說明了只認衣冠不認人的勢利心理是何等可笑可鄙，而用一個演員扮兩個人物的辦法，更向觀眾強調了主題：窮秀才也許滿腹經綸，錦衣玉食者卻可能胸無點墨，只配當個鑼夫。

另外，咸豐十一年曾入內廷演過的《打砂鍋》一劇❷，在民國初年《戲考》所收的劇本裡也特別註明：原飾逆子胡倫的丑角，次場要「丑改扮官上」。❸縣官和胡倫由同一名演員扮演，點出了逆子與昏官是同一類型的人，審判者與被告其實沒什麼不一樣，同時更能製造很多舞臺趣味，例如胡老漢上公堂控告其子時，縣官一聽被告名叫胡倫，便恭恭敬敬站了起來，說道：「原來告的是他老人家！」而當最後一場縣官錯認小販為胡倫而數落其種種不孝罪行時，其實口口聲聲說的都是自己在前面一場親身扮演的行為，由此既可引發十足的笑料，也隱含了諷刺的意味：世人盡是「有口說旁人，無嘴道自身」之輩。

《張古董借妻》早在乾隆之前就已流行了，有鄭板橋乾隆五年題序的《揚州竹枝詞》裡，就提到了大家爭看花面孫呆子這齣拿手戲的現象。❸劇本收入了《綴白裘》外編十一集❸，戲也在許多地方戲舞臺

❷ 《京劇劇目辭典》，北京：中國戲劇，一九八九年，頁二〇三。

❸ 《戲考》於民國初年創刊，第一冊印於民國四年，全書共四十冊，本文所用為一九八九上海書店《戲考大全》版，冊四，頁三六一。

❸ 詳見王安祈《張古董借妻與天緣債》，《中外文學》十八卷十一期，一九九〇年四月。

❸ 收入《明清戲曲珍本輯選》，北京：中國戲劇，一九八五年，頁一九〇。

上傳唱不歇。京劇劇本收入民國初年《戲考》❸，大致和《綴白裘》本一致。但在最後結尾處，京劇本卻多加了一處神來之筆，運用的正是代角技法。

張古董把老婆借給拜把兄弟李成龍，串通取回被李成龍前妻之父收回的錢財。不料其妻與李成龍弄假成真，張古董狀告縣衙，縣官卻把古董妻判給了李成龍。張古董氣憤不過，要到上司衙門控告縣官，二人拉拉扯扯糾纏不休，最後，縣官脫去官服、摘卻紗帽，從懷中取出驢夫戴的帽子，露出驢夫裝束，轉身拉住張古董，大聲喝道：「你賃我的驢，沒給我錢，還把我的驢給拐走了，我還要去告你呢！」戲才得以結束。

原來，戲一開始張古董把老婆借給李成龍時，曾為其妻僱了一頭驢，和驢夫討價還價，爭論了半天。而後其妻與李成龍在外過宿一夜，天明即被扭上公堂，驢子也不知所終。最後縣官露出驢夫本相，追討驢子和驢錢，張古董才得罷休，戲也才得終場。這是一種很特別的結局收束法，而其中關鍵正在於：縣官和驢夫兩個人物，規定要由同一演員兼代。

驢夫和縣官當然是兩個不相干的人物，縣官露出驢夫本相當然也是不合理的，而此劇做這樣的安排，目的不僅想在結尾處製造十足的驚奇與趣味，其中更有「以荒唐的手法解決荒唐事件」的意味。「借妻」整個的故事都是荒唐的，但是荒唐之中卻蘊含了小人物無限的悲辛，貧窮夫妻為了求得一口飽飯，不得已想出了老婆外借的法子，而他們的行為嚴格說來也稱不上詐騙，因為李成龍妻子去世後，岳父將當時陪嫁之物「暫時」收回，說好等李成龍再娶妻時再全數歸還，張古董出借老婆即是為了幫助李成龍「提

❸ 同❸，冊三，頁七七。另收入《京劇集成》第四集，北京：新世界出版社，一九九三年。

前」取回財物以便上京趕考，同時自己夫妻倆也可從中獲得一筆銀兩供得溫飽。這樣的行為雖然可笑卻並未損傷他人，本劇的風格也始終在風趣中展現溫馨，對於張古董並沒有批判的意味。而最後張古董落得人財兩空時，觀眾的反應絕非「惡有惡報、大快人心」，縣官的判法也很難說是否公正。總之，這件徹頭徹尾的荒唐公案背後蘊含的是悲酸無奈，戲既然無法取得公平正義的收束，便只有以「代角」引發的效果落幕終場了。而這個結局在《綴白裘》本裡還沒有出現，應該是藝人們在長期舞臺實踐中琢磨出來的，反映在民初的《戲考》記錄裡，直到當代仍延續這種演法。這齣戲在臺灣本來沒有什麼機會可以看到，一九七七年屬聯勤軍種的「明駝」國劇隊特別由名丑周金福先生主排並主演，名青衣徐露特別擔任老婆一角，該隊另一名丑于金驊先生，則扮演縣官兼代驢夫。

除了縣官兼驢夫之外，這齣戲還有另一組「代角」，是飾「四合老店」的演員兼扮「書吏」，都是莫名其妙從中打攪的人物，「明駝」的演出是由王正廉先生飾演。不過這組代角是後來才發展起來的，民初《戲考》本子裡還沒有這個人物。

陳墨香編成於一九三四年的這齣戲劇情十分曲折，此不贅敘，主要要談的是這齣戲前後各有一位女主角，前半是大家閨秀俞素秋，她因暗中資助未婚夫婿張少連而招來家門大禍後，自盡身亡。後半的女主角轉為小家碧玉韓玉姐，她自願嫁給張少連為兄長韓成贖罪。張少連因為覺得愧對俞素秋而堅不允婚，主角韓玉姐扯下蓋頭對著張少連說道：「張口俞素秋，閉口俞素秋，你也不抬起頭來，仔細的瞧瞧，姑娘我和俞素秋有什麼不一樣？」原來，俞素秋和韓玉姐兩位劇中人同樣都由荀慧生

京劇「代角」的例子似是較常用於小花臉戲，不過荀派名劇《誆妻嫁妹》（又名《勘玉釧》）比較特別。

飾演。一人兼代二角原本最主要的作用是可以發揮荀慧生唱做俱佳、花衫花旦兩門抱的藝術長才，編劇為俞素秋安排了不少唱腔，水袖身段也有很多可發揮之處，後半韓玉姐則改穿裙襖、拿手帕、唸京白，全以道白之清脆瀏亮、做表之伶俐靈活為表現重點，唱只安排了兩段「流水」，表演重點大不相同。而且兩人性格大異、情緒亦不同，俞素秋含蓄溫婉，韓玉姐天真活潑，前半氣氛淒美幽怨，後半則豁然開朗明爽風趣，由荀慧生一人兼飾二角既能展現唱念做表各方面的功力，更能由一人帶出滿臺風格情味的轉變，非常具有特色。原本「一趕二」的用意在此，而最後劇情相持不下，男主角的情緒無法轉折時，這一句「道出本相」的唸白，使全劇順利的走向了大團圓，這是「代角」在表演藝術之外所達成的轉折情緒、推衍劇情的功效。

(三)代角的藝術效果

通過以上幾齣戲的考察，我們可以歸納代角的藝術效用：

兩個不相干的人物，藉著同一演員的扮飾而得以聯繫重疊，聯繫重疊的結果，或可將內心幻象具象化，或可將劇中原本分地位高下懸殊的人物歸為一類，藉以達到諷刺效果。某些戲真實的反映了人生不合理的情境，戲本身很難找到合乎正義的推衍或收束方式，情節發展遂進入僵局，此時，「代角」將不相干的人物做了「不合情理的荒唐聯繫」，但荒唐的手法正可解決「劇情／人生」之荒唐，觀眾對於人生之不合理終於找到一個勉強可以接受的理由，而代角引發的舞臺趣味，更使觀眾能在歡笑聲中接納原本無法面對的人生悲窘之境。這便是代角所完成的藝術效用，它可以「演員調度」的劇場手段對劇本情節產生直接影響，代角已不只是表演藝術的發揮而已，其實更關涉劇本文學。

而「代角」這種腳色運用方式會存在於中國傳統戲曲之中，當然是建立在「觀眾對演員極為熟悉」的基礎之上（否則，在濃重的裝扮掩蓋之下，同一演員飾不同腳色，並不容易被觀眾察覺），觀眾對劇中人性格的掌握，有時是直接來自腳色的特質（甚至是演員的特質），和戲劇情節的鋪排未必全然相關。演員、腳色對於劇中人性格塑造的影響力，由此可見一斑。

三、雙演

「雙演」是劇團和觀眾都常使用的慣用語，一般是指兩名不同的演員前後分飾一位劇中人（若由三位演員分飾，則稱「三演」，以此類推，也有「四演」、「五演」甚至「六演」之例），不過翻檢史料並配合劇場演出的現象，又發現另一種型態的演出也稱雙演，因此本節分兩小節分別論之。

(一)「前後分飾」型雙演

「前後分飾」型雙演奠基在兩種基礎上，一是以「表演重點」為考量原則。有些戲同一個劇中人在某幾折中重唱，而另幾折的表演重心則轉為做或打，通常便會根據腳色的藝術專長而分派不同的腳色分飾。例如《白蛇傳》中的女主角白蛇，在〈斷橋〉和〈祭塔〉兩折中唱工繁重，必須由正工青衣擔綱，而〈水門〉一折唱崑曲曲牌，載歌載舞，身段、舞蹈甚至武功都是表演重點，有時便由花衫甚至刀馬旦主演了。可見同一位劇中人是可以由不同的腳色行當來分別飾演的，隨著腳色的轉換，演員當然也隨之而變了。

二是以「勞逸均等、戲分平均」及「觀眾心理」為考量重點。如果劇團中某一行當不止一位頭牌演

員，「戲提調」派戲時便常想出數人分飾同一劇中人的辦法，例如《四郎探母》的女主角鐵鏡公主可以分三位演員演，男主角楊四郎更可以分成四、五位之多。其實各自的表演重點並沒有什麼不同，這種安排主要是為了滿足觀眾「一場看盡名家」的心理需求，同時也可以達到同一行當的演員相互競爭的良性互動目的，在劇團聯演時最常運用這種腳色分配法。

在《五十年來北平戲曲史料》能找到的雙演戲單有：

民國元年十一月二十五日富連成在三慶園演《雙斷橋》。

《戲簿》第十六目記「普慶班」有《雙探母》之名，或為前後分飾劇中人。³⁷

二年六月二十四日玉成班在天樂園演《雙胭脂虎》，由王蕙芳和路三寶雙演石中玉。

同年七月二十二日玉成班在天樂園的演出特別註明《雙定軍山》演員是小洪福、小洪春。

同日同場還有一齣《雙翠屏山》，由王蕙芳、路三寶雙演潘巧雲。

五年十二月八日第一舞臺由坤班擔綱的義務戲中，包括了《雙斷后》、《雙梵王宮》、《雙蝴蝶夢》、《雙寄子》、《雙算糧》。

六年八月二十三日第一舞臺為京兆水災而演的義務戲中有一齣《四雙搖會》，由路三寶、楊小朵、小桂鳳、黃潤卿四人四演《雙搖會》。

八年七月二十八日中興社在三慶園《穆柯寨穆天王轅門斬子》，穆桂英由九陣風、王瑤卿、王蕙芳

當代戲曲

五二四

三演。

十一年七月二十六日玉華社在中和園《全本紅鬃烈馬》，尚小雲飾《武家坡、算軍糧、迴龍閣》的寶釧，前面《別窰》則由周瑞安演，代戰一角由諸如香和王瑤卿二人前後分飾雙演，平貴則分了時慧寶、譚小培二人雙飾。

十二年八月十九日崇雅社坤班在城南遊園演《雙寄子》。

十三年九月八日玉華社在中和園《雙得意緣》，由黃潤卿和才剛出科的尚富霞雙演。

十三年十二月二十五日鳴盛社在三慶園演《雙探母回令》。

十四年八月一日崇雅社坤班在城南遊園演《雙寄子》。

十七年一月十三日第一舞臺的義務戲《全本紅鬃烈馬》，寶釧由王琴儂（彩樓配）、陳德霖（三擊掌）、周瑞安（別窰）、王幼卿（探窰）、程豔秋（武家坡）、荀慧生（算軍糧）、尚小雲（迴龍閣）分飾，代戰由朱琴心（趕三關）、于連泉（銀空山）、梅蘭芳（迴龍閣）三演，平貴則有李萬春（別窰）、馬連良（趕三關）、余叔岩（武家坡）、王鳳卿（銀空山）和楊小樓（迴龍閣）五演。

十八年六月五日協慶社在開明戲院的《全部玉堂春》，由小翠花和尚小雲分飾前後蘇三。

二十一年二月二十日慶盛社在華樂園的《趙州橋天齊廟巧辦花燈遇皇后打龍袍》中老旦李后由「李多奎（遇后前半）、高慶奎（遇后後半）、馬富祿（打龍袍）」三演，包公由「郝壽臣、高慶奎」前後分飾，郝壽臣除了演遇太后的包公之外，還在打龍袍裡改扮陳琳。

當然，在雙演盛行的時代，這些材料只是其中一小部分而已，但從這些記錄裡，我們可以看出雙演的盛行和當時大量的「義務戲」「賑災戲」有一定關連，[38] 在名角幾乎全數出動的情況下，雙演多演自有其必要性。戲曲學校京劇科班的學生，也常以此方式進行學生的舞臺磨練。而前一節所述，民國初年在新編本戲的刺激下，申接傳統單齣戲成為整本的演法對於「兼扮」風氣的推動起了一定作用，同樣的，「雙演」也因此而經常出現，像《穆柯寨穆天王轅門斬子》、《趙州橋天齊廟巧辦花燈遇皇后打龍袍》甚至《全部玉堂春》等劇目的銜接安排，對於雙演形式都起了必要的推動作用。

(二)「同臺共飾、重複扮演」型雙演

上一節敘述的是前後分飾的雙演，而在資料記錄中我們卻發現另有一種也以《雙某某》為劇名的，卻顯然不是前後分飾。

《揚州畫舫錄》卷九記女子崑班「雙清班」的申官、西保二姊妹「擅演《雙思凡》」。大家都知道，《思凡》是單人獨角戲，而且女主角自上場之後便一直沒有下場復上場的換人機會，這裡的《雙思凡》應該不是兩名演員前後分飾，而是二人「同臺共飾、重複扮演」。這是一種很有趣的表演方式，不過由於稍後的資料中還有關於《雙思凡》更具體的表演描寫，我們暫不細論此戲，而先來看看同為乾隆年間的另幾條雙演資料。

《燕蘭小譜》卷二記載宜慶部平日即「裝束宛如姊妹」的蘇喜兒和閻福兒兩名演員，「是日雙演別妻、思春」[39]，作者還特別寫詩以詠之，詩中有「春愁無奈影雙雙」和「盈盈二妙相依倚，宛似江東大小喬」

[38] 參考蘇移《京劇二百年概觀》，北京：燕山，一九八九，頁二〇二一。

之句，顯然是以二人同樣美貌、情影雙雙為歌詠的主題。

這裡提到了《思春》和《別妻》兩齣戲。按《思春》原是清宮大戲《昇平寶筏》中的一齣，齣目為《玉面姑思諧鳳侶》⑩，後來這齣常抽出單演，《納書楹曲譜》外集卷二有收，即以《思春》為齣目，劇名則題作《俗西遊記》⑪。這齣戲只有兩名劇中人，獼婆以道白為主，唱腔大部分則集中在主角玉面狐身上。全齣只有「一場」，其中並沒有下場另換人扮演的機會，不可能前後分飾。同樣的，《別妻》也是一樣。從收在《綴白裘》十一集梆子腔部分的《別妻》劇本中可以看到⑫，一場到底，並沒有中途換人的機會。表演重點集中在貼旦的「嘆五更」完整唱段中，《情天外史》即曾記錄花旦演員唐采芝抱琵琶自彈自唱，是這齣《別妻》的主要特色。⑬而《別妻》也和《思春》一樣，登場人物極少，以貼和淨二角為主，最後一小段才又加上丑角。

很顯然的，這樣的「雙演」不是前後分飾，而是二名演員同時在場、同樣裝飾、同唱同做、同時同扮同一劇中人。前引《燕蘭小譜》的詩句如「春愁無奈影雙雙」「盈盈二妙相依倚」等，正是形容這種「同臺共飾、重複扮演」的雙演場面。

❸❾ 同⑪，頁二二三。

❹⓿ 《昇平寶筏》收入《清宮大戲》，臺北：天一，冊四，第三齣。

❹❶ 《善本戲曲叢刊》冊八十五，臺北：學生，一九八七年，頁一六二九。

❹❷ 同㉟，頁二九六。

❹❸ 同⑪，頁六八九。

兩名演員以同樣的裝束、同樣的做表唱唸、同時共飾一位劇中人的「同臺共飾、重複扮演」雙演形式，只有在全劇「人物不多」的情況下才能運用，否則滿臺人物眾多，定使觀眾眼花撩亂，所以最適合這種雙演形式的應是「單人獨角戲」，而「做表細膩繁複」則是這種雙演之所以會產生的主要基礎與前提，一定必須有細膩繁複的做表，這齣戲才值得安排兩人共演。一人獨演時細膩的表演已可吸引觀眾注意力，若是二人同時扮演，同做同唱必可誇張強化表演的特質。另外劇團本身關於演員的戲分安排，應該也是考量因素之一。一個劇團如果旗下成員眾多，同一腳色行當不只一人，而彼此的扮相、年齡、功力又都不相上下，那麼為了增強號召力，不如安排全數同時登場，一來演員在同臺競爭的壓力下必全力卯上，二來對較單調的戲有調劑的作用，同時觀眾也可在同一時間內盡享視聽之娛。因此「劇中人物多寡」、「班社成員」與「表演特質」這三種考量都合適時，便形成了同臺共飾的雙演，而「吸引觀眾」當然是唯一的目的。當然這種安排與劇情是不合的，不過在表演上卻頗具特色。

這樣的雙演也可以擴充為三演、四演甚至更多，《菊部群英》、《日下看花記》曾記載三慶班演《思春》時，非但雙演，甚至還出現了「十數人登場」的局面。[44] 在記錄春華堂主人朱雙喜旗下幾名旦行演員（芷蓀、芷莶、芷茵、芷湘）各自擅演的劇目之後，還寫下了《全思春》三字，應該是指諸位旦角同時登場同扮玉面狐是「春華堂」的代表劇目。[45]

除了上述三齣戲之外，清代的「同臺共飾重複扮演」資料，還有《湖船》（即《蕩湖船》）、《小上墳》

④ 同 ⑪，頁四八二。

④ 同 ⑪，頁六六。

兩齣戲：

光緒二年的《鳳城品花記》記錄四喜部芷湘、芷蓀二童演《雙湖船》㊻，而《哭庵賞菊詩》也有記霞郎、鳳郎「兩朵國花」於光緒初年「舞臺雙演蕩湖船」之詩句。㊼

劉半農購得之《戲簿》記「小德順和班」戲目中有《雙上墳》㊽。此戲並非《小上墳》之別名，《戲簿》同頁及次頁即有同樣這班演《小上墳》的記錄，明明寫做《小上墳》，顯然《雙上墳》是另一種演法。這齣戲身段頗為繁重，而且大部分是旦和丑相互配合的舞姿，雙演即是由「一對舞蹈」擴大為「兩對」，對「小班演員」而言極為合適。

民國初年的資料裡，除了《小上墳》，還有《五花洞》和《思凡》。

《京戲近百年瑣記》記民國初年坤伶花旦王克琴和劉喜奎「兩人合演雙小上墳」。㊾

民國初羅癭公《菊部叢譚》記廣德樓之義務戲有《五花洞》，「旦角五人同時並唱，為陳德霖、孫貽雲、孫喜雲、吳彩霞、朱幼芬」㊿。

而最值得注意的資料是《六十年來京劇史材末卷》記民國二十七年九月二十五日吉祥戲院夜戲《雙

㊻ 同⓫，頁五六九。

㊼ 同⓫，頁七四三。

㊽ 同⓭，頁三四三。

㊾ 同❾，頁八三。

㊿ 同⓫，頁七九三。

思凡下山》時❺❶，特別在兩名飾小尼的旦行演員田菊林和史德化名字上面，分別註明了「正、反」二字。

這是一條極珍貴的資料，「正、反」二字指的是身段的左右對襯，同臺共飾一人的身段該如何安排，這裡有了具體的記錄。

其實《雙思凡》的演法也曾在臺灣呈現，筆者幼時曾親眼看過，那時「國立藝專」的「傳統戲曲科」出了兩位優秀旦角演員，名字有點記不清了，可能是宋丹昂和李居安，二人唱做扮相俱佳（李居安更有武功，能打出手），一時並稱雙璧，國立藝專即為這兩名優秀的學生排了《雙思凡》，一由上場門、一自下場門，同時出場，同樣裝束，一正一反，同唱同做。一時只覺得衣袂連翩、雲帚齊揮，左右對舞、滿眼紛華。這是表演藝術的刻意表現、高度發揮，不過和劇情當然是不合的。

《五花洞》的身段則是「一致性」超過「正反相對」，不過此劇多演的形式可以有兩種安排。本來是武大潘金蓮一真一假共兩對，而在現在的舞臺上我們常可看到以《四五花洞》、《八五花洞》甚或《十六五花洞》的演出，筆者即藏有一張十六演的照片，而值得注意的是無論是四或八或十六，經常安排「真假各半」而非合乎情理的「一真多假」，這樣的安排或許是基於演員地位排名的考量，如果只有一名真金蓮，此名演員的地位顯然就高過了多位假金蓮，安排這麼多演員同臺重複扮飾已頗不容易，若再因真假的區分而引起彼此地位的高下的爭議，絕對是得不償失的，因此「戲提調」乾脆以「真假各半」的方式以示一致平等。而且真假各半在身段設計上更容易顯出特色：真的一組舉手投足完全一致，假的一組也是如此，而真假相對時又可安排正反相對的身段，同中有異、異中有同，整齣戲的趣味即見於此。

❺❶　即《五十年來北平戲劇史料》續編，《平劇史料叢刊》，同❾，頁二二六。

胡忌先生在《宋金雜劇考》裡曾以《四五花洞》的現象幫助解釋院本《孤慘》、《雙孤慘》、《單頂戴》、《雙頂戴》、《三頂戴》乃至於《雙鬥醫》的關係[52]，指出院本這一類的名目是以「上場人物的重複現象來引起更多的玩笑」，雖然院本的雙演形式和本文所提不盡相同，院本是「類似人物、類似行為與類似情節的重複」，本文所指則是「同扮一人同唱同做的重複扮演」，不過至少在「雙演」的名目上，院本已然提示了端緒。

四、反串

「反串」與演員的性別無關，當以本工的腳色行當為基準，凡是演出不屬於本行腳色應工的戲，即稱之為「反串」，正如方問溪在《梨園話》裡所說：「反其常態，謂之反串」；「如令生飾旦、令旦飾生、淨飾丑而丑飾淨」之類即是。[53]反串是「演員」與「腳色行當」之間的關係，非關「演員」與「劇中人」之性別。所以本為男性的梅蘭芳演《轅門射戟》的呂布是反串，演楊貴妃反倒是正常的。[54]

(一)反串的歷史淵源——元明清的資料

「反串非關性別」這個觀念的建立，關係著我們如何看待《青樓集》裡所記錄的一批元雜劇伶人。

[52] 胡忌《宋金雜劇考》，上海：上海古典文學，一九五七，頁八二。

[53] 同[9]，頁四九。

[54] 甚至《燕歸來簃隨筆》《平劇史料叢刊》，頁一二三一）中詠梅蘭芳結婚的詩句，還戲稱梅蘭芳為人夫婿是「反串」呢！

《青樓集》裡提到的國玉第、平陽奴、南春宴等女伶，顯然在劇中飾演的是男性人物（因為她們長於「綠林雜劇」和「駕頭雜劇」，扮的是綠林英雄或帝王國君），但我們不能因其「女扮男妝」而稱之為「反串」，因為反串與性別無關。而趙偏惜、朱錦繡、燕山秀等幾位「旦末雙全」的女伶，也不存在著「反串」的問題，因為她們既是藝兼旦末，便無所謂「本工行當」，因此無論是扮末是飾旦，都不能稱之為反串。

同樣的，明代大批的女性演員，雖然女扮男裝登場作戲，但只要她們學的是生、末、外或淨丑，演男性劇中人便不是反串。倒是像徐渭《四聲猿》裡《雌木蘭》《女狀元》等戲，且行演員要隨著劇情改換男裝以生角的藝術演唱時，演員才面臨反串的藝術考驗。不過很可惜相關的表演資料似乎未見記錄。

崑班演員反串演出的機會也不多，崑曲對表演藝術的講究極為精到細膩，尤其乾嘉以來表演已趨規範定型，各行當形成嚴謹的家門，即以生行為例，清中葉連「老生」、「老外」、「副末」這三個相近的行當都不能彼此兼演，到清末民初的「全福班」及後來的「傳字輩」時，雖然已經放寬限制容許兼演，但這還是就演員的層面而言的，在戲的腳色分工歸屬上，還是有嚴格規定，以老生為主的戲稱老生戲，以副末為主的戲稱副末戲，以老外為主的戲稱老外戲，不能將副末戲、老外戲混入老生戲中統稱老生戲。

在這樣嚴謹的分工講究觀念之下，崑班演員反串的機會並不多，最有名的例子是《南西廂》的〈長亭〉一齣，所有劇中人均由且角反串，稱之為〈女長亭〉，收入《綴白裘》第九集，長久以來已成為定式。

雖然反串是京劇舞臺上盛行的演法，但京劇初創時反串的現象也還很不普遍，這種風氣一直要到民國以後才越來越盛。

引自朱建明〈話說崑劇老生〉，《藝術百家》，一九九七年一期，頁九四。

早期的京劇演員在本工專業之外，似乎還常兼習他種行當，我們可以用《菊部群英》一書，當作具

體明確的證據。

同治十二年的《菊部群英》，不僅記錄了當時著名的伶人姓氏，而且還很仔細的錄下了他們擅長演出

的劇目，從中我們發現了這樣的現象：

四喜班唱「花面」的伶人雙蓮，擅演劇目中，除了《斷密澗》（李密）、《捉放曹》（曹操）、《鎖五龍》

（單雄信）、《二進宮》（徐彥昭）、《斷后》（包拯）等等「花面」本工戲之外，還有《探母》的楊延昭和

《打金枝》的郭子儀，這兩個腳色都不是花面而是老生。[56]

四喜班唱「鬍子生」（即老生）的伶人蕙芳，除了擅演《樊城昭關》（伍子胥）、《罵曹》（禰衡）、《捉

放曹》（陳宮）、《教子》（薛保）、《上天台》（漢光武）、《清官冊》（寇準）、《戲妻》（秋胡）、《戰成都》（劉

璋）、《法場換子》（徐策）、《法門寺》（趙廉）、《南陽關》（伍雲召）等等標準的老生戲之外，擅演劇目中

居然還出現了《斷密澗》的李密和《白良關》的尉遲寶林，[57]而這兩個人物在當時即已歸屬於花臉行當，

就在《菊部群英》這部書裡，便可以找到清楚的例證，像同為四喜班的花面演員雙蓮，和三慶班的花面

鴻喜，擅演的人物就有這李密和尉遲寶林。

更值得注意的是：《菊部群英》在抄錄蕙芳的拿手戲《二進宮》時，竟然註明他所擅長扮演的劇中

人包括「楊博和徐彥昭」兩名[58]！《二進宮》是著名的「青衣、老生、花臉」三角並重唱工戲，李豔妃

56 同**11**，頁四七四。

57 同**11**，頁四七九。

由青衣扮、楊博（後來多稱楊波）是老生、徐彥昭則是花臉，而蕙芳卻藝兼老生和花臉，無論楊博還是徐彥昭都唱得出色。

同樣的情形也發生在三慶部鬍子生藝名鴻福的伶人身上，《菊部群英》記錄他的常演戲碼在《罵曹》、《捉放曹》、《教子》、《戲妻》、《戰成都》、《南陽關》等老生名劇之外，還有《黃金臺》一劇，不過演的不是老生行的田單而是花臉伊立。另外在《二進宮》的下面也註明了「楊博、徐彥昭」二角。[59]四喜班的蕙芳和三慶部的鴻福兩位老生演員都能唱好徐彥昭，並不表示徐彥昭在當時還沒有明確穩固的腳色行當的歸屬，因為根據《菊部群英》的記載，徐楊二家一屬老生、一歸花臉是很明確的，例如本書介紹著名花面錢金福（和蕙芳同時的演員）時即提到他擅演徐彥昭，另一位唱花面的鴻喜也唱徐彥昭[60]，而介紹鬍子生尉遲喜兒、春蘭[61]的拿手戲時即有楊博，可見《二進宮》的腳色劃分在當時已十分清楚，而蕙芳和鴻福能同時唱好徐楊二家，顯然是藝兼生淨。

由上述老生演員在《黃金臺》裡扮伊立、《斷密澗》飾李密和《白良關》演尉遲寶林等例，可看出當時有部分老生演員對於花臉行當似乎並不完全陌生。不過，我們要談的不只是「老生演員兼跨部分淨行戲」的特殊現象，這幾個例子其實是「演員兼抱多門」當時普遍現象的一個反映。讓我們再觀察一下生

❺❽ 同❶，頁四七九。

❺❾ 同❶，頁四八〇。

❻〇 同❶，頁四七九。

❻❶ 同❶，頁四八〇。

當代戲曲

行的其他現象：

前後搭「春臺班」和「四喜班」的鬍子生法齡，還能唱小生戲《白門樓》呂布。⑥²前文提到的鬍子生尉遲喜兒也擅演《黃鶴樓》的趙雲，這是武生行應工的，老生演員在《黃鶴樓》應該演的是劉備。⑥³三慶部鳳寶「唱老、小生兼崑生」，⑥⁴老生戲有《硃砂痣》、《掃雪》、《教子》、《打金枝》，小生戲是《汾河灣》薛丁山。四喜部的嘯雲「唱老、小生兼崑生」。⑥⁵鬍子生金林也擅演《探窰》的老夫人。⑥⁶「四喜班」老旦演員藝名雙玉的還能唱幾齣小生戲，像是《探母》的楊宗保、《打金枝》的郭曖和《黃金臺》的燕太子。⑥⁷

「永勝奎部」名丑劉趕三的多才多藝更是有名，《菊部群英》清清楚楚的記錄他「唱丑，兼鬍子生」。⑥⁸拿手的丑角戲包括「方巾丑」的蔣幹《群英會》和湯勤《審頭刺湯》，也有屬「丑婆子」類的劉媒婆《拾玉鐲》、鄉下太太《探親家》，一般的文丑戲當然不在話下。而他的老生拿手劇目也絕非少數：…

62 同⑪，頁四七三。
63 同⑪，頁四七八。
64 同⑪，頁四九二。
65 同⑪，頁四九七。
66 同⑪，頁四八六。
67 同⑪，頁四七四。
68 同⑪，頁四七七。

《教子》、《戲妻》、《打金枝》、《金水橋》、《趕三關》、《跑坡》、《回龍閣》，唱工都非常吃重。而除了「唱丑，兼鬍子生」外，他還演過《探窰》的寶釧之母王老夫人，標準的老旦戲！

旦行中兼唱青衫、花旦的現象更是普遍，仔細考察《菊部群英》，可以得到這麼多的資料：四喜班金善「唱花旦兼青衫」，一方面能在《彩樓配》、《探窰》、《跑坡》、《回龍閣》裡施展唱工，一方面也能在《打麵缸》裡演周蠟梅、《嫖院》裡飾銷兒。⑥⑨三慶部的張天元「唱青衫兼花旦刀馬旦」，⑦⑩四喜的四十兒「唱花旦兼崑旦、青衫」，⑦①四喜王福順「唱青衫兼花旦」，⑦②永勝奎部張梅五「唱花旦兼青衫」。⑦③春臺陸四兒「唱花旦兼青衫、武旦」。⑦④春臺寶玲「唱崑旦兼青衫花旦」。⑦⑤四喜玉祥主人「唱青衫兼花旦」。⑦⑥四喜梅巧玲「唱旦兼崑亂」。⑦⑦四喜余紫雲「唱崑旦花旦兼青衫」。⑦⑧四喜寶香「唱花旦兼青衫」。⑦⑨

⑥⑨ 同⑪，頁四八六。
⑦⑩ 同⑪，頁四八七。
⑦① 同⑪，頁四八八。
⑦② 同⑪，頁四八九。
⑦③ 同⑪，頁四九〇。
⑦④ 同⑪，頁四九四。
⑦⑤ 同⑪，頁四九五。
⑦⑥ 同⑪，頁四九五。
⑦⑦ 同⑪，頁四九五。
⑦⑧ 同⑪，頁四九六。

除了這些在旦角行當之內藝兼多門的例子之外，更有一些演員能遊走於其他行當之間，像四喜班的

寶雲，就是「唱崑旦、花旦、兼老旦、鬚子生」，花旦戲擅長《紡花》，老旦戲有《望兒樓》、《探窰》、《回龍閣》，老生戲有《戲妻》、《打金枝》、《二進宮》楊博。[80]春臺部陳玉鳳不僅「崑亂不擋」的「唱崑旦兼青衫」，能動崑旦戲《思凡》、《金山寺》、《戲目連》，能在皮黃戲《四進士》、《審頭刺湯》、《鍘判官》裡扮楊素貞、雪豔、柳金蟬，甚至還飾《孝感天》的鄭叔段和《打嚴嵩》的常保童，都是小生活兒！[81]

杜蝶雲本扮旦，年齒漸增後「生、末、淨恣意為之」甚至還演「吐火判官」。[82]

這是同治十二年的《菊部群英》對「時下梨園子弟」的「全行搜錄」，[83]當時的表演藝術在此有接近全面的反映。藝人們「兼抱數種家門」似是普遍的現象，正如張肖傖《菊部叢譚》裡之所追述：「信手拈來、逢場作戲，未嘗以反串自矝。」在此狀況下，並沒有很明顯的「反串」現象。[84]

然而到了光緒年間，腳色的分工有愈趨於精密嚴謹的趨勢，《鞠臺集秀錄》一書可為證。作於光緒十二年的《鞠臺集秀錄》，體例和《菊部群英》一致，同時記錄了演員姓氏和拿手或常演劇目，從中仔細分

79 同⑪，頁四九七。

80 同⑪，頁四九八。

81 同⑪，頁四八四。

82 《懷芳記》，同⑪，頁五九二。

83 《菊部群英·自序》，同⑪，頁四七一。

84 同⑨，頁二二〇。

析，將可發現除了旦行演員「兼唱青衫、花旦」的情形還很普遍之外，大部分演員已有專工一門的趨勢，

像四喜部鄭秀蘭、江雙喜、順林、如琴、陳嘯雲、張芷荃、寶順，三慶部張敬福、孫心蘭，春臺部胡喜

祿等等就專唱青衫，四喜秋林、升兒、朱蓮芬、亮兒、寶荃、馥雲、春如、孟金喜、佩芬、楊桂雲、翠

鳳、順喜，春臺王福官，三慶韓寶芬、寶琴等等就只唱花旦戲。其他行當也是一樣，大部分演員都已是

「專門」的老生、小生或花面了。不過，「藝兼多門」的例子還是不少，像四喜班的麗生「唱小生，兼丑

及淨」。⑧⑤張銀仙「唱老生兼小生」。⑧⑥春臺班的陸小芬「唱小生兼青衫」，能動小生重頭戲《八大鎚》《孝

感天》、《黃鶴樓》、《監酒令》、《岳家莊》，也能唱正工青衣的《迴龍閣》、《祭江》、《祭塔》、《打金枝》和

《寶蓮燈》等等。⑧⑦

直到民國以後，腳色分工愈來愈細，「專精一門」的觀念才漸明朗。羅癭公《菊部叢譚》中兩條資料

值得玩味：⑧⑧

今人有力詆梅蘭芳兼演花衫者，非達論也。

程豔秋以青衫兼習刀馬旦，有聞而婉惜者，謂從此不復為純粹青衣矣。

⑧⑤ 同⑪，頁六五九。

⑧⑥ 同⑪，頁六五九。

⑧⑦ 同⑪，頁六四六。

⑧⑧ 同⑪，頁七九七。

由此可見梅蘭芳程豔秋的時代，講究的是專業分工，兼演花衫、刀馬，即引來「非純粹青衣」之嘆。雖然羅癭公本人對這種看法持反對態度，並在文中著意為之辯解：「不知前輩名伶必文武崑亂兼習，方能特出冠時。」但術業有專精的觀念顯然此刻已十分穩固。用功的演員之所以願意多方面學習，目的是在技藝的鍛鍊，希望藉此厚紮基礎，但對於自我腳色的定位則是很清楚的，像著名演員劉鴻聲（或做升），最初唱黑頭時已有盛名，但一旦改唱鬚生，即確定了自己的行當歸屬，雖然觀眾還是很愛看他的黑頭戲，但他只在堂會中以反串的姿態演出《探陰山》、《遇太后》等，本工戲絕對是老生。⑧「反串戲」正是在腳色分工明確的觀念下才逐漸成形。

㈡反串由晚清至民國而後漸盛

目前能找到的反串戲資料，晚清時代只有以下幾條：

劉半農所購得的《戲簿》中有「雙慶班七月初八日各角反串蚰蜒廟」一條，但未標年份。《戲簿》裡的戲班，註明年月的最早是光緒八年，最晚宣統三年。雖然在未註明年月部分可能有更早或更晚的班子，但大體而言是這段時期的演出劇目。

《京劇近百年瑣記》記錄光緒十六年，老生孫菊仙與時小福、羅壽山、穆鳳山等和總館太監李蓮英、劉得印一同反串《探親》、《雙搖會》、《貪歡報》、《打麵缸》，並特別註明「宮中反串戲始此」。⑨劉菊禪

⑧ 同⑪，頁六七四、七八五。又見張肖傖《菊部叢譚》，同⑨，頁八七。

⑨ 同⑨，頁一七。

〈譚鑫培昇平署承值雜記〉裡也記了一段西太后命譚鑫培和孫菊仙二人反串《探親》的趣事。[91]于冷華

於〈譚鑫培內廷供奉追憶〉文中也提到太后命譚鑫培在《溪皇莊》裡反串賈亮。[92]

晚清的反串資料有限，而隨著腳色專業分工觀念的愈趨明朗，民國初年以後反串戲就越來越多了，

《五十年來北平戲劇史料》民國四年十一月十八日第一舞臺就有陶詠社劉鴻升、楊小樓、姚佩秋的《反

串探母》，五年七月二十九日陶詠社又在第一舞臺《反串洛陽橋》。除了全班反串之外，演員也偶而個別

排一齣反串戲，六年十月十四日老生王鳳卿反串老旦戲《釣龜》，七年三月二十一日武生楊小樓反串老生

《戰太平》，不過，在反串戲之外一定還要排一齣本工戲於同一場演出，王鳳卿演《釣龜》的同場還演《雁

門關》的四郎，楊小樓反串老生《戰太平》的同場也同時貼出了本工戲《招賢鎮》。往後反串之例越來越

多，尤其是演義務戲或特別場合多以此為號召，像十八年十二月一日梅蘭芳赴美巡演前的臨別演出便反

串《轅門射戟》（當然前面要演出本工旦角戲）。蔚成風氣之後，資料非常多，此處不再一一引，而《十

八扯》、《紡棉花》、《盜魂鈴》和《戲迷家庭》等專門表現演員反串技藝的戲之所以能夠常演、甚至成為

某幾位演員的代表作，當然也和反串風氣的流行有直接關係。

(三)演員演出反串戲的態度

從這些資料裡我們可以清楚看出，反串劇目不再限於《探親》或《雙搖會》之類的玩笑小戲，敢動

此戲的演員對於反串的行當必須確實的下過功夫，有著一定的水準。這也意味著，反串戲的演出，雖以

[91]《譚鑫培全集》，《平劇史料叢刊》，同[9]，頁一五。

[92]《譚鑫培藝術評論集》，北京：中國戲劇，一九九○年，頁二一。

追求熱鬧新鮮趣味為基本前提，但仍有不少演員或觀眾還是以藝術的眼光做出高度的要求。名武旦九陣風反串《八大鎚》之陸文龍，雖然在武功方面表現出色但舉止風度卻「仍不脫武旦本色」，因而受到了《菊部叢譚》作者羅癭公的批評。[93]同樣的，花旦演員路三寶反串《黃鶴樓》周瑜、《雁門關》八郎時，「則不免帶幾分扭妮之態」。[94]而梅蘭芳反串《拿高登》裡的呼延豹，即被吳小如先生稱之為「該載入史冊的反串戲」。[95]吳小如所說的：「老一輩藝人一向強調裝龍像龍、裝虎像虎，即使演反串戲也要求一絲不苟。」正是演反串戲的正確態度。以梅蘭芳為例，他之所以能長期持續自己的藝事顛峰，正因為他「不僅從多方面吸取營養，並且從多方面進行舞臺實踐」。他對自己的腳色歸屬有明確定位，但學習時不以本工行當自限，而在多方面學習紮下了厚實廣博的基礎之後，還更利用反串戲當作舞臺實踐技藝磨練。正如吳小如所說：如果沒有串演其他行當的經驗，《宇宙鋒》金殿裝瘋的臺步就不會走的那麼灑脫漂亮、沉著洗鍊，《掛帥》捧印也不可能出現化自《鐵籠山》觀星的身段。[96]所以反串和腳色分工專業的觀念其實是完全一致的，而反串也可當作多樣化表演藝術的磨練與展示。

劇中人所屬的腳色行當，有時也會因個別演員的特例而有所改變，像是《天雷報》的張媽媽本是老旦，自從丑角羅百歲偶一反串與譚鑫培同演而大為成功後，現在這個人物已經都由小花臉扮演了，這是

[93] 羅癭公《菊部叢譚》，同[11]，頁一六六。

[94] 同[93]，頁一五四。

[95] 《吳小如戲曲文錄》，北京大學出版社，一九九五年，頁六六二。

[96] 〈梅蘭芳二三事〉，《吳小如戲曲文錄》，同[95]，頁八六。

「因反串而變為應行戲」的著名例子。❼

乙：綜論

「兼扮、雙演、代角、反串」彼此的關係及其在演劇史上的意義

一、「兼扮、雙演、代角、反串」彼此的關係

本論文前面一部分已分別針對「兼扮、雙演、代角、反串」四者各自做了考察說明，本節則以四者間交互的關係為觀察重點。

「兼扮、雙演、代角、反串」這四種舞臺上常見的現象，若追溯其歷史源頭，則「兼扮」是最主要的基礎，發生時間也遠遠早於其他三者。元代的兼扮，原是在「一人獨唱」及「一本四折」的嚴謹規定限制下所做的變通調適，為了劇情的推衍，編劇們運用了「兼扮」的手法，雖然也產生了其種藝術效果，但體制的需求終究大過美學的意義。對大部分劇作家而言，其中未必包含什麼刻意的藝術追求，在此階段「演劇史」上很難給予「兼扮」重要的地位。

明代依然，雖然劇團質性已由家庭戲班轉進為職業班社，人數較元代也已有顯著增加，但明傳奇劇幅之長度和劇中人物之多卻遠遠超過雜劇，編劇們在創作劇本時已對腳色之不敷使用有所考慮，有的劇

❼ 齊如山〈京劇之變遷〉，同❽，頁八四三。又見波多也乾一《京劇二百年之歷史》，同❾，頁一二。

作家甚至還在劇本上先預作了「一趙三」之類的兼扮提示，明代的兼扮現象顯然也頗為普遍。不過，「原扮人物」與「兼扮人物」之間的主從輕重卻是很明顯的，主要的表演都集中在原扮人物身上，純就表演藝術而言，兼扮此時也還不具備特定的意義，這也正是在明代演劇史裡很難找到兼扮資料的原因。同時，就劇本提示看來，編劇所做的腳色分配，並不包含「跨行當的兼扮」，也就是說，並未因此而引發「反串」現象。

到了乾嘉崑劇折子戲大盛的時代，在「劇幅有限」及「專業分工、家門嚴謹」的觀念下，幾乎找不到任何兼扮的資料。即使道咸以後進入京劇盛行時，也都還沒有形成兼扮的風氣。京劇班社安排戲碼時，「各行腳色以次獻技」的考量還是最重要的，就某種程度而言，其實和崑劇的折子家門意義類似，只是分工沒有那麼細膩講究。一直要到民國初年「新編本戲」陸續登場，觀眾對劇幅和劇情的需求期待不同於以往時，很多演員開始把原來的單齣戲依劇情串連成整本，才改變了演出及觀賞習慣，因而推動了一趟二、三的「兼扮」以及兩名以上演員分飾一位劇中人的「雙演（三、四演）」。

「兼扮」通常在「情節相連的整本戲主要人物前後改換」時產生。如果核心人物一路貫串到底連貫整本，通常會以「雙演」方式做腳色調度。

一趟二的演出，「原扮」和「兼扮」人物若是腳色類型一致，往往也都會因人物性格、身分、情緒的差異而需運用不同的表演技巧，甚或展現不同的「流派」風采。如果「原扮」和「兼扮」人物不屬於同一類腳色，那麼演員就必須有「跨行當」的演出，這就是「反串」。「兼扮」是演員多方技藝的展現，其中牽涉的不僅是「腳色細部分工」，更和流派藝術及反串演出密切相關。當然反串並不是起於兼扮，也無

須附屬於兼扮，反串本身是獨立的活動，不過一趨二、三時常有必須跨行反串的需要。

在「雙演」的情況中，如果劇中人前後身分轉變、情緒不同或是活動有異，往往便會分由不同的腳色來扮飾，以便運用不同的表演技巧詮釋人物當下的心境。如果劇中人前後腳色一致，那麼分兩位演員前後雙演便含有明顯的競技意味。而「重複扮演型」的雙演，更是完全從表演藝術上著眼安排的。

「兼扮」和「雙演」是對立相反的狀態，不過產生的動機則是一致，不外乎以下三點：「表演藝術高度且多樣的展示發揮（包含競技）」、「演員在劇團甚至劇界的地位及其所需擔負的戲分」和「觀眾的期待心理」。原本也屬於「兼扮」一類的「代角」，則因形成動機與上述三點無關而另外自成一類。嚴格說來，代角已不全然是「表演藝術」上的問題，它和「劇本文學」也有一定的關連。代角的一趨二兼代扮演，不是出自演員自己或劇團管事的要求安排，而是由「劇本」設定的。（是「劇本」而不一定是「編劇」，有些劇本最初未必有此構思，經過長期舞臺經驗的累積，也許是由藝人起靈感想出這樣的點子的。當然，某些劇本也有可能根本就起於民間，而最初安排代角的動機或許只是為了節省人力。）但當實踐成功、獲得認同後，代角即成某劇固定的表演方式，是人物塑造的特殊手段，和劇情推衍也密切相關，從此形成定規，和兼扮要視班社演員的狀況、專長、人數等條件而隨機運用的狀況不同。

「兼扮」、「雙演」都要深切考量「演員、腳色、劇中人」三者的互動，「代角」是兼扮的一類，但利用的只是「演員」和「劇中人」之間的聯繫、重疊關係，居中的「腳色」作用不明顯。「反串」則只是「腳色」和「演員」的關係，非關劇中人性別。

以上所述這四者彼此間的關係，以及四者和演員、腳色、劇中人間的交互作用，可製為以下二表以

清眉目：

【藝術展演】

雙演⇧⇧⇧【演員地位】⇧⇧⇧兼扮【流派、行當】

　　　　　　　【觀眾心理】　　　　　反串

　　　　　　　【劇本需求】⇩⇩

　　　　　　　　　　⇩⇩　代角

同一演員⇩同一腳色⇩不同劇中人（兼扮、代角）

同一演員⇩不同腳色⇩不同劇中人（兼扮、代角、反串）

不同演員⇩同一腳色⇩同一劇中人（前後分飾型雙演）

不同演員⇩同一腳色⇩同一劇中人（重複扮飾型雙演）

不同演員⇩不同腳色⇩同一劇中人（前後分飾型雙演）

二、「兼扮、雙演、代角、反串」在演劇史上的意義

對於「兼扮、雙演、代角、反串」四者各自在表演藝術上的發揮，以及所達成的劇場效果，已在「甲⋯⋯分論」部分各別論述，本節只就四者之相關性及共同性立論，說明其在戲曲演出史上的意義。

除了和「劇本文學」關係較密切的「代角」之外，其餘三者都通過實踐而對表演藝術的「博」與「精」提供了反覆辯證的機會，「腳色分工」和「藝兼多門」的重要性，在這幾項演出活動中交替顯現了意義，這二者是相反相成不相違背的。「雙演」是以專業分工為出發點，「兼扮」展示的是多面的才華，但觀眾對兼飾的每個人物每一腳色都有嚴格的要求，不會因其多樣而輕易放過任何一段，專精絕對是基礎。精與博的辯證在反串活動中看得更清楚，在很多藝人都兼抱兩家門的時期，對於本工之外的行當，藝人是「信手拈來，不以反串自矜」，而腳色歸屬越來越明確後，才有所謂的反串戲出現。早期反串多以玩笑小戲為主，逗趣的娛樂成分較重，但傑出演員每每不願於反串時只展現娛樂性，他們對於其他行當的藝術也長期多方觀摩，甚至痛下苦功、親身演練，反串戲即是多面學習後的舞臺實踐。經過了這樣廣採博納的階段，他們在創造當人物時，才能兼容眾長、左右逢源。更有的演員在偶一為之的反串戲裡表演太過出色，從而使得這個劇中人的腳色歸屬發生改變，產生「因反串而成應工」的現象，則這是由博而復轉精的例子。具體的例子在前文反串一節已有詳論，此不贅述。

然而無論是專精還是廣博，腳色運用最終的目的還是「人物性格塑造」，也就是說：兼扮、雙演、反串都只是創造人物的手段。而我們別忘了：這幾種活動都是當代戲曲舞臺上的「常態」，劇團經常透過這種變換運用的方式詮釋劇中人。我們都知道「演員、腳色、劇中人」的關係，也都知道戲曲人物是由「演員通過腳色的扮飾」才創造完成的，但很少強調人物形象可以通過這麼多種不同的腳色運用方式來創造完成。劇場中呈現的戲曲人物，恐怕和劇作家最初的構思早已有了極大的差距，演員的資質、個性、風采在此起了太大的作用。人物形象的完成無法由編劇全盤設定，演員甚至「戲提調」都深度的參與其間，

中國傳統戲曲的「人物塑造」，是要通過演員和劇團管事「多樣性的腳色分派調度」才得完成。當我們對劇中人性格進行分析的時候，如果只以劇本為對象，恐怕很難顧全劇場本質。「演員中心」的特質，通過「兼扮、雙演、代角、反串」的考察，可以窺見一斑。

通過「甲：分論」的各別討論及此處綜合的觀察，可以看出「兼扮、雙演、代角、反串」在演劇史上的意義主要有三：

一、表演藝術高度的發揮

二、具體印證腳色專業分工與廣博多樣學習的雙重必要性

三、具體印證腳色運用和人物創造之間的關係

餘　言

本文嘗試從「劇場演出」的角度呈現人物塑造的複雜性。從以上的論述，可以看出傳統戲曲劇中人物形象的創造和腳色的調度分派運用之間有多重的關係，而就觀眾的觀賞焦點而言，欣賞「各個演員風采各異的表演發揮」或是「一位演員不同技巧、流派、行當的展演」才是看戲的享受。至於劇中人形象性格是否有統一完整的發展，似乎並不是很重要。舉個最明顯的例子：《四郎探母》如果分由五位演員分飾楊四郎，觀眾一定忙著比較五個人的嗓音優劣唱腔好壞，而「楊四郎」呢？看完戲後留在觀眾心目中的楊四郎形象一定是不統一的。〈坐宮〉裡四郎的聲音明明是爽朗瀏亮，可是到了〈見弟〉時怎麼就喉音一轉變成拗折婉曲之聲了？懂戲的戲迷會告訴我們那是因為〈坐宮〉的老生唱「譚派」，〈見弟〉時換

了「言派」。可是對於一般的觀眾而言，表演的極度發揮，或許對劇中人形象的統一是有妨礙的。

這正是當代新編戲很少運用兼扮、雙演、反串的主要原因。

當代新編戲很少運用這些手段？前文不是一再強調兼扮、雙演等等是戲曲舞臺上的常態，而是直到當前還經常看到的現象嗎？難道前後有矛盾？其實並沒有，因為當代戲曲舞臺上其實有著兩不同的發展路線，一條是「傳統戲」，另一條統稱為「戲曲現代化的嘗試」，包括大陸近五十年來「戲改」的具體成果：「新編歷史劇」和「現代戲」，以及臺灣自「雅音小集」創新戲曲以來近二十年的實驗。兼扮、雙演、反串目前仍是「傳統戲」演出時的常態。可是在新編戲裡，除了「代角」還能於古老的姿態中展現新穎的創造性，被當代戲曲界視為一項有利的手段之外（像是前文所述之川劇《焚香記》正用此技法），其它的兼扮、雙演、反串由於過分強調表演藝術，幾乎都已很少見了。新時期新編戲劇對「腳色行當」做了很多的突破，一名演員可以融會多重腳色的表演技巧來詮釋劇中人，但並不刻意利用傳統中常見的腳色運用法則。一人分飾兩角必定要有劇情上的特殊需要（如代角），前後兩人分飾的現象則幾乎不見，我們不能想像一場《曹操與楊修》之中由「言興朋、李寶春、關懷」三個人分飾「前、中、後楊修」會是怎樣的局面！臺上的「名角競技」和臺下「新觀眾」所冀望得到的「人物統一形象」之間絕對存在著不小的差距。現、當代戲曲由「演員中心」過渡為「編劇中心」甚至「編導中心」的痕跡是非常明顯的，在編導的強勢介入之下，演員自由揮灑的空間縮小了，劇中人的性格主要是由編導設定而不是在演員的表演特質中凸顯，在此情況下，兼扮、雙演、反串都只在傳統戲演出時常見，現、當代戲曲質性的轉變，於此亦得一證。

附錄二

主要參考書目——當代戲曲劇本集

本書既以當代戲曲創作作為研究範圍，因此願將戲曲劇作家的「戲曲劇本集」列為附錄，以當代新編為主，傳統老戲劇本集不在內。筆者個人的蒐集固然未必完整，但是，這篇附錄反映的現象值得注意：「八〇年代以來劇本集相繼出版」，正可作為本書第壹篇主要論點「劇場質性轉變——由演員中心向編劇中心過渡」的佐證。

這篇附錄還可與本書第壹篇第二章〈當代戲曲的發展——大陸的戲曲改革（上）〉的「整舊」的附帶效應——新經典劇目的成立」一節相互參照，可比較的是：當年所刊印的劇本集都是以「某演員演出劇本集」為書名，而八〇年代以後，劇作家已穩固建立了個人出專集的地位了。

《馬少波劇作選》　　　一九八〇　　山東人民出版社

《求凰集》（吳祖光劇本集）　一九八〇　中國戲劇出版社

《陳仁鑑戲曲選》　　　一九八一　　中國戲劇出版社

《蘇位東劇作選》 一九九四 江蘇文藝出版社

《金恩渠劇作選》 一九九四 中國戲劇出版社

《小百花西廂記創作評論集》 一九九四 百花文藝出版社

《潘金蓮——魏明倫劇作三部曲》 一九九五 臺北：爾雅出版社

《吳祖光選集》 一九九五 河北人民出版社

《馬少波近作選》 一九九六 中國戲劇出版社

《黃文錫劇作選》 一九九七 中國戲劇出版社

《魏明倫劇作精品集》 一九九八 上海古籍出版社

《陶增義劇作選》 一九九九 中國戲劇出版社

《宋詞劇作選》 一九九九 中國戲劇出版社

《三畏齋劇稿》（王仁杰劇作選） 二〇〇〇 中國戲劇出版社

《鞦韆架》 余秋雨 二〇〇〇 臺北：時報出版社

《好女人與壞女人——魏明倫女性劇作選》 二〇〇一 作家出版社

《天津獲獎劇作選》 一九八四 百花文藝出版社

《延安文藝叢書》第十卷戲曲卷 一九八五 湖南人民出版社

《一九八四、一九八五獲獎劇本集》 一九八八 中國戲劇出版社

《優秀劇目選》　　　一九八八　　華岳文藝出版社

《湖北京劇劇作選》　　一九八九　　中國劇劇出版社

《中國新文藝大系一九四九──一九六六戲劇集》　一九九一　　中國文聯出版公司

《第五屆全國優秀劇本創作獎獲獎作品集》　一九九一　　中國戲劇出版社

《中國當代十大正劇集》　一九九三　　江蘇文藝出版社

《中國當代十大悲劇集》　一九九三　　江蘇文藝出版社

《中國當代十大喜劇集》　一九九三　　江蘇文藝出版社

《八大樣板戲》　　　　一九九五　　光明日報出版社

《江蘇十年新劇選》　　一九九五　　中國戲劇出版社

《貴州優秀劇作選》　　一九九八　　貴州民族出版社

《文華獎江蘇獲獎劇作集》　一九九八　　中國戲劇出版社

《武夷新劇選》　　　　一九九八　　中國戲劇出版社

《武夷十年劇作選》　　一九九八　　中國戲劇出版社

《蘭苑集萃──五十年中國崑劇演出劇本選》　二〇〇〇　文化藝術出版社

《溫州南戲新編劇本選》　二〇〇一　北京：中華書局

《俞大綱全集──劇作卷》　一九八七　臺北：幼獅文化事業公司

《魏子雲戲曲集》 一九八九 臺北：學生書局

《國劇新編——王安祈劇集》 一九九一 臺北：文建會出版

《曲話戲作——王安祈劇作劇論集》 一九九三 新竹市立文化中心出版

《慾望城國》 二〇〇〇 臺北：新思路網路書店

難以割捨的中國情結

——國學大叢書系列

徘徊在品味鑑賞與深入研究間的進退，留連於課堂與書房間的取捨

從古典文學到現代文學，從經史子集到文字聲韻

邀集各家名師精心撰述，伴您學習之路不再徬徨躊躇

三民國學大叢書值得您期待

當代戲曲

王安祈　著

「當代戲曲」指一九四九年以降海峽兩岸的戲曲創作，是當代政治、社會、文化背景下戲曲劇作家情感、思想、美學觀的整體呈現。本書當代新戲的評選範圍以京劇為主體，但兼及崑劇、越劇、黃梅戲、徽劇、漢劇、豫劇、贛劇、梨園戲、莆仙戲等不同劇種，企圖普遍呈現「當代」與「近代」（一八四○─一九一九）、「現代」（一九一九─一九四九）時期傳統戲曲之間質性的整體轉變。全書共分三篇，「認識篇」詳論大陸「戲曲改革」的效應及所引發的戲曲質性之轉變，並論及臺灣七○年代末以來的戲曲現代化嘗試；「評析篇」為劇作的個別評析，共分十七篇；「劇作篇」分為「唱詞選段」和「全本收錄」。評析及選錄劇目皆為作者、心目中之佳作，但仍以臺灣觀眾的熟悉度為前提，試圖以編劇藝術、劇作析論為核心，呈現一個臺灣觀眾對於當代戲曲的審美觀與詮釋態度。

李杜詩選

郁賢皓、封　野　編著

李白與杜甫是中國古代詩歌史上最璀璨的兩顆明星，兩人同處於盛唐時代，又有深厚情誼，他們以各自

特有的稟賦與成就，將中國詩歌藝術推上了頂峰。本書精選李杜詩歌各七十五首，多為代表性的作品，力求各體兼備，並顧及各個時期，期使讀者能從中領略李杜詩歌的精髓。

蘇辛詞選

曾棗莊、吳洪澤 編著

全書選錄蘇軾詞七十四首、辛棄疾詞八十七首。本書入選作品，以豪放詞為主，同時也兼顧其他風格的代表作，以期展現詞壇大家不拘一格之風範。蘇、辛置身於矛盾交織的社會環境中，深受政治漩渦衝擊，每每貶官、賦閒，他們是不幸的；而在文學藝術的天地中，他們卻奏出了時代的最強音。本書緊扣這一時代背景，剖析入微，在展現蘇、辛獨特風格之外，也力圖再現其心靈的歷程。本書注釋力求簡明地闡釋原文，賞析注重對寫作背景、思想內容與藝風格的點評，集評則匯聚歷代對該詞的主要評論。前有〈導言〉，末附蘇辛詞總評、蘇辛年表，是將學術性、資料性與鑒賞性集於一體的難得佳作。

中國文學概論

黃麗貞 著

本書是一本論述中國從古到今各種文學體類的著作，全書共計三十五萬多字。分為九章，首先說明中國文學的定義和特色；其他八章，涵蓋詩歌、散文、楚辭、賦與駢文、小說、詞、散曲、戲劇等八大類文學，精確詳盡地論介其涵義特質、形式內容與發展過程中所產生的變化與流派，並選擇名家的代表作詮釋欣賞。經過這樣精詳妥善的論述，中國各類文學發展的源流、脈絡與歷史，作家在所處身的時代、社會中所感發的情懷思想，所凝結成的各種文學作品成就，便非常清晰明白的呈現在讀者的眼前。作者又將自己研究的心得新見，融入各章節中。這是一本內容最充實的《中國文學概論》，是中文系學生及研究、愛好中國文學人士都應一讀的好書。

現代散文

鄭明娳 著

本書為作者長期研究現代散文之系列著作之一，然與作者前此各種理論著作不同，避免談論玄奧之文學理論，特從各種不同角度切入現代散文核心、以散文實例分析文章之優劣，讀者可以全面認知現代散文諸

文心雕龍析論　　王忠林 著

作者就《文心雕龍》整體分析其結構內容，再就各篇文辭實際分析其細節，使讀者直接瞭解劉勰的意見，精確認識其理論。對研究中國文學原理、創作技巧及文學發展史的讀者，都有很大的幫助。

種風貌，亦可單篇鑑賞散文特色。文字深入淺出，足以引導初學者進入現代散文堂奧，亦可為研究者參考運用，書中實例與分析並列，尤適合教學講授之用。

聲韻學　　林燾、耿振生 著

本書為聲韻學的基礎性教材，包含聲韻學的性質及其在傳統語文學與現代語言學中的地位；漢語字音結構的特點、現代標準音音系、各大方言語音特徵及其代表點的音系；從先秦到《切韻》《中原音韻》乃至現代北京音的演變脈絡。對聲韻學的基本知識有全面的介紹，為中文系學生和初學者必讀。

現代小說　　楊昌年 著

著者系統地提供有關現代小說的理論說明、題材分類擷取的原則與示例、創作藝術講求的分項示例。其體指出創作指導途徑，自極短篇、意識流、小說體散文到短篇創作，提供七種創作手法，分別說明創作要領並示例析介。是有志於小說研究、創作者不可或缺的參考書籍。

國文教學法　　黃錦鋐 著

本書作者結集數十年來教授語文教學法的心得，提出實用教學法的理論根據和教學實務建議：改變呆板、機械、背誦、記憶的教學法，提供學生思考的空間，以達到創造的境地。實為教師及自學者參考、自修的最佳讀物。

細說桃花扇　　廖玉蕙 著

探討《桃花扇》研究的狀況、桃花扇的運用線索、人物形象與史實的關係、關目的因襲與劇作的創新，及孔尚任寫作歷史劇的虛構點染，對號稱清代傳奇雙璧之一的《桃花扇》作出全新的詮釋，為喜愛戲劇的讀者開闢了全新的視野。

民間故事論集

金榮華 著

這是臺灣地區第一部專門討論國內外民間故事的論文集。書中介紹及討論中外故事三十餘則，探源察變，考訂異同。從中國的故事、古代神話、比較民間文學、韓國民間故事，到民間故事的整理、分類和情節單元的編排，有系統地帶領讀者領略民族經驗與智慧之美。

治學方法

劉兆祐 著

本書旨在為研治文史學者提供正確的治學方法。作者在大學中國文學系（所）任教長達三十餘年，所講授課程，多與研究方法及文史資料之討論有關，教學經驗豐富。且著述繁夥，計有專著十餘種、單篇論文近兩百篇。本書即就其講稿增訂而成。全書共分《緒論》、《治學入門之必讀書目》、《研讀古籍的方法》、《善用工具書》、《重要的文史資料》、《治國學所需具備的基礎知識》、《撰寫學術論文的方法》等七章，大抵治文史學者所應知的方法，都已論及，適合大學及研究所同學閱讀。如能讀畢此書，必能獲得治學的正確途徑。

佛學概論

林朝成、郭朝順 著

本書以佛教的發展史為經，基本義理為緯，呈現佛學思想的概念與流變。內容依佛陀的基本教法、緣起思想、心識論、無我思想、佛性思想、二諦說、語言觀、修行觀、慈悲觀、生死智慧與終極關懷等十個主題，闡釋佛教的觀念史脈絡與宗教旨趣。本書通盤地介紹佛學思想，同時也反映了當代佛學的研究成果，讀者可以透過本書適切地了解佛教義理，並藉以重新檢視自己所知的佛教信仰內容。

內容紮實的案頭瑰寶
製作嚴謹的解惑良師

學典

新二十五開精裝全一冊
● 解說文字淺近易懂，內容富時代性
● 插圖印刷清晰精美，方便攜帶使用

新辭典

十八開豪華精裝全一冊
● 滙集古今各科詞語，囊括傳統與現代
● 詳附各種重要資料，兼具創新與實用

大辭典

十六開精裝三鉅冊
● 資料豐富實用，鎔古典、現代於一爐
● 內容翔實準確，滙國學、科技為一書

開卷解惑——汲取大師智慧，
優游國學瀚海

國學常識

邱燮友　張文彬　張學波　馬森　田博元　李建崑　編著

搜羅研讀國學者不可或缺的基礎常識，
以新觀念、新方法加以介紹。
書末並附有「國學基本書目」及「國學常識題庫」，
助您深化學習，融會貫通。

國學常識精要

邱燮友　張學波　田博元　李建崑　編著

擷取《國學常識》之精華而成，易於記誦，
便於攜帶。

國學導讀（一）～（五）

邱燮友　田博元　周何　編著

將國學分為五大門類，分別由當前國內外著名學者，
匯集其數十年教學研究心得編著而成。
是愛好中國思想、文學者治學的寶典，
自修的津梁。

走進至情至性的詩經天地

詩經評註讀本（上）（下）

裴普賢 著

薈萃兩千年來名家卓見，賦予詩經文學的新見解，
詳盡而豐富的析評，篇篇精采，
讓您愛不釋卷。

詩經欣賞與研究（改編版）
（一）～（四）

糜文開　裴普賢 著

白話翻譯，難字注音；
以分篇欣賞的方式，重現古代社會生活，
以深入淺出的筆調，還原詩經民歌風貌。